清华通识文库

尹鸿 著

世界电影艺术简史

清华大学出版社
北京

内容简介

电影艺术已经发展了 120 多年，本书以时间演进为经线、电影经典为纬线，为读者勾勒中外电影发展轮廓，提供在电影世界徜徉的指南，并试图寻找出电影与时代、与社会、与大众之间的相互关联，使读者能从电影中看到人类所经历的前所未有的内外巨变。

本书可以用作电影、电视、戏剧和新媒体等相关专业的影视艺术课程的教材，也可以作为"电影史""电影艺术鉴赏"等公共选修课、通识课的教材，还可以作为电影爱好者和创作者的兴趣读物。本书对电影史的研究，也为学术工作者提供了参考。

版权所有，侵权必究。举报：010-62782989，beiqinquan@tup.tsinghua.edu.cn。

图书在版编目（CIP）数据

世界电影艺术简史 / 尹鸿著. —北京：清华大学出版社，2021.10（2023.8 重印）
（清华通识文库）
ISBN 978-7-302-56990-9

Ⅰ.①世… Ⅱ.①尹… Ⅲ.①电影史—世界 Ⅳ.①J909.1

中国版本图书馆CIP数据核字（2020）第231944号

责任编辑：梁　斐
封面设计：常雪影
责任校对：赵丽敏
责任印制：曹婉颖

出版发行：清华大学出版社
网　　址：http://www.tup.com.cn, http://www.wqbook.com
地　　址：北京清华大学学研大厦A座　　邮　编：100084
社 总 机：010-83470000　　邮　购：010-62786544
投稿与读者服务：010-62776969, c-service@tup.tsinghua.edu.cn
质量反馈：010-62772015, zhiliang@tup.tsinghua.edu.cn

印 装 者：天津安泰印刷有限公司
经　　销：全国新华书店
开　　本：165mm×235mm　　印　张：26.75　　字　数：477千字
版　　次：2021年10月第1版　　印　次：2023年8月第5次印刷
定　　价：88.00元

产品编号：079509-02

前言

从 1895 年算起，电影艺术已经有 120 多年的历史，经历了世界变化最多、发展最快的一个多世纪。电影作为世界快速变化发展的组成部分，从短片到长片、从无声到有声、从黑白到彩色、从普通银幕到宽银幕、从胶片到数字、从摄影棚到数字合成……经历了令人眼花缭乱、目不暇接的过程。在技术推动下，电影流派、电影观念、电影大师、电影形态、电影经典星罗棋布、层出不穷，一方面成为时代变化的一面影像镜子，一方面成为人类心灵的一种情感记录。无数观众从银幕的光亮中看到了"事实如此"的现实，更看到了"应当如此"的人生；看到了正在变化的今天，更看到了早已逝去的昨日和还未到来的明天。电影，是人类所面对的现实与理想、恐惧与希望、痛苦与欢欣、记忆与遗忘、真善美与假恶丑之间最惊心动魄的角斗场，而在这些电影角斗中，人类一次次地化险为夷、转危为安，并成为最终的胜利者。因此，电影成为现代人的一种人道加冕和精神寄托。

正因为电影所具有的内容丰富性、艺术生动性和审美感染力，今天的人们才会像学习诗歌、小说、戏剧等文学一样学习电影，电影修养与文学修养几乎同样重要。本书就是一本电影修养读物。它以电影发展的时间为经线，以各国的电影为纬线，以代表性导演和经典影片为焦点，构成了中外电影的整体轮廓，为人们俯瞰电影发展的脉络，理解电影与时代政治、经济、文化、审美之间的复杂联系，认知世界电影史上最有影响的电影思潮、电影人物、电影作品，提供了比较系统的知识。如果说电影是一座千街万巷、纵横交错的城市，那么本书作为一部简略的世界电影史，就是一张进入这座电影之城的导游图，会带领读者去领略电影世界的千姿百态、万种风情。

本书吸收了众多电影史学术界的已有成果，特别是一些外国电影史、当代外国电影专家的一些最新成果，同时也包含作者多年电影研究的所得。特别是当代中国电影史部分，本书对历史的梳理具有一定的开拓性。希望本书能够引起更多读者对电影史和电影经典的兴趣。本书的每一章章首都加入了导语、关键词，章

尾加入了参考题和重点推荐影片，以便读者更好地理解本章节的内容，也帮助读者扩展自己的观影范围。

2007年，作为教育部"普通高等教育'十一五'国家级规划教材"，高等教育出版社出版了我撰写的《当代电影艺术导论》，其中已经包含了世界电影史的部分内容。十余年之后，我在此基础上作了较大的修订和补充，增加了近年来电影发展的重要内容，特别是中国电影史部分，吸收了我新近来的研究成果。由于篇幅大大扩展，此次就单独作为《世界电影艺术简史》出版。本书的读者适应面会更广泛，既可以作为中外电影艺术、电影史、经典电影、电影欣赏等相关课程的教材或者参考书，也可以作为学术研究的基础文献，当然还可以作为电影爱好者的兴趣读物。

相对文学数千年的历史来说，电影历史比较短暂，但是它与我们日常文化生活的联系似乎比文学更加紧密，以至于我们现在很难想象，没有电影的生活会是什么样子。本书，愿意与读者一起，徜徉在电影一个多世纪的长廊中，抚今追昔、共同记忆，向那些在历史长河里熠熠生辉的伟大的、杰出的、难忘的电影致敬。

<div align="right">尹鸿
2021年8月</div>

目录

第一章　世界电影：青葱时光 /1
 第一节　电影的诞生 /3
 第二节　电影魔术师——乔治·梅里爱 /8
 第三节　格里菲斯及早期好莱坞 /12
 第四节　欧洲先锋主义电影 /18
 第五节　德国表现主义 /22
 第六节　法国印象主义 /26
 第七节　欧洲超现实主义电影 /29
 第八节　苏联蒙太奇学派 /31
 第九节　小结 /38
 讨论与练习 /39
 重点影片推荐 /39

第二章　世界电影：黄金年代 /40
 第一节　经典好莱坞的形成 /42
 第二节　意大利新现实主义电影 /54
 第三节　法国"新浪潮"与"左岸派" /62
 第四节　欧洲现代主义电影 /75
 第五节　小结 /86
 讨论与练习 /87
 重点影片推荐 /87

第三章　世界电影：重生的时代 /88
 第一节　新好莱坞及其以后的美国电影 /89
 第二节　当代英国电影 /108
 第三节　当代德国电影 /113

第四节　当代法国电影　　　　　　　　　　　　　　　　/ 118
　　第五节　当代意大利电影　　　　　　　　　　　　　　/ 126
　　第六节　当代西班牙电影　　　　　　　　　　　　　　/ 136
　　第七节　当代日本电影　　　　　　　　　　　　　　　/ 142
　　第八节　崛起的亚洲电影　　　　　　　　　　　　　　/ 156
　　第九节　小结　　　　　　　　　　　　　　　　　　　/ 173
　　讨论与练习　　　　　　　　　　　　　　　　　　　　/ 174
　　重点影片推荐　　　　　　　　　　　　　　　　　　　/ 174

第四章　中国电影：艰难成长　　　　　　　　　　　　　/ 176
　　第一节　早期民族电影　　　　　　　　　　　　　　　/ 177
　　第二节　战火中的成长　　　　　　　　　　　　　　　/ 184
　　第三节　早期电影大师和电影经典　　　　　　　　　　/ 190
　　第四节　小结　　　　　　　　　　　　　　　　　　　/ 203
　　讨论与练习　　　　　　　　　　　　　　　　　　　　/ 204
　　重点影片推荐　　　　　　　　　　　　　　　　　　　/ 204

第五章　新中国电影：火红的年代　　　　　　　　　　　/ 205
　　第一节　新中国电影的雏形　　　　　　　　　　　　　/ 206
　　第二节　社会主义经典电影　　　　　　　　　　　　　/ 218
　　第三节　"文革"时期的电影　　　　　　　　　　　　　/ 251
　　第四节　小结　　　　　　　　　　　　　　　　　　　/ 260
　　讨论与练习　　　　　　　　　　　　　　　　　　　　/ 261
　　重点影片推荐　　　　　　　　　　　　　　　　　　　/ 261

第六章　中国港台电影：华语电影的别种风味　　　　　　/ 262
　　第一节　台湾的"健康写实"电影　　　　　　　　　　　/ 263
　　第二节　台湾言情电影　　　　　　　　　　　　　　　/ 264
　　第三节　悲情的台湾新电影　　　　　　　　　　　　　/ 266
　　第四节　陷入低谷的台湾本土电影　　　　　　　　　　/ 272
　　第五节　台湾电影代表人物　　　　　　　　　　　　　/ 273
　　第六节　东方好莱坞的香港电影　　　　　　　　　　　/ 280
　　第七节　香港电影新浪潮　　　　　　　　　　　　　　/ 283
　　第八节　香港电影代表人物　　　　　　　　　　　　　/ 284

目录

 第九节 小结 / 296
 讨论与练习 / 297
 重点影片推荐 / 297

第七章 通变之途：跨世纪的中国电影 / 298
 第一节 凤凰涅槃的新时期 / 299
 第二节 第五代的崛起与中国新电影 / 314
 第三节 跨世纪的中国电影 / 336
 第四节 新世纪的中国电影 / 359
 第五节 小结 / 380
 讨论与练习 / 382
 重点影片推荐 / 382

附录一 220部世界电影推荐片目 / 385

附录二 百年电影大事记 / 397

第一章
世界电影：青葱时光

（19世纪90年代—20世纪20年代）

 从卢米埃尔兄弟的简单记录，到梅里爱的自由想象，再到格里菲斯的语法系统，电影在20年时间中，度过了令人惊异和欣喜的童年时代。如果说艺术家对电影美学的不断探索推动了后来电影艺术的逐渐成熟，那么电影商人对电影工艺更新的热衷，则推动了电影技术的发展。在电影工业的基础上，艺术与技术共同创造了电影的辉煌。

 格里菲斯的创作被视为电影的"圣经"。"镜头"作为电影的最小单位，直到格里菲斯才真正得以实现。语法的诞生，使电影获得了无限生成能力，格里菲斯于是被称为"电影之父"。《一个国家的诞生》和《党同伐异》便是电影史上的两座里程碑。

 许多先锋电影创作者认为，最重要的是找到表现人的感情、行为或者抽象的观念（如运动、美、仇恨、爱，等等）的新的可能性。他们认为自己没有义务使观者感到愉悦或者为他们解释作品。在有声电影出现以前，先锋主义电影主要通过影像来表达，所以将视觉当作首要的感官。

以爱森斯坦、普多夫金等人为代表的苏联蒙太奇电影理论和创作学派，创造性地论述和发展了电影的蒙太奇美学，特别是提供了大量的隐喻、比拟、象征等修辞手段，丰富了电影表达情感、传达理性思想的能力，同时也为电影通过蒙太奇手段叙述故事作出了探索。

在最初的30年中，世界电影史形成了四个主要的传统：写实主义、技术主义、情节剧和作者电影传统。而欧洲的艺术电影、苏联的政治电影、美国的娱乐电影则构成了20世纪20—30年代的电影大格局，并且深刻地影响到后来世界电影的发展，演绎出了世界电影艺术的不同风格和不同路径。

关键词

卢米埃尔兄弟　梅里爱　格里菲斯　好莱坞　现代主义　蒙太奇学派

电影帷幕是在19世纪末徐徐拉开的。迄今为止，电影已经有了一百多年的历史。一代一代电影人，在大时代的背景下，借助于科学技术的发展、人类认识能力和表现能力的提升、全球文化的相互影响、与广大观众的密切互动以及产业、市场的推进，推动电影一直行进在发展变化的路上。在不同的时代、不同的国家和地区，都出现了许多标志性的、里程碑式的电影运动，电影思潮，电影现象和电影的代表性人物、代表性作品。温故知新会使我们在尊敬传统的同时，站在历史的肩膀上眺望未来，徜徉在电影艺术的长河中，获得新的启示和视野。

1895年12月，法国人卢米埃尔兄弟第一次公开售票，用活动电影机放映《工厂的大门》《水浇园丁》，此后电影逐渐成为人类的一种重要的媒介、艺术和娱乐形式。一百多年过去了，在这期间，人类发生了两次空前惨烈的世界大战和无数血腥的大小战争，经历了多次严峻的经济危机、社会危机和自然灾难，世界从冷战格局进入全球时代，电视、电话、计算机等各种电子媒介几乎完全改变了人们的生活方式。与此同时，从第一代拍电影、看电影的人开始，现在已经有了若干代导演、若干代电影观众的更替。电影伴随人类的生活，为人们提供对生命和世界的体验。在这里，我们将从电影发展历史的角度，通过一些在电影史上产生过重大影响的电影流派和电影现象，为世界电影百年轮廓描绘一个剪影，为读者提供一份世界电影历程的百年备忘录。

第一节　电影的诞生

"逝者如斯夫",这是古往今来人类共同的慨叹,而试图超越时间和空间有限性的努力是人类文化活动的重要心理动力。

最初,无限丰富的人类活动只能保存在口头或者文字中。但是,对于时光不再的恐惧、对于死亡的担忧,始终伴随着生命创造的欢娱。人类沉浸在"看不见"的苦痛中。绘画将可视的形象固定下来,创造出了在现实生活中"看不见"的艺术形象,但这静止不动的画面终究与我们对世界的感知相隔一层。于是,电影的诞生,历史性地成为人类战胜时间和死亡的标记,成为用影像记录人类行为和历史的最重要的方式。

电影在英语中有多种名称,Motion Picture、Film、Cinema、Movie,其中Cinema最为通用,它来源于卢米埃尔兄弟发明的手提式摄影机/放映机/冲洗机。实际上,在回顾电影诞生的时候,我们不能不重视科学技术的作用。电影活动需要拍摄、冲洗、放映的过程,而其中的每一步,都与19世纪的技术积累和突破有密切的联系。在那个创造力空前强盛的时代,物质技术的飞跃对文明和文化的贡献,或许只有在后来的光影世界里才能得到证明。

1832年,曾经"凝视太阳"的普拉多制造出了"诡盘":在一根轴上固定了两块圆形硬纸板,前边的一块均匀地刻上了空格,后边的一块上绘制了人的一个个分解的动作。用手旋转后边的圆盘,透过前边圆盘的空格观看,人的动作就连贯起来了。这实际上已经是电影放映机的雏形,只是动作的画面是绘制而不是拍摄而成的,转动的时候是手动而不是机械的运动,转动速度当然也不可能均匀。

1873年,法国天文学家强逊利用左轮手枪的原理,用齿轮的运动带动圆形感光板,连续拍摄了火星经过太阳的24幅图像,这证明拍摄活动照片是可能的。同样在1873年,美国富翁们酒足饭饱之后的一次打赌,竟然导致了同样效果的验证。当时有人认为一匹奔跑的马,能够用一个前蹄支撑全身的重量,也可以四蹄离地;有的人则认为这是不可能的。美国的铁路大王支持前一种观点,投下2.5万美元的赌注与持后一种看法的富翁怀特打赌。他们雇用了当时的摄影师

诡盘

梅布里奇用照相机证明谁对谁错。梅布里奇在马路对面安排了24架同等距离的照相机，在每个相机的快门上拴上了一条线。这些线被牵引到马路的对面，当马从镜头前奔跑而过的时候，带动快门，照相机就拍摄下了当时马的状态，来证明马四蹄离地是不是可能。富翁们的打赌游戏意外地证明了马是否四蹄离地并不重要，重要的是可以用相机拍摄出活动照片。1882年，法国人马莱制成了"摄影枪"，用一种外形酷似步枪的装置拍摄了海鸥、马、驴等动物的连续动作的照片。

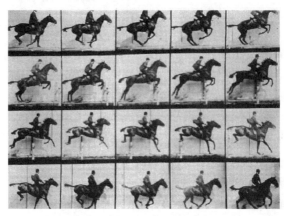

1877年，梅布里奇（Muybridge）尝试用多相机完成的连续摄影

最早的电影与三项关键技术密切相关：能够拍摄运动画面的摄影机；能够连续放映运动画面的放映机；能够记录影像的胶片。在1895年12月28日卢米埃尔兄弟正式放映胶片电影以前，照相技术和运动设备的发明几乎是同时推进的。最早的照相术是在1826年发明的。但最初，曝光时间比较长，拍摄一张照片往往需要数小时或数分钟的时间，而这是不可能适应拍摄每秒至少12个画格的电影的。直到19世纪70年代，照相达到了每秒25格的曝光速度，运动感的产生才成为可能（现在电影的普通放映速度是每秒24格，以前是每秒16格）。

电影胶片则是另外一个必须的条件。19世纪30年代，尼埃浦斯和达盖尔推进了照相制版工艺，使影像可以保存在金属版上。1832年，威廉·塔尔博特在纸版上制出了正片。1849年，朗根海姆兄弟在费城又实验成功了玻璃版照片。但是，无论其中的哪一种，都不可能应用在电影的放映上。玻璃、金属或纸板，都不能装入放映机连续活动，从而造成运动的幻觉。1884年，乔治·伊斯曼把以赛璐珞为基本材料的"柯达"胶卷投入市场，影像运动感的产生才真正找到了坚实的依托。再后来，柯达胶卷畅销全球，柯达公司成为专门制造摄影材料的跨国公司。

第一章 世界电影：青葱时光

有人曾经把电影诞生的过程比喻为一场接力赛，前人的技术积累为后人的冲刺奠定了基础。冲刺在最后的是这样一些人：T.A. 爱迪生、W.K.L. 迪克逊、卢米埃尔兄弟等人。爱迪生对电影的贡献是建立在他的其他发明基础上的。比如，他在原先制作的留声机的大圆筒上，包上了一层照相底片，并且在装唱针的地方安装了摄影镜头，把留声机的镜头对准被拍摄的物体，利用摇柄使圆筒转动，拍摄物体的连续运动。他又在胶片的两端和每个画格上，打上4个小孔，这样胶片的转动就匀速了。这已经是比较标准的摄像机了，它的外形和工作原理，都与今天的摄像机相同。

从胶片的片基、曝光时间、匀速运动的拉动装置、胶片拍摄的间歇装置到遮光器的应用，电影拍摄问题已经解决。剩下的就是胶片的放映。爱迪生的助手迪克逊在1893年发明可以拍35毫米胶片的摄影机。爱迪生却把这些发明当成玩具，只希望能与他所发明的留声机结合起来，成为一种显示声音的电影。因此，他要迪克逊发明一种从装有放大镜的小孔看箱中小图片的机器，1891年，爱迪生的助手 W.K.L. 迪克逊在爱迪生的要求下，发明了最初的电影放映机——电影视镜（kinetoscope）。这个仅能供一人观看的黑箱子被称为"魔镜"。在它的内部有放映光源，当绕在滑车和齿轮上的胶片以每秒46格的速度运动的时候，人们便看到了活动的影像。

由于爱迪生认为电影只是一种会随潮流消逝的玩物，所以他并没有将电影放映发展到大银幕上去。结果，电影这项伟大发明留给了卢米埃尔兄弟——路易斯与奥古斯塔来完成。相对于爱迪生和迪克逊而言，路易斯·卢米埃尔（1864—1948）和奥古斯塔·卢米埃尔（1862—1954）兄弟的放映机则更像是一种独立的发明。他们解决了两个问题，其一是胶片间歇地通过片门的难题，其二是把图像投射到了银幕上。1895年12月28日，当卢米埃尔兄弟在巴黎卡普辛路14号大咖啡馆的地下室公开售票放映他们自己拍摄的短片的时候，电影的时代真正开始

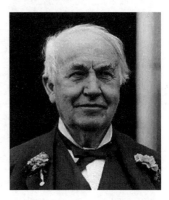

爱迪生（1847—1931）

了。人类第一次在另外一个地方看到了自己，那种惊奇、兴奋的体验，简直可以用"震惊"来形容。人们把这一天定为电影的生日。

同一时期还有其他一些公开放映活动，包括同年11月1日德国发明家马克斯·史格丹诺夫斯基的一次放映。然而他发明的大型笨重机器需要两条宽边底片同时穿过，对后来电影技术的发展贡献很小。虽然卢米埃尔兄弟并未发明电影，

却在很大程度上决定了这种新媒体的发展形态。就连爱迪生本人也很快放弃了"电影视镜",组成一家制片公司为剧院提供影片。

早期的电影在形式与风格上都非常简单,通常是一个镜头拍摄一次行动,而且经常是全景镜头。电影史上的第一个摄影棚是爱迪生为影片《黑玛丽》建造的。许多杂耍演员、著名运动员、名人名角都曾在摄影机前演出。这个摄影棚斜斜的屋顶敞开,让一部分阳光照射进来,而且整个建筑物架在一个圆形轨道上,朝太阳光移转。而卢米埃尔兄弟却拿着摄影机去公园、花园、海滩及其他公共场所,去拍摄日常生活与新闻事件,例如他们拍摄了《火车进站》。

在这个新媒体初期的成功之后,电影制作者们开始寻找更加复杂或更加有趣的场景或事件,来吸引大众的兴趣。卢米埃尔兄弟就曾经派人到世界各地去放映影片和拍摄影片,记录了许多重要事件和具有异国情调的景观。

《工厂大门》是卢米埃尔兄弟拍摄的第一部影片。一群工人从厂里出来,值班的人将大门关上,影片结束。没有故事,只有记录,并且非常简单。被拍摄的工人后来惊讶地看到银幕上的自己,就像婴儿初次在镜子中看到自己的时候一样。19世纪末期,电影这样一种崭新的记录形式出现了,它从此改写了人们的体验。

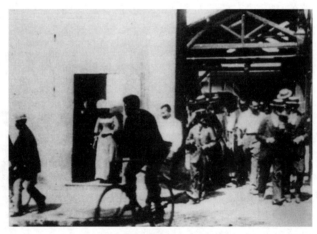

《工厂大门》(卢米埃尔兄弟导演,1895)

《火车进站》也非常简单:火车从远方开来,渐渐逼近站台,同样逼近了观众。那最初出现的黑点(火车)便是画面确立的焦点,那是一个景深镜头,到后来,火车的形象渐渐明朗,人们认识到这就是在实际生活中看到的东西,它承载客人,从一个地方到另一个地方。就是这样稚拙的电影,记录着与人们日常生活相关的事情。人们在银幕上辨认出自己所生活的世界,在对环境的映射中,体验到属于

自己的惊喜。

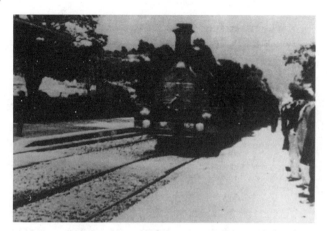

《火车进站》（卢米埃尔兄弟导演，1895）

直到1903年，大部分影片仍然只是拍摄风景区或著名事件，但是叙事形式还是从一开始就进入了电影。爱迪生曾于1893年制作了一部有版权的喜剧片，剧情是一个醉酒的人与警察发生冲突。卢米埃尔兄弟则成功地拍摄了著名的《水浇园丁》(1895)。与其他短片不同，它不再是一个场景，而是有了一个小故事：一个园艺工人正在给花草浇水，一个儿童走过，踩住了水管，园丁以为没有水了。但是，儿童把脚挪开，水柱喷射而出，溅了园丁一脸。这是标准的喜剧，有逗人发笑的噱头，有导演的顽皮和机警在里边。这或许是后来的喜剧片的雏形。

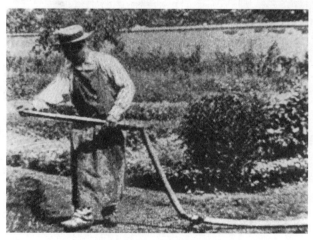

《水浇园丁》（卢米埃尔兄弟导演，1895）

"一个成人不能再变成儿童,否则就变得稚气了。但是,儿童的天真不使他感到愉快吗?他自己不该努力在一个更高的阶梯上把自己的真实再现出来吗?在每一个时代,它的固有的性格不是在儿童的天性中纯真地复活着吗?为什么历史上的人类童年时代,在它发展得最完美的地方,不该作为永不复返的阶段而显示出永久的魅力呢?"①在谈论古希腊的艺术时,马克思这样形象地把希腊的艺术比喻为"正常的儿童",它既不是粗野的儿童,又不是早熟的儿童,而是以自己所能得到的素材创造了属于那个阶段的艺术——《荷马史诗》和希腊的神话。电影的诞生以及当时所拍摄的短片,对运动场面的捕捉,对戏剧性因素的重视,就是电影的"童年","作为永不复返的阶段而显示出永久的魅力",并孕育着后来令世人目眩神迷的"电影艺术"。

第二节　电影魔术师——乔治·梅里爱

乔治·梅里爱(Georges Melies,1861—1938)出生于一个富裕家庭。早年他经营魔术和木偶戏剧场,由此成为一个富翁。1895年,在卢米埃尔兄弟在巴黎放映电影以后,梅里爱看到了这种新发明所蕴涵的魔力,便到卢米埃尔那里作助手。后来,他一度想把卢米埃尔兄弟的摄影机买下来,但遭到了拒绝。卢米埃尔曾经对梅里爱说"电影是一种没有未来的发明",因而他们后来把注意力转移到了其他方面,在电影艺术方面的贡献越来越少。接力棒似乎悄悄地传给了梅里爱。

乔治·梅里爱

梅里爱开始钻研摄影机原理并制成了自己的摄影机。他把自己的雄心和创造力"捆绑"在电影上。1897年,他在蒙特利尔建造了一个简单的制片厂,开始了自己的"摄影棚"生涯,直到1912年独立拍片。就是在这个摄影棚里,梅里爱的梦想得到了最大程度的实现。一批又一批的影片诞生了,从月球、海底到天堂里的神灵,从古代的历史传说到现实的奇闻逸事,从虚幻的梦境到真实的事件。也就是在这个摄影棚里,诞生了依靠技术制造梦幻的电

① 转引自纪怀民、陆贵山等:《马克思主义文艺论著选讲》,北京:中国人民大学出版社,1989年,第183页。

影巨匠，电影开始插上了想象的翅膀。他充满想象力的《月球旅行记》，不仅是后来的太空科幻电影的先驱，甚至对后来的宇宙飞船、飞船返回、人类登月等活动给出了惊人的预示。

但当时的摄影棚却把电影和鲜活的社会生活隔绝开来了，梅里爱沉迷于自己的世界。当初卢米埃尔拍摄的影片是原生态生活的描摹，其稚拙和朴素十分令人震惊，人们是带着惊奇的眼光看到银幕上的"自己"的。而在梅里爱这里，情况就完全不同了。在他的影像世界里，人们必须改换一种眼光，对那些未曾见到的、只能在想象中出现的事物表示出自己的惊奇。

其实，梅里爱在拍片之初，模仿的对象是卢米埃尔兄弟和爱迪生的作品，拍摄一些生活中的噱头和有趣的场景，在形态上，没有脱出原始记录的窠臼。据说是一个偶然的机会使他意识到了电影巨大的幻想功能。1896年10月的一天，梅里爱在巴黎歌剧院拍摄街景时，摄影机突然出现了故障。原先计划拍摄的是一辆公共汽车，这样就错过了。当摄影机重新开始工作的时候，原先的位置已经为一辆灵车所替代。在放映时，奇迹出现了，公共汽车变成了灵车，男人变成了女人。梅里爱马上意识到一种新的技巧诞生了，通过它，一物可以变成另一物，而一个人可以变成另外一个人。

这就是电影史上著名的"停机再拍"。历史的真正面目是否如此可以不去管它，但是它确实改变了电影拍摄的技法，并且在以后的岁月里发挥了重大的作用——使梦幻成为可能。现在好莱坞的许多科幻电影（比如《异形》《终结者》），仍然留存了当时特技的痕迹。当时梅里爱就激动地说："最简单的特技，竟是奏效最大的特技。"

应该说，当时的电影特技摄影往往都与一些偶然的发现相关。据说1896年的一天，曾经放映《火车进站》《工厂大门》的巴黎卡普辛路大咖啡馆正在放映短片《拆墙》。由于放映员的粗心大意，前一次放过的片子没有及时倒片，整部影片便开始倒放。这时，奇迹出现了，原来的场景是众人正在推倒一片围墙，现在变成了推倒的墙从尘埃中树立起来。观众哗然大笑。卢米埃尔意识到，这是电影的一种新的表现手段。于是在后来《迪安娜在米兰的沐浴》中，应用了倒摄的技法，使跳水的女郎变成升空的女郎：一双脚从水中冒出来，倒着腾空而起，跃上了跳台的跳板。观众又一次被新奇的情景逗笑，一片哗然。

由于长期从事舞台工作，梅里爱把戏剧创作的惯性带到自己的电影创作中来，创造出一批完全不同于卢米埃尔兄弟的电影——戏剧电影。在电影拍摄中，他把属于戏剧的东西比如剧本、演员、服装、化装、布景、分幕、分场等照搬到电影中。他的影片采用的是单一视角，观众在看电影时，看得见舞台上的所有东西：没有

景别变化的演员的全身、顶幕和脚灯、舞台上的三面墙。观众在银幕上看到的与在舞台上看到的只有一个区别：后者是真人表演，前者不过是一些影子而已。梅里爱影片中演员的表演，也都严格遵守着舞台的程式：电影开始时，演员从后台出场，行礼微笑；在演出中间的精彩场景，向假想中的观众挥手，算是对观众喝彩的回礼；演出结束，鞠躬谢幕，然后走进后台，电影结束。这样的拍摄手法贯穿了梅里爱的拍片生涯。

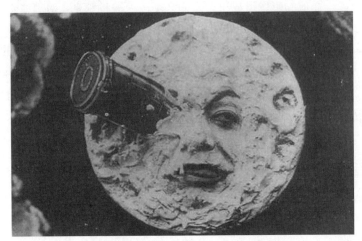

《月球旅行记》（乔治·梅里爱导演，1902）

梅里爱为了创造神奇幻想的世界，还制作了许多华丽精致的布景，在其中他的魔术般的才能得以发挥。梅里爱还被看作电影史上第一位场面调度大师。他除了简单拍摄一两个魔术师在传统舞台上表演外，还运用一系列场景来拍摄较长的剧情，每个场景或许只有一个镜头，除了那些有变化发生的例外，通过精心设计的剪接使它在银幕上几乎觉察不到。他还改编老故事如《灰姑娘》(1899)，或者自己编剧。所有这些因素使他的影片在世界广受欢迎，也被大量模仿。

包括梅里爱的"魔术电影"在内，早期的电影作品是电影艺术的"图腾"，正是在这些充满想象力的影像里边，电影所有的信息都出现了：纪实与虚构、景别与特技、本性与类型……当人们沉迷于现代影像的时候，正是它们在遥远的时空里勾连着我们的记忆。100年后，美国导演马丁·斯科塞斯拍摄了一部3D影片《雨果》，向电影先驱、电影大师梅里爱致敬，也向20世纪初的伟大技术革命和科学精神致敬。多声道的立体声、3D大银幕还原梅里爱早期电影的经典片段，让我们感受到电影艺术和技术的薪火相传。

第一章 世界电影：青葱时光

《雨果》（马丁·斯科塞斯导演，2012）

在早期电影中，卢米埃尔兄弟用简陋的摄影机拍摄的影片，以日常生活的场景为主要内容，人物的生活就是现实生活的记录，更倾向于写实传统。大体来说，写实主义要求在电影中把生活原来的模样再现出来，排斥电影的娱乐功能和宣传、教化功能。在具体的拍摄过程中，强调真实性，要求全面地描摹事件和人物活动的细节。他们把摄影机对准了现实生活中的芸芸众生，从不追求巧合和戏剧性。卢米埃尔兄弟是这样，在他们身后的弗拉哈迪（《北方的纳努克》）是这样，苏联的"电影眼睛派"（《带摄影机的人》）如此，意大利的"新现实主义"（《罗马，不设防的城市》《偷自行车的人》）是这样，战后欧洲的"真实电影"（《城市中的爱情》）、法国"新浪潮"运动（《四百击》《筋疲力尽》）的"电影作者"们也不例外。于是，在电影艺术的长廊中，法国19世纪末的工人生活、因纽特人在冰天雪地里的艰难生存、惨遭蹂躏的罗马城、战后法国普通人的生活情态，一并进入电影的画面。虽然这些仅仅是"真实的影子"，但在这些真实的记录中，人们目睹了一种历史的"记录"，有时候它们甚至能够以假乱真地建构一种"真实"。

然而，随着单调的"记录"本身与丰富的真实之间的距离的逐渐明显，卢米埃尔的真实的魅力也开始减少，于是，另外一个传统，一个将电影不是看作一面生命之镜、一扇世界之窗，而是看作一盏长夜之灯、一个百日之梦的情节剧传统也在悄然酝酿。梅里爱的电影把想象力驰骋到了月球上、海底里、梦幻中、神话世界里，预示了情节剧传统与技术主义传统的一种结合，这也是现在好莱坞许多大制作电影所继承的一种传统。电影不仅成为人类的自我认识，而且还成为人类

的自我想象。在世界电影史上，此后陆续形成了四个比较主流的传统：写实主义、技术主义、情节剧和作者电影。

第三节　格里菲斯及早期好莱坞

电影的发源地在欧洲。从 1895 年到 20 世纪 20 年代以前，欧洲曾经是世界电影的中心。大约从 1904 年起，叙事形式（剧情片）成为电影产业中最突出和最重要的形式，全世界的电影事业随之持续成长。早期电影可以自由地在全世界巡回放映。法国百代唱片公司于 1901 年建立了电影制片公司，并在许多国家设立了生产或发行的分支机构，迅速成为世界第一大电影公司，直到 1914 年第一次世界大战爆发才迫使它削减制片量。第一次世界大战爆发，电影在欧洲的制作、发行和放映都受到了极大的限制，而政治和经济上都正在崛起的美国，则趁机在电影方面成为世界电影工业的强势力量。

一、好莱坞的诞生

电影诞生之后不久，在美国的东海岸，有许多小公司竞争这个刚刚开发的产业，想从中获得丰厚的利润。当时的爱迪生公司和比沃格拉夫公司逐渐在竞争中脱颖而出，占据了电影市场的统治地位。1908 年，由爱迪生和比沃格拉夫公司持有唯一的股份，成立了具有垄断性的电影专利公司（MPPC），此后十几年间，美国早期的电影业便由专利公司控制，其他发行商和放映商都受到它的制约。电影专利公司的主要职能是监督电影工业的运转和征收专利费用，控制的领域包括电影运作的全部过程：胶片的生产、电影的拍摄、放映设备、电影发行、放映。

在这个时期出现了电影史上的第一位"明星"——弗罗伦萨·劳伦斯，她来自比沃格拉夫公司，是由后来成立"环球公司"的独立电影公司的总经理卡尔·莱姆勒推出的。推出的手段也相当具有戏剧性：先是宣布她被杀害了，然后让她在圣路易影院的首映中奇迹般地出现，效果自然是轰动性的，自此，人们都记住了"比沃格拉夫女郎"。这种推出明星的方式意味深长，在以后

弗罗伦萨·劳伦斯（Florence Lawrence，1886—1938）

的电影发展史中，这种制造轰动效应的"炒作"方式层出不穷。

大约在 1910 年，许多电影公司开始迁往加利福尼亚，洛杉矶的一个小镇好莱坞便成为电影公司的主要聚集地。有些电影史学家宣称，这是因为一些独立制片公司为了远离 MPPC 的控制而搬到加州，其实 MPPC 的下属公司也都同样搬到了这里。好莱坞最大的优势是天气晴朗，地貌地形丰富，有山有海有湾有沙漠也有城市，对于电影拍摄来说是块"风水宝地"。

二、电影大公司的形成与故事片的繁荣

从 1910 年到 1920 年间，许多小公司逐渐合并为一些大公司，其中有些至今仍然存在。其中有米高梅、福克斯（1935 年与二十世纪电影公司合并，2020 年又被迪士尼收购）、华纳兄弟公司、环球公司，以及派拉蒙公司。虽然这些公司彼此竞争，但它们在一定程度上也相互合作，这样才能满足市场的需求。在这种大众化生产体系的制片厂里，美国电影开始形成了以虚构的故事片形式为主的电影制作方向。

爱迪生公司的导演埃德温·鲍特是第一个运用叙事连贯性原则来讲述故事的导演（不同于早期的杂耍式喜剧小片，这已经显示出经典电影叙事的雏形）。鲍特的影片《一个美国消防员的生活》，表现消防队员们从着火的建筑中营救出一对母子。虽然该片运用了一些重要的经典叙事因素（如消防队员对火灾的预感，拉着警报的消防车制造的紧张），但它尚未形成按照时间顺序进行剪辑的原则。影片中一对母子被救了两次，一次从屋内拍摄，另一次从屋外拍摄，就像新闻片的重放一样，没有时间的连续而是并列的。鲍特还没有认识到应当运用两个镜头的交错剪辑来传达给观众一个线性的时间过程。

1903 年鲍特拍摄《火车大劫案》(*The Great Train Robbery*)。从某种意义上说，这是美国经典电影的原型。剧情发展已经具有清楚的时间、空间和逻辑上的线索。从劫匪开始抢劫到最后被歼，观众可以清楚地看到情节的展开和高潮。鲍特在拍摄《盗窃狂》时，还运用了简单的平行叙事，将一富一贫两位妇女行窃时当场被抓的情景进行对比。许多电影史学家认为，同一时期，英国电影工作者们也在探索着电影艺术的表现能力，鲍特的有些剪辑技巧很可能受到詹姆斯·威廉逊的《火》和阿·斯密士的《玛丽·珍妮的灾祸》等影片的影响。当时最著名的英国影片是列文·费兹哈蒙于 1905 年拍摄的《义犬救主记》(由英国制片人海普华斯制作)，其中的一场绑架戏与《火车大劫案》十分相似。这个时候电影正在形成自己的叙事规则。

三、奠定规则的格里菲斯

在电影叙事发展的历史链条上，一个历史性人物——D.W.格里菲斯（D.W. Griffith，1875—1948）出现了。

D.W.格里菲斯

格里菲斯出生于美国南部一个军人家庭。1908年，格里菲斯进入爱迪生的公司充当演员。由于当时演员地位低下，他改名为劳伦斯。1908年，已经有丰富舞台经验的格里菲斯开始了导演生涯，在四年内拍摄了大约400部短片，并且在一些影片比如《隆台尔的报务员》中开始运用交叉剪辑等手法，尝试新的可能性。1913年，由于拍摄的影片《伯吐利亚的裘迪斯》"过长"而被公司拒绝发行，格里菲斯改弦易辙，到缪区尔电影公司求发展。在那里，拍摄了震惊影坛的《一个国家的诞生》（1915）和《党同伐异》（1916）。

从1908年拍片开始，格里菲斯的主要创作有《陶丽历险记》（1908）、《血战》（1911）、《隆台尔的报务员》（1911）、《一个国家的诞生》（1915）、《党同伐异》（1916）、《被摧残的花朵》（1919）、《阿美利加》（1924）、《旧金山》（1936）等。

在格里菲斯之前，电影的构成是以场景为单位的，而在格里菲斯之后，电影的构成则开始以镜头为单位。梅里爱在当时的历史条件下发掘了电影的可能性，但是梅里爱的局限仍然相当明显，由于受固定视角的影响，他只是实现了柏拉图的梦想：人们被"锁定"在座位上，看到眼前的事物——真实的影子。由于他的电影实践，后世的人在探讨电影本性的时候，往往把电影视为戏剧的附庸。实际上，电影的运动性才是电影独特的本质。时间和空间的自由转换，才能最大地实现人类的梦想：用影像超越现实。这种现在司空见惯的电影观念，在格里菲斯之前是不可想象的。当格里菲斯在自己的电影中初步尝试了交叉、平行、隐喻手法来控制影片的节奏，进而产生梦幻感觉的时候，"蒙太奇""镜头"等诸如此类的概念才开始为人们所认识。当人们看到由于摇篮的重复出现造成时间的流动感的时候（《党同伐异》），当看到小上校对弗罗拉"最后一分钟营救"的时候，感觉到电影充满了戏剧所不能及的对空间和时间的重构力。

格里菲斯的创作被视为电影的"圣经"，这主要是说他在电影历史上的开创意义。一个更为通俗的说法是，真正的"电影艺术"是从他开始的。"镜头"是

电影的最小单位,这直到格里菲斯才真正得以实现。语法的诞生使电影获得了无限的生成能力,格里菲斯于是被称为"电影之父"。《一个国家的诞生》和《党同伐异》便是电影史上的两座里程碑。

美国通过独立战争而建立,种族问题使经济和文化都相差甚远的南方和北方最终爆发了内战,这就是著名的美国南北战争(1861—1865)。格里菲斯拍摄的《一个国家的诞生》通过两个家庭的遭际叙述了这段历史。声称受批判现实主义作家狄更斯影响的格里菲斯,用摄影机讲述了国家和家庭的命运。影片把年轻一代的事业和爱情与国家命运结合起来,编织了由于种族差异所产生的故事。在格里菲斯看来,黑人发动的战争是非正义的,保护白人的权利天经地义,于是三K党就有了合法地位。这引起了美国上下的震惊。1915年2月8日影片公映以后,上至总统下至平民,对它浓厚的种族意识出现了强烈的不同反应。美国总统威尔逊称赞它是"用光书写出来的历史巨著",而黑人们则在纽约、芝加哥、波士顿掀起了示威的浪潮,甚至酿成了流血事件。电影对社会的影响,受到了越来越高的重视。

实际上,《一个国家的诞生》在艺术上引起的轰动和爆炸效应同样令人震惊。在这部影片中,平行剪辑手法比比皆是,蒙太奇开始显示出巨大的叙述魅力。卡麦伦全家被黑人士兵围困在一个小木屋里,他们全家抵抗,而闻讯赶来的小上校急驰救援。两个场景互相交错,交叉剪辑,营造出一种前所未有的紧张气氛。在千钧一发的生死关头,小上校赶到,卡麦伦全家死里逃生。这就是电影史上著名的"最后一分钟营救"。如今,这种交叉剪辑、相互关联,最后解决危机、推向高潮的方式,已经是电影中最常见和最有效的叙事修辞了。

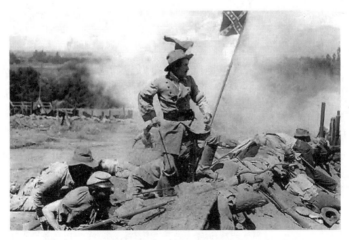

《一个国家的诞生》(格里菲斯导演,1915)

格里菲斯充分意识到剪辑在构成影片节奏中的重要地位，有意运用这种手法来讲述故事，吸引观众的兴趣，使电影不再仅仅是记录手段，而成为一种能够用故事来再现生活的艺术。正因为如此，影片获得了票房上的极大成功。仅仅9周的时间，这部投资10万美元拍摄的影片就收获1800万美元，观众超过2亿人次，至今仍保持着默片的最高票房纪录。它也开启了好莱坞大场面、大制作的先河，对电影生产体制和电影的形态都产生了深远的影响。所以电影史家萨杜尔写道："该片首次在美国上映的日子，乃是好莱坞统治世界的开始，同时也是至少在以后几年里好莱坞艺术称霸世界的发端。"①

　　由于商业和社会效益的轰动效果，格里菲斯次年又拍摄了《党同伐异》，但这次经历了"光辉的失败"。格里菲斯用发生在不同时空中的四个故事来阐述抽象的思想：人类正在从党同伐异走向宽容文明。但是，这种抽象的思想很难在电影叙事中得到观众的理解，于是，它就成为一部"思想和技巧形成尖锐冲突"的作品。

　　影片中，既有现代故事又有历史故事，但它们是交叉剪辑、同时推进的。故事讲述了发生在20世纪初的美国小镇上下层工人之间的一起杀人案，失业的"小伙子"栖身街头，靠敲诈为生，后来与"心爱女"相依为命；"伶仃女"被迫沦为"火枪手"的情妇，在"火枪手"欲对"心爱女"施暴时开枪打死了他。但是警察却以为是"小伙子"所为，逮捕他并欲施绞刑。"伶仃女"终于坦白事实，"小伙子"获释。这个试图体现"宽容"的故事是整个影片的精神原形，在基督故事、法国故事和巴比伦故事中都体现了同样的主题。于是我们看到耶稣的"变水为酒""惩罚淫妇"和"基督受难"，看到16世纪法国的宗教冲突，看到巴比伦奢华之中的陷落。格里菲斯试图告诉人们，暴力、屠杀等一切罪恶，都应该在"人类之爱"的光辉下从历史上消失。

　　影片中出现的"摇篮"镜头是格里菲斯思想的象征：一个母亲摇动着摇篮，画面上出现惠特曼的诗句："今天如同昨天，循环无穷。摇篮摇动着，为人类带来同样的激情，同样的忧乐悲欢。"这就使影片具有一种超越时空的抽象穿透力，深沉但是晦涩，因而也难以被观众理解和接受。

　　与《一个国家的诞生》一样，《党同伐异》的蒙太奇剪辑令人称道。当四个故事的救援开始以后，作为切换标志的摇篮镜头消失了，影片频繁切换，节奏加快：耶稣被钉上了十字架，山姑娘驾车报信，拉杜尔穿越街区救助妻子，"心爱女"

① ［法］乔治·萨杜尔著，徐昭、胡承伟译：《世界电影史》，北京：中国电影出版社，1982年，第136页。

追赶火车的镜头迅速出现,观众的情绪也被调动起来。这些段落的成就,同样体现了格里菲斯在当时遥遥领先的电影观念。格里菲斯自己说:"四个故事在开始是四条分别从山上流下来的河流,它们分散地缓慢而平静地流着;随后它们逐渐接近,愈流愈快;到最后它们汇合成一股惊心动魄、情感奔腾的急流。"[①] 正是这样,格里菲斯打破了古典戏剧"时间、地点、情节"同一的"三一律",使电影语言最终与戏剧手法区别开来。格里菲斯也许不是所有这些电影叙事手法的原创者,但他绝对是赋予这些手法以经典性和规则性的人。

四、早期美国其他电影导演与好莱坞规则的形成

这时期还有一位高产的电影艺术家西席·地密尔,他在史诗片出现以前,就制作出了相当于剧情片长度的影片《欺骗》(1915)。该片反映了1914年到1917年间制片风格的重大变化,就在这个时期,原来借透明玻璃屋顶的照明方式已转成完全用室内人工照明,不再是日光与电灯混合使用。该片的灯光参照明暗法配置,制造了特殊效果。西席·地密尔指出,这种用光法是受到伦勃朗(17世纪荷兰画家)在绘画时处理光源的启发,这种所谓的"伦勃朗"或"北派"用光法,成为经典的电影照明技术之一。《欺骗》极大地影响了法国印象派电影导演,他们也追求用光上的硬性效果。与当时的许多美国片一样,《欺骗》采用了线性叙事手法,这是好莱坞影片朝着复杂叙事形态发展前的一个台阶。

1909—1917年是电影叙事剪辑连贯性原则的发展期。视线匹配剪辑自1910年之后频繁出现,动作匹配的顺接则从1910年开始到1916年被普遍采用,例如它们都出现在道格拉斯·范朋克的《美国人》(1916)和《狂乱》(1917)的叙事中。正/反镜头在1911—1915年之间只是偶尔用到,直到1916—1917年间才被广泛使用,例如《欺骗》(1915)和威廉·哈特的西部片《窄轨列车》(1917),以及格里菲斯的《幸福谷的故事》(1918)。在此期间,仅有极少数影片在使用剪辑技巧时违反了180度轴线规则。到20世纪20年代,这种连贯性原则已经成为好莱坞导演们的标准风格,他们自然地使用这种技巧,追求叙事范围之内合理的空间与时间关系。三个围桌交谈的戏不会再像十多年前只用一个全景镜头那样简单了,正反拍镜头清楚地交代了银幕上的空间关系,并引导了观众的注意力。

从卢米埃尔的简单记录,到梅里爱的自由想象,再到格里菲斯的修辞系统,

① 转引自[法]乔治·萨杜尔著,徐昭、胡承伟译:《世界电影史》,北京:中国电影出版社,1982年,第143页。

电影在 20 年时间中，度过了自己令人惊异和欣喜的童年时代。如果说，电影发展的历程是一条流动的河流，那么，在它从简单的记录手段转变为艺术创作的时期，梅里爱和格里菲斯恰似两个水手，把木筏从上游传递到了下游。上游是平缓的、短途的，而下游却一直蜿蜒到现在，河道广阔、波澜起伏、风景万千。他们的才华最终成就了电影。尽管这时候的电影还没有声音，还没有色彩，但是电影发展成为一种艺术，同时也成为一种工业。如果说艺术家对电影美学的不断探索，推动了后来电影艺术的逐渐成熟，那么电影商人对电影工艺的热衷，则推动了电影技术的发展。在电影工业的基础上，艺术与技术共同创造了电影早期的辉煌。

第四节　欧洲先锋主义电影

　　第一次世界大战后的欧洲，各种政治思想、文艺思潮空前活跃。许多艺术家和知识分子对传统的价值观念和美学原则提出了怀疑，也对当时流行的电影观念提出了质疑。一些电影人提出，电影应该摆脱其他艺术的束缚和影响，真正成为一门独立的艺术，而这种独立就必须寻找电影自己的美学特性，电影最明显的特性就是它的视觉性和运动性。在我们常规的电影观赏经验中，我们会认为电影应该讲述一个故事，有完整的情节和明确的主题，但在欧洲这些倡导视觉性和运动性的电影人的实践中，却对故事、情节、人物因果关系和主题思想等并不看重，对于他们来说，电影首先是一种艺术形式，形式本身不需要借助于故事来感染观众，形式本身就是一种内容。

　　于是，在世界性的现代主义文化背景下，欧洲各国，特别是法国和德国的电影艺术家们越来越多地强调电影的艺术特性，通过向其他艺术样式——特别是美术和音乐——借鉴，发起了一系列实验性的先锋主义电影运动，其中最有影响的就是德国的表现主义、法国的先锋主义和印象派。在今天，非专业的普通观众已经很难在影院看到这些电影，而且也很难欣赏和喜欢这些电影，但在电影发展过程中，它们留下了深刻的历史烙印。现在电影中常见的虚焦距、特写，以及各种风格化造型、不平衡构图等摄影手法，空间构图，造型设计等，几乎都可以从这些先锋性的实验电影中找到最初的开端。

　　实验电影在欧美国家源远流长，而最早对世界电影发展产生重要影响的实验电影，就是 20 世纪前 20 年间在欧洲各国出现的这些先锋主义、表现主义、印象派和超现实主义电影。在某种意义上说，电影本身就是实验的产物。虽然任何探

索新的技巧的电影我们都可以称之为电影实验，但是，所谓的实验电影，作为一种电影类型，一般指那些个人化的电影作品，像一个画家或作曲家的作品那样，它们表达了一种艺术个性和关注于电影作为一种艺术形式的潜在表现力。它们主要依赖于影像（有声片出现以后还包括声音）的"纯粹"电影手段来创作，通常不像常规故事片那样讲述一个封闭的情节化的故事，也不试图像纪录片那样逼真地还原和再现现实。实验电影——有时也称为"先锋电影"——所探索的主体和技巧大多是远离电影故事片和纪录片主流的，更多地与主观感受、抽象思想、象征意义相互关联。

一些画家参与了电影的探索和试验。如德国抽象派画家 H. 里希特以一系列黑、白、灰三色正方形和长方形的变化和跳跃为题材拍摄了系列影片《节奏 21》（1921）、《节奏 23》（1923）和《节奏 25》（1925）；瑞典达达主义画家 V. 埃格林 1921 年在德国开始拍摄《对角线交响曲》，1924 年拍摄了《平行线》和《横线》，这些长度大多在 15 分钟以内的短片，一般没有故事情节和人物形象，以线条的规律性变化、视觉形象的转换来表现电影的纯视觉运动。埃格林的《对角线交响曲》试图用几何形式表达电影中的间隔或时间关系。正如在音乐中一样，间隔表现了同样音符在强度上的区别。埃格林也试图发现在电影中两个或更多同样的影像在强度上的不同。这种试验倾向一直对欧洲电影的发展产生着重要的影响，如布拉克奇 1955 年导演的实验影片《奇妙的圆圈》就继承了这一实验电影倾向，它带我们在纽约第三大道的高架铁路上作了四分钟旅行，影片中出现一系列火车窗外的物体和色彩，它们在高速运动中变成了抽象线条。摄影机的随意运动则带来了光与色的圆圈感。1925 年，德国先锋派电影进入了新的阶段，如曾经受埃格林影响的 W. 鲁特曼将实际拍摄的镜头和抽象的艺术形式剪辑在一起，创造了一种新的纪录电影形式。

法国的先锋派电影运动则开始于 L. 德吕克的艺术思想。他与商业电影彻底决裂，用自己的特殊手段来发现和表现人物和事物的美感。法国的先锋派电影最早也体现为"抽象电影"，也被称为"达达主义电影"或"纯电影"。它反对传统的叙事结构而强调纯视觉效果，甚至拒绝现实参照物，拒绝先验的思想主题，而以影像为本位，常常就像是一种影像游戏。它与叙事电影（清晰和准确地再现事物）和主观性电影（以变形的方式表现事物）都不同，它纯粹只是展现运动中的影像。这一电影倾向以立体派画家 F. 莱谢尔和 R. 克莱尔等人的实验电影为代表，他们将运动视为电影本性，但他们与德国抽象电影的不同之处在于，他们并不以人为制作的图形为拍摄对象，而是以日常生活中的场景和形象为拍摄对象。1924 年，

莱谢尔拍摄了《机械舞蹈》、克莱尔拍摄了《幕间节目》，它们都没有完整的故事情节和人物塑造，只是对机械运动和舞台运动的特技记录。

1929年以后，法国的先锋派电影运动转化为了纪录电影。这些纪录电影分化为两种倾向：一种是对社会现象的记录，如 J. 维果的《尼斯景象》（1929—1930），主要以怪诞的画面和奇特的剪辑，借助于实际拍摄的尼斯景象来嘲讽上层社会的生活丑态；另一种则是具有唯美主义倾向的纪录片，如 J. 伊文思就是在先锋派电影运动影响下拍摄了《桥》（1928）和《雨》（1929）等。

先锋主义的抽象电影倾向是与抽象绘画一起发展起来的。实际上抽象电影与抽象绘画的许多艺术观念都是相互联系的，包括形式、构图、形状、轮廓等方面的理解。他们认为，电影中的抽象形式是电影探索的真正领域，与任何外在的事物没有关系，电影不必用视觉方法去表现人的心理世界，也不要用大特写来形成水面光的反射，纯粹的电影只是与形式和影像相关。所以，通常这些影片都没有预先设计的叙事结构，也没有预先设计好的主题或思想，它们试图最充分地探求电影技术和媒介的可能性，是真正意义上的电影"实验"和"实验"电影。这些影片完全是视觉化和非文学化的，它用一种片面和极端的方式为我们建构了一种运动和影像之外的事物。

先锋电影在电影的发展历史上具有特殊的意义。先锋电影的作者自由地表达他们的思想，以便发现新的表达方式，并依此创造出新的电影风格，影响电影中关于模仿和表现的观念；而且与大多数故事片和纪录片不同，这些先锋实验电影常常需要观众用不同的方式积极参与，观众甚至也被看作影片所展示的客体的一部分，那些被当作参与者和观察者的观众被带进了电影的流动中。而作为开放的观众，在"观看"和"体验"这些实验性的先锋电影时也可以与作者一起进入创作过程。先锋电影试图完成一种不依赖于其他手段（如文学、音乐、戏剧等）的以视觉效果为核心的"纯粹"电影形式，就像抒情诗，它们可以在不同层面上，用不同方法进行阅读和阐释。先锋电影自身的不同寻常也要求一种不同寻常的接受和阐释方式。而观众也获得了一种观察和阐释影片的权利，观众与作者共同创造完整的电影作品。

先锋主义电影运动企图从电影的形象性和运动性来寻找和扩展电影的表现潜力，使电影成为一种摆脱其他艺术阴影的独立艺术。因为先锋主义电影对主题的处理和技巧的运用，常常是从制作者自己对生活和电影的感受出发的，他们很少关心自己的感受是否能够为公众所接受以及是否符合既成的电影规则和习惯，所以，这些电影往往与主流电影格格不入，我们通常不能像在常规故事影片中那样

对影片中某个或某些人物认同，也不能情不自禁地投入到这些人物的处境和遭遇之中。先锋主义电影的各种离奇甚至古怪风格并不容易被人们理解，人们常常批评这些影片缺乏公众性和吸引力。当然，用先锋电影作者自己的话来说，人们之所以批评这些影片恰恰是因为观看影片的人缺乏想象力，或者不愿面对自己真实的内心生活，他们反感先锋电影是因为常常会感觉到先锋电影的风格、内容和主题威胁着他们，可能撕开他们赖以生存的面具。

虽然先锋派电影的代表人物大多只是从形式出发，以自我为目的，影片的社会影响并不大，但作为一种艺术运动，许多实验性影片在表现手法、镜头技巧等方面的探索，对电影艺术的发展起到了一定的推动作用。先锋电影的"实验性"为电影艺术的发展变化提供了可能性和现实性。如果没有从早期技术主义电影到后来欧美大学学院电影的实验，世界电影不可能有今日的百年辉煌。作为一种工业，电影的商业化往往无情地把电影从艺术创作转变为像易拉罐、方便面一样的商品生产，把电影人当作这一生产流水线上的技术工匠。而世界电影史上那些为寻找电影艺术表现能力和潜力而呕心沥血的先锋电影、实验电影，的确与主流电影在观念和功能上都有着巨大的差别。这些影片通常不关心经济利益，甚至也不在乎艺术是否能得到主流评论界的认可。实验也许是失败的，但也许能够给观众展示新的体验和新的表达方式。许多先锋电影的创作者认为最重要的在于他们的作品是否能找到表现人的感情、行为或者抽象的观念（如运动、美、仇恨、爱，等等）的新的可能性。他们认为自己没有义务使观者感到愉悦或者为其理解作出解释，他们只是去探索通常受到限制的那些兴趣领域。因为多数先锋主义电影主要通过影像来表达，所以它将视觉当作首要的感官。它为人们的阐释所提供的不是语言，而是形象、轮廓、形式和色彩，它们通过向人们展示生活中被人们所忽略的可能性来丰富人们的体验。它们会认为幻想就像物质现实一样，本身就是人类经验的重要组成部分。

应该说，20世纪初期的先锋主义电影运动是在当时的艺术运动和心理学背景下出现的，它们与20世纪那些改变着人类文明的杰出的现代思想一起成长，它企图影响人们，影响人们理解和感受事物的方式，它努力地发掘扩展电影媒介表现的潜力。正因为这样，欧洲先锋主义电影思潮在人类电影的发展历史上占据着一个重要地位。

第五节　德国表现主义

第一次世界大战初期，德国电影工业在国际上的影响不大。当时德国的2000家电影院大多放映法国、美国、意大利及丹麦的电影，虽然战争开始之后，美国与法国很快就禁止上演德国影片，但德国没有办法禁止放映美法影片，因为德国电影院缺乏足够的片源支撑。

为了对抗进口片以及生产官方政治宣传片的需要，德国政府自1916年起开始支持电影工业，全面禁止除中立国丹麦以外的外国进口片。随后，德国电影产量迅速增加，制片公司的数量也从1911年的十多家小公司猛增到1918年的131家。

战争在德国国内并不受老百姓欢迎，尤其是在1917年俄国革命之后，反战声浪更加激烈，广泛的罢工浪潮与反战请愿在1916—1917年的冬天纷纷出现。政府为了宣扬战争思想，开拍战争宣传片，还于1917年末与德意志银行合作，将一些公司合并组成了强大的乌发公司（UFA）拍摄电影。

政治保守的乌发公司不但迅速操控了整个德国电影市场，同时也极大地影响了战后国际电影市场。依靠强大的经济实力为后盾，乌发公司聚集了超级专业人才，并且建造了全欧洲设备最好的制片厂。这些制片厂后来还吸引了年轻时的希区柯克等不少外国电影导演加入。20世纪20年代，德国还同其他国家电影公司合作拍片，此举对于德国影片的国外推广起到了重要作用。

1918年第一次世界大战末期，军事政宣片逐渐减产。虽然主流商业电影与喜剧片仍然盛行，但是整个德国电影工业主要集中生产三种类型的影片：第一种是在国际上受欢迎的系列冒险片，将狡猾的间谍、精明的侦探和异国情调融合在一起；第二种是性题材影片，大部分是在所谓性教育幌子下处理同性恋或娼妓等题材；第三种是乌发公司模仿战前意大利电影的所谓历史电影。

历史题材影片使乌发公司在票房上大获成功。美国、英国及法国出于政治和国家利益考虑，限制和抵抗德国电影，但是乌发公司最终还是闯入了国际市场。1919年9月刘别谦的《杜巴莱夫人》在柏林的乌发公司广场大影院隆重上映，这是一部关于法国大革命的史诗片。这部影片让德国电影重新开启了国际市场的大门，在美国它以《热情》（Passion）为片名发行并受到广泛欢迎，同时在欧洲各国影评界也受到了一致好评。虽然法国政府认为这是一部反法宣传片，故意推后首映，但是这部影片赢得了很高的票房。刘别谦的历史题材片从此在其他国家大受欢迎，1923年他甚至成为第一位被聘到好莱坞的德国导演。

此时还有一些独立制片的小公司，其中一个就是埃立克·庞茂的德克拉公司。

1919年，这家公司启用了两位名不见经传的作家卡尔·梅育和汉斯·雅诺维支共同编写剧本。这两个年轻人希望他们的电影能以一种不同寻常的风格出现，因此特地聘请了三位设计师参加影片的制作，即赫尔曼·伐尔姆、华尔特·雷曼和华尔特·罗里希，这三位画家后来创造了德国电影的表现主义。

作为一个先锋派运动，表现主义首先于1910年出现在绘画领域，后来很快影响到戏剧、文学和建筑。第一次世界大战战败以后，德国的表现主义艺术迅速发展，其影响遍及文学、戏剧、音乐、建筑特别是美术领域，在柏林的街道、商店、剧场、咖啡馆到处都能够看到具有表现主义风格的招贴画、广告画和装潢设计。这种风格将人们对现实的失望，将战后人们内心的恐惧忧虑，用一种强烈的主观化的变形形式表达出来了。正是在这样的文化背景下，表现主义电影出现在德国。

德国表现主义电影大多创作于1919—1924年。这一电影流派与当时法国以至整个欧洲的先锋派电影一样，受到了先锋主义文艺运动的明显影响，特别是受到了当时的后期印象派——如高更的"野人画派"——的影响。他们反对印象主义艺术中依然还残留的传统的中心透视法，不忠实于对现实的模仿再现，不追求形而上的理性主题，强调表现人的直觉感受和心理世界，崇尚原始艺术那种夸张、热烈而且带有装饰性的美，用浓烈的色彩、鲜明的明暗对比来创造一种被渲染的精神世界。罗伯特·维内（Robert Wiene，1880—1938）导演的神秘、怪诞、视觉效果充满刺激性的《卡里加里博士》为代表作之一。

1919年拍摄的由罗伯特·维内导演的《卡里加里博士》用剧中人物弗朗西斯的叙述，展示了一个精神病患者的迷乱世界。卡里加里博士利用催眠术控制和暗示他的病人进行谋杀，影片叙述了卡里加里博士的邪恶和他对社会施加的暴力，这一形象被认为"与其说是个人物，倒不如说是一种心理状态，即一种残忍和急躁、幻想和疯狂的混合心理状态"[①]。最后，影片展示给观众所有这些来自弗朗西斯的描述都是一种幻觉，弗朗西斯本人就是一个精神病人，而卡里加里博士则是他的医生。于是这一真假难辨的"戏中戏"结构使影片的思想和意义更加丰富：病人与健全人、疯狂与理性、罪恶与秩序成为一种社会隐喻。这部电影对幻想时空与真实时空的巧妙处理，使得电影史学家认为："即使在今天，电影叙事也没有能够普遍地取得这样出色的成就。"[②] 这部影片的设计师之一伐尔姆宣称："电影的

[①] ［法］乔治·萨杜尔著，徐昭、胡承伟译：《世界电影史》，北京：中国电影出版社，1995年，第160页。
[②] ［美］斯坦利·罗门著，齐宇译：《电影的观念》，北京：中国电影出版社，1986年，第178页。

画面应当像绘画作品一样。"这部影片极端风格化的影像，确实像一幅幅表现主义绘画或木刻版画作品一样，恐怖、狰狞而具有视觉张力。

《卡里加里博士》（罗伯特·维内导演，1919）

　　这部影片的造型风格也体现了表现主义的典型特征。影片的美术设计制作者是三位德国"狂飙社"的表现主义画家。画面中的建筑物是倾斜的，物体大多缺乏水平平衡，远近透视也相互错乱，故意的扭曲创造了一种幻觉世界，这一造型风格与演员那些奇装异服、戏剧脸谱、夸张的形体动作以及强烈的明暗光对比，一起构成了影片神秘恐怖怪异的视觉效果。这种视觉上的心理变异感使这部电影真正成为所谓表现主义的"活动"图画。

　　制作成本低廉的《卡里加里博士》于1920年先在柏林，后在美国、法国及其他国家造成了连续轰动，许多其他表现主义风格的影片纷纷跟进，结果就形成了所谓的表现主义电影运动并持续了几年。一些实验电影艺术家还开始拍摄抽象电影，例如艾格林的《对角线交响乐》（1923），或者受到世界艺术潮流达达主义影响的某些影片，如汉斯·里希特的《早餐前的幽灵》（1928）。大公司如乌发，以及其他小公司也都纷纷投资这些表现主义风格的影片，与美国电影在国际市场上竞争。事实上，在20世纪20年代中期，一批最优秀的德国电影已被公认可以跻身于世界最佳影片之列。

　　表现主义影片重视布景设计，因而，德国那时期的电影制片厂里，美术设计师收入很高，甚至常常在电影广告中成为招牌。表现主义电影的经典作品，在创造恐怖神秘气氛、表达幻想世界方面作了许多艺术探索，对后来电影产生了深刻

第一章 世界电影：青葱时光

影响。与法国印象主义电影相比较，法国电影的风格主要体现在摄影和剪接，而德国表现主义则主要依靠舞台美术、化妆造型和场面调度。为了达到表现主义的目的，形状被扭曲或夸大，演员则常常装扮好后在镜头前缓慢迂回地走来走去。最重要的是所有场面调度的元素都是以图形的方式彼此互动，由此构成整个画面。与其说是人物存在于场景之中，还不如说人物作为视觉因素与整个场景融合为一。

表现主义逐渐成为被普遍接受的风格，导演们也不再将它局限在精神病患者眼中的世界。在主流电影中，表现主义风格常常被用来制造幻想片或恐怖片的景观，如1924年的《蜡人馆》和1922年的《吸血鬼诺斯费拉杜》，甚至也用来拍摄史诗片，如1924年的《尼伯龙根》。后来，欧洲和美国好莱坞的"吸血鬼电影"类型也直接受到德国表现主义的影响，许多电影在制造神秘感、恐怖感和错乱感时，都直接和间接地借鉴了德国表现主义的电影观念和电影经验。

在20世纪20年代初期，德国国内的通货膨胀使出口商可以用较低的价格出口电影，在一定程度上刺激了表现主义影片的拍摄，并导致进口影片数量下降。但是，1924年的美国道威斯经济援助计划巩固了德国经济，这使得外国影片进口数量增加，德国电影业面临着将近十年时间没有经历过的竞争局面。而表现主义影片的预算却节节升高，最后两部表现主义大片是1926年茂瑙（Friedrich Wilhelm Murnau，1888—1931）的《浮士德》和弗立茨·朗格的《大都会》，它们的巨额开支使乌发公司的财务更加困难。茂瑙在完成了他最后一部德国电影《浮士德》之后离开了德国，一些主要演员和摄影师也去了好莱坞。1924年之后，由于与进口好莱坞影片的激烈竞争，有些德国电影开始模仿美国剧情片，结果削弱与淡化了德国影片中这种独特的表现主义特点。到了1927年，表现主义作为一个运动趋于结束。然而，正如电影史学家乔治·萨杜尔所言，表现主义倾向仍然在20世纪20年代末期的许多影片中残存着，甚至在20世纪30年代的影片如朗格的《M》(《可诅咒的人》，1931)和《马布斯博士的遗嘱》(1933)中仍留有痕迹。此外，由于不少德国电影工作者转到美国，使得好莱坞电影具有了某些表现主义倾向，一些恐怖片如《科学怪人之子》(1939)与黑色电影中，也采用了不少表现主义手法的场景布置及灯光配置。所以，虽然德国表现

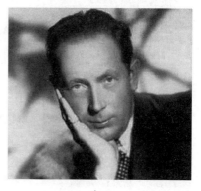

茂瑙

主义作为一个运动仅仅持续了大约七年时间,但是,表现主义风格的影响却从未停止。

第六节　法国印象主义

　　默片时期的法国,曾经出现了一批不同于好莱坞经典叙事片的电影流派与电影运动,其中之一就是印象主义运动。第一次世界大战以后,由于好莱坞的竞争、电影市场的萎缩,曾经辉煌一时的法国电影濒临绝境。两大电影企业百代和高蒙拥有许多连锁影院,需要更多的片源,于是,1915年美国影片开始如潮水般进入法国。好莱坞电影在1917年底几乎主宰了法国电影市场。战后,法国电影工业仍然没有能够恢复元气,在20世纪20年代,法国观众观看好莱坞影片比观看国产片多出8倍。直到20世纪初期,法国电影才出现了一个杰出人物——L.德吕克（Louis Delluc,1890—1924）,法国电影因此出现了新的转机。

　　L.德吕克提出了"上镜头性"的著名理论,强调电影中的一切都要通过画面本身来完成,在这一理论引导下,他发起组织了电影俱乐部运动,与G.杜拉克、M.莱皮埃、J.爱浦斯坦、A.冈斯等人一起形成了电影印象派。这批导演与他们的前辈不同,上一代人认为电影是谋求商业利益的工艺品,而这一代年轻导演却更加富有理论自觉且雄心勃勃,他们写文章宣称电影与诗歌、绘画、音乐一样,同样是一门独立的艺术。他们认为电影就是电影,无需借助于文学或戏剧。他们认为,电影首先应当是一个让艺术家表达情感的场所,冈斯、德吕克、杜拉克、莱皮埃、爱浦斯坦和这个运动的其他成员一道,纷纷将这种美学观念运用到他们自己的影片实践与制作之中。

　　"印象主义"这个流派之所以得名,主要是由于它努力在叙事形式中呈现角色内心深处的意识,着眼的不是人物外在行为的记录,而是内心深处的感受。电影印象派受到了印象派绘画的直接影响,它们不注重故事、人物,而是强调用电影画面来表现直观的感性印象,营造情绪氛围,表现人的心理空间。这些影片大多以自然景物或公共环境为题材,追求诗意的画面、象征的韵味和强烈的表现,在电影技巧上做了许多当时很大胆的探索,展示人的心理和精神世界。在当时世界各国的影片制作中,印

德吕克

象派电影处理时空与主观性的手法是空前的。

回忆或追溯手法常常被用来叙事,有时一部影片大半都是回忆或一连串回忆。更惊人的是这类影片还常常描绘角色的梦境幻想或无意识状态。杜拉克的《微笑的伯戴夫人》(1923),内容全是主人公心中幻想的生活,想象自己从枯燥的婚姻中逃脱;冈斯的《车轮》(1922),基本上依靠四个角色之间错综复杂的感情,致力于表现每个人物情感发展的线索和细节。由于他们的美学是以情感表现为中心,所以影片往往以细微心理情境的剧情为核心。一些角色的心理活动,通常是三角恋情,如德吕克的《洪水》(1924)、爱浦斯坦的《忠实的心》(1923)和冈斯的《第十交响乐》(1918),都成为这些导演探索易逝多变的情感情绪的基础。印象主义强调个人情感,显然为电影叙事提供了一种心理学视点。从1918年到1928年间,在这一系列不同寻常的影片中,这批年轻导演实验了许多用来对抗好莱坞统治的形式法则。

重要作品有德吕克的《狂热》(1921),杜拉克的《西班牙的节目》(1920)、《太阳的死亡》,莱皮埃的《海上的人》(1920)、《金钱》(1929),爱浦斯坦的《巴斯德传》(1922)、《忠实的心》(1923),冈斯的《车轮》(1923)、《拿破仑》(1927)等。这些影片追求造型美,寻求新奇的视觉形象和新颖的拍摄角度,特别是摸索了表现人物主观世界的方式。为了加强画面的主观性,印象派电影通过摄影和剪辑来呈现剧中人物的知觉经验,即人物的视觉"印象"。

这些影片大量采用主观视点拍摄和剪辑方法,先是一个剧中人物注视某个东西,然后从这个人物所在的距离和角度拍摄这个对象。当印象派影片中一个人物喝醉或昏迷,导演常用变形失真的镜头或摄影机迂回运动的镜头来表现。例如莱皮埃的《真理的狂欢节》(1920)中,餐馆中正进行歌舞表演,一个醉汉通过变形画面的处理,身体倒向一边;冈斯在拍摄《拿破仑》时,将"轻便式"摄影机捆绑在一匹奔腾的马背上,用晃动的画面来模仿追击者的视觉效果,后来他还将摄影机放在潜水箱中从悬崖上抛向大海,模拟拿破仑跳海的主观影像。类似的心理化技巧在印象派电影中比比皆是,成为这些影片最突出的艺术特点。

印象派电影还试验运用剪辑的节奏来表现人物对某一印象的感受,对于暴力冲突或情绪激烈的场景,就加快剪辑速度,镜头长度越来越短,逐渐创造出具有爆炸力的高潮,镜头有时甚至短到只有几格的长度。在《车轮》中,火车碰撞就采用了快速剪辑来处理,镜头长度由13格递减至2格,此外,剧中人物从悬崖上跌下去前,表现他思想的画面是由许多模糊变焦的单个镜头剪接在一起的(这也成为"快速剪辑"最早的艺术史记录)。在《忠实的心》里,当一对恋人在高

高飞扬的秋千架上摆动时,爱浦斯坦为了表现他们头晕目眩的感觉,特地使用了一系列4格甚至2格长度的画面来表现。有些印象主义影片还利用舞蹈来加快剪辑的节奏。主观镜头与剪辑模式,进一步加强了印象主义电影在处理心理叙述方面的手法和能力。

印象主义电影形式开创了电影技术的新领域,冈斯在这方面堪称最大胆的先锋人物。在印象主义影片的拍摄技术开发中,影响最深远的是镜头运动的创新手法。印象派将他们的摄影机架在汽车、轨道车或火车头上。冈斯在他的史诗影片《拿破仑》(1927)中,尝试了新镜头(275毫米的镜头)、复格画面,以及宽幅画面。摄影机制造商德伯雷还为这部电影改造了一个可以手持的摄影机,让摄影师穿上溜冰鞋运动拍摄。在莱皮埃的《金钱》(1928)中,他让摄影机滑过巨大的房间,甚至高吊在巴黎证券交易所的屋顶上往下俯拍人群,尝试表现这群股票投机者们发狂的氛围。

这些形式、风格及技术上的创新,让法国电影工业有信心重新赢得被好莱坞影片占领的市场。20世纪20年代,印象派电影组建了小型电影公司或工作室,独立制作完成影片后交由百代或高蒙公司发行,有些印象派影片当时颇受法国观众欢迎。但是,直到1929年,外国观众却仍不接受法国印象派电影,它的实验风格更倾向于精英文化,并不是针对一般大众,尤其是随着制片费用越来越昂贵,有些印象派导演却越来越奢侈(尤其是冈斯与莱皮埃),公司最后或者关张或者被大公司吞并。当时的两部巨片《拿破仑》与《金钱》在经济上都惨遭失败,这大概也成为印象主义风格的最后两部代表作品。

1924年,德吕克逝世以后,印象派走向衰落,1929年完全终止了。但是,心理叙述、主观镜头和剪辑模式等印象主义形式的影响却持续下来,这种延续可以从希区柯克和玛亚·德伦的作品中发现,还可以从好莱坞的"蒙太奇片段",以及某些特定的美国类型片和风格片(恐怖片、黑色电影)中找到这种影响。印象派电影所使用的深焦距镜头、加速蒙太奇、叠印、银幕合成、主观镜头等对后来的电影手法和技巧都产生了影响,人们的主观意识、感觉、视觉的镜头呈现,是印象派电影开启的领域。

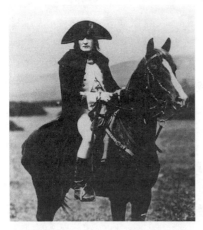

《拿破仑》(冈斯导演,1927)

第七节　欧洲超现实主义电影

当法国导演在工业、商业体系中制作印象派电影时，超现实主义电影的导演则主要依靠私人赞助而逐渐发展起来。这个电影运动与文学和绘画中的超现实主义有关，根据超现实主义代表人物安德烈·布勒东的说法："超现实主义根源于一种信仰，相信某些被忽略的联想形式存在于现实之外，它们存在于梦境中，存在于不受控制的思想之中。"由于深受弗洛伊德精神分析学的影响，超现实主义艺术寻求表现潜意识的暗流，"不需要任何理性的控制，而且超越任何美学的或道德的框架"。显然，超现实主义电影是一个更加激烈前卫的电影运动，拍摄的影片更加令观众迷惑与震撼，即便在当时也往往只能在艺术家聚会的小型场合中放映。

因此，"自动"写作或拍摄，探索奇异事物或回忆或想象，拒绝理性的逻辑的形式与风格，这些都成为1924—1929年这段时期超现实主义的主要特征。超现实主义与电影结合，它尤其赞赏那些呈现不安的欲望或不可思议的幻想的影片（例如荒诞滑稽的《吸血鬼诺斯费拉杜》）。当时，著名画家如曼·雷伊和萨尔瓦多·达利，作家如安东南·阿尔等都纷纷介入电影制作，年轻的路易斯·布努埃尔则成为最著名的超现实主义导演。超现实主义电影公开反对故事性叙事，攻击理性就必然否定事件之间的因果关系。在《贝壳与僧侣》（1928年摄制，编剧阿尔都，导演谢尔曼·杜拉克）中，主角倒出酒瓶中的液体，然后有规律地一一将瓶子击碎，这只是一种心理无意识的刻画。在布努埃尔与达利两人合作的影片《一条安达鲁狗》（1928）中，主人公拖着两架钢琴横过大厅，放在钢琴架上的则是死驴的尸体。布努埃尔的另一部影片《黄金时代》（1930）中，开场就是一名妇女莫名其妙地吸吮一尊塑像的脚趾。这些作品的意义是模糊的，甚至创作者本人也是无法解释的。

许多超现实主义电影故意勾引观众去寻找本来就不存在的叙事逻辑，其中的因果关系同梦境一样虚幻，最后观众才会意识到，影片中各种事件的呈现仅仅是为了制造不安的效果。例如，一个男人无故射杀一名小孩，一个女人闭上眼睛只是为了展示画在她眼皮上的眼睛（1927年曼·雷伊的《埃玛·巴克姬》），以及最著名的镜头之一，一个男人拿一把剃刀划过一个毫不反抗的女人的眼睛（《一条安达鲁狗》）。印象主义电影可能会将这类场面处理成主人公的梦境或幻觉，但在超现实主义电影中，主人公的心理状况根本无法清晰地被触摸和呈现。影片中的性欲和高潮、暴力和欲望，以及荒诞和幽默，等等，都是这类电影用来同传统叙事电影形式对抗的素材，其真正的目的是希望用这种电影形式来激发观众潜藏在心灵深处的冲动。

1928年摄制的《一条安达鲁狗》可能是为数不多的不能被忽略和遗忘的超现实主义经典。这部影片由原籍西班牙但在法国拍摄电影的L.布努埃尔（Luis Bunuel，1900—1983）导演。影片表现人的潜意识活动，追求一种荒诞的比喻，出人意料的剪辑是对心理随意性的隐喻，影片画面从一个事件毫无逻辑地跳跃到另一个事件，完全无视叙事电影的常规结构和观众对"故事"的期待。影片展示了人的经验的不确定性。影片中有一个场景，一个男人的嘴从脸上消失了，他看着一个姑娘。姑娘举起那位男人的手，结果他手臂下的腋毛也消失了。后来，我们又见到了那位男子，腋毛却长在了他的脸上。这一场景显然是有意识地想将幻想和现实叠合在一起，使人难辨真幻。镜头也按照心理的变化而剪辑和组合。因而，影像在这里被用来表达人的潜意识。

《一条安达鲁狗》（布努埃尔导演，1928）

杜拉克1928年拍摄的短片《贝壳与僧侣》主要表现的是一个僧侣混乱的心理活动，借助于一系列并无内在联系的组合进行人物的心理分析。先锋电影的作者们对人的主观状态——幻想、梦境、隐秘的感情世界、臆想、恐惧、爱情和心理挫折等——作了特殊的个性化考察，通过视觉技巧的运用，这些影片试图进入人的心理深处并探索它们的奥秘。超现实主义电影发展出了一系列视觉表现手段来表现人的心理世界，后来这些手段作为心理表现技巧被包括好莱坞电影在内的许多主流电影所采用。例如，超现实主义电影将油脂涂到摄影机镜头上使被摄物体变形，模仿人的主观视点中所见到的外部世界，通过闪回和闪出等方法来表现人物心理中的时空转换，用淡入淡出来进行梦境或回忆的转换，在镜头上使用纱布来软化景物使之具有梦幻感，使用滤色片来增加影像的主观色彩等，这些技巧

后来都已经成为一般电影的常规手法。

超现实主义的电影风格并不墨守成规，它的场面调度常常受到超现实主义绘画流派的影响。例如，《一条安达鲁狗》中，男人手上爬着蚂蚁就是从达利画中得来的灵感；又如《贝壳与僧侣》中的石柱与城市广场，可以追溯到意大利画家基里科的作品。超现实主义电影的剪辑是一些印象派手法的混合（无数的叠化和叠印），并且采用了一些主流电影的手法。《一条安达鲁狗》中令人震惊的割眼睛镜头，依靠的便是蒙太奇剪辑的原则（或者说是库里肖夫效应）。另外，非连贯性剪辑有时也被用来组织时空的一贯性。总体上讲，超现实主义电影拒绝将任何特殊技巧奉为规则，因为那会将"不受控制的思想"秩序化和理性化。

超现实主义电影的命运同整个这场艺术潮流一样很快开始走下坡路。1929年以后，布努埃尔离开了法国去好莱坞做短暂停留，然后回到西班牙。超现实主义电影的主要赞助人诺埃尔子爵资助了让·维果的影片《零分操行》（1933）之后停止了一切资助。于是，法国超现实主义电影在1930年之后走向没落，只有少数超现实主义导演仍在孤军奋战，其中最著名的是布努埃尔。他在自己的创作生涯中将这种风格延续了50年，他晚期的影片如《白日美人》（1967）和《资产阶级审慎的魅力》（1972），都保持了一些超现实主义的艺术传统。

第八节　苏联蒙太奇学派

凡是对电影史略有了解的人都知道一部拍摄于1925年的伟大影片《战舰波将金号》，也知道其中那个著名的经典段落"敖德萨阶梯"——这已经成为世界电影宝库中的珍贵遗产，为后来所有热爱电影的人提供了不朽的范例。而这部影片的导演就是苏联的谢尔盖·爱森斯坦（Sergei M. Eisenstein，1898—1948）。爱森斯坦获得过艺术学博士学位，他既是一位导演，同时又是一位系统地论述了蒙太奇的美学价值和规律的电影理论家，他还作为一位电影教育家担任过大学教授。他以对电影蒙太奇的创造性的理论和实践探索而成为电影大师。爱森斯坦与库里肖夫的电影蒙太奇实验、普多夫金的"诗电影"一起，构成了在世界电影史上具有重要影响的苏联蒙太奇学派。

1917年，俄国十月革命以后，新的苏维埃政权面临着更大的考验。虽然俄国革命前的电影工业在世界上的地位并不突出，但在莫斯科和彼得格勒也有私营的电影公司。由于战争期间进口片大幅削减，这些私营公司在国内市场刺激下迅速发展。在1910年以后，俄国最有特点的电影是节奏缓慢的通俗喜剧类型，尤其

是伊万·莫兹尤辛等明星的天才表演，吸引了许多本国观众。这些公司在革命成功之后竭力抵制国有化，也拒绝向国营影院提供影片。1918年7月苏联国家国民教育委员会的电影部门开始对电影胶片供应实施管制，结果许多公司囤积胶片，有些甚至带着器材逃到国外。直到1922年左右，政府才将电影工业国营化，并专门成立了国家电影局。

十月革命以后，电影在刚刚建立的苏联被看作激动人心的新艺术形式，虽然面临设备短缺与生活条件差等种种困难，一些年轻的电影工作者们仍然开始电影尝试，结果兴起了一个全国性的电影运动。吉加·维尔托夫在战争期间从事纪录片工作，20岁就负责新闻片拍摄。库里肖夫则在新成立的国家电影艺术学院授课，做了一系列剪辑实验，他将一堆不同来源的底片剪辑成一部完整影片，体现了剪辑的建构作用。在拍片之前，库里肖夫和他年轻的学生们已经在世界上第一所电影学院里开始工作，并且撰写关于电影艺术形式的理论文章，这些理论构成了蒙太奇风格的基础。1920年爱森斯坦在一列专门运送战时宣传片的火车上工作了一段时期，同年回到莫斯科，在一家工人俱乐部剧院工作。蒙太奇电影风格的代表人物在革命前都不从事电影工作，他们全都是从其他领域转行到电影领域的（例如，爱森斯坦原来学机械，普多夫金以前学化学）。在革命战争年代，他们为了革命需要而进入电影领域。

这批激进的青年电影艺术家一方面被苏联革命的燃情岁月所感染，一方面也受到当时欧洲各国先锋主义电影思潮的影响，力图创造一种新的电影语言和电影表达方式，特别是一些艺术家受到未来主义和构成主义观念的影响，提倡用不同时空的场景，构造一种"同时性"的新意义。当时苏联一位著名摄影家罗德钦柯便根据这一思想创造了一种"照片剪贴"的艺术样式，借用法国建筑学术语"蒙太奇"，称自己的创作过程是"照相蒙太奇"。蒙太奇那种"建筑装配、组织、构成"的法文原意开始被用到艺术创作中来，这为后来爱森斯坦蒙太奇理论的提出做好了铺垫。在这种背景下，一些电影艺术家开始建立各种电影的"实验研究室"，探索电影艺术的美学潜力。而列夫·库里肖夫的实验工作室就是这些实验之一。

爱森斯坦的第一部剧情片《罢工》于1925年初开始发行，这部影片被看作蒙太奇电影运动的开端。他的第二部影片《战舰波将金号》于1925年末上映后，在国内外都大受欢迎，引起许多国家对蒙太奇运动的注意。在接下来的数年中，爱森斯坦、普多夫金、维尔托夫等人拍摄了一系列具有蒙太奇风格的经典作品。

这批导演的理论文章和拍摄实践都集中在对剪辑的研究和实践中，他们都一致认为，电影并不存在于单个镜头之中，而是必须通过剪辑将其组合起来成为一

个整体。电影中的时空（时间和地点）并不是对真实时空的简单记录，而是按照一定的需要、根据一定的条件和采用特殊的技术手段重新创造出来的。蒙太奇则使这些非真实的时空具有内在的逻辑性，从而形成一个完整而逼真的时间和空间感。普多夫金的影片《亚洲风暴》（1928），运用了类似于爱森斯坦《十月》的剪辑观念，片中有一场戏，一名军官与他的夫人穿戴梳妆，与寺庙中仪式的准备活动交叉剪辑。通过一组平行蒙太奇，普多夫金讽刺了宗教仪式的荒谬。

其实，早期电影中没有任何一个国家的电影风格是建立在长镜头基础上的，当时对苏联导演们给予了极大启发的一些影片，如《党同伐异》和其他一些法国印象主义影片，都是在很大程度上依靠剪辑来形成影片的。所以，苏联蒙太奇观念并不是从天而降的，它正是电影实践本身已经表现出的倾向的理论自觉。

当时，并非所有的年轻电影理论家们都同意蒙太奇近似于剪辑的说法。例如，普多夫金就把镜头比作砖块，如同砖块盖楼一样，镜头经过积累形成一个段落。爱森斯坦不同意这种说法，他认为剪辑的最大效果恰恰在于将两个表面上不相关的镜头并列在一起，他还喜欢通过镜头的并列来创造抽象概念，正如我们从他的影片《十月》中看到的一样。而维尔托夫则反对以上两种理论，他热衷于运用自己关于"电影眼睛"的理论来观察现实。

一、库里肖夫的蒙太奇实验

1920年，库里肖夫作过一个试验，他分别在不同的地点和时间拍摄了5个不同的镜头，然后他将这些镜头做了蒙太奇剪辑：男青年从左向右走来；女青年从右向左走来；两人相遇，握手，男青年指点他处；一幢建筑物；两人上台阶。这几个不同时空的镜头，通过蒙太奇手段被表现为一个连贯而统一的时空。这说明蒙太奇可以使电影在时空的选择、创造等方面获得极大的自由，同时也使电影艺术能够将虚构的时空表现为一种可以进行主观建构的时空，观众不仅能够理解故事所发生的空间环境和时间进程，而且可以通过镜头关系获得感受和思想。

在库里肖夫的实验中，最著名的就是所谓的"库里肖夫效应"。该实验实际上由后来成为著名导演的普多夫金具体操作。普多夫金曾经这样叙述这个蒙太奇试验："我们从某一部影片中选了苏联著名演员莫兹尤辛的几个特写镜头，我们选的都是静止的没有任何表情的特写。我们把这些完全相同的特写与其他影片的小片断连接成三个组合。在第一个组合中，莫兹尤辛的特写后面紧接着一张桌上摆了一盘汤的镜头，这个镜头显然表现出莫兹尤辛是在看着这盘汤。第二个组合是，使莫兹尤辛的镜头与一个棺材里面躺着一个女尸的镜头紧紧相连。第三个组合是

这个特写后面紧接着一个小女孩在玩着一个滑稽的玩具狗熊。当我们把这三种不同的组合放映给一些不知道此中秘密的观众看的时候，效果是非常惊人的。观众对艺术家的表演大为赞赏。他们指出，他看着那盘忘在桌上没喝的汤时，表现出沉思的心情；他们因为他看着女尸那幅沉重悲伤的面孔而异常激动；他们还赞赏他在观察女孩玩耍时的那种轻松愉快的微笑。但我们知道，在所有这三个组合中，特写镜头中的脸都是完全一样的。"①这一实验使人们看到并不是镜头而是蒙太奇的"组合"创造了新的含义，各个镜头的意义可以被组合镜头改变，蒙太奇才是电影表达思想、情感的最有效的手段。

根据这一实验，库里肖夫提出，电影结构的基础不是来自现实素材，而是来自空间结构和蒙太奇。这一实验背景为爱森斯坦的蒙太奇理论提供了基础。从1924年库里肖夫在国立电影学院的课堂拍摄《西方先生在布尔什维克国家里的奇遇》这部令人耳目一新的影片开始，苏联蒙太奇风格的实验变成了一场电影运动。

二、爱森斯坦和他的《战舰波将金号》

1922年，苏联杂志《左翼艺术战线》发表了当时年仅24岁的爱森斯坦一篇文章《杂耍蒙太奇》，这篇文章是第一篇关于蒙太奇理论的纲领性宣言。文章一发表就引起了广泛的争论，并对后来的电影美学产生了可以说是划时代的影响。

爱森斯坦在《杂耍蒙太奇》的文章中谈到，杂耍"是戏剧中每一个特别刺激人的瞬间，即戏剧中能够促使观众足以影响其感官上或心理上的感受的那些因素，也就是能够保证和精确地预计到如果安排在整体的恰当次序中就会引起某种感情上震动的每一因素，它们是能够用来使最终的思想结论显示出来的唯一手段。"②而杂耍蒙太奇则是从最后的主题效果出发对那些独立、单个的杂耍的"合成"。这一理论一方面通过"杂耍"概念强调了"瞬间""局部"在艺术整体的重要性，另外一方面又通过"蒙太奇"探讨了对"瞬间"和"局部"的重新建构和创造，他认为电影可以将两个镜头对列在一起产生新的表象、新的概念和新的形象。对于爱森斯坦来说，蒙太奇的作用不仅是连接故事，而且是用美学方式创造新的空间感、时间感，创造新的世界和新的意义。就像爱森斯坦借助于汉语这样的象形文字所论述的那样，"口"与"鸟"相加并不意味着鸟有口，而是表达了"鸣"

① ［苏］普多夫金著，何力译：《论电影的编剧、导演和演员》，北京：中国电影出版社，1984年，第118页。

② ［苏］爱森斯坦：《杂耍蒙太奇》，《左翼艺术战线》杂志，莫斯科，1923年第3期，转引自《电影艺术词典》编委会编：《世界电影艺术词典》，北京：中国电影出版社，1986年，第60页。

这样一种新意义,所以,两个蒙太奇镜头的对列,其意义绝不只是二数之和——1+1 并不是等于 2。

爱森斯坦蒙太奇理论的最好实践文本,就是他自己创作的后来也成为世界电影默片经典的《战舰波将金号》。直到 1958 年,来自 26 个国家的 117 位著名电影专家和艺术家在布鲁塞尔国际电影节上,评选 12 部有史以来世界上最优秀的影片,排在首位的就是苏联导演爱森斯坦 1925 年拍摄这部无声影片《战舰波将金号》。

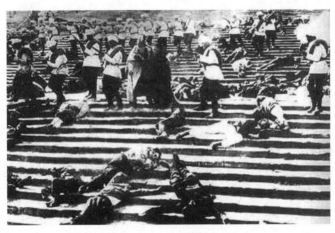

《战舰波将金号》(1925)中的经典段落"敖德萨阶梯"

这部影片是根据 1905 年俄国革命的一个真实事件改编的,它叙述了停泊在敖德萨港口的波将金号战舰上的水兵起义和受到沙皇军队镇压的故事。影片共分为五部分:人与蛆虫、船上的戏剧、死者激发人们、敖德萨阶梯、同舰队相遇。结构形式是按照古希腊悲剧的"黄金分割律"的格式即 2∶3 的比例设计的。在这部影片中,爱森斯坦对蒙太奇的运用达到了炉火纯青的程度。在水兵起义的场面里,先是用缓慢的蒙太奇节奏烘托紧张气氛,随着起义的开始,节奏突然加快,使整个战斗场面紧张但又不杂乱。接着是港口吊唁的场面,整个蒙太奇节奏平缓沉重,如泣如诉。在人民声援起义的场面中,节奏又变得热烈紧张,整部影片张弛有致、跌宕起伏,就像是一首完美的交响乐。而影片中最激动人心的则是被称为"敖德萨阶梯"的著名段落,在这一段落中,沙皇军队端着上了刺刀的枪沿着通向码头的阶梯并排向下走来,手无寸铁的人民在枪林弹雨中纷纷倒下、四处奔跑,导演使用了一系列节奏越来越快的对比镜头:军队与人民、威严与柔弱、镇压与伤亡、向上的观看与向下的运动、军服白色的单一与民众杂色的零乱,使整个画面表现出一种强烈的视觉冲击力,充满了危机感、紧张感和控诉感。特别是在整个镇压

大背景中，导演独具匠心地安排了母亲和婴儿车的细节，更是画龙点睛的设计。在枪声中，一个年轻的母亲倒下了，她的婴儿车顺着高高的阶梯颠颠簸簸地穿过逃难的人群，在婴儿车滑下的过程中，不时交叉插入士兵的镇压和人们的伤亡和奔逃镜头，在宏观大场面和微观小细节的交叉剪辑中，观众的紧张、恐惧和忧虑被这蒙太奇手段渲染到了高潮。这一手法后来被许多电影模仿和学习，成为电影史上最天才的段落之一。

20世纪20年代末期，爱森斯坦又提出了"理性蒙太奇"（也称"理性电影"）的理论。他主张在电影中通过画面的组合，使观众将视觉形象转化为一种理性认识。比如，他在影片《十月》中，插入了一个亚历山大三世的雕像从基位上坍塌下来的画面，表达沙皇专制的覆灭，而后来临时政府复辟沙皇制度时，他又插入了一个将亚历山大三世的雕像重新竖立起来的镜头，以体现"反动势力"的反扑。在影片《战舰波将金号》中，他分别切入石狮扑卧、抬头、跃起三个镜头，以此来说明人民从沉睡到觉醒到反抗的思想主题。蒙太奇在这里成为思想表达的手段，它们给观众提供的不是视觉感受而是理性思想。爱森斯坦甚至提出，电影艺术的目的并不在于表现现实，而在于表现概念。所以，他自己还曾经计划将马克思、恩格斯的经济学巨著《资本论》搬上银幕。虽然"理性蒙太奇"理论的确扩展了电影的思想空间和表意手段，但是由于它夸大了理念在电影美学中的作用，也受到了不少人的批评，而爱森斯坦后来也修正了自己的观点。当然，由于爱森斯坦过分强调蒙太奇这种理性思维的功能，他的一些作品在实践"杂耍蒙太奇"理论时，也并不成功。《资本论》搬上银幕的想法最终也没有实施。而他年仅50岁便逝世于拍片现场。

谢尔盖·爱森斯坦

爱森斯坦最大的理论贡献在于，他表明蒙太奇是电影的一种创造性手段：任何种类的两段影片放在一起，都会从并列的状态中不可避免地产生新的概念、新的性质；蒙太奇可以将描绘性的、含义单一的、内容中性的各个镜头组合成前后联系的思想系列。正是这些理论主张，使得蒙太奇这一术语被后来几乎所有的电影理论和实践所公认，蒙太奇也被普遍用来指画面、镜头和声音的一种有意识的组织结构方式。从爱森斯坦以后，蒙太奇的观念、艺术规则、技术技巧等，在电影漫长的发展过程中有了许多变化，其功能也不断丰富完善。

三、普多夫金的"诗电影"

普多夫金在大学学习自然科学,参过军,后来在世界上第一座电影学院——全俄电影学校——学习。1922 年,他进入库里肖夫的电影"实验工作室",参加不同门类的电影实践。他还和爱森斯坦一起倡导蒙太奇理论,出版了《电影导演和电影素材》《论电影编剧、导演和演员》以及《电影剧本》等著作。同时,普多夫金也是一位风格独特、成就卓越的电影导演,特别是他 1926 年导演的《母亲》以及后来的历史题材影片《圣彼得堡的末日》(1927)和《成吉思汗的后代》(1928),不仅创造了一种"诗电影"美学风格,也为他赢得了世界性声誉。

《母亲》是根据苏联作家高尔基同名小说改编的。影片以工人巴维尔和他的母亲为中心,描写沙俄时代贫困的工人在生存的苦难中觉悟、觉醒、反抗,走上了工人运动的道路。影片细腻刻画了母亲的心理变化和成长过程,将母爱的天性与革命的激情集于人物一身,为电影银幕创造了一个深刻而生动的"革命母亲"形象。普多夫金在这部影片中,充分实现了他自己的蒙太奇观念,注重诗意的传达。影片中有一段描写,父亲死后,母亲守在灵前,屋里一片宁静,导演通过蒙太奇剪辑,插入脸盆滴水的画面,尽管是默片,但那慢慢流淌的水滴,让观众似乎听到了滴水声,感受到了母亲心里流动的悲伤。这一借喻手法,不仅丰富了电影表现手段,而且产生了含蓄的艺术感染力。特别是影片中多次出现浮冰的镜头,更是电影史上常常被人们提到的蒙太奇经典。巴维尔越狱时,踩着浮冰奔跑,将紧张感与动作性完美地结合在一起,被许多电影艺术家看作神来之笔;五月工人游行的段落中插入浮冰镜头,充满诗意的激情:工人们开始走出家门来到街上,河上的冰出现了裂痕——工人们逐渐聚集在一起,冰块开始滚动——游行队伍在行进,冰块在相互冲击——工人们汇成了浩浩荡荡的游行队伍,冰块在奔腾咆哮……这一组蒙太奇不仅用冰块隐喻着革命,隐喻着工人力量,而且它用一种蒙太奇视觉效果,为影片创造了越来越汹涌澎湃的激情,将情节演化为一段英雄史诗。可以说,《母亲》完整地体现了普多夫金"诗电影"的蒙太奇美学追求。这种表现手段在后来社会主义国家的电影中,成为一种常态,例如英雄牺牲与青松矗立,婴儿出生与太阳升起,这些蒙太奇组合,都使电影得到了一种诗意的扩展。

四、蒙太奇学派的历史意义

蒙太奇叙事风格使苏联故事片不同于好莱坞电影,通常不太重视主人公个体心理的刻画,而是以社会力量作为他们行动的原因,主人公常常关注的是社会力量如何影响与改变了他们的生活。苏联蒙太奇电影中往往没有单一的主角,群众

是集体主角，体现人民的主体性，如同爱森斯坦在《新与旧》（1929）之前的所有影片。为了避免强调单一主角，当时导演一般都不用著名演员，更喜欢使用非职业演员。这种状况也被称为"类型化"，因为电影导演常常挑选某一外貌特征鲜明的人，立刻让他成为剧中某一类型的男女角色。在影片《成吉思汗的后代》中，除了主角之外，普多夫金全部使用非职业演员扮演片中蒙古军人的角色。

到20世纪20年代末期，这个流派的每位重要导演都已经分别完成了四部以上的代表性影片。1929年，有声电影开始出现，爱森斯坦前往好莱坞学习与研究声音技巧。就一个电影流派而言，苏联蒙太奇风格大约在1933年正式结束，其最后的标志是维尔托夫的《热情》（1931）和普多夫金的《逃兵》（1933）。蒙太奇流派衰落的主要原因，不同于德国或法国是因为工业或经济的原因，而是由于来自政府的政治压力。当爱森斯坦1932年回国时，整个苏联电影工业的倾向发生了转变。维尔托夫、爱森斯坦的作品均被批评为极端形式化与神秘化。尽管一些导演纷纷将蒙太奇手法运用到20世纪30年代初期的有声电影之中，但苏维埃当局更鼓励拍摄一些简单易懂的大众通俗影片，以供大众欣赏，并产生更广泛直接的政治教育和鼓动作用。这种情况在1934年达到高潮，政府发表了关于社会主义现实主义方向的新艺术政策，号召所有艺术创作都应当以写实手法描述革命发展。于是，虽然大部分重要导演依然还在继续拍片，偶尔也还有优秀作品诞生，但20世纪20年代盛行的蒙太奇流派已经被抛弃或者修正，太强调形式表现的实验手法或非现实主义题材都受到了批判或禁演。但爱森斯坦本人不顾禁令继续拍摄蒙太奇风格的作品，直到1948年去世。

以爱森斯坦、普多夫金等人为代表的苏联蒙太奇电影理论和创作学派，创造性地论述和发展了电影的蒙太奇美学，特别是提供了大量的隐喻、比拟、象征等抒情手段，丰富了电影表达情感、传达理性思想的能力，同时也为电影通过蒙太奇手段来叙述故事作出了全面探索。尽管随着时间推移，这一流派正如所有的艺术和电影流派一样，其片面性和激进性显而易见，但是它对世界电影发展所作出的创造性贡献，已经得到世界公认，甚至影响到世界电影的整体面貌。这一点，从蒙太奇已经成为电影美学最基本的艺术元素这一事实就能够得到确证。

第九节　小　结

电影诞生在欧洲资本主义工业的中心。电影在幼年时经历了第一次世界大战，经历了各种战争的威胁和社会危机的威胁，但是，电影工业强大的市场力量、电

第一章 世界电影:青葱时光

影人自觉的艺术热情,借助电影摄影、放映和记录洗印技术的发展,推动了全世界各国电影的发展、变化,逐渐形成了写实主义、戏剧主义、形式主义和技术主义四大世界电影的基本传统,而电影的各种表现手法、修辞手段等也基本形成。受到现代哲学、心理学、美学的影响,电影一方面在努力确立自己的视觉化、运动性的独立的电影美学体系,但另一方面也与其他文学艺术形式一样,将电影镜头投向人的内心深处,甚至无意识的深处,用电影的光影形式去探究人与世界的关系、人与自我的关系。电影在叙述故事、刻画人物、表达思想、呈现情感等各个方面,都形成了文本范本和艺术规则,导演、编剧、表演、摄影、美术、剪辑,逐渐完成了电影体系的建构。到了有声电影普及之前的20世纪30年代,欧洲的艺术电影、苏联的政治电影、美国的娱乐电影构成了电影的基本格局,并且长久而深刻地影响到后来世界电影的发展方向,演绎出世界电影艺术的不同风格和不同路径。

讨论与练习

1. 请简单比较一下写实主义、戏剧主义、形式主义和技术主义四种电影传统在电影观念上的主要差异。
2. 谈谈《卡里加里博士》等欧洲早期电影对电影艺术的影响。
3. 请分析爱森斯坦《战舰波将金号》中敖德萨阶梯一段的蒙太奇手法。
4. 请尝试拍摄十个镜头,进行不同的组合,探索其不同的表达意义。
5. 请尝试用摄像机拍摄一段人物的"绝望"心理。
6. 尝试从电影中寻找一个"最后一分钟营救"的段落进行分析。

重点影片推荐

《工厂大门》《火车进站》《水浇园丁》(卢米埃尔兄弟导演,1895)

《月球旅行记》(梅里爱导演,1902)

《一个国家的诞生》(格里菲斯导演,1915)

《卡里加里博士》(罗伯特·维内导演,1919)

《战舰波将金号》(爱森斯坦导演,1925)

《一条安达鲁狗》(布努艾埃导演,1928)

第二章
世界电影：黄金年代

（20世纪30年代—20世纪60年代）

随着有声电影、彩色电影的发展，到20世纪30年代，美国的主要类型电影西部片、喜剧片、强盗片、恐怖片、歌舞片和战争片等，已经初具规模。好莱坞的制片商们在稳固的大制片厂制度下，为适应工业化生产的需要，迎合观众趣味，攫取高额利润，强化了至今仍然影响重大的商业类型电影观念，同时电影也成为大众非常喜闻乐见的文化娱乐形式，好莱坞由此确定了其在全球电影市场上的中心地位。

《公民凯恩》被称为美国第一部现代电影杰作。影片在反映现实的多元性和视听语言上所体现出的探索和创新精神，以及对于电影美学所作出的独特贡献，使这部影片不仅成为美国电影历史上的杰作，也在世界电影史上留下了辉煌足迹。它足以说明，所有电影技巧的创新只有丰富了电影观察和呈现生活的视角和观念，才会具有经典意义。

新现实主义作为一种电影运动，一直是被珍视的宝贵电影遗产，影片所包含的人道主义关怀、现实主义精神以及包括实景拍摄、非职业表演、自然灯光、偷

拍等纪实性电影技巧，为后来的电影创作提供了多方面的启示。

新浪潮和左岸派，为电影导演的艺术个性提供了舞台。每一个导演都有自己与生活对话的态度、方式、方法。戈达尔总是在不断革新，他那些汩汩而来的离经叛道的电影思想，才华横溢的创造性的电影技法，都使得他被看作法国乃至世界电影的一个关键性人物。

20世纪五六十年代，现代主义文化冲击着整个欧美世界，形成了声势浩大、影响深远的新电影思潮，欧洲各国陆续诞生了一系列在世界电影历史上占有重要地位的电影大师，其中最著名的导演包括意大利的费里尼、安东尼奥尼，瑞典的英格玛·伯格曼，德国的法斯宾德等。他们的电影在发掘理性思维能力、刻画人的精神世界、丰富电影的美学观念和语言、革新电影的艺术手法和技巧等方面所作出的贡献，不可忽视。在电影历史上，没有任何一个时期，像20世纪40—60年代的电影那样，如此富有美学热情和艺术个性。从某种意义上说，当代电影的任何创新，几乎都可以在这个时期找到源头。

关键词

经典好莱坞　大制片厂　新现实主义　新浪潮　左岸派　现代主义　作家电影

两次世界大战使欧洲电影工业遭到了严重的挫折。随着第二次世界大战这场惨烈战争的结束，世界从战争创伤中走出来，分化为社会主义和资本主义两大政治阵营，以苏联为核心的社会主义阵营表现出一种改天换地的朝气，而以美国为代表的资本主义阵营则表现出对社会主义的恐惧和疑惑。这段时间，一方面许多国家陷入了大战以后的普遍惶惑、迷茫之中，另一方面世界也充满了新的战争威胁和冷战气氛。电影，如同这一时期的所有文学艺术一样，成为人们反省社会、解剖人性、抚慰创伤的一种形式，同时也不可避免地带有强烈的政治色彩和阶级意识。于是，在出现直面惨淡人生的意大利新现实主义以后，伴随着存在主义、精神分析、马克思主义等哲学社会思潮的影响，法国新浪潮和左岸派，以安东尼奥尼、戈达尔、伯格曼等为代表的席卷欧洲的现代主义电影，德国新电影，以及日本的电影艺术家们，都用电影影像反映着他们所遭遇的时代黑暗、困惑和苦难，用各种不同的方式述说对历史、社会、人性、人生的思考和关怀。在好莱坞用电影为大众提供逃避现实的"集体梦幻"的同时，世界各国的电影人也创造了一个

具有历史深度和社会深度的电影美学的黄金时代。

第一节 经典好莱坞的形成

经历了两次战乱,欧洲电影沉浸在一种忧郁不安的现代主义艺术氛围之中,而欣欣向荣的美国电影工业则逐渐开始成熟。大制片厂制度的形成,有声电影、彩色电影等技术的发展,特别是经典好莱坞叙事模式的成熟,奠定了美国电影工业在世界上的领先地位。

一、大制片厂制度

早在20世纪10年代中期,面对众多独立制片人的威胁,美国的电影制片厂体系渐渐萌发出来。威廉·福克斯是第一个将制作、发行、放映全部集中到一个公司的独立制片人,他的公司就是后来鼎鼎大名的"福克斯公司"(1935年与二十世纪电影公司合并,称"二十世纪福克斯公司")。到1925年,好莱坞制片厂制度的框架基本形成:派拉蒙、米高梅、联美、华纳、福克斯等大制片公司相继崛起。好莱坞自此进入一个重要历史时期,直到政府干预、电视普及和审查制度的出现,才使大制片厂体系渐渐转型。

在生产和运作方面,大制片厂制度与美国著名的汽车生产厂家福特公司的体系异曲同工。1913年,福特公司的经理福特发明了批量生产、分工合作的流水线生产方式,大大提高了汽车生产的产量。几乎在同一时期,托马斯·英斯也建立了关于电影的生产体系,把剧本创作、拍摄各个环节精确化,从而成批生产商业类型影片。在他自己公司的五个拍摄场地,同时可以制作若干部影片。这对好莱坞的电影艺术生产意义非同寻常,它使得导演、编剧、演员必须在商业允许的范围内施展艺术个性。著名的西部片导演约翰·福特曾经说:在这个职业里,一次艺术失败无关紧要;但是一次商业失败却生死攸关。导演必须制作既取悦观众又能够施展个性的影片。好莱坞的类型片在大制片厂时代达到了鼎盛阶段,在1930年到1960年之间大约拍摄了7500部影片。当我们以类型划分的方式来探

好莱坞

索好莱坞的艺术世界的时候，我们可以看到好莱坞商业对艺术形式以及影片社会意识的深刻制约：它不但制作了产品，而且形成了一套意识形态机制，并创造了观众的观影需求。

经过一段时间的积累，好莱坞从20世纪30年代开始就形成了被大众接受的连贯性风格和经典叙事形式。在这种基本模式下，各大制片厂也形成了相对差异性的风格。例如，米高梅公司是当时最大最富的制片厂，不但以长期合同方式与明星和技术人员签约，并且花费巨资投入到场景、服装与道具上，先后拍摄了类似《大地》（1937）中蝗虫侵袭农田的大场面，以及《旧金山大地震》（1936）中地震的巨大场景。规模稍小的华纳公司虽然是声音技术的先驱，却专拍制作成本不高的类型片，它生产的强盗片包括《小凯撒》（1931）、《人民公敌》（1931），音乐片如《第四十二街》（1933）以及《淘金者》（1933）等，都是票房相当成功的影片。环球公司则不依靠大明星与豪华场景，而是努力拍摄想象力丰富的恐怖片，如《科学怪人》（1931）和《老黑屋》（1932）。

大制片厂体系发展到派拉蒙诉讼案（1948）时，受到了一定的制约。在这个著名的诉讼案中，司法部是公诉人，它在独立制片人和放映商对交易束缚的抱怨下，对派拉蒙、米高梅、雷电华、华纳、二十世纪福克斯、联艺、哥伦比亚和环球提出了反托拉斯诉讼，认为它们违反了反垄断法。在八大公司中派拉蒙首当其冲，所以被称为"派拉蒙判决"。1948年判决生效，判决这些制片厂必须放弃自己所控制的制片、发行、放映全链条中的至少一个环节。后来各制片厂不约而同地放弃了影院放映这一环节。

派拉蒙判决对制片厂的财政和组织机构形成了强烈的冲击，大制片厂习惯了垄断的局面而不愿意失去，所以直到1957年，权利放弃才真正完成。裁决产生了几个重要后果：首先，制片厂主要成为发行公司，放弃了对独立制片人的制约，这使得艺术家可能成为自由职业者，他们把能够显示自己才能和个性的影片卖给独立制片人，原先的限制性契约被摧毁了；其次，独立制片人和影片经纪人的地位得到突出，影片的制作和交易空前活跃，甚至明星也可以通过经纪人间接地控制制片人；最后，放映的需求使影院不单依靠好莱坞，而开始转向电视网和外国影片，甚至欧洲的"作者电影"如《甜蜜的生活》《红色沙漠》《筋疲力尽》《八部半》也涌入了好莱坞的市场，这极大地改变了电影供应的格局。

二、有声电影和彩色电影的出现

无声片发展了30年，声音技术的引进扩大了好莱坞电影的影响力。

20世纪20年代中期,华纳公司花费大量资金用于声音技术研究,其中一个重要的投资项目就是制造一种让声音与影像同步的录音技术。1926年《唐璜》上映时,配合唱盘上的交响乐及声音效果的播放,华纳公司开始将有声电影普及化。1927年《爵士歌王》取得了巨大的成功,这部影片最早把声音记录在唱片上,成为世界上第一部真正的"有声电影"。《爵士歌王》的出现使电影进入了有声片时代。当然,最初的有声影片还是以字幕为主,对白不过300多个单词,主演乔森是个传奇的百老汇爵士乐歌手,他创造了电影史中第一句有声台词:"等一下,等一下,你们还什么也没听到呢。"这似乎更像是对有声电影的一种呼唤。

《爵士歌王》(艾伦·克罗斯兰导演,1927)

《唐璜》《爵士歌王》和其他有声片的成功,使得华纳公司的投资开始获得回报,也使其他制片公司纷纷认识到声音可以促销影片。于是,将声音录制在胶片上,而不是录制在唱盘上的这一声音系统成为标准体系延续下来,直到现在的数字磁盘。到1930年,全美国的电影院都安装了音响设备。

然而,声音技术出现的前几年却阻碍了好莱坞电影风格的拓展。为了避免在现场录到摄影机的马达声音,必须将摄影机放在一个隔音棚内。摄影师只能通过耳机听导演的指令,而且摄影机只能在小范围内移动,无法做大幅运动。演员们为了让声音能够清晰地录进声带,也不能随意移动,甚至连头都不能大幅转动,这种种限制的结果使得这一时期的电影犹如舞台剧一样沉闷。1952年,米高梅拍摄的歌舞片《雨中曲》就是以好莱坞从默片时代过渡到有声片时代为背景,讲述了好莱坞演员唐与合唱队女孩凯西之间的爱情故事。该片被美国电影学院选为"25

第二章 世界电影：黄金年代

《雨中曲》（斯坦利·多南、吉恩·凯利导演，1952）

部最伟大音乐电影"的第一名。2007年，美国电影学院评选出"100部最伟大影片"，该片位列第5位，从中我们可以看到电影从默片到有声电影时代的戏剧性转变。2012年，又一部以无声到有声转变为题材的爱情片《艺术家》获得了奥斯卡最佳影片，可见人们对电影艺术的这次伟大的发声，有多么刻骨铭心的感激。

《艺术家》（迈克尔·哈扎纳维希乌斯导演，2011）

当然，有声片从一开始也在积极寻找解决这些问题的方案。例如一次使用多架摄影机，在各个不同的隔音棚内同时拍下场景，在后期剪辑时，不但画面能够连贯，声音也能完美地同步呈现。另外，隔音棚可以架在轨道上，使摄影机能够运动。甚至可以先拍画面，事后配音。早期的有声片如鲁本·玛莫连的《欢呼》

（1929）显示出摄影机在录音环境中如何很快地掌握了运动的本领。后来，小型的遮音罩替代了累赘的隔音棚，让摄影机能够在轨道上进行移动拍摄。再后来，出现了吊杆式麦克风，可以横跨演员的头顶自由移动进行拾音，从而减少声音的失真。声音的技术越来越成熟。

事实上，华纳公司开始投资发明声音技术的最初想法是要拍摄音乐杂耍片，替代当时在全国巡回表演的现场演出，因此，当时大部分音乐片都是在简单的叙事情节中，插入几首乐曲而成，有些滑稽歌舞片甚至仅由不同乐曲来衔接，毫无剧情可言。当时的大制片厂拍摄了一系列由弗雷德·阿斯泰尔和金杰·罗杰斯主演的歌舞片。其中，《摇摆乐时代》（1936）表明了歌舞片可以拍摄成有经典叙事结构的影片。这部影片包含一组因果关系相互连接的主题，用来产生连贯叙事。弗雷德饰演一个赌博家庭出身的赌徒，因为赌技高超赢得了一家夜总会，也赢得了夜总会里金杰饰演的角色的芳心。本片的音乐始终配合叙事的发展，一开始金杰在舞蹈学校工作，而弗莱虽然是舞蹈专家，却假装自己是初学者。当金杰决定嫁给乐队领班时，弗莱要求她再和他合跳一首浪漫舞曲，由此给予他俩有情人终成眷属的机会。风格上，当影片中的舞蹈场面出现时，剪辑的节奏发生变化，舞曲的镜头为了完整都会显得比较长。整个故事与音乐有机地结合起来，为后来歌舞片的发展开拓了更大的空间。

当摄影机运动和演员运动的问题获得解决之后，导演们很快将默片时代发展起来的好莱坞风格迅速用到有声片上。剧情声逐渐成为连贯性剪辑系统的重要补充，画面之外的对话声音增强了时空的连接感。而音乐片诞生的主要原因之一也是由于声音技术被引入电影。声音，可以说为电影艺术的表现力提供了一个全新的维度，电影故事的复杂性、深度、情绪感召力都有了难以想象的扩展。

除了声音之外，彩色对于电影艺术来说也具有重要的意义。早在20世纪20年代，就有少数制片厂掌握了电影彩色技术，但因为成本太高，而且只能用两种颜色调配出其他颜色，色调总是偏绿蓝或者粉红色，缺乏真实感。20世纪30年代初期，色彩技术得到了改进，电影彩色可以用三原色调出更多颜色，虽然还是价格昂贵，但很快就显示出颜色对观众的吸引力。影片《浮华世家》（1935）首次使用了全新的电影彩色，从此之后，各大制片公司开始陆续采用彩色技术。

电影彩色技术需要大量的灯光，因此，制片厂发明了专门用来拍摄彩色电影、亮度更高的照明灯。有些摄影师也使用这些灯来拍摄黑白片，这些灯光搭配上快速胶片和较小的光圈，使画面的景深大为拓展。虽然很多摄影师当时仍然继续沿用20世纪二三十年代的柔焦风格，但大部分人已开始实验更多的摄影

技巧。到20世纪30年代末期，深焦风格的摄影方式开始流行。阿尔弗雷德·瓦尔克的《福尔摩斯历险记》(1939)和山姆·伍德的《我们的小镇》(1940)，在运用深焦方面都给人留下深刻印象。当然，还是《公民凯恩》(1941)的成功，才使深焦摄影的魅力真正引起观众与影评人的注意。威尔斯在这部影片的构图中，将前景的人物摆在非常靠近摄影机的地方，而背景人物却放在景深空间中。有些场面的深焦镜头甚至采用了背景放映与套片合成的方式。电影的空间关系具有了更大的表现力。

人们常常将好莱坞划分为新旧两个时期。旧好莱坞（经典好莱坞）阶段大约从1930年经济大萧条开始，到1960年冷战初期结束，其间跨越"二战"和战后几个重要的历史时期。在经济上，旧好莱坞经历了从电影专利公司（MPPC）到大制片厂制度的确立的过程；在艺术上，它确立了所有类型片的模式，这一模式直到新好莱坞阶段仍然是不可忽视的因素。加上在描述历史、表现美国社会意识方面的贡献，旧好莱坞成为美国电影艺术的一个经典时代。

三、类型电影模式

在20世纪20年代末，美国的主要类型电影西部片、喜剧片、强盗片、恐怖片、歌舞片和战争片等已经初具规模。20世纪三四十年代好莱坞的制片商们在稳固的制片厂制度下，为适应工业化生产的需要，迎合观众趣味，攫取高额利润，愈加强化了类型电影的生产和创作观念。

喜剧片是从无声片时期就开始流行的电影类型。由弗兰克·卡普拉拍摄的《一夜风流》(1934)，是这一时期这类影片的最初范本。影片描写的两个主要人物，一个是工业大亨的女儿（克劳黛·考尔白饰），一个是玩世不恭的新闻记者（克拉克·盖博饰）。两个人在经济萧条时期，一起经历了横跨大陆的长途旅行。男女主人公身份地位的不同，如同他们不得已同宿于一间农舍时，在两床之间挂起的那张具有象征意义的毛毯。当他们的差别在不断发生着的矛盾中逐渐和解的时候，那张作为隔阂的视觉呈现的毛毯也最终被突破了。才子佳人、穷人富人在影片最后的高潮中不负众望地走向大团圆。剧情和人物以对抗开始，以有情人终成眷属结局，将滑稽戏和社会讽刺结合起来，将娱乐与主流意识形态的构造结合起来，成为好莱坞喜剧类型的一个样本。这一主题和形式成为20世纪30年代几百部爱情喜剧片的样板。乔治·库克的《假日》(1938)、《费城的故事》(1940)，霍华德·霍克斯的《育婴奇谭》(1938)、《女友礼拜五》(1940)等都是同样故事的变奏。虽然他们的喜剧各有不同，"卡普拉的是疯疯癫癫的喜剧，库克的是爱情喜剧，

而霍克斯的是疯狂的喜剧——但是所有这些影片对人物性格、社会态度和叙事格局的处理都是公式化的描写，这成为一种明显的类型"[①]。

西部片更是好莱坞的类型代表。西部牛仔形象往往年轻英俊，强健善斗，坚忍不拔，扶助弱小，不畏强权，不知所来，不知所往，很像中国文化中除暴安良的武林大侠。他们一见钟情的女人或者是西部生活放荡而勇敢的酒吧女郎，或者是将文明带到西部的东部淑女。土著印第安人，则几乎都野蛮愚蠢残忍。影片背景总是无边的蛮荒之地、尘土飞扬的大路、陡峭的山岩和起伏的群山。道具一定有柯尔特连发手枪、温彻斯特来复枪、马、篷车、原始火车，以及人物身上的宽边帽、紧身裤、皮上衣、子弹袋、彩色羽毛头饰等。甚至场面也相当雷同：牛仔骑着马从遥远的地平线上出现，由远及近地推到观众面前；酒吧门突然被推开，陌生的客人缓步走向柜台，与对手迎面相逢，大打出手，混战之后，对手或死或伤，而客人则安然无恙；大队人马从西部小镇的街道快速穿过，激起阵阵尘烟，不祥气氛油然而生；大群的印第安人骑着马在山头上列成一线，同山下平原上行进的骑兵队或篷车紧张地对峙；等等。这些场面和公式化的情节和定型化的人物，在西部片中反复出现，形成了西部片的"配方程式"。西部片神话，并不介意历史的真实，而是创造着一种理想的道德化的现实，反映美国人的民族性格和精神倾向。约翰·福特的《关山飞渡》（又名《驿车》，1939），是最具有代表意义的西部片之一，这部影片既表现了个人的风度、道德规范，又充分地表现了社团的价值。而这一时期，西部片的代表作还有《原野奇侠》（乔治·史蒂文斯导演，1953）、《荒漠怪客》（尼古拉斯·雷伊导演，1954）、《打死自由勇士的人》（约翰·福特导演，1962），等等。

强盗片也是这一时期好莱坞的重要类型。强盗片与西部片似乎有些相同之处：片中同样具有激烈的追逐和持枪格斗的场面，而剧中人物也同样是类似西部牛仔那样的具有复仇心理的、强悍而又孤独的男人，也由"硬汉"类型明星来塑造，从而显示出一种刚勇的力量。所不同的是，在西部片中起着明显作用的是人与大自然、与野蛮文化的矛盾，而强盗片则突出了城市中的社会秩序冲突。在强盗片中，那个被水泥墙包围的、看不到地平线的现代城市，那些雨水横流的柏油马路，以及那个摆来摆去的黑色汽车，既构成了这类影片的符号特征，又作为对抗、竞技的叙事空间体现出来。强盗片在创造着类似牛仔的神化般人物形象的同时，使

[①] ［美］托马斯·沙兹著，周传基、周欢译：《旧好莱坞/新好莱坞：仪式、艺术与工业》，北京：中国广播电视出版社，1992年，第87页。

人物更富有令人同情的悲剧色彩。强盗被那个社会所造就，而又被那个社会所消灭。20世纪30年代初是强盗片最流行的时期，主要代表作有茂文·勒鲁瓦导演的《小凯撒》(1931)、威廉·威尔曼导演的《人民公敌》(1931)和霍华德·霍克斯导演的《疤脸大盗》(1932)，这三部影片为20世纪30年代及其后的美国强盗片奠定了基本的模式。《小凯撒》取材于真实的人物和事件。其主人公里科是一个残忍、好斗的歹徒，影片描绘了里科从一个无名枪手走向发迹直到最后毁灭的历程。影片中作为社会文明的"构件"——银行、加油站及至警察等，往往成为匪徒袭击和挑战的目标。而匪徒自身，仿佛是当代都市中的"西部牛仔"，既与代表着文明秩序的警察相对抗，也与其他强盗火并。他们充满野性，具有鲜明的个人主义品性，因而以美国式的意识形态标准来看，他们身上具有一种超越社会秩序的理想化色彩。《小凯撒》和其后的许多强盗片中始终具有一种倾向，即把那些敢于蔑视社会权威和生活在由其自己正义法律所建立起来的世界里的人物描绘得充满魅力，甚至连他们的死也往往具有某种英雄末路的悲壮色彩和尊贵性。这类影片的人物原型大都来自当时报纸的头条新闻。由于强盗片普遍采用半纪录式的风格来表现，因而，强盗片出现之后，由于其价值取向和暴力展示，遭到了一些社会集团和公众的抗议。从1934年起，美国制片商的联合组织"美国电影制片人协会"出面制定并严格执行影片检查法（即著名的"海斯法典"），强盗片随即衰落，直到20世纪60年代，随着《邦尼和克莱德》等的出现，以及电影分级制度的实行，强盗片才以新的面貌重新出现。

《小凯撒》（茂文·勒鲁瓦导演，1931）

随着 1927 年 10 月 6 日由华纳电影公司摄制的世界上第一部有声故事片《爵士歌手》的首映成功，以及米高梅公司的《红伶秘史》（The Broadway Melody，又译作《百老汇的旋律》，1929）、派拉蒙公司的《璇宫艳史》（The Love Parade，1929）等影片在第二届奥斯卡评奖中获奖或提名，好莱坞的一个新片种——歌舞片（音乐片）出现了，并成为这时期好莱坞的类型新宠。最初是把百老汇剧目搬上银幕，后来则发展为具有特殊形式的类型片，并在 1940—1950 年走向了"最受欢迎的顶峰年代"。音乐片不是把音乐作为外部的手段从情感上来支持情节的故事片，而是用音乐来完成叙事和人物刻画，由叙事内的人物具体演出或直接表演。"有音乐的地方就有爱情"，这是出现在勃斯贝·勃克莱导演的《为我和我的姑娘》（1942）中的一句话。这也成为音乐片的共同题材。音乐片中千篇一律的伤感而浪漫的爱情故事不断重复。在这类影片中，有时还涉及美国人对于生活梦想、功名成就和个人幸福等观念的理解。《窈窕淑女》（1964）、《绿野仙踪》（1939）等音乐片，将所颂扬的理想与大众电影的叙事结合，唤起了众多观众的美好趣味。《彩虹之上》等许多歌曲和旋律成为音乐经典，直到现在，也仍然被许多电影迷所记忆。拍摄于 1952 年的《雨中曲》，是以电影史上歌舞片（也是有声片）诞生时期的历史为故事，汇集了传统歌舞片各种类型、各种风格的歌舞，成为好莱坞"经典"歌舞片的集大成者。它以男女主人公的爱情故事为情节主线，其间穿插着 9 段歌舞和若干歌曲演唱。这些歌舞杰中的轻歌舞如踢踏舞和滑稽表演等，代表着歌舞片的一个重要渊源：在摄影棚里，唐向凯西求爱时的双人歌舞《你注定属于我》，其歌曲选自 1929 年的《红伶秘史》，舞蹈则具有 20 世纪 30 年代歌舞片黄金搭档弗雷德·阿斯泰尔和金杰·罗杰斯的表演风格；大型歌舞剧《艳丽女郎》和《红伶秘史》等来源于早期歌舞片中常见的仿百老汇群舞；吉恩·凯利的独舞《雨中曲》，虽然其歌曲《雨中曲》似曾相识，但舞蹈清新爽怡，情景交融，物我一体，从而成为美国歌舞片的经典场景之一。本片实际上成为我们了解 20 世纪三四十年代歌舞片的一个缩影。

20 世纪三四十年代是好莱坞爱情电影的丰收年代。特别是在经济萧条的社会环境中，爱情成为美国人对生活的一种希望。这一时期先后出现了《罗马假日》（1953）、《乱世佳人》（1939）、《卡萨布兰卡》（1942）等一批经典爱情电影。《卡萨布兰卡》被看作电影史上最伟大的爱情电影之一。影片讲述了一段高尚无私、凄美感人、荡气回肠的爱情故事，奠定了好莱坞爱情电影样式。老牌电影明星亨弗莱·鲍嘉完美塑造了一个深沉而情感丰富并勇于为爱做出自我牺牲的"经典男人"形象，而英格丽·褒曼则塑造了一个楚楚动人的"典范女性"形象，

第二章　世界电影：黄金年代

她为两个深爱她的男人所困，处于尴尬无奈的境地，让无数影迷为之动情。一对男女的爱情绝唱"时光流逝"，让几代影迷为之倾倒，使此片成为经典爱情电影的传世之作。而《乱世佳人》则开创好莱坞"大片"之先河，成为一座好莱坞诗史电影成熟的里程碑，对后来的好莱坞电影产生深远影响。影片壮丽辉煌、气势宏伟，不仅规模大，而且在大时代、大背景下细腻地刻画了小人物的曲折命运，将一个任性小女子郝思嘉的爱情纠葛与个人恩怨表现得回肠荡气。该片制作美轮美奂，在摄影、美术、音乐、服装方面共同创造了一部电影史上的经典之作。

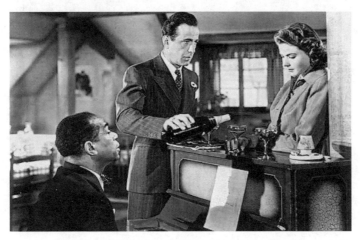

《卡萨布兰卡》（迈克尔·柯蒂斯导演，1942）

好莱坞成熟的类型还有很多，而且也都有各自相对固定的类型模式。这种模式支配着当时好莱坞绝大部分影片的制作，甚至在一些我们称之为"电影艺术家"的导演的作品里，也能看到类型创作清晰的踪影。如查理·卓别林自编自导自演的喜剧默片，《寻子遇仙记》（The Kid，1921）、《淘金记》（The Gold Rush，1925）、《城市之光》（City Lights，1931）、《摩登时代》（Modern Times，1936）等，模式化痕迹触目可见。夸张表演、巧遇、误会、弄巧成拙等喜剧元素的配置，以及扔奶油蛋糕、舞会上出洋相、帽子道具的使用等反复出现，都体现了卓别林喜剧的类型特点。而人物塑造方面也有鲜明的共性，流浪汉查利，一个固定的外在形象：又短又瘦的上衣，过于肥大的灯笼裤，特小的圆礼帽，一小撮黑胡子，一根细小的手杖，一双硕大的皮鞋，迈着外八字型鸭子步，扮演的总是纯朴、正直、惹人喜欢的小人物，经常处于尴尬之中却又永远不安于命运的倒霉者，穷困潦倒而又

强扮绅士模样的流浪汉。当然,查利的形象从表面上看是一个喜剧丑角的形象,其实包裹着深沉的悲剧内核,表现出现实生活中无处不有的"小人物"共同的悲剧色彩。一种造型,塑造的却是一个阶层不同命运的群像,正是这一社会性意义,使卓别林的电影超越当时多数类型片,成为时代的喜剧记录。

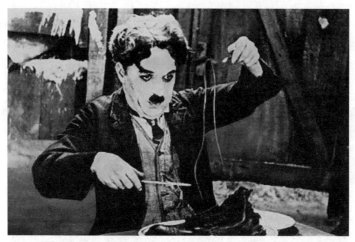

卓别林(1889—1977)在《淘金记》(1925)中的角色

四、奥逊·威尔斯的《公民凯恩》

奥逊·威尔斯似乎是好莱坞的一个另类。实际上在好莱坞工业中,这样的另类一直存在,包括后来的昆汀·塔伦蒂诺等。奥逊·威尔斯以不寻常的电影观念,以纯电影化的角度,拍摄了《公民凯恩》。影片形成了其好莱坞叛逆者的艺术家形象,同时也成为旧好莱坞向新好莱坞转变的信号。

奥逊·威尔斯拍摄《公民凯恩》(1941)时年仅25岁,整部影片由他自编、自导、自演,这也是威尔斯的处女之作,由雷电华电影公司出品。影片以报业大亨凯恩之死揭开序幕,以倒叙和多视点方式讲述了凯恩富于传奇色彩的一生。该片共获九项奥斯卡提名,但在赢得评论界的一片赞誉的同时,却在票房上遭遇滑铁卢。

影片巧妙地从报业大王凯恩的纪录片《前进中的新闻》开始叙事。通过汤姆逊寻找凯恩的临终遗物——玫瑰花蕾,以及通过赛切尔、伯恩施坦、李兰、苏珊以及雷蒙分别对凯恩的回忆和叙述,多侧面地形成了凯恩立体的人物形象。每个人分别进行的叙述之间相互矛盾,呈现的是凯恩不同阶段的不同侧面。而每个人

都坚信自己所讲述的是真实的凯恩。这与《罗生门》的叙述方式有所相似，但所不同的是，《公民凯恩》不是关于真理"相对论"的形而上的探讨，而是以一个人一生中主要的生活经历作为不同的叙事线索，从而揭示凯恩的性格命运的发展、变化过程。影片通过寻找"玫瑰花蕾"的答案，深刻地反映了美国资本主义社会背景下凯恩这一人物的历史形成，通过对一个资本家的立体性的表现，呈现出社会、人性的丰富性。

影片最初的片名叫《美国人》，源于影片中凯恩宣称：他现在、过去和将来永远都是同样的——美国人。如同这个国家一样，影片主人公在一个漂移不定的悬念中保持着各种残暴与善良、冷酷与热情、奸诈与诚实的矛盾。凯恩的人物形象充分体现了在资本世界里，物质与精神、灵与肉、欲望与道德之间的冲突。

在影片风格上，摄影创新突破了经典好莱坞的许多老套模式。奥逊·威尔斯运用了大景深、仰拍和阴影逆光等技巧。运动的摄影机像眼睛一样跟随着凯恩，体现叙事的开放性，揭示人物及人物命运。《公民凯恩》的摄影师是美国著名摄影师托兰特·托莱思（他也是威廉·惠勒 1946 年导演的重要影片《我们生活在美好年代》的摄影师）。托莱思与威尔斯的合作，使影片的叙事方式、场面调度获得了一种受到控制的真实感、一种看不到控制的真实感。《公民凯恩》的剪辑师是罗伯特·怀斯，他后来成为好莱坞著名导演（1965 年《音乐之声》的导演）。怀斯在这部影片上简洁流畅的剪辑处理，同样为影片增加了艺术魅力。

《公民凯恩》与众不同，它不属于任何一种当时好莱坞的类型模式。影片虽然具有侦探片、纪录片、传记片、新闻片、歌舞片等诸多类型片的元素，但它打破了类型常规。影片既有纪实主义的真实表现，又有表现主义的抽象隐喻。威尔斯几乎开辟了电影的一个崭新领域。它不仅呈现了我们在银幕上所看到的东西，而且把我们的观察角度象征化了。影片将事实的客观性与视点的主观性相结合，从而创造了一种既明晰又暧昧的人物阐释方式，使影片的意义远远超出了一般类型电影的意义。正因为如此，《公民凯恩》也被称为美国第一部现代主

《公民凯恩》（奥逊·威尔斯导演，1941）

义的杰出电影。影片中所体现出的实验和探索精神，以及对于电影美学所作出的独特贡献，使这部影片不仅成为美国电影历史上最经典的杰作，也在世界电影史上留下了辉煌的足迹。几乎在所有的美国经典电影的排行榜中，它都名列前茅或者高居榜首。

第二节 意大利新现实主义电影

1948年春，曾经因为主演《卡萨布兰卡》而获得过奥斯卡最佳女主角的好莱坞明星英格里·褒曼偶然看到了一部意大利影片。虽然当时她对这部影片的背景一无所知，但影片那种纯朴、真实、自然的风格征服了她，使她不能平静。后来她主动给素不相识的导演写信，表达自己的爱慕之情，并且开始了一段遭到舆论巨大谴责的爱情经历。而这部征服褒曼的影片就是由意大利导演罗伯托·罗西里尼于1945年拍摄的《罗马，不设防的城市》。人们一般也将这部影片看作是意大利新现实主义的第一部重要作品。在第二次世界大战以后兴起的意大利新现实主义电影，是这一时期欧洲最重要的也是对后来的世界电影影响最深远的电影现象。《偷自行车的人》《罗马11点钟》《大地在波动》等影片，以其朴实、真挚、深刻和人文关怀，打动了世界上许多国家、民族的电影观众，20世纪40年代末到50年代初在意大利出现的这一电影运动是继先锋主义以后，在世界电影史上出现的又一次电影美学的革命。

一、在废墟中诞生的电影运动

20世纪前10年，意大利作为一个电影大国，电影产量仅次于美国，而且出现了一些具有世界声誉的优秀作品，但在墨索里尼的法西斯时代，意大利电影失去了艺术的生气和生机，许多影片成为法西斯主义"宣传品"，还有不少影片成为对好莱坞商业电影的拙劣模仿。1945年，第二次世界大战结束，意大利的法西斯统治走到了末日，一批过去被排斥在制片厂以外的电影人逐渐团结起来，形成了新的电影力量，后来就成为意大利新现实主义的艺术中坚。

新现实主义受到当时以左拉的自然主义为基础的"真实主义"文学传统影响，并且还不同程度地受到苏联现实主义电影、欧洲诗意现实主义电影的影响。新现实主义电影的艺术倾向最初在"废墟还冒着烟火"的时候就已经体现在创作中了。1942年，后来成为新现实主义代表人物的卢奇诺·维斯康蒂导演了《沉沦》，德·

西卡导演了《孩子们注视着我们》等，这些影片已经开始关注现实和生活中的普通人。维斯康蒂的剪辑师马里奥·赛朗德在剪辑《沉沦》时，因为被样片深深吸引，他写信给维斯康蒂说：我是第一次看到这样的影片，我称它为新现实主义的电影。这是"新现实主义"这一术语第一次被使用，而《沉沦》后来也被看作是新现实主义的"先声"。

1943年，意大利电影实验中心的温别尔托·巴巴罗教授看过《沉沦》等影片以后，在《电影》杂志上发表了一篇宣言性的纲领，提出以下内容：

（1）清除在意大利影片中占有很大比重的那些幼稚和公式化的老调；

（2）取消那些不关心人类问题和人道观点的荒诞可笑和胡编乱造的东西；

（3）不要那些老套的故事和根据小说改编的剧本；

（4）抛弃那些将意大利人说成是为同样崇高的感情所鼓舞的高调。

这四点主张，既是对当时意大利电影现状的批评，同时又是对新电影倾向的呼唤。应该说，新现实主义的出现已经具备了充分的土壤。

新现实主义电影是在诸多经济、社会、政治因素基础上产生的，其中最重要的原因是1945年意大利经济和国家的物质基础的崩溃。意大利毁在法西斯政府手中，独裁统治控制着这个国家社会生活的各个方面，包括电影制作。意大利最重要的电影制片厂，是由独裁者贝尼托·墨索里尼创办的。战后，意大利电影制作者将战前的意大利商业电影与臭名昭著的法西斯主义影片联系在一起，那些反映中产阶级成员之间的浪漫故事与法西斯喜剧和情节剧存在着种种联系，这些影片甚至因其固定化的模式往往会摆设一架象征财富的白色电话，被称为"白色电话片"。

新现实主义认为，好莱坞电影以及法西斯电影都是一种逃避行为。人们走进电影院所看见的生活并不是现实中的生活。新电影应该抛弃这些习俗与惯例，去除类型模式，拍摄普通人。电影应该把人们的真实影像搬上银幕，放映给普通人去看，与人们进行交流。白色电话片中精心制作的布景、脱离普通人生活的影星、在日常生活中根本不可能存在的故事，完全是人为制造的中产阶级幻想。取代他们的应该是一种新的电影类型，这种新的电影类型应该讲述生活在他们周围的穷人、生活在农村的农民以及在大街上、公寓里、集会大厅里的工人的故事。影片不应在摄影棚中制作，而应该在大街上、事发地点、城市的交通要道和人流中，或者去农村实地拍摄；影星应该被普通人取代，或者由半职业演员扮演角色，他们的面孔应该是陌生的、本色的，不能让人联想到他是一个演员、一个明星。

当然，虽然强调真实性，但新现实主义电影制作者并不致力于拍摄纪录片，

他们使用虚构方法组织故事，但故事和场景看起来应该是取自某个时间和地点的现场境况，他们的许多电影都具有明显不同于以前影片的直接性和质朴感。正是在这样的背景下，1945年，罗西里尼的《罗马，不设防的城市》应运而生。这部以"纪录片"风格表现意大利平民与法西斯战斗的影片成为意大利新现实主义真正的宣言书和奠基作。从这个时候开始，以"还我普通人""把摄影机扛到街头去"为旗帜的新现实主义登上了意大利电影的历史舞台。

二、回到卢米埃尔的真实

罗西里尼以《罗马，不设防的城市》奠定了其在新现实主义运动乃至整个世界电影史上的地位，这部影片第二年获得戛纳

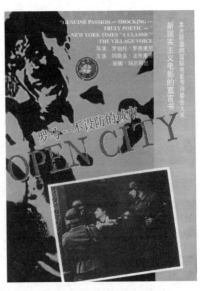

《罗马，不设防的城市》（罗西里尼导演，1945）

国际电影节大奖。在这以后罗西里尼还拍摄了《游击队》（1946，获威尼斯国际电影节特别奖）、《德意志零年》（1948）、《杀死坏人的机器》（1948）、《自由何在》（1953）等新现实主义风格的影片。随着新现实主义运动的逐渐衰落，20世纪50年代以后，罗西里尼的创作风格也发生变化，越来越多地借鉴情节剧和好莱坞的叙事规则。他后来与好莱坞明星褒曼的合作没有获得意想的成功。尽管在20世纪60年代，罗西里尼受到了来自各方面的猛烈批评，也包括后来成为电影大师的让·戈达尔和B.贝尔托卢奇的指责，但他对电影艺术的贡献和影片所表现出的发自内心的人道主义精神仍然使他被认为是意大利最伟大的电影导演之一。直到1977年逝世，他共拍摄了30多部影片。

《罗马，不设防的城市》的故事发生在1943—1944年的意大利罗马，叙述一群意大利人反法西斯的战斗和牺牲。这个剧本写作于罗马仍然被德军占领时，原来主要是描写一个爱国神父的事迹，后来几经修改，便成为一部更丰满的反法西斯影片。该片编剧之一就是意大利反法西斯组织的负责人，在罗马领导反法西斯斗争的意大利共产党领导人阿门多拉担任顾问。影片开拍于罗马解放的数月之后，似乎是故事片与纪录片的结合，影片中的场景大多是在大街上拍摄的，现场没有使用录音师，对话是后来加上的。

在这部影片中，罗西里尼力图"回到卢米埃尔的风格"，反对好莱坞的戏剧化模式，追求一种质朴的纪录性。影片以罗马贫困区为背景，用生活化的画面塑造了神父、共产党人和平民妇女的形象。导演宁可牺牲画面的光洁而追求粗糙的真实，用普通人代替演员，用实景代替布景，用即兴创作代替固定的剧本，用还原生活代替编造故事。这部影片一开始在意大利并没有引起热烈的反响，但在法国和美国引起了专业人士和观众的浓厚兴趣。影片那种原始的、接近纪录片的风格，颗粒粗糙的黑白摄影，非职业演员的表演，以及现实的公寓、街道、大街等拍摄场景，当时都很少在其他故事影片中见到。

尽管这部影片也因为人物形象的过分善恶分明、戏剧效果以及煽情的音乐被认为削弱了影片"现实主义"的客观性而受到一些批评，甚至有人认为其艺术成就不及《偷自行车的人》和《罗马11点钟》等其他新现实主义影片，但不可否认，正是《罗马，不设防的城市》为新现实主义树立了一面旗帜。

三、把摄影机扛到街头去

1952年，英国的权威电影杂志《画面与音响》在评选有史以来世界电影10部最佳影片时，一部意大利电影排在了第一位，这部影片就是德·西卡1948年拍摄的《偷自行车的人》。这部影片不仅当时获得了包括奥斯卡最佳外语片奖在内的5个国际大奖和5个国内大奖，而且在以后的经典电影排列中都榜上有名。这是意大利新现实主义电影最杰出的代表，导演德·西卡也因为这部影片而蜚声世界。

德·西卡既是一位导演，又是一位演员、诗人、评论家。从20世纪20年代到30年代，他曾经作为演员在戏剧舞台和电影银幕上塑造过几十个形象，20世纪40年代开始自己导演影片。1943年，他与被称为意大利新现实主义之父的柴伐蒂尼合作拍摄《孩子们在注视我们》（1943），影片通过一个被父母抛弃的孩子的眼睛看到了成人世界的自私和伪善。这部影片通常被看作是新现实主义的萌芽作品。后来，德·西卡先后导演了三部新现实主义杰作：以失业工人为题材的《偷自行车的人》、以无家可归的老人为题材的《米兰的奇迹》（1951）和以一位孤独老人为题材的《温别尔托·D》（1952）。而他1956年导演的《屋顶》则常常被电影史学家认为是新现实主义的最后一部作品。

奠定德·西卡电影地位的影片当然还是新现实主义的代表作《偷自行车的人》。影片取材于一个在报纸上仅有两行字的真实新闻报道，而影片却通过被偷了自行车以后又成为偷车人的父亲和他的儿子的形象塑造，讲述了一个无奈、哀恸、凝重的人生故事。故事像日常生活一样在"二战"以后的罗马平静地缓缓发生：

失业已经2年，贫困潦倒的安东·里奇终于有了一个难得的就业机会，到罗马市政府广告张贴所工作，而唯一的条件就是需要一辆自行车。安东一家人典卖了家里所有值钱的东西换来一辆自行车。第二天，安东带着8岁的儿子布鲁诺开始欢天喜地地上班。没有想到，第一天，他的自行车就被小偷偷走，全家生活的希望也随之被偷走。第二天，安东带着儿子到所有可能的地方寻找被偷走的自行车，经过无数的希望和失望，绝望中的安东也试图偷一辆自行车摆脱困境，却被人发现和痛打，最后泪眼相对的父子俩拉着手绝望地徘徊在罗马街头，未来一片迷茫。

《偷自行车的人》（德·西卡导演，1948）

　　故事没有按照好莱坞情节剧模式来设计开端、发展、高潮和结局，最后也没有一个善有善报、恶有恶报的大团圆结局，而是按照生活本身的逻辑和人物心理的发展，呈现了获得自行车——自行车被偷——寻找自行车——偷自行车——偷车被发现的过程，保持了一个像生活一样的开放式结尾，让观众来想象既相濡以沫又走投无路的父子俩究竟会走向何方。

　　这部影片由另外一位新现实主义电影的代表柴伐蒂尼编剧，两位艺术家的合作共同形成了本片鲜明的新现实主义风格。题材是意大利普通人普遍面对的失业困境，镜头全部是实景拍摄，没有人工置景，也没有室内搭景，但是却在不动声色中展示了贫民区、街道、自行车市场、教堂等各种不同的生活场景，故事的环境与普通人的现实生活环境几乎相同；影片中的人物全部都由普通人扮演，没有使用任何职业演员，安东的扮演者是从一大堆应征者中选出的一位工人，小布鲁诺也是从人群中发现的一个古怪孩子，他的脸圆圆的，有一个与众不同的鼻子和

一双富含深意的大眼睛。父子俩的表演细腻真切,加强了影片的感染力,正是这些非职业演员的生活化表演,避免了矫饰和造作,使银幕上的形象朴实自然、生动感人,加上女看相人、小偷、妓女、乞丐等各种社会底层人物的出现,更是为影片提供了丰富的人物背景。

《偷自行车的人》通过把观众置于主人公和他的儿子的双重视点,表达了两者的情感联系。孩子形影不离地跟随着里奇寻找被偷的自行车,他的不幸惨状和眼泪烘托并彰显了他父亲的绝望。就像德·西卡在他后来的《温别尔托·D》(1952)中使用的死亡和一只狗这两个元素一样,《偷自行车的人》也用这种情感效果征服了观众。最终,影片不仅仅是关于失业的社会问题的揭示,父与子的深情、人在困境中的无奈和挣扎、人与人之间的爱与恨、美好希望与无情现实的残酷对立都通过自行车获得了更深的人文思想和情感,使得这部影片成为电影史上一部不朽的杰作。半个多世纪以来这部让人难以忘记的电影一直是许多电影艺术家所崇敬的最伟大的影片之一。法国著名电影批评家曾经这样评论说,这部影片是纯电影的最初几部典范之一,不再有演员,不再有故事,不再有场面调度。也就是说,最终在具有审美价值的完美现实幻景中不再有电影。①

在新现实主义影片中,主角周围的世界和主角在画面中所占的空间是等同的。意大利新现实主义电影仍然属于情节剧。但是,好莱坞的情节剧主要反映个人遭受的由于性别、家庭生活、不现实的逃避欲望造成的个人压抑的政治痛苦。而意大利新现实主义影片主要反映政治和经济事件造成的痛苦,以及受政治与经济事件影响的现实生活。新现实主义影片中的人物是深受压抑的,但他们的压抑不是来自家庭生活或性别,而是由于战争和贫穷,因此,这些电影关心的不是在故事中人物的被救赎,而是人物在现实中所遭遇的社会困境。

电影中的现实主义随着社会问题尖锐程度和大众的关注程度降低,往往慢慢会失去市场的热点。电影的工业和商业属性,会推动电影向更类型化、通俗化和故事化转型。20世纪60年代以后,德·西卡的创作也像几乎所有新现实主义导演一样发生了转变,他转向了由大明星主演的商业娱乐电影的拍摄,意大利著名电影明星S.罗兰、M.马斯特罗亚尼成为他多数影片的主角,像《乔哈拉》(1960,又译《烽火母女泪》获第34届奥斯卡最佳女主角奖)、《昨天、今天、明天》(1963,获第37届奥斯卡最佳外语片奖)、《意大利式结婚》(1964)等影片也在电影史上占有一定位置。

① [法]巴赞著,崔君衍译:《电影是什么》,北京:中国电影出版社,1987年,第325-326页。

四、追求真实的力量

1952年，一部以真实发生的悲剧性事件为题材的影片在意大利公映，尽管观众和评论界对这部影片给予了热情称赞，但不久就被政府明令禁演，而且不让这部影片参加当年的戛纳国际电影节评奖。但这部影片成为了世界电影史上一部从来没有被人们忘记的杰作，它就是德·桑蒂斯导演的另一部新现实主义代表作《罗马11点钟》。

德·桑蒂斯是新现实主义的奠基人之一。他与维斯康蒂合作拍摄的影片《沉沦》，被公认为意大利新现实主义的萌芽。他独立执导的第一部影片《悲惨的追逐》获得了威尼斯国际电影节大奖，这使他跻身于意大利一流导演的行列。《罗马11点钟》拍摄于1952年，德·桑蒂斯担任了编剧兼导演，他因为这部影片获得了世界性的艺术声誉。

《罗马11点钟》根据1951年1月发生在罗马沙伏依大街的一件楼梯坍塌的真实事件改编。听从柴伐蒂尼的意见，德·桑蒂斯对这一事件的当事人和目击者进行了广泛调查，后来还出版了一本10多万字的调查报告。影片中的许多场面和人物都是从这些材料中发现和提炼出来的。影片从冬天的一个早晨开始，越来越多的姑娘因为想得到一个打字员的招工名额而来到罗马齐成泽大街37号。楼梯被前来应聘的姑娘们占得满满的。每个姑娘都在与别人的争吵中使出浑身解数来争取这唯一的工作机会。在拥挤的混乱中，楼梯突然坍塌，一瞬间，许多无处逃生的姑娘们被压在了废墟之中，哭叫声、呻吟声不绝于耳。姑娘们死的死、伤的伤，死里逃生的人依然还在为未来的生计而挣扎。警察当局开始对事故的调查，想找到事故的原因，但事故的真正罪魁祸首也许并不在于谁引发了争端和混乱，而在于整个民不聊生的社会。最后，一位名叫娜佳的姑娘还在倒塌的楼前继续等待那唯一的打字员位置，人们依然还在绝望中等待生活的机会……

这部影片像所有新现实主义影片一样，追求高度的真实。为了获得现场感，影片拍摄前，曾经刊登了一则招收打字员的启示，没有想到真的来了60多个姑娘，而且大多非常紧张，她们的许多心理状态和动作表情后来都被呈现在影片中。在拍摄中，因为受到拍摄、表演空间、场景的限制，导演被迫放弃了现场实景，使用了摄影棚，并选取了部分职业演员一起演出，但影片在整体风格上仍然尽量还原真实，使用生活化的日常语言，没有过分的戏剧化情节，没有突出的主要人物，而是采取生活的一个横断面，塑造了众多下层女性的群像，展现人与人之间的关系，展现人在环境中的自然反应，多线索、多层面地展开事件的过程和在事件中人物的表现，形散而神不散，以其巨大的真实性创造了影片的艺术感染力。

五、巴赞与真实美学

经济、文化的因素,既是新现实主义运动得以产生的土壤,同时又是促成它逐渐衰落的原因。意大利从战争中复苏后,政府对电影揭露当时的社会状况十分敏感,1949年开始,审查制度使得新现实主义电影被大加限制,大制作意大利影片重新复苏,新现实主义电影不再具有当年小制作公司的自由。新现实主义导演们只能拍摄个人较关注的题材,例如罗西里尼专注于基督教人道主义精神和西方历史,德·西卡转向感伤的爱情片,维斯康蒂更加关注上流社会的生活方式。大部分电影史学家认为新现实主义运动的尾声是德·西卡的《温别尔托·D》(1952),该片上映后就遭到了舆论攻击。然而,该运动的余波仍然在费里尼的早期影片如《流浪儿》(1953)和安东尼奥尼的《一个爱情的故事》(1951)中可以看到,这两位导演早先也都曾在新现实主义电影运动中工作过。此外,新现实主义电影运动对于独立制作人如印度导演萨蒂亚吉特·雷伊等人,尤其是法国"新浪潮"的电影都产生过相当大的影响。

随着意大利国内政治经济形势的变化,新现实主义作为一种电影运动,在20世纪50年代以后便逐渐衰落了,许多新现实主义的导演也改变了自己的创作风格。但是,新现实主义电影一直是后人珍惜的宝贵电影遗产,那些影片所包含的人道主义关怀、现实主义精神以及包括实景拍摄、非职业表演、自然灯光、偷拍等纪实性电影技巧也为后来的电影创作提供了多方面的启示。

而最早从电影美学上对新现实主义电影进行系统的理论总结和历史评价的则是法国著名电影理论家安德烈·巴赞(André Bazin,1918—1958)。巴赞从1943年开始从事电影批评,相继担任了《法国银幕》《精神》《观察家》等杂志的编辑,20世纪50年代初创办了对后来欧洲电影产生了广泛影响的《电影手册》杂志。巴赞因为提出"总体现实主义"的理论,而建立了一套完整的写实主义电影体系。他认为电影的发明满足了人类自古以来用逼真的模拟物替代外部世界的心理愿望,所以,他强调电影的再现和模仿功能,批评爱森斯坦的蒙太奇理论分解了完整的现实,破坏了生活的整体性,使世界本身的多义性和开放性变成了单义性和封闭性,剥夺了观众对生活的感受和体验。正是从这个立场出发,一方面巴赞断然提出蒙太奇应予禁止!另一方面,则对意大利的新现实主义做出了高度评价。

巴赞认为,就电影生产的重要地位和影片的质量水准而言,今天对电影的理解最为深刻的国家恐怕就是意大利。① 意大利新现实主义的代表作开辟了银幕上

① [法]巴赞著,崔君衍译:《电影是什么》,北京:中国电影出版社,1987年,第272页。

由来已久的现实主义与唯美主义彼此对立的新阶段,足以与许多经典电影杰作相比。① 巴赞正是在对意大利新现实主义的评论中,提出了后来对世界电影产生了重大影响的"长镜头"理论和"景深"理论,要求完整再现现实的时间和空间关系。尽管巴赞的电影理论包含了对电影本质和电影真实性的过分理想化认识,因而不可避免地存在片面性,但巴赞为以后的电影写实主义提供了美学基础。几乎所有的现实主义电影实践都很难否认与巴赞思想的内在联系,就像很难否认与意大利新现实主义的内在联系一样。

第三节 法国"新浪潮"与"左岸派"

从20世纪50年代末期到20世纪60年代早期,一批在战后重建时期成长起来的新生代导演从一个又一个国家冒出头来。法国、日本、加拿大、英国、意大利、西班牙、巴西、德国和美国,以及更晚一些的中国台湾地区、香港地区,都有所谓的"新浪潮""新电影"或者"青年电影"运动兴起。而在这些运动中,应该说以"新浪潮"与"左岸派"为代表的法国电影,是其最早的旗帜和中心。

1958年,法国《快报》周刊的专栏女记者法朗索瓦兹·吉鲁在一篇文章中,第一次使用"新浪潮"一词来谈论当时在法国出现的一批新导演的影片。1959年,在戛纳电影节上,这批新导演的作品集体亮相。其中包括在电影史上赫赫有名的戈达尔的《筋疲力尽》、特吕弗的《四百击》和雷乃的《广岛之恋》等。《四百击》夺得了该年度的最佳导演奖。"新浪潮"这一概念成为一个在世界电影史上具有重要意义的电影流派的名称。1962年,《电影手册》开辟了"新浪潮"特刊。1958—1962年的5年间,大约有二百多位新导演拍摄了他们的处女作,创造了法国电影史,甚至世界电影史上的一个奇迹。

"新浪潮"是继欧洲先锋主义、意大利新现实主义以后的第三次具有世界影响的电影运动,它没有固定的组织、统一的宣言、完整的艺术纲领,这一运动"就其本质来说是一次要求以现代主义的精神来彻底改造电影艺术的运动"②,它的出现将西欧的现代主义电影运动推向了高峰。

① [法]巴赞著,崔君衍译:《电影是什么》,北京:中国电影出版社,1987年,第271页。
② 邵牧君:《西方电影史概论》,北京:中国电影出版社,1984年,第113页。

第二章 世界电影：黄金年代

《四百击》（特吕弗导演，1959）

一、新浪潮：把摄影机当作自来水笔

新浪潮的兴起是在整个欧洲国家的现代主义文化背景下展开的。19世纪末期以后，世界大战、经济危机、信仰危机和政治制度的僵化、贫富悬殊的加剧、社会问题的增加，对于西方人以理性崇拜为核心的人类自恋心理带来了沉重打击，尼采的"上帝已经死了"成为现代主义文化的思想起点。正如一位哲学家所悲叹："现在已经再也没有共同的西方世界了，再也没有共同信奉的上帝了，再也没有有效准的人生理想了，再也没有那种虽在彼此敌对中、虽在生死决斗中仍然使大家相互之间有敌忾同仇的东西了。今天西方的共同意识，只能用三个否定来加以标志，那就是，历史传统的崩溃，主导的基本认识的缺乏，对不确定的茫茫将来的彷徨苦闷。"[①]于是，以尼采和叔本华哲学、弗洛伊德主义、存在主义为精神渊源，现代主义文化以对非理性主义、潜意识的关注，以对人生和世界的悲观宿命的哀叹，以对个体与人类整体、人与自然和社会的相互疏离的揭示，以对再现和模仿现实的艺术观念的决裂和对表现和宣泄自我的艺术精神的追求，而在欧洲各国风靡一时。"新浪潮"电影，应该说，也是这一现代主义文化的有机组成部分。

新浪潮的导演主要是两部分人，一是做过多年的导演助手，或者拍摄过一些短片、具有专业知识和技能的电影人，如阿仑·雷乃等。二是聚集在《电影手册》

① 转引自徐崇温主编：《存在主义哲学》，北京：中国社会科学出版社，1986年，第240页。

杂志周围的一批评论家，如让-吕克·戈达尔、弗朗索瓦·特吕弗、克劳德·夏布罗尔等。他们被看作一个相同的流派，是因为他们都反对传统电影观念，特别是反对那种以票房和商业利益为最高目标的好莱坞式的"优质电影"。他们认为，"拍电影，重要的不是制作，而是要成为影片的制作者"，站在这一立场上，新浪潮电影人提出了"作者电影"的口号。

最早，是法国女电影评论家克劳德-埃德蒙·玛格尼提出，电影已经越来越接近和小说一样明确地、无保留地归功于一位作者的时代。同时，《法国银幕》144期发表了A.阿斯特吕克的文章《新先锋派的诞生：摄影机——自来水笔》，主张"电影创作家要像作家用自己的笔写作那样，用自己的摄影机去写作"。1954年1月，巴黎《电影手册》发表特吕弗的文章《法国电影的一种倾向》，提出了"作者电影"的概念。而在新浪潮运动兴起时，戈达尔则明确说，"拍电影，就是写作"，强调艺术家的个性和创造性。

新浪潮的电影人大多将法国电影批评家巴赞看作他们的精神之父。巴赞恰恰逝世于新浪潮正式登上电影舞台的1958年，但是他的许多文章和思想都被看作是新浪潮的先声，而他所创办的《电影手册》则聚集了许多后来成为新浪潮电影主将的年轻电影评论家。巴赞在后期发展了他的"总体现实主义"的电影思想，他不仅高度评价新现实主义那种纪实主义美学的成就，而且也提出电影应该表现人的内心生活的真实，提出一种"内心的现实主义"，使"形体的真实性成为内心活动的象征"，他甚至认为，离奇的幻想也是一种客观存在，可以通过电影得到表现。这些思想，的确都反映到了新浪潮的电影实践中。

20世纪50年代中期，先是法国这批年轻的电影人经常在电影期刊《电影手册》上撰文攻击当时颇有声望的电影导演。例如，特吕弗就写道："对于改编来讲，我只承认由电影人所写的剧本的价值，奥瑞茨与巴斯特（当时最负盛名的剧作家）实质上只是文学家，我在此谴责他们低估电影的傲慢态度。"[①] 让-吕克·戈达尔更是指名道姓地批评21位当时的重要导演，指出"他们的镜头运动如此笨拙，影片主题十分拙劣，演员表演呆板，对话缺乏意义，总之，他们不知道如何创作电影，因为他们甚至不知道电影是什么"[②]。特吕弗、戈达尔，以及克劳德·夏布罗尔、埃里克·侯麦、雅克·里维特等人，共同推崇几个被认为已经过时的导演如让·雷诺阿、麦克斯·奥菲尔斯，以及非通俗路线的布莱松、雅克·塔蒂等人，表现出与流行的电影生产模式和电影美学潮流的对立。

①② 参见焦雄屏：《法国电影新浪潮》，南京：江苏教育出版社，2007年，第10–15页。

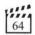

更重要的是，这些年轻评论家在攻击当时法国的电影制度时，并不觉得与欣赏好莱坞商业影片之间有什么矛盾。"电影手册派"的这些年轻造反派认为，美国电影中一些"作者"也具有重要的艺术地位，每一位作者导演都会尝试在商业制片制度中、在类型片上留下个人特殊的印记。从好莱坞的历史沿革来看，霍华德·霍克斯、奥托·普雷明格、塞缪尔·福勒、文森特·米纳利、尼古拉·雷伊、阿尔弗莱德·希区柯克等人，绝非艺术匠人可比，他们的作品都体现出一种完整的世界观。用特吕弗的话来讲："没有所谓的作品，只有作者。"这种宣言也成为后来"作者电影"理论的基础。戈达尔后来表示："我们的成功体现在一个重要原则被认可，这就是像希区柯克的影片被承认为与阿拉贡所写的书一样重要。电影作者们应当感谢我们，使他们最终能够进入艺术史的殿堂。"[①]的确，这些批评家极力推崇的许多好莱坞导演至今仍然赢得人们的称颂和赞扬。

但是，写评论并不能满足这些年轻电影人，他们转向亲自拍摄电影。通过向朋友借钱和实景拍摄等方法，他们开始拍摄短片，到1959年已形成一股不容忽视的力量。在这一年，里维特拍摄了《巴黎属于我们》，戈达尔拍摄了《筋疲力尽》，夏布罗尔拍摄了第二部剧情片《表兄弟》，这一年的四月，特吕弗的《四百击》在戛纳电影节上获大奖。上面提到的五位导演在1959至1966年之间，总共拍摄了32部剧情片，其中，戈达尔和夏布罗尔各自拍摄了11部之多。数量如此众多的作品，其艺术成就肯定是参差不齐的，然而，令人惊异的是，它们之间的叙事形式和电影风格却能够大同小异，明显地形成一股具有共性的新浪潮运动。

新浪潮电影大多采取了与当时的主流商业电影完全不同的创作方式和制作方法。低成本制作，不用电影明星而多选择非职业演员，不用摄影棚而大量实景拍摄，不追求场面刺激和冲突激烈而选择非情节化非戏剧化，导演常常集编剧、对白、音乐、制片人，甚至演员于一身，尽管这些制作方式一方面是因为当时这些新导演缺乏拍摄资金和技术条件，另一方面也体现了他们的一种与好莱坞模式迥然不同的创作观念。他们试图摆脱电影工业化制作方式的限制，在电影创作的各个环节，都更自由地表达导演的个性，创造一种具有导演个人风格的"作者电影"。

新浪潮的影片有的是以自我经历为题材的，如特吕弗的《四百击》(1959)、《20岁的爱情》(1962)、《装病躲差的士兵》(1961)就是表现他自己从童年到青年的自传式影片；有的则反映与导演处境相似或者他们熟悉的生活圈子的人们的

① [法] 雅克·朗西埃等著，黄建宏译：《一个漫长的故事：访让-吕克·戈达尔》，《电影欣赏》，台北，2002春季号。

生存和精神状态，如戈达尔的《筋疲力尽》（1960）、夏布洛尔的《漂亮的塞尔日》（1958）、马勒的《情人们》（1958）等。这些影片在表现方法上，广泛使用能够表达人的主观感受和精神状态的非常规的长镜头、移动摄影、画外音、内心独白、自然音响，甚至违反常规的晃动镜头、打破时空统一性的"跳切""跳剪"等，还采用了一些以人物为对象的使用轻便摄影机完成的跟拍、抢拍以及长焦、变焦、定格、延续、同期录音等"纪实"手法，将"主观写实"与"客观写实"相互结合，创造性地丰富了世界电影美学和电影艺术。

《筋疲力尽》（戈达尔导演，1960）

新浪潮电影最明显的创新标志是它们不拘一格的形态。对于那些拥护法国"优质电影"的人来说，这些年轻导演们看起来似乎太随心所欲了。新浪潮导演们赞扬意大利新现实主义的影片（特别是罗西里尼的作品），反对摄影棚拍摄，纷纷到巴黎城区寻找实景拍摄，使实景拍摄成为一条规则。与此相似，虚假的摄影棚灯光也被扬弃，代之以自然光源为主、适当的补充光源为辅。摄影方面也发生了变化。新浪潮电影的摄影机运动幅度更大，经常用横移或其他运动镜头，在一个场景中随着人物或人物关系而运动。当时，实景拍摄特别需要容易携带的设备，于是，一种可以手持的轻型摄影机应运而生（这种轻型摄影机原来专门用来拍摄纪录片，现在被看作最能完美地体现新浪潮场面调度上的"写实"精神），因此，新浪潮电影充分享受到这种手提摄影机所提供的自由。《四百击》中，摄影机在主角所住的拥挤公寓中游动，也跟着主角登上摩天轮；在《筋疲力尽》中，摄影师甚至坐在轮椅上跟随主角，跟拍他走进旅行社办公室的一系

列复杂镜头。这种手持摄影的跟拍，直到现在都对纪实风格的电影产生着重大影响。

新浪潮电影另一个最重要的特性是来自导演所发现的幽默感和喜剧感。这批年轻导演存心在电影中寻找生活的荒诞感和夸张性。例如在戈达尔的《法外之徒》（1964）中，三个主角决定要安静一会儿，结果，戈达尔就尽职尽责地"关闭"了所有声音。在特吕弗的《枪击钢琴师》（1960）中，有一个主角发誓他决不撒谎："如果我撒谎，我妈就当场死掉。"特吕弗就立刻接了一位老妇当场摔倒的镜头。但是，大部分的幽默还是体现在借鉴其他影片时的复杂寓意上。不管是借鉴欧洲电影还是好莱坞电影，都表达了对作者导演的某种敬意。戈达尔的影片中人物常涉及《荒漠怪客》（尼古拉斯·雷伊的作品）、《魂断情天》（米纳利的作品）和《朗基先生的罪行》（让·雷诺阿的作品）。在《卡宾枪手》中，戈达尔甚至模仿卢米埃尔，在《赖活》中，他还"引述"了《圣女贞德受难记》中的一段对白。夏布罗尔则在自己的影片中经常提到希区柯克。而特吕弗的《野孩子》中，甚至还重拍了卢米埃尔的短片。这种模仿，有时会带来一种互文本的会心一笑。

新浪潮电影还进一步推进了从新现实主义以来在故事结构方面的实验，故意忽略影片的因果结构关系。在《枪击钢琴师》中，当两个绑匪绑架了男主人公与他的女友后，四个人在途中竟然一起讨论不相关的性话题；不连贯的剪辑更是进一步打破传统的叙事连贯性，这种趋势在戈达尔的跳接中达到了顶点。观众可能根本不知道《巴黎属于我们》是否有真的政治阴谋，也不明白为什么《赖活》中的妮娜在片尾被人枪杀，《枪击钢琴师》中主角的哥哥在街上偶然碰到一个行人，却听他讲了一大段婚姻问题的话。更有甚者，影片中的主人公也常常缺乏明确的行动目标，整天四处漫游，总是漫无目的地在咖啡馆里聊天，偶然介入某一事件，并没有确定的动机和走向。

新浪潮电影最重要的特性还体现在它通常都不缝合的开放的结尾上。《筋疲力尽》是这样，《四百击》同样如此：最后一个镜头是安托万向大海跑去，当他奔跑时，特吕弗的镜头始终跟随并且最终使画面定格，整部影片结束在安托万不知所向的迷惘表情上。在夏布罗尔的影片《善良的女人》和《奥菲莉亚》、里维特的《巴黎属于我们》，以及戈达尔和特吕弗这一时期几乎所有的影片中，其松散的结构都使得影片的结尾具有不确定性。

尽管这批导演对当时的电影工业往往持批评态度，但法国电影工业并不以敌对态度来对待新浪潮运动。1947—1957年曾经是法国电影业最美好的10年，政府以增加配额方式支持电影工业，银行大量投资支持拍片，而且国际间的跨国合

作制片也方兴未艾。1957年之后，由于电视普及，如同全世界一样，法国电影业急剧滑坡，电影工业逐渐出现危机。恰恰在这个时候，新浪潮电影的制片方式如低成本和独立制片等，似乎为此提供了解决危机的办法。新浪潮导演能够以更快速更便宜的方式拍片，尤其是这批年轻导演们彼此之间相互帮助，通过联盟减少了财务危机，电影的艺术风格和艺术创新也为电影开拓了新的空间。因此，法国电影工业的发行、放映、制片都不同程度地支持了新浪潮运动。到1964年，新浪潮导演各自拥有了自己的公司，被纳入整个法国电影工业体系。戈达尔后来也为重要的商业制片人卡洛·庞蒂拍摄了《轻蔑》(1963)，特吕弗替环球公司在英国拍摄了《华氏451度》(1966)，而夏布罗尔则转而拍摄詹姆斯·邦德的系列惊险片。

很难断言新浪潮运动结束的准确时间，但大多数电影史学家均选择1964年作为结束的时间。新浪潮的形式与风格已经开始被广泛模仿。回顾新浪潮运动，它不仅产生了许多原创性高、有价值的影片，同时也证明了沉寂的电影工业可以由一批有才气并有进取精神的年轻人，仅仅因为对电影的热爱并通过不懈努力而使其获得艺术创新。20世纪60年代，法国内部的政治动荡强烈地改变了各个导演之间的关系。夏布罗尔、特吕弗，以及埃里克·侯麦等人更加坚定地深入法国电影工业。戈达尔在瑞士建立了一个专门拍摄实验电影与录像带的制片厂，而里维特开始创作十分冗长的长篇电影（有部影片的原始版本达到12小时）。到了20世纪80年代中期，特吕弗去世，夏布罗尔的影片在法国之外已不常见，里维特的作品则更加神秘，埃里克·侯麦则继续拍摄关于上流社会虚假爱情的讽刺影片，并因此而获得国际赞誉，如《沙滩上的宝莲》(1983)与《月圆之夜》(1984)。戈达尔拍摄了毁誉参半的作品如《激情》(1981)，以及颇受争论的关于旧约与新约的圣经故事《万福玛丽亚》(1983)，1990年他拍摄了一部类似于法国传统"优雅电影"的影片，具有讽刺意味的是，影片的片名却叫《新浪潮》。实际上，这部影片与新浪潮运动已经相去甚远。

二、特吕弗和他的电影

1958年，在法国戛纳国际电影节上，一部由年仅27岁的青年导演拍摄的处女作成为人们议论纷纷的话题，这部与常规的商业电影完全不同的影片，以一种自叙的形式和自由的声画手段使人们意识到一场电影的革命正在悄然降临。这部影片就是由F.特吕弗自编、自导的《四百击》，它获得了这届戛纳电影节的最佳导演奖，后来还先后获得了法国梅里爱奖和纽约的影评协会最佳外语片奖。这部

第二章 世界电影：黄金年代

电影不仅是特吕弗自己在四年以前提出的"作者电影"的第一次成功的实践，同时也拉开了新浪潮电影正式亮相的帷幕。

特吕弗1932年生于法国巴黎，从小就酷爱文学和电影，15岁时就发起和组织过电影俱乐部。后来与法国著名电影批评家巴赞相识，开始在《电影手册》和《艺术》杂志任编辑和撰稿人，成为著名影评家。1954年，他发表《论法国电影的某种倾向》，被人们看作是新浪潮运动的纲领和宣言。从1958年拍摄第一部影片《四百击》开始，在25年的导演生涯中，他一共拍摄了23部影片，许多影片在商业上

特吕弗（1932—1984）

和艺术上都取得了相当成就，《朱尔与吉姆》(1962)、《偷吻》(1968)、《最后一班地铁》(1980)等先后获得过戛纳国际电影节、法国电影恺撒奖、美国奥斯卡最佳外语片奖等50多项法国和国际电影奖，这些成就使特吕弗成为世界级的电影大师。

《四百击》是特吕弗的成名作，也是他的代表作。这是一部以导演自己的少年生活为原型的自传性影片。特吕弗自己有一个坎坷的少年时代，从小和祖母一起生活，祖母去世后才回到关系冷漠的父母身边。因为迷恋电影和文学，他的学习成绩并不好，经常受到学校和家长的指责，导致他常常离家出走，父亲在无奈之中，曾经将他送到警察局。14岁后，他就退学开始打工，直到15岁认识了巴赞，才走上了电影之路。1958年，刚刚40岁的巴赞英年早逝，与巴赞情同父子的特吕弗特地将《四百击》献给巴赞，以表示自己的深切怀念。

在这部影片中，特吕弗选择了一个与自己童年生活，甚至自己的外形都有相似之处的少年犯来饰演主角安托万·杜瓦内尔，细致入微地展示他如何因为没有得到人们的关爱而步入歧途的心理和命运过程。与一般情节剧不同，影片并不特别去渲染戏剧性的矛盾冲突，而只是通过发生在学校、家庭、少儿管制所的一系列日常琐事、一次次冷遇和打击来展现安托万的孤独、苦闷和彷徨，通过对少儿心态和成长经历的揭示唤起人们的共鸣和体验。影片从"个人"的体验出发，不遵循一般情节剧的戏剧性规律，而是自然书写，如泣如诉地将纪实与抒情相结合，以一种真实的诗意来感染和打动观众，像影片中表现的安托万因为传看泳装相片受到老师惩罚后逃学的一段，欢乐的音乐与人物那种自由解放的心情使整个场面都充满了一种酣畅感。影片为了强化"纪实感"，还常常使用长镜头，特别是结尾

那个长镜头的使用，已经成为电影史上被永远铭记的经典：安托万冲出球场，沿着塞纳河畔奔跑，周围是空无一人的田野、灌木丛、房子和山坡，精疲力竭的孩子终于来到了一望无际的大海边，他冲进大海的波涛之中，当他转身回望时，一张孤独、无助、茫然而又稚气的孩子的脸长久地定格在银幕上……这一长段没有剪辑的画面，将人物内心深处的绝望和希望、痛苦和向往表现得淋漓尽致，让人久久不能平静。

继《四百击》以后，特吕弗继续以安托万为主人公，以自己从20岁到33岁之间的亲身经历为原型，先后拍摄了《20岁之恋》《偷吻》《夫妻之间》和《逝去的爱情》四部类似编年史般的自传体影片。这些影片拍摄了前后20年，主人公一直由《四百击》的演员扮演。这些电影和这位演员重新演绎了特吕弗的生命历程，这在世界电影史上也是一个绝无仅有的例子。

三、戈达尔和他的电影

让-吕克·戈达尔，可以说是继奥逊·威尔斯之后最有广泛世界影响的一位电影导演。戈达尔原籍瑞士，1930年生于法国巴黎，和特吕弗一样，他最初也是《电影手册》和《艺术》杂志的电影评论员，所以也被人称为"电影手册派"。1954年开始拍摄短片，1960年完成第一部长故事片《筋疲力尽》。该片获得柏林国际电影节最佳导演奖。随后，他还拍摄了《疯狂的比埃洛》（1965）、《随心所欲》（1962）、《中国姑娘》（1967）等。《中国姑娘》表现的是巴黎的5个年轻人组成一个公社，共同学习毛泽东著作，在这部影片的宣传材料中，戈达尔写下了一段电影革命的宣言："兄弟们，同志们和朋友们，十月革命后五十年，美国电影统治了全世界的电影。这种情况无需再作任何补充。除非我们在适当的阶段，我们也不得不在好莱坞、意大利电影城西奈西塔、莫斯科电影制片厂和松林制片厂等庞大帝国之中创造出两三个越南来，同时在经济上和美学上，即我们通过在两条战线上的斗争，创立起民族的、自由的电影。"①这种宣告，表明了戈达尔激进的电影立场。

戈达尔，像法国这代许多年轻导演一样，是从

戈达尔（1930—　）

① 洪帆、张巍：《法国新浪潮》，北京：现代出版社，2004年，第88页。

第二章 世界电影：黄金年代

拍摄美国强盗类型片开始他们电影职业生涯的。这群年轻的法国电影评论家，最初看了许多20世纪40年代以来的美国影片之后发现了黑色电影，也看了《罗马，不设防的城市》《偷自行车的人》等其他意大利新现实主义影片，他们认识到黑色电影和意大利新现实主义电影是电影的两个分支，并发现了开拓电影新领域的新方法。当他们从电影观众转变成电影制作者时，他们发现，通过把好莱坞的强盗片和黑色电影、意大利新现实主义相结合，他们可以改变类型的基本要素和思考电影的方法。所以，戈达尔的第一部大型电影是一部集大成的强盗片《窒息》（1959）。他1965年还拍摄了《阿尔法城》，这部影片也把黑色侦探片融进了科幻片类型当中，让他的硬汉英雄乘坐福特银河周游世界。在这两部代表作的间隔时间里（1959—1965），戈达尔并没有闲着，他拍摄了7部专题片和一系列短片，其中的每一部片子都是对一定的电影类型、故事结构、电影观念的革新试验。

戈达尔总是在不断地革新、革新、革新。他的影片既不是效仿之作，又不是通过拙劣模仿对被模仿者进行嘲讽。这些影片借鉴了美国电影和电影类型，同时表达了对电影成规的刻意反省和解构。它们对电影类型的方式、电影讲述故事的方式、场面调度的方式等提出了各种新的质疑。尽管许多人都说，戈达尔的影片一片混乱，晦涩难懂，但是，他那些汩汩而来的离经叛道的电影思想、才华横溢的电影技法、天马行空的奇思异想都使得他被看作法国，乃至世界电影的一个关键人物。一位法国文学家说："今天的艺术就是让-吕克·戈达尔……因为除了戈达尔就再也无人能够更好地描写混乱的社会了……"著名电影导演布努埃尔甚至这样夸大戈达尔在新浪潮电影中的地位："除了戈达尔，我丝毫看不出'新浪潮'有什么新东西。"[①]

戈达尔1959年拍摄的《筋疲力尽》，可以说是一次电影观念、形式和表现方法的革命性创造。影片有一个大致的故事轮廓：米歇尔杀死一名警察后回到巴黎，一边找人要钱，一边与女朋友帕特丽夏厮混，结果，被女友告发，后来在被追捕中被打死。虽然影片中多次出现美国西部片的情景，但这部影片与好莱坞侦探电影完全不同。影片中的人物几乎很难用好坏善恶来区分，他们只是20世纪50年代法国社会中那些形形色色人物的一种展示。影片最后，米歇尔在临死前诅咒说："真恶心！"但无论是警长还是米歇尔的女友，甚至观众都很迷惑，不知他说的"恶心"针对的是什么，更像对这部影片产生深刻影响的存在主义所强调的：生活本身就令人恶心。

① 转引自［德］乌利希·格雷戈尔：《世界电影史》，北京：中国电影出版社，1987年，第20-21页。

这部影片采用了许多传统电影美学所禁忌的手段,如故事的事件之间没有戏剧性的联系;演员直接与观众对话来破坏观众的观看情景;在汽车追逐的场面中用"跳轴"拍摄的方法使运动的汽车在两个画面中变成了逆向运动,打乱了人们对画面物体的空间认识。这些非常规的电影手法与他所塑造的人物、他所认识的现实生活、他所表达的对世界的阐释相互一致,给观众提供了一个供分析、供拆解的混乱无序的现代主义世界。

1968年法国五月风暴以后,戈达尔还组织了一个"战斗电影小组",拍摄了一些左翼的激进的战斗电影,如《真理》(1969)、《直到胜利》(1970)等。1983年,他导演的《芳名卡门》获得威尼斯国际电影节金棕榈奖。戈达尔把拍摄电影看作一种脑力的"冒险",他甚至在拍摄前并没有确定的计划和目的,所以,他的影片最引人注目的特征是其异想天开的叙事技巧,它们完全不顾忌传统的戏剧形式,运用各种各样的素材和视听元素来形成一种拼贴画的风格、一种"电影杂文"式的艺术样式。他的影片中经常会出现朗诵语录、书信,讲各种故事、访问等场面,也经常玩各种文字游戏,出现后现代式的相互指代的名字,观众被拉进了电影的网络中,一起创造故事的含意。这些反常规的手法在他以后的影片中更是花样翻新、变本加厉,他甚至能够将纪录性手法、风格化画面、宣传品、各种即兴的大段大段的议论结合成一个古怪的"大杂烩"。电影在戈达尔那里完全成为他随心所欲的实验品。尽管他所创立的电影形态不可能成为电影主流,但是他对电影形式的革命性改造,作为新浪潮电影的代表,对后来几乎所有的电影创新者都产生了启示和鼓舞。

戈达尔自己称:"我认为自己是个杂文家,我用小说的形式写杂文;我不过非常轻而易举地将它们拍成了电影,而不是将其写下来。"[1] 的确,戈达尔为20世纪六七十年代的电影提供了许多新的表现手段,他比其他任何导演都更多地赋予了电影形式以新的意义。正因为如此,1971年,一位评论家才会这样说:"全世界的新电影中至少有一半是戈达尔式的电影,也就是说它们遵循、效法着由戈达尔(也许并没有要成为标准的打算)提出的法则和标准。"[2]

四、左岸派:作家电影

在新浪潮电影运动中,"左岸派"电影是因为其中一批导演——如阿仑·雷

[1] 转引自[德]乌利希·格雷戈尔:《世界电影史》,北京:中国电影出版社,1987年,第22页。
[2] 转引自[德]乌利希·格雷戈尔:《世界电影史》,北京:中国电影出版社,1987年,第20页。

乃、阿兰·罗伯-格里耶、玛格丽特·杜拉斯等——都居住在巴黎的塞纳河左岸而得名。他们与新浪潮的其他导演不同，当时大多已经是40岁左右的中年人，有的在十年以前就开始参加电影的拍摄，有的曾经是著名的小说家、诗人。左岸派有一个共同的基地，即瑟依出版社。由于他们强调对人的理解、强调电影的文学性，所以更是被人们看作"作家电影"，是文学家们拍摄的电影。

"左岸派"电影，受现代主义哲学和文学的影响，特别是意识流文学的影响，打乱电影的叙事时间和空间逻辑，将过去与现在、现实与幻想、真实与回忆联结起来，影片中的人物常常无名无姓，环境也模模糊糊，观众与人物处在一种间离的状态。他们的影片常常以人们对战争的灾难、原子弹的威胁和世界的荒谬反映为题材，其代表作品有导演雷乃与编剧杜拉斯合作的《广岛之恋》（1959）、雷乃与罗伯-格里耶合作的《去年在马里昂巴德》（1961）等，这两部影片分别获得了戛纳国际电影节的评论大奖和威尼斯国际电影节的金狮奖，在世界影坛引起了轰动。

20世纪60年代以后，新浪潮和左岸派作为一种电影运动在经过了五年的繁荣后逐渐衰落，除了戈达尔等少数人还在坚持现代主义的创作方向并且继续对世界电影产生影响以外，多数导演或者转向了商业电影的制作，或者转向了其他电影风格的探索。任何一个流派和思潮，都有它产生的历史背景和所起的历史作用。历史创造英雄，也创造它所需要的电影。尽管新浪潮作为电影运动，像所有的艺术运动一样，经过一段高峰期以后就走向了低谷，但是，这一运动所创造的电影经典，如《筋疲力尽》《广岛之恋》《四百击》《去年在马里昂巴德》等都已经成为电影史上被永远记载的标志性作品，而这一运动对电影观念、电影手法、电影技巧的推动和影响也是难以估量的，直到现在，许多青年导演、许多力图为电影带来某些新的美学冲击的人们还继续从新浪潮电影中得到精神和灵感的启发。

五、阿仑·雷乃与电影意识流

阿仑·雷乃无疑应该是"左岸派"群体的代表。他几乎与戈达尔齐名，是20世纪50年代后期到60年代法国电影最重要的革新人物之一。可以毫不夸张地说，他所导演的《广岛之恋》（1959）和《去年在马里昂巴德》（1961）是世界电影发展的转折点，也可以说是欧洲电影从传统时期进入现代时期的划时代作品。这些影片创造性地借鉴和使用了文学的叙事方式，用一个或多个人物的独白代替了第三人称的全知叙事者，这为电影表现人的意识、心理和内在的精神世界提供了样板。

雷乃1922年出生于法国瓦讷。新浪潮的多数导演几乎都没有接受过电影的专门训练，而且左岸派成员不少人其实过去是诗人、小说家或者编辑，但雷乃毕业

于法国高等电影学院，接受过正规的电影专业教育。一开始，他主要是拍摄短片，如《梵·高》等，直到1959年，拍摄完成长故事片《广岛之恋》。尽管当时有人批评这部影片是一部"异常令人厌烦的、浮夸的、充满了最遭人恨的文学的电影"，但更多的人认为这是一部"空前伟大的影片"，它标志了"电影古典主义的末日"。当年，该片获得了戛纳国际电影节评委会大奖，雷乃开始被世界所瞩目。1961年，他导演的《去年在马里昂巴德》在威尼斯国际电影节上获得金狮奖，再次为他带来了国际声誉。

《广岛之恋》的片头是一株幼苗在沙地上茁壮成长，象征着广岛乃至人类的劫后余生。影片的两个主人公，一个是来自法国的30岁的女演员，另一个日本男人则是一位参加过日本侵略战争的建筑工程师。影片一开始是战争时期的原子尘和两人做爱时汗珠的特写的交叉剪辑，隐喻着人类在爱情与死亡、和平与战争、幸福与痛苦中的挣扎。这两位已婚的中年人在日本广岛邂逅，在他们的恋爱过程中，女性常常回忆起"二战"期间被打死的她所爱上的德国士兵，于是两人便常常在战争的回忆与和平的现实之间、在曾经被原子弹轰炸过的广岛和法国的内韦尔之间沉浮、挣扎和寻找。在做爱的床上他们却"为广岛的命运哭泣"，相爱的美丽而赤裸的胴体与被原子弹烧伤的变形、腐蚀的躯体成了鲜明的对照，影片中的人一方面提醒不要忘记历史、不要忘记战争，另一方面又极力想挣脱恐怖对自己的禁锢，就像影片最后的独白："时间冲刷记忆。人也不能永远生活在过去，这才有新的生命的开始。"

《广岛之恋》（雷乃导演，1959）

这部影片的编剧是法国著名新小说派女作家玛格丽特·杜拉斯，她将小说时空交错的意识流手法带进了电影中，影片中的人物像许多现代主义艺术作品一样，没有姓名，也没有详细的经历背景，片中是他们大段的内心独白、祷文式的叠句、咏叹式的朗诵，同时影片还大量采用象征和隐喻手段来扩展电影的文学内涵。意识流的结构方式、独白的叙事视角、时空交错的剪辑、心理化的人物塑造和浓浓的文学氛围，使这部影片至今仍然被人们看作电影史上难得的杰作。

雷乃的《去年在马里昂巴德》则更像是讲述了一个深奥的哲理故事：许多人聚合在一座巴洛克建筑风格的宫殿，每个人的过去似乎都是个未知的谜。在视觉效果上，影片带有一种梦幻般的色彩，除了大量梦幻般的画外音以外，便是对无穷无尽的走廊、摆放着许多雕像的花园、古怪高大的建筑物的环境展示，故事和人物的对话几乎不能分清是发生在过去、现在还是将来，没有戏剧性的情节，只有展示性的场面。所以，雷乃自称，"这是一部拍完以后可以用25种蒙太奇方案去处理的影片"，而观众也可以像欣赏雕塑作品一样，从不同的角度来理解影片中的人物。影片的编剧、法国新小说派的代表人物之一罗伯-格里耶在为这种现代主义艺术风格辩解时说："人们很乐于承认，他们在生活中常常碰到一大堆无理性的或意义暧昧的事情。可是，同样是这些人，当他们在一些艺术作品中，在小说和影片中碰到这些东西时却大感不满了。因为在他们看来，艺术作品是理应表现某些比真实世界更易于把握的东西的。这真是滑稽之至！"[①]

《去年在马里昂巴德》问世以后，对欧洲电影创作产生了深远影响。例如影片中转换现在和过去时空时，不故意设计转换提示画面，而是用无技巧的直接闪回方式，为电影的时空转化提供了新的审美感受，将现在与过去、未来立体组合在一起的蒙太奇结构方式也为电影的表现能力提供了更充分的自由。……雷乃和"左岸派"的电影艺术家以对电影文学性的追求创作了一批具有现代主义风格的"作家电影"，为电影探索人的心灵世界和精神领域开拓了广阔空间。

第四节　欧洲现代主义电影

20世纪五六十年代，现代主义文化冲击着整个欧美世界，电影也在这种背景下，形成了声势浩大、影响深远的新电影思潮，而这一思潮最集中的体现就是在法国出现的新浪潮运动。欧洲其他国家也陆续诞生了一系列在世界电影历史上占

① Cinema Texas Program Notes, vol. 14, no.3(3/30/1978), p.16.

有重要地位的新电影大师，其中最著名的导演包括意大利的费里尼、安东尼奥尼，瑞典的英格玛·伯格曼，德国的法斯宾德等。

一、费里尼、安东尼奥尼与电影中的精神沙漠

在欧洲的现代主义电影思潮中，意大利也出现了两位具有国际影响的导演，一位是曾经属于新现实主义的导演费德里科·费里尼，另一位则是米开朗基罗·安东尼奥尼。尽管20世纪60年代的意大利电影在欧洲国家中一直拥有旺盛的产量和大量的观众，但是大多数导演都被市场的巨大压力和诱惑所驱动，侦探片、喜剧片等商业电影成为电影主流，加上缺乏法国那样完整的艺术电影院线，所以艺术电影或者实验性的电影在意大利远远不像法国那样取得大面积的成功。但费里尼和安东尼奥尼则是例外。

费里尼与意大利新现实主义电影有着深远的渊源。他担任过罗西里尼导演的新现实主义的第一部影片《罗马，不设防的城市》的编剧，后来还担任过《游击队》等新现实主义电影的编剧。所以，在费里尼后来导演的影片中还可以看到某些新现实主义技法，如细节的纪实性、非职业演员的使用、实景拍摄等，但是，纪实风格、客观性等新现实主义的标志并不是费里尼电影的主要特征。费里尼与新现实主义最重要的区别是他如同所有的现代主义艺术家一样，都重视和强调对人的精神世界的展示和心理状态的表现。正是抱着这样的电影观念，费里尼显示了独特的电影个性：他以丰富的想象力表现神秘、渴望、奇迹、情感；大量使用离奇的象征和神话，揭示上帝的存在，相信自然的精灵；营造一种既严肃又诙谐的杂技场一样的气氛。

使费里尼蜚声世界影坛的是他1954年拍摄的《大路》。这部影片奇迹般地在世界各地获得了包括威尼斯国际电影节大奖、奥斯卡最佳外语片奖在内的50多项大奖。影片描写了三个浪迹江湖的艺人，藏巴诺凶狠、残暴，"疯子"智慧、聪明，而善良、纯真但却有点愚钝的杂技女艺人杰尔索米娜则是爱情和牺牲的象征，最后"疯子"被藏巴诺打死，杰尔索米娜也离开了藏巴诺，多年以后当藏巴诺知道杰尔索米娜也死去以后，终于自己在空无一人的海滩上孤独地痛哭。这部影片以爱在冷漠世界的失落表现了费里尼对人性与爱的思考，并且以内心化、个人化和反戏剧化而成为一部具有现代主义风格的作品。

1963年的《八部半》是费里尼电影创作的高峰。这部影片的名字源于拍摄这部影片以前，费里尼已经拍摄了7部长片和一部短片（即所谓的半部电影）。影片仍然采用自传形式，叙述了电影导演安赛尔米的故事。安赛尔米计划拍一部电

影,却不知道拍什么,他让人造了座宇航发射台,然后又躲到温泉与红衣主教谈话,并遇到了各种各样的女人,引出了他过去生活的片段,最后他举行了一次毫无目的的记者招待会,与请来的客人跳起了伦巴舞。这是一部很难讲清楚前因后果关系的心理分析式的影片,它展现的是一个奇思异想、伤感而迷惘的世界。这部影片不仅获得了莫斯科国际电影节的大奖,而且也再一次为费里尼赢得了美国奥斯卡最佳外语片大奖。它之所以能够获得成功,在很大程度上可能是因为费里尼以一种最质朴的方式表现了他自己:梦幻和孩提时代的记忆、对那些自以为是的电影编剧的讽刺、与妻子和情人之

《八部半》(费里尼导演,1963)

间的矛盾、与教会的冲突等都交织在影片中。费里尼似乎在自嘲,正如他自己所说:"《八部半》是一种很难下确切定义、介乎毫无前因后果的心理分析,与朦胧气氛中的杂乱无章的心理研究之间的东西。"[①] 在表现一种现代人的精神孤独的同时,在电影形式上,费里尼从弗洛伊德精神分析学说和意识流文学中获得了启示,将摄影机直接对准了人的心理,整部影片的叙事结构,基本是依靠11个长短不一的"闪回"段落来结构的,梦幻、幻觉、回忆、自由联想等都进入影片之中。这些复调的结构方式至今还在影响着电影的叙事方法和叙事技巧。费里尼与安东尼奥尼和瑞典的伯格曼一起,成为现代主义艺术电影三个最重要的代表人物。

出生于1912年的安东尼奥尼早年也曾经与罗西里尼等新现实主义导演合作,1950年开始独立拍摄影片。他认为新现实主义美学已经过时,现代人面临的问题并不在于贫困,而在于因为上帝不存在而产生的孤独、无所事事、心灵空虚。所以,安东尼奥尼的影片不注重情节、因果关系和戏剧冲突,他关心的是角色的内心活动和人物所感受到的气氛和情调,他故意让影片的节奏与生活中的心理变化相一致,突出生活本身的拖沓、缓慢和迟钝,并且常常为观众提供一些空无一人的场景来表达抽象的人的感情。他最典型的构图就是两个人在谈话,但彼此都不看着对方,以此来强调人与人的难以交流。安东尼奥尼少年时代喜爱设计建筑物模型,他的影片也善于利用建筑物、开阔地带和自然风景来刻画人在特定气氛中的情感

① 转引自[德]乌利希·格雷戈尔:《世界电影史》,北京:中国电影出版社,1987年,第92页。

状态，他影片中的环境更像是精心设计的舞台布景。

安东尼奥尼在他的一系列影片中打破了许多规则，这些影片包括：《呐喊》（1957）、《奇遇》（1960）、《夜》（1961）、《蚀》（1962）、《红色沙漠》（1964）、《放大》（1966）等。他让画面构图替代了剪辑，迫使观众观看电影画面本身而不是电影中的情节动作。他改变了情节剧的内在肌理。一般的情节剧往往让人物表现出过量的情感作用于周围环境，同时周围环境也反过来烘托人物的情感，而在安东尼奥尼的影片中，他把人物和人物周围的环境区分开来，要求观众分别观察这两个方面。过量的情感被视点的移动和视线的改变取代了。情感产生于对这些视点变动的理解，而且这些情感是一直与理性认识密切联系在一起的。摄影机恢复了它的观察职能，而情节剧受到了观众的视觉与思想活动统一性的限制。

安东尼奥尼第一部引起轰动的影片是1960年拍摄的《奇遇》，该片刚刚上映时，因为节奏缓慢、很少对话、只有僵化的表情和手势、大量的不知所云的空镜头、没有因果联系和首尾联结的情节，引起了不少观众的嘘声，但是许多评论家认为《奇遇》代表了一种崭新的电影语言的诞生，同时它还获得了当年度戛纳国际电影节评委会特别奖。这部影片的中心事件是25岁的富家女儿安娜和她的女友克劳迪亚与40岁的建筑师桑德洛之间的一段感情纠葛。最后，在一个小岛上，安娜失踪了，而且立即被人们遗忘，桑德洛似乎得到了克劳迪亚，但最后两人坐在一条长凳上，桑德洛在哭泣，而克劳迪亚却毫无表情地温柔地抚摸着他的头发，银幕右侧栏杆外是一大面冷硬的混凝土墙，左侧的远处是一座象征着感情熄灭的"死"火山……这部影片中的人物、情节和故事都不完整，观众感受到的只是一种人物内在的忧虑、痛苦和冷漠，空荡荡的城市广场、街道、小岛、大海都与人的精神状态融合为一体。这部影片与安东尼奥尼后来拍摄的《夜》（1962）和《蚀》（1964）一起构成了他的"人的感情三部曲"。环境成为人的符号，安东尼奥尼为电影的表意提供了新的美学启示。

后来，在《红色沙漠》（1964）中，他分析了一个心理变态的案例，表现一个在车祸中受到刺激而产生病态的恐惧感的工程师的妻子，当代人的"恐惧感"是影片的真正主题，人物生活在一个被工业、被人自己所污染的恐惧环境之中，这更像是对人类生存状态的隐喻。这是安东尼奥尼的第一部彩色影片，颜色也被他创造性地用来表达人物的精神世界，他主观地改变了自然景色，房屋、水果、草和树以及房间都被重新设计了颜色，这一反写实主义的彩色技巧使得这部电影被法国电影理论家马尔丹称为"电影史上第一部彩色电影"。

安东尼奥尼的另一部重要影片是《放大》（1966），描写一位摄影师在公园偷

拍了一组情人的照片，但是回来放大以后，却发现了一个凶杀案的线索。一方面摄影师依然在过着神魂颠倒的生活，另一方面他试图调查的凶杀案也变得越来越不真实。最后影片有一个隐喻性的结尾：人们在根本没有网球的网球场上比赛，听到了声音但没有见到球，摄影师最后渐渐明白了这场"哑剧"的意义，也参与去打无球之球。它似乎在证明世界的真实是不可知，也是不可信的，我们赖以存在的一切其实都是我们自己的想象。

安东尼奥尼是伟大的现代主义诗人，与经典美国影片不同，安东尼奥尼在电影画面中不给人物影像以特权。他坚持画面构图要体现人物和人物周围的环境的关系，以及从二者之间的相互作用中产生的情绪氛围。他用建筑几何学描绘了城市空间中的精神障碍。他的影片中的闲适的、压抑的女人和神经质的、没有聚焦拍摄的男人们在建筑物前景中走来走去，而不是像以往影片那样在他们进行对话时将场景建筑物缩小作为背景。他的摄影机是一个远距离的、有时是脱离实体的观察者。他在影片中几乎比任何其他电影制作者都更加依赖影像构图的表现力和意味性。

《放大》（安东尼奥尼导演，1966）

安东尼奥尼不是唯一强迫电影观众去关注画面结构以及把人物仅仅作为复杂的场面调度的组成部分的电影制作者。奥逊·威尔斯和斯坦利·库布里克、希区柯克也都是这样的创造性的电影大家。所以，安东尼奥尼无疑是一个电影大师，这不仅体现在他的电影成为一种当代哲学，更重要的是他为电影提供了当代美学，一种将心理外在化、将哲理形象化的电影修辞方式。熄灭的火山已经成为他和现代主义电影对当代人精神世界的一个经典隐喻，而"安东尼奥尼"本身便成为后来一切追求思想深度的当代电影的精神之父。

二、伯格曼与梦的世界

英格玛·伯格曼通常被看作唯一一位长期得到国际好评的瑞典电影导演兼剧作家,同时也是20世纪50年代末以后世界上最重要的电影大师之一。他的影片曾经创纪录地先后四次获得美国奥斯卡最佳外语片奖,同时还赢得过世界上几乎所有的重要国际电影节大奖。

伯格曼出生于1918年,父亲是一位虔诚的路德派教徒,担任过教堂和瑞典皇家医院的牧师。浓郁的宗教气氛和严苛的家庭管束,形成了伯格曼内向和叛逆的性格,这对他后来的创作产生了深远影响。他自幼喜爱戏剧和电影,在斯德哥尔摩大学读书期间,常常是戏剧活动小组最积极的成员。1944年,毕业以后到了南方一个市立剧院担任戏剧导演,这一年他写作了他第一个电影剧本《折磨》,1946年执导了他的第一部电影《危机》。但伯格曼创作的真正成熟是在20世纪50年代中期到60年代初期,他先后拍摄了《第七封印》(1956)、《野草莓》(1957)、《魔术师》(1958)、《犹在镜中》(1961)、《处女泉》(1960)、《冬日之光》(1962)等。20世纪70年代以后,伯格曼先后拍摄了《呼喊与细语》(1973)、《秋天奏鸣曲》(1978)和《芬妮和亚历山大》(1982)等影片,仍然为世界影坛所瞩目。他用天才的电影形式和观念探索了电影表现新的可能性和前所未有的新风格、新手法,革新了现代电影艺术和电影美学,以一种"作者电影"的方式开创了"主观电影""内省电影""哲理电影"的先河。

伯格曼受存在主义哲学和精神分析学说的影响,描写了现代社会中人的存在的荒诞性、人的孤独和痛苦,人与人之间无法交流的隔膜和人的精神危机,他还运用了意识流手法表现人的意识和潜意识。应该说他在这些方面实际上比意大利的费里尼、安东尼奥尼和法国的戈达尔、雷乃还要早几年,甚至这些导演有的还直接受到了伯格曼的影响,这也是伯格曼在世界艺术电影大师中名列前茅的重要原因之一。

伯格曼的电影所探讨的都是关于人和人的生存的主题,他在一部又一部影片中都不断地述说人的孤独、无助,表现生与死、善与恶的相互依存和对立,追问上帝是否存在。曾经获得过许多电影大奖的《野草莓》(1957)就是这样一部代表之作。影片描写了医学教授埃萨尔·波尔格内心的孤独、冷漠和痛苦,尽管他一生行医,而且成就卓著,但他与自己的母亲、儿子、儿媳、女管家之间无法交流沟通,最后在寂寞中告别了人世。这部影片没有按照传统的戏剧结构讲述故事,而是采用了多主题、多线索、多层面的复调结构。影片的表层故事框架是主人公波尔格用"第一人称"角度,讲述自己从斯德哥尔摩到隆德去领取荣誉博士头衔

第二章 世界电影：黄金年代

的一次"旅行"，时间顺序是从现在向未来，但影片的深层结构是波尔格复杂的内心世界，特别是对过去的似真似假的回忆，时间顺序则更像是从现在到过去，两条线索相互交叉、对比、组合。其中还出现了处在现实空间中老年波尔格与处在过去空间中的年轻的莎拉在野草莓地相遇的场面，将真实和幻想、现在和未来放到了同一空间中来展示，这在当时几乎是没有人使用过的神来之笔。

受弗洛伊德影响，梦一直是伯格曼电影中重要的剧作元素。《野草莓》的基本情节几乎就是由5个梦组成的。开始时，是一个可怕的噩梦：在"嘭嘭"的心跳声中，波尔格一抬头，街道上挂着一个没有指针的钟和一副镜片破碎的眼镜，这些似乎象征着时间的消失、死亡的临近，而波尔格的眼镜破碎，他还没有能够看到人生的真谛。正在这时，他注意到一个背对他的男人，当他将那人转过来时，发现这是一个没有五官的人，这仿佛是一个死神的预示。接着，一辆柩车迎面冲来，斜倒在波尔格面前，一口棺材中躺着的原来正是波尔格自己，这个"自我"从棺材中伸出手拉住了波尔格……但波尔格还不准备死，他在噩梦中醒来了。经过一段感受和回忆，影片最后则以一个恬静、美丽的梦结束：人们再次看到了波尔格童年时代居住的那座老别墅和他的快乐家庭，以及一个一个沐浴在阳光下的人物，他的父母、他的爱人都和他"纯净"地"和解"了，野草莓再度开花结果，在淅淅沥沥的雨水中，老人安宁地闭上了眼睛……影片中的场景、灯光、影调的对比共同营造了一个梦幻同时又具有象征意味的影像世界，使整部影片在现代主义作品中表现出一种难得的风格的统一性和完整性，因而成为世界电影史上一部始终被人们珍惜和记忆的作品。

《野草莓》（伯格曼导演，1957）

三、法斯宾德与德国新电影

德国新电影运动是20世纪60年代初出现在联邦德国的一次旨在振兴德国电影的艺术革新运动。德国新电影直接受到法国"新浪潮"的影响,在本国历史背景的影响下产生自己独特的风格,代表人物是福尔克尔·施隆多夫、维尔纳·赫尔措格、法斯宾德和维姆·文德斯。

第二次世界大战后,世界电影进入一个新的发展时期。当时的德国正处于经济繁荣、艺术停滞不前的局面,面对这种严峻局面,联邦德国的一批青年电影工作者拥亚历山大·克鲁格为首,1962年2月28日在奥伯豪森国际短片电影节上联名发表了《奥伯豪森宣言》,宣称"这种新电影需要各种新自由,那就是从陈规旧习中摆脱出来的自由、从商业伙伴的影响下摆脱出来的自由和从利益集团的束缚下摆脱出来的自由……旧电影已经灭亡,我们寄希望于新电影",提出了"要用新的电影语言创立新的德国电影"的主张。① 这番宣言被认为是德国新电影运动的正式纲领性文件,它揭开了德国新电影运动的序幕。尽管这一运动的前身"青年德国电影"的总体成就不高,但"青年德国电影"是德国新电影的基础。

从20世纪60年代初到80年代初,德国新电影经历了大约20年的不断发展和演变的过程,形成了德国电影史上一场前所未有、具有深远影响的电影革新运动。这场运动不仅造就了一大批杰出的青年导演,而且也产生了大量的佳作,使德国电影乃至全世界电影都步入一个多元化、全方位发展的崭新时代。

20世纪60年代后期,克鲁格的《和昨天告别》、夏摩尼的《禁猎狐狸》及施隆多夫的《特莱斯》,分别在威尼斯、柏林和戛纳国际电影节上得了大奖,为德国电影走向国际影坛奠定了基础。20世纪70年代,一批优秀影片涌现出来,如法斯宾德的《恐惧吞噬灵魂》(1974)、《艾菲·布里斯特》(1974),赫尔佐格的《阿基尔——上帝的愤怒》(1972)、《人人为自己,上帝为大家》(1974),施隆多夫的《丧失了名誉的卡塔琳娜·勃鲁姆》(1975),文德斯的《爱丽丝漫游城市》(1973)、《错误的举动》(1974)等,都在国际上获得了极高的声誉。1979年年度生产的65部影片中,有37部属于"德国新电影"。其中,法斯宾德的《玛丽娅·布劳恩的婚姻》(1979),获得1979年柏林电影节的银熊奖;施隆多夫的《铁皮鼓》(1979)继1979年戛纳电影节大奖——金棕榈大奖之后,又荣获了次年奥斯卡最佳外语片奖。

新德国电影不仅揭露纳粹而且反思民族文化。比如施隆多夫的《丧失了名誉

① 参见[德]乌利希·格雷戈尔:《世界电影史》,北京:中国电影出版社,1987年,第161页。

的卡特琳娜·勃鲁姆》突破了西德电影中政治电影的禁区,展现了西德的现实社会,揭露德国社会的冷漠和不人道,以内容的真实性和手法的纪实性、通俗性吸引了观众。他们电影中的绝望情绪,对历史和现实的绝望深深地传达给了观众。在被誉为"新德国电影奇才"的法斯宾德的作品中,充满着恐惧,他所表现的阴暗面恰恰是为了激发民众的民主意识,《玛丽娅·布劳恩的婚姻》中的女主角在坎坷的命运中绝望自杀,整部影片围绕着欺骗、出卖和背叛的主题展开。战后的德国人面临着陌生的社会及文化,这样的现状也深刻体现在德国新电影中,"寻找"成为其主题的一方面。文德斯作为"公路片"的代表人,以"寻找"为主题,《时间的流程》(1976)讲述了两个男人在巧合中相识,结伴旅行至东西德交界的区域。长达三小时的影片,人物之间没有过多的交流,故事平静,表达细腻,呈现了他们与当代社会不和谐、不相适应的情形,暗示了现代社会与他们在深层次上的文化冲突。在高速发展的经济社会,德国新电影的导演们却在作品中渗透出一种相悖的状态,以此来表达他们对现实的忧虑。而对于将现代都市重新命名为"残缺"的赫尔佐格则热衷于刻画边缘和孤独人物,探讨人物疯狂的迷恋的心情。他的影片的事件常常发生在古老的原始的荒原中,人物多以精神病人、疯子、残废人的形象出现。应该说,新德国电影表达了时代的情绪,体现了青年导演们对"二战"以后德国社会现状的焦虑。

 法斯宾德(1945—1982)是当代德国最有影响力的导演之一,也被称为"新德国电影运动的心脏""新德国电影最有成果的天才""德国电影的神童""德国的巴尔扎克""与戈达尔和帕索里尼比肩的电影巨人""当代西欧最有吸引力、最有才华、最具独特风格和独创性的青年导演"等。法斯宾德1945年5月31日出生于巴伐利亚。法斯宾德出生的年代,正是德国最穷困混乱的时期,家里挤满了破落的亲戚朋友。法斯宾德从小就缺乏父母之爱,这使小法斯宾德一方面更加孤独内向,另一方面也学会了虚伪的讨好和乖巧。法斯宾德五岁的时候,父母离异,小法斯宾德由母亲抚养。成名前的法斯宾德有过一段穷困潦倒,甚至荒淫的生活。他吸烟、酗酒、吸毒、双性恋,甚至还卖过淫。成名之后,他更是挥霍所有,博自己的"同志"一笑。1965年,20岁的法斯宾德开始走出电影创作的第一步,拍摄短片《城市流浪汉》,第二年拍摄了《小混乱》。1966年,法斯宾德投考刚刚成立不久的柏林电影电视学院,却未被录取。1967年以后的两年间,法斯宾德开始从事舞台工作,并领导着一批演员创立了"反戏剧"剧团。与瑞典的戏剧电影大师伯格曼相类似,这个稳定的团体为低成本高效率的电影制作提供了基本保证。1968—1969年间,法斯宾德带领着10余名"反戏剧剧团"成员把主要创作投向

电影领域，正式开始了疯狂的电影创作生涯。在决定性的 1969 年里，法斯宾德开始展示出超人的精力和魔鬼般的创造力。年初他被邀请去布莱梅执导一部舞台剧，不久又为"反戏剧剧团"编写了几个舞台剧本，执导了四出话剧，还在一年间编导、演出了四部电影。在随后短短的两年中共拍摄了 11 部电影、电视。在他年仅 37 岁的生命中，电影占据了 14 年的时间，从 24 岁开拍自己的第一部电影长片起，共拍摄了 25 部故事片、14 部电视片和两部纪录片。1982 年 6 月 10 日凌晨，法斯宾德在慕尼黑的公寓里赤裸裸地死去了，嘴里叼着一截未吸完的烟头，身旁是电影剧本《罗莎·卢森堡》的手稿。

人们习惯把法斯宾德在 1979 年后的三部作品（《玛丽娅·布劳恩的婚姻》《萝拉》《维洛尼卡·福斯的欲望》）叫作女性三部曲，有的还认为《莉莉玛莲》是其他三部的引子或者是其第四部曲。这四部影片都描写了战后德国女性的生活，但无论在风格上还是人物的塑造上，法斯宾德都努力从各个方面制造不同的效果和冲突，达到由小见大揭示与整个社会的腐朽与战后德国经济复苏时期资本主义对人性的扼杀。《玛丽娅·布劳恩的婚姻》的开头，婚礼在纷飞的战火中进行，丈夫在两天之后就要上前线去了，没有生活来源的玛丽娅面对食物的难关，走进风尘，用身体换取利益，但又因为丈夫的突然出现误杀自己的情人，为了丈夫又再次以身体获得职业和金钱。法斯宾德最终还是残忍地扼杀了这个即将摆脱男性世界掌控的女人，所以，一方面，他塑造了一个投机而享乐的女人，但另一方面也证明了女人的投机在男人和金钱的双重攻击下绝无胜算的可能。

《玛丽娅·布劳恩的婚姻》（法斯宾德导演，1979）

死亡或者悲剧是法斯宾德喜欢的结局。原本的安排是玛丽娅和丈夫重逢后，被击垮的玛丽娅在和丈夫出门后故意撞车而粉身碎骨，但向来我行我素的法斯宾德被女主角的饰演者汉娜·许古拉强烈的反对所干扰，最终给了大家一个有歧义的结尾。女主角在点燃香烟时，镜头定格在她忘记关的煤气阀门——这种行为不像玛丽娅的举动。随后的爆炸可以由观众自定义理解为意外或自杀。爆炸过后，唯一发出声音的是一台播报体育新闻的收音机，宣告德国取得某体育项目的冠军。小人物被放大到一个大背景中获取了某种被时代抛弃的意义。

法斯宾德这三部影片的情节都以男女之间的关系为重心，背景也同是20世纪50年代战后的德国，三个女人的命运却截然不同。这无疑是法斯宾德为自己的三部曲精心安排的，包括在女主角的选择上，避开他一贯喜欢重复用同一演员的风格，启用了三张各有特色的面孔。三个女人不过是法斯宾德手里的三颗棋子，更多的是表现她们自身的欲求。从这个角度讲，法斯宾德很努力地以自己的理解为她们描绘了一个残酷冰冷的现实，并对这些女子在男权社会中的生存作出自己的诠释。这三部在法斯宾德那里被称作"德意志联邦共和国全史"的系列作品，生活和政治互为矛盾，男人和女人只是一起制造历史的符号，婚姻只是一种有目的的联盟，法斯宾德在作为社会缩影和显微镜的电影中，展示了个人所遭受的痛苦和情感压抑同样可以被理解为历史的政治问题。

法斯宾德影片中的人物是平凡而乏味的，人物的命运甚至也未必合情合理。而且，和以往的做法不同，他采用了一种不同寻常的视觉风格。他电影的灯光通常很暗，人物不像好莱坞影片那样醒目；他的画面把人物框在楼梯栏杆内、房间里，以便使我们感觉到摄影机的取景框，感知到取景框是如何把人物和人物处境置于一种限制中；他让他的人物在剧情当中停下来，转而面对摄影机或凝视摄影机，迫使观众意识到银幕上的场景和剧情的虚构性；他会重复动作和画面；他会夸张人物的动作，使得影片的戏剧性更加突出……通过这些手段，他创建了一个与个人的、私密的透视视点相对的新视点，即一个公众的、政治的视点，展示了如何让观众与故事保持一定心理距离和超脱性，从而使情节在理性层面发挥作用和影响。

法斯宾德的这些手法借鉴了著名左翼剧作家布莱希特所谓"间离效果"的创作原则。布莱希特认为艺术作品不应该是神秘的或隐匿的，而应该是开放的，应该公开暴露作品内在结构。他认为，艺术作品的创作方法越隐匿，观众越受迷惑和愚弄，就越会相信假象；而观众越被迷惑和愚弄，就越会被利用。反之，艺术作品的创作方法越显而易见，观众就会越明白形式和思想意识是如何产生作用的，

从而把艺术作品理解为文化中更大结构体系的一种工具。布莱希特认为剧作家应该让自己的作品产生这样的间离效果，在作品和观众之间造成一定的距离感，从而更好地去反省作品所表达和未表达的意义。

布莱希特的理论对戈达尔和法斯宾德都产生了很大影响，尤其表现在对类型和连贯性风格的观念突破方面。经典的连贯性剪辑方法的主要作用是让观众意识不到剪辑方法的存在，布莱希特理论利用并改革了这种方法，使之发挥了相反的作用，让观众意识到影片和它的故事都是编造、制作的，而不是真实的、自在的、现实存在的。观众被迫关注到电影的形式，并进而情不自禁地去思考为什么电影中的一切是这样的？为什么用这种方式来建构故事？为什么导演要提供这些形式和内容——观众为什么要看这一切？作者为什么要呈现这一切？还有什么是没有被看到和没有被呈现出来的？

第五节 小 结

20世纪40—60年代这样一场世界性的"作者"电影运动，由于社会的逐渐稳定、经济的繁荣和具有替代能力的电视媒介的出现，逐渐失去了社会和市场的支撑，慢慢变成了一种脱离观众的电影"学术"运动。欧洲现代主义电影作为一种思潮，在20世纪60年代以后逐渐开始淡化、变化并衰落。

尽管这些影片的非理性主义倾向、悲观主义和宿命主义精神、异想天开的个人欲望和想象，随着时间的推移，不再被人们所完全理解和引起共鸣，但是，这些电影在发掘理性思维能力、刻画人的精神世界、丰富电影的美学观念和语言、革新电影的艺术手法和技巧等方面所作出的贡献，却是不可忽视的。在电影历史上，没有任何一个时期，像20世纪40—60年代的电影那样，如此关怀现实人性和现实人生，如此富有美学热情和艺术个性，如此异想天开和兴味十足。

这场运动的影响在世界电影发展的历史上留下了深刻烙印。从某种意义上说，如果没有现代主义运动，就不会有我们现在所看到的这样一种当代电影。现代主义为当代电影提供了难以计数的启示和带来了难以估量的影响。特吕弗、戈达尔、雷乃、费里尼、安东尼奥尼、伯格曼这些名字一直被显赫地铭刻在电影殿堂里。这一时期的电影经验不仅为后来新好莱坞提供了艺术营养，甚至也对包括中国台湾、香港地区的所谓新电影、新浪潮电影以及20世纪八九十年代中国第四代、第五代、第六代导演的艺术探索提供了推动力量。可以说，这以后世界各国的几乎所有"新"电影运动，几乎都会从这一时期的欧洲电影中找到先驱。无论是经

典好莱坞对全球观众的吸引,还是欧洲电影令人眼花缭乱的艺术创新的观念革命,无论是电影类型的丰富和完善,还是电影成为全球最受欢迎的大众艺术形态之一,这都是世界电影的"黄金时代"。

讨论与练习

1. 什么是好莱坞的大制片厂制度?为什么好莱坞会形成类型电影生产的模式?
2. 意大利新现实主义对电影创作带来了什么影响?
3. 什么是"作者电影"?"作者电影"对电影艺术的发展有什么意义?
4. 现代主义电影运动有什么特点?其代表导演和经典作品有哪些?
5. 请尝试拍摄一部5分钟虚构短片,表现人在大时代的"孤独"感。

重点影片推荐

《疤脸大盗》(霍华德·霍克斯导演,1932)

《摩登时代》(卓别林导演,1936)

《绿野仙踪》(维克多·弗莱明导演,1939)

《公民凯恩》(奥逊·威尔斯导演,1941)

《卡萨布兰卡》(迈克尔·柯蒂斯导演,1942)

《罗马,不设防的城市》(罗西里尼导演,1945)

《偷自行车的人》(德·西卡导演,1948)

《雨中曲》(斯坦利·多南、吉恩·凯利导演,1951)

《罗马11点钟》(德·桑蒂斯导演,1952)

《罗马假日》(威廉·惠勒导演,1953)

《野草莓》(伯格曼导演,1957)

《四百击》(特吕弗导演,1958)

《广岛之恋》(雷乃导演,1959)

《筋疲力尽》(戈达尔导演,1960)

《八部半》(费里尼导演,1963)

《玛丽娅·布劳恩的婚姻》(法斯宾德导演,1979)

第三章
世界电影：重生的时代

（20世纪60年代以来）

全球电影在经历了20世纪60—70年代的低谷以后，在20世纪90年代以后再次出现了复兴。电影重新成为大众娱乐的重要形态，成为文化产业和创意产业的发动机。

集想象力、颠覆性和创造性的戈达尔，是许多特立独行的电影和电影人的象征，是对许多理想主义的、愤世嫉俗的青年人、青年艺术家、青年电影人都具有感召力的一面艺术旗帜。

费里尼是意大利新电影的标志。他独特的导演方式使他的姓名派生出一个专有形容词——费里尼式电影。费里尼，与日本的黑泽明、美国的库布里克一起，成为20世纪后半期世界电影的泰斗人物。

阿尔莫多瓦在迎来自己艺术创作高峰的同时，也成为西班牙的"电影国宝"，以及欧洲最具国际意义和票房号召力的电影大师。阿尔莫多瓦的影片被视为西班牙特有的文化现象，创造了一种阿尔莫多瓦式风格。

第三章　世界电影：重生的时代

进入新世纪以来，全球化、数字化对于电影的影响，推动了世界电影的竞争、互动和融合。美国电影以大投入、大营销、大市场、大产业将自己建构为世界电影超级帝国，用高科技、大制作、奇观化将电影变成了全球娱乐产品。世界各国电影也在与美国电影的竞争和借鉴中，形成了不同的电影风格。中国、日本、韩国、伊朗等亚洲国家电影的崛起，体现了在全球化和新媒介时代，美国电影、欧洲电影和亚洲电影三大区域的全面竞争和融合。

关键词

新好莱坞　大电影产业　全球化　民族电影　文化软实力

世界电影在20世纪五六十年代，经历了一个艰难地与电视竞争、与人们日益多样化的文化消费和娱乐方式竞争的时期，新好莱坞为电影艺术的重新定位开启了道路。进入20世纪70年代，随着电影工业的整合、全球电影市场的形成以及"重磅炸弹"策略、高概念影片的市场表现，新好莱坞的艺术创新被后来好莱坞的商业美学所替代，美国电影以大投入、大营销、大市场、大产业将自己演绎为世界电影的超级帝国，用高科技、大制作、奇观化将电影变成了越来越娱乐的文化消费产品。而与此同时，世界各国的民族电影也在与美国电影的竞争和借鉴中，借助电影工业的发展，形成了不同的电影风格。特别是20世纪80年代以后，中国、日本、韩国、伊朗等亚洲地区电影的崛起，体现了在全球化和新媒介时代美国电影、欧洲电影和亚洲电影三大区域的全面竞争和融合。进入21世纪以后，一方面美国电影带动着世界电影主流走上了主流商业路线，另一方面，欧洲、亚洲、南美洲等世界许多国家的电影仍然在探索着具有民族根基和社会根基的多元电影道路。电影在经历了一段前所未有的低谷以后，逐渐在全球化、大产业化和高科技化的背景下，进入了新的发展阶段。

第一节　新好莱坞及其以后的美国电影

人们常常将好莱坞划分为新旧两个时期。新好莱坞阶段，是指从20世纪60年代至70年代这一时期，一群深受欧洲电影和作家电影传统影响的电影艺术家，在好莱坞的工业机制下，将艺术个性与好莱坞商业逻辑结合，使好莱坞走出了传统的类型片创作生产的循环模式，使电影有了新的现实深度、艺术创新和思想洞察力，从而挽救了被电视冲击得濒临绝境的电影，推动了美国电影的重大改变。

一、新好莱坞时代

新好莱坞的出现，与电视的出现息息相关。20世纪50年代，面对初露头角的电视，电影业最初的反应是不屑一顾。早期电视网上的直播节目制作粗糙、生产成本很低，相对于制作精良的电影而言，电视节目完全没有竞争力。但随着电视日益普及和渗透，越来越多的人愿意坐在家中观看"免费的电视"，电影界才意识到电视对电影地位的巨大威胁。电影业最初曾经联合抵制电视业，拒绝电影创作人员（特别是演员）参与电视节目；一旦成为"电视"演员，就会被非正式地列入电影界的黑名单。此外，所有大制片、发行商都不参与制作电视剧，也不愿意让电视播放他们的影片。同时，电影业试图针对电视技术的挑战，通过扩大银幕面积、改变声音品质等技术革新来提高竞争力。宽银幕立体电影、三维立体电影、后来生产成本巨大的重磅炸弹式的大制作影片，以及立体声和70毫米银幕、多厅影院都是这种对抗的结果。然而，电影界的这些应对还是没有能够阻挡电视发展的步伐。电视时代大踏步走来了。

在电视越来越不可阻挡的冲击下，华纳兄弟公司最早认识到电视产业创造财富的能力，1955年，它首先开始生产周播连续剧，成为第一个打破联合抵制电视的电影大发行商。不久后，其他发行商也开始与电视合作。它们逐渐意识到一旦影片在影院的放映场次达到饱和程度以后，电视可以成为现有传统影院的延伸和新的窗口市场。新的电视市场可以代替第三轮影院放映。过去只有通过影院才能实现的价格差别模式现在与新的电视技术相适应了。因而，在20世纪后期，两种媒体经过了10~15年的短暂对峙以后，呈现出一种互相依赖、互动共生的稳定模式。电视成为电影在影院之后最重要的窗口。而HBO、SHOWTIME等专业化的电影频道的出现，更是让全世界观众通过电视看到了不同国家、不同时代的电影。

许多电影制片厂开始专门为电视生产电视电影和其他节目。ABC公司1954年与迪士尼公司合作制作动画影片，使迪士尼从此崛起成为大文化企业。此后，华纳、二十世纪福克斯、环球、派拉蒙都群起效仿，到20世纪50年代末，大约90%的电视黄金时间娱乐节目都由这些过去的电影公司生产；1956年，大约有2500万人每周从电视上收看到7~9部影片。所以，与其说是电视冲击了电影行业和大制片厂，还不如说电视大大扩展了电影行业。实际上，这种拯救并不仅仅保留在市场领域，电视同时也为电影提供了充分的后备人才。新好莱坞时期的许多导演比如阿瑟·佩恩、卢卡斯、科波拉都通过电视播放的影片增长了对电影的理解，他们后来才能够拍出《小巨人》《星球大战》《教父》这样新题材的影片。

第三章 世界电影：重生的时代

从总体来看，20 世纪 40 年代末到 50 年代中期，好莱坞电影由于派拉蒙诉讼案被迫放弃电影院业务、电视迅速发展、"非美活动调查委员会"对电影人的政治迫害等一系列打击，曾经一度走向明显的衰落。但当电影行业适应了与电视"与狼共舞"之后，20 世纪 60 年代中后期又开始振兴和反弹。20 世纪 60 年代中期，伴随着《音乐之声》（1965）与《日瓦戈医生》（1965）等影片的出现，好莱坞电影进入新的复苏阶段。特别是 1967 年，阿瑟·佩恩拍摄的《邦尼和克莱德》一片，往往被人们认为标志着美国电影进入所谓的"新好莱坞"时期。

《邦尼和克莱德》（佩恩导演，1967），新好莱坞的代表性作品

所谓"新好莱坞"，是相对于既往的好莱坞电影。经典好莱坞已经形成了相对固定的配方程式的类型影片。在《邦尼和克莱德》出现之前，好莱坞电影其实已经开始有所改变。经典西部片由于 20 世纪 50 年代的《枪手》《正午》，而出现了新的元素，成人西部片中的英雄类型形象被赋予了一些新的含意，悲剧色彩更加突出了。齐纳曼（Fred Zinnemann）拍摄的《正午》（High Noon，1952）是电影历史上经典西部片之一，全片长 85 分钟，而影片中讲述的恰恰也是上午 10:40 至 12:00 左右的同样时间长度的故事。银幕时间和故事时间一致，这在电影史上极为少见。创作者给影片注入了丰富的心理内容，改变了西部片传统的浪漫结局。当年老的凯恩警长孤独无助、独自迎敌时，这位"西部英雄"的迎战场面完全背离了西部片类型的传统。这看来是一位日暮途穷的"西部英雄"在垂死挣扎。凯恩的结局也与传统西部片不同。他的胜利仅仅是处于侥幸，而且获得的也是一场无人喝彩的自我肯定的胜利。英雄的胜利加深了对社会阴暗的印象，传统的正义

主题反而受到置疑。当然,《正午》的创新是有限的,在故事情节、人物配置和形象图谱上,并未摆脱经典西部片的程式。为蛮荒的西部带来法律和秩序的警长,浑身是胆的英雄在枪林弹雨中救出美人,具有人性弱点和道德败坏的小市民,荒凉的西部草原和刚刚开通的火车,一条大街的西部城镇,貌似强大的邪恶终被背水而战的正义所制服,以及牛仔裤、宽边帽、短枪、子弹带、篷车等不可或缺的道具,等等,都证明着它对西部片配方的一脉相承。《正午》问世之后获多项奥斯卡大奖,使它成为后来美国西部片竞相仿效的对象,形成了一种新的西部片模式。因此,这部西部片的"新",更多的是表现在对经典西部片程式的有限改良上,西部片的配方程式本身并没有发生结构性的颠覆。

《正午》(齐纳曼导演,1952)

然而,随着新一代导演的成长,以及法国新浪潮电影越来越深的影响,最终孕育了20世纪60年代中后期"新好莱坞电影"的崛起,《邦尼和克莱德》的诞生成为标志。

二、《邦尼和克莱德》:新好莱坞横空出世

《邦尼和克莱德》(Bonnie and Clyde),根据美国20世纪30年代经济大萧条时期一对银行抢劫犯邦尼和克莱德的真实故事改编。这个故事曾经被好莱坞数次搬上银幕,但这次导演亚瑟·佩恩却把它拍成了一部与传统好莱坞影片迥然不同的作品。影片的主人公邦尼和克莱德都是普通美国青年,他们无所事事、无所寄

托,似乎成为战后垮掉一代的象征。克莱德这个强盗,与盗匪片中剽悍、凶残的匪徒形象不同,带点孩子气、瘸腿、性无能。但是他和邦尼都有强烈的自我意识,需要得到社会承认。于是,暴力便成为他们显示个人存在的手段。暴力在《邦尼和克莱德》里既荒谬又深刻,既偶然又必然。当克莱德向被剥夺了房屋土地的农民宣告要去抢银行时,他没有想到后来他真的成为一个"银行大盗",并从此不能回头。这种完全没有预谋的、轻率的犯罪活动,显然不是过去强盗片所表现的"故事",这里面包含了更丰富的对社会和人性的解读,反映了20世纪60年代美国青少年在那些动荡岁月里的迷惘。以至于当他们的"罪行"被新闻报道之后,全美多处都出现了自称为"邦尼和克莱德"的青年大盗。影片为了突出邦尼和克莱德犯罪的轻率性、随意性,在结构安排上既严肃又诙谐。前大半经常出现各种各样引人发笑的镜头,有一种喜剧犯罪片的诙谐,最后则变得更为严肃,直到结尾,幽默的情调完全消失,一种游戏式的暴力最后对比出死亡的残酷。

《邦尼和克莱德》的复杂性使它具有强盗片、惊险片、警匪片、传记片、喜剧片等许多类型影片的特点,但同时又不属于任何类型。《邦尼和克莱德》所开启的新好莱坞电影的最大特点,就是打破传统类型片程式,对各种"元素"重新加以组织、合成。它的社会批判性、软戏剧性、分段结构、生活化的基调和节奏的自由转换,以及不时出现的各种隐喻,都使人想起欧洲的艺术影片,但它故事的完整性、视听的精确性、节奏的可控性以及幽默诙谐的气质又与欧洲影片有所区别。这种不能用类型来概括的"新"类型特点,恰恰就是新好莱坞电影的标志。

《邦尼和克莱德》问世不久,一批新好莱坞影片接踵而至。M.尼科尔斯的《毕业生》、S.佩金斯的《狂野团伙》等,都与《邦尼和克莱德》一样,表现青年叛逆、社会暴力、种族冲突、道德乱伦等内容,影片中的形象也大多是反抗现行社会规则与观念,甚至走向犯罪的叛逆者或"反英雄",大多以出逃、亡命或囚禁为结局。剧中人的虚无、苦闷、自由不拘及反叛的生活方式反映了"二战"后一代美国青年人的精神危机。《毕业生》结尾,男女主人公冲出教堂这个旧秩序的象征,步入公共汽车这个新公共空间后面对全车人的困惑眼光,具有丰富的社会含义和开放性。这一切表明,新好莱坞电影不仅仅是提供娱乐,它们提供的也是对现实的关照、关怀。生活本身的质感以及创作者对生活的认知,使原来僵化的电影标准化生产模式获得了美学上新的活力。

三、电影界的小伙们

随后,新好莱坞的繁荣,是以一批年轻导演具有影响力的影片为标志的。新

好莱坞在20世纪六七十年代达到高潮。其中最成功的作品包括弗朗西斯·科波拉的《教父》（1972），威廉·弗兰德肯的《驱魔人》（1973），史蒂文·斯皮尔伯格的《大白鲨》（1975）与《第三类接触》（1977），约翰·卡朋特的《万圣节前夜》（1978），乔治·卢卡斯的《美国风情画》（1973）、《星球大战》（1977），以及厄文·克什纳的《帝国反击战》（1980）。此外，还可以列举布莱恩·德·帕尔玛的《黑天使》（1976）和马丁·斯科西斯的《出租车司机》（1976）、《愤怒的公牛》（1980）等。这批年轻导演大多从各种电影学院毕业，例如不少人来自纽约大学、南加州大学，以及加州大学洛杉矶分校等。他们不仅掌握了电影的制作技术，而且也学习了电影美学与电影史。这批被称为"电影界的小伙子"的导演逐渐取代了原来各大公司的老一辈导演，成为好莱坞的新生力量。

与早期导演不同，这批年轻导演对于电影史上的经典影片和著名导演了如指掌，甚至其中一些未进过电影学院学习的人也都有渊博的电影积累，不仅对经典好莱坞传统充满敬仰之情，而且对欧洲电影艺术也广泛接触。如同法国"新浪潮"一样，这批对电影着迷的年轻导演们不满足于成为电影工业流水线的生产者，而是试图表现出自己的艺术个性。由于电影已经成为这批年轻导演的生命组成，许多新好莱坞影片均在旧好莱坞电影基础上作出新突破。德·帕尔玛的影片很多地方借鉴了希区柯克的影片特点，《剃刀边缘》（1980）更像是《精神病患者》（1960）的翻版。彼得·博格达诺维奇的《爱的大追踪》（1972）作为一出喜剧，与霍华德·霍克斯的《育婴奇谭》也有许多相似之处。卡本特的《攻击13号警局》（1976）则可以追溯到霍克斯的《布拉沃河》（1932），约翰·韦恩也曾经在霍克斯西部片中扮演过重要角色。

许多导演也受到欧洲电影风格的影响。马丁·斯科西斯从意大利导演维斯康蒂和英国导演迈克尔·鲍威尔那里吸取了众多视觉表现手法。有些导演则有意识地借鉴欧洲模式来拍摄具有"艺术风格"的大众电影。科波拉的《对话》（1974）就是这样的例子。这个神秘故事取材于安东尼奥尼的《放大》（1966），现实与幻觉被统一在一起。罗伯特·阿尔特曼和伍迪·艾伦则采用了另外一种叙述方式，他们在欧洲电影的"营养"下发挥自身的创造性，阿尔特曼的《三女性》（1977）和伍迪·艾伦的《我心深处》（1978）中都可以清晰地看到英格玛·伯格曼作品的影响。

正是在经典好莱坞和欧洲电影的基础上，这些影片在遵循传统类型样式的同时，富于想象力地加入了个性化的风格。《美国风情画》不仅是一部音乐片，同时也是卢卡斯对于20世纪60年代青年人成长的反思；科波拉的《教父》，镜头深

入到意大利血统的美国家庭,将其内在的欢乐与悲哀交织起来,使黑帮片具有了史诗性;编剧保罗·施拉德则将他自己关于暴力与性的观察融入到《出租车司机》和《愤怒的公牛》,以及他自己执导的影片《赤裸追凶》(1979)之中,都超出了类型片原来的保守的伦理框架。

以科波拉的《教父》(1972)、《教父(2)》(1974)、《教父(3)》(1990)为代表的黑帮片,以卢卡斯为代表的所谓科幻片,以斯皮尔伯格的《大白鲨》等为代表的灾难片,以斯科西斯为代表的城市强盗片,等等,都是后来新好莱坞电影的代表性作品。这些电影的题材、风格、类型多种多样,并没有形成一种完整和统一的电影流派。这批年轻导演一方面延续和发展了经典美国电影传统,诸如继承了剪辑的流畅、时间连贯的清晰以及情节结构的完整,另一方面则是利用富有生命力的新视觉表现技术,大大丰富和强化了好莱坞经典电影的传统体系。从影片《大白鲨》开始,斯皮尔伯格就大胆利用了《公民凯恩》延续下来的深焦距传统;卢卡斯在《星球大战》的摄制中,则发展了微型摄影的运动控制技术,他的电影企业"电光幻影制作室"也成为新特技效果的领头羊。斯皮尔伯格和卢卡斯率先运用数字技术来改善声音技术并创造高质量的画面,这也体现了新好莱坞电影对技术方法的重视,专业性特征更加明显。在这批"电影业的小伙子"中,卢卡斯和斯皮尔伯格曾经共同致力于印第安纳·琼斯系列,并在好莱坞新一代中形成了鲜明的个人风格。科波拉虽然在经营上并不成功,但他仍然是最重要的一位导演。而以《出租车司机》(Taxi Driver,1976)声誉大增的斯科西斯(Martin Scorsese)也是好莱坞从20世纪70年代以来最有影响的导演。这以后,斯科西斯的声望与日俱增,到了20世纪80年代末期,他已经成为在世的美国电影艺术家中最举足轻重的导演之一。

新好莱坞电影以叛逆经典好莱坞类型电影开局,但又重新回到新类型电影的轨道。这当然已经是一个融合了新的电影经验的回归。新好莱坞的现代类型影片是充分吸收经典类型片、欧洲艺术片、当代电影各种元素之后的新建构,是"超越"之后的"回归",虽然经典叙事策略仍然占据商业片主流,但许多类型片已经超越传统套路,创造了新的经典文本。

科波拉的《教父》可以说是这批青年导演走向成熟的标志。《教父》作为现代黑帮片,对20世纪30年代的好莱坞强盗片进行了全新改造。虽然均取材于黑帮生活,表现为了钱和权而产生的暴力和残杀,但《教父》比传统强盗片具有更深厚的社会内容和人性内涵。传统强盗片中的个人英雄在这里却被控制在一个无能为力、难以挣脱的家族势力和社会势力的网络中,而这个家族和社会似乎就是

当代美国的缩影。教父也不再仅仅是杀人越货的江洋大盗，而是爱、怜悯、亲情与残暴、阴险融为一体的更立体的形象。在第一集中，导演把老教父维多·科莱昂描绘成一个老谋深算、忠于友情、既顾全大局又趣味高雅的长者形象，改变了早期强盗片中对于罪犯形象的描画，使其成为一个带有人情味的黑帮头子。续集的主角是迈克尔，他从上一辈那里领略到家族与黑社会对抗的代价，但是复杂的家庭、社会关系却使他欲罢不能，必须在暴力旋涡里挣扎。最后的结局只能是玉石俱焚、众叛亲离，胜利与孤独成为一体。在第三集中，迈克尔更加孤独阴森，长期斗争形成的冷酷丝毫没有改变，他对侄子说："不要憎恨你的敌人，那会影响你的判断。"他一直想恢复自己家族的地位，但家族其他成员却厌倦了这种生活，对他的努力持冷漠态度。他力图使自己的儿子也加入家族争斗时，他妻子凯对他说："你知道，迈克尔，你比以前更令人尊重了，但是你面对了更大的危险。实际上，我一直希望你成为一个普通的人。"即使是在描绘迈克尔的凶残、冷酷时，也充分显示出他对家庭的关爱和对父辈的尊敬。类型片中的脸谱化人物，在这里具有了一定的立体性，也具有了情感深度。正是这种挣扎的人性、强大而有力与无奈而孤独的张力，让教父的形象成为电影史上难得的经典。而科波拉在三部《教父》中，所体现出来的对视听手段的熟练运用，教科书般的场面调度水平，具有现实和时代质感的场景设计，凝重、精准、精致的节奏控制，则表现出这代导演无与伦比的专业综合能力和知识积累。

《教父 2》（科波拉导演，1974）

卢卡斯、斯皮尔伯格等青年导演承续了科幻片的电影传统，并使之成为后来

好莱坞最为显赫的影片类型。《星球大战》《大白鲨》《侏罗纪公园》《外星人 E.T》《超人》《银河系星际战争》《异物》《外星人》《独立日》《终结者》及其续集,以及《星球大战》的续集《帝国的反击》等,使好莱坞的科幻片成为世界影坛上最有未来感、想象力、技术性的电影类型,标志着新好莱坞电影的最高商业和技术成就。这些影片当然已经不是传统意义上的科幻片,而是借助当代工艺技巧,结合当下人类所面临的共同恐惧、焦虑,集传统科幻片、灾难片、惊险片之大成。它们的出现,像一针兴奋剂,激发了好莱坞巨大的创造活力,并且直接导致了好莱坞电影不仅在本土市场而且在全球市场的霸权地位。

《星球大战》(卢卡斯导演,1977)

20世纪70年代末以来,一些过去不被重视的影片类型开始在好莱坞流行,如以普通家庭、妇女生活为题材的生活伦理片。在《克莱默夫妇》《金色池塘》《母女情深》《雨人》《为戴茜小姐开车》《廊桥遗梦》等生活伦理片中,观众看到了一个与科幻片迥然不同的现实世界,看到了经过20世纪60年代的精神动荡之后,美国社会如何在个人自由选择与传统伦理道德之间寻求平衡,人与人之间如何重新建立相互依赖、关联、信任的关系。这些影片有一种更厚重的现实主义质感,似乎是新现实主义美学更加戏剧化的重现。

罗伯特·本顿导演的《克莱默夫妇》(Kramer vs. Kramer,1979)开了美国当代生活伦理片的先河,在美国国内外都引起了巨大反响。影片通过克莱默夫妇的家庭矛盾及其和解,细腻而温情地反映了美国社会家庭解体以及由此而引发的一系列现实问题。影片对泰德父子生活细节的真实描述,对乔安娜法庭陈词的充分

展开,都入情入理,以情贯穿,动人心扉。影片虽然描述了妻子由于忍受不了感情淡漠、家事琐碎而出走,但并没有涉及"第三者"插足之类的惯常套路,片末以克莱默夫妇和解为结束,回到了家庭秩序的恢复。在温和、平实、务实的故事中,也透露出一种走出无奈的努力。

《克莱默夫妇》(本顿导演,1979)

20世纪90年代曾在中国风靡一时的《廊桥遗梦》(The Bridges of Madison County,1995),表达了相似的传统和保守的伦理主题。家庭主妇弗朗西斯卡在家人外出的四天里,偶遇《国家地理》杂志摄影师罗伯特·金凯,两人一见钟情。但经历了四天短暂的浪漫之后,两人不愿背叛家庭,痛苦分手。这段婚外情虽然被呈现得充满魅力,弗朗西斯卡对金凯的爱恋萦绕后半生,但影片让主人公用伦理克制来阻止婚外恋对家庭的破坏,表达了美国中年人的情感危机与家庭伦理的平衡。女主人公之所以对男主人公产生感情,是因为她在长年平淡的婚姻生活中失去了理想和浪漫,当充满自由气息的男主人公出现时,她会情不自禁地坠入情网。但激情过后,家庭责任使她不得不忍痛割爱、痛失恋人。两人在雨中的告别,汽车雨刷声音所象征的内心刀割一样的痛苦,也成为影片的经典段落。影片结尾,女主人公两个儿女从母亲的遗物中看到这个故事,产生了两代人的沟通和理解。在人性与伦理之间寻求平衡,使这段时间的好莱坞家庭生活片有了一种难得的对情欲和个性的克制。这种克制的审美,成为这批影片的共性。

类似的影片还有巴瑞·莱文森导演的表现兄弟情感的《雨人》(Rainman,1988)、雷德利·斯科特导演的表现女性主义价值观的《末路狂花》(Thelma &

Louise，1991），等等，都试图表明在现实生活中，普通人所遭遇的社会危机、情感困惑和性别歧视，在现实批判的同时也体现了一种对和解、沟通、平衡的期待。在《末路狂花》中，虽然最后两位女性选择了不向男权世界妥协，决绝地驾车飞向大峡谷，但是其中也表现了多位男性试图打破这种性别不平等所付出的努力。

20世纪70年代以来，好莱坞还出现了一批影响很大的战争片。特别是"越战"题材的影片，当时都产生了轰动性的影响。《现代启示录》《全金属外壳》《野战排》《猎鹿人》等影片，一

《末路狂花》（斯科特导演，1991）

方面揭示了战争对人性的扭曲、变异，另一方面也表现了战争的非人道、非正义性，它们都用血腥、残暴的故事，体现了鲜明的"反战"主题，这些电影与美国国内的反战游行一起，构成了当时的一种和平主义浪潮。进入20世纪90年代之后的《辛德勒名单》《拯救大兵瑞恩》等战争片，则是在全球大背景下，开始重塑美国的国家形象和核心价值观，通过战争英雄表现英雄主义和人道主义主题。在很大程度上，这是美国文化重塑自信的选择，客观上这些影片也成为美国国家文化软实力的体现。美国电影用"二战"故事，试图叙述美国体系的合法性和先进性。

新好莱坞的艺术世界五光十色，除了上述影片之外，还有众多优秀的喜剧片、音乐歌舞片、动画片、恐怖片等，每一种类型都打开了独特的艺术世界，开辟了影片系列。好莱坞，以它健全的商业机制和所创造的巨额财富，源源不断地从世界各国收集着电影的人才、智慧，建立起超越美国的全球化的电影王国，特别是在20世纪90年代"冷战"结束之后，更加成为全球最流行的文化生产地，产生着重大的全球影响。

四、"重磅炸弹"与大工业时代的好莱坞

由于全球市场的开拓和电视、音像等新的市场窗口的扩大，好莱坞电影的制作成本大幅度提升，大制作电影成为好莱坞霸占全球市场的重型武器。高成本、

大制作的影片早先也曾出现，如《党同伐异》《乱世佳人》和《埃及艳后》，等等，但在那时都是"偶然现象"。只有在20世纪70年代以后，特别是20世纪90年代之后，大制作电影才成为好莱坞电影的杀手锏。电影工业更加相信，"一部影片可以救活一个制片厂"，而大制作电影就像重磅炸弹一样，可以直接决定公司在电影市场上的成败。这逐渐成为一种潮流。

大制作电影被称为"重磅炸弹"，这种策略大大提高了好莱坞的制片成本，与20世纪30年代电影平均成本50万美元相比，20世纪80年代美国电影平均成本达到了1750万美元；而到2005年，美国电影的平均制作成本已经高达6000万美元，发行推广费用达到3600万美元，单部电影平均制作发行成本接近1亿美元，而超过2亿美元投资的影片也不罕见。当然，也正是大投资带来了美国电影的大市场。1972年，美国只有70部影片收入超过100万美元，到1977年，则有100部影片收入超过100万，仅仅《星球大战》的利润就达到1.27亿美元，超过1972年排前10名影片收入的总和。2006年，《加勒比海盗2》的全球票房高达10.7亿美元。美国电影的全球市场，依靠大制作这一重型武器，几乎所向无敌。

大制作当然也会有高风险。制片厂是"重磅炸弹"的得益者，往往也可能是受害者。1963年拍摄《埃及艳后》时投资4400万美元，收回的成本只有2600万美元，福克斯公司几乎垮掉。但后来《音乐之声》（罗伯特·怀斯导演，1964）的7500万美元的收入则使公司转危为安。实际上，福克斯公司长期在赤字上徘徊，1970年亏损7700万美元，到1977年的《星球大战》（乔治·卢卡斯导演）又得到了新的机会。为了规避市场风险，大投入电影必然需要大营销，追求大市场。电影在发行上开始实行饱和预定制度，同时把拷贝发送到全国电影院，并伴之以轰炸式的媒体宣传和全面覆盖。同时，还需要高度重视影院后的其他附属市场的开发。福克斯公司收入的1/3都来自影院以外的电视、玩具、唱片、海报、服装。与此相关，为了更好地形成大电影市场，许多电影公司开始整合，垄断企业把电影制片厂吸收为自己的子公司。MCA与环球、海湾石油西部与派拉蒙、时代与华纳都是这样关系。到21世纪之后，几乎所有的好莱坞企业都是综合性大传媒集团的一分子，如迪士尼、时代华纳、维亚康姆、新闻集团、索尼等，已经成为覆盖电影、卫视、网络、新媒体、音乐、出版、主题公园、时尚、广告等全领域的跨国集团，也被人们称为"超级恐龙"，以其巨大的资本、发行能力、议价能力、品牌影响、融合传播占领着全球文化市场的中心地位。

应该说，20世纪七八十年代的大制作电影是美国电影工业进入复兴时代的准

第三章 世界电影:重生的时代

备。在电影工业规模、电影制作水平、电影市场开拓等方面,好莱坞都迎来了一个新时代。新好莱坞为美国电影带来了新的活力。20世纪80年代,这批天才艺术家赢得了社会承认,创造出一种所谓的"新新好莱坞"。卢卡斯和斯皮尔伯格以及一批似乎更年轻的导演利用高科技和天才的想象,将电影彻底改造成为一种工业化的艺术和娱乐产品,重构了电影在大众文化中的主流地位。

詹姆斯·卡梅隆(James Cameron, 1954—)的《终结者》(1984)和《终结者2》(1991)、蒂姆·伯顿(Tim Burton, 1958—)的《蝙蝠侠》(1989)、罗伯特·泽梅基斯(Robert Zemeckis, 1952—)的《回到未来》(Back to the Future, 1985)、《谁陷害了兔子罗杰?》(Who Framed Roger Rabbit, 1988)都成为电影新高峰的代表。进入20世纪90年代,好莱坞更是光彩照人,斯皮尔伯格的《侏罗纪公园》(1993)、弗兰克·达拉邦特的《肖申克的救赎》(1994)、泽梅基斯的《阿甘正传》(1995)、詹姆斯·卡梅隆的《泰坦尼克号》(1997)以及新世纪以后彼得·杰克逊的《指环王》系列、克里斯·哥伦布(Chris Columbus)的《哈利·波特》系列,加上《星球大战》等系列片的出现,带来了好莱坞的黄金时代,使电影再次成为全球共享的影像狂欢节。

1997年,一部好莱坞的经典爱情影片《泰坦尼克号》在全球引起了巨大反响,让生存在现代社会中的人们又一次徜徉在悲欢离合的爱情梦幻里。造价2亿多美元的《泰坦尼克号》是当时成本最为昂贵的影片,更是一件展示当代电脑发展工艺水平的杰作,豪华的客轮和壮观的场面无不体现着卡梅隆的雄心勃勃。影片中的男主人公杰克本来混迹于社会底层,在赌博中赢取了登上"泰坦尼克"号的船票,是这张船票带给他惊心动魄的爱情。船上的罗丝母女,虽然出身于贵族世家,但是由于父亲的去世,家道中落,母亲幻想依靠攀附权贵来维持自己的尊严,把罗丝嫁给了一个商人。罗丝痛不欲生,被剥夺了人身自由的痛楚让她产生了轻生的念头,她想跃入汪洋大海以求了断。在这时候,穷小子杰克来到甲板上,利用自己的智慧使纯情少女重回世俗。这时候,爱情按观众所预料的发生了。"泰坦尼克"撞上了冰山,刚刚相识、坠入情

《泰坦尼克号》(卡梅隆导演,1997)

网的青年男女顷刻之间便面临生离死别，悲剧真正开始了。罗丝像所有处于这个时刻的女性一样，从已经可以逃脱的救生艇上冲回大船，希望与心上人一起同赴劫难。最后，在夜幕下的汪洋大海中，罗丝眼见情人死去，渐渐坠入海底深渊。影片是以年迈的罗丝来叙述故事的，当年的妙龄女郎，现在已经是饱经沧桑的老妪，只有幽蓝的"海洋之心"光彩依旧，悠悠叙说着旷世的爱情。卡梅隆这部豪华影片，几乎银幕上每一平方毫米都是用美元堆出来的。这部影片奇迹般地、空前地卖座，成为好莱坞20世纪末的象征，在全球的票房收入为18.354亿美元，其中北美地区收入为6亿美元，位居全球及北美地区历史最卖座影片的第一名。《泰坦尼克号》是当代好莱坞的经典作品，它使用了一切电影手段展现爱情梦幻的魅力，就像当年的《乱世佳人》一样。詹姆斯·卡梅隆登上了世界商业电影的最高峰。

这一阶段，尽管好莱坞也遭遇过《未来水世界》那样大投入却损失惨重的失败，但美国电影工业还在继续制造像《泰坦尼克号》那样的大制作神话，单部电影就可以带来数10亿美元的票房以及更大的后影院市场，这使好莱坞成为世界上最大的文化产业。到2000年以后，前10位大制作电影的市场收入已经占发行电影总收入的50%以上。2005年，美国有8部影片的单片国内电影票房超过2亿美元，排名第一的《星球大战前传》国内票房竟高达近3.8亿美金。而安东尼·罗素、乔·罗素执导的《复仇者联盟4：终局之战》（Avengers: Endgame）则以全球27.98亿美元的成绩成为新世纪的票房冠军，也是有史以来的票房冠军。

五、好莱坞之外的独立坞和独立电影

与好莱坞制片厂的大制作策略相反，独立制片在这一阶段也有了迅速发展。有一批导演坚持走独立制片的道路，拍摄了一批优秀影片。乔尔·科恩（Ethan Coen）和伊桑·科恩（Joel Coen）兄弟在每一部影片中都努力探索电影表现力的源泉。乔尔·科恩、伊森·科恩，出生在美国最冷的小镇法戈镇，这个小镇在美国中西部的明尼苏达州，兄弟二人到念大学时才离开家乡。后来他们创作了一部以这个小镇命名的影片。以纽约为基地的科恩兄弟，共同策划、设计、撰写剧本，指导、制作他们的影片。

1984年，科恩兄弟花了80万美元，用两个月时间就完成了影片《血迷宫》。这部黑色犯罪影片被很多人看作希区柯克式的悬念作品，但影片没有警察，案情扑朔迷离，镜头诡异复杂，已经显示了一些黑色悬疑的特点。影片获得第一届圣丹斯电影节最佳影片，成为独立制片史上的一部具有里程碑意义的影片。《血迷宫》的成功，当时只是表现在影片成本与票房的比例上，而影片内容和形式上的基本

第三章 世界电影：重生的时代

特征，影响了以后很多的美国影片，尤其是1990年以后出现的大量独立制片作品，在其上映大约十年后成为一种潮流。

1991年的《巴顿·芬克》(Barton Fink)是科恩兄弟正式走上国际影坛的扬威之作。影片获得了当年戛纳电影节最佳影片金棕榈奖。影片叙事紧凑连贯，剧情智慧精巧，演员表演酷肖逼真。影片对好莱坞经典和它所代表的文化观念表现出一种睿智的反讽。绚烂得近乎夸张的视觉效果，艳俗妓院式背景下构思精彩的对白，刺激、鲜明的影片节奏，以及对人物性格近乎残酷的深刻描写，都显示了导演的天才和想象。典型的科恩兄弟影片似乎不像任何其他影片，无论是恐怖的黑色犯罪片《血迷宫》、怪诞喜剧片《抚养亚历桑纳》，还是黑色匪帮片《米勒的十字路口》、诡异的《巴顿·芬克》，甚至于耗资甚巨的童话剧《金钱帝国》和《大富豪莱鲍斯基》，乃至《哦，老兄你去哪儿？》，都深铸着科恩兄弟独特的黑色幽默、古怪离奇和魔幻主义。在传统影片题材范围内，讲述一个并不十分特别的故事，风格化的手法、阴暗的黑色调子，让你在明白故事之后，又恍惚于迷离的手法。这一切，都使得所有看过这一对兄弟影片的观众和影评人，难以忘掉他们平和的怪异、温柔的夸张和彬彬有礼的黑色幽默。

有一批原本是独立制片的导演也改拍主流商业电影，启用公众熟悉的影星。大卫·林奇一开始拍摄午夜电影《橡皮头》(Eraserhead, 1977)，后来拍了相对经典的影片《蓝丝绒》(Blue Velvet, 1986)，而加拿大裔的大卫·柯南伯格擅长拍摄低成本的恐怖片或惊悚片，例如《颤抖》(Shivers, 1975)、《死亡地带》(The Dead Zone, 1983)和《变蝇人》(The Fly, 1986)都获得了广泛的赞誉。"新新好莱坞电影"也吸引了独立制片人中的一些少数民族导演，王颖就是一位成功的亚裔美国导演，她的影片有《陈先生失踪》(1982)和《烟》(1995)。斯派克·李的《稳操胜券》(1986)和《马尔科姆·艾克斯》(1992)代表了一批非裔美国导演。这种富有能量的独立制片传统，在电影迷群体、年轻观众群体、少数民族裔观众群体中找到了自己的观众群，并且代表了一种亚文化在实践中力图追求与主流商业电影不同的经验与意义。

生于1963年的意大利裔美国导演、编剧、演员、制作人昆汀·塔伦蒂诺(Quentin Tarantino)，也是独立制作的杰出代表。他1992年执导犯罪惊悚电影《落水狗》，1994年执导犯罪电影《低俗小说》，该片以循环的结构、血腥的暴力、影像的大胆和人性的展示，获得第47届戛纳国际电影节金棕榈奖，也奠定了其独特的艺术地位。随后，他先后编导了犯罪电影《危险关系》(1997)、动作惊悚犯罪电影《杀死比尔》(2003)、动作惊悚犯罪电影《杀死比尔2》(2004)、犯罪惊

悚电影《罪恶之城》（2005，获第58届戛纳国际电影节金棕榈奖提名）、惊悚电影《死亡证据》（2007，获第60届戛纳国际电影节金棕榈奖提名）、战争电影《无耻混蛋》（2009，获第82届奥斯卡金像奖最佳导演提名）、西部动作片《被解救的姜戈》（2012，获第85届奥斯卡金像奖最佳原创剧本奖和第70届美国电影电视金球奖电影类最佳编剧奖）、西部动作片《八恶人》（2015，获第73届美国电影电视金球奖电影类最佳编剧提名）、犯罪电影《好莱坞往事》（2019，获第92届奥斯卡金像奖10项提名）。他的影片给全球青年电影人都带来了重要影响，黑色、暴力、血腥、幽默、讽喻，形成一种独特的电影风格。

这些电影大多由两类公司主导，一类是被称为"独立坞"的制片公司，如梦工厂、新线、狮门等，它们虽然是不同于大公司的独立制片公司，但同时又是好莱坞大公司的参股、控股公司，与几大好莱坞公司有着资本连接。这类企业的电影创新能力与大公司的投资发行能力结合，往往能够创作出既叫座又叫好的电影。此外，还有一些完全独立的制片公司，其电影的投资发行能力受到限制，创作出有影响的作品难度较大。

应该说，好莱坞电影的复苏，不仅是美国本土电影人的贡献，同时也有来自全球电影艺术家们的功劳。许多导演来自国外——英国的托利、雷德利·斯柯特，澳大利亚的彼得·威尔、弗雷德·谢皮西，德国的沃尔夫冈·彼得森，荷兰的保罗·范霍文，芬兰的雷尼·哈林等人。到了20世纪90年代以后，一些亚洲导演也为好莱坞提供了新的营养，如台湾导演李安、香港导演吴宇森，都导演了许多优秀的好莱坞电影。电影的全球化不仅体现在市场上，而且也体现在产品、制作方式和过程中。

六、好莱坞星球

在美国的文化产业中，电影作为最国际化的媒介产业，一直扮演着重要角色。从某种意义上说，好莱坞从一开始就在向全世界推销着美国。

美国电影很早就具有国际视野。20世纪第一个十年，好莱坞制片人就开始在主要的国外市场设立办事处。第一次世界大战开始，美国电影趁欧洲陷于战争的混乱中，逐渐取代法国、英国、德国等传统的欧洲电影基地，形成国际化的电影市场。[①] 从1919年开始，国外市场就已经进入美国电影的生产预算之中。在20世

① See K. Thompson, *Exporting Entertainment: America in the World Film Market, 1907—1934*. London: Constable, 1985.

纪 30 年代以后，外国电影市场的收入已经占美国电影总利润的 1/3 到 1/2。可以说，两次世界大战，将美国电影工业放到了一个无论在经济上还是制作上都领先全世界的地位，而且从此以后，这一地位就再也没有动摇过。即便在有声电影出现以后，语言的障碍曾经给美国电影的国际化带来过威胁，但是好莱坞很快就适应了这种艺术和技术手段的变化，稳固了自己的霸主位置，如今倒是越来越多的非英语国家和地区更加频繁地拍摄英语电影或者使用英文字幕。

到 1995 年，美国电影已经占到欧洲票房收入的 75%，由于卫星传播和有线频道的发展，美国电影在欧洲电视播放的电影中也占到 70% 以上。好莱坞在加拿大、拉丁美洲、大洋洲和亚洲的优势地位也越来越明显，即便在素有"东方好莱坞"之称的香港，美国电影也动摇了本土电影的主体位置。据美国电影协会资料，美国电影每年北美票房大约 100 亿美元，而在北美之外创造的票房则超过 100 亿美元。据统计，在 2000 年之后，在世界所生产的 4000 部故事片中，好莱坞影片只占其中数量的不到 1/10，但是占有全球票房的 70%。[①]

在好莱坞向国外推销电影的历史上，美国政府扮演着护卫和先锋的角色。美国政府一开始就将电影当作一种商品来推销，政府的功能不是管理电影拍什么和如何拍电影，而是如何为电影拍摄、发行、放映、输出创造条件。早在 1922 年，美国电影制片厂就建立了一个贸易协会——"美国电影制作和发行协会"（简称 MPPDA），该协会与美国政府合作，争取美国电影的海外利益。第二次世界大战以后，又成立了"美国电影输出协会"（简称 MPEAA）专门处理好莱坞电影的对外交易。美国商务部 1929 年还在对内对外贸易司成立了电影处。这几个机构一直保持着密切的互动关系。在与外国政府谈判时，美国国务院、外交部、商务部都对电影协会给予了积极支持，好莱坞与美国国务院和其他政府机构的关系远远超过了一般的商业和进口谈判的关系。美国在外国的各种政府机构还专门收集各国的电影市场情报，撰写了大量调查分析报告。[②] 特别是在"冷战"结束以后，在国际社会努力建构国际政治经济新秩序和国际信息新秩序的努力中，美国试图将电影纳入其单极化的总体思路中。美国国会与商务部在美国电影协会（简称 MPAA）的劝说下，将电影议题纳入与其他国家的世界贸易组织谈判之中，在先后与印度尼西亚、马来西亚、印度以及韩国等国家的谈判中，都包含了与电影相

① 参见[美]克里斯汀·汤普森，[美]大卫·鲍威尔著，廖金凤译：《电影百年发展史》（下），麦格罗·希尔国际股份有限公司台湾分公司，1998 年，第 1016 页。

② See T. Schatz, *The Genius of the System: Hollywood Filmmaking in the Studio Era.* New York: Pantheon, 1988.

关的两方面内容：一是产权保护；二是市场开放。为了给好莱坞电影的市场准入创造条件，美国不惜采用一些非常规的外交手段，甚至采用政治和贸易惩罚手段来扩展美国电影的海外市场。如美国由于中国台湾地区电视对好莱坞电影侵权所曾经施加的政治压力；1985年美国国会和大使馆支持MPEAA要求韩国允许好莱坞建立发行公司；美国要求韩国改变国产电影放映时间占全年146天以上的规定；在与加拿大、法国就电影产品在商品与文化定位上发生冲突后美国所采取的经济制裁措施；等等。显然，美国政治一直是美国经济和美国文化全球化的后援。从一定程度上说，好莱坞电影是美国全球化战略的生力军。美国政府过去、现在和将来都利用这一生力军在世界上扩大其利益诉求。

通过对其他国家电影业的资金投入和合作经营进入电影市场，利用建立电影制作发行放映机构来控制国外电影市场也一直是好莱坞电影国际化的重要策略。实际上，当年好莱坞占领欧洲电影市场的第一步就是合作制片、发行，如在德国，派拉蒙公司等投资德国的UFA建立合资发行公司，争取电影的发行和制作权，培养观众的好莱坞趣味，发行好莱坞电影，最终支配电影市场。在加拿大等国家，美国也是通过建立电影发行放映院线而控制了整个电影市场。现在，好莱坞也试图采用同样的方式进入中国电影市场，如通过合拍电影的方式，一方面将中国电影制作系统纳入好莱坞体系之中，另一方面也制造好莱坞化或准好莱坞化的电影来培养好莱坞化的观众。

在好莱坞电影历史上，利用外国演员、外国导演、外国题材和外国人物来征服外国观众的做法，也一直卓有成效。从20世纪20年代到40年代，好莱坞陆续吸收了法国、德国、英国、意大利、瑞典等许多国家的优秀导演、明星，如喜剧大师卓别林，悬念大师希区柯克，演员葛丽泰·嘉宝、费雯·丽、英格丽·褒曼等都来自欧洲；好莱坞还有许多导演、演员，甚至制片人来自东欧、拉美、加拿大；等等。而许多美国电影的题材也来自世界不同国家、不同文化和不同历史，所有这些外来人和外来文化都经过好莱坞的商业改造，有时甚至是美国的政治改造，一方面为主流的美国电影带来异域情调和注入文化营养，另一方面也为美国电影进入外国市场带来文化亲同感和文化共鸣。20世纪90年代以来，不仅像金字塔中的木乃伊、中国的花木兰、《圣经》里的摩西出埃及这样的东方故事和题材纷纷出现在好莱坞电影中，而且一直被好莱坞忽视的华人导演、演员、摄影师也开始越来越多地被邀请到好莱坞创作主流电影，如导演吴宇森、徐克、李安、陈凯歌，导演兼演员陈冲，电影明星周润发、李连杰、成龙、杨紫琼、章子怡，摄影顾长卫，等等，这些人大多已经在中华文化地区取得了广泛的社会影响。好莱

坞一方面利用东方情调来为主流好莱坞观众创造一种文化奇观和获取新的市场资源，同时也利用这些电影人在原住国和地区的地位、影响、名声来获得中华文化圈的认同，以期开发和扩展在中国和其他亚洲地区的电影市场。2000年美国《时代》杂志评选世界十大影片，华人导演的影片占了四部，由中国电影合作制片公司与时代华纳出品的李安导演的《卧虎藏龙》更是刮起了东方旋风。这种将东方情调国际化的策略越来越淡化了好莱坞电影的美国印记，好莱坞以一种"世界电影"的形象为自己进入中国做了文化包装。

好莱坞的全球化并不仅仅局限于电影媒体的输出。不仅每年的奥斯卡颁奖为全世界设计了一个盛大的好莱坞节日，而且好莱坞也正在利用种种电影附属产品，如互联网、电影数字产品、电影音乐原声带、图书、画册，以及各种与好莱坞电影相关的玩具、文具、生活用品等，扩大好莱坞电影的市场渗透力。随着数字技术的发展和网络的发展，以及数字媒体储存、传输能力的提高，好莱坞电影通过信息高速公路这种跨越国界的途径更方便地进入了其他国家。

经过半个多世纪的国际化努力，如今，美国电影几乎已经成为世界电影，好莱坞无处不在，其最耐人寻味的结果是在世界上不少地区，美国电影已经不再显得是"美国"电影，而是成为电影的代名词，就像一位学者所说，"美国的大众文化看起来甚至不像是一种进口的东西……"[1] 的确，从某种意义上说，"我们正在变成一个好莱坞星球"[2]。2000年以后，"星球大战系列""指环王系列""哈利·波特系列""黑客帝国系列"以及大量的超级制作的动画电影，在世界影坛形成了一浪高过一浪的冲击波，不仅主导着世界电影的潮流，而且也主导着世界电影观众的趣味。这种局面对于电影多元文化的生存和发展，对于电影美学和电影风格的发展，都带来了严峻的挑战。可以说，21世纪以后，全世界的电影都面临着美国电影带来的巨大压力，但正是在这种压力下，无论是欧洲国家或是亚洲国家，各个民族的电影一方面在融入全球化的大市场，另一方面也在形成自己的电影文化、艺术和产品的差异性，从而共同形成电影的繁荣局面。

[1] Rechard Pells, *Not Like Us: How Europeans Have Loved, Hated, And Transformed American Culture Since World War II*, New York : Basic Books, P. 205.

[2] Scott Robert Olson, *Hollywood Planet: Global Media and the Competitive Advantage of Narrative Transparency*, Mahwah : Lawrence Erlbaum Associates, Inc. P.1.

《指环王 2》（彼得·杰克逊导演，2002）

第二节　当代英国电影＊

 20 世纪 50 年代以后，世界各国的电影业，一方面要面对电视等新的媒介的冲击，另一方面要面对美国电影的威胁。欧洲各国的电影在美国电影的阴影下，都在努力寻找自己的美学风格和个性，出现了一批杰出的导演，也贡献了一批个性鲜明的非好莱坞化的"欧洲电影"，使欧洲仍然成为世界电影艺术的重要堡垒。

 英国电影人一直担心英国固有的民族特性和文化价值会被标准化的美国大众文化所替代，所以，他们推崇以艺术、文化、品质、传统来表达的民族电影，其电影文化的出发点是其本土文化和国民特性。在欧洲国家中，英国由于使用英语，在好莱坞影响下面临最大的文化挑战，但是，在英国的电影发展历史上，文学与戏剧改编的电影、历史片、喜剧片以及写实主义影片仍然是其电影的重要传统。

＊　本节内容参见石同云《好莱坞阴影笼罩下的英国电影》(《北京电影学院学报》2000 年第 2 期)，石同云、纵向东《遗产电影与英国文化传统》(《北京电影学院学报》2001 年第 4 期)，约翰·希尔、李二仕《当代英国电影——工业、政策，以及身份认同》(《世界电影》2002 年第 4 期) 等文。

一、英国的文化遗产电影

基于推崇文化遗产和本土传统、弘扬民族性和优秀文化的目的，英国电影艺术家都偏爱对反映中上阶层的庄园生活的文学作品和莎士比亚名著进行改编。许多英国电影取材于传统英国文化。英国的田园风光、怀旧的情绪、经典的戏剧化方式、温和而幽默的美学风格、精致的美术服装设计，各方面都体现了英国的传统人物、民族特性、王室生活、田园贵族以及社会历史状态。继《亨利五世》之后，有超过10部影片改编自莎士比亚戏剧，4部改编自简·奥斯汀的小说，此外还有奥斯卡·王尔德的《理想丈夫》、托马斯·哈代的《无名的裘德》，亨利·詹姆斯的《鸽之翼》，以及弗吉尼亚·沃尔夫、爱德华·摩根·福斯特、乔治·奥维尔和格雷厄姆·格林等人的文学作品。英国文学和戏剧成为英国电影的富饶宝藏。

20世纪80年代，英国评论界将这些影片称为"遗产电影"。从20世纪30年代的《英宫秘史》《伟大的维多利亚》，到后来的《远大前程》，再到20世纪80年代的《烈火战车》(Chariots of Fire, 1981)、《印度之行》(A Passage to India, 1984)、《看得见风景的房间》(A Room with a View, 1985)和20世纪90年代的《霍华德庄园》(Howards End, 1992)、《理智与情感》(Sense and Sensibility, 1995)、《伊丽莎白》(Elizabeth, 2005)，遗产电影始终是英国影坛亮丽的风景。这些影片重人物形象刻画、轻戏剧性情节，重视长镜头的运用，强调油画般的美术风格，营造经典的音乐氛围，渲染烘托水彩画一样的景色，表现英国的城镇街区和饮食起居，突出所谓文化遗产之英国之美，形成世界影坛一种独特的文化现象。这种现象，也体现在后来的许多英国电视剧中。

《看得见风景的房间》（詹姆斯·伊沃里导演，1985）

有人批评英国电影追求唯美，无论是《猜火车》(Trainspotting，1996)还是《理智与情感》，似乎都显示出英国电影文化追求"精致性"的精英倾向，把电影的创造力局限于对美学传统的复制上。一些影片过于精英和贵族的审美方式，并没有达到应有的传播效果，反而失去了大众电影市场。过度维护传统的所谓民族性，客观上导致了美国电影对英国电影的更大的冲击，许多年轻的观众更热衷于去观看好莱坞的爆米花电影，也包括一些独立制片风格的电影。遗产电影如何在民族性与大众性之间寻求平衡，一直是引起广泛关注的问题。

二、写实主义电影与电影的多样化

每个民族、每个国家都有自己的社会现实和社会关切，这是任何全球梦幻都难以替代的。因而，现实主义从来都是不同民族电影对抗好莱坞的最重要的手段。英国民族电影的现实主义思潮应该说是起源于格雷埃森倡导的关注普通大众、反映民众生活和环境的纪录片现实主义运动，该运动给英国电影注入了一种深深的社会责任感，这种理念一直延续了下来。20世纪40年代反映第二次世界大战的战争片则将该传统推向巅峰。战后的英国新浪潮电影再次反映了现实主义理念，这之后，现实主义电影风格一直是英国电影的一个重要传统。

从20世纪60年代到90年代，从《星期六晚上和星期天早上》(Saturday Night and Sunday Morning，1960)到《我美丽的洗衣店》(My Beautiful Laundrette，1985)、《光猪六壮士》(The Full Monty，1997)、《奇境》(Wonderland，1999)，再到2000年史蒂芬·戴德利(Stephen Daldry)导演的《跳出我天地》(Billy Elliot，2000)，都能够看到这种现实主义传统的延续。这些电影不再沉溺于传统的英国生活，而是表现当代英国的特性，表现都市、工业、社会变迁、低层阶级的困苦。

这些现实主义电影更加关注当代英国国民性的动态、多元和混杂。它们敏感地关注了英国社会生活的变迁、差异和复杂性，许多影片将景选在了远离伦敦的爱丁堡、谢菲尔德、诺丁汉等地，表现出全球化浪潮对地区与全球关系的关注，表达了对民族、地区、种族、性别、阶级等特性更敏锐的认识。反映有色人种题材的《我美丽的洗衣店》《海滩上的巴吉》《奇境》《十足东方》，反映苏格兰生活题材的《格雷葛莱的女友》《猜火车》，以及反映威尔士生活题材的《双城》都是这样的作品，体现了更加鲜明的文化多元论、跨民族主义的特点。

当然，还有许多英国电影人把现实主义观察与类型片创作结合起来，创作出许多既赢得了国际声誉，又产生了市场反响的艺术创新的影片。如1968年出生

的英国导演、编剧、制作人盖·里奇（Guy Ritchie），1995年拍摄首部长篇作品《两杆大烟枪》，便获得第11届东京国际电影节最佳导演奖，这部影片对中国导演宁浩的《疯狂的石头》产生了直接的影响。盖·里奇先后创作了犯罪喜剧电影《偷拐抢骗》（2000，影片以3000万英镑的票房打破了英国影史最高票房纪录）、冒险悬疑电影《大侦探福尔摩斯》（2009，全球票房超过5亿美元，位列当年全球票房第8位）、犯罪新片《绅士》（2020）等。盖·里奇充满后现代的解构智慧，一方面嘲笑秩序和传统，另一方面却又坚持温暖和善意，草根文化与低俗趣味无处不在，而在艺术上追求拼贴、跳跃、无厘头、不稳定的状态，经常与摇滚音乐、嘻哈音乐、故意刻奇一起，将英国电影那种高高在上的风格，演化为一场青年人的情绪释放和视听狂欢。

历史和传记片也一直是英国电影的传统。乔·赖特执导的《至暗时刻》（Darkest Hour，2017）就是这样一部代表性作品。该片讲述"二战"时面临来自内部争斗与外部战争威胁的温斯顿·丘吉尔临危受命，带领英国人民度过黑暗时光，赢得敦刻尔克战役的胜利，迎接黎明的故事。影片获得了第90届奥斯卡金像奖的6项提名，在全世界引起了广泛反响。其人物刻画的深度、历史质感的营造、戏剧结构的严谨，都体现了英国电影的制作品质。

三、全球化语境下的民族性

随着经济全球化进程的加剧，世界电影工业已明显倾向于以好莱坞为中心。美国通过生产、发行及放映纵向一体化和跨国联营的结构取得了垄断性地位。由于美国市场的重要性，在电影全球化的大背景下，几乎所有国家的民族电影都希望能够进入美国电影市场，"英国银幕为英国观众放映英国电影"变得越来越困难。英国不得不靠美国市场来取得立身之地，在制作电影时，它首先考虑到的是国外观众，特别是美国观众，然后才是本土观众。因此，英国许多电影都试图为了迎合美国市场不得不对本国文化进行各种商业包装和改造。英国电影如同中国电影一样，也面临一个如何看待文化传统，从什么视点来看待文化传统的问题。

从积极的角度来看，面对电影工业国际投资、国际合作或合拍潮流的日益兴盛，英国调整了战略，不再固执地坚持制作所谓传统意义上的民族电影，而是从投资、人员、内容及市场等各个方面，都更加"国际化"，以国际标尺来想象未来的电影观众和市场，更多地表现超越民族文化限制的浪漫、成功、生存、道德这些普遍性共享内容，按照国际标准来表现奇观化的大场面。

在这方面，1970年出生于伦敦的英国导演、编剧、摄影师及制片人克里斯

《盗梦空间》（克里斯托弗·诺兰导演，2010）

托弗·诺兰，则是典型的代表。2000年，诺兰凭《记忆碎片》获得第74届奥斯卡和第59届金球奖最佳原创剧本提名。先后执导电影《蝙蝠侠：侠影之谜》（2005）、《致命魔术》（2006）、《黑暗骑士》（2008，该片成为全球第四部票房超过10亿美元的电影）、《蝙蝠侠：黑暗骑士崛起》（2012）、《盗梦空间》（2010，获金球奖最佳导演及最佳原创剧本提名）、《星际穿越》（2015）、《敦刻尔克》（2017，获第90届奥斯卡金像奖最佳导演提名）。2019年12月，克里斯托弗·诺兰在白金汉宫参加授勋仪式。剑桥公爵威廉王子授予他大英帝国司令勋章（CBE），以表彰其作为导演、编剧、制片人对电影作出的贡献。诺兰的电影，大多已经不是严格意义上的英国电影，而是与好莱坞合作，甚至由好莱坞主导的电影。这也体现了英国电影的另外一种倾向——与好莱坞合拍，这类电影无论是在全球的影响上还是票房成绩上，都成为英国电影中最重要的部分。

　　但同时，也有许多人怀疑，英国的所谓国产电影能否仍然可以被理解为民族电影。为了将电影销售给美国的发行商们，英国电影制作者不得不采用美国人的视野和视点，向美国展现美国人能够认识和愿意接受的英国及其传统。于是，英国似乎成了"旅游者眼中的英国"。有的学者尖锐指出，在英国影业，尽管人们在高谈阔论英国电影，但完全是以美国人民是否爱看来评判并决定这些影片的价值的。以克里斯·哥伦布（Chris Columbus）导演的《哈利·波特》（Harry Potter）系列片为例，其演员、技师和工作人员主要是英国人，但导演和制片人员主要是美国人，该片虽然成为英国票房有史以来最成功的英国影片，但利润流向了美国，其美学趣味也是由美国人主导。实际上，现在在全球产生一定影响的所谓英国电影，有很多本来就是与好莱坞联合制作或者是按照美国人的趣味联合制作的，已经很难真的被看作英国人所理解的英国文化。英国每年自己投资出产的影片，除偶有几部能在国内国际票房打响之外，大多没有任何反响。多数英国本土电影都是低投资的，甚至相当一部分就是为英国的电视4频道拍摄的所谓电视电影。

第三章 世界电影：重生的时代

《哈利·波特与魔法石》（克里斯·哥伦布导演，2001）

实际上，美国电影从来没有号称是一种民族电影，却因为这种跨国界性，使好莱坞电影演变为一种泛全球性的国际电影。所以，国际流行的电影，也成为英国电影的一种方向。民族性与全球性应该是一种共存关系。新世纪的民族电影不能奢望取代好莱坞，同样，好莱坞实际上也不可能完全取代民族电影，所以，尽管仍有许多人为民族电影工业摇旗呐喊，但英国影业的困境毕竟使得这类声音越来越弱。英国电影工业，如同其他国家的电影工业一样，必须一方面依托民族文化的资源，另一方面更要走出去，争取更有利的国际竞争环境和更大的国际市场份额。市场才是民族电影文化能够生存和发展的基础。

第三节 当代德国电影 *

在 20 世纪 60 年代以后，西德电影曾经先后经历了 20 世纪 60 年代初的一场危机、60 年代中期的德国青年电影的崛起与 70—80 年代德国新电影的繁荣等阶段，到了 20 世纪 80 年代末再次陷入商业与艺术的双重危机之中。20 世纪 90 年代之后，则出现了新的创作特点。

* 本节内容参见滕国强《90 年代的德国新电影》(《当代电影》2000 年第 6 期)，滕国强《90 年代活跃于德国影坛的电影导演及其作品》(《当代电影》2000 第 6 期)等文。

一、德国电影的危机

借助第二次世界大战之后世界秩序的重建,美国电影在欧洲的影响力日益扩大。德国民族电影的危机并非个别现象,而是欧洲各国乃至世界各国电影呈现出的普遍现象。德国和其他欧洲国家的电影业都面临着电影市场为美国电影所控制的形势,曾经与美国电影长期抗衡的法国电影市场实际上也已经失守。在好莱坞影片铺天盖地的状况下,人们在德国影院的排片表上几乎难以见到本土电影的名字,只能在电视台接近午夜的节目里看到民族电影播映。20世纪80年代西德故事片年产量在50~80部,其在国内市场所占市场份额为22%~23%。到1989年,国产故事片产量为68部,市场份额下降到16.7%。进入20世纪90年代,东西德统一,但电影产量仍然没有增加,年产量基本保持在50~70部,市场份额徘徊在9%~17%,1993年甚至降低到只有8.38%的超低水平。德国国产电影受到政策保护,占多达60%的首映时间,但每部影片的观众平均不足2万人次。德国电影陷入了深刻的市场危机。

在市场陷入低迷的同时,德国电影也面临艺术危机。在一年一度的欧洲电影节上,德国电影除在1988年的首届电影节上,以文德斯的《柏林的天空》(1987)获得过大奖外,此后多年便一直与该电影节各种奖项无缘,甚至没有一部德国影片能够入围。同样,在德国的柏林、法国的戛纳与意大利的威尼斯这欧洲三大A级国际电影节上,曾经在20世纪60年代末期至80年代初期辉煌一时的德国电影也风光不再。在德国国内,1993年第43届德国电影奖评选委员会竟然找不出一部能够获得最佳影片奖的作品,最重要的影奖出现了空缺。

德国电影艺术危机的重要原因是德国新电影主将逐渐退出,新一代电影人还没有成长起来。新德国电影时期不少导演曾经拍出过艺术性、商业性兼具的好片,然而也有一些导演单纯追求影片的艺术性或哲理性而忽视影片的观赏性与娱乐性。结果,他们的影片脱离观众,成为只有少数影评家赏识的阳春白雪。有些导演标新立异,所拍摄的影片从题材到风格都荒诞离奇,走上了脱离大众的自我道路。

1982年,德国新电影最多产、最有活力的旗帜性人物法斯宾德英年早逝,使新德国电影运动从此失去领军人物。此外,新德国电影另两位重要代表人物文德斯与施隆多夫都曾先后离开德国前往好莱坞拍片;另一位著名导演赫尔措格虽然留在德国,但在拍了几部反响平平的影片之后转向了舞台剧创作。于是,20世纪80年代中期以后,新德国电影的几位主将所创作的新片日渐减少,这些作品也缺乏艺术创新力量。

这时期德国影坛上虽然涌现出一批年轻导演,有的还曾在国内外获得过一些

奖项，但这些新人的影片还不够成熟，缺乏深度与力度，远远不能与法斯宾德、施隆多夫、赫尔措格、文德斯等人在20世纪70年代所取得的显赫成就相比。青黄不接的现象，使德国电影进入了低谷。

二、统一后的德国电影

随着柏林墙的倒塌和德国的统一，德国电影进入一个新的历史发展时期。20世纪90年代的德国电影是在两德统一背景下发展的。电影作为时代与社会生活的一面镜子，反映了统一给德国的政治社会以及人的命运所带来的影响与变化，以及人们对冷战时期的历史反省。

20世纪90年代最初几年，在两德统一之始，更加直接的纪录电影作为一种历史见证，发挥了其真实记录的优势，记录反映德国社会变革的过程中所受到的社会关注。那一时期一批纪录影片应运而生，如《封闭的年代》（苏毕勒舍内曼导演，1990）、《柏林弗里德利希大街车站》（康斯坦策宾德等导演，1990）、《德意志民主共和国无题》（哈里拉克导演，1990）等都是代表性作品。它们从不同的视角对刚刚结束的东德历史，对它遗留下来的各种政治、经济、社会问题以及对德国东部日益增长的新纳粹势力进行了回顾与揭露。以德国统一为背景直接反映和记录社会与政治变革的纪录影片的活跃，不仅是20世纪90年代德国电影创作的重要现象，而且它们作为珍贵的影像资料记录了德国统一的历史，见证了作为一个全球历史转折点的柏林墙的倒塌。这些纪录片显示出重要的历史文献意义。

表现1990年前后东德政治突变与统一过后民主国社会生活的变化，也成为20世纪90年代德国影片创作中的新题材。生活在民主德国的电影导演比生活在西柏林的电影工作者，更加敏感、更为投入地表达他们对这一历史变化的阐述。他们拍出了一批有艺术深度和历史感的电影作品，如《跳探戈舞的人》（罗兰特·格莱夫导演，1990）、《在恐惧的旋涡中》（延鲁·齐斯卡导演，1991）、《楼上楼下》（约瑟夫·欧尔导演，1993）、《世界冠军》（佐兰·索罗门导演，1993）、《你好，同志！》（曼夫雷德·史台尔策导演，1993）等都是有代表性的影片。这些作品显示出编导者对统一前后德国社会变革的敏锐观察和强烈的历史责任感。

20世纪90年代德国电影另一引人注目的现象是喜剧影片受到观众欢迎。这些影片一方面是20世纪80年代《以无辜者的名义》（安德里亚斯·克莱纳特导演，1997）、《奥托》（奥托·瓦尔克斯导演，1985）等开创的西德喜剧片传统的延续，另一方面又反映了统一后身处政治社会经济种种问题重压之下德国观众寻求轻松愉悦的需求。20世纪90年代的喜剧片，有的以两德关系为背景（《加油！特拉比！》

《你好,同志!》),有的以爱情为题材(《不安分的男人》《戴特莱夫布克的男人客栈》,甚至还有某些政治讽刺影片(《冒牌货》,赫尔穆特·迪特尔导演,1992)。这些喜剧影片用一种喜剧方式表现了德国社会的各种现实矛盾和社会冲突,具有浓郁的民族特点和现实参照性,加上幽默讽喻的手法,受到许多德国电影观众的喜爱。

三、德国电影的复兴

20世纪90年代的德国新电影是与一代新人的涌现和成长联系在一起的。这批年轻导演大多出生于20世纪五六十年代,曾在柏林、慕尼黑或康拉德·沃尔夫电影学院学习,接受过正规的系统训练,这使他们与大多靠自学成才的前辈导演相比,对电影语言更熟悉,对电影的技术手段和艺术手段的使用更加专业。他们在拍摄常规故事片之前,都经历过一个拍摄短片、电视片的阶段,积累了一定的经验,进入20世纪90年代才陆续推出故事片处女作。他们的影片不像某些新德国电影导演那样故弄玄虚、脱离观众,而是重视情节,善于多线索地建构故事人物形象,而在风格式样上则力图不拘一格、融会贯通,在表现手法与画面构图上也体现出创新与探索精神。于是,如彼得·泽尔的《塞尔维亚姑娘》(1990)、汤姆·提克威(Tom Tykwer)的《罗拉快跑》(Run Lola Run)(1998),以及反纳粹片《索菲·朔尔最后的日子》、反映民主德国社会生活的《再见,列宁》等几部影片,不仅在本土引起轰动,在国际上也反响不凡。经过近十年的发展,新一代导演的作品已经成为20世纪90年代德国新电影的主流,给德国电影带来了新的生命和新的面貌。

《无处为家》(卡罗琳娜·林克导演,2001)

卡罗琳娜·林克(Caroline Link)的影片《无处为家》(Nowhere in Africa,2001)不仅囊括2002年德国最佳电影、最佳导演、最佳男配角、最佳摄影与最佳音乐5个重要奖项,而且还荣获奥斯卡最佳外语片奖。这是继1980年著名"新德国电影"导演施隆多夫的名片《铁皮鼓》之后,德国电影再度问鼎这一电影大奖。

而汤姆·提克威是一位靠拍摄超8毫米影片与短片自学成才的怪才。1993年他的处女作《致命的玛丽娅》被德国电影评论家协会评为最佳影片,并且他本人获巴伐利亚电

影最佳新人导演奖。1997—1998年执导《意外的冬天》与《罗拉快跑》两部结构新颖、手法独特的影片。他的其他两部新片《公主与侠客》（2000）与《天国》（2001）也均获德国最佳电影银片带奖。汤姆·提克威的《罗拉快跑》是一部产生了重大国际影响的德国电影。影片以其充满动感的画面、多种结局可能性的设置，充分利用时间和偶然的游戏，用动画和游戏的手法，表现了两个青年人各种可能性的命运。导演巧妙地给时间以刻度，场景、人物不断切换，眩目的色彩给观者以视觉冲击，劳拉的世界既可以看成是周而复始的，时间的结束就是时间的开始，又可以看成是平行宇宙，相互独立，各自演化。每次跑动过程的开始，情节和人物都只有细小差别，这些细节在时间流逝中不断积累放大，以至于人物得到不同命运。正是在这种平行或者循环叙述结构中，偶然性的影响才被凸显出来。劳拉的世界既不同于希腊古典悲剧，又不同于哈姆雷特。在这个世界中，每个人有多条时间线。这些时间线相互交织在一起，构成了一个复杂织体。当我们沿着劳拉的时间线穿梭，我们看到劳拉的时间线与他人时间线的截面。这些不同的截面使我们得以窥视他人的故事，比如劳拉父亲和其情妇的故事。这些截面本身即构成了一种叙述结构。该片不仅摘取了1999年德国最佳影片与最佳导演两项金奖，并且获美国奥斯卡最佳外语片提名。德国电影重新赢得国际关注。

《罗拉快跑》（汤姆·提克威导演，1998）

德国电影进入新世纪之后，不断推出一些产生了全球影响的有深度的电影。在2003年第53届柏林电影节上，一部名为《再见，列宁》（2003）的德国影片

获得最佳欧洲影片蓝天使奖。《再见，列宁》是一部带有感伤情绪的轻喜剧风格的情节剧影片。它的德语原名为《民主德国在 79 平方米房间里的延续》。影片中，男主人公的父亲早就逃往柏林，母亲是一名坚定的共产党员。一次偶然受伤，母亲长期昏迷，醒来时两德已经统一。为了不让母亲受到刺激，儿子通过制作假电视新闻等方式给母亲制造一个"东德"的"社会主义"环境。影片将假象中的过去与现实中的现在交织在一起，一方面表达了社会转型后前东德人对以往时光的追抚、怀念和依依惜别，另一方面也表现了社会不可阻挡的巨大变化。正如男主角所说，"民主德国或许不完美，但她是我们的母亲，是我们的根"。

丹尼斯·甘塞尔导演的《浪潮》（Die Welle, 2008），改编自发生在美国的一个真实故事，表现了某中学一周的"法西斯主义"课程如何培养了青年人的法西斯主义精神，深刻揭示了法西斯主义的现实根源，在许多国家都引起了轰动。由德国导演米夏埃尔·赫尔比希导演的《气球》（Ballon, 2018）、拉斯·克劳梅（Lars Kraume）导演的《沉默的教室》（Das schweigende Klassenzimmer, 2018）则都对民主德国的那段特殊历史进行了反思，表现了人道主义的精神和牺牲与尊严，成为年度受人们重视的电影。德国电影这种反省精神，为世界电影带来了一种难得的思辨性。

《浪潮》（丹尼斯·甘塞尔导演，2008）

这些影片的出现，表明进入新世纪以后，德国影片不仅在国内获得评论界的好评，而且受到国际影坛的注意。可以预计随着新一代导演进一步走向成熟，德国电影有望走向一个新的高潮，重新成为国际影坛上一支重要力量。

第四节　当代法国电影 *

在第一次世界大战前，法国是世界和欧洲的电影中心。当时法国电影多半出

*　本节内容参见刘捷《90 年代法国电影大事记》（《当代电影》2000 年第 5 期），刘捷《法国电影的新时尚》（《当代电影》2003 年第 2 期），刘捷《九十年代法国电影市场概况》（《北京电影学院学报》2000 年第 1 期）等文。

自著名的高蒙电影公司。高蒙公司在发展有声电影、彩色电影和创建影剧院的过程中，把法国电影带向了世界。法国的电影制片、发行、放映企业如高蒙、百代公司都有着自身独特的企业文化。第二次世界大战以后，法国新浪潮也对世界电影产生了深远影响。可以说，法国人对电影的痴迷经过百年积淀已经成为一种传统。在全世界，法国电影几乎是艺术电影的同义词，就像好莱坞电影是商业电影的代名词一样。法国电影传统中，包括了戏剧、文学的营养，自由创作的风气，法国公共知识分子的参政愿望和20世纪存在主义等法国哲学，而最直接和最具体的电影影响则来自新浪潮运动、左岸派和"五月风暴"。1959年新浪潮运动造就了法国电影的辉煌，然而这一切又都在1968年"五月风暴"之后进入低谷，法国电影从政治激情中冷却下来之后，大量的电影轻描淡写、质量平平，法国电影进入一个沉静的休眠期。进入20世纪70年代以后，法国电影同样在美国电影的咄咄逼人面前，不得不努力去寻找艺术与商业的妥协之路。

一、电影的文化传统

进入20世纪七八十年代以后，法国新一代观众已逐渐接受好莱坞电影。同时，1973年，法国国家三台正式面向全国提供电视服务。电视的出现和普及一方面使电影在影院的放映面临危机，同时又因为在电视的新渠道的播放使电影创作恢复了生机。到1976年，法国公立电视台的观众已经达到了1470万人，1984年，法国最大的私立电视频道Canal+成为参与电影制作的新秀，它综合立体的频道服务和全面的电视制作体系赢得了越来越多的法国观众。同时，Canal+投资制作电影，支持频道的内容供给，并对部分电影采用提前预购的方式，从此电影的命运被电视改变了，银幕的格局被打破了，电视不但改变了电影的观看方式，也改变了法国电影的制作和发行格局。电视台成为法国电影最主要的投资者和联合发行者。1998年，Canal+在电影制作方面的投资就有8亿法郎，其他电视台用于电影制作方面的投资总额也达到了5.7亿法郎。2000年，法国出品的145部电影中，有115部是Canal+的投资对象。影视之间的合流，成为法国电影发展的重要路径。

20世纪80年代以后，法国电影业经过多年的摸索，形成了法国本土制片人投资、电视台投资和外国资金引入的投资模式，从而加速了制片与发行的国际化步伐。人们常常误以为基耶洛夫斯基的"蓝白红"三部曲就是单纯的"法国电影"，其实，它们更多的是"法语电影"或者"在法国制作的电影"。这种由法国投资拍摄、法国人主演却由外籍人士导演的电影不少。与此同时，一些原来的法属地区，如非洲、加拿大魁北克、摩洛哥及阿尔及尔等法语区的电影也都受到法国帮

助，许多中东地区国家的电影也受惠于法国资助机构，中国20世纪90年代初期的许多艺术电影也都受到法国南方基金支持。其他欧洲电影人更是频繁与法国合作。虽然美国是世界电影工业的中心，也有很多外籍导演在好莱坞崭露头角，但法国仍是国际上参与跨国电影合作最多的国家。这种开放政策不但吸引世界各地的艺术家来法国从事电影创作，也使法国电影人有机会与世界各国电影人合作。从20世纪70年代的布努艾尔和贝尔托卢奇，到罗曼·波兰斯基和基耶洛夫斯基，再到安德烈·祖拉斯基和米歇尔·哈奈克，法国投资拍摄了许多著名外国电影导演的作品，其中不少在世界影坛上获得了很大反响，也是各大国际电影节的常客。可以说，如果好莱坞是世界电影工业的中心，那么法国则是世界电影多元文化的中心。

法国电影业自1948年以来，特别是1986年以来还得到了国家电影工业和音像节目工业的特别财政资助。这项资金的设立提高了法国电影在产业各个环节上的本土竞争力。法国电影扶持资金总额在20世纪90年代一直保持在12亿~17亿法郎之间，为法国电影的制片、发行、放映乃至展映与促销提供资金支持。法国政府1990年2月还颁布了一项新法规，结束了"电影"管制"制度"，启动了目前实行的电影分级体制。法国电影分级委员会摆脱传统的政治审查理念，将分级宗旨定位在发展文化和保护儿童权益上。20世纪90年代以来，法国电影观众一直保持在1亿多人次，年票房总额在40亿~50多亿法郎之间（相当于9亿~10亿美元）。1992年，法国新锐电影人成规模涌现，出现了39部电影导演的处女作，德斯普里钦的《哨兵》、西里尔·克拉尔的《野兽之夜》和克萨维尔·波伏瓦的《北方》等一批作品问世，引起世界关注。电视台对电影制作的参与以及FEMIS改制，新一代电影人才脱颖而出。这批更年轻的导演先后在国际电影节上登场亮相，几代法国电影人共同创造了法国电影的新的多元文化时代。

法国的电影文化氛围相当活跃。法国的电影制作、放映、服务等技术都走在世界前列。推动电影高新技术发展，也是法国电影产业的核心策略。法国著名的"影视未来城"至今是世界影视高技术汇展中心。与此同时，法国国内的影院也较早改建为多厅现代影院，配备了数字音响、超大屏幕、阶梯座位等设备。电影院也逐渐成为商业中心、娱乐中心、视听中心和信息中心。至今，法国恐怕仍然是世界上每年举办各类国际电影节最多的国家。据《电影手册》记载，每年在法国境内举办的大大小小电影节共有140多个，遍布全法各大个城市。从戛纳电影节、凯撒奖，到多维尔美国片电影节、阿沃里亚兹法国片电影节、科涅克警探片电影节、比亚里茨体育片电影节、安纳西动画片电影节等等，各种各样的国别、类型、

规模的电影节几乎贯穿了法国全年。这些电影节担负了电影文化的交流传播功能,也起到了电影推广、营销、宣传的作用,同时,也让世界各国的电影人相互学习交流,鼓励了电影艺术的创新。这些年,中国电影和中国电影人也频繁出现在法国的各大电影节上,为世界所关注。

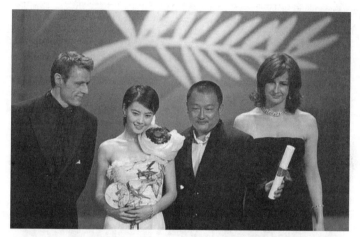

2005年,王小帅导演的《青红》在第58届戛纳电影节上获评审团奖

二、新浪潮的一代

在法国,新浪潮一直余波激荡。弗朗索瓦·特吕弗、罗伯特·布莱松和路易·马勒分别拍摄的《最后一班地铁》(1980)、《金钱》(1983)与《再见孩子们》(1987),戈达尔的《芳名卡门》(1983)和《新浪潮》(1990),以及雅克·里维特的《不羁的美女》(1991),乃至阿兰·雷乃的《抽烟/不抽烟》(1993),这些影片都表明了"新浪潮"一代电影人的才华和贡献。而《在撒旦的阳光下》(1987)、《梵·高》(1991)和《特莱斯》(1986)也证明了与新浪潮同龄但不同路的莫里斯·皮亚拉和阿兰·卡瓦里尔等在各自的美学实践中迈向了高峰。而埃里克·侯麦则开启了他电影世界中的"四季故事"系列(1990—1998)。

许多电影依然体现了法国的作者电影传统。埃里克·罗尚的《没有怜悯的世界》(1988)、阿诺·德斯普里钦的《哨兵》(1992)、帕斯卡尔·弗兰的《与朋友的小协议》(1994)、诺埃米·里沃斯基的《忘了我》(1995)等都接近了特吕弗所说的"个人创作"。他们拍电影就像写小说一样自由、多样、丰富,每个人都用自己的语言讲述自己的故事。当然,在这方面,戈达尔仍然是法国电影的代表

性人物。"新浪潮"的高峰过去以后，戈达尔几乎成为法国乃至世界新一代电影青年的偶像，他的影片特立独行、我行我素、大胆开放、挑战成规。他的《新浪潮》(1990)、《德国90》(1991)、《永远的莫扎特》(1996)、《爱情研究院》等影片，都在虚构与纪录之间，表达自己用电影语汇进行的个人思考。2001年，他执导爱情片《爱情研究院》，该片获得第54届主竞赛单元金棕榈奖提名。2014年，84岁的戈达尔执导剧情片《再见语言》，获得美国国家影评人协会奖最佳影片。

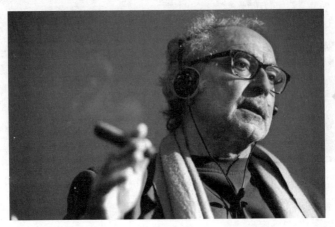

让-吕克·戈达尔（Jean-Luc Godard），1930年12月3日出生于法国巴黎，法国导演、编剧、制作人，毕业于索邦大学

让-吕克·戈达尔是一位思想激进且多产的导演，前期作品表现西方的精神危机和生活混乱，后期电影转向左倾知识分子立场，可以经常发现存在主义和马克思主义哲学对他的影响。戈达尔通常被视为挑战和抗衡好莱坞电影常规的大家，他把自己的政治思想和对电影发展史的丰富知识注入电影，表意晦涩，独往独来，甚至有些孤芳自赏，很少有观众能够完全看懂戈达尔电影复杂文本的含义。他把电影变成了一种个人的"影像写作"，并不考虑主流观众的接受程度和观感体验。所以，戈达尔已经不是单纯意义上的电影人，而是一个少见的"以电影行动"的知识分子、电影的沉思者和反叛者。影像是戈达尔思想和发言的手段。他根据不同的政治目的，远赴希腊、南斯拉夫和奥地利拍摄，代表的是一种知识分子的反省和批判立场。由于不考虑商业利益，戈达尔的电影大多成本很低，也很少进入主流商业渠道发行，大多制成音像制品在全球专业圈子和青年人中流通，在各大电影节被人们膜拜。从谈话录《戈达尔说戈达尔》中可以看到，晚年的戈达尔，

哲学、文化、政治思想庞杂，思维开阔，其电影影像已经超出了常规电影的意义范围，尤其是4部系列片《电影史》完全打破了电影的传统规则和界限，将法国古典知识的理性与现代先锋精神的叛逆相结合，成为既博大精深又艰涩暧昧的电影读本。

戈达尔，似乎成为一种象征，成为一面对许多理想主义的愤世嫉俗的青年人、青年艺术家、青年电影人具有感召力的旗帜。

三、抵抗好莱坞

20世纪80年代初，新一代电影人在新的电影观众的推动下，既继承了新浪潮一代的电影文化传统，又及时地反映了时代的阅读口味、青年兴趣，法国电影进入一个"青年电影"时代，史称"新影像时期"。三个新崛起的电影人迅速征服了影评家和观众，吕克·贝松、让-雅克·贝奈克斯和莱奥·卡拉克斯被喻为"法国电影三大天才"。《地下铁》（1985）、《早晨37度2》（1986）和《新桥恋人》（1991）作为他们早期最具代表性的电影，为法国电影带来了新的气象。

伴随电影的全球化进程加速，电影作为娱乐手段的功能日益突出，也随着法国青年观众和全球观众对好莱坞电影的逐渐习惯和认同，法国电影也"被迫"从过去的"艺术电影"的高雅转向"商业电影"的大众化，以期获得更多的观众和更大的市场。所以，法国人虽然以"作者电影"自豪，但从20世纪80年代以后，商业电影逐渐占据主流市场，许多学院派导演也从"作者电影"走向了"商业电影"的道路。其中，最著名的代表就是吕克·贝松。

1982年，吕克·贝松（Luc Besson）推出了黑白片处女作《最后决战》，影片在黑白效果的背景下描述了一个几乎超越现实的故事，残忍的战斗和冰冷的兵器受到了法国评论界的欢呼。《地下铁》获得了第11届法国电影凯撒奖最佳导演提名。1988年，爱情冒险电影《碧海蓝天》获得第14届法国电影凯撒奖最佳导演提名。1990年，执导动作惊悚电影《尼基塔》，获得第16届法国电影凯撒奖最佳导演提名。1994年，动作类剧情片《这个杀手不太冷》获得第20届法国电影凯撒奖最佳导演提名。1997年，科幻动作电影《第五元素》终于获得第23届法国电影凯撒奖最佳导演奖。1999年，编导传记类战争电影《圣女贞德》，再次获得第25届法国电影凯撒奖最佳导演提名。2000年9月，创立欧罗巴影业。随后，执导奇幻励志电影《天使A》（2005）、动画电影《亚瑟和他的迷你王国》（2006）、动作电影《飓风营救》（2008）、动作犯罪电影《致命黑兰》（2011）、《飓风营救2》（2012）、科幻动作片《超体》（2014）、奇幻动作片《勇士之门》（2015）、科幻动

法国导演吕克·贝松，1959年出生于法国巴黎

作片《星际特工：千星之城》（2017）。2015年还曾经担任第五届北京国际电影节评委会主席。

吕克·贝松逐渐被看作能够生产商业流行电影的法国的"斯皮尔伯格"。贝松自己也声称："我想要的是自己的电影产业，法国人拥有的电影产业！"他所导演的《这个杀手不太冷》（1994）成为一部具有强烈好莱坞味道但是又具有法国风格的动作言情大片，奠定了他世界级大导演的地位。吕克·贝松把美国商业电影的场面、剧情与法国作者电影的艺术个性结合在一起。在这方面，1999年的《圣女贞德》堪称另一部代表作，既具备了商业电影的制作规模和类型片元素，又具备了作者电影的个人化特征。吕克·贝松的电影题材、样式、类型多样，而且也相对高产。到了后期，其艺术创新和艺术完整度都逐渐减弱，商业大片的商业效益开始下降，缺乏好莱坞那样的电影工业体系支撑，靠一个导演试图创造国家的电影工业奇迹，是很难有坚实基础的。

吕克·贝松的成功令许多商业人士和电影人改变了观念。法国导演为什么不能创造自己的传奇来改变国家和电视台投资的商业恶性循环？于是，吕克·贝松不再是唯一的个案。以为歌星拍短片出身的让-皮埃尔·热内，以处女作《怒火青春》（1995）获得戛纳最佳导演奖的卡索维茨，从美国毕业回国发展的克拉皮什，这些"新浪潮"的产儿们开始背弃传统，逐渐关注市场和观众的现实要求，作者电影的封闭被打破，电影人向大众、向全世界的大众开放了。贝松扶植的两个导演热拉尔·克瓦兹克《的士速递》（1998）、《芳芳郁金香》（Fanfan la tulipe，2003）和奥利维耶·达昂《暗流Ⅱ》（Crimson Rivers 2: Angels of the Apocalypse，2004）也在这条商业-艺术融合的道路上逐渐走向成熟。法国高等电影学院改制之后涌现的一批新锐导演也逐渐走上法国影坛。西里尔·科拉尔的《疯狂夜》（1992），埃里克·罗尚的《没有怜悯的世界》（1989）、克里斯汀·文森特的《谨慎的女人》（1991）、阿诺·德斯普里钦的《哨兵》（1992）、小卡索维茨的《怒火青春》（1995）、弗朗索瓦·奥松的《犯罪情人》（1997）以及布鲁诺·杜蒙的《人性》（1999）等都显示了"法国青年电影"阵营的力量。

法国新一代青年电影人开始试图在世界范围内重新与美国好莱坞电影竞争。在这期间，商业上最成功的法国电影往往是喜剧片。自从莫里哀以来，喜剧一直

是法国剧坛的传统。而从默片时代开始,喜剧片也是法国人最喜闻乐见的电影形式。让·迦本、费南代尔、布尔维尔、夏洛特组合、高吕什,还有路易·德·菲奈斯等都是法国电影中最著名的喜剧明星,贝尔蒙多、阿兰·德龙、德帕迪约和让·雷诺等许多巨星都曾演过成功的喜剧。中国观众熟悉的由杰拉尔·乌里执导的《虎口脱险》就是 Les Films Corona 制作发行的一部战争喜剧电影。直到现在,法国每年出产的 100 多部电影中,大约一半都带有喜剧风格。2002 年,法国的喜剧还曾经席卷世界。《天使爱美丽》《西班牙旅馆》《的士速递Ⅱ》和《女王任务》都获得了不错的票房成绩。

让-皮埃尔·热内(Jean-Pierre Jeunetd)导演的《天使爱美丽》获得了第一届欧洲电影展四项大奖,2002 年奥斯卡提名最佳外语片、最佳摄影、最佳艺术指导、最佳音效、最佳原著剧本,还获得了金球奖最佳外语片提名,以及多伦多影展、芝加哥影展、爱丁堡影展"最受观众欢迎奖"。影片讲述了法国女孩艾米莉的奇特故事。她从小生长在一个孤独冷漠的环境里,沉浸在自己的天地中。艾米莉学会在一些微不足道的小事情里寻找欢愉和满足,比如将手深深插进米袋里,用汤匙敲碎结成固体状的奶油层,在运河里打水漂。艾米莉偶然发现自己有能力影响和改变其他人的生活,于是开始充当改造世界的美丽天使,竭尽全力地帮助别人实现梦想,而她从中体会到生命的快乐。影片构思奇特、想象大胆、风格诙谐、结构精致,成为当年度世界上最受观众欢迎的影片之一。

《天使爱美丽》(让-皮埃尔·热内导演,2001)

在 2000 年前后的法国，每年 100 多部电影中的少数商业电影的经济成功支持着大多数作者电影的存在。从《三个男人与一个摇篮》（1985）到《天使爱美丽》（2001），从《这个杀手不太冷》（1994）到《美丽新世界之女王任务》（2002），法国电影史上票房成绩最好的 100 部电影中，近 20 年的影片占了 32%，大多是具有类型特点的商业影片。

新世纪以后，法国影坛出现了多代同堂的局面。生于 20 世纪二三十年代的戈达尔、里维特、侯麦和皮亚拉，生于 40 年代的歇罗、特西内、雅克和卡莱尔，生于 50 年代的贝松、奥迪亚赫和阿萨亚斯，生于六七十年代的奥松、德斯普里钦和克拉皮什，等等，正是这些不同年龄、不同成长背景、不同电影观念的电影人的共同努力，维持着法国电影传统的生生不息。2004 年，吕克·贝松在巴黎市郊兴建法国最大、最豪华的综合电影拍摄基地的申请被批准。欧罗巴公司试图成为未来继好莱坞当时的九大电影公司之外的"第十大电影公司"。法国电影努力想重新成为世界电影的中心，虽然这种目标因为好莱坞的过分强大难以实现，但是至少为世界电影带来了一种多元文化竞争互动的局面。

第五节　当代意大利电影 *

意大利是热爱电影的国家。在新现实主义以后，意大利电影曾经走入低谷，但是，由于广播电视台纷纷投资拍片，国家银行设立专门机构向电影人贷款，特别是电影创作人员中涌现出一批具有现实精神的青年导演，而那些拍摄作家电影的大师们，如费里尼和安东尼奥尼，虽然仍然坚持用自己的风格创作影片，但更加开放的中青年一代导演也崭露头角，如马可·贝洛基奥、贝纳尔多·贝托鲁奇、塔维亚尼兄弟，以及被称为"新现实主义继承人"的弗朗西斯科·罗西、达米亚诺·达米亚尼、吉奥里亚诺·蒙塔尔多、吉洛·彭特克沃等都成为振兴意大利电影的代表性人物，20 世纪 80 年代以后，意大利电影在国际上继续产生着重大影响。

一、独树一帜的意大利电影

20 世纪 80 年代以后，欧洲经济出现萧条，美国电影乘虚而入，同时还有电视、

* 本节内容参见郦丹《困境中的生机——最近十几年的意大利电影》(《当代电影》2006 年第 2 期)，尹平、陈宜年《七十年代以后的意大利电影》(《世界电影》1999 年第 4-5 期)。

第三章 世界电影：重生的时代

录像业的竞争，使意大利电影业同世界各国电影一样，陷入衰落。20世纪70年代初期，意大利的影院观众每年可达7亿人次，超过西德、法国、英国电影观众的总和。但1983年，意大利共拍摄了110部影片，比1980年减少2/3；到1984年，影院观众人次下降到1.6亿。意大利电影陷入危机。虽然电影工业蹒跚而行，但意大利电影仍然在顽强地延续自己的传统并在世界电影格局中独树一帜、成就斐然。

吕基·康曼西尼以陀思妥耶夫斯基的小说《白痴》的主人公为原型拍摄了寓言片《寻找基督》（1982），影片阐述了在灾难和困境中，仁爱是道德上的胜利者。康曼西尼还拍摄了一些优秀的儿童片，如《父与子》（1979）、《木偶奇遇记》（1971）等，都引起了很大反响。1983年，他拍摄了根据卢梭同名小说改编的《爱的教育》，展现了一个美丽的具有教育哲理的儿童世界。

一些意大利导演还与美国和其他国家合作，制作了具有意大利文化特点的合拍影片。例如，以拍摄意大利式西部片著称的赛尔乔·莱昂内在20世纪60年代末和70年代初拍摄了5部西部片，其中包括"美国三部曲"中的两部——《西部往事》（1968）和《革命往事》（1971）。1984年，戛纳电影节首映了莱昂内"美国三部曲"中的第三部《美国往事》（Once Upon A Time In America，1984）。这三部曲从不同角度观察、反映了美国社会底层生活，而且许多故事都与意大利裔的美国人有密切联系。《美国往事》耗资4千万美元，从酝酿到上映历时13年。为了拍摄该片，导演赛尔乔·莱昂内在意大利的罗马复制了纽约市，此外他还在蒙特利尔找到许多建筑作为拍摄地点。电影中的纽约长岛酒店拍摄于威尼斯，片中的"纽约中央车站"摄于巴黎，而片中人物"莫胖"的餐厅则是按照赛尔乔·莱昂内和原著作者讨论小说时的意大利餐厅搭建。影片以极具魅力而丰满的形式呈现了一个欧洲导演眼中的美国景观，以及一个外来者对美国的想象与幻觉中的记忆。影片通过纽约四个意大利裔少年在黑社会成长的过程，描绘了美国从20世纪20年代到60年代的社会变化。好莱坞著名影星罗伯特·德尼罗扮演的"面条"贯串起一个爱与恨、暴力与血仇、友情与爱情、童年与成人的深情故事。《美国往事》与大多数的黑帮片不同，没有充斥大量打斗枪战场面，画面明亮与阴冷形成鲜明对比，节奏舒缓，充满感伤氛围，采用不少长镜头来表现人物内心的复杂，尤其回忆往事的镜头配上了淡黄的底色，犹如一张张泛黄的老照片，加之以忧伤安静的单簧管配乐，具有黑色与蓝色交融的忧伤。影片的摄影、造型、配乐、插曲、置景、选景、剪辑和节奏都堪称完美，成为当年世界上最受关注的电影之一。1985年，好莱坞记者俱乐部因《美国往事》提名莱昂内为金球奖最佳导演候选人。有人这样说过，在美国电影史上，只有一部类型片可以与《教父》相提并论，那

就是意大利导演赛尔乔·莱昂内的"美国三部曲"之一《美国往事》。

《美国往事》（莱昂内导演，1984）

弗朗西斯科·罗西是意大利著名政治电影导演。1981年戛纳电影节的开幕式上放映了罗西的影片《三兄弟》(1981)。影片通过讲述回家为母亲办丧事的三兄弟，触及意大利当前的三大社会问题：恐怖主义、青少年犯罪和工人罢工。导演在影片中加入大量回忆、幻想，创造了一种新的"抒情纪实主义"风格。此片获意大利电影工作者协会颁发的最佳影片、最佳导演、最佳编剧和最佳剪辑四项奖项；1982年获美国纽约电影评论家最佳外语片奖，并被提名竞争当年的奥斯卡最佳外语片。

获1992年奥斯卡最佳外语片奖的意大利影片《地中海》(1991)，是一部结构独特、想象丰富、情感热烈、视角独特的关于战争与和平的情节剧。影片中的对白、人物的性格刻画、主题含义、故事结构，以及隐喻式的虚构故事，都使影片达成了哲理、抒情和戏剧性的结合。

曾在1981年获戛纳电影节荣誉奖的埃托尔·斯科拉导演了一部意大利、法国和阿尔及利亚合拍的影片《舞厅》(1983)。影片通过"舞厅"各个时期的舞会音乐、舞蹈和具有典型意义的造型，反映了历史和社会百态，没有一句对白却回顾了法国近半个世纪的历史。《舞厅》获1984年柏林电影节最佳导演银熊奖；又获1984年法国凯撒奖最佳影片、最佳导演和最佳音乐三项奖项；同年，还获奥斯卡最佳外语片奖的提名。

埃曼诺·奥尔米的成名作是《木屐树》(1978)。这是"生活流"影片的代表作。

导演以一棵树为载体表现了意大利农民日常生活的酸甜苦辣，该片获1978年戛纳电影节金棕榈大奖。奥尔米从此享誉国际影坛。1988年，奥尔米根据小说改编的影片《酒圣传奇》（1987）在威尼斯电影节争得金狮奖。影片用富于想象力的方式，叙述一个流浪酒徒得到一大笔钱，但是他每次去教堂还钱时都把钱买酒喝了，而还钱的诺言却支持他活下去，直到重新找到人生的意义。这部关于承诺和诱惑的生动影片使意大利电影自1966年吉洛·彭特克沃的《阿尔及尔之战》获金狮奖22年之后，在威尼斯电影节重新夺魁。

塔维亚尼兄弟的影片《圣洛伦索之夜》（1982）通过一个女人对童年经历的回忆，讲述了第二次世界大战中一次残酷的屠杀以及这种记忆对自己一生的影响。影片获得了戛纳评委会特别奖和基督教奖。此片还获得了第18届全美电影评论家联合会最佳影片、最佳导演奖。1983年此片又获奥地利"天主教特别提名奖"。塔维亚尼兄弟一贯以富有电影表现力和人文思想而著称。

贝纳尔多·贝托鲁奇则是20世纪70年代以后意大利电影的代表人物。贝托鲁奇早期影片惯于用心理分析刻画人物，在他的影片里常常出现乱伦、背叛、弑父、孤独、幻灭或负疚的心理状态。《巴黎最后的探戈》（1972）就是一部以光影和孤独为绝对主题的影片。影片表达了导演对两性心理和生理的剖析。1972年在美国纽约电影节闭幕式上放映引起震动。意大利于1973年上映影片，很快遭到禁映。直到1987年罗马法庭解除指控，这部惊世骇俗的影片在拍摄15年之后才得以在包括意大利在内的一些国家放映。而《末代皇帝》（1987）则是贝托鲁奇最有世界影响的一部影片。影片在宏大历史背景下叙述了一个被大时代裹挟而无可奈何的"皇帝"的传奇故事。溥仪是大时代的小人物，小人物中的大人物。影片结构完整、风格恢弘、制作精致，历史与人物水乳交融，东方情调传达得细致入微，达到很高的艺术成就。该片获1988年奥斯卡最佳影片、最佳导演、最佳改编剧本、最佳摄影、最佳美工、最佳剪辑、最佳音乐、最佳音响及最佳服装9项提名并全部获奖。这是奥斯卡颁奖有史以来第一次把最佳导演奖授予意大利人，也是第一次授奖给一部中国题材和在中国实地拍摄的影片。为影片作曲的苏聪则是第一个登上奥斯卡领奖台的来自中华人民共和国的艺术家。

许多意大利导演都在国外拍片，贝托鲁奇20世纪90年代以后也一直在国外。继《末代皇帝》之后他又拍摄了颇受好评的《沙漠之茶》（1990）。影片改编自同名小说，讲述一对男女为逃避现代城市生活在撒哈拉沙漠冒险的故事。1993年完成《小活佛》，讲述人生的轮回和人生的痛苦。至此，贝托鲁奇完成了他所谓的"东方三部曲"，并于1995年回到意大利，拍摄了《我独自跳舞》（又译《被窃之美》）。

《末代皇帝》（贝托鲁奇导演，1987）

总体来看，从20世纪80年代以来，意大利电影产业尽管风雨飘摇，但几乎每年都有影片在重大国际电影节上获奖。获奖的导演中不仅有世界级的大师，也有崭露头角的年轻人。1990年，吉赛贝·托纳多雷的《天堂影院》获奥斯卡最佳外语片奖（1989年，该片获戛纳电影节评委会特别奖）；1991年柏林电影节上，马可·费雷里的《微笑之屋》获金熊奖，马可·贝洛基奥的《定罪》获评审团奖，里基·托尼亚齐的《极端分子》获最佳导演银熊奖；1992年，吉尔·阿梅里奥的《盗窃童心》（1992）获戛纳电影节评委会大奖，G.G.萨尔瓦托列斯的《地中海》获奥斯卡最佳外语片奖，马里奥·马尔托内的处女作《一个拿波里数学家之死》获威尼斯电影节评委会特别大奖；1994年，南尼·莫莱蒂的《亲爱的日记》获戛纳电影节最佳导演奖；1995年威尼斯电影节上，朱塞佩·托纳多雷的《星探》获评委会大奖，M.T.焦尔达诺的《帕索里尼凶杀案》获参议院议长金奖……

许多意大利电影呈现出一种诙谐而浪漫、严肃而活泼、热烈而轻快的独特风格，在世界影坛上独树一帜。

二、意大利的喜剧电影

虽然意大利电影成就非凡，但意大利的电影业仍然没有恢复昔日的辉煌。由于好莱坞电影的挤压、电影观众人次的下降，意大利电影业举步维艰。20世纪90年代以后，意大利电影开始更加重视市场和娱乐，特别是喜剧片的出现，带来了观众人次逐年增长的趋势。

第三章 世界电影：重生的时代

罗伯托·贝尼尼自导自演的《约翰尼·斯泰基诺》（1991，又译《牙签约翰尼》）、《魔怪》（1994）；马西莫·特洛依主演的《我以为是爱情，却只是单相思》（1991）、《邮差》（1994）；恩里科·奥尔多尼的《91年圣诞假日》（1991），以及彼埃拉乔尼的《旋风》（1996）等，都成为当时的流行影片。意大利电影中的喜剧类型和喜剧风格一直是世界影坛的一个独特风景。即便在新现实主义电影时期，喜剧都是意大利电影最重要的片种之一，也是抵制美国电影占领市场的最好堤坝。

意大利喜剧既不同于以插科打诨为主的富有戏剧性、动作性的美国片，又不同于富有幻想浪漫色彩的法国喜剧片。意大利喜剧片通过讽喻意义的喜剧情节和人物性格创造了一种特殊的幽默感，同时又能够在喜剧中包含对历史、人生和人性的解剖。例如，由南尼·莫雷蒂自编、自导、自演的日记体影片《亲爱的日记》（1993），从主人公的观察，看到人们的表情、面貌、神态、动作和景物中的荒谬可笑之处，表达了中年人的失落和不满。评论家认为这是一部机智、丰富的具有社会价值的喜剧影片。1994年戛纳电影节上，此片获最佳导演奖；也被美国《时代》周刊评为1994年度十佳影片之一。这表明意大利喜剧不仅具有娱乐性，而且具有独特的艺术性。

罗伯托·贝尼尼导演的《美丽人生》（1997）更是一部喜剧风格的悲剧影片。影片叙述了"二战"期间，犹太青年圭多和好友驾车来到阿雷佐小镇准备开一家书店，途中邂逅美丽的女教师多拉。两人好事多磨，终成眷属。但后来，圭多全家因犹太血统被强行送往集中营。圭多不愿让孩子幼小的心灵蒙上悲惨的阴影，在惨无人道的集中营里，他骗儿子这只是一场游戏。他以游戏的方式让儿子的童心没有受到任何伤害，自己却惨死在纳粹的枪口下。该片获得第71届奥斯卡最佳外语片、最佳男主角、最佳配乐三项奖项，还获得了戛纳影展评审团大奖等28项国际大奖。影片把沉重与诙谐、爱与牺牲融合在一起，感动了全球观众。在北美市场上，该片至今仍然占据外语片票房排行榜亚军的位置。描写第二次世界大战犹太集中营悲惨生活的电影很多，如《辛德勒名单》等，然

《美丽人生》（La Vita è bella，罗伯托·贝尼尼导演，1997）

而天性乐观幽默的意大利电影艺术家出人意料地将悲剧喜剧化，产生了强烈感染力。影片在戛纳电影节试映时，全体观众起立鼓掌长达12分钟之久，人们的笑声中含着眼泪。这影片表明，意大利的喜剧片并非仅仅是娱乐，而是同时揭示深刻的人生和人性问题，具有突出的艺术成就。

三、意大利电影的现实主义

现实主义是意大利电影的传统。

意大利电影这一时期的现实主义特点体现在揭露黑手党的题材上。青年导演丹尼埃尔·卢凯蒂拍摄了政治讽刺喜剧片《拎皮包的人》（1991），E.葛莱科在《一个简单的故事》（1991）和里基·托尼亚齐在《保镖》（1993）中表现意大利黑手党势力渗透到政权机构的内部，G.费拉拉的《国家秘密》（1995）则把矛头指向了政界的高层要人，M.D.乔尔达纳的《帕索里尼谋杀案》是导演根据当时的新闻报道及凶手的供词，在影片中重现了帕索里尼遇害的场景，同时还暗示了帕索里尼这位艺术家是被当时整个敌视他的社会环境所杀害……这类电影，呈现了鲜明的批判现实的倾向。

还有不少电影反映了青年人精神贫乏、经济拮据、处境尴尬的人生困境。M.里西的《街上的小伙子》（1991）、《永远的玛丽》（1990）、《团伙》（1994）和里基·托尼亚齐的《极端分子》（1991）等最引人关注。影片表现了青少年与社会环境的对立、疏远和对抗，体现了电影对当时普遍存在的社会问题的关切和对青少年成长的忧虑。《街上的小伙子》和《永远的玛丽》等影片中都使用了非职业演员和地方方言，故事也带有明显的新闻性，被评论界认为是20世纪90年代意大利影片对新现实主义传统的致敬和回归。

朱塞佩·托纳多雷也是这一时期重要的具有现实主义关怀的导演。1990年，他编导的影片《天堂电影院》（Cinema Paradiso, 1989）获得奥斯卡最佳外语片奖。这是在费里尼《我的回忆》于1974年获此奖项之后16年，意大利电影再次获得这一奖项。该片在此之前还获戛纳电影节评委会特别奖和1990年美国金球奖最佳外语片奖。该片片名来自一个古老的西西里乡村影院的名字。影片讲述一位青年导演对少年时代影院体验的回忆。天堂影院里的一个小男孩和一位老放映员以及那些电影，加上淳朴而野蛮的西西里农村的风情，共同构成了社会和人生的一段含情脉脉的经历。托纳多雷1995年拍摄的《星探》讲述了一个不诚实的罗马人如何欺骗企图逃脱农村贫困生活的西西里人的故事。影片以幽默讽刺的格调讲述了一个来自罗马的星探如何捉弄西西里人的故事，同时也影射意大利政府和政

界对西西里人的欺骗。影片获得了威尼斯电影节评委会大奖,获意大利大卫·多纳泰洛奖最佳影片、最佳导演、最佳剧本、最佳男主角、最佳摄影、最佳剪辑等奖项,同时,得到了1996年奥斯卡最佳外语片奖提名。现实主义电影,在世界影坛上得到了普遍关注。

《天堂电影院》(托纳多雷导演,1989)

在表现社会现实方面,女导演莉莉安娜·卡瓦尼更是以其大胆、独特而举世闻名。卡瓦尼20世纪60年代初毕业于意大利电影实验中心导演系。她的作品曾在各大国际电影节展映,其中一些引起了较大的争议。1991年在莫斯科国际电影节上举办了她的个人电影回顾展,全苏电影俱乐部国际评委会还授予她荣誉奖,以表彰她对世界电影的发展所作出的贡献。她的影片《伽利略传》(1969)揭露了宗教裁判所逼迫伽利略改变信仰的罪恶阴谋。影片迫于梵蒂冈的压力,被意大利审查机关进行删减以后才得以放映。1974年,卡瓦尼拍摄《夜间守门人》,该片受到教会谴责,在意大利被禁映。影片中一些场景将既有性施虐又有性受虐的爱情故事表现得残酷细致、触及灵魂。1977年柏林电影节上放映了卡瓦尼拍摄的关于莎乐美和尼采的故事《好恶之外》,再次引起争议。1981年卡瓦尼又以《皮囊》一片中残酷、冷漠的战争画面轰动戛纳电影节。莉莉安娜·卡瓦尼多才多艺,她以作者姿态编剧并执导了大量电影、电视、纪录片和歌剧作品。她的电影以反叛和挑衅姿态涉及社会、政治、宗教、性、虐待等敏感话题,在女性导演中独树一帜。

四、世界电影大师费里尼和安东尼奥尼

谈及意大利电影，必然会谈到新现实主义；谈到新现实主义，必然会谈到意大利电影的代表人物费里尼。费里尼是意大利新电影的标志之一。费里尼的《八部半》用独特的导演方式，使他的姓名派生出一个专有的形容词——费里尼式电影。费德里科·费里尼（Federico Fellini），1920年出生，20世纪80年代以后还一直坚持创作。1980年戛纳电影节放映了他的新作《女人城》。这部影片的上映被誉为当年意大利电影界的重大事件之一。1983年威尼斯电影节首映了费里尼用意大利、法国、英国三种语言同时发行的第18部影片《船行》。影片在罗马"电影城"的8个摄影棚内拍摄，搭制了40堂景，来自世界各国的120名演员和百余名群众演员参加演出。影片从一艘豪华轮船启航开始，以船的沉没结束，船行过程中将一位著名女歌唱家的骨灰撒入大海。这是一个上层社会的集体葬礼的象征。影片中许多闪现的短镜头片断，构成了人物的丰富性和社会丰富性。1987年费里尼的又一部新片《访问录》（1987）在戛纳电影节上获戛纳40周年纪念奖，同年获莫斯科国际电影节故事片大奖。《访问录》就像《八部半》一样，是又一部"关于电影的电影"，叙述了一位导演一天的拍摄活动，探讨了电影的观念和电影的执行。

费里尼是意大利电影的旗帜。费里尼最后的十多年，每一部作品都受到世人的重视并引起争议，他的艺术风格在一定程度上影响着年轻一代的导演。1993年第65届奥斯卡奖的终身成就奖颁发给费里尼。这是费里尼获得的第五个奥斯卡奖。在费里尼的得奖名单上，最重要的奖励始自1954年威尼斯电影节上以影片《道路》获银狮奖，同时该片于1956年还获奥斯卡最佳外语片奖。1957年《卡比利亚之夜》再获奥斯卡奖。1960年《甜蜜的生活》获戛纳金棕榈奖。1963年《八部半》获奥斯卡奖，同年获莫斯科电影节大奖。1975年费里尼的《我的回忆》为他争得第四个奥斯卡奖。1985年威尼斯电影节向费里尼颁发了终身成就金狮奖。1987年《访问记》获莫斯科电影节大奖，同年该片还获戛纳电影节40周年纪念奖。1993年费里尼在罗马去世，举世哀悼。人们认为，费里尼的去世标志着一个时代的结束。费里尼与日本的黑泽明、美国的库布里克一起，成为20世纪后半期世界电影的大师级人物。

米开朗基罗·安东尼奥尼（Michelangelo Antonioni，1912—2007）也是意大利20世纪中期新现实主义电影的先驱者之一，被认为是"心理新现实主义"的代表人物。其作品用心理刻画和象征的手法描绘了意大利中产阶级的精神失落与

第三章 世界电影：重生的时代

荒芜，以及他们生活中的种种焦虑情绪。1960年，他执导的《奇遇》在戛纳国际电影节引起轰动，并获得评委会特别奖。1961年的《夜》和1962年的《蚀》，与《奇遇》一起被称为"人类感情三部曲"。1964年，他的《红色沙漠》被看作这一系列电影的总结。安东尼奥尼用复杂缓慢的长镜头，沉默、近乎电报式的对白，各种象征性的造型和场面调度，让他的影片具有一种心灵的震撼力。也有评论家认为，这是第一部真正具有美学意义的"彩色电影"。这几部影片，可以说奠定了安东尼奥尼世界级电影大师的地位。

20世纪60年代后期，安东尼奥尼离开意大利，进入新的创作阶段。《扎布里斯基角》反映了美国学生的左翼革命运动，成为当时左翼电影的代表。5年以后，拍摄了富有现代意识的《奥伯瓦尔德的秘密》。1982年拍摄《一个女人身份的证明》之后，安东尼奥尼因病停止拍片。《一个女人的证明》在1982年戛纳电影节上获得戛纳35周年纪念奖。影片是一幅幅思想和精神状态交错纠缠、复杂混乱的图景。影片除表现人物及其周围环境的关系外，其本质仍是安东尼奥尼对人性异化的诗意描述。画面优美、摄影简洁、剪辑流畅、音乐生动、结构严谨，表演的朴实和风格的冷静都显示了安东尼奥尼电影艺术的炉火纯青。

《云上的日子》（安东尼奥尼导演，1995）

1995年，83岁的安东尼奥尼在德国导演文德斯的协助下拍摄了《云上的日子》。影片由4个独立故事组合而成，约翰·马尔科维奇是唯一贯穿全片的线索，他既是导演思想的传达者，又是电影故事的串联者。他作为电影导演，为了构思一部新影片而去寻找四个不同的故事。这是一部忧郁悲观的影片，内涵丰富，制作精致，视听语言完美成熟。影片完成之后，安东尼奥尼作为世界杰出电影大师之一，成了电影一百周年庆典活动中最引人注目的明星。影片上映后受到广大观众和评论界好评，也获得了意外的票房成功。

意大利电影对世界电影产生了深远的影响。除了新现实主义的代表性影片之外，21世纪以后，《西西里的美丽传说》《海上钢琴师》《请以你的名字呼唤我》等许多影片也为普通的电影爱好者所喜闻乐见。

第六节 当代西班牙电影 *

如同所有欧洲国家一样，曾经有鲜明本土风格的西班牙电影也要面对高成本、高科技、大制作的美国影片的冲击和信息时代娱乐形式日益多元化的挑战。据西班牙毕尔巴鄂-比斯卡亚银行的经济研究报告，1980—1993年，西班牙电影的影院份额从20.1%降到8.7%，80%的票房收入来自美国影片。尽管如此，西班牙电影人依然努力维持和发展民族电影，特别是进入20世纪八九十年代，西班牙电影在逆境中获得了新的生机，这种"生机"被西班牙评论界称为"电影革新"。1991—2000年的10年之中，西班牙共拍摄长故事片725部（含合拍片），不仅像卡洛斯·绍拉、阿莫多瓦这样的成名导演继续成为电影支柱，而且一批新导演的作品也都能够用新的电影语言表达对现实、对人生的看法。西班牙电影的观念、技术不断更新，延续了西班牙电影的创造活力。

一、卡洛斯·绍拉等战后第一代西班牙电影导演

20世纪六七十年代开始崭露头角的一代导演，成为这一时期西班牙电影的中流砥柱。

享有国际盛誉的卡洛斯·绍拉是西班牙影坛举足轻重的人物。他曾推动20世纪60年代西班牙"新电影"运动的发展。20世纪90年代以后，绍拉共执导约10部影片，其中3部是长纪录片。其中的两部《塞维利亚歌舞》（1992）和《卡·绍拉的弗拉明戈舞》（1995）都是表现西班牙民族舞蹈的影片。前一部记录了演员表演的各种不同类型的塞维利亚歌舞，后一部展现由300名演员参加表演的20多种不同韵味的弗拉明戈舞。绍拉利用多面的镜子、幕布上的投影、色彩的转换、电影的剪辑节奏，创造了似真似幻的舞蹈抽象艺术空间。他对弗拉明戈舞的迷恋及他对舞蹈的理解，使这两部纪录片具有巨大艺术感染力。这些创作为他以舞蹈为题材的故事片创作奠定了基础。后来，绍拉执导故事片《探戈》（1998），利用套层结构，将男主人公的情感与剧中人物的情感交融在一起，把音乐、探戈舞、布景、灯光和剪辑巧妙地融合，创造了引人入胜的视觉效果和超凡脱俗的舞蹈之美，将舞蹈艺术与电影艺术的精华呈现得淋漓尽致。影片当年获得了奥斯卡最佳外语片提名。

* 本节内容参见傅郁辰《90年代西班牙电影》（《当代电影》2002年第3期），傅郁辰《90年代有代表性的西班牙影片》（《当代电影》2002年第3期）等文。

绍拉导演的另一部影片《啊，卡梅拉》（1990），则以喜剧形式，表现战争对人性的摧残。该片不仅荣获西班牙最佳影片、最佳导演等13项"戈雅"奖，而且得到市场认可。绍拉这一阶段还导演了《射击》《出租车》《巴哈里科》等影片。特别是《波尔多欲望天堂》（1999），与意大利摄影师维托里奥·斯托拉罗四度合作，通过色彩、光和场景的变化，表现晚年的戈雅居住在法国波尔多的生活和艺术经历。该片获蒙特利尔电影节基督教评委会奖和最佳艺术贡献奖，并获当年度5项"戈雅"奖。绍拉电影体现了浓郁的西班牙艺术和文化的风格，并且通过电影语言将这种风格呈现得光彩夺目、美轮美奂。

维森特·阿朗达（1926—2015）导演也有深厚功力。20世纪90年代他相继拍摄了《情人比林吉》（1992）、《土耳其的热恋》（1994）、《自由女战士》（1996）、《嫉妒》（1999）等。《情人们》（1991）是阿朗达的代表作，也是20世纪90年代西班牙电影的重要作品之一。这部根据真人真事改编的"爱与死"的故事，表现了在压抑封闭环境中两位男女之间的情感及性的爆发，获西班牙最佳影片和最佳导演"戈雅"奖。

在西班牙影坛被誉为"女强人"的皮拉尔·米罗，在1997年年仅57岁就去世了，生前已经是才华横溢的导演。20世纪90年代，米罗导演了4部影片。根据安东尼奥·穆·莫利纳的同名小说改编的《贝尔德内布罗斯》，描写一名地下党员秘密执行处决叛徒的任务，获柏林电影节"银熊"奖。《幸福鸟》（1992）描写女性心理孤独。《看菜园的狗》根据洛佩·德·维加的作品改编，是一部宫廷爱情喜剧。影片环境逼真，布景、服装都还原了古典韵味，也体现了导演丰富的历史想象力。该片获西班牙最佳导演等多项"戈雅"奖。

特别要提及的是，在20世纪五六十年代就已蜚声世界影坛的胡安·安东尼奥·巴尔登（执导过《骑车人之死》《马约尔大街》等影片）和加西亚·贝尔兰加（执导了《马歇尔，欢迎你》《刽子手》等），在20世纪90年代也都继续从事电影创作。贝尔兰加的黑色喜剧片《大家都去监狱》（1993）还曾经获西班牙最佳影片、最佳导演"戈雅"奖。

西班牙的这批老导演大多科班出身，文学底蕴深厚，受西班牙传统文化影响较深，创作态度严谨，他们的经典作品至今仍然有一定影响，奠定了西班牙电影在世界影坛的地位。

二、佩德罗·阿莫多瓦与走向世界的西班牙电影

20世纪90年代，一批中年导演的创作进入了旺盛时期。其中的代表人物就

是佩德罗·阿莫多瓦。

1949年9月24日，佩德罗·阿莫多瓦（Pedro Almodovar）出生在西班牙南部拉曼彻地区的一个小镇。由于父亲的贩酒事业经营不善，阿莫多瓦的童年处于贫苦中。在教会学校中，专制的教育制度和被神父性侵的经历，使得少年时代的阿莫多瓦就对宗教产生疑惑。正是在这个时候，他开始迷恋电影。他在少年时代曾经这样描述过电影："电影就好像一扇梦幻的窗户，我很确定我从中看到的世界比我生活的世界更为有趣。"正是这个童年梦想让他在千辛万苦以后，走上了电影之路。

1980年，适逢西班牙民主运动高潮，他的第一部剧情长片《佩比、露西、伯姆和其他姑娘们》以黑色幽默的形式讲述西班牙社会中的性、暴力和变态，呈现人与人之间的友谊、爱情以及人生快乐。影片公映引起巨大反响。阿莫多瓦在此后的《激情迷宫》《黑暗的习惯》和《为什么我命该如此》等作品中，怀着喜悦和激情释放出西班牙人反抗专制压抑的自由精神。这些影片受到观众欢迎，使阿莫多瓦的作品产生了巨大影响。

1986年，阿莫多瓦推出半自传式电影《欲望的法则》。这部大胆、刺激的影片顺利打开了美国市场。随后，他创建家族电影企业"欲望无限"公司，先后出品《濒临崩溃边缘的女人》（1987）、《捆着我、绑着我》（1989）和《高跟鞋》（1991），这些影片成为有史以来最卖座的西班牙电影，并产生了广泛的国际影响。后来，阿莫多瓦还编导了《基卡》（1993）、《我的秘密之花》（1995）、《颤抖的欲望》（1997）和《关于我的母亲》（1999），后者获第52届戛纳电影节最佳导演奖、第53届英国学院奖最佳导演。2002年，《对她说》获得第15届欧洲电影奖、洛杉矶影评人协会奖最佳导演，第56届英国学院奖最佳编剧，以及第75届奥斯卡奖最佳导演和最佳编剧提名。2006年，自编自导喜剧片《回归》。2009年，执导爱情惊悚片《破碎的拥抱》，2011年，执导剧情片《吾栖之肤》……2019年，带有自传性质、表现同性恋经历的《痛苦与荣耀》登顶《时代周刊》年度十佳影片榜首；同年，获第76届威尼斯电影节"终身成就金狮奖"，还被《卫报》评为"2019年度十佳导演"。他在迎来艺术创作高峰的同时，也成为西班牙全国上下宠爱的"电影国宝"，以及欧洲最具全球影响力的电影大师之一。

从最早的《佩比、露西、伯姆和其他姑娘们》到后来的《痛苦与荣耀》，阿莫多瓦形成了自己独有的电影风格和电影美学。在其华丽而奔放的风格中，仍然冷静而深刻地关注现实与人性，一方面他以最直接的手段表白着人类的爱恨和情欲，另一面激进地鞭挞着种种腐朽的"道德"。与其他男性导演不同，对母亲具

有特殊感情的阿莫多瓦始终关注女性,以一种悲天悯人的态度,细腻温情地刻画着女性孤独而寂寞、绝望而坚强的敏感世界。他在表现女性的善良和温情的同时,也对懦弱、虚伪、伤害女性的男人无情嘲讽。阿莫多瓦对宗教、凶杀、毒品、偷窥、家庭暴力、婚外恋、同性恋、变性、媒体侵犯隐私等各种社会现象都有所表现。从电影的表现形式来看,阿莫多瓦的故事中不但有卡通般鲜明个性的人物,戏剧性强烈的矛盾冲突,艳俗、缤纷、狂野、混乱的色彩搭配,有时还有各种刺激性的商业因素,加上他所特有的西班牙式的黑色幽默,使这些电影在具有深刻、严肃性的同时,又表现出趣味盎然的观赏性,从而在以沉重、晦涩、节奏缓慢为特色的欧洲艺术影坛中树立了自己独特的西班牙式热烈的个性。这些年来,阿莫多瓦的影片已被视为西班牙特有的一种文化现象,因为他创造了一种"阿莫多瓦式"(Almodovariano)的风格,他本人也成为公众人物,创造了票房奇迹,提高了西班牙电影在国外的知名度。

《关于我的母亲》(佩德罗·阿莫多瓦执导,1999)

除了阿莫多瓦以外,西班牙还有一批具有国际影响的导演。如拥有自己的制片公司的伊马诺尔·乌里维,他的前三部长片《布尔戈斯的进程》(1979)、《逃离塞科维亚》(1981)及《米格尔之死》(1984)因涉及北方恐怖组织,曾经引起电影界和政界的争议,同时也产生了影响。他后来的《发呆的国王》(1991)、《有限的时间》(1994)、《主人》(1996)等则奠定了他在西班牙当代电影中的地位。《发呆的国王》作为高成本、大制作的古装喜剧片,用精良的制作表现人性的偏见和狭隘,上映后风靡一时,获西班牙最佳改编等8项"戈雅"奖。而《有限的时间》和《主人》则分获圣塞巴斯蒂安国际电影节"金贝壳"奖和多项"戈雅"奖。

费尔南多·特鲁巴，曾因处女作《在歌剧广场见到表妹》(1980)，在威尼斯电影节和芝加哥电影节获奖，后来的《光之年》(1986)获柏林电影节"银熊"奖。他导演的《美好年代》(1992)则获奥斯卡最佳外语片奖。后来，他启用大牌明星、耗资1000多万美元拍摄了好莱坞式喜剧爱情片《两个多了》(1995)，成为1995年西班牙票房最高的国产影片。1998年特鲁巴执导以西班牙内战真实事件为背景的《你梦中的姑娘》，创造了高票房并获最佳影片等7项西班牙电影的"戈雅"奖。特鲁巴的喜剧风格，加上情节剧的商业元素，使他的影片雅俗共赏，深受观众认可。

比格斯·鲁纳也是特点鲜明的西班牙导演。1976年正式执导处女作《刺青》。直到1990年，才以《露露情史》奠定了国际声誉。影片中包含了众多同性恋、性虐待、变性人等惊世骇俗的内容，叙述15岁少女露露的性感冒险生涯。后来他执导了被称为"伊比利亚三部曲"的《火腿、火腿》(1992，获威尼斯电影节"银狮"奖)、《金蛋》(1993，获圣塞巴斯蒂安国际电影节评委会特别奖)和《乳房与月亮》(1994，获威尼斯电影节最佳编剧奖)。这些影片都涉及信念、友情、人的原始本能，体现了西班牙电影关注人性的冲动的变异和极致的特点。鲁纳的浪漫爱情片《泰坦尼克号上的女佣》(1997，西班牙和法国合拍)构思奇特，富于想象力，在开罗电影节获最佳编剧、最佳导演及最佳影片奖。他改编自获奖小说的《不翼而飞》(1999)，表现了上流社会的爱情及权势的尔虞我诈，扮演阿尔瓦公爵的桑切斯·吉永获圣塞巴斯蒂安国际电影节最佳女演员奖。比格斯·鲁纳曾任工业设计师，拍过广告，当过摄影师，他的作品包含明显的超现实主义形象和造型，形成了其独特的影像风格。

此外，古铁雷斯·阿拉贡导演的《黑帮》(1977)、《花园中的魔鬼》(1982)、《半边天》(1986)等影片都在国际电影节获奖。他于1995年执导的《河中之王》以河流为背景，涉及亲情和爱情的关系，获纽约影评人协会颁发的最佳西班牙语影片奖。而何塞·路易斯·加尔西因执导《重新开始》(1983，获奥斯卡最佳外语片奖)而一举成名。他执导的《摇篮曲》(1994)获蒙特利尔电影节最佳导演奖和评委会特别奖及5项"戈雅"奖。1998年拍摄的《爷爷》再次获奥斯卡最佳外语片提名。这部根据西班牙文学巨奖贝尼托·佩雷斯·加尔多斯同名小说改编的影片，刻画了小镇上各类形形色色人物，在平静中显示了刻画人物的能力。

还有蒙特索·阿门达里斯、何赛·路·奎尔达、达赫拉尔多·埃雷罗、安东尼奥·德尔·雷阿尔、费利佩·贝加等都在20世纪90年代之后有佳作推出。这些导演大多不仅受过良好的专业教育，而且很有市场意识，开办制片公司，有些

还兼任制作人。他们资助和培养一些新生代的导演,特鲁巴公司出品了女导演丘斯·古铁雷斯的处女作《转租》,阿莫多瓦出品了伊格雷西亚的处女作《变形人的行动》,奎尔达出品了阿梅纳瓦尔的《论文》《睁开双眼》等。中年导演对新生代导演的支持,对新生代导演的成长产生了重要影响。

三、新生代导演

1991—1992年间,西班牙上映了三位北方巴斯克地区青年导演的处女作,引起观众和评论界注意。它们是胡安玛·巴·乌略亚的《蝴蝶的翅膀》、胡里奥·梅德姆的《母牛》、亚历克斯·德拉·伊格莱西亚的《变形人的行动》。此外,还有恩里克·乌比苏的《一切为了面粉》(此片不是处女作)。这四位导演拉开了新生代的帷幕,开启了西班牙电影的"革新"之路。此后,新名字不断加入到新生代行列。1998年,该年出品的79部影片中,新生代作品占将近一半。1999年出品的89部影片中,34部是处女作。新人的作品使西班牙电影迈进了一个新的时期。

新生代成长于后佛朗哥时期,他们不了解内战给人们带来的巨大痛苦,也不了解内战后的社会状况,这使得他们不像前辈那样具有沉重的历史感,而更多的是描写当今青年或青少年的家庭问题、情感问题。新生代在吸收本国文化营养的同时,受好莱坞电影的影响比较明显。他们将美国类型片与西班牙的风俗喜剧片、家庭正剧结合起来,作品观赏性、故事性和趣味性都更强。米格尔·阿尔瓦拉德霍导演的处女作《我生命中的第一个夜晚》(1997)将圣诞前夜30多个人的生活贯穿在一起,涉及伦理道德及社会下层穷苦人的生活,生动有趣的同时又具有社会批评意义。他的第二部影片《马诺里托·加弗达斯》(1999)虽然是部儿童片,但仍沿袭了幽默手法,取得了较好的放映效果。一些喜剧片受美国传统喜剧电影影响,追求精致的叙述及华丽的制作,这类影片成本提高,使用明星,商业效果明显,像特鲁巴执导的《你对别人不能太忠实》(1985)、《美好年代》(1992)及他与美国合作拍摄的《两个多了》等就属于这类影片。此类喜剧片的代表作品还有曼努埃尔·戈·贝雷拉与华全·奥里斯合作编剧,由贝雷拉导演的影片《玫瑰酱汁》(1991)、《当你们想说性时,干吗叫爱?》(1992)、《所有的男人都一样》(1994)、《嘴对嘴》(1995)、《爱情严重伤身》(1996)等。这些影片情节紧凑、叙事流畅,借鉴了好莱坞传统喜剧的模式,有很高的市场回报。

西班牙是欧洲主要电影生产国之一,西班牙电影在原殖民地地区的拉丁美洲拥有相当大的市场,在世界上也具有特殊影响。但是,西班牙电影工业本身仍然不够完整,受好莱坞的冲击比较大,几代电影人都在努力给西班牙电影带来新

生。21世纪以来，一些西班牙电影在国际市场上也有越来越大的影响，如奥里奥尔·保罗导演的《看不见的客人》2017年在中国内地市场就收获了1.7亿元人民币的票房，2019年，《海市蜃楼》在中国上映也受到了观众认可。

第七节 当代日本电影

日本电影是20世纪日本历史和艺术发展的见证。从20世纪50年代开始，黑泽明、小津安二郎、沟口健二的名字为电影世界所熟知以后，这个东方国家的形象便一次次在光影中呈现出来。在日本电影的光影世界里，随时可以看见"爱和哀愁"：风情浓郁的平民生活、悲怆的死亡和孤独的游荡。刚开始是黑泽明世界中对"真"的思索和对古典时代人格的刻画，后来则是小津、沟口对普通人生活遭际和伦理关系的探讨。大岛渚出现的时候，日本战后动荡年代中青年人的苦闷和焦虑浮现出来。今村昌平对生和死的关注使他的影片带有深刻的哲理色彩，同样获得了国际大奖。20世纪80年代进入中国的一系列日本爱情电影在年轻人的记忆中闪闪发光。栗原小卷、山口百惠、高仓健的形象曾经影响整整一代人的审美追求，《生死恋》(1971)、《绝唱》(1975)、《远山的呼唤》(1980)代表的是一种人生状态，角色的遭际曾使人们深深思索爱和生活的价值。到20世纪90年代，新导演如伊丹十三、小栗康平、周防正行等则集中于对现代化程度很高的现代生活和现代人的心理描述。《死之棘》(1990)、《鳗鱼》(1997)、《谈谈情，跳跳舞》(1996)、《情书》(1995)、《失乐园》(1997)出现之后，日本现代人的情感态度得到了充分的展现。

一、日本第一代电影大师

沟口健二(1898—1956)、小津安二郎(1903—1963)比黑泽明(1910—1998)早几乎整整一代。黑泽明的影片走向世界以前，这两位大师代表了日本电影的风貌。1953年，沟口的《雨月物语》在威尼斯电影节上获得银狮奖；1953年，小津的《东京物语》获得了首届伦敦影展的萨德兰奖。后来，由于黑泽明在世界上的影响，这两位前辈的电影也在欧洲、美国及中国香港地区引起了更大的轰动。

沟口的创作中，侦探片、喜剧、现代派和军国主义电影都曾经出现过。而真正代表他风格的是如诗如画的影像构成和悲壮缠绵的古典情调，这使东方美学趣味的含蓄、蕴藉充分表现出来。《雨月物语》(1953)根据上田秋成(1734—1809)的原著《浅茅之宿》《蛇性之淫》改编。故事发生在16世纪丰臣秀吉时代，两个

以烧瓷为生的家庭因为战乱，妻离子散，生活受到冲击。但是，这种悲剧与其说是时代原因，不如说来自人自身的弱点：贪图富贵、异想天开。源十郎（森雅之饰演）被老太婆和若狭小姐（京真知子饰演）两个鬼魂诱惑，在鬼府里不知今夕何夕，醒来却发现南柯一梦；藤兵卫（小泽荣饰演）幻想通过当兵摆脱贫困的命运，老婆阿滨（水户光子饰演）却在战乱中沦落为妓女——《雨月物语》毫不掩饰自己的劝世目的，在人物的命运遭际中表达导演对欲望的批判。当《雨月物语》在威尼斯影展放映时，中途就赢得了观众掌声。一次是当京真知子在月光下裸浴，和森雅之调情的时候，另一次是当水户光子和小泽荣在凉亭和解之时。放映完毕，全场掌声持续良久。这种艺术影片，虽然略显曲高和寡，但世俗味道浓郁。影片中人物的命运和曲折的故事令人低回，朦胧的诗意和梦幻般的感觉让人难忘。沟口的其他作品还有《青楼姐妹》（1936）、《残菊物语》（1939）、《燃烧的爱》（1949）和《山椒大夫》（1954）等。

与沟口广泛的拍摄题材不同，来自松竹映画的巨匠小津安二郎把自己的摄影机对准了日本家庭生活。这是他唯一真正关心的题材。在家庭生活的酸甜苦辣中，在人伦关系的相濡以沫中，平淡的生活味道却蕴涵了细腻真切的人生感受和艺术体验。正如有人所指出的，他的影片是"微微的火候煎出的令人齿颊生香的佳肴"。这种审美传统对后来的日本电影产生了很大影响。小津安二郎制作了许多反映战后日本文化变迁的家庭情节剧，他的影片就像那些片名一样优美动人：《晚春》（1949）、《麦秋》（1951）、《东京物语》（1953）、《早春》（1956）、《秋日和》（1960）。这些影片用细微的反讽，远距离地描摹日本中产阶级家庭的生活。小津安二郎把摄影机放在榻榻米位置——几乎和地板一样高，模仿传统日本人在家里坐在垫子上的视角。这种模仿并没有把电影画面限制为某个具体人物视点，仅仅是一种具有文化意义的导入，似乎是从日本人的日常视点看世界。这种观察视点包含一种对空间的尊重、一种对房间和周围环境的兴趣。空间和环境不是为某一个镜头服务，而是构成这个文化故事整体的一部分。一般而言，美国电影很少拍摄没有人物在其中的空间镜头，而小津安二郎却特别喜欢没有人的空镜头。没有人物，但它们却是人化的空间，它们是住在里面的人所感受的空间，因此，即使人不在现场，这些空间环境同样记录和显示了人的存在。他的摄影机往往在人物进来之前和走出房间之后对着房间场景拍摄。他经常把故事的主线剪断，插入一组城市蒙太奇，如一辆火车闪过、一个花园、挂在晾衣绳上的衣服，等等。小津安二郎的世界是由他所要表现的独特文化内涵决定的。这一点，与中国古典的意境美学异曲同工。

《东京物语》中,一对夫妇平山周吉来到东京探望子女,归来之后老太太离世,儿女们前来奔丧,之后又一一归去。非常平淡的家常事务,吃饭、游玩、狡黠和贤淑,在电影中自然地呈现出来,仿佛没有戏剧而是生活的流动。老人面对子女亲切而略显陌生,子女儿媳对待老人,却少不了算计。最终还是儿媳纪子令老人心里温暖倍至,一种和而不同的结局给人以生活的慰藉。"豪华落尽见真淳",小津光影世界的动人之处就是那种人情世态的亲和温润,而展示的过程又是那样不动声色、顺手拈来。小津的其他重要作品有:《年轻的日子》(1929)、《职员生活》(1929)、《晚春》(1949)、《茶泡饭之味》(1952)、《秋日和》(1960)、《秋刀鱼之味》(1962)等,这些影片在一定程度上开拓了日本电影延续至今的弱戏剧性的生活流审美传统。在后来是枝裕和等导演的作品中,我们还能看到这一传统的艺术生命力。

二、黑泽明和他的《罗生门》

"罗生门",是日本平安京城大都的正南门。一个行脚僧、一个卖柴人、一个打杂工躲雨的时候闲聊一件凶杀案:大雨滂沱,一个携妻子远行的武士被杀死,妻子也遭到侮辱——以闲聊开始的影片《罗生门》(1950),在后来的情节中充分显示了扑朔迷离的特征。每个人都看到了一个不一样的凶杀案。在城主大堂上,证人和当事人供词也不一致,究竟是盲人摸象还是各怀鬼胎,人们不得而知,"事实"在每个人对"真实"的描述中,变得若即若离。

杀人强盗多襄丸(三船敏郎饰演)说,武士的死是由于决斗失败,并不是他故意杀死了武士;妻子真砂(京真知子饰演)则说,武士的死是由于她手拿短刀扑到丈夫怀里,把丈夫误伤杀死了;卖柴人说是妻子真砂挑起事端,让强盗砍死了丈夫;死去的武士灵魂则说,他是用妻子的短刀自杀的,但是自己胸口的刀被拔走之后,才真正气绝身亡……即使强盗被擒,捕快和强盗本人的叙述也是各说各话。

与影片的扑朔迷离相类似,电影史上的许多评论,对于《罗生门》的主题也颇多争辩。有人认为,影片中人物说的都是利己的话,这表明作者对人性的失望、绝望和对真理的怀疑;但也有人认为,黑泽明在《罗生门》前后的创作中,充分表示了人道主义的胜利和道德的崇高,在这里强调所谓"怀疑主义"是很牵强的,其实他表现得更多的是人的利他心理。无论如何,《罗生门》提供了许多有趣话题,而真正确立它在电影史上不朽地位的,还是它的影像风格。影片只有四处场景:城门、山林、大堂和河滩。在有限的空间组织复杂的镜头,充分显示了导演的匠心。473个镜头中,山林有293个。透过树叶拍摄的太阳,灌木丛中的浓

荫，加上拍摄人物运动（比如强盗的奔跑）时的高超技巧，使整个影片节奏明快、紧张而生动。强盗与妻子接吻的镜头，充分揭示了人物内心世界的微妙。真砂的眼睛在耀眼的阳光下一片模糊的时候，镜头移动到强盗的脊背和真砂细白的手上——它在迟疑地爱抚那布满汗珠的脊背。这种阳光下的罪恶，把欲望、耻辱、兴奋复杂地传达给观众。

《罗生门》（黑泽明导演，1950）

《罗生门》是日本电影通向世界之门。1951年，在威尼斯国际电影节上，它获得了金狮奖，日本电影开始走向世界。这改变了日本电影在世界影坛上默默无闻的局面。在以后的岁月里，这部影片又获得奥斯卡最佳外语片提名、意大利记者全国联盟最优秀外国电影奖。在30年后，它还获得了威尼斯国际电影节50周年纪念金奖，被选入日本名片200部，《电影旬报》将之列为日本电影史上十佳作品之七。《罗生门》也因而成为世界电影史上的经典名作。

如果说《罗生门》是黑泽明的代表作，那么，他的其他影片同样显示了黑泽明对电影的独特理解，显示出他作为大师对生活的洞察力和电影表达力。从《姿三四郎》（1943）开始，《美好的星期天》（1947）、《泥醉天使》（1948）、《白痴》（1951）、《生之欲》（1952）、《七武士》（1954）、《蜘蛛巢城》（1957）、《德尔苏·乌扎拉》（1972，获第9届莫斯科国际电影节金奖和第48届奥斯卡金像奖最佳外语片奖）、《影子武士》（1980，获第33届戛纳国际电影节金棕榈奖）、《乱》（1985，获第40届英国电影学院奖最佳外语片奖）、《梦》（1990）、《百闲未休已》（1993）

都贯穿了黑泽明一贯的风格：用简单的故事探讨深刻的哲理，颂扬人道主义，崇尚昂扬崇高的美学趣味，叙事严密，追求影像的唯美风格。例如，黑泽明在《梦》里，呈现了八个梦的片断，相互之间没有太多情节上的关联，只有几个人物（演员）相串，涉及了战争（死魂灵）、核污染，还涉及了民俗、生态、战争反思、人类未来等，既沉重又有趣。其中，"太阳雨"和"桃林"两个片断，人类的童趣以及桃树精们的抱怨则是对生态恶化的一种对比；"水车梦"更是导演虚拟的一个古朴、理想的"桃花源"。黑泽明晚年拍的《八月狂想曲》（1991），以长崎作为背景。通过四个孩子的眼睛，记录了麻麻获旅居美国七十年的兄长邀请前往夏威夷，以圆兄妹团聚的美梦的故事。然而麻麻的亡夫多年前被原子弹炸死，这事令麻麻耿耿于怀，迟迟未答应前往相聚，借着美日混血的侄儿到访，一场缠绕四十多年的仇恨，终于得到解结。全片通过一个家庭几代人的关系，来反思战争或者说表现日美间的伤痕和人与人之间的人性联结。

1990年，在奥斯卡颁奖典礼上，卢卡斯和斯皮尔伯格一起将"终身成就奖"授予了黑泽明。1998年9月6日，黑泽明因病去世，他穿着礼服被深埋在养育他的日本国土上。大师的时代结束了，而头戴圆帽、鼻架茶色镜的黑泽明，将永远得到人们的怀念。有人说黑泽明是"墙里开花墙外香"，说他的作品在西方世界得到认可，符合了西方世界对东方和日本的想象。但黑泽明吸收了包括好莱坞经典时期的优秀经验，把自己的作品拍得既有视听的力量又有表达的深度，既有西方世界能够认知的形式，又有日本文化的民族内涵，实在不可多得。有一次，在谈到《七武士》的创作时，他曾风趣地说，现在日本电影都像茶泡饭的味道，大家常便饭了，我们应该端出山珍海味，让客人大饱眼福、尽兴而归，这才是真正的电影。"武士"影片是黑泽明的拿手戏，但是在影子武士、多襄丸的身上，仿佛有好莱坞西部片"落寞英雄"的影子。黑泽明对好莱坞的熟悉并不亚于日本电影史，所以他的影片是现代电影的形态。他学习了约翰·福特，又反过来影响新好莱坞的天才们：乔治·卢卡斯、史蒂芬·斯皮尔伯格、大卫·科波拉、马丁·斯科西斯的影片中，都能看到黑泽明的影子。

三、大岛渚的残酷青春

大岛渚是一位让人震撼的日本导演。1932年3月21日，大岛渚生于京都，父亲在渔场任职，据说是武士的后代。6岁时，父亲去世，他在母亲的抚养教育下长大。从《青春残酷物语》（1960）到《感官世界》（1976），他的影片一直对社会持有深刻的洞察力，对深藏在人物内心的激情和迷茫表示关注。他不仅因为

是战后日本电影"新浪潮"的重要代表,而且以其充满现代意识的电影观念确立了其在电影史上的地位。

大岛渚似乎是一位没有君主的现代武士,一位电影世界的浪人,他以自己的武士道精神雕刻着"菊与刀"的痕迹。他的中早期影片带有明显的先锋前卫色彩,作品的主题在不同程度上有反传统、反体制的色彩,影片中的主要人物也或多或少可以称之为"反"英雄。他从20世纪60年代初组建"创造社"以来的独立制片思想和作者论态度,更是把他与大多数以制片厂方式工作的电影人截然分开。

曾经写过大量剧本的大岛渚在27岁时晋升为导演,开始了自己的创作生涯。第一部影片《爱与希望之街》是大岛渚自己的剧本,虽然这部处女作和他成熟时期的代表作相比还有距离,但已经充分显示出大岛渚作品的基本轮廓。大岛渚的第二部影片《青春残酷物语》(1960,获蓝丝带大奖最佳新导演奖),把他真正推到日本电影新浪潮的最前沿,奠定了大岛渚作为新导演的影坛地位。《青春残酷物语》出现的时代,是"愤怒的青年"反对旧有价值观念和现行社会体制的年代。新庄真琴(桑野深雪饰演)和藤井清(川津佑介饰演)在青年人的迷茫和愤懑中毁灭了自己的青春。两人走上了一条放纵的不归之路,当藤井清和真琴感觉到爱情因为互相伤害无法继续时,他们分手了。最终,真琴在高速公路上惨死,挂在车窗上的衣袖飘飘,标示着这个时代的混乱无序。

1973年大岛渚解散创造社之后,以惊人的创作力完成了自己的多部杰作:根据大江健三郎小说改编的《饲养》,关于战后民主思想运动和"性的恶魔"的《白昼的恶魔》,民间春歌与民主思想的《日本春歌考》,卡夫卡式地描写在日本的朝鲜人的黑色幽默影片《绞刑》,描述新宿一带先锋艺术家生活的《新宿小偷日记》,新一代少年反抗社会的《少年》,战败后日本名门家族故事的《仪式》等故事长片和《被忘却的皇军》《大东亚战争》《毛泽东》等一大批纪录片。

20世纪70年代以后,大岛渚在拍摄了大量在日朝鲜人题材的作品之后,对女性题材产生了很大兴趣。1973年,法国制片人德曼提出要为大岛渚制作国际影片,两人合作的第一部影片就是著名的《感官王国》。影片以热烈的性交场面和性虐待观念描写了阿部定杀死情人的真实案件,从而轰动世界影坛。阿部定(松田英子饰演)是一个女佣,与自己的男主人吉藏(滕龙也饰演)坠入肉欲深渊,用尽各种手段寻求感官刺激。两个人互相病态地占有对方。最后,阿部定在做爱时勒死了吉藏,割下他的性器官。从放纵走向毁灭的背后则是欲望的残酷和肆虐,是命运的不可逆转,是性的深渊。影片以极端的方式描写了人物的性心理,在大量的情色画面中蕴含了严肃而凝重的主题。由于题材和画面的大尺度,影片受到

社会舆论的攻击，大岛渚和发行剧照图片的三一书房负责人竹村一受到日本警示厅的控告。《感官王国》被判定为色情影片，在日本受到限制，却在国际上悄悄流传。1978年，大岛渚不惧压力，完成又一部探讨性欲与爱情的狂放之作《爱之亡灵》。两部姊妹篇虽然都以性交场面闻名，但其中不时散发出的死亡气息和人性恐惧演变成悲壮的性爱仪式，这在电影史上成为奇观。

《感官王国》（大岛渚导演，1976）

20世纪80年代，大岛渚完成反思日本战争精神的《圣诞快乐，劳伦斯先生》和涉及人、猿感情的"法国电影"《马克斯，我的爱》。此后，似乎大岛渚已经完成了他毕生的作品。1991年他艰难地拍出《京都，母亲之城》，但严重的疾病几乎不允许这位导演继续创作了。在即将进入21世纪之际，离开观众13年之久的大岛渚坐在轮椅上，导演了根据著名作家司马辽太郎的小说改编的《御法度》（1999）。这是一部唯美风格的古装影片，讲述江户时代末期，一群青年武士奋起抗击幕府的故事。该片以同性恋题材表现幕府时代武士之间的爱，展现人心中最原始的部分。该片由在世界影坛取得大师称号的北野武出演，并参加了第53届戛纳电影节影展，获得了观众和影评人的一致喝彩。2013年，大岛渚去世，2014年，大岛渚被评为日本电影学院奖会长特别奖。

除大岛渚外，羽仁进、吉田喜重也是"新浪潮"运动的代表人物，在他们之后出现的今村昌平（1926—2006）所导演的《日本昆虫记》（1963）、《诸神的欲望》（1968）、《楢山节考》（1983）和《鳗鱼》（1997），也以独特的艺术手法表现

了日本电影深刻而永久的主题：对人的生与死的关注，对人的生存意识的颂扬。《楢山节考》获得第36届戛纳电影节金棕榈奖。1989年，今村昌平执导剧情片《黑雨》，获1989年《电影旬报》十佳奖第一名。1997年，剧情片《鳗鱼》再获第50届戛纳国际电影节金棕榈奖。今村昌平擅于描写性爱，表现人的贪婪和从中产生的暴力，从生、死、性出发，挖掘日本文化中深藏的生死观、劣根性、情色文化，无论在影像处理还是题材选择上都不拘一格，虽然他担任过小津安二郎的副导演，却创造了完全不同于小津的极致化的强烈风格。

四、北野武电影的暴力与柔情

北野武是日本电影特殊的全能型人物。他能编、能导、能演，是日本20世纪90年代以后最有影响的电影人之一。早先，北野武出演大岛渚的《圣诞快乐，劳伦斯先生》，将凶暴和人性的复萌，演得恰到好处。后来，1989年从《凶暴的男人》的半途接过导筒，从此边演边导；1997年以《花火》获威尼斯电影节金狮奖，成为亚洲乃至世界最重要的导演之一。

《凶暴的男人》是一部警匪类型片。从这部片子开始，北野武风格有了雏形，比如警察比黑帮更狠，主人公身边总有一个需要保护的弱女子或小孩，暴力动作频繁，等等。男人、警察、匪徒的暴力与女人和孩子的柔弱成为一种张力，在《凶暴的男人》中是其妹妹，在《花火》中是其妻子，在《菊次郎的夏天》中是小孩正男，还有他的第九部电影《兄弟》中的弟弟，这是他暴力加温柔必不可少的元素。在暴力背景下，更表现出男人的温柔和诗意。

《花火》中，他自己饰演一个刑警，女儿得病死了，妻子患白血病晚期，两名警察在办案时一死一残，他觉得都是自己的错。为了照顾他们，只得向黑社会借钱，后被逼无奈去劫银行，最后在消灭黑社会并陪妻子度过生命中最后一段时光后双双自尽……影片最有特色的就是暴力与柔情的反差。影片中作为镜头的转换过渡，北野武甚至使用一些灿烂的童趣画来形成节奏。在威尼斯放映大厅，《花火》放映结束，评委和观众起立鼓掌长达十分钟。这是在威尼斯国际电影节上，日本导演第三次获金狮奖。

1999年《菊次郎的夏天》在戛纳没有获奖，但人们很高兴地看到北野武的风格走向清新，而且还是国际性的回家题材。一些评论认为，《菊次郎的夏天》延续了《花火》的路子，但从暴力走向了温柔。片中有两个主人公，一个是放暑假的小学生正男，一个是"无业游民"菊次郎，由北野武自己饰演。正男跟祖母一起住，父亲已经不在了，只听说母亲在一个很远的地方工作。有一天他看到寄来

的一个邮包上有妈妈的地址，便一个人走上了找妈妈之路，途中遇到菊次郎。一路上这两个孤独的男人历尽辛苦，终于找到正男妈妈住的地方，但正男的妈妈已经有了新的家庭……为了保护正男，菊次郎陪正男来到农村，在荷叶田里玩耍、讲故事、捉虫子、游泳、玩烂泥、射箭、荡秋千，晚上枕着星星睡去，还跟其他几个"流浪"菊次郎装神弄鬼，扮起异形人跳怪异的舞蹈。菊次郎也悄悄看望了在福利院中安度晚年的老母亲。影片中，这个看似粗野的男人有着一颗善良而柔软的内心。跟《花火》一样，影片中多处穿插导演自己的图画作品，充满童真趣味。影片的音乐也单纯欢快。暴力减少，柔情增加。但是，这种转变使《菊次郎的夏天》的影响反而减小了。观众似乎更喜欢北野武的幽默笨拙，喜欢他路见不平便腥风血雨的暴力，也喜欢他一言不合、永远沉默的傲慢。

《菊次郎的夏天》（北野武导演，1997）

北野武喜爱少儿题材，这大概跟他童年的经历有关，《坏孩子的天空》（Kids Return，1996）也是诗意和暴力交杂。新志、小马这些所谓的坏孩子，身上有一种善良和对美好生活的向往。影片中，他们骑着自行车在校园中转，像在岩井俊二的影片中一样，成为青春和快乐的符号，就像摩托车在台湾电影、轿车在西部片中一样，都是一种特殊的表达符号。而北野武的另一部影片《盗信情缘》，则是一部表现暧昧和尴尬的作品，就像《猜火车》一样，有着不少后现代的因素。其中次要人物前度杀手之王要去参加"国际杀联"大比武的情节，具有一种后现代幽默感。这里面，《这个杀手不太冷》中的"里昂"，《重庆森林》中的杀手"林

青霞"都来参加比武，显示了电影国际化"互文本"的一种后现代戏仿态度。

2001年，北野武出演了由深作欣二执导的最后一部作品《大逃杀》。2003年，北野武凭借执导的第11部作品《座头市》获威尼斯电影节最佳导演奖。2005年，任东京艺术大学研究生院教授、电影专业主任。2008年，凭借剧情片《阿基里斯与龟》获第65届威尼斯电影节金狮奖。2010年，自编自导自演犯罪片《极恶非道》，入围第63届戛纳电影节主竞赛单元……北野武的电影体现了日本电影在新的媒介环境中，更加追求视听和表现强度的一种转化。

五、日本电影中的情与爱

生死恋是电影永恒的主题。对于日本电影来说，栗原小卷的《生死恋》（1971）、《望乡》（1974），山口百惠的《绝唱》（1974）、《伊豆的舞女》（1975）、《涛声》（1977）、《雾之旗》（1977），还有田中绢代、乙羽信子、田中裕子、吉永小百合都演绎了许多让人柔肠寸断的爱情故事、悲情故事。20世纪80年代以来，日本电影大量进入中国，中国观众对于日本当代电影的印象也渐渐清晰起来。进入20世纪90年代，《死之棘》（小栗康平导演，1990）、《情书》（岩井俊二导演，1995）、《失乐园》（1997）、《谈谈情，跳跳舞》（周防正行导演，1996）的出现，使日本电影又呈现出崭新的面貌。

如果说，20世纪90年代的影片专注于在现代社会中处于紧张生活节奏中人们的"个人的体验"，那么，在20世纪七八十年代的爱情电影中，爱情则是作为一种理想存在的，那是爱情的经典时期。

《幸福的黄手帕》（山田洋次导演，1977）是一曲爱情的赞美诗。影片的主人公岛勇作（高仓健饰演）是一个曾经犯罪入狱的煤矿工人，在出狱的那一天，他给自己的妻子光枝（倍赏千惠子饰演）写了一张明信片，告诉她如果她还在等待他的归来，那么就在屋前的电线杆上挂上一条黄手帕。出狱后，勇作和新结识的朋友钦也一同回家，想求得爱情的结果。因为忐忑不安，他在临近家乡的时候闭紧了双眼。当他睁开双眼的时候，发现在远处的杆子上，挂满了两排一块接一块的黄色手帕。流浪的人归来，爱情归来，永久不变的淳朴激动着人们的心。

曾经创作了世界最长喜剧系列《寅次郎的故事》（1969—1995）的导演山田洋次，是创造高尚爱情故事的好手。《幸福的黄手帕》和《远山的呼唤》都是这样的作品。尤其是在《幸福的黄手帕》中，导演十分重视人物心理的刻画，当主人公就要回到家乡的时候，充分运用了电影的技巧，比如，特写的车轮、黄花、黄旗、黄色衣袖都在暗示结局的激动人心。影片中还大量应用闪回的手法，将过去的生

活和当时的生活作对比，把时间和空间在情感的跌宕起伏中连接起来。

在日本现代社会中，人们的精神压力和工作压力是巨大的，那么，怎样才能找到合适的方式来缓解呢？由曾经以执导《五个相扑的少年》而闻名的周防正行担任编剧、导演，日本著名电影制片人德间康快作监制的《谈谈情，跳跳舞》（1996）讲述了一个平常而实在的故事：事业有成的公司高级职员杉山，偶然被一个忧郁的年轻舞蹈老师所吸引，开始背着家人去学习社交舞，在与舞蹈老师和舞伴的交往中，经过了一段感情波折以后，杉山找到了生活的乐趣，最后回到了自己的家庭，那位忧郁的舞蹈老师也从昔日失败的阴影中走出来，大家都开始了新的人生路程。这部影片获得了第 20 届日本电影金像奖最佳电影、最佳导演、最佳男主角、最佳女主角、最佳男配角、最佳女配角、最佳剧本、最佳美术、最佳摄影、最佳灯光、最佳音乐、最佳录音、最佳剪辑、最佳新人 14 项大奖，打破 1989 年由《黑雨》创造的同时获得 9 项大奖的记录，成为最能引起日本人共鸣的影片。

人到中年，人生面临一道关口，世界各国都拍摄了一批反映中年人生活和感情的影片，《廊桥遗梦》就是其中之一。《谈谈情，跳跳舞》也是这样一部引起很大反响的反映中年人感情危机和感情调整的生活情节片。这部影片的场面并不豪华，情节也并不特别奇异曲折，但是整个影片自然流畅、情感细腻，处处都能感受到一种生活的韵味和情趣。影片中有两种造型基调，一种是表现杉山日常生活的基调，每天在夜色中回家，在黎明前离家，上班下班，日复一日、年复一年，磨去了对生活的感受，也抹去了家庭生活的快乐。所以，影片在表现这些生活场面时，画面色彩单调，摄影机机位固定，多采用夜景，光度暗淡，色调偏冷，经常出现重复的镜头和画面，突出日常生活的周而复始，传达出一种枯燥、麻木、缺乏生气的感受。而影片的另一组造型基调则与此形成鲜明对比。杉山在火车上第一次看到那间舞蹈教室和那位舞蹈老师时，窗户的温馨、静谧与火车内的阴暗、嘈杂形成了鲜明对比，窗户那边展开的似乎是另一个世界，一个与现实的乏味完全不同的梦幻的世界。无论是从窗外看舞蹈教室的外景，还是舞蹈教室的内景，画面中的灯光、地板以及窗帘都给人一种温暖热烈的感觉，加上人们的衣服从红色到黑色、从白色到花色的各种变化，使整个画面的视觉效果丰富多彩、充满生机。对比性的造型设计营造了一种气氛，产生了一种感情的对比，既为影片中的人物行为和心理提供了情感依据，也可以直接用视觉效果来影响观众的情绪和判断。最后，杉山的妻子和女儿终于知道了他正在悄悄学习社交舞，舞蹈老师在杉山和其他同学的生活勇气的激励下也终于敢于正视自己的过去。在耀眼的灯光中，在人们的簇拥下，杉山和舞蹈老师开始翩翩起舞，影片的情节和情绪都同时被推

向高潮，影片中所有人的期待以及电影观众的期待终于得到了被延期的满足。影片虽然有些许辛酸，但是它依然充满了人间真情，给人以温暖和希望……

20世纪八九十年代，日本还出现了小栗康平、伊丹十三、岩井俊二、森田芳光等一大批新锐导演，他们正在以自己的创作描摹着这个岛国的现代和未来。在20世纪结束的时候，日本最权威的电影杂志《电影旬报》评选出了20世纪100部最佳日本电影，其中黑泽明独占13部，他1954年的作品《七武士》列第一位。大岛渚占了7部，今村昌平和木下惠介各占了6部。20世纪90年代有9部电影入选百佳，其中有北野武的《坏孩子的天空》和《小奏鸣曲》、周防正行的《谈谈情，跳跳舞》。而在国际上获奖的《鳗鱼》《花火》和《肝病医生》等也是日本当代电影的重要收获。

进入21世纪，日本电影依然以其独特的艺术风格和审美态度吸引着世界的广泛关注。更多的普通人的日常生活进入电影，生活流的创作中暗含了一种淡淡的无奈和东方式的超脱，日本电影和日本社会一样，进入一种从容而平淡的境界。2008年根据日本作家青木新门的小说《纳棺夫日记》改编的《入殓师》，由泷田洋二郎执导，本木雅弘、山崎努、广末凉子、吉行和子和笹野高史等联袂出演。影片以一名误入入殓师行业的青年人的视角，观察形形色色的死亡故事和生离死别，从围绕在逝者周围的人们那里感受到生死两茫茫的宿命和生命的尊严，向死而生，从而获得新的人生感悟。该片获第32届加拿大蒙特利尔国际电影节最高大奖，随后获第81届奥斯卡金像奖最佳外语片奖等奖项，在全球市场上也取得了商业成功。

1962年出生、毕业于早稻田大学的是枝裕和（Hirokazu Koreeda），也是另一位具有浓郁日本电影风格的导演、编剧、制作人。1993年，他执导纪录片《当电影映照时代：侯孝贤和杨德昌》，与新浪潮电影有着血缘关系。1995年，爱情片《幻之光》入围威尼斯影展。之后又拍摄了剧情片《下一站，天国》（1998）、《距离》（2001）。2004年，《无人知晓》入围第57届戛纳国际电影节主竞赛单元。2009年，爱情科幻片《空气人偶》入围第52届日本电影蓝丝带奖最佳导演奖。2011年，自导自编的《奇迹》获第59届圣塞巴斯蒂安影展最佳剧本。2013年，《如父如子》入围第37届日本电影学院奖最佳导演奖，并获得戛纳国际电影节银熊奖。2018年，《小偷家族》获得第71届戛纳国际电影节金棕榈奖，再次为日本电影赢得国际声誉。

《小偷家族》由中川雅也、安藤樱、松冈茉优等出演，讲述柴田家靠犯罪来维持家计，在一家之主柴田治捡回一个遍体鳞伤的小女孩后，这个家庭的秘密渐

渐曝光。影片幽默中透着严肃，压抑中传达着温暖，乐而不淫、哀而不伤，镜头语言的细腻与画面细节的丰富，将一个日常故事叙述得平静而又有意味，体现出日本电影的独特魅力。

《小偷家族》（是枝裕和导演，2018）

六、宫崎骏与日本的动画电影

说起日本电影，一定会想到日本的动漫电影。世界上的动画大国是美国和日本。美国动画近些年以数字化电脑制作为主，戏剧性强、场面大、节奏快、观赏性强，迪士尼、皮克斯动画长期占据电影市场，漫威和 DC 改编的动画电影更是风靡全球。而日本动画则以赛璐珞和喷笔绘制为主，体现出一种伤感唯美的风格。人物造型优美，心理情感细腻，情感表达比较丰满。

1945 年，日本战败后，反战题材的动画影片开始流行。代表人物是被日本动画界誉为"怪人"的大藤信郎。他继黑白版《鲸鱼》之后于 1952 年摄制完成彩色版《鲸鱼》，成为首部获得国际大奖的日本动画片。大藤信郎还把中国的皮影戏和日本独有的千代纸结合起来绘制动画，创作《马具田城的盗贼》（1926）、《孙悟空物语》（1926）等影片。以他的名字命名的"大藤奖"后来成为日本最权威的动画片奖项。

20 世纪六七十年代，手冢治虫成为日本动画界标志性人物，甚至被誉为"日本动漫之父"。他的《铁臂阿童木》（1963 年）、《森林大帝》（1965 年）、《展览会上的画》（1966）等，将日本动画片提升到新的发展阶段。后来，动画制作更多

地体现在电视上。如1969年播出的《海螺姑娘》，持续了数十年，刷新了动画片的长寿记录。

20世纪70年代初期，日本涌现出大批科幻机械类动画（即Science Fiction动画，简称SF类动画）的动画大师，代表人物有松本零士、富野由悠季、河森正治、美树本晴彦等。其中富野由悠季执导了《机动战士高达》等SF类动画电影，最为著名。20世纪90年代，日本动画的种类、形式、内容、题材更加丰富和细化。日本动画以"机器人""美少女"为契机，走出了一条独特的动画之路。据统计，1960—2001年，日本共生产电影版和电视版的动画片2403部，其中电影版901部，电视版1502部。日本的动画制作公司群雄林立，东映动画、吉卜力工作室、GANIAX、Sunrise等都是赫赫有名的公司。

日本动画的代表性人物之一是宫崎骏。他毕业于日本东京学习院大学政治经济部，1963年进入东映动画公司，成为动画师。1971年加入手冢治虫成立的"虫Production动画部"，1974年加入Zuiyou映像。1979年转入东京电影新社创作首部电影《鲁邦三世卡里奥斯特罗之城》。1982年开始独立创作漫画。1984年执导《风之谷》，获罗马奇幻电影节最佳动画短片奖等4项大奖，逐渐崭露头角。1986年执导《天空之城》，获第41回每日电影奖大藤信郎赏等6项大奖。1988年《龙猫》获第13回报知电影奖最佳导演奖等24项大奖。1997年《幽灵公主》获第21届日本电影学院奖最佳影片奖等27项大奖。2001年《千与千寻》获第75届奥斯卡金像奖最佳动画长片奖及第52届柏林电影节最高荣誉"金熊奖"等9项大奖。2004年《哈尔的移动城堡》获第9届好莱坞电影奖最佳动画片奖等8项大奖。宫崎骏成为世界级的动画电影大师，深得全球动画电影爱好者的喜爱，2014年11月8日获得第87届奥斯卡金像奖终身成就奖。

《千与千寻》（宫崎骏导演，2001）

宫崎骏的动画大多涉及人类与自然之间的关系、家庭亲情、和平主义及女权运动。他以精湛的技术、动人的故事和温暖的风格在世界动漫界独树一帜。宫崎峻的每部作品，题材都不同，但将梦想、生存、和平、平等、爱这些主题表现得温暖而贴切，他用非凡的想象力和视听呈现力，将故事叙述得既出人意料又合情合理。迪士尼称其为"动画界的黑泽明"。他的动画从日本本土走向世界，使他成为日本动画的代名词，其成就与地位无人能及。

宫崎骏和许多日本的动画电影都用一种梦想、一种温暖，抚慰了日本乃至全球许多电影观众内心的创伤，同时也给了他们生活的梦想。那些如泣如诉、如梦如幻的成年人童话成为许多人一生的记忆。某种程度上，它们就是现代社会的安徒生，虽然更加复杂和忧伤，却像暗夜中的光亮，给人们带来了希望和幻想。

第八节　崛起的亚洲电影

亚洲一直是重要的全球电影市场。中国、日本从21世纪以来一直是全球第二、第三的电影票房市场，居于北美市场之后。印度则是全球电影产量第一、观影人次第一的国家。韩国、马来西亚、印度尼西亚以及中国的香港、台湾地区也都是全球前二十位的电影票房市场。除了日本之外，印度、韩国、伊朗、泰国电影在世界影坛上也都占有重要地位。20世纪90年代以后，随着韩国经济的崛起，韩国文化如同韩国的工业产品一样，逐渐成为世界关注的焦点。韩国电影突然成为亚洲电影的一面旗帜，与中国电影、印度电影、日本电影、伊朗电影等一起构筑了当代亚洲电影的亮丽风景。

一、独树一帜的印度电影

印度电影产业开始于19世纪末，是世界上重要的电影生产地区。印度是一个多语言国家，不同语言的族群对母语的电影都有需求。以孟买（旧称Bombay）为基地的印度语电影业发展最为成熟，被誉为宝莱坞（Bollywood，取自Bombay与好莱坞Hollywood的组合）。著名导演萨蒂亚吉特·雷伊（Satyajit Ray）就出生在印度，1992年获颁奥斯卡终身成就奖，伦敦电影节的萨蒂亚吉特·雷伊奖项也以他的名字命名。

印度语的电影产量和票房数字极大。同一套电影在印度可能会有不同语言的版本。印度电影年产量能够达到700~800部，2002年甚至达到1200部，居世

界之冠。从 20 世纪 50 年代到 90 年代，绝大部分印度本地制作的电影利润可观。随着电视的普及、好莱坞电影的大量涌入，印度电影也开始面临挑战。

有的印度电影反映了印度的社会差异、社会问题，如由拉兹·卡普尔执导的《流浪者》（1951），影片讲述法院在审理拉兹闯进大法官拉贡纳特住宅的谋杀案件时，发现拉贡纳特在 24 年前抛妻弃子的故事。大法官拉贡纳特信奉"好人的儿子一定是好人；贼的儿子一定是贼"。可是拉贡纳特没有想到，想杀死他的拉兹正是他的亲生儿子。这个凶杀故事于是有了深厚的社会内涵。由纳亚尔·胡赛因执导的《大篷车》（1971），讲述孟买一家大工厂主的独生女儿苏妮塔，新婚之夜忽然发现新郎拉加正是杀害她父亲凶手的故事。影片情节曲折，构思巧妙，引人入胜。苏妮塔报了父仇，舍弃优裕家庭，随着吉卜赛人的大篷车队走上了欢快的流浪之路。印度著名舞女阿鲁娜·伊拉尼精湛的舞蹈表演，著名歌唱家拉塔优美动听的歌喉，给观众留下深刻印象。

印度电影往往取材于现实题材，但是通过曲折的情节，表现善有善报、恶有恶报的大众故事，特别是把好莱坞的戏剧技巧和镜头语言与印度的民族文化、民族歌舞结合，深得印度各族观众的挚爱，在世界影坛上具有文化独特性。特别是 21 世纪以来，好莱坞开始参与宝莱坞电影制作，其电影的制作规模和制作水平都有了明显提高，印度电影开始走向世界。中国观众也对印度电影产生了兴趣，《摔跤吧！爸爸》曾经在中国一度引发了印度电影热。

1965 年出生的宝莱坞演员、导演、制片人阿米尔·汗（Aamir Khan），是当代印度电影的国宝级大师。8 岁的时候，阿米尔·汗出演第一部电影。后来练习打网球，获得了马哈拉施特拉邦的网球冠军。1988 年，他重回银幕后出演《灰飞烟灭》，饰演刚勇的复仇男子。2002 年，阿米尔凭借《印度往事》获得 Zee 电影奖最佳男主角奖，该片当年获得奥斯卡最佳外语片提名。2008 年，导演《地球上的星星》，获得宝莱坞人民选择奖最佳导演奖。2009 年，又出演《三傻大闹宝莱坞》，该片创造了国内票房最高纪录。2014 年，出演《我的个神啊》。2016 年，主演《摔跤吧！爸爸》，该片在中国引发了热潮。阿米尔被认为是印度"国宝级"人物、宝莱坞的"全能"演员，也成为宝莱坞的一种精神象征。

印度电影的工业化、市场化、大众化程度很高，虽然在国际影坛获奖不多，但是在大众市场上广受欢迎。印度观众的观影人次大大高于其他国家，电影是这个国家最受欢迎的大众文化形态。印度电影的国际化趋势，正在重新塑造印度电影的世界形象。

《摔跤吧！爸爸》（尼特什·提瓦瑞导演，2016）

二、异军突起的伊朗电影

当代伊朗电影以其独特的现实关怀、纪实风格而受到世界影坛的尊敬。伊朗电影以一种朴实的态度、近乎手工作坊式的制作、发自肺腑的人性关怀和克制、深沉的现实忧虑，在对本民族社会和现实的真实呈现中，用自然而真诚的友谊、宽容、爱、和睦、理解试图抚慰悲惨世界的人生。伊朗电影频繁获得各大国家电影节的奖项，证明了"越是民族的便越是世界的"这一文化判断。

相较于其他海湾国家，伊朗有着悠久的民族历史与文化沉淀。早在1906年，处在卡扎尔王朝末期的伊朗就引进了西方电影技术，同时建造了对公众开放的影院。1909年，伊朗有了第一部默片。电影在更加西化的巴列维王朝中一度迅速发展，导演伊斯梅尔·库尚被认为是巴列维王朝时期最著名的电影人之一，甚至被誉为"波斯电影之父"。20世纪70年代，伊朗一些导演的作品已经开始登上欧美电影节。70年代末，巴列维王朝处于风雨飘摇之中，伊斯兰革命之后遇上两伊战争，统计显示从1979年至1983年间，伊朗平均每年只能生产十多部影片。20世纪80年代中期，随着社会逐渐稳定，伊朗电影业开始重振旗鼓。政府成立了法拉比电影基金会，巴列维时期成长起来的受到西方教育和文化影响的第二代导演群体进入创作黄金期。虽然地处中东核心的伊朗国内外局势依然动荡，但从20世纪80年代末到90年代初，伊朗的"新浪潮"电影开始崭露头角。由于伊朗电影一度有严苛的审查制度，甚至出现男女不能同框的规定，在这种条件下，伊朗电影很难触及社会问题、两性关系等题材，儿童故事便成为他们表达现实的一个窗口，此后就形成了一种传统。儿童电影或者更准确地说是儿童题材电影，为伊

朗电影"新浪潮"赢得了世界声誉。

伊朗导演阿巴斯·基亚罗斯塔米凭借《何处是我朋友的家》受到世界影坛关注。阿巴斯此后的电影，如《樱桃的滋味》《十段生命的律动》都与儿童题材相关。阿巴斯·基亚罗斯塔米（1940—2016）是伊朗新浪潮电影的领军人物。1970年，执导剧情短片《面包与小巷》，开启了导演生涯。1987年，《何处是我朋友的家》获第42届洛迦诺国际电影节铜豹奖。1990年，《特写》获第14届蒙特利尔国际电影节魁北克影评人奖。1997年，《樱桃的滋味》获第50届戛纳国际电影节金棕榈奖。1999年，《随风而逝》获第56届威尼斯国际电影节评委会大奖。2002年，《十段生命的律动》获第55届戛纳国际电影节金棕榈奖提名和第58届洛迦诺国际电影节荣誉金豹奖。2010年，《合法副本》再获第63届戛纳国际电影节金棕榈奖提名。2016年7月4日，阿巴斯·基亚罗斯塔米因癌症在巴黎去世，同年获第21届釜山国际电影节"年度亚洲电影人奖"。可以说阿巴斯对伊朗电影走向国际舞台起到了重要的推动作用。他从来不追求故事的戏剧性、传奇性和镜头语言的冲击力，他用接近于纪录片的简单方式述说简单的故事。电影从容、安静、平和、缓慢、细腻，在不动声色中注入人性关怀，在他的长镜头中，写实的同时也写意，流露出东方式的坚韧、平和、流逝，从而为伊朗电影打上了民族文化的深深烙印。

伊朗另一位重要导演马基德·马基迪也体现了同样的创作特色。从处女作《手足情深》开始，他的电影就开始用儿童视角看这个世界。1997年他导演的《小鞋子》，是伊朗电影史上第一次入围奥斯卡最佳外语片提名的作品，也创下了当时伊朗电影的票房记录，获第23届蒙特利尔国际电影节奖最佳外语片奖、最佳导演奖和观众票选最佳影片奖，新加坡国际电影节的亚洲最佳故事片奖，国际儿童电影节的最佳电影奖，等等。故事叙述了住在伊朗乡下的一对兄妹的故事。年仅9岁的阿里去补鞋匠那里帮妹妹取鞋，回来的路上却不慎将鞋子弄丢了。兄妹俩不得不开始靠穿同一双鞋子生活和上学。哥哥的小球鞋开始"匆忙"地在两个小人儿的脚上来回交换。找回粉红色鞋子，或者再拥有一双鞋子的渴望，在两个稚嫩的孩童心中与日俱增地堆积着。"穿同一双鞋"的故事曲折、悲催、无奈，但影片用兄妹俩的亲情、善良和爱来表达，故事一波三折，但悲而不伤、哀而不怨，生活的残酷与人性的美好形成了一种动人的张力。与阿巴斯的电影不同，这部影片使用了更多的蒙太奇，在尊重生活质感的同时，故事的戏剧性和视听节奏明显增强，镜头的冲击力和表现力得到体现，这也是这部影片从"艺术电影""儿童电影"的圈子里走出来，得到全球许多观众喜爱的重要原因。

《小鞋子》(马基德·马基迪导演,1997)

伊朗电影从 20 世纪 90 年代以来,在国际上影响力逐渐扩大,频繁获奖。十年前还是阿巴斯·基亚罗斯塔米一枝独秀,现在的伊朗影坛已经后继有人,如阿斯哈·法哈蒂、莎米拉·玛克玛尔巴夫、文森特·帕兰德、玛嘉·莎塔琵、瑞扎·纳基等新一代电影人逐渐在戛纳、威尼斯、柏林等欧洲电影节上引人瞩目。他们继承了伊朗电影清新、质朴、独特的传统,使用冷静、客观又充满关切的镜头风格反映伊朗现实和普通民众,但是无论是制作手段还是视听语言,都更加专业、更加精致、更加具有现代感。2020 年,伊朗导演穆罕默德·拉索罗夫(Mohammad Rasolouf)执导的《无邪》(There Is No Evil)拿下柏林电影节的金熊奖,这是继 2012 年阿斯哈·法哈蒂的《一次别离》和 2015 年贾法·帕纳西的《出租车》之后,伊朗电影十年内第三度问鼎柏林电影节最高荣誉。《出租车》在第 65 届柏林电影节还同时获得了最佳影片金熊奖、最佳男演员、最佳女演员三个大奖。伊朗导演阿斯哈·法哈蒂两度获得奥斯卡最佳外语片奖,他的《一次别离》在全球得到了 40 多个奖项,并且成为首部获得奥斯卡最佳外语片奖的伊朗电影;仅仅 5 年之后,他导演的《推销员》,不仅获得第 69 届戛纳国际电影节最佳剧本奖,同时获得第 89 届奥斯卡金像奖最佳外语片奖。伊朗电影不仅征服了各大国际电影节,而且也征服了奥斯卡这样主流的行业舞台,显示出伊朗电影的杰出成就。

《一次别离》讲述一对准备离婚的夫妻纳德和西敏,面对瘫痪在床的老父亲、流产的女钟点工等诸多问题,在道德与法律的纠结中痛苦挣扎的故事,将个人层面的亲情伦理与社会层面的阶层差异交织在一起,表现中产阶级的信仰和道德困境。该片在不动声色的叙述中,将一连串"偶然"事件逐渐推向高潮。神与孩子的眼睛,凝视着人们不知不觉滑向谎言的深渊。影片用生活化的方式,完成了对人性的戏剧化冲突的表达,丝丝入扣、层层递进,似乎也是对每一个观众灵魂的

叩问。亲情与伦理、道德与法律、传统与现代、个体与社会、中产阶级与底层社会之间的复杂性在日常生活中被凸显出来。阿斯哈·法哈蒂的电影与阿巴斯那一代不同，画面表现力更充分，剪辑准确、节奏流畅、表演细腻，体现出成熟的电影叙述能力和制作水平，也表明伊朗电影的不断发展。

霍梅尼去世之后，20 世纪 90 年代的伊朗电影发展速度更快，政策相对更宽松温和，全球化浪潮也激励新一代伊朗电影人的成长。虽然依然有很多禁忌，有的电影人还可能因为违反禁忌而受到刑罚，但电影的创作空间在逐渐扩展，远远不限于儿童题材了。伊朗著名导演贾法·帕纳西 2010 年曾经被判处有期徒刑 6 年，并要求 20 年内禁止拍电影、写剧本或接受国内国外媒体采访，但 2011 年他还是拍出了《这不是一部电影》，2013 年拍摄了《闭幕》，2015 年拍摄了《出租车》，2018 年拍摄了《三张面孔》。这些电影都不能在国内放映，而只能出现在国外电影节上。有的导演也开始到国外拍片，阿巴斯·基亚罗斯塔米的《合法副本》拍摄于意大利，《如沐爱河》拍摄于日本，还有那部未能完成的遗作《杭州之恋》原来准备在中国拍摄。与阿巴斯·基亚罗斯塔米具有同等影响力的莫森·玛克玛尔巴夫，拍摄足迹遍布亚洲各地，在伊拉克拍《坎大哈》，在塔吉克斯坦拍《性与哲学》，在印度拍《心灵印记》，在格鲁吉亚拍《总统》；新世纪以后，阿斯哈·法哈蒂也在法国拍摄《过往》，在西班牙拍摄《人尽皆知》；马基德·马基迪在境外拍摄《云端之上》。伴随着伊朗电影在国际影坛地位的提高，一些伊朗电影人更多获得国际合作的机会，伊朗女演员索瑞·安达斯鲁 2003 年在影片《尘雾家园》中与本·金斯利联袂演出，获得奥斯卡最佳女配角提名；制作人卡米·阿瑟佳凭借影片《启示录》获奥斯卡最佳音响效果提名；而《一次别离》的全球影响，更被看作伊朗电影人在全球化影响下取得的成绩。

当然，尽管不少伊朗电影在国际电影节上大放异彩，但伊朗本土的电影产业和市场依然艰难。伊朗全国 4/5 的城镇没有电影院，德黑兰大约有近百家影院，占整个伊朗电影院数量的 1/3。伊朗票房收入主要来自国产商业片，年产量 70 多部，平均成本仅仅只有大约 15 万美元。绝大部分西方影片，特别是好莱坞电影在伊朗被禁映，伊朗影院也很少播放外国影片，部分经典片和现代题材电影经政府审核后可以播放，但是性爱镜头或者是女性比较裸露的镜头等都会被删除。即便在这样的情况下，伊朗电影的现实主义传统依然成为世界电影的奇迹，其取得的艺术成就也受到了世界各国电影人和电影观众的尊重。

三、全球振兴的韩国电影 *

韩国电影是 20 世纪 90 年代开始被世界关注的。

韩国大众最初接触电影大概是在 1903 年。1919 年韩国开始制作最早的电影。1923 年，尹百男的《月下的盟誓》是韩国现代电影的启蒙之作。从 1925 年起，随着李庆逊出品的《开拓者》，无声电影在韩国进入了全盛期。韩国长期处在日本殖民侵略下，电影发展艰难。《阿里郎》（1926）在韩国无声片历史上留下了辉煌成就，表现了韩国人民不甘屈辱、反抗日本侵略的精神，给韩国电影带来了一种政治电影的传统。1935 年，韩国出现第一部真正意义上的有声韩语影片《春香传》，成为韩国电影的里程碑。1938 年，日本的朝鲜总督府下令禁止使用韩国语，后来发布"朝鲜电影令"，强制拍摄宣传日本军国主义的影片。这是韩国电影的黑暗期。直到 1945 年韩国独立，韩国电影才进入了发展期，崔任圭的《自由万岁》等带有"光复"内容的电影登场，崔任圭的《没有罪的罪人》、李九亨的《安中根日记》、权昌根的《解放了，我的故乡》等是当时的代表作品。在 20 世纪 80 年代反对军事独裁的动荡年代，韩国出现了历史上最为广泛深入的学生与进步知识分子民主运动，李长镐导演的《风吹好大天》（1980）、《黑暗中的孩子们》（1981）、《傻瓜宣言》（1983）等一批社会批判影片出现。随着韩国民主政治的发展，韩国电影在 20 世纪 80 年代以后才真正进入繁荣发展期。

20 世纪 80 年代，韩国修改电影法，市场向外国电影开放，美国影片对韩国电影产生了强烈冲击。1999 年，为了抗议韩国加入 WTO，开放外国电影配额，韩国影人发起大规模示威游行，不少男性影人甚至剃光头在汉城（今首尔）国会厅、光华门等地静坐抗议。光头运动成功之后，韩国电影业"教父"林权泽、先驱李长镐和裴永浩积极应对挑战，拍摄了一批直面社会，关注民众生活，揭露矛盾和社会不合理现象的电影。这就是所谓韩国的"新电影"时期。

韩国新电影将韩国的民族性与"作者电影"的艺术性，加上电影的商业性融合在一起，将欧洲电影、好莱坞电影的经验融合在一起，大胆探索，努力创新，不仅形成了一批具有深刻的民族性和现代感的优秀影片，而且也创造了大量具有时尚感的商业类型电影。1996 年《银杏村床》、1999 年《生死谍变》、2000 年《共同警备区》、2001 年《我的野蛮女友》《我的老婆是大佬》《朋友》、2002 年《爱·回家》《醉画仙》、2003 年《杀人的回忆》、2003 年《老男孩》等电影，无论是制作

* 本节内容参见郑兴励《韩国电影百年》（《电影新作》2002 年第 5 期）、柏珏《它山之石——浅谈韩国电影振兴》（《电影评介》2002 年第 8 期）等文。

第三章 世界电影：重生的时代

的精致，还是题材的冲击、艺术的深度，都使韩国电影不仅在国内受到观众热爱，而且也产生了国际声誉。各种类型电影的兴起，促进了韩国电影的全面复兴。不仅适合年轻人口味的浪漫爱情电影畅销于韩国电影市场，而且以前难以制作的高科技大制作的科幻片、史诗片等也开始出现。韩国电影作为"韩流"的一部分，成为亚洲电影的新势力。

《醉画仙》（林权泽导演，2002）

《生死谍变》是光头运动之后第一部大型制作影片，被视为"带动了韩国百年影业迈向新里程"，也被看成是光头运动胜利的标志。影片上映22天后打破韩国电影有史以来最卖座纪录，上映57天后，打破《泰坦尼克号》在韩国的电影票房纪录和226万人进场观看的纪录。影片最终吸引了超过600万名观众，获得了3500万美元的票房，直接推动了韩国电影的繁荣。进入21世纪以后，韩国每年引进的外国影片有300部之多，而国产影片不到100部。但是韩国的年度票房冠军多数都是国产片，《生死谍变》《我的野蛮女友》《朋友》《武士》以及后来的《釜山行》《辩护人》《出租车司机》《寄生虫》等都赢得了电影市场的认可，2001年票房前四名甚至全是韩国本土电影。

韩国电影的复兴与政府及政策的推动息息相关。韩国政府借鉴了多国电影制度的优势，成立了韩国电影署（KOFC）对本土电影进行规划，设立辅导金，采取自动辅助及选择性辅助并行策略。此外，韩国电影振兴委员会也发挥了重要作用。1973年成立的电影促进会，1999年重组为电影振兴委员会，是韩国非官方

性质的最高电影主管机构。委员会资金来源含电影票税收及政府预算。1998年韩国以电影分级制度代替了"电影审查制度"。每部电影的等级由民间组成的"影像分级委员会"进行评级，对色情、恐怖、政治等题材也不再限制，电影题材范围大幅度开放。韩国政府用包括减税在内的方法，鼓励企业投资电影业。在政府的带动下，这些大企业把电影业定位为"准制造业"，向本国电影注入巨资，以助其发展，而韩国电影的出色成绩也使这些企业获得了不小的回报。三星集团、大宇集团和鲜京集团等大企业先从录像带的版权营销开始间接参与电影产业。接下来开始在大城市建立院线，最后是建立制片公司。而在立法上，韩国《传播法案》规定"电视播映中，韩国电影的比例必须占电视台电影播放时间的25%"。同时恢复"银幕配额制度"（screen quota），规定韩国电影院每年每个厅必须上映满148天的本土电影。1996年，金大中竞选总统时提出"支持发展韩国电影"及"筹备釜山等各式国际影展"的主张，并于当年10月举办了第一届釜山国际电影节，得到18万多人次观众的良好效果。2020年，当韩国电影《寄生虫》获得多项奥斯卡大奖后，韩国总统文在寅当即表示衷心祝贺，感谢他们给予韩国国民自豪和勇气，认为《寄生虫》的奥斯卡四冠王是过去一百年里所有韩国电影人不断努力的结果，政府将进一步为广大电影人提供能够尽情发挥想象力并放心大胆制作电影的环境。政府对电影的全力支持，给韩国电影产业发展带来了深刻影响。

 韩国电影在曲折中艰难地发展生存，在这条垦荒的道路上出现了一位被称作国民导演的人物——林权泽（1936—　）。林权泽共拍过100多部电影，是韩国最高产的导演之一。他多部作品在国际上获得奖项，给韩国电影的国际地位和国际声誉带来了重要影响。林权泽既是韩国电影的旗帜性人物，又是韩国电影值得纪念的一块活化石。

 林权泽的创作经历了三个阶段：20世纪60年代初到70年代初，在当时的忠武制片体制下，他摄制了大量商业娱乐片，对好莱坞电影融汇贯通。20世纪70年代起他开始转向拍摄以民族生活和历史为题材的具有文化思考性的作品，创作了《证言》《往十里》《桑之叶》《族谱》《不举旗的旗手》等一系列获广泛赞誉的作品，成为韩国电影史上民族电影的代表性作品。20世纪80年代，林权泽在电影语言与对民族文化的思考上达到了新的高度，为韩国电影首次敲开了通往世界影坛的大门。他的《曼陀罗》首次入选柏林电影节参赛，就令世界影人刮目相看。此后，各大电影节上林权泽与他的作品女主角的名字频频出现，他陆续培养了众多韩国的国际明星，如姜受延、金芝美、申惠秀、吴贞弦、申星一与安圣基等。《故乡》《种女》《白痴阿达》《波罗揭谛》《将军的儿子Ⅲ》等作品都蜚声国际。进入

20世纪90年代以后，林权泽更关注社会现状与潜藏于社会中的人文精神。1993年的《悲歌一曲》，是林权泽风格成熟的代表作，也是韩国电影振兴的开端。故事描写韩国传统音乐盘瑟俚流浪艺人生有一男一女，男孩崇尚现代摇滚，不肯继承盘瑟俚，离家出走。为了将这门传统艺术世世代代传下去，并不断发扬光大，父亲不惜将女儿的眼睛弄瞎，以便使她专心致志地研习盘瑟俚说唱……《悲歌一曲》表现了在现代与传统的冲突中，人们的痛苦抉择和一种悲壮的民族精神。从《悲歌一曲》之后，不少韩国影片都不同程度地表达了这样的民族气质，如《薄荷糖》中，中年男子沿着铁轨去追溯经历过的种种动荡，《故乡之春》带笑地回忆儿时对殖民者的恶作剧。

2000年的电影《春香传》代表韩国首次入围戛纳电影节竞赛单元，全片秉承林权泽一贯的电影传统，细腻而大气，将朝韩文学史上的这部名著再次改编，达到了林权泽借用影像之神奇展现韩国文化独特魅力的目的。2002年的《醉画仙》获得戛纳电影节最佳导演奖，创造了韩国历史上的"第一次"。影片讲述了朝鲜王朝时期深受中国汉族艺术影响的大画家张承业的一生，全片在风格上具有中国艺术的空灵、飘逸、俊俏之美。张承业坎坷而传奇的一生在酒与艺术的呈现中，被表达得淋漓尽致、入木三分。

林权泽是韩国传统电影民族精神的一根标杆。从他以后，能够如此深厚地表达民族文化的导演鲜有出现。而林权泽在20世纪90年代以后的电影，也努力将韩国的风物杂谈向世界推而广之，在电影技法更加成熟的同时，却渐渐因"国际视野"而疏远了韩国人自身特有的历史悲情和民族症结。

如果说林权泽是韩国电影旗帜的话，那么20世纪80年代前后陆续出现的一批青年导演则成为韩国电影复兴的主力军。韩国社会的安定、电影政策的优惠，吸引很多在国外学习电影的年轻人回国创业，在各种优惠政策支持下，独立制片运动蓬勃发展，20世纪90年代的韩国电影呈现出前所未有的灿烂局面。一批新电影作家在努力保持与世界电影同步，如出现了朴光洙的《黑色共和国》、张吉秀的《银铃驿站》、郑智泳的《白色战争》和《好莱坞的孩子们》、朴钟元的《扭曲的英雄》、裴昶浩的《蓝色深沉的夜》、张善宇的《坏电影》等影片，特别是进入21世纪以后，韩国新生代导演洪尚秀的《江原道之力》《海边的女人》、李沧东的《薄荷糖》、李更香的《美术馆旁的动物园》等相继走上国际影坛，展示出韩国电影整体艺术水准和制作水准的提升。

李沧东（1954— ）被看作作家型的导演。他曾经是大学教师和作家，创作的小说曾经被选进韩国大学教材。他的《绿鱼》（1997）、《薄荷糖》（2000）、《绿

洲》（2002）三部电影，得奖无数，使他跻身世界级名导之列。在《绿洲》夺得威尼斯电影节最佳导演之后，他还曾经担任了韩国文化及旅游部长。李沧东电影最触动观众的不是精巧的电影技巧，而是他能够从容地透过一个个凄婉惨伤的故事，表达一种绝望而悲情的人性的挣扎。《绿鱼》（1997）描写的是黑社会小人物，《薄荷糖》（2000）描写的是位阴狠的警官，而《绿洲》（2002）描写的是位三进宫的刑满释放人员。李沧东探询的是男性微弱的欲望在被社会机器碾压下的过程。这一点上，《薄荷糖》最具代表性。他们在社会边缘游走，由生计、扭曲、歧视引发了一系列与社会的变态对抗。《绿洲》则更关注边缘人群的生活。影片中的洪中都因酒后驾车撞死人而入狱，出狱后，家人的冷漠排斥让中都倍感世间冷暖。在去死者家中探望时，中都见到了死者的女儿韩恭洙，一个患有重度脑瘫的残疾人。恭洙的哥嫂觉得恭洙是个麻烦的负担，但洪中都却被她深深吸引，想尽办法接近恭洙。在不知不觉的交往中，这两个被社会所遗弃的人相爱了，爱情让恭洙找到了正常人的快乐。两人的爱情却被恭洙的哥嫂撞破，中都被当作强奸犯再一次入狱。影片获得第39届韩国大钟奖以及第23届青龙奖最佳男主角奖项，并获得第59届威尼斯电影节最佳导演奖、最佳新人奖、费比西人道精神奖与西格尼斯奖等。残缺是李沧东电影的特征，《绿鱼》中韩石圭的大哥弱智，《薄荷糖》里薛景求的女友患有疾病，《绿洲》中文素利饰演的是位重度脑麻痹患者。残缺，一方面使人物差异化，剧情形成张力，更深的寓意却是表达了韩国人心灵的阴影。《绿洲》中那个女孩俨然是韩国的化身，影片多次闪回这女孩的梦想，其实那也是韩国人的梦想。个体命运中蕴含了韩国历史和现时的症结。

在韩国新生代导演中，姜帝圭（1962— ）是韩国最具票房号召力的导演，被当作韩国商业电影的奇迹，甚至被视为韩国的"斯皮尔伯格"。其导演的《生死谍变》挑战了朝韩关系的敏感题材，首映影票4小时内被抢购一空。正是此片的出现，使进入电影院看国产电影的观众从原来的15%增加到37%，创下当时韩国国内最高票房纪录，被视为"带动韩国百年影业迈向新里程"的电影。后来，姜帝圭退居幕后打理姜帝圭电影公司，制作了许多优秀电影，《彩虹过后》《梦精记》《海底深蓝》都出自他的公司。2003年，姜帝圭以朝鲜战争为题材导演了《太极旗飘扬》，刷新了《实尾岛》刚刚创下的票房纪录。《太极旗飘扬》展现了朝鲜战争中两兄弟你死我活的悲欢故事。除了反思战争带来的人性异化外，更通过家庭的分裂表现了民族分裂的痛苦和残酷。与更像商业类型片的《生死谍变》相比，本片更加恢弘悲壮，艺术制作水平和人性思考深度都有所加强。

第三章 世界电影：重生的时代

姜帝圭的商业影片明显从好莱坞类型片中汲取了充沛的养分，叙事流畅、细节考究、剪辑简洁、动作性强、场面感饱满。而影片成功的根源是他对韩国社会热点和民众心理的敏锐把握。《生死谍变》在南北分裂的背景下讲述政治角色和情感角色的不可调和，《太极旗飘扬》则展现同胞战争带来的人性痛苦。两片在情感上一脉相承，大背景下的家庭和个人命运凝聚了韩国的历史和苦难。

《太极旗飘扬》（姜帝圭导演，2003）

康佑硕（1960— ）也是韩国商业电影的代表人物，在《Film2.0》电影杂志选定的"韩国电影实力人物100人"中被排在首位。在《东亚日报》进行的演员排名和导演排名的问卷调查中，康佑硕力压姜帝圭排在首位。20世纪90年代中期以前，康佑硕一直是韩国导演低成本商业片的代表。康佑硕还拥有自己的电影服务公司，业务涵盖了导演、监制、发行和影院经营，几乎涉猎了有关电影的所有工作。康佑硕的作品《两顶帽子》以新鲜素材和新颖手法打开了韩国电影的突破口。2002年的《公共之敌》被认为是康佑硕的代表作。影片继承了前作《特警冤家》系列作品的传统，以生死置之度外的角斗将影片推向高潮，讽刺韩国社会的丑恶，情感充沛，角色生动，幽默中包含批判。其后《实尾岛》用大制作的模式，展现了康佑硕对场景的控制力和对主题的把握能力，更加巩固了他在韩国电影界的实力派地位。《实尾岛》根据历史真实事件改编，叙述以刺杀金日成为目标的

韩国684部队因政治局势变迁而丧失利用价值，在被消灭关头发生暴动，最终失败。影片将历史大背景下的人物命运表现得悲壮而无奈。与姜帝圭的《太极旗飘扬》和朴赞旭的《共同警备区》相似，叙述了特定政治背景下的人性变异和个体命运。

金基德（1960—2020）自称，在韩国导演中，如果李沧东排第一，姜帝圭排第二，他就当之无愧地应该排第三位。他被韩国媒体誉为"21世纪最具领导潜力的导演"。他20世纪90年代在法国学习绘画，影片带有明显的绘画风格，他的电影成本低，却以大胆、独特和情色著称，其作品酷爱表现性、暴力和死亡等主题。2000年，影片《漂流欲室》在威尼斯影展上引起轰动，这部电影在其早期作品《鳄鱼》《野兽之都》及《鸟笼旅馆》之上，构建了一个由复杂人格、暴力、情欲、唯美色调组成的社会及民族隐喻——湖上孤舟，它也成为金基德作品中确立的风格（孤岛这个意象，在后来的《春夏秋冬又一春》中再次出现）。这之后的《收不到的情书》，是金基德电影中第一个真正意义上的高峰，影片充满张力，并具有某种和中国第五代导演相通的对民族、政治和历史进行深刻反省的饱满力量。随后，金基德又以一部《坏男人》再次曝光了人性欲望的悲剧性，特别是对男人的欲望进行了真实的勾画。

2004年，他的《春夏秋冬又一春》和《撒玛利亚女孩》再次引起轰动。前者由一个和尚和小孩的故事，叙述了一个佛理轮回和因果报应的故事，镜头唯美，构思精巧。后者虽然是一部少女情色片，但它触及青春、友情、爱情、亲情、人性、罪行与忏悔，和以往的情色影片仅仅探索爱情完全不同，它摒弃了轰轰烈烈缠绵悱恻的畸恋虐恋，而是直指人性深处。影片讲述了两个未成年少女为攒够去欧洲旅行的飞机票钱相约去卖淫而引发的家庭和社会的惨烈悲剧，充满了残酷的暴力和对人性的揭露，但结尾处，金基德摆脱了此前他已经习惯使用的，以死亡结束痛苦人生的简单做法。父亲放弃了杀死女儿的冲动，在最后一刻教会女儿驾驭汽车，象征性地表达了将驾驭命运的责任交给了新一代人的主题。这是韩国导演金基德继《漂流欲室》和《坏痞子》后又一部情色题材的影片。《撒玛利亚女孩》再次将唯美的镜头瞄准虐恋的男女，与《漂流欲室》不同的是，本片的故事发生在都市，许多室内情爱画面非常迷人。本片在第54届柏林电影节放映时，欧洲影评人评价为"她幽雅地积淀着唯美的场景，缓缓地舒展开来，不带一点累赘，却是满怀忧伤"，显然对金基德的导演手法极为推崇，最后影片也获得了最佳导演银熊奖。

第三章　世界电影：重生的时代

《撒玛利亚女孩》（金基德导演，2004）

　　从《春夏秋冬又一春》开始，金基德的电影开始变得相对柔和。《空房间》中，泰石是一个骑着摩托车挨家挨户塞传单的男人。有一天，在一个偶然打开的房间里他见到了一个全身淤青的女人。这个女人叫善花，长期被丈夫虐待，过着幽灵一样的生活。泰石被善花的眼神打动，开始偷偷地观察她。一次，目睹善花被丈夫虐待的泰石终于忍无可忍，挥动着棒球棒冲进了善花的家，把她的丈夫打倒，带走了善花。从此，两个人在不同的空房间里辗转度日。善花对每个空房间都像对自己的家一样打扫、布置，让泰石感到温暖，两人也渐渐确定了对彼此的爱。后来泰石被捕，在监狱里开始进行"幽灵练习"，出狱后来到善花的家，他像"幽灵"一样，与善花和她的丈夫开始了奇特的同居……男女主人公之间没有对白，他们所有的情感都是通过眼神、手势等身体语言进行沟通的。影片充满一种爱和孤独的凄美的神秘气息，影片中时常出现的女主人公的照片、石膏像、莲花、茶杯等漂亮的道具，特别是那幽灵一般的柔和和细腻的感觉，产生了一种强烈的质感，让人经久难忘。这部影片在被威尼斯电影节授予银狮奖的同时，还拿到了威尼斯电影节期间国际影评协会颁发的大奖。

　　郭在容（1959—　）因为一部《我的野蛮女友》（2001）而闻名。该片创造了全智贤、车太贤两位偶像明星，"野蛮女性"更带动了全亚洲的时尚潮流。郭在容1989年以执导《雨后的水彩画》初次登上电影舞台，以时尚现代的风格掀起了韩国的"青春偶像电影热潮"。在其后的几年中，受到好莱坞冲击的郭在容只拍了两部低成本的《秋天的旅行》及《雨后的水彩画2》。然后是他的轰动作品《我的野蛮女友》，该片俨然成为经典爱情片典范。其中幽默喜剧的演绎方式、明快跳跃的画面，以及郭在容个人对爱情独特的呈现手法，不但创造了韩国电影史

上新派爱情喜剧格式,更引导着"青春爱情风潮"影片的潮流。其新作《野蛮师姐》也再次演绎了野蛮女性的浪漫故事。郭在容继《我的野蛮女友》之后推出了又一部爱情故事片《假如爱有天意》,影片表现了穿梭于两代的经典爱情。在不同的年代,从同一扇窗户出发,有着几乎相同的情节。整部影片恬静淳朴、清新浪漫,既有《情书》的雕饰与精巧,又有《我的野蛮女友》中的幽默与轻松。较之《我的野蛮女友》无厘头搞笑的商业片风格,《假如爱有天意》呈现出一种唯美、伤感的气质。

与许多韩国导演着眼于政治题材不同,许秦豪(1963—)更加关注人的情感和生活的状态。处女作《八月照相馆》即获得关注和好评。2001年导演了《春逝》。如何面对转瞬即逝的生命和爱情,这是曾经学哲学的许秦豪追问不止的主题。《八月照相馆》以一种极端唯美的形式来表现人生中至为残酷的命运。而《春逝》是一个男孩经由爱情成长为男人的经历,在细节上比《八月照相馆》更加精心细致,影片的唯美风格更进一层。两部作品始终弥漫着一种感伤、哀婉而优美的情绪,都表达出导演对人生中必将逝去之物的复杂体验。作品细腻、唯美、精致,同时自然、亲切、动人。他的这两部电影在商业上都取得了比较好的成绩。

《八月照相馆》(许秦豪导演,1998)

李廷香(1964—)是韩国不多见的女导演之一,也是韩国温婉电影的代表人物。她对于细节的捕捉能力显示了独特的艺术个性。1998年她的《美术馆旁的动物园》和2002年的《爱·回家》两部作品,不但囊括了当年韩国大小电影奖项,而且也是票房榜上的骄子,《爱·回家》创下了连续4周以压倒性优势蝉联韩国票房冠军的奇迹。

第三章 世界电影：重生的时代

21世纪的第二个十年，韩国电影无论是在工业化水准和艺术深度上都继续取得了骄人的成绩。《汉江怪物》（奉俊昊导演，2006）、《釜山行》（延相昊导演，2016）等类型片，无论是电影的叙事能力还是类型的成熟度，都达到了很高的水平，体现出韩国商业电影一流的创作和制作能力。而这一阶段，更加引人注目的则是韩国的一批社会政治题材的电影。黄东赫执导《熔炉》，根据孔枝泳同名小说改编，影片由孔刘、郑裕美、金贤秀、金志映等主演。该片以2000—2004年间发生于光州一所聋哑学校中性暴力的真实事件为蓝本，讲述学校教师和人权运动者揭开背后黑幕的故事。"我们一路奋战，不是为了改变世界，而是为了不让世界改变我们"，这一精神使这部令人绝望的电影有了一种亮色。影片2011年9月22日在韩国上映。该片所反映出的社会问题受到韩国上下高度关注，推动了案件重审，并促成了《性侵害防治修正案》（又名《熔炉法》）。该电影因此也被誉为"改变了国家"的电影。

由杨宇锡编导的《辩护人》，宋康昊、金英爱、吴达洙、郭道元主演，以20世纪80年代的釜山为背景，以已故前总统卢武铉在担任律师时为釜林事件辩护的故事为原型，讲述税务律师宋佑硕经历的五次公审。该片于2013年12月28日在韩国上映，连续29天占领票房榜首，观影人次超过1137万，是韩国历史上第9部观影人次破千万的电影。这部电影用戏剧化的手段，表现韩国人从被动到主动为争取社会的公平正义而进行的斗争，开启了现实题材政治电影的新空间。

《出租车司机》，2017年上映，由张勋执导，宋康昊、托马斯·克莱舒曼、柳海真、柳俊烈主演。本片同样取材于真人真事，叙述出租车司机金万福1980年5月搭载一位德国记者来到光州，最终冒着生命危险把记录光州民主化运动以及军警罪恶的胶片送出光州的故事。影片人物塑造饱满，场景真实，是对韩国民主化斗争的一次影像致敬。

李沧东仍然活跃在第一线，他执导的《燃烧》，由刘亚仁、史蒂文·元、全钟瑞联合主演。该片于2018年5月16日在戛纳电影节首映，引起了轰动。该片根据日本作家村上春树短篇小说《烧仓房》改编，又结合了美国作家威廉·福克纳的短篇小说《烧马棚》，在贫富差异的大社会背景下讲述了三个经历各不相同的年轻人的爱情故事，从而揭示出韩国社会深刻的现实矛盾和阶级冲突。实际上也成为奉俊昊享誉世界的《寄生虫》的预言。

奉俊昊1969年9月14日出生于韩国大邱广域市，毕业于延世大学社会系，曾经创作过长篇小说《绑架门口狗》等。2003年，导演惊悚悬疑片《杀人回忆》，获第2届韩国电影大奖最佳导演奖。随后，科幻片《汉江怪物》获第44届韩国

电影大钟奖最佳导演，惊悚悬疑片《母亲》获美国洛杉矶影评人协会奖，动作科幻片《雪国列车》获得亚太电影节7项提名。2019年，其执导的《寄生虫》获第72届戛纳国际电影节主竞赛单元的金棕榈奖，这也是戛纳电影节首次将金棕榈奖颁给韩国影片。同年，韩国文化体育观光部授予奉俊昊"银冠文化勋章"。更惊人的是，在第92届奥斯卡金像奖评选中，《寄生虫》在获得最佳导演奖、最佳原创剧本奖、最佳国际影片奖的同时，力压呼声极高的《小丑》成为第一部获得奥斯卡最佳影片奖的非英语片。《寄生虫》由宋康昊、李善均、赵茹珍、崔宇植、朴素丹等主演，讲述住在廉价半地下室出租房里的一家四口，在长子基宇隐瞒学历去豪宅担任富豪家的家教后，一家人生活所发生的戏剧性变化和酿成的社会悲剧。影片制作精致、结构巧妙、人物生动、情节曲折、寓意深刻，视觉表达更是让人刻骨铭心。其达到的社会、人性的揭示深度和艺术的精致完整度，征服了以美国电影人为主的奥斯卡评委，第一次以一部非英语片获得了最佳影片等四项大奖，显示出韩国电影水准已经得到了全球公认。

《寄生虫》（奉俊昊导演，2019）

韩国电影能够迅速发展，与其国际化程度息息相关。一方面，大部分中青年导演都在大学或者国外接受了西方文化影响，甚至在美国接受了电影教育；另一方面，韩国人早就意识到，韩国本土的人力、物力资源有限，想要保持韩国电影的长盛不衰并非易事，所以必须走国际路线，重视电影国际输出。第54届戛纳电影节上，韩国政府电影振兴委员会牵头，共设立了八个营销处，超过300名的韩国电影人参加了此次电影节，一方面了解国际市场的电影水平，另一方面也为

推广韩国电影不遗余力,这种盛况与东南亚其他国家或地区仅有十几个人的代表团参加影展形成鲜明对比。《武士》《朋友》《白兰》等韩国影片受到了包括欧洲和美国的购买者的热烈欢迎。韩国电影《童僧》获第六届上海国际电影节金爵奖最佳编剧奖,《醉画仙》更是获得戛纳国际电影节最佳导演奖,《老男孩》等影片也蜚声国际,证明了韩国电影在艺术上的成就逐渐被世界所认可。

正是这种国际化的努力,使韩国电影不但在国内票房鼎盛,而且逐渐开始适应全球化发展,进入国际市场。韩国电影《生死谍变》在日本市场曾经成为暑期票房第一的商业片。《共同警备区》也以 200 万美元的高价卖给了日本,周末即创下 140 万美元的惊人票房,9 天后总票房已超过 500 万美元,成为韩国片在日本有史以来最卖座的一部。中国香港、台湾地区和新加坡也都开始放映韩片。《八月圣诞节》2000 年在香港公映,该片首映日的票房创下了香港所有自产片与进口片的最佳票房。经过长周期放映创下了 600 万港元的最高纪录。在我国香港市场,韩国影片《我的野蛮女友》不仅打败了同期所有的港片和好莱坞片,还以超过 3000 万港币的票房成为有史以来在香港最卖座的韩国电影。而韩国许多偶像明星也到处在周边国家和地区参加各种娱乐活动,推销韩国电影。韩国电影在东南亚一带也逐渐形成影响。《寄生虫》获奥斯卡奖,可以说,已经将韩国电影送上了全球主流市场。

第九节 小 结

从 20 世纪 40 年代中期到 20 世纪 70 年代,在各个不同的民族国家,一方面与本国的政治变化、文化经验和艺术传统相联系,另一方面受到世界性的现代主义和后现代主义文化的影响,电影艺术呈现出一个前所未有的风格、流派、观念多样化的面貌。这种多样化为世界电影艺术的发展提供了丰富的营养。但是,随着经济全球化的扩张,电子媒体的发展,消费社会的逐渐形成,电影在越来越成为全球化、多媒介化和高科技化时代的一种娱乐产品的同时,世界不同国家的电影也在努力关注本国现实,表达民族精神,形成了不同风格的世界电影格局。

"二战"以后的世界各国电影,都是在应对好莱坞的冲击、以电视为代表的电子媒介的影响的背景下发展起来的。特别是 20 世纪末以后,数字技术的发展,更是对电影的美学、艺术、技术带来了新的挑战。电影在国际化与民族性、娱乐与艺术、商业与美学、奇观形式与人性故事的冲突之间,努力寻找突破和平衡、再突破和再平衡,从而使电影在经历了 20 世纪六七十年代的低谷以后,20 世纪

90年代开始再度复兴。电影重新成为大众娱乐的主力形态，成为文化产业和创意产业的发动机。特别是在全球化大潮中，亚洲电影开始崛起，与欧洲电影一起，成为全球电影的重要力量，共同推动世界电影在竞争和合作中进入21世纪。在新的世纪中，全球化、数字化对于电影的影响，将更加推动世界电影的竞争、互动和融合。一方面，越来越多的电影将超越国界，另一方面，越来越多的电影将植根本土，这种两极化趋势，最终会带来世界电影的丰富和发展。

讨论与练习

1. 好莱坞电影为什么能够成为世界上最流行的电影？
2. 欧洲国家发展民族电影的重要经验是什么？
3. 韩国电影为什么能够崛起？
4. 举出10部你喜欢的20世纪60年代以后的电影，并分析其艺术特色。
5. 通过分析新世纪以来获奥斯卡最佳影片奖和最佳外语片奖的影片，发现和阐述世界电影新的特点。

重点影片推荐

《罗生门》（黑泽明导演，1950）

《邦尼和克莱德》（佩恩导演，1967）

《教父》（科波拉导演，1972）

《星球大战》（卢卡斯导演，1977）

《美国往事》（S.莱翁内导演，1984）

《看得见风景的房间》（詹姆斯·伊沃里利导演，1985）

《末代皇帝》（贝托鲁奇导演，1987）

《雨人》（巴瑞·莱文森导演，1988）

《天堂电影院》（托纳多雷导演，1989）

《泰坦尼克号》（卡梅隆导演，1997）

《美丽人生》（罗伯托·贝尼尼导演，1997）

《巴顿·芬克》（科恩兄弟导演，1991）

《低俗小说》（昆汀·塔伦蒂诺导演，1994）

《阿甘正传》（罗伯特·泽米吉斯导演，1994）

《花火》(北野武导演，1997)

《罗拉快跑》(汤姆·提克威导演，1998)

《小鞋子》(马基德·马基迪导演，1997)

《关于我的母亲》(佩德罗·阿莫多瓦导演，1999)

《指环王》(彼得·杰克逊导演，2000)

《盗梦空间》(克里斯托弗·诺兰导演，2010)

《天使爱美丽》(让-皮埃尔·热内导演，2001)

《哈利·波特与魔法石》(克里斯·哥伦布导演，2001)

《千与千寻》(宫崎骏导演，2001)

《醉画仙》(林权泽导演，2002)

《太极旗飘扬》(姜帝圭导演，2003)

《撒玛利亚女孩》(金基德导演，2004)

《浪潮》(丹尼斯·甘塞尔导演，2008)

《阿凡达》(詹姆斯·卡梅隆导演，2009)

《一次别离》(阿斯哈·法哈蒂导演，2012)

《复仇者联盟》(乔斯·韦登导演，2012)

《摔跤吧！爸爸》(尼特什·提瓦瑞导演，2016)

《小偷家族》(是枝裕和导演，2018)

《寄生虫》(奉俊昊导演，2019)

第四章
中国电影：艰难成长

（1905—1949）

20世纪上半叶，中国民族电影工业艰难地生存和发展着，形成了以郑正秋、蔡楚生等人的影片为代表的社会／家庭伦理情节剧的传统，以费穆、吴永刚、孙瑜等导演为代表的具有鲜明东方美学风格的文人电影传统，以及以夏衍、田汉、阳翰笙等导演为代表的与中国政治具有密切联系的左翼政治电影传统，还有张石川等人推动的以《火烧红莲寺》等影片为代表的商业娱乐电影传统。四大传统共同构成了中国电影前半个世纪的基本格局。

"联华"代表的"新派"与"明星"代表的"旧派"体现为一种风格、艺术观念，甚至经营理念的差异。相对而言，"新派"创作人员较多受到外来文化的影响，"旧派"创作人员更多受传统文化教育；"新派"重视"影"，"旧派"重视"戏"；"新派"多体现个性主义、民主主义价值观念，"旧派"往往表现忠孝节义的传统价值，体现"醒世""劝世"的道德主题。

郑正秋和张石川的合作，一个是艺术理想主义者，一个是经世致用的实干家，二人的社会性与娱乐性相互推动，形成了"营业主义上加一点良心"的制片路线，

第四章　中国电影：艰难成长

"救市"与"救世"融为一体，领导了当时中国民族电影的潮流。

如果说郑正秋、张石川是中国第一代电影人的代表的话，那么蔡楚生、费穆等人则是中国第二代电影人的代表。两代电影人共同努力，创造了中国民族电影的雏形。这一时期的中国电影将东方文化与西方文化相结合，将电影这种外来形式与中国国情相结合，将电影艺术形式与其他艺术形式相结合，将电影的商业属性、政治属性和艺术属性相结合，为中国民族电影的发展和民族电影传统的形成奠定了基础。

关键词					
社会家庭伦理情节剧	左翼电影	文人电影	软性电影	明星影业公司	联华影业公司

1895年12月28日，法国人卢米埃尔兄弟在巴黎公开放映他们摄制的《工厂大门》《火车进站》等用胶片拍摄的活动影片，作为一个事件，标志着电影这一属于20世纪的艺术和娱乐形式正式登上人类文化舞台。在7个月零13天以后，上海的《申报》上出现了一则最早的关于电影在中国的记载：1896年（光绪二十二年）8月11日，上海徐园内的"又一村"放映当时被称为"西洋影戏"的电影。于是人们将这一天确定为电影在中国的第一次公开放映。1905年春夏之交，北京丰泰照相馆拍摄了以记录京剧名角谭鑫培的舞台表演为内容的半小时的无声戏曲片《定军山》（任景丰导演，1905），这是中国的第一部电影。这时候，距离电影的发明正好10年时间。1913年，中国最早的电影公司，也是最早的外资电影公司亚细亚影戏公司，在张石川等人接手后，拍摄了只有4本胶片的电影短片《难夫难妻》（郑正秋、张石川编导），这是已知的中国的第一部原创故事片。从那以后，中国电影走上了一条在战乱中生存、在民族斗争和阶级冲突的腥风血雨中挣扎的独特发展道路，直到新中国成立。

第一节　早期民族电影

1896年以后，"西洋影戏"在中国出现。欧美各国电影商人竞相来华，在上海、北京、天津等大城市放映"西洋电影"。这时的电影就如同卢米埃尔兄弟所拍摄的影片一样，都是各种生活场景和戏剧场景的简单记录，片长都只有5~10分钟。

虽然原始简单，但电影的光影魅力引起了中国观众的浓厚兴趣。有人出自对新艺术样式的喜好，有人则是看到了新的商机，于是在观看西洋短片的同时，也有国人开始酝酿制作自己的电影。

一、从《定军山》《难夫难妻》到《阎瑞生》

1905年，北京丰泰照相馆创办人任景丰主持拍摄了中国最早的影片——由著名京剧演员谭鑫培主演的《定军山》。这部影片的拍摄方法是照相式的记录：露天戏台、自然光、固定摄影机机位、走台表演。影片基本是对舞台表演的记录。虽然影片的拷贝已经在时间长河中消失了，但这是中国人拍摄电影的起点，具有划时代的意义。

1913年，上海洋行职员张石川创办"新民公司"，承包美国人办的"亚细亚影戏公司"的制片。郑正秋编剧，张石川、郑正秋联合导演，拍成了中国第一部原创故事片《难夫难妻》。正值辛亥革命之后不久，如同当时的新剧一样，影片也以包办婚姻为题材，展示"门当户对"的两家人由托媒到大婚典礼，将一对从未见过面的青年男女送入洞房的结婚程序。影片透露出正在酝酿中的追求个性解放、婚姻自由的新文化气息。该片片长4本，摄影机、胶片、摄影师、洗印设备都来自外国，演员由当时的新剧名角担任，所有的女性角色还都由男演员扮演，这时候中国电影还没有女性演员。

《庄子试妻》（黎民伟导演，1913）

同年，香港华美影片公司摄制了另一部短故事片《庄子试妻》。该片后来曾送到美国放映，被认为是第一部在国外放映的中国影片。影片中的配角庄子的丫鬟由编导黎民伟之妻严珊珊饰演，严珊珊也因而成为中国电影史上第一位女演员，该片同时也是第一部香港影片。

对我国早期电影作过巨大贡献的还有商务印书馆。1918年，商务印书馆成立"活动影戏部"，先后拍摄《商务印书馆放工》《欧战祝胜游行》等纪录片，是中国最早独立摄制的纪录片。而商务印书馆对中国早期电影最重要的贡献，是拍摄了中国第一部长故事片《阎瑞生》。影片长10本，达到现代常规

故事片的长度。《阎瑞生》基本摆脱舞台剧模式,大量采用外景,并且采用了推、拉、摇、移、特写等多种动态摄影技巧,电影手法基本形成。该片于1921年7月1日首次公演时引起了轰动。

此后,全国,特别是北京、上海等城市的电影制作、电影放映活动越来越普及。据1927年版《中华影业年鉴》统计,1925年前后,遍布全国各大中城市的电影公司达175家,上海有141家。影院基本还是集中在少数大城市。

二、明星公司与家庭社会伦理片《孤儿救祖记》

1922年,张石川与郑正秋再度合作,创办"明星影片公司"。该公司对中国早期民族电影的发展作出了重大贡献。最初一年,在张石川所主张的"处处唯兴趣是尚"[①]的原则指导下,明星公司拍摄了《滑稽大王游华记》《掷果缘》和《大闹怪剧场》等影片。这些影片基本效仿西方滑稽默片,甚至找来旅居上海的外国人按照卓别林的造型进行表演和拍摄。《张欣生》则可以视为《阎瑞生》的模仿之作,也取材于上海的一件真实命案,不过影片过于渲染案件中"蒸骨验尸"等细节,引发社会舆论并受到政府当局批评,电影审查制度随后出现。

在此局面之下,郑正秋提出"以正当之主义揭示于社会"[②]。依照郑正秋"教化社会"的创作理念,明星公司用8个月时间拍摄完成《孤儿救祖记》(1923),影片将"兴趣"与"教化"相结合,获得成功。12月28日,影片公映之后,"声誉便传遍上海,莫不以一睹为快"。此后的几个月,该片给观众带来的兴奋超过外国电影。该片不仅改变了一直生存艰难的明星公司的命运,也为国产电影开创了伦理情节剧的传统。此片继承中国民间家庭伦理故事传统,围绕家庭内部遗产争斗,叙述了善良与邪恶、忠诚与背叛、财富与心灵冲突和选择的家庭伦理故事,采用误会、苦难、陡转、团圆的通俗方式,渲染家庭亲情、骨肉分离,成为中国第一部引起广泛轰动的社会伦理片。扮演儿媳的王汉伦凭此片成为当时的顶尖明星。而郑正秋之子郑小秋在片中扮演孤儿,也由此走上银幕。

从现存的一些历史资料来看,《孤儿救祖记》所带来的巨额票房收益及其对日后的深远影响,都足以使这部影片成为中国早期电影的里程碑。《孤儿救祖记》的成功不仅改变了明星公司的经营窘境,而且引发了创办电影公司的热潮,"社会问题片"也风靡一时。之后,明星公司又接连拍摄了《玉梨魂》《苦儿弱女》《盲孤女》等近似题材的影片,这股热潮一直持续到《火烧红莲寺》等武侠神怪片的

[①][②] 转引自程季华主编:《中国电影发展史》第1卷,北京:中国电影出版社,1980年,第58页。

出现才告一段落。

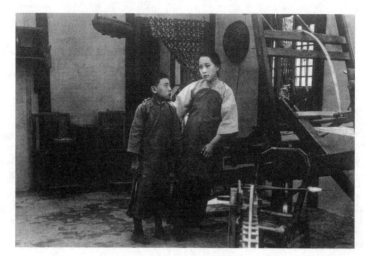

《孤儿救祖记》（张石川导演，1923）

家庭社会伦理片一直是中国观众最喜爱的电影题材，从郑正秋晚期作品《姊妹花》、1934年的《渔光曲》到1947年的《一江春水向东流》，直到新时期20世纪80年代谢晋电影《牧马人》《天云山传奇》和《芙蓉镇》，这类电影都产生了广泛的社会影响。直到电视出现以后，这一传统才逐渐转移到电视剧《渴望》这样的家庭伦理剧、家庭苦情戏形态上。

三、《火烧红莲寺》：武侠电影的第一个高潮

1926年以后，明星公司由《孤儿救祖记》带来的发展高峰逐渐过去，公司影片停留在家庭、婚姻领域，而且多表现人物"良心发现"来完成结局的所谓"大团圆"。结构老套、故事雷同、与现实脱节，观众渐渐对这类影片失去兴趣。市场的严峻威胁，使"明星"开始转向新的电影题材和类型。

1928年，大型武侠片《火烧红莲寺》（郑正秋编剧，张石川导演），带动了中国影史上第一次武侠电影热，也开创了中国武侠电影类型的早期传统。《火烧红莲寺》的摄影师董克毅，堪称20世纪20年代中国的梅里爱。他探索了众多的电影特技手法和技巧，创造出"接顶"法：把画在玻璃板上的红莲寺顶与没有寺顶的布景组合在一起，构成完整的红莲寺辉煌建筑。他还通过真实演员与卡通形象融合的办法表现"剑光斗法"：在银幕上将人任意放大和缩小，甚至完成"分身"

表演等,大大增强了电影的表现能力和娱乐功能。

该片票房反映极好,许多明星,包括当时的影后胡蝶等都希望扮演该系列影片中的人物。公司原本计划拍摄36集,后因"九一八"事变爆发,在3年内共拍摄完成了18集《火烧红莲寺》,成为中国迄今为止最长的电影系列。

《火烧红莲寺》的商业成功,使其他电影公司再一次争相仿效。从1928年到1931年,影坛一片刀光剑影,上海50家电影公司摄制的近400部影片中,武侠片有250部。但是,由于当时大众的科学知识有限,观众往往容易对影片内容产生误解,甚至出现一些模仿影片动作的事故,所以,当时就有人批评这些影片是"武侠神怪片"。国民党政府的电影检查委员会一度也下令查禁"红莲寺"系列。后来的中国电影主流史书也将这些影片看作封建毒草予以否定。

在环境的压力下,武侠类型片将阵地从上海转到香港。1935年3月,第19集《火烧红莲寺》在香港诞生。广告中写道:"赛铁拐神杖宝贝,豪光万丈,金罗汉摇袖祭神鹰,瑞气千条,活僵尸毒害向药山,散发吐雾,飞道人不敌吕宣良,断头喷血。"从这些对动作、特技、场面的描述中,大概可以想象这些电影追求新奇、刺激、血腥的趣味走向。

但也正是从《火烧红莲寺》开始,侠客们开始剑光斗法、隐形遁迹、空中飞行、口吐飞剑、掌心发雷……70余年的武侠神脉绵延至今,从《侠女》《大醉侠》《少林寺》到《卧虎藏龙》《英雄》,武侠片始终是近一个世纪来中国商业电影的重要类型,寄托了许多观众的英雄梦想和江湖想象,也成为善恶忠奸的竞技场。

四、"新派"与"旧派":明星与联华

在20世纪前期上海众多的电影公司中,拍摄影片最多、影响最大的除明星影片公司以外,就是联华影业公司。联华影业公司成立于1930年,全称联华影业制片印刷有限公司。这是中国第一个集电影教育、制作、发行、放映、宣传功能于一体的电影集团。公司由罗明佑的华北电影有限公司、黎民伟的民新影片公司、吴性栽的大中华百合影片公司和但杜宇的上海影戏公司合并而成。总部在香港,上海设分理处,北京设分厂,还有演员养成所专门培养表演人才。罗明佑希望联华能够成为"中国之电影城"。

由于自身的雄厚实力,联华公司很快吸引到一批高水准的电影人才,比如导演有孙瑜、蔡楚生、史东山、费穆、卜万苍,编剧有田汉、夏衍,再加上阮玲玉、金焰、王人美、黎莉莉等一代巨星,构成了20世纪30年代中国电影无可复制的黄金阵容。

"联华"成立伊始,就打出"复兴国片"的口号,提出与"明星"不同的制片方针:"提倡艺术,宣扬文化,启发民众,挽救影业",将电影"艺术"放在趣味之上,表现"雅"的格调,更加具有"精英"气质,也更加重视电影表现。因此,当时观众称"联华"为"新派",而称"明星"为"旧派"。

1930年夏,曾留学美国,专攻戏剧、电影的孙瑜,导演的《故都春梦》正式向观众推出。《故都春梦》叙述一个小知识分子沉浮宦海,遗弃妻女,腐化堕落,最后终于觉悟悔罪的故事。导演借用心理描写等表现手法,改进了剧情结构,重视画面和场面的剪辑效果,显示了新派的成就。《故都春梦》吸引了大量的观众,甚至将那些鄙视电影粗俗的知识分子也吸引进了影院。孙瑜的《故都春梦》以及随后的《野草闲花》成为联华公司"复兴国片"计划的标志性作品。

1930—1932年间,联华共拍摄了包括《故都春梦》《野草闲花》《一剪梅》《南国之春》《野玫瑰》《共赴国难》《火山情血》等在内的28部故事片。1933—1934年,公司在左翼电影运动的影响下,生产了一批在中国电影史上占有重要地位的影片,如《三个摩登女性》《都会的早晨》《母性之光》《小玩意》《渔光曲》《大路》《神女》《新女性》等。1936年8月,公司由华安电影公司接管,继续用联华的名义发行了《狼山喋血记》《联华交响曲》等多部影片。1930—1937年,联华影业公司先后摄制故事片77部,几乎每个月就有一部电影问世,为20世纪30年代的中国电影带来了勃勃生机。其中,吴永刚导演的《神女》以其凝重沉着的人文主题、委婉含蓄的艺术风格和民族大众的审美意识,成为20世纪30年代中国无声电影的巅峰之作。

《神女》(吴永刚导演,阮玲玉主演,1934)

联华影业公司的阮玲玉是20世纪30年代中国最优秀的女演员。阮玲玉也是联华影业公司最有影响力的明星。1935年,年仅25岁的阮玲玉自杀,直接影响到后来联华公司的经营。后来,日本侵略中国使罗明佑丧失华北与东北地区产业,导致经济来源紧缩甚至断绝,加上《天伦》《慈母曲》《国风》等影片的市场失败,公司经济一蹶不振。1937年,风光了七年的影业帝国——联华影业倒塌。

"联华"代表的"新派"与"明星"代表的"旧

派"更多地体现为风格、艺术观念,甚至经营理念的差异。由于"联华"的"新"与"明星"的"旧"往往互相交叉、影响,所以,新中有旧,旧中有新。如"明星"公司的洪深也属于"新派",他曾留学美国,学习戏剧。后来导演的《冯大少爷》《少奶奶的扇子》等,都借鉴外来手法,注重刻画人物内心世界和塑造人物性格,将"戏"与"影"结合在一起。"新派"创作人员较多受到外来文化影响,"旧派"创作人员多受传统文化教育;"新派"多取材于城市小资产阶级生活,"旧派"多取材于农村或下层市民生活;"新派"重视"影",不把故事情节当作唯一因素而注重对人物心理的刻画和性格的塑造,"旧派"重视"戏",刻意设计曲折离奇的传奇情节,运用传统文学中的误会、偶合等戏剧性矛盾冲突;"新派"更重视电影镜头的表现力,为知识分子和青年学生所喜爱,"旧派"多采用通俗化单线叙事方法,往往加以"大团圆"结局,带有传统小说和戏曲的通俗特色,适合一般市民的欣赏习惯;在价值观上,"新派"多体现西方个性主义、民主主义价值观念,"旧派"往往表现一些忠孝节义的传统价值观念,体现"醒世""劝世"的道德主题。

五、从无声到有声:技术对电影艺术的推动

在美国,有声电影出现在1927年,而在中国,1930年"联华"在摄制《野草闲花》时,也开始尝试用"蜡盘发音"法,为影片配了歌曲《寻兄词》。这也是中国最早的电影插曲。歌曲借助电影这样一种大众媒体在当时广为传播。

同年,"明星"与另一家公司合作,摄制了中国第一部蜡盘有声片《歌女红牡丹》,于1931年3月15日公映,标志着中国电影进入有声时代。

从1905年起步的中国早期电影,一方面,由于商业性的竞争,电影技术及艺术手段得以充分发展,各种艺术风格、流派、样式相当丰富;而另一方面,由于票房的压力,一部分电影相比当时的文学,似乎多少有些游离于五四新文化运动之外,甚至显得媚俗和保守。但是,随着中国社会的发展,张石川、郑正秋、孙瑜等电影人,已经将中国电影带上了一个台阶,预示了中国电影后来的发展脉络。之后,1933年,郑正秋导演的《姊妹花》在上海连映60多天;1934年,《渔光曲》创造了上映84天的奇迹。20世纪30年代,上海已经成为远东电影业最发达的城市。中国电影进入它的第一个黄金时代。

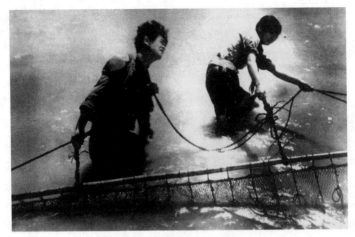

《渔光曲》（蔡楚生导演，1934）

第二节　战火中的成长

1931 年"九一八"事变、1932 年"一·二八"事变，直到 1937 年抗日战争全面爆发，中国陷入与日本侵略者的对抗和奋战之中，长达 14 年。中国电影刚刚走过 25 年，便在中日冲突中，在殖民地威胁下，进入更艰难的发展时期。1945 年，随着抗日战争结束，中国又陷入四年国内革命战争。在这 20 多年中，中国电影的历史是与战乱和战争相向而行的。

一、左翼电影以及"软性电影"思潮

从 20 世纪 30 年代开始，中国民族危机空前严重，中国人民抗日情绪高昂。电影业开始响应"猛醒救国"的社会呼声。当时，上海的民营影片公司受到轰轰烈烈的左翼文化影响，纷纷聘请进步电影工作者，为中国共产党进入和领导电影事业创造了条件。1933 年春，上海中共地下组织在瞿秋白领导下，成立以夏衍为组长，钱杏邨、王尘无、司徒慧敏、石凌鹤为成员的"电影小组"，这也是中国共产党的第一个电影领导组织。从此，中国左翼电影开始"在泥泞中作战，在荆棘里潜行"[①]。中国电影的左翼传统从这里开始被发扬光大。经过中共组织和文化界的努力，到 1933 年，上海几家主要报纸的电影副刊完全掌握在左翼影评家手里。

① 夏衍：《电影论文集》，北京：中国电影出版社，1963 年，第 94 页。

"明星""天一""联华"等大公司的编剧部门，也都逐渐被中共党员和靠近中共的左翼剧作家所控制，电影创作开始明显"左翼化"。尤其是明星公司，仅1933年内就拍摄了22部后来被电影史家认定的"进步影片"或者"左翼影片"。

1933年3月5日，"明星"推出第一部左翼电影《狂流》（程步高导演）。该片是夏衍（化名丁一之）编剧的处女作，描写"九一八"事变后，长江流域大水灾中，农民与地主的斗争故事。影片清楚地表明，这场灾祸不是天灾而是人祸。这是中国电影第一次明确表达中国共产党阶级斗争的立场和思想。当时左翼评论界指出："一向在国产片中我们是找不出社会意义和时代意识的，而《狂流》是我们电影界有史以来第一次抓取了现实的题材，以正确的描写和前进的意识来创作的影片——中国电影界新的路线开始。"①

不久，"明星"还摄制了夏衍根据茅盾小说改编的《春蚕》。这是中国新文学作品第一次被改编为电影。继《狂流》和《春蚕》之后，夏衍又创作了《上海二十四小时》（沈西苓导演）。影片描写了城市中不同阶级地位的人天壤之别的生活境况，揭示了20世纪30年代城市繁华背后的阶级矛盾。此外，"明星"还陆续拍摄了表现上海工人斗争的《女性的呐喊》《香草美人》和《压迫》，表现妇女觉醒的《脂粉市场》《前程》，表现盐民斗争的《盐潮》，表现社会不平的《姊妹花》，表现青年知识分子不同道路的《时代的儿女》等进步影片。这些影片，对于当时人们发泄对社会现实的不满，提升阶级意识和热情产生了社会影响。

1932年10月，严春堂（棠）在上海创办"艺华影片公司"。后来改组为艺华影业有限公司。公司由严春堂任经理，田汉主持影片创作并领导编剧委员会，阳翰笙、沈端先（夏衍）等左翼作家参加剧本创作，成为左翼电影运动开辟的新阵地，先后完成了具有鲜明的抗日反帝色彩的《民族生存》《肉搏》《中国海的怒潮》和《烈焰》4部影片。1933年11月12日，发生了国民党特务组织捣毁艺华公司事件，现场出现了署名"中国电影界铲共同志会"的传单。这一事件震动了全国。

"艺华"事件之后，一方面，国民党当局利用电影检查，加紧了对左翼电影运动的抑制，另一方面，支持一批电影人提出"软性电影"的主张。1933年3月，刘呐鸥、黄嘉谟等人创办了《现代电影》月刊。这批影评人多是现代派作家出身，其中像刘呐鸥、穆时英更是当时著名的新感觉派作家。黄嘉谟发表《硬性影片与软性影片》一文，提出"电影是软片，所以应当是软性的"，推崇影片的艺术性和娱乐性，攻击左翼电影内容空虚、贫血。当年还给电影下了一个流传甚广的定

① 转引自《上海电影志》编纂委员会：《上海电影志》，上海：上海社会科学院出版社，1999年，第99页。

义:"电影是给眼睛吃的冰激凌,是给心灵坐的沙发椅。"

这些观点提出之后,受到左翼文化界的反击和批判。电影"软硬之争"持续经年。双方理论的背后,包含了当时复杂的社会背景和政治倾向的影响。虽然当时的左翼电影的确存在概念化痕迹,但"软性电影"理论的提出并非仅仅是针对电影创作。强调娱乐性为标志的软性电影,在当时的特殊时代背景下,具有对抗左翼电影的政治意义,虽然并非所有人都是有意为之,但在客观上的确维护着当时的执政党利益,转移大众的政治参与热情。

为了推动左翼电影发展,在中共电影小组领导下,1934年夏,建立了由中共文化人士夏衍、田汉、司徒慧敏直接领导的"电通影片公司"。在短短的一年多时间,拍摄了《桃李劫》《风云儿女》《自由神》《都市风光》等左翼影片。《桃李劫》描写一对富于幻想的青年知识分子,由于对社会不合理现象的义愤和抗争终被黑暗社会吞噬的故事。这种个人抗争的失败为后来中国左翼革命文艺表述的阶级斗争才能救中国和救自己的政治逻辑提供了预示。《都市风光》是中国第一部音乐喜剧片,以动画片穿插在人物漫画式的表演中,对当时的国民党政权冷嘲热讽,显示了当时左翼文化的战斗性。《桃李劫》和《风云儿女》中由田汉作词、聂耳作曲的《毕业歌》和《义勇军进行曲》,则在当时表达了中国人抗日救亡的民族情感,被人们广为传唱,后者在15年后被确定为中华人民共和国国歌。

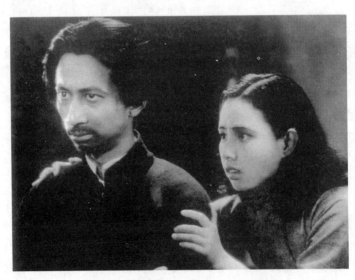

《桃李劫》(应云卫导演,1934)

二、抗战电影、孤岛电影与日伪电影

随着民族危机的加剧，1936年1月，欧阳予倩、蔡楚生等人发起成立"上海电影界救国会"，提出"国防电影"的口号。不久，"明星"拍出《生死同心》《十字街头》《马路天使》《夜奔》等带有鲜明"国防意识"的影片，引起社会的强烈反响。"联华"的《狼山喋血记》、"新华"的《壮志凌云》等国防影片也随即推出，抗日主题成为当时中国民族电影的灵魂。

"七七"事变后，抗日战争全面爆发。上海失守后，大批电影工作者转移武汉。国民党原"汉口摄影场"改建为"中国电影制片厂"（简称"中制"）。由于当时国共合作抗日的局面已形成，共产党也对"中制"的创作施加了影响。从1938年1月至10月，"中制"先后拍摄了《保卫我们的土地》《热血忠魂》《八百壮士》等以抗日为题材的故事片。1938年10月武汉陷落，"中制"迁往重庆后拍摄了《保家乡》《东亚之光》《塞上风云》等一批抗战故事片。其中，《塞上风云》（阳翰笙编剧、应云卫导演）是抗战时期第一部表现中华不同民族团结抗日的影片。

重庆时期，1939年4月，国民党政府领导的"中央电影摄影厂"（简称"中电"），拍摄了《中华儿女》（沈西苓编导）。影片以农民、公务员、知识分子和游击队的四个小故事，组成一幅中国民众抗日斗争的全景画卷，表现了抗日群众从觉醒到抗争的行动过程。1941年底，"中电"拍摄第三部故事片《长空万里》（孙瑜编导），以"九一八"事变到"八一三"事变这段历史时期为背景，表现中国国民党空军与日军浴血奋战的悲壮故事，在当时产生了很大的社会影响。

沦陷后的上海租界区被称作"孤岛"。1941年太平洋战争爆发前，"艺华""国华""华城"等20余家电影公司，依托上海的租界地位，共拍摄约250部"孤岛电影"，其中，包括柯灵编剧的《乱世风光》，于伶编剧的《花溅泪》，欧阳予倩编剧、卜万苍导演的《木兰从军》等。这些影片利用在租界的特殊环境，大多采用历史题材，借古讽今、指桑骂槐，用历史上的爱国主义和英雄主义精神来鼓舞人民的抗战决心。

在战争期间，日本侵华者也把电影作为文化战争工具。1937年6月，日、德合拍的《新土》公映，称东三省为"新土"，号召日本人"开发"。影片引起上海电影、戏剧、文艺工作者的声讨和人民群众的抗议，影片被迫停映。1937年8月，伪"满洲映画协会"（简称"满映"）在长春成立，并在华北、华中、华南分别建立由日寇直接控制的电影机构。"满映"共摄制200多部故事片、300多部新闻片，宣传侵略战争政策。1942年4月，日本收买、指使文化汉奸成立伪"中华联合制片股份有限公司"（简称"中联"）；次年，又策划伪"中联"和日本直接控制的

两家电影公司合并，成立伪"中华电影联合股份有限公司"（简称"华影"）。"华影"在两年时间中，拍摄了《春江遗恨》等80多部影片，形成一股敌伪电影的逆流。

三、内战时期的国统区电影

1945年抗战胜利，中共与国民党之间的国内战争爆发。当时中国的电影生产和放映地区大多属于国民党统治区。国民党这时期出于政治管制的需要，强化了电影检查手段，限制具有左翼倾向的影片出品。据载，从1945年10月至1948年9月，三年间国民党的电影审查机构共通过162部影片，其中48部都被要求进行大量删改。

1946年、阳翰笙、史东山、蔡楚生等人受中共领导人周恩来委托，以"联华"同人的名义，成立"联华影艺社"，一年后改名为"昆仑影业公司"，成为国统区内受中国共产党暗中领导的电影基地。从1946年9月至1949年9月，"昆仑"三年间共拍摄了10部影片，其中影响最大的作品有《八千里路云和月》《一江春水向东流》和《乌鸦与麻雀》等。

《八千里路云和月》（史东山编导，1947）以两个话剧演员到全国各地演出抗日剧目为叙事线索，经历了当时的农村、敌后、战场、上海，用"八千里路"的不同见闻，展现了当时中国社会各个阶层在民族危难时刻的种种表现，将普通劳苦民众的爱国热情与政府官员、有钱阶层的唯利是图进行了鲜明的对比，在时代丰富的流动画卷中，体现了当时左翼文化所倡导的普遍的阶级意识。1947年，蔡楚生、郑君里共同导演的《一江春水向东流》创下了中国电影连映的最高纪录。而后来郑君里导演的《乌鸦与麻雀》（1949）则将整个时局浓缩于一幢楼房里，记录了国民党政权统治的最后一页。拥有丰富表演艺术实践的郑君里首次独立执导本片，后来成为中国一流导演艺术家。

这时期，尽管由于美国好莱坞电影的大量进入，加上战争背景下的经济萧条，民族电影生存非常艰难，但中国电影的风格样式却越来越丰富。如费穆导演的《小城之春》（1948）等影片，将中国古典美学哀而不伤的意境传统与现代电影形式相结合，成为中国电影史上的经典作品。应该说，中国电影正处在黎明前的黑暗，等待着一个未知的新时代来临。

第四章　中国电影：艰难成长

《乌鸦与麻雀》（郑君里导演，1949）

四、解放区电影

抗日战争期间，由中国共产党和中共军队所实际控制的地区被称为"抗日根据地"，而在1945—1949年的国共战争时期，这些地区则被称为"解放区"。20世纪三四十年代，中国共产党领导下的解放区也开始了自己的电影事业。上海沦陷后不久，袁牧之、陈波儿去武汉，在周恩来和汉口八路军办事处的指导下，草拟了解放区电影发展计划。1938年9月，在中国人民解放军总政治部领导下，成立了"延安电影团"，由袁牧之、吴印咸、徐肖冰等6人组成。这是中国共产党在解放区成立的第一个电影机构。

当时的解放区设备简陋、人才匮乏，只能拍摄一些记录性影片。"延安电影团"成立后所拍的第一部影片就是袁牧之编导的纪录片《延安与八路军》。电影团还深入根据地，拍摄了许多珍贵的新闻素材，拍摄了历史文献片《白求恩大夫》，等等。1942年，毛泽东《在延安文艺座谈会上的讲话》发表，"延安电影团"摄制了大型纪录片《生产与战斗结合起来》(即《南泥湾》)。此片记录了在日寇进攻和国民党封锁下，共产党地区的军队和民众如何克服困难、自力更生、坚持抗

战的各种事件和场面。

抗战胜利后,"延安电影团"去长春接管敌伪制片厂"满映"。1946年4月,内战开始,人民解放军撤出长春,已接管的电影厂迁至兴山(鹤岗)。10月1日,成立"东北电影制片厂"(简称"东影")。这是中国共产党建立的第一个电影制片厂。1947年,该厂拍出《民主东北》等一批反映东北解放区面貌的纪录片,之后,又摄制木偶片《皇帝梦》、动画片《瓮中捉鳖》、科教片《预防鼠疫》、短故事片《留下他打老蒋》,还首次译制了苏联故事片《普通一兵》。这些不同片种都是在中共领导下制作的电影,积极配合了当时的政治斗争,为发展新中国电影事业准备了条件。

1946年7月,延安建立"延安电影制片厂"。9月,开拍解放区第一部故事片《边区劳动英雄》,但因机器故障、战争危险等原因,影片未能完成。1947年拍摄《保卫延安和保卫陕甘宁边区》大型纪录片,记录了解放军从撤出延安到转入战略反攻的重大史实,而且拍摄了毛泽东、周恩来等中央领导人行军休息和指挥战争的珍贵镜头。由于战争形势的发展,延安电影制片厂于1947年10月改编为"西北电影工学队"。1949年春,随着东北解放,工学队与东影合并,后来成立了长春电影制片厂,这也是新中国成立前后建立的第一个党领导下的电影制片厂。

1946年10月,以东北电影制片厂拨出的部分设备和人员为基础,组成"华北电影队"赴华北解放区开展工作,拍摄《华北新闻》等晋察冀军区战地新闻片。1947年11月,进入刚解放的石家庄,建立"石家庄电影制片厂"。1949年1月北平和平解放,石家庄电影制片厂迁往北平,配合"东影"派出的干部对原国民党的"中电"进行接管,4月,成立"北平电影制片厂"(即现在的北京电影制片厂)。

从"延安电影团"到"东影"建立和发展,中国共产党领导的解放区电影事业开始起步,为新中国电影事业的发展奠定了基础。1949年7月,全国第一次文代会在北平召开,解放区和"国统区"的两支电影队伍走到一起,揭开了新中国电影的序幕。

第三节 早期电影大师和电影经典

从1905年到1949年,尽管中国战乱频繁、社会动荡,但是,由于都市的发展和电影人的努力,中国民族电影仍然在好莱坞电影和其他西方电影的冲击下艰

难地发展起来，民族电影出现了郑正秋、郑君里、蔡楚生、费穆、吴永刚、孙瑜、袁牧之等一批杰出的电影人，创造了《孤儿救祖记》(张石川、郑正秋编导，1923)、《火烧红莲寺》(张石川编导，1928)、《春蚕》(程步高、夏衍编导，1933)、《渔光曲》(蔡楚生编导，1934)、《姊妹花》(郑正秋编导，1934)、《神女》(吴永刚编导，1934)、《桃李劫》(应云卫、袁牧之编导，1934)、《马路天使》(袁牧之编导，1937)、《十字街头》(沈西苓编导，1937)、《一江春水向东流》(蔡楚生、郑君里编导，1947)、《小城之春》(费穆编导，1948)、《万家灯火》(沈浮、阳翰笙编导，1948)等一批早期中国经典影片。

一、郑正秋：第一代电影大师

郑正秋（1889—1935），原名郑芳泽，号伯常，别署药风。原籍广东潮阳，生于上海。他一生共编导影片40余部，是中国早期电影事业的代表性人物。

郑正秋早年研究和评论戏剧，提出"剧场者，社会教育之实验场也；优伶者，社会教育之良师也"。后自组新民、民鸣、大中华等新剧社，成为职业剧人。这种改革旧剧、提倡新剧的观念对他后来的电影观念产生了深刻影响。1913年郑正秋与张石川合组新民公司，承包亚细亚影戏公司的编、导、演业务，并与张石川合作编导中国第一部无声故事短片《难夫难妻》。9月拍成后在上海新舞台上映。影片描写了一对青年男女在包办婚姻制度下的不幸命运，故事从媒人的撮合开始，到大聘财礼，把互不相识的一对青年男女送入洞房，将一出人生悲剧展现在了银幕上，表达了当时正在兴起的提倡婚姻自主、反对封建专制的新文化主题。影片内容生动，制作开始有专业分工，被夏衍称作"为中国电影事业铺下了第一块奠基石"。

1922年3月，张石川、郑正秋、郑鹧鸪、周剑云和任矜苹5人，集资5万元，创办了明星影片公司。张石川为经理，郑正秋为协理兼影戏学校校长。明星影片公司成立之前，我国自制影片断断续续已有17年的历史。这期间，欧美电影渐渐成熟，中国电影事业却还在摸索阶段。1920年前后出现的三部故事长片《阎瑞生》《海誓》和《红粉骷髅》，前一部是当时所谓"文明戏"的电影版，后两部则是简单模仿外国的爱情片和侦探片。再加上技术艺术上幼稚粗糙，国产片在当时人们心目中的地位还不如文明戏，外国电影主宰了观众的兴趣。明星公司成立后，郑正秋逐渐放弃新剧而专心致力于电影创作。

郑正秋在明星公司推出的一部力作是《劳工之爱情》。影片表现水果商人向医生女儿求爱的喜剧过程，是目前保存完整的最早的一部故事片。1923—1930

年间，郑正秋的电影创作进入极盛时期。1923年，按照郑正秋的主张，由郑正秋编剧、张石川导演拍摄的长篇正剧《孤儿救祖记》，获得了极大的成功，该片上映第一次为国产片带来远远超过外来影片的经济效益和社会声誉。该片描写主人翁余蔚含辛茹苦、忍辱负重抚育儿子成人，终于战胜恶势力，洗清耻辱，合家团聚的故事。这部片子从年初拍摄到年末上映，创作周期长达10个月。摄影、剪辑、场面调度和表演，都开始脱离舞台剧的痕迹，显示了电影语言的逐渐成熟。该影片不仅在财政上挽救了明星公司，奠定了明星公司在电影界的地位，也开辟了中国电影发展的新阶段。从此，郑正秋的制片主张在明星公司占据了主导地位，也促使他逐渐提出了一套比较完整的所谓"营业加良心"的制片思想："我们揭开窗子说亮话，我们也是将本求利，我们不要说为国为社会等等好听的话。但是我们认为在谋利当中，可以凭着良心上的主张，加一套改良社会、提高社会道德的力量在影片里，岂不更好？"① 郑正秋的这种制片思想与寓教于乐的中国儒家文化观念相当接近，是他作为艺术家的责任感和作为制片商的经营思想共同作用下的产物，也反映了当时电影发展的规律。郑正秋这种制片思想不仅指导着明星公司的影片制作，对他同时代的人和后来者，也产生了影响。所以，在明星影片公司，尽管郑正秋的地位不如张石川，甚至编导的影片也没有张石川多（后者编导影片100余部），但郑正秋由于拍摄了一系列产生了广泛影响的影片，却使他的艺术家声望越来越高。

此后，郑正秋还陆续创作了《玉梨魂》(1924)等电影。这些剧作和影片反映了封建制度下妇女的悲惨命运和劳动群众的困苦生活，但故事也继承了传统民间故事中的因果报应、忠孝节义等传统观念。1927年以后，国内的革命与反革命大搏斗、社会的大动荡，使人们失去了对含有道德说教意味的通俗社会片的兴趣，郑正秋和明星公司开始向市民商业化方向发展，寻求电影的生路。从1927年下半年到1929年末，郑正秋编导影片15部，大部分是侠男义女之类的武侠片、侦探片。而明星公司摄制的多集片《火烧红莲寺》，更掀起一股竞相拍摄武侠神怪片的浪潮。

1932年，由于"九一八"和"一·二八"事变，民族抗日的呼声高涨，人们对俗套的武侠片、伦理片、爱情片失去了兴趣。舆论的不满、上座率的下跌，特别是联华公司所谓的新派影片的出现，迫使明星公司不得不重新改变自己的制片路线。明星公司三巨头——张石川、郑正秋和周剑云，接受洪深建议，聘请左翼

① 郑正秋：《请为中国影戏留余地》，明星公司特刊第一期《最后之良心》，1925年。

第四章　中国电影：艰难成长

文艺工作者夏衍、郑伯奇、阿英为编剧顾问。之后，夏衍等人与张石川、程步高等导演合作，编写剧本，陆续推出了《狂流》《春蚕》《脂粉市场》《压迫》等具有鲜明进步倾向的影片，使明星公司的电影创作出现了新局面。这些影片用当时对老百姓有明显政治感染力的无产阶级意识和爱国主义情感，与观众达成了共鸣。郑正秋在第二年5月发表的《如何走上前进之路》一文中，明确地提出以"反帝、反资、反封建"作为电影界团结奋斗的共同目标。他与夏衍、洪深等人合作，集体创作了《女儿经》和《热血忠魂》，还推出了他自编自导的优秀作品《姊妹花》，成为他自己创作上向左转的标志。

《姊妹花》(1934)是郑正秋根据自己的两幕舞台剧《贵人与犯人》改编拍摄的中国最早的有声故事片之一。影片通过一对孪生姐妹大宝和小宝富贵和穷困的不同命运，揭示了阶级不平等以及阶级压迫的不合理。著名影星胡蝶同时兼饰大宝、小宝两个人物，影片情节曲折，以情动人。一公映即引起轰动，在上海仅新光一家电影院居然连映60天，场场爆满。第二轮影院还连映了40余日，在国内发行到18省53个城市，国外则有6国10个城市，总收入达到20余万元，创造了国产片营业收入的空前纪录。《姊妹花》标志着郑正秋在电影创作上有了新的突破。然而，没有预料到的是，正当人们期望郑正秋登上新高峰时，1935年7月16日晨，郑正秋却因病去世，年仅46岁。

《姊妹花》（郑正秋导演，1934）

郑正秋的英年早逝，是中国电影的一大损失。当年，田汉曾有挽联悼念他："早岁代民鸣，每弦繁管急，议论风生，胸中常有兴亡感；谁人纾国难，正火热水深，

老成凋谢,身后唯留兰桂香。"郑正秋一生共编导影片40余部,他是第一代导演中的佼佼者。郑正秋将传统与现代、商业与艺术、趣味与责任融合在一起,以其艺术实践探索出一种"伦理喻示、家道主义、戏剧传奇混合"所形成的电影传统,"将家与国交织在一起,将政治与伦理交织在一起,将社会批评与道德抚慰交织在一起,将现实与言情交织在一起,采用中国老百姓所'喜闻乐见'的传奇化的叙事方式,通过一个一个个人和家庭悲欢离合的故事,一方面关注中国现实,另一方面提供某种精神抚慰"①。这一传统对同时代的电影家和后来者都产生了极大的影响。郑正秋为中国电影事业和电影艺术民族化作出了不朽的贡献。

二、张石川:民族电影业的开拓者

张石川(1890—1953),一生导演长短故事片近150部,既是中国第一代优秀的电影导演,又是中国第一代杰出的电影企业家。

张石川原名张伟通,字蚀川,浙江宁波人。16岁到上海受雇于华洋公司,19岁在美化洋行广告部任职,1913年任美国商人创办的亚细亚影戏公司顾问。张石川从1912年成立新民公司、承包美商亚细亚影戏公司的编导演业务起,便与郑正秋长期合作。郑张组合,一般由郑正秋编剧,两人联合或分别导演,制作了许多影片,驰骋影坛20余年,创造了中国电影的一段历史佳话。

1913年,郑张组合拍摄了中国第一部故事短片《难夫难妻》,影片由美国人依什尔担任摄影师,上映后大获成功。1922年,张石川与郑正秋等人合作组成明星影片公司并担任经理。明星影片公司的5个创始人号称"五虎将",张石川任导演兼制片人角色,郑正秋任编剧,郑鹧鸪负责训练演员,摄影师起初为英国人郭达亚,后来是张伟涛、汪煦昌等。

郑正秋主张戏剧必须是改革社会、教化群众的工具;而有着精明的商人头脑的张石川,则主张"处处惟兴趣是尚",关注影片的商业效果。两人兴趣相通、互相补充。张石川先后拍摄了《滑稽大王游沪记》《劳工之爱情》等影片。当4部滑稽影片拍完以后,由于内容简单和形式粗糙,公司经营惨淡。1923年,郑正秋、张石川经过精心准备,重新从社会寻找共鸣,导演《孤儿救祖记》,影片上映大获成功,对此后国产电影发展影响深远,奠定了中国电影的"影戏"传统,即以伦理为中心,以中国古典戏曲的情节剧模式叙事,以催人泪下的剧场效果感化观众,达到启发民智、移风易俗的作用。

① 参见尹鸿:《尹鸿自选集:媒介图景·中国影像》,上海:复旦大学出版社,2004年,第288-289页。

后来，张石川与郑正秋合作编导了反映妇女悲剧命运的《玉梨魂》《盲孤女》等多部影片，同时也导演了一批鸳鸯蝴蝶派作品，如《空谷兰》等。1928年后，导演18集神怪武侠片《火烧红莲寺》，引发竞相拍摄神怪武侠片的潮流。1931年美国有声影片输入中国后，导演了以蜡盘配音的中国第一部有声影片《歌女红牡丹》。"一·二八"事变后，在左翼电影运动影响下，执导抗日影片《战地历险记》以及左翼电影《脂粉市场》《压岁钱》等。

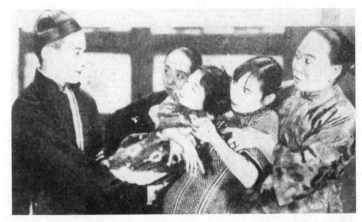

中国第一部有声影片《歌女红牡丹》（1931），为最早的蜡盘发音有声片

郑正秋和张石川的合作，一个是理想主义者，一个是实干家，使得明星公司出品的电影往往融汇了二人的特点，社会性与娱乐性相互推动，形成了"营业主义上加一点良心"的制片路线，"救市"与"救世"融为一体，领导了国产电影的潮流。郑正秋1937年去世，这一影界黄金搭档骤然瓦解。张石川在《明星半月刊》上悼念说，他们两人是"心同志合情逾骨肉的朋友"。张石川的艺术高峰也随之过去。

1937年明星影片公司总厂沦为战区，张石川携带抢救出来的电影设备加入国华影片公司任导演，拍摄《李三娘》《三笑》《夜深沉》《金粉世家》等影片。1942年任中华联合制片股份有限公司分厂厂长兼导演、制片部长，导演《燕归来》《芳草碧血》《英雄美人》等影片。抗战胜利之后，张石川曾经以汉奸罪被指控，尽管虚惊一场，但张石川在精神上遭受了沉重打击，健康每况愈下。1946年以后，为香港大中华影业公司和上海大同影业公司导演《长相思》《乱世的女性》等影片。1948年，"国泰"和"大同"两家公司邀张石川出任制片主任，他勉力拍完《乱世的女性》之后难以为继。1950年，张石川迁居苏州又重返上海，辗转病榻，于

1953年6月去世，终年62岁。自郑正秋去世以后，张石川导演的影片大部分为社会言情影片，故事性强，通俗易懂，叙事熟练，但由于文化含量和艺术创新不足，几乎不再有重大的社会影响。但是，他们为中国民族电影奠定的基础，却具有难以估量的时代意义。

三、蔡楚生：伦理情节剧的经典创造者

蔡楚生（1906—1968），家境贫寒，12岁离家到汕头一家小钱庄当学徒自学绘画。大革命时代投身革命，开始对戏剧产生兴趣。1929年进入明星影片公司，以副导演兼美工师的身份协助郑正秋。1931年进入联华影业公司二厂，开始独立编导，1933年拍摄《都市的早晨》，走上导演之路。

1935年2月2日，由孙师毅编剧、蔡楚生导演、阮玲玉和郑君里主演的无声片《新女性》公映。聂耳为这部影片谱写插曲。《新女性》取材于当年因流言蜚语自杀身亡的演员兼作家艾霞的经历，讲述了受过高等教育的女青年韦明，在恶劣社会环境中被侮辱被践踏的悲苦命运。影片展示了"新女性"追求自我价值的美好愿望被男性主导的社会齿轮碾压得粉碎的悲剧。影片借韦明的口发出"我要活着我要报复"的呼喊。这个段落，后来在由张曼玉主演、关锦鹏导演的《阮玲玉》中曾经有所再现。这种女性主题，是当时新文化运动中新女性争取个性自由的呼唤。《新女性》的成功，标志着蔡楚生电影风格逐渐成熟。但是，没有想到的是，《新女性》上映后一个月，因为片中内容涉及娱乐媒体的堕落，女主角的扮演者、年仅25岁的阮玲玉受到一些记者的围攻和黄色小报的诽谤，她不堪羞辱，留下"人言可畏"的遗言，就像片中主人公一样服药自尽了。阮玲玉的自杀，成为《新女性》电影意义的现实注脚，在当时引起了社会轰动。

20世纪30年代，"联华"在田汉、蔡楚生等进步电影人的推动下，更多地将创作视野转向普通民众，特别是下层女性，先后拍出《三个摩登女性》《都会的早晨》《女性之光》《天明》《小玩意》等影片。1934年，蔡楚生编导《渔光曲》，成为"联华"轰动性的作品。影片讲述一个贫苦渔民家庭的悲惨故事。渔民儿女小猴和小猫在强权势力掠夺下，家庭破败，不得不随母投奔在上海卖艺为生的舅舅。后母亲与舅舅丧身火灾，一对儿女再次受雇于人，开始更为辛苦的捕鱼生活……这部影片是一部无声对白、配音歌唱的影片，格调凄婉压抑，节奏缓慢抒情。影片中反复出现的主题歌被广为传唱。影片没有当时一些左翼作品那种概念化的宣传模式，现实感、真实性与艺术感染力结合起来，事实上表达了左翼的阶级斗争思想。影片公映时，即便上海遭遇60多年未遇的酷暑，"由夏而秋拷贝三易，卖

座如一空前绝后",创下连映 84 天的新纪录,"街头巷尾无人不谈《渔光曲》,无人不唱《渔光曲》"。而影片也因为其勇敢的精神,"生动深刻地反映了中国现实",而在莫斯科国际电影节上获得"荣誉奖",这也是中国电影首次在国际上获奖。

抗战胜利后,接受中共指示,蔡楚生与其他影人共同建立联华影艺社,一年后改组,成立由中国共产党领导的昆仑影业公司,担任编导委员会成员。在战后物资极其匮乏、自身重病未愈的情况下,蔡楚生与郑君里合作完成其代表作《一江春水向东流》。影片被称为中国电影史上第一部史诗之作。影片在简陋的物质条件下诞生,代表了当时中国情节剧创作的最高水平。当地媒体以"满城争看一江春"为题,报道《一江春水向东流》的放映盛况。当时上海总人口约 500 万,首轮放映在上海连映 3 个月,观影人次达到 712874 人,打破了《渔光曲》的票房纪录,成为当时中国电影有史以来连映时间最长、观众人次最多的影片。据记载,当时有观众甚至连续观看 10 次以上,上海平均每 7 人中就有 1 人看过此片。迫于影响力,国民党"文化运动委员会"也为这部具有左翼色彩的影片授予了所谓的"中正文化奖"。

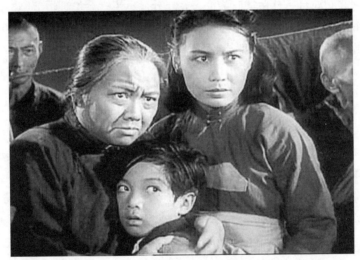

中国电影史上第一部史诗之作《一江春水向东流》(蔡楚生、郑君里导演,1947)

《一江春水向东流》分上下两部。上部《八年离乱》,写张忠良、素芬夫妇在"八一三"战乱中,忠良随军撤离,素芬留在上海抚养儿子、侍奉婆母、苦熬岁月。下部《天亮前后》写抗战胜利后忠良成为富裕阶级的附庸,与交际花结婚,素芬却偶然成为这家的佣人。两人不期而遇,相见不能相识。素芬绝望投河,此

恨绵绵无绝期。影片由三条情节线交织发展、交叉叙述。一条线索讲述女主人公素芬与婆婆、孩子所经历的苦难生活，再现抗战时期沦陷区和国统区民众的困苦；另一条线索讲述素芬的丈夫张忠良由一个抗日进步青年走向道德沦丧、混入纸醉金迷的上层社会的过程，揭露了官僚统治者不顾民族危机和人民苦难而大发国难财的腐朽、贪婪和荒淫；第三条作为副线，表现张忠良的弟弟张忠明投奔山区游击队，战后留在解放区工作。《一江春水向东流》用一个家庭的离合悲欢，拉开了抗战前后中国现实的广阔画卷。

这部史诗式的影片社会背景辽阔、时间跨度大、事件纷繁、人物众多、关系复杂，但叙事脉络清楚、层次分明、首尾呼应、时空转换自然。这是蔡楚生吸收章回小说及戏曲展开情节的手法，并运用电影蒙太奇用交叉和对比相结合所取得的成就。影片中，忍辱负重的妇女形象素芬的塑造继承了中国悠久的"苦戏"传统，打开了绵绵不断的以家难写国难的创作模式，将伦理喻示、家道主义、戏剧传奇混合在一起，以"苦"换"哭"，感动中国，成为具有中国特色的家庭社会伦理情节剧的典范，它通过善和恶的道德故事与上层社会和底层社会的阶级对立，通过家庭的悲欢离合与社会的政治冲突，充分显示了社会伦理情节剧的巨大魅力。阶级斗争的意识形态，通过对比手法获得了完整的表达。从20世纪20年代郑正秋拍摄"教化社会"的家庭伦理片《孤儿救祖记》，到20世纪30年代蔡楚生的《渔光曲》、袁牧之的《马路天使》，再到20世纪40年代汤晓丹的《天堂春梦》、蔡楚生的《一江春水向东流》、沈浮的《万家灯火》，这一创作流派在中国产生了重大影响，对中国电影风格的形成意义重大。

新中国成立后，蔡楚生曾担任中央人民政府文化部电影局艺术委员会主任、电影局副局长，中国电影工作者联谊会主席，全国文联副主席，中国电影工作者协会主席等职务。1968年7月15日，在"文化大革命"期间，蔡楚生去世。蔡楚生是第二代中国电影人的杰出代表，他一生自编自导或与人合作编导的影片有26部，创作了12部电影剧本，这是他给中国电影留下的宝贵财富。

四、吴永刚：电影诗人

吴永刚（1907—1982），是由美术师转为导演的第二代电影人的优秀代表之一。吴永刚曾为史东山导演的影片做场记，并在《美人计》等影片中扮演角色。1930年后在天一、联华等影业公司任美术师。1934年因在联华编导处女作《神女》而成名。

郑正秋的《姊妹花》与吴永刚的《神女》，都是表现女性命运的著名影片。前

者主要讲述的是生长在贫富不同家庭中的一对孪生姐妹的不同命运遭遇。《神女》表现一个年轻少妇,为养活孩子,被逼卖淫,并时遭流氓欺压。孩子长大后入学,又遭受富家子弟的歧视与辱骂。后来全部积蓄又被流氓偷走,她愤而反抗,以酒瓶击死流氓,自己也被关进监牢。这位"神女"在影片中是肉体受害与心灵崇高的统一体,其社会意义与《茶花女》这样的爱情故事相比更具现实批判性。阮玲玉扮演的"神女",将卑贱和自尊、软弱与刚强融为一体,塑造了一个中国女性不朽的银幕形象。该片也成为中国无声电影时期最重要的经典之一。

吴永刚后来执导了《浪淘沙》、国防电影《壮志凌云》等。抗日战争爆发后在新华、华新、华成等影片公司编导《离恨天》《铁窗红泪》等影片,后为上海剧艺社等戏剧团体导演《花溅泪》《明末遗恨》等话剧。抗日战争胜利后为中电二厂、一厂编导《忠义之家》《终身大事》等影片。

1949年新中国成立后,吴永刚为东北电影制片厂导演了新中国成立后第一部表现土地改革的影片《辽远的乡村》。后任上海电影制片厂、海燕电影制片厂导演,执导首次使用少数民族演员和语言的影片《哈森与加米拉》。1957年被错划为右派。1962年恢复工作后导演了戏曲片《碧玉簪》《尤三姐》等。

1980年与吴贻弓联合导演的《巴山夜雨》则是他晚年又一个艺术高峰。影片叙述了"文革"年代一个受冤的诗人秋石被一男一女押解上由重庆开往武汉客轮的故事,影片没有正面描写"文化大革命"的政治斗争,而是用心灵的善来对抗社会之恶,从人性角度反省"阶级斗争"的历史环境。在三等舱里,有卖身还债的农村姑娘、仗义执言的女教师、饱经折磨的老艺人、赶来祭奠死于武斗的儿子的老大娘,以及有着强烈正义感的青年工人,他们共同构成了丰富的社会内涵和人物群像。影片对话洗练、隽永,格调清新、淡雅,体现了一种淡而有味的素描风格。一条河,似乎是历史的河道,一条船,似乎是历史河道上的中国,形形色色的人最终被真善美所打动,由张瑜饰演的受骗者,最后放走秋石,意味着人的觉醒,也预示着一个新时代的开始。影片没有强烈的戏剧冲突,而是细腻地刻画人心和人性的丰富、变化,捕捉到生活那悄无声息的脉动和气息。作品在镜头画面、音乐、氛围中所透露出的那种"君问归期未有期,巴山夜雨涨秋池"的惆怅和期许,让影片有了一种诗的意境,以至于人们把吴永刚导演称为"电影诗人"。

五、费穆:建构东方电影美学

费穆(1906—1951),常常被看作中国文人电影的典型代表,甚至被尊为"中国现代电影的前驱"。

费穆原籍江苏苏州，生于上海。1916年举家迁居北京，入法文高等学堂，并自学英、德、意、俄等多种外国语。因长年苦读，致左眼失明。他学贯中西、博览群书，喜爱中国诗词、古典文学。当时的人们曾经这样评论费穆的所谓"三多"：看书多、看事多、看影戏多。费穆曾任某矿山事务所会计，业余时间撰写影评，并与朱石麟合办《好莱坞》电影杂志。1930年到天津，任华北电影公司编译主任，翻译英文字幕和撰写说明书。1932年任联华影业公司导演。同年执导暴露都市黑暗、阶级差异和对立的《城市之夜》。影片在构图、布景、道具、光线造型等方面，显示出导演才华。之后，他陆续导演了由阮玲玉出演的《人生》（1934）、《香雪海》（1934），如同当时不少进步影片一样，它们都以女性和女性命运为题材。

在费穆作品中，现存的最早的影片是《天伦》（1935）。现存拷贝是1936年发行于美国的版本，由美国片商重新剪接翻印，音乐和字幕都做过重新处理和修改。影片以"老吾老以及人之老，幼吾幼以及人之幼"的博爱为出发点，描写了新旧交替三代父母子女的伦理关系，并将孝悌之道推及广义的人类之爱。当年重视阶级性、革命性的左翼文艺界曾经批评《天伦》宣传封建的父权文化意识，缺乏阶级观念和进步思想。

1936年1月，在全国抗日民主运动推动下，费穆与欧阳予倩、蔡楚生等共同发起成立上海电影界救国会，并发表宣言："动员整个电影界的力量，摄制鼓吹民族解放的影片。"同年11月，由他导演完成影片《狼山喋血记》。影片以寓言形式，抨击国民党当局的不抵抗主义，表达抗日意志和爱国精神，成为"国防电影"的代表作。抗日战争爆发后，他拍摄了宣扬同仇敌忾、团结救亡的《北战场精忠录》。"孤岛"时期，他为民华影业公司导演了《孔夫子》《世界儿女》及京剧戏曲片《古中国之歌》。太平洋战争爆发后，日军占领上海租界，他拒绝与敌伪合作，转向戏剧舞台，参与建立上海艺术剧社，后创办新艺剧团和国风剧团，导演《杨贵妃》《秋海棠》《浮生六记》《清宫怨》等话剧，借古讽今，表达家国忧愤。

抗战胜利后，费穆重返影坛。1947年，他执导了由京剧大师梅兰芳主演的戏曲片《生死恨》，这也是中国的第一部彩色影片。他与梅兰芳配合默契，达成了写意与写实的统一、传统艺术程式化表演与电影镜头逼真再现的结合，布景的处理、道具的使用，都不拘泥于舞台，而是进行了大胆创新，代表了新中国成立之前戏曲电影的最高水平。新中国成立以后，戏曲片成为一个特殊的国产电影片种，深受费穆戏曲影片创作观念的影响。

在新中国成立前夕，费穆导演的《小城之春》，是中国电影史上被认为体现了鲜明的"东方美学"的经典之作。据说《小城之春》的意境来自苏轼的一首《蝶恋

花》。虽然词中的残红、青杏、芳草、柳绵、佳人、行人并未直接出现在《小城之春》中，但是由"伤春"所表现出的落寞和无奈却是与影片意境相通的。在影片中，一处废园，一处断墙，构成一个封闭的世界。在这个世界里，主人公戴礼言体弱多病，终日面对枯树、乱石默默独坐；他的妻子周玉纹青春韶华，却只有在上街买菜和抓药中度过人生韶光。此外还有妹妹戴秀、仆人老黄，还有一条狗。死水似的生活消耗着生命。而一个旧人章志忱的到来，则掀起了死水微澜。章志忱是礼言的朋友，也是玉纹的初恋情人。在十年以后，他重新出现，而世事变换，玉纹已为人妻。于是在每个人的心里，都出现了不同的感受。戴礼言深深感到自己生命的无力，甚至一度自杀来逃避眼前的一切；玉纹在心里涌动着对志忱的热爱，但是无法改变现有的格局。一切都在"一唱三叹"的情绪状态中展开，一种被费穆称之为"空气"的东西萦绕不去，若即若离，空灵而飘忽，一直贯穿了影片的始终。四位男女，相识不能相认、相爱不能相诉，友情、爱情、天伦、私愿不得周全，欲说还休、借酒浇愁、伤春悲秋、无可奈何的情绪在影片中被表达得乐而不淫、哀而不伤。影片没有情节的大起大落，最大的戏剧性也不过出现在酒桌划拳时，四人之间的暧昧关系似乎一捅就破，但最后还是发乎情止乎礼义。最后随着旧人离去，生活又恢复原来的模样……相比在新文化运动个性主义、个人解放的激进，此片似乎有些旧时代的拘谨和懦弱，但它与克己复礼的礼教不同，在那忧伤的氛围中，分明还是对人性和自由的渴望。只是影片将人物置身于中国社会的文化语境中，让他们的"不自由"有了一种东方式的审美惆怅。

《小城之春》中，主观镜头、近景、特写通常是极少出现的，也基本没有闪回、对切这些戏剧化的叙事手段，长镜头和中景镜头是比较常见的镜头方式。这不仅维护了影像世界的完整性，具有更开放的特点，更重要的是给了表演者和观众相互理解、沟通从而达到感同身受的时间和空间。志忱来到戴家的当晚，一个长镜头表现了玉纹和戴秀与志忱之间的关系。戴秀在唱歌，而玉纹和礼言以及志忱都在移动。摄影机最先跟着玉纹向左移动，后来出现了礼言、玉纹的双人镜头，戴秀、礼言、志忱的三人镜头，随后是礼言和玉纹的换位。而影片的后半部，四人在同一个空间喝酒划拳的场面，更是充满不可见的戏剧性，四个人的心理和关系被镜头内的场面调度表现得丝丝入扣。用完整的空间，在场面中展现人物之间的戏剧关系和情感关系，这是《小城之春》艺术形式的独特之处，导演在场面调度上显示出的镜头表现力在今天看来依然巧夺天工。

把传统的审美和伦理观念体现在故事、人物、镜语体系中，既展现"中国人"的"中国心"，又表现中国人在"变动中国"所遭遇的身心冲突；既表现发乎情止

乎礼义的伦理选择，又表现悲天悯人的人性关怀。这种对艺术和人生的双重关注、传统道德与现代文明的内在冲突，使费穆电影既是"传统的"又是"现代的"，从而在中国电影史上占有不容忽视的地位，他也让东方文人电影有了被历史所记忆的样本。可惜的是，费穆的创作生涯比较短暂。在新中国成立前夕，1949年5月，费穆南下香港。翌年来到北京，未能适应，再次回到香港。1951年，45岁的费穆在香港抑郁辞世。又一个杰出电影人英年早逝。

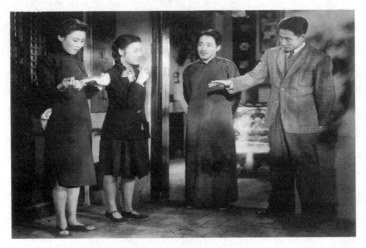

《小城之春》（费穆导演，1948）

文人电影也是世界电影思潮在中国催生的一种新浪潮的信号。世界电影史上的20世纪四五十年代，是电影艺术发展的重要转折阶段。这种转折的重要表现是从电影的经典形态向现代形态转变，在西方各个国家掀起了新电影运动：在法国，20世纪50年代末期新浪潮运动兴起，以对电影表现手段的更新和现代的美学观念继承了本国的现代主义传统；在意大利，新现实主义电影在"二战"的废墟上崛起，导演们把摄影机扛到了大街上，用自己独特的眼光再现法西斯带来的社会恶果；日本的黑泽明、瑞典的伯格曼、意大利的费里尼和安东尼奥尼也在这时开始了对现代电影的探索。具有悠久叙事传统的中国当然也不例外，作为对世界电影思潮的回应，文人电影在20世纪40年代适时兴起。东方电影以汉文化传统为依托，结合自己的叙事、写意传统，探索电影反映民族生活和民族心理的可能性。它一反好莱坞的情节剧模式，注重表现而不是再现，更注重电影的意境营造和电影世界的完整性，在银幕上展现东方人独特的感知世界和人生方式。

应该说，文人电影的创作与文华公司（1946—1951）有着密切联系。该公司

的创作力量主要是进步话剧团体的人员,如黄佐临、柯灵等。这些电影艺术家具有很强的文化意识和艺术风采,知识分子气质明显,又与正面表现社会矛盾的艺术家有区别。他们没有放弃对社会人生的关注,却以更为鲜明的对处于社会矛盾中的人的心灵的探询传达出自己的人生体验,他们"以心灵探索心灵"。在战后的国统区,不同程度体现了文人电影特点的代表作品还有《不了情》(桑弧)、《假凤虚凰》(黄佐临)、《太太万岁》(桑弧)、《艳阳天》(曹禺)、《生死恨》(费穆)、《哀乐中年》(桑弧)等。

文人电影是战后中国电影的优秀代表,它与当时同样占重要地位的"社会-家庭伦理情节剧电影"共同构成了中国电影繁荣一时的局面。与社会派电影不同,文人电影在关注社会现状的同时,更关注个体的人生境遇和心灵变化,以具有中国/东方特色的镜头语言传达具有传统意味的伦理冲突和含蓄隽永的银幕氛围。同时,由于文人派电影大多表现知识分子的家庭生活,有时还注重表现女性的生活,所以,会更多地呈现人性的追求和自我实现与传统礼教、家庭秩序、社会习俗之间的冲突,在表现这种冲突时,没有那种个性解放的激扬,更多的是个性压抑的无奈和悲悯。《小城之春》中的周玉纹(韦伟饰)、《哀乐中年》中的刘敏华(朱嘉琛饰)等都是这样的典型形象。

桑弧和张爱玲对俗世生命真实的表现、费穆对心灵现实的多层次开掘、黄佐临和柯灵对"爱和光"的希望、曹禺对人格典型的塑造,有的纯净幽致,有的诙谐戏谑,有的悲天悯人,有的尖锐深刻,但他们都企图对20世纪40年代的灵魂世界作出自己的理解,他们显示出了东方世界对人性、自由的渴望,对伦理道德传统的继承,以及这种时代转型对个体的撕裂。所有这些,与那些怒发冲冠的激昂电影不同,构成了一种节制、含蓄、诗化的东方文人电影的整体意义。

第四节 小 结

从1905年到1949年这45年间,中国战乱频仍、烽火连绵,社会政治经济局面混乱无序,好莱坞电影的冲击肆无忌惮,但中国民族电影工业仍然艰难地生存和发展着,形成了受到中国观众广泛认同的以郑正秋、蔡楚生等人的影片为代表的社会/家庭伦理情节剧传统,以费穆、吴永刚、孙瑜等导演为代表的具有东方美学风格的文人电影传统,以夏衍、田汉、阳翰笙等为代表的与中国政治运动具有密切联系的左翼政治电影传统,以及明星公司推动的以《火烧红莲寺》等影片为代表的商业娱乐电影传统。这四大传统共同构成了中国电影前半个世纪的基本格局。

如果说郑正秋、张石川是中国第一代电影人的代表的话，那么蔡楚生、费穆等人则是中国第二代电影人的代表。两代电影人的共同努力，创造了中国民族电影的雏形。尽管受到社会环境、资本和技术条件的制约，民族电影的发展举步维艰，但是中国电影将东方文化与西方文化相结合，将电影这种外来形式与中国国情相结合，将电影艺术与其他艺术形式相结合，将电影的商业属性、政治属性和艺术属性相结合，取得了突出成就，出现了一批代表性作品和优秀的电影人，为中国民族电影的发展和民族电影传统的形成奠定了坚实基础。

讨论与练习

1. 请举出中国四大电影传统的代表性作品，并比较它们在电影美学观念上的异同。
2. 通过具体影片，分析"新派"与"旧派"电影观念上的差异。
3. 试举出五个中国电影历史上的"第一"。
4. 浅析武侠电影为什么会成为中国最重要的电影类型之一。
5. 用费穆的《小城之春》的几个片段，分析东方电影美学的特征。

重点影片推荐

《春蚕》（程步高、夏衍编导，1933）

《渔光曲》（蔡楚生编导，1934）

《神女》（吴永刚编导，1934）

《桃李劫》（应云卫导演，1934）

《一江春水向东流》（蔡楚生、郑君里编导，1947）

《马路天使》（袁牧之编导，1937）

《十字街头》（沈西苓编导，1937）

《万家灯火》（沈浮、阳翰笙编导，1948）

《小城之春》（费穆编导，1948）

《乌鸦与麻雀》（郑君里导演，1949）

第五章
新中国电影：火红的年代

（1949—1976）

　　新中国，作为一种历史阶段的概念，表达了历经磨难后一个民族对新生的期盼。而新中国电影与过去相比，具有以下不同的特性：在体制上，从私营为主体转化为国营行业；在性质上，从娱乐、教化、启蒙等多种功能的混合转向以政治功能为主体；在传播上，从以城市市民为主要对象的都市文化转变为以"无产阶级"和"劳动人民"为主体的全民文化。新中国电影，从一开始就是新中国政治的组成部分，它在为中国百姓提供意识形态想象的同时，也为中国主流政治塑造审美形象。

　　"建设"与"革命"的双重背景锻造了新中国的社会、文化乃至电影品格：强调与社会政治运动密切相关的题材，保证"政治正确"的优先性；强调表现工农兵的革命实践活动，任何个人的行动和命运必须与革命大潮融为一体；强调文艺对社会主义光明的歌颂；强调文艺反映的生活要比现实生活更高、更美、更典型、更理想，英雄主义、崇高化是这一时期典范性的美学风格。

　　新中国电影承担着代表中国共产党的政治立场，重新书写中国历史、阐释中国社会走向、完成中国大众的身份认同、建构主流意识形态权威性的使命。无论是这些影片讲述的故事还是对这些故事的讲述，都是那个时代最形象的铭记。

从 1949 年新中国成立到 1966 年"文化大革命"开始，这期间的中国电影在史书上常常被称为"十七年电影"，1959 年、1962 年前后，在革命意识形态、电影艺术形式与大众共同价值之间达成了一种平衡，从而形成了新中国电影的一个高峰，创造了新中国社会主义政治电影的经典。

从 1966 年"文化大革命"开始到 1976 年"文化大革命"结束，"文革"十年，电影数量不多，阶级斗争被放大到每个角落，"斗争哲学"酝酿了一种"强冲突"叙事模式，由"文革"后期的"革命京剧样板戏"加以定型和推广，"三突出"等范式理论，成为"文革"末期中国电影的共同特征。以"样板戏"为代表的"文革"电影为历史留下了一个极端化的文化标本。

关键词

现实主义　"双百"方针　"两结合"创作方法　献礼片　社会主义电影　样板戏　"三突出"

经过漫长的战争，1949 年，中国共产党统一了中国大陆，建立了中华人民共和国。人们用告别战乱与争斗、渴望和平与发展的喜悦心情，将之后的中国称为"新中国"。这种新，不仅意味着新的执政党、新的国家政体，对于民众来说也意味着新的生活、新的世界、新的理想。新中国，作为一种形容性词汇，固化为一种历史阶段概念，表达了历经磨难以后，一个民族对新生的期盼。而新中国电影，与过去几十年不同：在体制上，从私营为主体转化为完全的国营；在性质上，从娱乐、教化、启蒙等多种功能的混合转向以政治功能为主体；在传播上，从以城市市民为主要对象的都市文化转变为以"无产阶级"和"劳动人民"为主体的全民文化。新中国的新，充满想象、期待、信心和理想，为了这个新，中国历史急迫地清除着所有被认为"旧"的东西，试图开创出一个全新的社会。中国电影也在这种创造新中国的冲动中，成为新文化的重要组成部分，从而也可以被称为新中国电影。新中国电影，从一开始就是新中国政治的组成部分，它在为中国百姓提供意识形态想象的同时，也为中国主流政治塑造审美形象。

第一节　新中国电影的雏形

中国共产党对电影重要性的认识，可以说从一开始就是超乎寻常的。在夺取全国政权之前，中国共产党就高度重视电影的社会动员力量和大众影响作用，把

电影看作政治斗争的重要武器，资本主义的电影娱乐观被社会主义的电影政治观所代替，在中国共产党领导的电影历史上，电影是政治的一部分，甚至是重要的一部分。这种观念，从领导左翼电影到发展解放区电影到1949年以后建设新中国电影事业，都一脉相承，电影与政治有着密不可分的不解之缘。1949年4月，由中央宣传部直接领导的中央电影局在北平成立，袁牧之任局长。中共所领导的新中国电影事业拉开了帷幕。1949年8月14日，中共中央宣传部向各中央局、各野战军政治部发布了《关于加强电影事业的决定》，指出："电影艺术具有最广大的群众性与最普遍的宣传效果，必须加强这一事业，以利于在全国范围内，及在国际上更有力地进行我党及新民主主义革命和建设事业的宣传工作。"中国电影的"宣传"性质从此长期确立。

一、《桥》与新中国最早的电影

由中共所领导的电影机构在1949年前后，陆续拍摄完成了一系列新中国最早的电影。1949年4月，东北电影制片厂摄制完成故事片《桥》，这是新中国第一部故事片。在没有经验和物质条件困难的情况下，《桥》只用了半年时间就摄制完成。影片于1949年5月1日国际劳动节公映，引起了各界观众强烈反响，被称为"中国电影史上的一个奇迹""一部有划时代意义的作品"。

《桥》的故事发生在1947年中国人民解放军战略反攻的东北战场。故事叙述了铁路工人"支前"运动中的一个修桥的小插曲。它的首创意义在于第一次正面描写被看作领导阶级的工人无产阶级形象，第一次在银幕上塑造了新中国无产阶级"主人公"。影片中的梁日升和老侯头都是新中国工人的代表。梁日升是老党员，担负着引导者、帮助者的叙事功能，他具有高度的革命责任感和坚韧不拔的顽强精神，在缺料断电的困境中，发挥主动创造精神，炼出了工程所需的桥梁钢材。铆工组长老侯头是故事中的成长者、转变者，饱受旧社会苦难，对新社会工人当家作主有着质朴的感情。他性格明快开朗，敢说敢当，发明了压风钻杠杆，使任务奇迹般地提前完成。江桥胜利通车时，这个老工人在改造"客观世界"的同时"主观世界"进一步升华，庄严要求加入中国共产党。梁日升和老侯头，一个先觉、一个后觉，共同构成了对中国工人的意识形态的塑造。这部影片的出现，表明在社会主义意识形态中，工人阶级作为主人公成为推动性力量登上银幕，与此同时，影片中一个被改造的总工程师形象，作为接受工人阶级教育的知识分子角色，也奠定了知识分子与工农兵之间在电影中30年的特定符号关系。可以说，社会主义电影的许多重要元素都已经在这部影片中萌芽了。继《桥》之后，东北

电影制片厂拍摄了《中华女儿》《白衣战士》等五部电影。到 1950 年年底，在一年多时间里，国营厂共完成了 35 部故事片、280 部新闻纪录片和 6 部美术片，以及 43 部译制片。

1950 年 5 月 30 日，已经划归文化部的电影局成立了由 14 人组成的电影审查委员会，袁牧之任主任，蔡楚生、史东山任副主任。这也是中共正式设立的第一个电影审查机构。同年 7 月 11 日，在中央人民政府政务院公开发布关于电影发行放映事业的五项暂行办法的同时，中央人民政府文化部电影指导委员会宣布成立，由文化部部长沈雁冰（即茅盾）任该委员会主任委员，委员有沈雁冰、周扬、丁燮林、沙可夫、袁牧之、蔡楚生、史东山、陈波儿、李立三、陆定一、钱俊瑞、廖承志、肖华、蒋南翔、徐冰、邓拓、刘格平、张致祥、沈兹九、丁玲、艾青、老舍、赵树理、阳翰笙、田汉、洪深、欧阳予倩、曹禺、李伯钊、江青、周巍峙、王滨 32 人。这个名单包括了有关宣传、文化、统战、工会、教育、新闻等中央各部门和解放军总政治部的负责人，以及文艺界和电影界著名人士。这是新中国第一个电影审查、指导、监督机构。

1951 年 3 月 8 日开始，文化部在全国 20 多个城市同时举办"国营电影厂出品新片展览月"活动，同时映出 26 部新电影（包括故事片 20 部、纪录片 6 部）。这批影片成为新中国电影的第一批收获。中共中央和当时的政务院对这次展览给予了高度评价，周恩来总理为新片展览月题词："新中国人民艺术的光荣"。新中国电影的雏形开始形成。

在这场展映活动中，陆续展映了《新儿女英雄传》《白毛女》《翠岗红旗》《上饶集中营》《民主青年进行曲》《团结起来到明天》《陕北牧歌》《红旗歌》《辽远的乡村》《女司机》《胜利重逢》《人民的战士》《高歌猛进》《儿女亲事》《大地重光》《刘胡兰》《内蒙人民的胜利》《海上风暴》《走向新中国》《保卫胜利果实》等故事片和纪录片，党领导的电影机构已经成为中国电影事业的主体。尽管这一时期，尚未进行社会主义改造的一些民营电影机构也相继拍摄了《我这一辈子》、《关连长》（石挥编导并主演）、《腐蚀》（柯灵编剧、黄佐临导演）、《我们夫妇之间》（郑君里编导）、《姐姐妹妹站起来》（陈西禾编导）等影片，但是它们与社会主义电影的主流之间已经有了一定的距离。新中国的社会主义电影体系开始逐渐形成。

从 1950 年起，新中国电影参加了在捷克斯洛伐克举办的主要由社会主义国家参加的卡罗维·发利国际电影节，先后有 8 部初期的故事片及其创作者获奖。其中，《中华女儿》获争取自由斗争奖，《赵一曼》的主演石联星获演员奖（1950 年第 5 届）；《钢铁战士》获和平奖，《白毛女》获特别荣誉奖，《新儿女英雄传》的

导演史东山获导演奖（1951年第6届）；《内蒙人民的胜利》的编剧王震之获编剧奖，《翠岗红旗》的摄影师冯四知获摄影奖（1952年第7届）。

《白毛女》（王滨、水华导演，1950）

《赵一曼》（沙蒙导演，1950）

这些影片还多次被送往一些社会主义国家和亲华地区放映。苏联于1951年在全国30个大城市举办中国影片展览，《白毛女》《钢铁战士》等片的观众都达到1200万人次以上。《中华女儿》《吕梁英雄》《白衣战士》等影片，半年之内在印

度尼西亚放映了 2000 多场，观众人次超过 100 万。在一些西方国家中，新中国电影也受到具有左翼倾向的民众喜爱。在英国全国青年联欢节上映出的中国影片没有翻译，但是仍然有数百名青年冒雨在帐篷里站着观看《白毛女》等影片。事实上，新中国电影也已经成为国际社会主义电影的重要组成部分。

二、新中国电影的艺术新方向

当中国人喜气洋洋地唱着"解放区的天是明朗的天"，迎来一个期盼已久的新中国的时候，那种当家作主、开天辟地的喜悦就自然成为新中国初期电影共同的基调。1951 年 1 月 10 日，电影局局长袁牧之发表新年讲话，以三副对联进行总结。第一副对联是给电影局管理工作人员的，提出 1950 年电影发展的两大目标。上联：争取进步片优势，保证工农兵电影主导；下联：试行企业化管理，扩大国内外城乡发行。第二副对联送给全国的电影创作和生产者。上联：提高思想性艺术性，掌握新现实主义创作方法；下联：不做市民观众俘虏，防止小资产阶级思想感情。第三副对联针对电影发行人员。上联：缩小新片需要量，扩大放映网，争取城乡观众均衡；下联：先到基本群众去，后到电影院，改变发行宣传方法。三副对联的共同横批则为"团结学习"。① 这三副对联，在相当程度上，反映了当时电影发展的指导思想、美学要求和工作思路，电影反映工农兵生活、电影传播新思想新文化的作用，得到了高度强调。

正如电影评论家钟惦棐所说，这一时期是新中国电影"光彩夺目的片头"。新中国初期所奠定的电影雏形，为后来中国电影的发展确立了走向。"工农兵电影"和"写重大题材"是新中国电影的旗帜。"工农兵电影"的口号，与毛泽东《在延安文艺座谈会上的讲话》相呼应，将为工农兵服务理解为表现工农兵，忽视和排斥非工农兵主体的题材，甚至对工农兵生活的范围加以限定，主要关注生产劳动和战斗过程，并且用它来限制包括私营电影业在内的电影创作题材和范围。于是，中国革命所依赖的主要阶级力量工农兵，成为新中国电影不容置疑的"主人翁"，他们不仅是推动社会历史前进的动力，而且成为银幕的主角。

在新中国银幕上，工农兵的觉醒、反抗、斗争和胜利，消灭旧世界建立新世界，几乎是全部的世界图景。1949 年 8 月至 10 月，上海《文汇报》展开了一场能不能写小资产阶级的讨论。一些人以毛泽东《在延安文艺座谈会上的讲话》中

① 转引自中国电影图史编辑委员会编：《中国电影图史》，北京：中国传媒大学出版社，2007 年，第 235 页。

文艺要为工人、农民、兵士和城市小资产阶级这四种人服务的论点为依据，提出可以写城市小资产阶级在新社会中的转化和新生，扩大文艺的表现领域。于是，在周恩来等有关领导支持下，私营电影业创作者拍摄了一批这类题材的影片。但不久这些作品被当作"工农兵电影"的对立面，认为是反映了小资产阶级立场与思想感情，受到了不同程度的批判，所以，电影成为"工农兵电影"的天下，一大批新的政治形象被推上了银幕。与此同时，电影创作上公式化、概念化的现象，也日益突出，影响了电影的艺术品质和感染力。

"写重大题材"的口号则来自中央人民政府电影指导委员会。受苏联战争电影的影响，电影管理者要求电影追求"史诗性"，要求创作者去写"重大题材"。在"重大题材"和"史诗性"标准下，许多剧本被否定。即使一些"重大题材"的剧本，也因求大求全，最终流产或者难产。如反映抗美援朝的题材，要求必须具有史诗规模，规定影片中要出现中朝两国最高领导人和最高将领的相关信息，要表现中朝人民的友谊、中朝军队的团结，以及战争的战略思想，等等。反映土改的电影，要求全面反映土改中各阶层人物的态度和土改政策的各方面，成为指导土改工作的教科书。一个相关题材的剧本完成后，往往需要反复修改，但政策性的条条框框太多又可能违背电影规律。这给当时的电影创作带来了严峻考验。"题材决定论"在后来新中国电影的发展过程中，一直是一条重要标准，这条标准不仅成为许多非"重大题材"电影受到排斥，甚至批判的原因，同时也是许多艺术质量平平的影片获得政治合法性的重要原因。

新中国电影初期，故事片生产数量不多，内容主要集中在两方面：一是叙述以中国共产党领导的新民主主义革命为背景的"过去完成时"的革命历史题材，如《南征北战》（1952）、《智取华山》（1953）、《鸡毛信》（1954，该片是新中国第一部产生广泛影响的儿童片）、《渡江侦察记》（1954）等；二是表现中华人民共和国成立以后的"新人"在"新生活"中"正在进行时"的社会主义现实题材。中国第一部彩色舞台艺术片《梁山伯与祝英台》的出现体现了中国新文化与古代民间文化的继承关系，人民性成为一种共享的传承标志，而帝王将相、才子佳人的传统文化则受到了排斥。

《中华女儿》（凌子风、翟强导演，1949）是新中国最早表现革命战争的影片。影片通过东北抗日联军"八女投江"的故事，以纪实手法和散文风格，塑造了八位女英雄的群像。其中胡秀芝的塑造相对来说更加成功。胡秀芝的丈夫被日本军人烧死，她自愿参加抗日联军，从一个封建的小媳妇变成抗联女战士。在最后的战斗中，她和其他女战士一起，牵制住敌人，保卫了大部队。当敌人逼近时，她

们簇拥着指导员的尸体，宁死不屈，葬身江水。这种从苦难的劳动妇女成长为人民英雄的叙事模式，成为新中国电影女性题材的重要叙事模式。

这时期的电影创作初步形成了新的审美风格：简单、朴素、热情、充满理性主义和英雄主义气息。在长期的战争中涌现出许多原型人物与事迹，艺术家们以一种真诚饱满的热情，发现和表现工农兵的精神生活，表达对于理想的信任，所以，这时期的电影，编、导、演及全体创作人员，都充满了一种时代的"真情实感"。这种朴实的对待新生活的感情有一种发自肺腑的朴素的美，以至于后来人们试图借助更加成熟的电影技术和电影艺术来重拍《南征北战》《渡江侦察记》以及后来的《铁道游击队》《平原枪声》等经典影片的时候，往往很难体现出当时那些黑白影片的魅力。这种魅力是那个特定时代所赋予的。

三、政治电影与电影政治

新中国电影一开始出现了一些具有现实意义的优秀作品，但是由于电影高度政治化，也导致政治与艺术、革命与反革命、社会主义与资本主义、唯物主义与唯心主义之间的所谓冲突替代了艺术问题，构成了电影核心观念。政治挂帅带来电影的过度政治化，使艺术领域中的电影问题常常演化为政治斗争、路线斗争的"大是大非"问题。

在新中国初期，电影队伍和整个文艺队伍一样，主要由两支力量组成：一支是延安解放区的电影和文艺工作者，另一支是在国民党统治区（包括香港）的左翼电影工作者。按照当时的社会主义立场，在国统区发展起来的具有一定现实主义精神的左翼电影传统，由于其特殊的政治复杂性受到了来自更加政治化的电影观念的怀疑，一切没有直接与党的路线、方针、政策相关的电影都可能受到排斥和批评。所以，当国营电影厂拍摄工农兵和其他重大题材的同时，私营电影公司的许多进步影片则受到了冷遇甚至不同程度的批评。如文华影业公司拍摄的《我这一辈子》，昆仑影业公司摄制的《乌鸦与麻雀》《三毛流浪记》，还有当时影响较大的《腐蚀》《姐姐妹妹站起来》等影片，都受到了政治上的非议和质疑。影片《我们夫妇之间》《关连长》等，刚刚拍摄完成，就受到了直接的批判。

当然，这一时期，电影界最为震动的事件就是由中共最高领导人发起的对影片《武训传》（昆仑公司出品，孙瑜编导）的批判。电影《武训传》剧本开始创作于1944年秋。1948年7月在南京中国电影制片厂投入拍摄，同年11月因经济原因停拍，由昆仑影业公司买下了拍摄权和拍成的胶片。编导曾感觉到"武训行乞兴学，那种个人的悲剧性的反抗、斗争方式在刚刚解放的中国火热革命胜利情绪

中显得不够积极","曾一度考虑停摄"。1949年7月,第一次文代会召开,孙瑜征询了周恩来等人的意见后,继续拍摄《武训传》,1950年底完成。《武训传》上映之后,先是受到广泛关注和好评,《大众电影》还出版了特辑,并被列为1950年评奖十部影片之一。在这个时候,中共最高领导人毛泽东在《人民日报》亲自撰写了社论《应当重视电影〈武训传〉的讨论》,对这部影片进行了严厉批判:"《武训传》所提出的问题带有根本性质。像武训那样的人,处在清朝末年中国人民反对外国侵略者和反对国内的反动统治者的伟大斗争时代,根本不去触动封建经济基础及其上层建筑的一根毫毛,反而狂热地宣传封建文化,并为了取得自己所没有的宣传封建文化的地位,就对反动的封建统治者竭尽奴颜婢膝的能事,这种丑恶的行为,难道是我们所应当歌颂的吗?……承认或者容忍这种歌颂,就是承认或者容忍污蔑农民革命斗争,污蔑中国历史,污蔑中国民族的反动宣传为正当宣传。"①并且认为,对于武训和电影《武训传》的歌颂如此之多,不但"说明了我国文化界的思想混乱达到了何等程度",而且表明了"资产阶级的反动思想侵入了战斗的共产党"。同一天的《人民日报》"党的生活"栏发表评论说:"歌颂过武训和电影《武训传》的,一律要作严肃的公开自我批评……"②

《人民日报》的社论和短评发表后,全国各大报刊的批判全面铺开。5月23日,中央电影局也向全国电影工作者发出"通知","均须在各该单位负责同志有计划领导下,进行并展开对《武训传》的讨论,借以提高思想认识;同时并须负责向观众进行教育以肃清不良影响,并须将讨论结果及经过情况随时汇报来局。"至此,以批判电影《武训传》开始的一场政治运动在全国展开。孙瑜公开检讨,"《武训传》犯了绝大的思想上和艺术上的错误。无论编导者的主观愿望如何,客观的实践却证明了《武训传》对观众起了模糊革命思想的反作用,是一部于人民有害的电影"。③接着开始了全国的文艺界整风运动。1951年6月,在中宣部工作的江青化名李进,率领工作组进行调查,影片的编导者孙瑜、负责上海文艺界领导工作的夏衍以及其他一些与《武训传》有关的人员,相继在报刊上作出公开检讨。④与此同时,《关连长》等影片也被批为"一部披着工农兵外衣,实质上是宣

① 毛泽东:《应当重视电影〈武训传〉的讨论》,《毛泽东选集》第5卷,北京:人民出版社,1977年,第46、47页。
② 参见《人民日报》1951年5月20日。
③ 参见孙瑜:《我对〈武训传〉所犯错误的初步认识》,《人民日报》《解放日报》1951年5月23日。
④ 30多年以后,中共中央对电影《武训传》的批判进行了否定。1994年,当事人夏衍发表文章回忆《武训传》被批判的始末。参见夏衍:《〈武训传〉事件始末》,《文汇电影时报》1994年7月16日。

《武训传》（孙瑜编导，1950）

传有害的思想，以及反现实主义的制作方法的作品。"[1]

这种借电影进行政治斗争的方式，在中国后来的电影发展中延续了相当长时间，电影几乎成为政治运动的晴雨表。对《武训传》的批评，对于政治家来说，更多的是"醉翁之意不在酒"，但电影巨大的政治风险让不少电影人诚惶诚恐。与此同时，电影的审查和管理也更加严格，甚至苛刻。这使新中国成立初期那种繁荣的电影局面走进低谷。开展电影《武训传》批判的当年，全国停止了所有新电影的拍摄。1953年，电影局在北京召开"第一届电影剧本创作会议"和"第一届全国电影艺术创作会议"，中央人民政府政务院通过了《中央人民政府政务院关于加强电影制片工作的决定》和《中央人民政府政务院关于建立电影放映网与电影工业的决定》。1954年新年开始，《人民日报》发表题为《进一步发展人民的电影事业》的社论[2]，虽然这期间先后拍摄了《渡江侦察记》（1954）、《山间铃响马帮来》（1954）、《梁山伯与祝英台》（越剧，1954）、《鸡毛信》（1954）等有影响的影片，但直到1956年毛泽东提出"百花齐放，百家争鸣"的文艺方针以后，新中国电影产量才恢复到1950年的水平。

1956年，生产资料所有制的社会主义改造基本完成，新的形势要求党把工作重点转移到经济建设上来，也因此将调动一切积极因素视作基本方针，知识分子对现代化建设的作用重新得到重视。周恩来代表中国共产党宣布，绝大部分知识分子已经是工人阶级的一部分，这种前所未有的信任，显然使知识分子受到了极大的鼓舞。1956年5月2日，毛泽东提出著名的"双百"方针，在精神和气度上显示了社会主义文艺意识形态和权威话语的充分自信。电影界感受到这样一个发展的机遇。文化部电影局召开"舍饭寺会议"[3]，决定对电影事业的组织形

[1] 参见中央文学研究所通讯员小组：《评〈关连长〉》，《文艺报》1951年6月20日。
[2] 参见《人民日报》1954年1月12日。
[3] 会议在原电影局剧本创作所所在地北京西单舍饭寺召开。

式、领导方法和经营管理进行重大改革,"三自一中心"①的创作生产模式开始出现。1956年年底,《文汇报》发起了《为什么好的国产片这样少》的讨论,老舍发表了《救救电影》这样多少有些激烈的文章。②特别是当年钟惦棐以《文艺报》评论员的名义发表了电影史上著名的理论文章《电影的锣鼓》③,针对当时掌控电影生产的各级领导的教条主义、宗派主义作法,提出了质疑,发出尊重艺术、尊重艺术家的自由创作、尊重观众的呼声。其时,钟惦棐是电影和戏剧评论家、《文艺报》编委、中宣部文艺小组成员,讨论的主题是"如何将电影的国家意识形态性与电影的群众性结合起来,强调通过电影的艺术性来强化电影作为国家机器的功能,把全体公民纳入一种国家规范的道德意识和政治意识中去"④。正是在这种大背景下,当年的中国电影业出现转机,一方面是整个政治、经济形势的变化所致,另一方面也是新的形势下电影生产规则逐步明确,电影导演们逐渐适应新的需要和新的规则并跟上时代的结果。这一年电影产量达到42部,出现了《上甘岭》《祝福》《李时珍》《铁道游击队》《家》《新局长到来之前》等一批在新中国电影史上具有重要价值的作品。

1957年2月,政治风向再次发生变化。对于权威话语来说,以文艺工作者为主体的知识分子们显然过度过量地使用了双百方针赋予的权利。1957年7月1日毛泽东亲自撰写《人民日报》社论《文汇报的资产阶级方向应当批判》,在这篇纲领性文献中,用"呼风唤雨,推涛作浪""黑云乱翻"等语汇,指斥"资产阶级反动右派"。接着,他又直接用最严厉的口吻把他们宣判为十恶不赦的恶鬼,并号召民众"歼灭这些丑类","……牛鬼蛇神只有让它们出笼,才好歼灭它们,毒草只有让它们出土,才便于锄掉"。1957年10月八届三中全会上,毛泽东突出强调了阶级斗争,认为"无产阶级与资产阶级、社会主义道路与资本主义道路的矛盾是主要矛盾",使国内政治形势再度紧张,反右运动扩大为大规模的、急风暴雨式的群众性政治运动。电影局及其各直属单位被划为"右派分子"的人数达到133人,其中包括吴永刚、吕班、陈戈、石辉、项堃、吴祖光、吴茵、白沉、钟惦棐等多位著名电影人。中共资深的电影界领导人物之一夏衍也因为发表"离经叛道"论受到批判。在一次会议上,他提出:"我们现在的影片是老一套的'革命

① 以导演为中心、自由组合、自选剧本、自负盈亏,如当时上影以应云卫为中心的"五老社",以沈浮为中心的"沈记社",以陈鲤庭为中心的"五花社"。
② 参见《文汇报》1956年12月1日。
③ 参见《文艺报》1956年12月15日。
④ 胡菊彬、姚晓濛:《新中国电影政策及其表述》,《当代电影》1989年1期。

经''战争道',离开了这一'经'一'道'就没有东西。这样是搞不出新品种来的,我今天的发言就是离'经'叛'道'之言。"他的主张实际是提倡电影题材应当更加广泛,样式应当多样化。与钟惦棐一样,他并非反对电影为政治服务,而是要对这种服务作更宽松的阐述,提供更艺术的途径。无论是钟惦棐,还是夏衍,作为中共电影界的领导者,反而成为自己所奉行的电影政策的批判和改造对象,这不能不影响到电影创作的发展。

以国庆10周年为契机,电影界开始复苏反弹,1959年出品80部影片,出现了新中国电影的第一次高峰。其中不乏既完满地实现意识形态要求,又以富于民族风格的艺术语言实现审美价值的作品,如《林则徐》《青春之歌》《永不消逝的电波》《林家铺子》《战火中的青春》《老兵新传》《五朵金花》《我们村里的年轻人》等。"延安派"导演经过近10年的学习、思考、摸索,来自上海的导演们也经历了多年"思想改造"和历次运动的"经验",都找到了适应新形势下"革命文艺"要求的电影表达方式。

1960年开始的三年困难及与苏联决裂后兴起的反对修正主义斗争,对刚刚走向繁荣的电影行业又产生了重大影响。八届十中全会提出"千万不要忘记阶级斗争",文艺界、电影界的风向发生逆转,"阶级斗争"成为一切电影的中心主题。《年青的一代》《千万不要忘记》《夺印》等影片出现,阶级斗争新动向使电影创作的道路重新狭窄起来。国内文艺界开始对所谓"修正主义"文艺思潮及形形色色的资产阶级思想进行斗争,对所谓资产阶级人性论、人情论和人道主义等进行批判,《洞箫横吹》《无情的情人》等影片成为靶子。

经历了自然灾害的严峻考验,中共制定了"调整、巩固、充实、提高"的八字方针,力图减轻"大跃进"以来"左"倾错误带来的损失。1961年6月在北京新侨饭店召开了全国文艺工作座谈会和全国故事片创作会议,史称"新侨会议"。周恩来批评了文艺工作中流行的"套框子、抓辫子、挖根子、戴帽子、打棍子"的风气,明确指出"文艺的教育作用和娱乐作用……是辩证的统一"。1962年3月,陈毅在全国话剧、歌剧、儿童剧座谈会上,为即将到来的又一次电影高潮解决了另一个重大问题,知识分子摘掉了"资产阶级"的帽子。1962年3月14—18日,夏衍主持召开了四次关于改进故事片创作和创新问题的座谈会,随后瞿白音发表《关于电影创新问题的独白》,提出破除"三神"(主题之神、结构之神、冲突之神),创作具有"新的思想、新的形象、新的艺术构思"的新作品[①],为电影创新提供了

① 参见瞿白音:《关于电影创新问题的独白》,《电影艺术》1962年第3期。

舆论准备①。《文艺八条》和《电影三十二条》这两个纲领性文件的发布，也促使了电影艺术突破"左"的思潮对电影的禁锢，电影生产者们的创作欲望再次喷发。

1962年5月22日，第一届《大众电影》百花奖选择在毛泽东《在延安文艺座谈会上的讲话》纪念日举行授奖大会，周恩来总理、陈毅副总理亲临大会。《红色娘子军》《革命家庭》《红旗谱》等影片获得观众投票认可，崔嵬、祝希娟分获最佳男女演员。同年6月，中国第一部彩色宽银幕立体声故事片《魔术师的奇遇》诞生。1962年，在周恩来建议下，中国电影发行放映公司组织评选了新中国22大电影明星，这些明星的照片在各电影院、俱乐部悬挂，电影进入一个新的繁荣期。

1963至1964年间，又一批经典之作问世，形成新中国电影的第二次高潮。《甲午风云》《李双双》《革命家庭》《舞台姐妹》《小兵张嘎》《英雄儿女》《早春二月》《农奴》《阿诗玛》《达吉和她的父亲》《冰山上的来客》《野火春风斗古城》《独立大队》《杨门女将》《红楼梦》等成为新中国电影的经典之作，这时的电影观众人次也达到历史最高纪录，从1949年的4700多万，发展到1965年的46.3亿人次。电影作为最具大众化因而也是最具意识形态号召力的娱乐与宣传工具的地位被确立。

1964年，毛泽东"对文艺问题的两个批示"再次引发了文艺领域的政治批判。在《中央宣传部关于公开放映和批判影片〈北国江南〉、〈早春二月〉的请示报告》的批示中，毛泽东对批判电影界"修正主义"的方式作了指示②。康生、江青先后将《早春二月》《北国江南》《舞台姐妹》《逆风千里》《林家铺子》《不夜城》《红日》《革命家庭》《球迷》《两家人》《兵临城下》《聂耳》《大李、小李和老李》《阿诗玛》《烈火中永生》等一大批影片定位为"毒草"，批判所谓"反动的资产阶级夏（衍）陈（荒煤）路线"和"电影创作中的修正主义"。"左"倾思潮泛滥，甚至在题材上作出比例上的"6（新中国现实题材）：3（革命历史题材）：1（其他题材）"的硬性规定。电影再次步履蹒跚，直到1966年跨入"文革"十年。

① 在1964年开始的"文艺整风"中，该文被指责为"电影界黑帮的反革命纲领"，作者后来受到了严酷迫害。

② 前一批示认为："各种文艺形式……问题不少，人数很多，社会主义改造在许多部门中，至今收效甚微……许多共产党人热心提倡封建主义和资本主义的艺术，却不热心提倡社会主义的艺术，岂非咄咄怪事"；"(全国文联所属各协会)和他们所掌握的刊物大多数（据说有少数几个好的），15年来，基本上（不是一切人）不执行党的政策，做官当老爷，不去接近工农兵，不去反映社会主义的革命和建设。最近几年，竟然跌到了修正主义的边缘"。后一批示要求："不但在几个大城市放映，而且应在几十个至一百多个中等城市放映，使这些修正主义材料公之于众。可能不只这两部影片，还有些别的，都需要批判。"

第二节　社会主义经典电影

新中国使历史发生了整体性巨变，也赋予人们认识现实、构想未来的新视角。1955 年，中国共产党召开第八届全国代表大会，毛泽东提出要尽快赶上或超过世界上最发达的资本主义国家。1956 年，毛泽东提出"百花齐放，百家争鸣"文艺方针，这意味着中国从战争和战争恢复的特殊状态转入"和平建设"时期。所以，从 1956 至 1966 年，一方面执政党努力为自己创造社会主义的新政治、新经济和新文化，完成新中国社会主义经济基础和上层建筑的匹配；另一方面，由于国际国内政治形势的复杂变化，也由于长期政治斗争的惯性，又常常处在"革命"与"建设"两条路线的博弈状态。"革命"形式从"战争"转化为"运动"，一个又一个政治运动、经济运动、文化运动此起彼伏。"建设"与"革命"的双重主题锻造了新中国的社会、文化乃至电影品格：强调与社会政治运动密切相关的题材，保证"政治正确"的优先性；强调表现工农兵的革命实践活动，任何个人的行动和命运必须放在革命大潮之中；强调文艺直接对社会主义光明面的歌颂；强调文艺反映的生活要比现实生活更高、更美、更典型、更理想，而英雄主义、崇高化是这一时期典范性的美学风格。在 1959 的国庆十周年、1962 年国民经济恢复的这两个阶段，革命意识形态、电影艺术形式与大众共同价值之间形成了相对平衡，从而创造了新中国电影十七年的两个高峰，出现了一批社会主义的经典电影。

一、新中国电影的代表人物与经典影片

在"文艺为工农兵服务、为无产阶级政治服务"的文艺方针下，艺术运动与政治运动密不可分，每一个电影艺术家，都需要与时代的政治要求对话。而电影艺术家和影片的命运，也往往取决于其所处的时代对他们的政治读解方式。电影发展在相当程度上就是电影艺术探索与社会政治需要之间的矛盾的调整。艺术家对时代政治的跟进是否及时和适当，成为电影人最重要的使命和责任。这种高度的社会责任体现在影片中就是强烈的现实阐释性与政治时代感。电影家们都力求用自己的作品反映现实生活，反映斗争现实，同时十分注重表现政治气氛和时代脉搏，积极地为电影观众重述政治化的历史与现实。

新中国是在胜利与自信的豪迈中诞生的，时代特征与创作者主体特征显示出前所未有的同向性与一致性，甚至是同一意志、同一观念、同一审美趋向。这时期电影艺术家们对社会主义现实主义创作指导思想的自觉实践、对国家意识形态的自觉追随和在"文艺为政治服务，为社会主义服务"方向上的自觉努力，使国

家意识形态的政治话语、故事的历史表述、观众期待中的现实图景这三者在银幕上达成了惊人一致。这段时期的电影对中国大众的民族自信心、自豪感的激发，对人民建设社会主义国家热情的鼓舞，对中国共产党政治领导地位的拥护所产生的社会功用是其他艺术形式难以替代的。

当然，政治运动也给电影带来负面压力。著名导演成荫对自己当时创作心态所作的"不求艺术有功，但求政治无过"的自我批评，颇能代表电影艺术家们在政治挤压状态中的谨小慎微的态度。即便如此，许多电影人还是在努力寻求政治与艺术之间的平衡点，在保证政治方向正确的前提下尽可能发挥艺术才能，使电影为政治的服务更"艺术"。当然，也有不少影片的创作是革命主题先行，艺术感觉候补，用技巧维持电影艺术与政治之间的张力。正是在政治与艺术、时代要求与革命传统的结合中，从20世纪50年代中期开始，诞生了新中国电影一批代表性人物和经典作品。

郑君里（1911—1969），在新中国成立后，创作了《我们夫妇之间》《宋景诗》《林则徐》《聂耳》《枯木逢春》，许多作品都达到了较高的艺术水准。成荫（1917—1984），作为从战争年代成长起来的电影导演，以擅长革命战争题材和革命历史题材闻名，拍摄了代表作《钢铁战士》《南征北战》《万水千山》《停战以后》，20世纪80年代初还导演了《西安事变》。水华（1916—1995），20世纪30年代就投身左翼戏剧运动，新中国成立之后拍过7部故事片，比如《白毛女》《林家铺子》。崔嵬（1912—1979），早年从事左翼戏剧运动，新中国成立之后转入电影界，导演了《青春之歌》《北大荒人》《小兵张嘎》《天山上的红花》，并出演了电影《宋景诗》《海魂》《老兵新传》《红旗谱》等。谢铁骊（1925—2015），导演了《暴风骤雨》《早春二月》等电影。凌子风（1917—1999），抗战时期就进入电影界，处女作是《中华女儿》，新中国成立后导演了《红旗谱》等电影。谢晋（1923—2008），导演了《红色娘子军》《女篮五号》《舞台姐妹》等电影。王苹（1916—1990），执导了《冲破黎明前的黑暗》《柳堡的故事》《永不消逝的电波》《勐垅沙》《槐树庄》等电影。

编剧方面，夏衍、张骏祥不仅亲自创作剧本，还在一定程度上确立了当代中国电影的剧本创作规范。《洞箫横吹》《母亲》的编剧海默，《上甘岭》《党的女儿》的编剧林杉，《桥》《赵一曼》的编剧于敏，《李双双》《老兵新传》的编剧李准，《红色娘子军》的编剧梁信都在这一阶段成熟起来。

表演方面，也出现了一批当时家喻户晓的著名演员，女演员如于蓝（《白衣战士》《翠岗红旗》《龙须沟》《革命家庭》《烈火中永生》等）、谢芳（《青春之歌》《早春二月》《舞台姐妹》）、田华（《白毛女》《党的女儿》《白求恩大夫》）、张瑞

芳(《南征北战》《三年》《母亲》《家》《李双双》),男演员如赵丹(《林则徐》《聂耳》)、孙道临(《渡江侦察记》《家》《早春二月》)、于洋(《英雄虎胆》《暴风骤雨》《大浪淘沙》)、谢添(《新儿女英雄传》《六号门》《林家铺子》)、陈强(《白毛女》《红色娘子军》),此外,祝希娟、黄宗英、秦怡、王心刚、李亚林、赵子岳、李仁堂等也都在这一时期塑造了众多令人难忘的银幕形象。

《红旗谱》(凌子风导演,1960) 　　　　《林则徐》(郑君里导演,1959)中赵丹扮演林则徐

二、新中国电影的美学形态

20世纪50年代至60年代中期,世界各国对电影艺术的探索取得了巨大飞跃,各种现代电影思潮兴起,并运用于创作实践。苏联电影《雁南飞》于1957年问鼎戛纳电影节,获得金棕榈大奖,使苏联电影走向世界;在法国,掀起了影响世界的"新浪潮"运动;许多国家旋即在其影响下,电影艺术进入新的时期,如在德国诞生了新德国电影;而在日本,由《罗生门》为代表的创作思潮,也使日本电影走向世界。

新中国电影的发展,在时间上与世界电影史最重要的一些电影思潮与运动基本同步,却在艺术上与世界电影没有完全同步。无论现代主义电影思潮产生的政治经济背景还是其哲学基础,在当时的中国都丝毫不具备本土化的条件,甚至处于被排斥的状态,而现代主义的表现手法,同样也被视作资本主义的产物而被拒

绝。尽管如此，意大利新现实主义、好莱坞情节剧、苏联社会主义现实主义等国际电影思潮仍然对新中国电影的发展产生了有限的同时又是重要的影响，甚至可以说，在这一时期新中国的经典电影作品中充分地反映了这种影响。

新中国电影开始时，正值意大利新现实主义电影在世界范围内产生巨大影响，我国也公映过其中的许多影片。这股电影美学思潮并没有在中国引起广泛的反应，主要原因在于新现实主义以打破银幕梦幻为美学起点，要求使观众与影片保持一定距离，以便独立思考。而新中国需要运用电影来服务于政治意识形态，努力使观众无条件地认同影片，与影片最大限度地融合，尽可能地接受电影所传达的意识形态，这自然不能够接受新现实主义。因此新现实主义电影在当时的中国更多的是对电影的现实主义手法、技巧产生了影响。

好莱坞与中国电影的关系也颇为微妙。抗美援朝引起的反美浪潮使好莱坞电影彻底被驱逐出境，翻开记录和反映新中国电影美学思想的电影杂志，好莱坞是与"虚伪性""欺骗性"等评价联系在一起的，甚至许多评论认定好莱坞就是麻醉人的毒药。在很长时期内，好莱坞只能作为内部观摩片用以批判。然而，从美学上看，中国电影与好莱坞电影有一个最大的共同点，在于都通过制造银幕梦幻来达到各自的创作目的，只不过前者侧重意识形态目的，后者侧重娱乐效果，而将意识形态包裹于娱乐之中。中国电影深受好莱坞情节剧影响，都有鲜明的道德对比，担负着社会教化的任务，都有一个惩恶扬善的主题；而且，情节往往模式化，在叙事推进上，偶然事件和误会起极大作用，使情节发展具有戏剧性，常有大团圆结局；此外，叙事上注重通俗性，并且常常采取煽情策略。所以，好莱坞情节剧借助于旧上海的电影传统为中国主流电影提供了叙事经验。

与其他所有领域一样，新中国成立初期的中国电影受苏联电影影响最大。苏联电影对中国电影的影响，从意识形态上说，主要是马列主义、社会主义思想与集体主义、革命英雄主义精神；从创作方法上看，主要是社会主义现实主义；从电影美学思想上看，主要是蒙太奇理论与实践。苏联蒙太奇学派是一个政治倾向性很强的电影学派，新中国电影对苏联电影的学习，主要在于苏联蒙太奇学派的对立冲突观念和日丹诺夫的"党性"原则及政治功利主义理论。由于抵制好莱坞，抵制电影商业性，苏联电影对人物精神的开掘和马克思文艺美学强调的典型理论成了效仿对象。在英雄电影中，对英雄形象的刻画取代了情节设计，性格冲突取代了事件冲突，对形象塑造的过度关注，后来使部分中国电影忽视故事情节，致使情节拖沓，人物塑造渐渐僵化。20世纪40年代后期，苏联文艺严重教条主义，无冲突论和所谓典型论使苏联电影变得苍白、虚假，艺术形象完全被社会学公式

所代替，新中国电影也受到其影响，而苏联在20世纪50年代中期即开始纠正这个错误，中国电影却在"反修"口号下继续坚持原来的创作观念。

译制公映的影片除了大量的苏联影片之外，还有来自捷克斯洛伐克、匈牙利、波兰、德意志、保加利亚、朝鲜、日本、印度、法国、美国、英国、墨西哥等国的影片。而日、法、美等资本主义国家的影片主要限于一些工人斗争题材和人民生活的影片，并且多半是能够进行意识形态解读的，如法国影片《人间悲喜剧》表现一位年轻纯洁的姑娘受骗失身，绝境中得到一位素不相识的司机的帮助，这样的影片被视为表现劳动人民之间的互助友爱的精神，是值得发扬的道德意识文本。虽然外国影片的译制和上映都根据表现主题和政治倾向作了筛选甚至删节，但许多影片还是给国内的观众带来了不同的艺术享受和文化信息，而影片中所展现的资本主义国家的生活水平与生活方式也对主流意识形态造成了一定分裂。

从总体上看，新中国初期曾经独尊苏联电影，西方电影被视为资本主义的产物，除了为从事电影工作的艺术家、学生和党的高级干部作内部放映之外，全面退出中国文化，只对与新中国的意识形态有相通之处的少量美国左翼电影网开一面。20世纪60年代国际形势发生变化后，苏联电影也被视为修正主义，因此中国电影基本割裂了与国外电影发展潮流交往借鉴的过程。

尽管经历了种种变化，但是新中国电影总体来说是国家政治意识的影像记载，是主流意识形态的形象化解说，电影人用电影来阐释历史或者在银幕上再造历史，而观众也在艺术想象中认同影片所建构的历史和现实。

20世纪50年代，有评论者对社会主义国家电影的特点进行了如下总结：①有明确的主题思想；②有鲜明的英雄或先进人物的形象，以正面人物的鲜明性格和模范事迹来教育大众；③反映历史的真实和生活的真实；④不卖弄技巧，不要噱头，不以庸俗的低级的趣味性或小资产阶级无原则性的同情即所谓人情味，更不用色情的镜头来吸引观众，导演手法主张朴素简洁。① 这些原则基本体现了新中国电影的主要美学观念：坚持一种主题化的意识形态化的现实主义，即社会主义现实主义，既歌颂现实的光明社会，又为大众勾画即将出现的美好未来，唤起大众对新生活的渴望和向往。同时，还要适应教育程度不同的大众口味，用普通群众通俗易懂、喜闻乐见的形式描绘历史和生活，使工农兵得到精神愉悦和满足；在风格上要朴素、简单、纯洁，不提供低级趣味和唯美主义，要把政治和道德教育作为电影创作的第一使命。

① 参见顾仲彝：《怎样欣赏电影》，《大众电影》1958年第10期，第15页。

第五章 新中国电影：火红的年代

为了达到这样的目的，新中国电影在题材方面，强调以工人农民解放军的战斗和建设生活为中心。表现什么，以什么为对象，决定了题材在社会主义电影中的重要性。因而，题材规划形成了新中国电影创作生产的重要特色，直到现在，题材规划还在影响着电影管理的方式。在这种情况下，"领导部门按照全面反映政策、配合当时形势的原则制定题材规划，创作人员则按照规定好的题材和主题去寻找人物和事件。在当时特定的情况下，文化现象已被简化为经济、社会或阶级的等同物。这种题材规划和好莱坞式的'样式电影'有着根本的区别，题材规划直接反映的是政府的意识形态，而样式电影是为观众的口味拍摄的"[1]。题材决定之后，就是对题材表现的要求。电影管理部门曾经提出故事片的四好标准：好故事、好演员、好镜头、好音乐。具体体现就是传统的起承转合的叙事模式、传奇式的人物和曲折的情节，并按照因果叙事链达成善恶有报的结局，从而实现教诲与劝谕功能。20世纪五六十年代的电影观众是以5亿农民为主的巨大观众群。农村观众喜欢看的影片以情节曲折、结构完整、叙事简洁、节奏明快为主要特征。电影与传统戏曲、评书的叙事方式更加接近，电影影像风格则更多地学习模仿苏联的政治电影。

许多影片都表现新旧社会两重天的对比，意识形态的倾向性很鲜明。人物被分成好与坏、革命与反革命、忠与奸等二元模式，通过情节的引导，使一方获胜，一方失败或受到教育，从而将人物所代表的思想或价值观等灌输到观众思想之中，凡是表现人物复杂性格的影片都被冠以"中间人物论"的帽子。这种美学发展到极致，就是使复杂丰富的生活简单化，使人物脸谱化，情节公式化。

在风格上，电影大多追求崇高感。这种崇高感首先与重大的社会题材、雄伟壮烈的斗争生活相联系，"庆典式的叙事风格，仪式化的戏剧场景，英雄化的人物性格，礼赞性的叙述语言，构成独具魅力的崇高美"[2]。此期大部分影片的结尾处，摄影机并不遵从电影叙事惯例升拉开去，而是定格在主人公、胜利红旗，或庆典的某处近景或特写镜头之上，因为它希望观众接受的并非好莱坞式的故事，它自觉要求影片构成一种现实，至少是现实的一部分。它要求最大限度的认同，以实现最有效的询唤。[3] 这种美学风格，在更深的层次上体现了民众打碎旧世界、

[1] 参见姚晓濛：《新中国电影意识形态史》，北京：中国广播电视出版社，1995年，第39页。
[2] 郦苏元：《当代中国电影创作主题的转移》，转引自罗艺军、杨远婴主编：《百年中国电影理论文选》，北京：中国电影出版社，2001年，第542页。
[3] 戴锦华：《历史叙事与话语：十七年历史题材影片二题》，《北京电影学院学报》1991年第2期，第56页。

建设新社会而迸发出的激情，许多影片振奋人心，振聋发聩。美学风格粗犷雄浑，是时代精神的反映，但不利于表现多侧面的生活。新中国成立后的很长时期内，崇高风格逐渐成为一种固定的，甚至唯一的美学规范，规定了几代人的艺术创造。

在1956到1966年之间，新中国电影在形成社会主义电影体系的同时，也逐渐形成了具有广泛覆盖面、用不同方式承担着意识形态功能的多种电影题材和类型。从影片表现的时代来看，可以分为历史题材和现实题材。前者主要是讲述"革命历史"，它提供的是新的现实秩序赖以成立的合法性资源，解决"我们从哪里来"的问题。后者则大略分为"工业题材"和"农村题材"（"农业题材"），以及"少数民族题材"，解决"我们是谁"和"我们向哪里去"的政治问题。这些影片通过人物的命运来确立现实意义秩序。革命战争题材、当代农村题材、名著改编影片、反特片是这一时期最具时代特色的主流叙事，而少数民族题材电影、儿童电影、戏曲电影则因特殊的意识形态整合功能受到了格外的关注。它们都在意义秩序的建构中重述社会主义的历史必然性。新中国社会主义电影是"国家建构过程的一个关键手段，是现代中国民族国家中不可缺少的文化纽带，是中国民族主义的一个基本政治因素……中国竭力利用电影来建立一幅民族认同的单一化图画。"① 正是在这样一种政治与艺术的双重努力下，新中国社会主义电影奉献了一批经典之作，在中国电影史乃至世界电影史上都留下了一笔财富，无论是这些影片讲述的故事或是对这些故事的讲述，都是讲述这些故事的那个时代的最形象的铭记。当我们试图重新怀念、接近、反省、告别、祭奠或者继续这些年代的精神的时候，我们都将从这些新中国电影经典中获得丰厚的营养。

三、历史与革命历史题材电影

新中国电影的经典作品大多是革命历史题材影片。新生政权要求艺术家们用共产党的历史观念反映中国现代革命战争史，并通过艺术形象向大众普及新政权从形成到建立的必然性。这一时期，历史题材电影的共同主题可以归纳为"只有共产党才能救中国"。无论是近代百年中国的屈辱或是近半个世纪中华民族的抗争，都在传达一个共同的主题：只有共产党才能救中国，而更具体化地则被呈现为，毛泽东是中国人民的大救星，社会主义是中国的必由之路。实际上，这些主题，在许多影片中都是由主人公的台词直接表达出来的。

① 鲁晓鹏：《文化·镜像·诗学》，天津：天津人民出版社，2002年，第67页。

第五章　新中国电影：火红的年代

由于新中国成立后革命战争并没有立即结束，解放战争的战火未熄，抗美援朝又起，战争现实的延续，使关于革命战争的银幕表象获得了新的内容、新的合法性和新的意识形态意义。而新中国成立初期的电影艺术家，大都经历过战争年代，对那个时代十分熟悉并且记忆深刻，相比流变不居的现实生活，对革命战争题材的把握更加稳定。尖锐、复杂的民族解放和阶级斗争生活原本就易于用电影的形式表现，因此，革命战争题材影片作为此期的重要形态可以说是一种历史的必然。

新中国成立后的17年，拍摄革命历史题材影片超过100部，居各类题材之首。如《董荐瑞》（丁洪等编剧，郭维导演）、《渡江侦察记》（沈默君编剧，汤晓丹导演）、《平原游击队》（邢野、羽山编剧，苏里、武兆堤导演）、《上甘岭》（林杉等编剧，沙蒙导演）、《铁道游击队》（刘知侠改编，赵明导演）、《鸡毛信》（张骏祥改编，石挥导演）等影片备受推崇，这些影片虽然是为配合当时的革命历史传统教育而创作，但由于创作主体调动自己的审美经验，使影片在完成政治任务的同时，具有了一定审美价值。

这时期的战争题材影片致力于塑造各式各样的英雄，从而表现英雄主义与爱国主义。人物塑造一般都采用取材历史、虚构人物，或以某一历史人物为依据，综合同类人物性格特征的方法，除了少数已牺牲的基层指战员和个别从普通战士成长起来的英雄，基本不表现著名历史人物，尤其是不表现党内领袖人物。从风格样式上看，大致可分为三类：英雄成长片、革命战争／斗争片、史诗传奇片。

成长中的战斗英雄是这类影片的重要主题。这类影片表现人物在中国共产党的引导下，从自为的、不觉悟的个体成长为一个自觉的、觉悟的党的事业的英雄一员。

《董存瑞》在当时就产生过广泛影响。影片叙述革命战士成长的历程，从空有热情到有勇有谋，从一个身上有明显缺点的普通人到一个克服了缺点有坚强意志的革命战士，从带有孩子式的傻气到成熟的男人，从带有一定个人英雄主义色彩的战士到一个具有集体主义精神的无产阶级战士。在这些成长过程中，对人物的种种行为作了意义的界定，也为无产阶级战士的内涵作了阐释，使人物的意识形态成长史获得了叙事上的可信度。同一类型的影片还有《赵一曼》《刘胡兰》《聂耳》《回民支队》《白求恩大夫》等。

真正具有较高社会学历史价值和艺术价值的英雄成长片则是表现青年人如何在党的领导下成长为无产阶级革命英雄的影片。其中，最经典的作品就是谢晋导演的《红色娘子军》。

《红色娘子军》以第二次国内革命战争时期海南岛红军娘子军连的生活为题材，通过一名女奴成长为革命战士的过程，表现这支妇女武装的英雄事迹。椰林寨地主南霸天的女奴吴琼花不堪忍受压迫，多次反抗逃跑，但总逃不出虎口，装扮成华侨富商的红色娘子军党代表洪常青把她救出来，在他的指引下，吴琼花与不甘做封建礼教牺牲品的寡妇红莲一起参加了红色娘子军。在第一次执行侦察任务时，吴琼花路遇仇敌南霸天，按捺不住仇恨，开枪打伤他，违反了纪律受到处分。在洪常青的启发教导下，她逐渐提高了觉悟，克服了狭隘的个人复仇思想，成长为真正的革命战士。洪常青牺牲后，琼花继任娘子军连党代表，领导娘子军连继续战斗。

《红色娘子军》（谢晋导演，1961）

这种从群众的土壤中锻炼成长的叙事模式具有很强的现实示范性，如《大众电影》1956年第11期刊登了武汉市第二医院一位观众的文章《〈南岛风云〉带来的力量》。文中提到，当年3月23日，该院护士轮流看了该片，当夜妇产科来了十多名产妇，而病床已满，要是在平日，大家顾虑一定不少：产妇多了出差错怎么办？收下来照顾不了谁负责？可是今天，大家想起影片中的女战士符若华，就产生了一种强烈的责任感，于是在妇产科其他同志的帮助下，一起把困难解决了。电影被视作社会教育的影像化教科书，而渲染其立竿见影的效果则成了赞誉一部影片的一种方式。

战争／斗争片的故事核心不是人物的成长而是战争／斗争的过程。在传记中，

战争/斗争可能是人物成长的舞台,而在战争/斗争片中,人物则是战争/斗争的表现。这样的作品包括《万水千山》《战上海》《黑山阻击战》《红旗谱》《兵临城下》《红日》《燎原》以及《烈火中的永生》《野火春风斗古城》等表现中共地下斗争的影片。这些影片将人和事置于一个历史变迁的大背景下,常以重大历史事件为背景,虽然表现人物的命运和悲欢离合,但这并不是叙事的主要任务,人物命运较少个人因素,更多的是历史的必然性。这些影片虽然气势宏大、表现人物众多,但从时间跨度上看,大多以共产党的诞生为上限,以新中国的诞生为下限。

从叙述基调来看,这些文本大都采用了"风烟滚滚唱英雄"的高昂格调,是一种比较浪漫和充满乐观精神的英雄赞歌,其功能在于在历史中寻找胜利记忆。这一影片形态的主要创造与实践者是著名导演汤晓丹,汤晓丹先后导演了被奉为经典的《南征北战》(与成荫合拍)、《渡江侦察记》《红日》《不夜城》《水手长的故事》《祖国啊母亲》等影片,这些影片在有限的艺术空间内作了一定的探索和突围。其中《红日》表现国共正规军之间的大规模战役,从高级将领到普通战士,从军队到地方,从前方战争到后方医院,视野开阔,场面宏大,具有史诗风格。而影片更大的成就在于对人的刻画避免了当时符号化的作法,对解放军官兵敢于大胆表现作为农民出身的英雄的性格弱点,也对敌方官兵的作战才能、责任感等作了客观呈现。汤晓丹的影片往往以全景式的再现和典型细节的描绘相结合。全景式的再现除了能够用大场面冲击视觉吸引观众之外,也有直接满足意识形态需求的功用,而典型细节则往往是最终打动中国观众最为有效的方式。

汤晓丹的影片常常在硝烟弥漫的战场外,插入抒情性的或是富有戏剧性的细节。细节是为塑造人服务的,汤晓丹的影片坚持以人带史也是其保证艺术性的一个策略,其影片中的人物,即使是反面人物,如《渡江侦察记》中陈述所扮演的敌情报处长、《红日》中的张灵甫等,也都给当年的电影观众留下深刻的印象。在其影片中的人物身上,总是带有明显的民族文化和历史的印记,体现着特定历史时代的文化特征、风俗世态,从而给人深切的历史真实感。

抗美援朝影片是此类影片在新中国成立后的延续。抗美援朝作为意识形态表述上的胜利,也使以此为题材的影片获得足够的激情,抗美援朝题材电影的拍摄全部取材于真实生活而进行创作,讴歌革命英雄主义和大无畏的牺牲精神,以革命的现实主义风格塑造志愿军英雄的银幕形象,代表作《上甘岭》《奇袭》《打击侵略者》《英雄儿女》等,以史诗般的气势充分激发爱国主义和对敌战争的豪情。长春电影制片厂1964年拍摄的《英雄儿女》在当时是一部震撼人心的英雄主义

影片。影片是毛烽、武兆堤根据巴金的小说《团圆》改编的，影片有两条线索：一是志愿军战士王成由重伤、重返前线、要求参战直至壮烈牺牲；另一条是王文清、王芳、王复标从失散到团聚的故事，着重表现父女、兄弟之间的感情。英雄王成在二号阵地上英勇杀敌的场面，王成"为了胜利、向我开炮"的呼喊，配以独特的跃出战壕、拉燃爆破筒的造型，为爱国主义作了形象化阐释。影片中的主题歌《英雄赞歌》也成了传唱至今的主旋律。

当时产生了重大影响的革命战争／斗争影片还有《智取华山》《扑不灭的火焰》《永不消逝的电波》《狼牙山五壮士》《战火中的青春》《烈火中永生》《平原游击队》《柳堡的故事》《青春之歌》《暴风骤雨》《林海雪原》等。《永不消逝的电波》是一部典型的惊险样式的革命斗争题材故事片。它在思想性和艺术性方面所作的探索，为中国此类题材电影的创作提供了不可低估的经验。《烈火中永生》表现监狱斗争，小环境中是敌强我弱，英雄们处于完全的劣势，英雄主义更多地体现在意志上，意识形态的武装起到了决定性的作用。文本中时常让英雄们作生与死的选择，让感情与信仰正面冲突。这种极其痛苦的选择往往以信仰的维护而告终，极具悲剧震撼力。《野火春风斗古城》（八一电影制片厂摄制，严寄洲导演，1963）也是表现地下斗争的代表性影片。影片根据李英儒的著名同名小说改编，从原著的复杂情节中，凝炼出一条以人物的动作为依据，并贯穿全剧的主线——为配合根据地作战，杨晓冬和银环等地下党员在虎穴中，展开一场争取和瓦解敌人，特别是争取伪军团长关敬陶率部起义的斗争。这些影片承续了浪漫激越的激情通俗剧的写作传统，充满了正义与邪恶的价值对抗、善良人物的苦难遭遇、血泪涕零的感人场景。"在既定意识形态的规限内讲述既定的历史题材，以达成既定的意识形态目的：他们承担了将刚刚过去的'革命历史'经典化的功能，讲述革命的起源神话、英雄传奇和终极承诺，以此证明当代现实的合理性，通过全国范围内的讲述与读解实践，建构国人在这革命所建立的新秩序中的主体意识。"[①]

由于战争以胜利告终，战争使人们建立社会新秩序的理想得以实现，使所有以战争为表现对象的文艺形式都以乐观主义为创作基调和审美风格，即使是战争所引起的死亡，也不是为了引起悲剧情感，而往往具有明确的意识形态效果。西方战争影片所具有的暴力、血腥、残酷的表象往往被此期影片有意回避，战争中个体的命运也不在艺术表现视野之内，而重在展现战争的整体风貌和敌败我胜的战争结局。

① 黄子平：《"灰阑"中的叙述》，上海：上海文艺出版社，2001年，第2页。

第五章　新中国电影：火红的年代

20世纪五六十年代革命战争题材影片强调对英雄人物正面形象的塑造，常常以革命浪漫主义回避对战争苦难的描写，以英雄主义、大无畏的气概来淡化作为个体的人在战争中所受的创伤。许多革命战争影片中运用和添加了喜剧色彩，用以从严峻而残酷的战斗生活中表现出人民的智慧，对愚蠢残暴的敌人进行揭露，愉快爽朗的笑声几乎成为特色，影片的高潮往往终结于一个盛大的群众场面中，它是胜利的庆典，也是革命大家庭的团聚，更是党所领导的革命斗争不断胜利的主题重复和强调。因此既得到党和政府的支持，又受到了老百姓的由衷热爱。

《野火春风斗古城》（严寄洲导演，1963）

这一时期，也出现了一些具有史诗风格的电影，在历史的跨度中，通过个人命运反映时代变迁，通过时代变迁展示个体命运，揭示只有共产党才能救中国，只有走社会主义道路才能救自我，只有放弃小我才能获得新生。这类影片最有成就的代表之一就是《红旗谱》（1960）。影片根据同名小说改编，表层是一个子报父仇的故事。以锁井镇四十八村农民同恶霸冯兰池之间的阶级矛盾为主线，着力塑造朱老忠这个富于叛逆精神的农民从自发反抗到自觉革命的成长历程。影片中添加了朱老忠25年后带着全家从关东回到锁井镇，扬鞭闯过冯家大门的情节。按规矩，车过冯家门前都得下车，朱老忠偏要挥鞭飞马闯过冯家门前。同时伴以一曲高昂的唢呐音乐，这一情节与《祝福》中增加祥林嫂砍门槛的情节，以及后来《闪闪的红星》中将潘冬子与胡汉三由不直接冲突改为当面遭遇一样，如同一个挑战/宣战仪式，表达不向旧社会、反动分子妥协的立场与决心。这种使革命视觉化的策略在当时颇为奏效，具有传递和激发观众革命激情的效果。

《南海潮》于1963年上映，表现南海渔民30年来的生活和斗争。上集《渔乡儿女斗争史》着力描写的是1927年广州起义失败到1937年日军侵略华南这10年间渔民的不幸遭遇和斗争生活。故事主题围绕农家女阿彩和渔民之子金喜的爱情追求与波折而展开，通过他们坎坷的人生，去表现那个动乱时代的激烈的阶级矛盾和民族矛盾，歌颂了人民群众不甘受辱、不甘屈服奋起抗争的坚忍顽强精神。作为一部旧时代渔民悲惨的血泪生活史，影片充分调动观众的同情与悲愤，而作

为渔民觉醒的斗争奋进史，它又激起观众的斗志与豪情。《南海潮》以其深刻的社会内容和民族化、大众化风格特色，得到广大观众的喜爱。1963年公演，成为当时最卖座的影片之一。

革命战争及历史影片直接呈现中国革命的历史，这种革命历史的表述是关于社会主义革命、社会主义建设现实的另一种现实表述方式。影片所体现的以宣扬革命英雄主义、爱国主义、乐观主义、集体主义与革命的人道主义为核心的价值观及以"崇高"为基本形态的美学风格，适应了人民翻身得解放的自豪感，着力表现革命战争中人的悲欢离合，抒发革命战士献身革命之情。革命历史题材在事实上成为当时电影的"重大主题"。国家的文艺路线、电影规范的确立，对电影的调控和领导，常常通过"重大主题"电影的提倡和推展来实现，而电影的"代言性"价值也以此来达成。

四、新农村、新农民题材电影

农村在中国社会的巨大比重，以及"贫下中农"相较城市市民的"革命性"，使农村题材在20世纪五六十年代表现现实生活的影片中成为主体。1956年是新中国的一个富有转折意义的纪年，这一年，合作化运动达到高潮，而作为新生的社会主义国家最为重视的意识形态工具之———电影也必然要为合作化服务。电影通过塑造中国现代农民的全新形象，从正面去表现他们渴望走农业合作化道路的现实主题，并以极大的政治热情和主观意志使中国农村社会主义运动的正确性与必然性得到影像呈现。大量的合作化影片与其说是促进合作化的发展，不如说是将合作化作为一个胜利成果来表现，其功能与其说是直接的社会改造工具，不如说是像革命战争题材影片一样，通过对胜利成果、胜利来之不易的表现来使社会主义改造合法化。按照当时的文艺政策，不仅将"合作化"看成农村的一项具体工作，更重要的是将它看成建构现实意义秩序的一个过程。以改造农民为主要叙述环节的合作化、集体化题材影片，以集体创业的形式来显示社会主义的优越性，吸引徘徊观望的农民们加入这项新的革命之中。这些影片用故事的方式告诉观众，私有观念已经成为革命最可怕的敌人，而影片中着力塑造的一个个革命的农村新人形象则裹挟着强大的政治示范功能。

合作化运动涉及每个农民家庭及个人命运的变化，尤其是要求农民从几千年的小生产者的生产方式和传统私有观念中解放出来，转变为中国社会主义革命的动力，对于从土改中获得土地、劳动发家的梦想刚刚开始的广大农民来说，这无疑是一场痛苦的考验。然而，时代并不允许作这样的呈现，而是将合作化的障碍

归结为反动分子的破坏，是否参加合作化、在多大程度上支持合作化成了判断一个人政治立场的标准之一。在表现当代斗争生活的影片中，往往有几类形象：一类是根正苗红、思想从未动摇的先进分子；一类是搞鬼作怪，甚至损人不利己最终必定受到惩罚的人，其阶级身份大多为富农分子；一类是受富农诱惑拉拢、走过弯路、可以被教育好的农民中的落后分子。这种人物设置基本对应了合作化运动分三步走的需要。

合作化题材虽为电影市场的主流，但真正具有艺术性的是跳脱了这一模式的影片。《李双双》是李准编剧的一部展示中国农村妇女崭新精神风貌的优秀影片。影片虽以合作化为背景，却不以合作化模式取胜。李准是新中国培养出来的电影剧作家。1953年发表短篇小说《不能走那条路》受到文艺界重视，1954年参加了文化部举办的"电影剧本讲习班"，相继发表《李双双小传》《两代人》《老兵新传》《小康人家》等小说和剧本，对于新中国文艺规范稔熟在心。妇女队长李双双爽直、泼辣，敢与自私现象作斗争。丈夫喜旺胆小怕事，不支持妻子工作，先后两次离家。后来看到双双领导生产队获得丰收，主动回家团聚，夫妻言归于好。影片歌颂李双双为代表的大公无私、勇于向落后思想斗争的新农民形象，批判以金樵、孙有为代表的个人主义思想和以喜旺为代表的老好人（实际是立场不明），通过一个家庭内部的冲突来表现农村两种思想、两条道路的斗争。影片采用了轻喜剧的艺术样式及生动的性格化语言，具有浓郁的生活气息，让人们在清新、愉快的艺术氛围中得到思想教益。影片的成功与两位演员的出色表演分不开，李双双的扮演者张瑞芳表演非常成功。她准确地把握住了角色的核心基调，在表演爽朗、火辣性格的同时，更着力体现女性的温存、忍让，对丈夫、孩子的疼爱，对朋友的关心，使人物形象仍旧符合传统的性别观念。仲星火以特有的诙谐表演，塑造了一个淳朴而有些幽默感，但思想上还有自私狭隘的大男子主义意识的喜旺这一生动形象，给观众留下深刻印象。《李双双》不仅真实地反映了农村存在的人民内部矛盾，而且创造了一种农村片的新风格，因而受到广大观众和评论界的高度赞扬。

《我们村里的年轻人》是长春电影制片厂苏里1959年执导的一部当时家喻户晓的农村题材影片。影片将社会主义农村沸腾的生活，与青年人朝气蓬勃的精神面貌、乐观向上的生活情趣相结合，充分地展示了农村欣欣向荣的时代风貌。尽管高占武等三位男性代表着不同层面的感情取向，他们感情的成败多少承载着意识形成的价值标准，但观众还是在这些不同性格人物的情感碰撞中得到了满足。导演较好地体现了山西作家马烽的作品所特有的朴素、幽默、热情的风格，使这

部影片饶有情趣、别开生面。影片采用民间乐曲和地方风味的旋律来烘托情绪、气氛，语言、风俗也都充满山西独特的地方色彩。而郭兰英为影片配唱的插曲《人说山西好风光》，更是在群众中广为流行。

《李双双》（鲁韧导演，1962）

农村题材有影响的作品还包括1960年的《换了人间》，1961年郑君里根据同名话剧改编的《枯木逢春》，1962年女导演王苹的《槐树庄》，1964年由阳翰笙编剧、沈浮导演的《北国江南》，等等。这一时期凡是在艺术上有所成就的农村题材影片，虽然在创作背景上仍旧保持着强烈的时代共鸣，内容构思和人物塑造都具有明确的政治宣传意图，但艺术家们凭借自己的艺术才能，在创作的各个层面上尽可能体现了民间生活和民间文化本身的魅力，从而使影片表现出清新、活泼的生活气息。

五、现代和当代文学名著改编电影

对文学名著进行改编是新中国电影生产的一种重要方式。这时期文学名著改编影片大致分两类，一类是现代文学名著改编，一类是当代文学名著改编。

新中国"确定"的文学名著相当一部分为左翼文学，大部分左翼文学名著由于揭示了一个特定历史阶段的社会现实，具有一种史诗性的宏观展示，在新中国成立不久仍然具有批旧颂新、加强意识形态合法性的功用。《早春二月》根据柔石小说《二月》改编，谢铁骊编导，以1926年前后第一次国内革命战争时期浙江水乡市镇的社会生活为背景，反映20世纪20年代知识青年的苦闷彷徨。影片

较准确地传达了原著的人物形象和整体风格，同时，也根据时代的需要对人物性格作了一些调整，弱化了人物性格中的一些消极因素，增加了一些积极的亮色。导演谢铁骊不仅在外部冲突内心化上做了有益的探索，而且在突破传统戏剧式结构上也做了大胆的尝试。他在该片中"摆脱戏剧式结构影响，探求电影的'多场景组合'，尽可能不用技巧，使蒙太奇段落与段落之间产生撞击的效果"[1]。但影片在当时仍然受到了批评：没有表现大革命时代的主要脉搏，将阶级矛盾偷换成爱情的纷扰，劳动人民的困苦生活被归结为偶然事件造成的不幸，资产阶级恋爱的微澜代替了无产阶级革命的波涛。

夏衍在左翼文艺运动时就已经是领导人物，新中国成立后，在1955年到1965年长达十年间任文化部副部长，但其对中国电影最直接的作用在于以自己的创作实践对电影剧作理论的发展和完善。除了改编鲁迅的《祝福》、茅盾的《林家铺子》之外，他还改编了巴金的《憩园》（即香港影片《故园春梦》），陶承的《我的一家》（即影片《革命家庭》），罗广斌、杨益言的《红岩》（即《烈火中永生》），积累总结了一套完整、系统的电影剧作和改编理论，以《写电影剧本的几个问题》为名出版。夏衍对文学改编所持的基本原则是，应当按照原作的性质而有所不同，即改编经典要力求忠实于原著，即使是细节的增删、改作，也不该越出以致损伤原作的主题思想和独特风格，如改编的是神话、民间传说和所谓稗官野史，改编者就可以有更大的增删和改动的自由。夏衍对经典著作的改编手法和原则在很长时间内几乎成为电影改编的典范方法。

《祝福》是鲁迅小说中相对接近电影思维的作品之一。夏衍的改编没有因袭原作的结构形式，而是以祥林嫂的出走、被抢、再嫁、婚后生活、再次回到鲁镇直至死去的时空流程展开叙事。剧作改变了原作所采用的倒叙手法，也取消了"我"的叙述立场，而代之以常规的叙事形式，体现出电影重故事、重戏剧性的特点。作为封建势力的表意符号之一，卫老二一出场便被赋予了"机伶、世故"的品行特征，正是这一人物直接导致了祥林嫂的出逃以及此后一系列悲剧事件的发生。这一人物的增设不仅强化了戏剧冲突，而且一改小说中肃杀、清冷的风格，开篇就形象化地展示了观众看起来已经显得有些熟悉的阶级对立：卫老二作为封建势力表征的奸诈、狠毒和祥林嫂作为普通百姓的无辜、凄惨。在祥林嫂与贺老六婚后生活的表现上，剧作一改原作的简单叙述，不时提醒观众，是黑暗势力吞噬了他们本应该享有的平静生活。剧作以平行的手法表现了贺老六与阿毛"共时"的

[1] 黄雯：《怎一个冲突了得》，《北京电影学院学报》2001年第1期。

惨死，天灾与人祸同时并置于已经遭受生活重创的祥林嫂身上，而且特别强调了人祸／社会元凶的巨大破坏力。原作所特别侧重的女性人物命运的悲剧在夏衍的剧作中更多被表达为一个社会的悲剧。夏衍对《祝福》的改编一直被看作成功改编的典范。

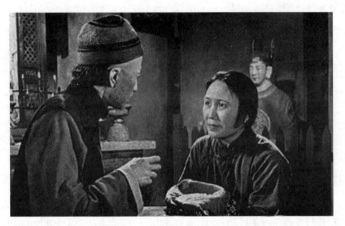

《祝福》（桑弧导演，1956）

《林家铺子》则是夏衍根据茅盾的同名小说改编，描写浙江杭嘉湖地区一个小镇上一家商店倒闭、老板破产逃走的故事。影片将主人公的个人命运同特定时代的重大历史事件结合，突出林家铺子的兴衰与整个社会动乱的内在联系，从而强调了影片的社会批判意义。在谈及《林家铺子》的改编时，夏衍说："在当时，为了要组织起'抗日救国'的全民统一战线，对民族资产阶级——特别是受到压迫较重的中小工商业者，主要的还是要引导他们走上反帝反封建的斗争，而不能把锋芒集中到民族内部的阶级矛盾。……当这个作品改编成电影而在今天放映的时候，观众就完全有理由要求我们对《林家铺子》里的人物作出应有的阶级分析了。对此，我在征得了茅盾同志的同意之后，对林老板这个人物的性格作了一些必要的补充。我把林老板这一类人物处理为：一方面是被压迫者、被剥削者，另一方面又是一个还可以压迫人的剥削者。压迫他的是帝国主义、官僚买办资本家、大商人、大小军阀、国民党官僚、土豪劣绅，但是他还有可以压迫和剥削的更弱小的对象，这就是农民、小商小贩，以及孤寡无依的朱三太、张寡妇等等。他对豺狼是绵羊，但是他对绵羊则是野狗。'大鱼吃小鱼，小鱼吃虾米'，是当时的社会现实。我想，不把林老板写成一个十足的老好人，不让今天的观众对林老板有太

多的同情,应该说是完全有必要的。"①《林家铺子》呈现出相对严谨而流畅的现实主义风格,具有一定的认识价值和审美价值,显示出了新中国电影艺术达到的一个新高度。

夏衍的改编之作更多的是一些"历史故事"的重新叙述,其间注入了显而易见的时代因素,浓郁的意识形态话语鲜明可见,"历史故事"的叙事肌理中,分明是清晰明确的现实政治烙印。在《写电影剧本的几个问题》一书中,夏衍指出"电影的特点一是群众性,一是综合性","电影是最富于群众性的、最有力的宣传武器"。事实上,"主题艺术"的目的性和功能性要求也横亘在包括夏衍在内的电影创作者面前,在一定程度上限制了这些影片的成就,也使现代文学的名著意义受到局限。

除了现代文学名著之外,当代小说也往往通过电影改编成为电影经典。新中国的文学史上,有所谓"三红一创,山青保林"的简称,指的是产生过重大影响的8部中国当代长篇小说:《红岩》《红日》《红旗谱》《创业史》《山乡巨变》《青春之歌》《保卫延安》《林海雪原》。这些"红色文学经典"绝大多数被改编为电影。从1960年到"文革"爆发前,几乎每年都有一、两部经典的反映革命战争和农村生活的长篇小说被改编成电影,冯德英的《苦菜花》、李英儒的《野火春风斗古城》、周立波的《暴风骤雨》、陆柱国的《上甘岭》等都是比较著名的例子。

从题材上看,这一时期的名著改编影片主要分为表现革命历史内容和表现社会主义革命与建设两类。《青春之歌》表现女主人公林道静从一个小资产阶级知识分子成长为革命战士的经历;《红旗谱》描绘朱老忠等农民走上自觉革命道路的轨迹;《林海雪原》描绘东北剿匪的艰苦斗争;《暴风骤雨》表现解放区如暴风骤雨般猛烈的土地改革运动;《野火春风斗古城》描述抗战时期华北某古城地下党组织对敌进行策反斗争的故事;《苦菜花》反映胶东半岛抗日军民斗争生活;《烈火中永生》再现严酷的地下革命斗争和狱中斗争……相对来说,根据当代文学名著改编而成的电影有着更为广泛的接受群体,一方面是因为这些作品的创作者与观众处于同一时代,有着共同的高亢、积极的时代情感,而不像《祝福》《林家铺子》《早春二月》那样由于革命形势的影响,影片中呈现出悲剧的情绪,另一方面是在对许多当代文学名著进行电影改编时,加入了民间文化的形态,满足了以农民

① 夏衍:《夏衍谈〈林家铺子〉的改编》,载徐州师范学院中文系编:《中国当代文学研究资料:夏衍专集》(上册),1980年。

为主的电影观众的欣赏习惯。

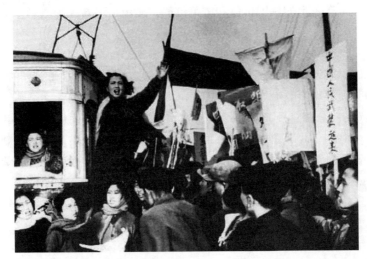

《青春之歌》（陈怀皑、崔嵬导演，1959）

六、新中国的喜剧片

新中国成立初至1955年，没有创作出任何一部喜剧影片。一方面此时硝烟未尽，电影需要集中表现战争中的英雄人物，更多需要的是加强观众对新政权的信心，从而集中力量建设新家园；另一方面受1951年对电影《武训传》批判的余波的影响，电影工作者面临许多条条框框的限制，缺乏创作勇气。1956年，国家整体形势趋于稳定，工商业社会主义改造完成，社会大众充满翻身后的幸福感与自豪感，也为讽刺喜剧制造了良好的氛围。同时，官僚主义思想和作风逐渐滋长，产生了讽刺喜剧兴起的社会基础。同期，苏联文艺界提出反"无冲突论"和"粉饰现实"，并且拍摄了一批喜剧片，对国内电影界产生了直接影响。而国内强调文艺"干预生活"的主张也为喜剧片的产生创造了舆论条件。

1956年在"双百"方针提出后不久，吕班导演的影片《新局长到来之前》，作为新中国第一部讽刺喜剧片问世。影片漫画式地塑造了一个自私自利的马屁精牛科长的形象，突出了官僚主义者对上奉承献媚对下骄横糊弄的嘴脸，而牛科长对待局长和一般同志截然不同的态度，也被上升为对待个人利益和国家人民事业的立场问题。这部影片原是一部独幕讽刺喜剧，剧本发表后受到好评，各地艺术剧院争相演出，中国青年艺术剧院到中南海为毛泽东、周恩来等作过专场演出，

也得到赞扬。不过，这种好评显然不是针对影片的艺术质量的肯定，而是影片所取得的社会效果，官僚主义是1956年整风的一项主要内容。改编时只是丰富了喜剧细节，使人物形象更加鲜明，应当说在政治上具有了相当的保险系数，但影片最终还是在反右运动中为导演吕班带来了噩运。

同年还生产了《不拘小节的人》《如此多情》《寻爱记》《球场风波》等一批喜剧片。与《乌鸦与麻雀》这样的讽刺喜剧不同，上述影片的讽刺限于道德化的范畴，而不是对社会的置疑，这类讽刺喜剧具有"讽劝型"的教化目的。牛科长的伎俩是捞点小转椅的便宜，借机换大办公室以提高身份，顺嘴编造与新局长同生死的经历以满足虚荣心，这些大多与人物的日常品行相关联，不涉及政治阴谋，这是一种"理性化的讽刺"。被讽刺的对象代表的是一类人，这里的"类"不是按职务等级划分，而是按其所代表的某种品行或行为划分的。在讽刺语言和手法上，多采用"生活化的合理误会、巧合、偶然等喜剧因素制造笑料，辅以夸张和重复手法"。甚至人物的姓名也具有隐喻性，如《如此多情》中见异思迁的女主人公傅萍（浮萍），《未完成的喜剧》中的易浜紫（一棒子）。

20世纪50年代中期的喜剧影片以讽刺的面貌出现，是因为此时的喜剧片带有很强的现实性、工具性和目的性。影片讽刺的对象或者是自私自利，或者是工作方法跟不上时代。《新局长到来之前》中所讽刺的对象只是一个总务科长，他的张狂表演是由于新任局长的缺席/隐身，当丑角充分表演之后，代表正面形象的新局长出现，纠正制止了他的行为。在一部影片/一个封闭语境中，职位最高者往往是正面形象，其意义在于表明制度的合理性和可靠性，那些违法乱纪、为非作歹、谋取私利者往往只是一些基层领导或低级干部，这种人物设置策略用于意识形态宣传十分有效，所以能够一直沿用到后来的喜剧创作。作乱者可能在短期内或某个范围内沆瀣一气，越是如此，越能体现阶级/反腐斗争的艰巨性，但这些都是建立在影片中所涉及的最高级领导必然是正面的基础之上，他因为种种原因而缺席，但当他出现的时候，必然可以拨乱反正。有的导演没有充分意识到这种策略的必要性，试图有所突破，如吕班导演的最后一部喜剧影片《未完成的喜剧》(1957)通过三个故事"朱经理之死""大杂烩""古瓶记"讽刺官僚主义者、吹牛皮者、不赡养老人的人。三个故事有一个教条主义批评家——易浜紫（谐音"一棒子"）贯穿始终，其中"朱经理之死"设置了一个较为成功的喜剧情境：朱经理疗养回来发现大厅里给他设了灵堂，秘书正在给他写悼词，朱经理对着悼词、花圈大加挑剔，最后大叫"我没有死，我还活着"。但此片尚未出世就被打成"毒草"，影片和导演都遭到了封杀。

对于新生政权来说，喜剧虽然只是道德化的讽刺，但也有伤害民众信任之顾虑，即使是观众也惧怕信心受到冲击。许多观众也自觉参与了对此类影片的质疑。在这样的环境中，喜剧片的生产已经完全超出了艺术创作的范畴。导演吕班曾谈到自己拍讽刺喜剧片的顾虑："怕弄不好，怕弄巧成拙，怕弄得低级了，趣味庸俗了，怕讽刺得不准确，尺寸掌握不对，轻重配置不当，怕歪曲了现实，怕把讽刺变为诬蔑，怕……""开始我倒不怕，可是我周围的气氛弄得我从不怕到渐怕，以至于在'前怕狼后怕虎'的心情中，束手束脚地拍完了这部影片。""我没敢故弄噱头，没有敢过分夸张，也没敢让大家多笑……"①

新中国喜剧电影生产最不能被遗忘，同时也是悲剧性的人物就是吕班。吕班在新中国成立前就开始从事表演，1950年起任导演，与伊琳合导了北影厂第一部故事片《吕梁英雄》，接着与史东山合作导演了《新儿女英雄传》，独立执导了《六号门》《英雄司机》等片。20世纪50年代中期，由于政治气氛较为宽松，他转向对讽刺喜剧的探索，由此也给自己带来了厄运。在1957年的"反右运动"中，成了"利用讽刺喜剧宣传反党反社会主义的、凶狠的党内右派分子"，从此停止了艺术创作，直到1976年病逝后，才得到平反。他成了为新中国喜剧电影付出最大代价的导演。

1958年，郭维根据赵树理小说《三里湾》改编、导演了影片《花好月圆》，影片较为成功地保持了原作中的幽默感，既讽刺了时代的不和谐音，又显得诙谐风趣，但影片受到了"用三角恋爱代替政治斗争和阶级斗争"的批判，遭到禁映。同年还有一部喜剧片《布谷鸟又叫了》由杨履方根据同名话剧改编，黄佐临导演。女青年团员童亚男有新思想，而未婚夫王必好为了把她束缚在自己的手中，竟然要求她不能同男人讲话，不能去学开拖拉机。影片讽刺了一个只关心生产不关心女性解放的农村基层干部，上映后立即受到激烈批判，被认为"歪曲现实""丑化党的领导"。

讽刺性的喜剧片生不逢时，于是歌颂型喜剧应运而生。1959年，在规划"国庆十周年献礼片"时，电影界领导发现没有喜剧片，于是决定由夏衍负责"抓"出一部喜剧片。《五朵金花》成了重点，夏衍下达了"要喜剧、要有大理山水、载歌载舞、轻松愉快、不要政治口号"的指示，于是歌颂型喜剧影片的样本出现了。沿着这个样本，在歌颂型喜剧路线上走得更远的是《今天我休息》（李天济编剧，鲁韧导演），"今天"是户籍警马天民的休息日，所长爱人要为他介绍邮递员刘萍

① 吕班：《谈谈我心里的话》，《大众电影》1956年第17期。

作对象，但这一天里，马天民为了帮助他人几次失约，以致刘萍产生了误会，对他态度冷淡，正在这时刘萍的父亲回家，才发现正是马天民帮助了自己，于是刘萍深深地爱上了这个人民警察。影片在一个完全没有矛盾冲突的正面环境中，靠极度的夸张、巧合、误会来达到喜剧效果。

《今天我休息》（鲁韧导演，1959）

　　这两部影片得到了广大观众的认可，这种少有的"成功"引起了电影界的关注，评论界据此开始讨论"社会主义新喜剧"，最后总结出这种新喜剧的特征：其性质是歌颂光明，不写否定的消极的事物，态度上应当是歌颂而非暴露，通过影片证明生活是美好的；在人物形象方面，要塑造正面形象，从而达到歌颂新时代的目的；在喜剧技巧方面，诙谐、幽默、风趣、误会、巧合是基本手法。生活轻喜剧成为此后很长时间内喜剧片的主要模式。包括鲁韧导演的《李双双》，谢晋导演的《大李、小李和老李》，谢添、陈方千导演的《锦上添花》，桑弧导演的《魔术师的奇遇》，严寄洲导演的《哥俩好》等。这些生活化喜剧，以现实生活为题材，表现人与人之间的小矛盾、生活态度、工作态度、夫妻关系、同志关系，结局无例外是"家庭团结、夫妻和好、破私立公、改邪归正"，属于一种避重就轻的策略。此类喜剧用一种"生动化"的手段，完成着温情歌颂的功能。

七、谍战惊险类型片

　　新中国成立之初，社会结构简单，社会风气良好，大多数社会成员具有共同的人生观、价值观，社会凝聚力较强。国内外敌对势力的破坏与颠覆活动，对新生的政权构成一定威胁。内有残余敌人，外有美蒋势力，政治上遵从以阶级斗争

为纲的路线，人们似乎相信，在自力更生自给自足的封闭的社会里，只要排除了外来威胁，就可以获得和平与美好生活。反特片的诞生就是这种社会认知的产物。此类题材电影在内容上，以揭露敌对势力的破坏颠覆活动，教育人民提高警惕为主，主要戏剧冲突就是找特务、抓特务，风格样式则以苏联惊险片作为重要参照系。

反特片多由反特小说改编而成。在20世纪五六十年代，苏联的侦探反特小说也有相当的影响，使中国与东欧文坛出现了创作"反特小说热"。中国反特小说尤以《国庆十点钟》《徐秋影案件》《第四者》等影响最大，由于具有较强的悬念和惊险性，多被改编成电影。

1949年新中国电影起步之初，为适应意识形态斗争之需要，各电影生产机构就把摄制反映隐蔽战线上对敌斗争事迹的影片列入生产计划。首开此类影片创作先河的是《无形的战线》《人民的巨掌》，继之而来的则有《斩断魔爪》《神秘的旅伴》《天罗地网》《虎穴追踪》《国庆十点钟》《寂静的山林》《羊城暗哨》《徐秋影案件》等。

反特片是和平时期的战争片，它线索单一，人物关系敌我分明；虽然工作性质隐秘，但工作、生活较单纯；矛盾冲突尖锐，往往是你死我活的较量；都有一场生死对决，所反映的斗争生活既是前哨战，又具有决定胜负的性质，因此，影片必胜的结局往往喻示整个对敌斗争的必胜和新生政权的必胜。反特片以惊险情节贯串全片，一般较多利用悬念、夸张和渲染手法，故事情节紧张多变，节奏快速，突出显示人物临危不惧、机智勇敢的性格，并不追求表现人物复杂细腻的思想感情。

《羊城暗哨》是20世纪50年代公安题材电影创作的标志性作品。着眼于塑造英雄人物形象，是中国惊险片创作的一大特色。《羊城暗哨》的主要人物侦察员王练为了搞清敌特的阴谋（企图组织一个所谓"人民代表团"到联合国大会上进行"控诉"，以败坏共产党的声誉），冒充入境敌特，打入敌圈。敌人对他进行了多次严酷的生死考验。王练在生与死的较量中，凭借他的智慧和胆识多次化险为夷。尤其是敌特头子让他与女敌特八姑结为夫妻，把这个人物置于更加进退两难的境地。一个共产党员被迫要同一个国民党的女特工建立夫妻关系，在20世纪50年代海峡两岸全面对峙的政局，以及"性"作为电影禁区的社会氛围下，这种极其微妙的人物关系，不能不在观众的潜意识中产生作用，这是此片引起观赏兴趣的因素之一。影片也成功刻画了女特工八姑。这个人物不只是常见的那种卖弄风骚、企图以自己的色相猎取情报的政治或经济斗争的工具与符号，同时也在相当程度上揭示了她作为一个没落阶级的女人的苦恼、绝望与挣扎的心情。《羊城暗哨》悬念层出不穷，其中最吸引人关注的悬念是"到底谁是梅姨？"影片编导

让我们跟随侦察员王练探险般地越过了五道神秘的门，直到影片临近结束才看到她的真面目。这除了类型上的吸引力以外，也表达了当时流行的"敌人潜藏很深，不易发现，要百倍提高警惕"的斗争意念。反特惊险片在植根于中国生活土壤的同时，已突破了苏联同类作品的模式。

如果说《羊城暗哨》是公安反特题材，那么《冰山上的来客》（长春电影制片厂，1963）则是边防反特题材的代表性作品。影片表现在帕米尔高原，冰山雪海之间，远远行进着一群骑马迎亲的塔吉克人，盛装的新娘子叫古兰丹姆，然而镜头移到一座礼拜寺，一个愁容满面的少女也叫古兰丹姆。谁是真正的古兰丹姆？边防战士展开调查，在当地群众协助下，捕获了阴险狡猾的敌人，消灭了流窜在边陲的匪帮。这类影片具有较多的影像奇观，包括自然景观和民族风情，受到观众喜爱。

新中国初期，剿匪题材也是反特类型的一个分支。代表性影片《英雄虎胆》（严寄洲、郝光导演，1958）描绘解放初期解放军在广西十万大山剿匪的故事。其中由王晓棠扮演的女匪特的形象在当时引起很大争议，认为影片未能表现出女匪的阴险、毒辣，相反，在匪徒们设宴欢迎副司令时，她表现冷淡甚至厌烦，土匪调戏她时，她表现出极大的憎恶，被匪首李月桂打后，她又伤心地哭泣。如果用现在的艺术眼光衡量，王晓棠扮演的女匪特的形象显然更符合人性的特点，更接近于生活的原型本质。但就当时政治化的艺术批评标准而言，显然有立场错误、美化敌人之嫌。

惊险故事片面临的两难在于如何既有效地利用惊险因素对观众的吸引力，又不至于被主流政治化批评视为"为惊险而惊险"的西方资本主义作法。对此，影片在分寸把握上颇具匠心。

反特片的意识形态性首先表现在敌我二元对立，我正敌邪，以揭露、批判美蒋对新政权的破坏颠覆为主要政治指向，高扬了革命英雄主义精神；其次表现在结局上，我胜敌败，于是，反特片永远是一出喜剧，似乎没有发现不了的特务，一旦发现就没有抓不到打不倒的特务。反特片很容易在表现特务复杂性时给予其人性的多样性，在技术上也容易走向故事化、悬念化。当时，中央电影局艺术委员会分管艺术创作的陈波儿曾经批评《无形战线》等反特片"在内容方面，编导思想表现着非阶级观点的偏爱，这种失去阶级观点偏爱就是造成此片原则性的缺点的最基本的因素"，编导"以为依靠技术可以取悦于观众"。这篇影评文章作者当时在电影界具有很高的威望，因此它对此后反特片的拍摄具有相当的影响作用。例如，根据1955年人民日报《她为什么被杀》的报道改编而成的《徐秋影案件》

也引起了许多评论的质询，认为过多着眼于破案，没有写出复杂的尖锐的阶级斗争，似乎有同情徐秋影之意，而忽视了思想性。

《英雄虎胆》（严寄洲、郝光导演，1958）

20世纪五六十年代共拍摄反特片28部，其他影响比较大的影片还有《神秘的旅伴》《铁道卫士》《沙漠追匪记》《云雾山中》《昆仑铁骑》《跟踪追击》等。这段时期以"反特"为主要内容、以"惊险"为样式的公安题材电影，尽管对人物丰富的内心世界拓展不够，文化底蕴显得不足，但它们在当时色彩比较单调的电影园地里，为之增添了几分生气，在那文化生活贫乏的岁月里，一定程度上满足了人们有限的娱乐与审美需求。

八、少数民族题材电影

新中国成立初，少数民族人口只占中国总人口的6%，少数民族地区却占据全国总面积的60%。新中国力求使少数民族逐渐步入中国社会主流，在政治宣传中，强调少数民族是中国大家庭的一部分，在大多数少数民族地区不同程度地采用汉族地区的社会改革模式。由于不同民族之间文化、经济等各方面的巨大差异及少数民族政策在实施过程中出现的具体困难，新中国成立初期，少数民族问题仍然不时地突显出来。电影便成为宣传民族政策、团结少数民族的重要途径之一。

新中国成立后的17年间，共拍摄了45部少数民族题材影片，反映了蒙古、藏、回、苗、瑶、壮等18个民族的历史和现实的生活图景。这些影片除了具有爱国主义情感、英雄主义气质等时代共鸣之外，还精心构建了民族团结的多民族国家

图景。少数民族地区富有异域色彩的自然景观和生活方式,富于个性化的人物性格,以及对理想、爱情的追求既为电影艺术家们提供了充足的想象空间,又在一定程度上对新中国电影作了丰富和补充。

少数民族电影所取得的成就,不仅表现在数量多、题材内容丰富上,而且艺术形式也多种多样。既有常规样式的正剧片,如《内蒙人民的胜利》《阿娜尔罕》;又有人物传记片,如《回民支队》《远方星火》;还有惊险片,如《冰山上的来客》《神秘的旅伴》;音乐风光片,如《刘三姐》;抒情喜剧片,如《五朵金花》;神话悲剧片,如《阿诗玛》;歌剧片,如《柯山红日》;舞剧片,如《蔓萝花》;戏曲片,如《秦娘美》等。许多少数民族题材影片为中国电影甚至中国文化赢得了国际声誉,如《内蒙人民的胜利》《边寨烽火》《五朵金花》《蔓萝花》《农奴》《阿诗玛》在埃及、菲律宾、西班牙等国的电影节上获奖。

《内蒙人民的胜利》(干学伟导演,1950)是新中国第一部反映少数民族题材的影片。影片原名《内蒙春光》,蒙古王爷是一个对内压迫奴役本民族百姓、对外投靠国民党参与反共的反动形象,由于违背了当时的少数民族政策,公映一个月就被停映。文化部部长沈雁冰组织一百多位有关部门领导与文艺界知名人士参与修改讨论,周恩来发表讲话指出:"我们对少数民族的王公和上层分子主要是争取,就因为他们虽然是残酷的统治者,但他们不是主要的敌人……《内蒙春光》没有从全国阶级斗争的全局来看问题,而是孤立地写少数民族中一个民族的阶级斗争,这就会把少数的王公作为主要敌人,得出一旦推翻了王公的统治,民族问题就会完全解决了的错误结论,而且必然不能真实地反映我国少数民族的斗争实际……"① 修改后的影片更名为《内蒙人民的胜利》。道尔基王爷的形象发生了重要改变,他起初受蒙蔽和欺骗,经过共产党员苏合的启发和争取,最终觉醒,识破了国民党特务的阴谋,接受了共产党的民族政策。《内蒙人民的胜利》为新中国的少数民族题材影片奠定了基本叙事策略与类型。其叙事结构的基本特征是,用阶级分析的二分法形成叙事最基本的二元对立结构,阐释产生于国家意识形态体系中的基本主题,并在不同题材的不同故事中,形成各种万变不离其宗的叙事变形。

这一时期少数民族题材片有关于少数民族地区解放的主题,有表现少数民族参与抗日战争的主题,有关于汉族与少数民族人民相互哺育、融合的阶级亲情主题,以及主要产生于20世纪50年代中后期的农业合作化建设的主题。许多影片

① 齐锡莹:《晶莹的记忆,深切的思念》,《电影艺术》1980年第4期。

与非少数民族影片一样，采用新旧社会二重天的叙述方式，反映各少数民族在中国共产党的领导下，推翻旧社会的深重压迫，获得自身解放，获得社会主义大家庭火样的温暖。在这类题材的影片中，不仅具有与同类汉族影片一样的正义与邪恶的斗争、压迫与反压迫的对立、生与死的对抗，还有少数民族人民特殊的辛酸经历与血泪体验。

如《农奴》（黄宗江编剧，李俊导演，1963年八一电影制片厂摄制）主要反映了西藏农奴的解放斗争，采用呈现苦难、揭露罪恶的形式，充分调动有过苦难体验的观众的仇恨，而使未经历过苦难历史的青年观众充满恐惧，从而有效地表达只有共产党才能解救人民于苦难之中的主题。由于导演选用大多是农奴出身的藏族演员，因此演员充满激情的表演使影片极具说服力，人物形象塑造也十分鲜明。

少数民族影片另一个重要的表现内容是在社会主义新生活中少数民族人民美好、坚贞的爱情，在幸福生活的呈现过程中，隐含的是对社会主义道路的信任。如《天山之歌》（维吾尔族）、《绿洲凯歌》（维吾尔族）、《芦笙恋歌》（拉祜族）、《五朵金花》（白族）、《洞箫横吹》（苗族）、《苗族儿女》（苗族）等。浪漫的想象和劳动人民美好的爱情，弥漫在莺歌燕舞的银幕上。1964年摄制的《天山的红花》（崔嵬、陈怀皑、刘保德导演）通过哈萨克族女共产党员阿依古丽当选为生产队长，带领群众搞好生产，并与暗藏的阶级敌人、反动牧主的儿子兽医哈思木的破坏做斗争，与丈夫的"发家致富"和大男子主义思想做斗争，终于夺取牧业大丰收的故事，把种族／阶级、政治／性别、进步／落后等多种主题糅合在一起，突出了少数民族地区社会主义建设的基本题旨。这部影片值得注意的是对阿依古丽这个人物形象的塑造。这个女性形象在影片中具有了党员、领导／妻子的双重身份，似乎可以看作少数民族题材影片中关于女性形象叙事策略的一个成功改变：她的党员和干部身份标志着新政权已在少数民族地区建立了稳固完备的基层组织和政府机构，而无需再由以汉族为主体的党和国家政权形象以外来者的身份来填充影片叙事中的权威位置。

少数民族影片的主题往往是歌颂新中国，抒发翻身作主的自豪感以及大干社会主义的豪情壮志，控诉封建社会、农奴社会的罪恶。

《五朵金花》（王家乙导演，1959）

这些礼赞影片，在摄取自然景物时，往往以蓝天、白云、雪山和雄鹰等少数民族自然景观为标志，明快流畅的意象蕴含着乐观的心境和饱满的情绪。这些影片在当时对宣传主流意识形态的民族政策，增进各民族间的相互了解，消除民族隔阂，克服大汉族主义和地方民族主义，促进民族团结方面发挥了一定的作用。

1961年的《达吉和她的父亲》（王家乙导演）也是少数民族题材电影的代表作。汉族姑娘达吉，自幼被奴隶主掠去为奴，由彝族奴隶马赫抚养成人。新中国成立后汉族工人任秉清支援彝族建设时，发现达吉是自己的亲生女儿。三人各为父女之情所苦恼，最终两个民族的父亲与达吉共同组成了一个奇特的新家庭。更重要的是孩子们在被抚养的过程中都被赋予了一个少数民族的身份和名字——艾里或达吉。在叙事的展开中，孩子们已不再像他们的父辈（孟英和任秉清）那样两次以异族外来者的身份进入少数民族地域，而是成为少数民族的一部分。在重新确认了自己的父母和汉族身份之后，孩子们亦不愿再离开养育自己的少数民族，从而获得了双重民族身份，你中有我、我中有你，汉族与少数民族在血缘上已经密不可分。这个由不同民族组成的特殊家庭喻示了多民族社会主义国家大家庭相互融合的景象。

少数民族女性是少数民族影片中的重要元素。一般来说，有三种情况，一种是女性在旧社会饱受压迫和欺凌，在新社会中走向新生，她的命运是民族命运的象征，当少数民族女性在影片中承担这样的功能时，与非少数民族影片基本相同。另一种情况是女性在影片中是社会主义建设的积极参与者甚至领导者，如《五朵金花》中的五位金花、《天山的红花》中的阿依古丽，这些女性与同类题材中的女性的最大不同在于，在服饰、言行举止方面她们仍旧保持着女性的气质与特征，如《五朵金花》表现出女性的羞涩和温柔，与同类题材影片中女性努力将自己装扮成男性的做法相比，既增强了观赏性，又符合观众的社会心理。少数民族题材中的女性还有另一类角色，即民间传说中的女性。这类女性往往聪明、勇敢，富于反抗精神，不向统治阶级低头，如《阿诗玛》中的阿诗玛、《刘三姐》中的刘三姐。无论是哪类影片，所表现的少数民族女性都有一个共同特征：美丽。她们不必剪去乌黑的长发，也不必脱去绚丽多彩的服装，她们优雅的女性特质在少数民族的环境中似乎也不会影响她们成为革命者或优秀的社会主义建设者。这使当时的电影在感官上增加了丰富性和审美感。

少数民族影片的繁荣在一定程度上归功于一批热心少数民族电影创作的艺术家，如导演《回民支队》《农奴》的李俊，导演《达吉和她的父亲》《五朵金花》《景颇姑娘》《金玉姬》的王家乙，导演《阿诗玛》的刘琼，导演《神秘的旅伴》

《边寨烽火》的林农,导演《冰山上的来客》的赵心水,导演《刘三姐》的苏里,导演《草原雄鹰》《金银滩》的凌子风,剧作家王公浦、季康,还有演员杨丽坤,她是《五朵金花》与《阿诗玛》的主角,创造了美好的银幕形象。雷振邦是《达吉和她的父亲》《五朵金花》《刘三姐》《冰山上的来客》等诸多优秀影片的作曲者。少数民族电影都有一个突出的特点,即大都配有富于民族韵味的主题歌曲,蒙古歌曲的粗犷、藏族歌曲的苍凉、维吾尔族歌曲的轻快、彝族歌曲的委婉、壮族歌曲的明朗、苗族歌曲的缠绵等都为影片增色添彩。而这些少数民族电影"不论是反映'民族的和谐与团结',还是表达汉族把少数民族从奴隶制、封建主义与愚昧无知中解放出来,它对于中国民族国家的形成和合法性都是至关重要的。消除种族、民族、阶级、性别与地区之间的真实差异和紧张状态,目的是为了建构一个想象的、同质的国家认同"①。这可以说是这一时期少数民族电影最重要的价值。

九、儿童片与动画片

从 1949 年到新时期之前,中国共拍摄儿童故事片 38 部。新中国电影的语境使儿童电影带有自觉的政治寓言和政治教育的功能。许多影片都反映小主人公从一个(群)普通群众成长为无产阶级革命接班人的过程,而这些影片中的童真童趣与战斗、反抗文化结合在一起,往往使革命的表述获得了童心的生动。《红孩子》《鸡毛信》《小兵张嘎》等影片在当时达到了家喻户晓的程度,影响了几代人的成长。

这一阶段的儿童故事片大体有两种:一种是小英雄式的,一种是好孩子式的。无论哪一种类型都是形象化的教育榜样,前者属于理想教育,后者是日常生活中的榜样。前者侧重宣传英雄主义、爱国主义,后者侧重宣传集体主义和传统美德。

《红孩子》讲述的是第二次国内革命战争时期一群孩子在与白匪的斗争中逐渐成长的故事。影片塑造了一群个性鲜明的儿童形象,他们在和土匪的斗争中一会儿显得机智勇敢,一会儿又显得天真幼稚,行动、语言极富情趣,在 20 世纪 50 年代极为轰动,扮演片中细妹子的小姑娘宁和还受到毛泽东的接见。

《小兵张嘎》则是这一时期儿童影片的经典之作。抗战最艰巨时期,白洋淀边,年仅十一二岁的张嘎是一个爱干"大事"、喜爱模仿英雄行为的孩子。影片用一支木头手枪和两支真枪作为贯穿道具,通过富有情趣的曲折情节,表现了他从一个农村孩子到八路军小战士的成长过程。影片由著名的摄影师聂晶拍摄,影调在明快之中带有刚健之气,构图精致、简炼,力求人物和主要线条的突出。最具特

① 鲁晓鹏:《文化·镜像·诗学》,天津:天津人民出版社,2002 年,第 69 页。

第五章　新中国电影：火红的年代

色的是影片中运动长镜头的运用，将人物的动作与环境做了完整的展示。枪作为影片中重要的道具既是英雄的象征，又是男性成熟的标志，影片通过张嘎对枪的渴望、追求与满足，使这一形象丰满而生动。老钟叔给他做的木枪使他的愿望得到虚拟的满足，几经周折，区队长把他缴获的真枪正式授予他，他把木枪送给胖墩儿，完成了成长的命名。嘎子形象在影片中真实生动，突破了概念化、公式化而得到了成功。

《小兵张嘎》（崔嵬、欧阳红樱导演，1963）

与同期儿童故事片相比，儿童动画电影在内容、题材、样式、表现手法和制作水平上都达到了前所未有的新高度。美术动画作品如《大闹天宫》、动画长片《小蝌蚪找妈妈》、水墨动画片《牧笛》《孔雀公主》、木偶长片《金色的海螺》、剪纸片《猪八戒吃西瓜》等在艺术和技术质量上都形成了具有独特中国风格的美术片流派。此期动画电影亦被称作美术片，意在不用真人实景，而是用美术手段塑造形象、表现情节和主题。

中国早期的动画片创作发轫于20世纪20年代。1919年，万氏兄弟万籁鸣、万古蟾、万超尘、万涤寰以超人的毅力，开始了长达6年的艰苦卓绝的努力，成功制作中国第一部动画短片《大闹画室》。新中国成立之时，东北电影制片厂正式建立了美术片组。1950年2月，美术片组南迁上海，成为上海电影制片厂的组成部分。中国动画创始人万氏兄弟以及钱家骏、虞哲光、马国亮、包蕾等一大批艺术家先后加入了美术片组，又从国内一流的美术院校——中央美术学院、苏州美术专科学校、北京电影学校等吸收了大批青年美术工作者。1956年时，上海的美术片组已经发展到200余人，为日后的美术片创作高潮的到来储备了一大批高

质量的人才。

新中国成立初期的动画片受苏联影响,中苏关系破裂后转向学习东欧动画,尤其是波兰的实验动画和风格简洁的捷克动画。除了上海美术电影制片厂外,上海科教电影厂、北京科教电影厂、长春电影制片厂、西安电影制片厂、珠江电影厂都有动画组。这一时期生产了20余部动画片,其中包括《骄傲的将军》这样已经具有鲜明民族风格的动画片和《神笔》《谢谢小花猫》等童话题材的动画片和木偶片。1957年上海美术电影制片厂成立,创作了一大批优秀短片,如动画片《一幅僮锦》《小鲤鱼跳龙门》《萝卜回来了》《乌鸦为什么是黑的》《黄金梦》《没头脑和不高兴》《草原英雄小姐妹》《济公斗蟋蟀》,剪纸片《渔童》《人参娃娃》《红军桥》,木偶片《半夜鸡叫》《掌中戏》等。作为这一时期的代表作,《神笔》获得意大利第八届威尼斯国际儿童电影节文娱片一等奖,此外还获得叙利亚、南斯拉夫、波兰和加拿大等地的电影奖项。20世纪60年代水墨动画横空出世,《小蝌蚪找妈妈》赢得瑞士第十四届洛伽诺国际电影节短片银帆奖、法国第十七届戛纳国际电影节荣誉奖、法国蓬皮杜文化中心第四届国际青少年奖二等奖、英国伦敦国际电影节本年度杰出电影等十多个奖项。水墨动画《牧笛》也摘回丹麦第三届欧登塞童话电影节金质奖。

中国动画片题材多取材于中国各民族传统的和现代的民间故事、小说、神话、传说、传奇、谚语、童话、戏剧……它们以各民族特有的民族传统和风俗习惯、审美趣味,以及传情达意的特殊方式为蓝本,并且通过动画片的夸张、强化凸显出来。上海美术电影制片厂1961年开始耗时3年拍摄的当时最长的动画片《大闹天宫》,不但标志着中国动画片在创造民族风格方面达到成熟阶段,更成为国际动画片的经典之作。《大闹天宫》是万籁鸣根据著名神话小说《西游记》中的精彩章节改编。影片分上下两集,总长11万英尺,放映两个小时。全片共绘制了十万余张画面,数十名动画创作人员前后用了将近四年时间才完成影片。由著名工艺美术家张光宇、张正宇兄弟所设计的人物形象和背景,渗透着中国的民族特点、浪漫、夸张而优美。大气的整体构思,精致的绘制,绚丽奇幻的环境,不羁的想象,以及一系列个性鲜明、造型独特的人物形象,使小观众们如痴如醉。主人公孙悟空大无畏的反叛精神,上天入地、驱魔降妖的神奇本领,充分满足了儿童们的幻想。

1958年万籁鸣导演了动画短片《歌唱总路线》,同年徐景达等人集体创作了动画短片《赶英国》,1960年拍摄的动画片《原形毕露》将美国总统艾森豪威尔表现为被全世界劳动人民唾弃的过街老鼠,1965年,万古蟾导演了以捉拿美蒋特

务为题材的剪纸片《红领巾》。这种直接为当时政治服务的动画影片,"文革"期间也拍摄了多部,因多为应时之作,艺术成就平平。

十、戏曲片:古为今用的传统重构

在电影诞生前,戏曲在中国有着其他任何艺术形式无法相比的观众群体。新中国成立后,戏曲仍然是受到人们普遍欢迎的大众文化形态。戏曲在中国庞大的接受群体使其不可避免地要被电影所改造利用,也注定要成为主流文化的一部分。新中国成立不久,为构建社会主义新文化,文艺界开展了全面深入的"澄清舞台形象"的活动,其后又进行大规模的戏曲剧目整理、挖掘工作,到1957年,全国发掘出51867个剧目。五六十年代的戏曲改革运动的目标主要是用新的意识形态来整理和改造旧戏,引导矫正大众的审美趣味,规范人们对历史、现实的想象方式,再造民众的社会生活秩序和伦理道德观念,从而塑造出新时代所需要的"人民"主体。戏曲电影的发展,可以说,就是对旧戏曲进行新改造的尝试和结果。

1956年到1963年,每年都生产戏曲电影9~13部,包括传统戏、新编历史戏、现代戏三类。特别是在1960年到1963年之间,共摄制50多部戏曲片,占这4年故事片总产量的1/3。《杨门女将》《野猪林》《孙悟空三打白骨精》《尤三姐》《花为媒》《铡美案》《杨乃武与小白菜》等都是在这期间问世的。戏曲片《梁山伯与祝英台》(1954),还成为新中国拍摄的第一部彩色电影。

越剧片有桑弧导演的《梁山伯与祝英台》,1959年徐玉兰与王文娟主演的《追鱼》,1962年两人再度合作主演的由海燕电影制片厂与香港金声影业公司合拍的《红楼梦》,这几部越剧片不仅在内地引起强烈的反响,在港澳地区也轰动一时。而评剧悲切凄凉的音调,最适于表现带有悲剧色彩的旧社会妇女的命运和不幸遭遇,1955年长春电影制片厂拍摄了《秦香莲》(徐苏灵导演)。20世纪50年代,评剧发生重大变化,由低沉的悲调转向欢快的喜调,新凤霞就是实践这个转变的杰出变革家。1956年长春电影制片厂又拍摄了电影《刘巧儿》(伊琳导演),1963年拍摄电影《花为媒》,由吴祖光改编、方荧导演,这两部影片都由新凤霞主演,在现代题材的《刘巧儿》中,表现了新社会妇女翻身后的爱情生活和斗争生活,使这个新剧目成为流传至今的经典剧目。黄梅戏曲片,严凤英先后主演了《天仙配》《女附马》《牛郎织女》《江姐》《白毛女》《党的女儿》等,在《天仙配》中著名导演石挥充分发挥了电影视听语言的优势,用电影的分场表现天上与人间,用电影特技处理神仙变化的情节。由陶金导演的昆曲片《十五贯》1956年摄制完成后也引起电影界和戏曲界的关注。片中塑造的况钟、过于执、娄阿鼠都给观众留下

了深刻印象。此外昆曲表演艺术家俞振飞先后主演了昆曲片《断桥》(1955)、《游园惊梦》(1960)、《墙头马上》(1963)、《太白醉写》(1976)。1957年川剧表演艺术家廖静秋参加了北京电影制片厂摄制的川剧片《杜十娘》的演出，受到了较高评价。粤剧电影包括1956年上海电影制片厂摄制的《搜书院》和1960年海燕厂与珠江电影制片厂联合摄制的《关汉卿》，两部影片都由徐韬导演，著名粤剧表演艺术家马师曾和红线女主演，两部影片在国内外都获得较高声誉，编导对原舞台剧所作的创造性处理也值得一提。

　　20世纪50年代后期到60年代初期是中国戏曲电影的黄金时代，在戏曲电影方面有较大贡献的导演有崔嵬、桑弧、岑范。崔嵬与陈怀皑合作先后于1960年导演了《杨门女将》、1962年导演了《野猪林》、1963年导演了《穆桂英大战洪洲》，他的戏曲电影观颇能代表当时的主流观念。桑弧导演的《梁山伯与祝英台》、石挥导演的《天仙配》、岑范导演的《红楼梦》《牛郎织女》都是经典之作。除了上述影片之外，还有许多产生过重要影响的影片，如上海电影制片厂摄制了绍剧片《孙悟空三打白骨精》，毛泽东观看后，为此还联系当时国际形势作了一首著名的诗《七律·和郭沫若同志》。

　　《天仙配》（上影厂，黄梅戏）是戏曲片的代表性作品。这是流传很久的神话故事，以仙凡恋为原型，表现七仙女与董永的坚贞爱情。玉皇大帝则是封建社会至高无上的主宰、神权及人权统治者的化身。七仙女追求人间爱情，在百日期满时却被玉帝召回天庭，影片因此被阐释为对封建帝王制度的控诉。20世纪五六十年代在爱情题材的戏曲改编中存在一个共同选择，把人类生活中原本生动、微妙、虚实相应、百感交融而又无可规范的爱情体验，基本都转化为人民群众与压迫阶级的斗争，体现了当时创作的共同倾向。尽管如此，地方戏中日久形成的"民间性"特质在不同程度上得以保留，即便被归结为"人民性"主题，仍会以地方戏所擅长的表演情趣和生活气息更有效地被观众接受，从而使这些戏曲电影深受老百姓喜爱。

　　20世纪60年代中期至"文革"，戏曲电影的发展受到了挫折，康生、江青以极"左"面目独尊现代戏，全面否定了传统剧和新编历史剧，将后者一概打为封建的、反动的"帝王将相"戏和"才子佳人"戏，这一阶段，只有一些小型现代题材的地方戏曲片受到观众喜爱，如由李谷一主演的湖南花鼓戏片段《打铜锣、补锅》、彩调戏《三朵小红花》等。1964年，在京剧片《铡美案》之后，没有新的戏曲片出现，直到后来出现所谓的"样板戏"。

第五章 新中国电影：火红的年代

《天仙配》（石挥导演，桑弧编剧，严凤英等主演，1955）

第三节 "文革"时期的电影

在新中国成立以后的前17年，中国沿着社会主义道路在"革命"与"建设"的对立冲突中曲折行进。中国电影也在这一过程中形成了自己的艺术风格和美学体系。由于国际环境的压力和国内政治斗争的影响，战争时期所沿袭的"阶级斗争"惯性长期存在，这种惯性也使新中国电影不断陷入政治矛盾漩涡之中，这种漩涡在1966年的"文化大革命"时期，几乎使新中国电影陷入灭顶之灾。"文革"的样板戏电影模式则将阶级斗争原则强化为以"三突出"等概念为代表的美学教条，电影成为政治斗争的工具，从而成为中国电影发展史上一段不堪回首的历史。

一、"样板戏"电影

"文化大革命"的导火索是从文化开始的革命，而文化中最重要的组成部分就是电影。在这段历史中，新中国所拍摄的几乎所有电影都成为"资产阶级文艺路线"的产物，都在一种"再革命"的狂热中被否定。1966年2月，江青与林彪推出《林彪同志委托江青同志召开的部队文艺工作座谈会纪要》，提出新中国成立以来，包括电影在内的文艺界"被一条与毛主席思想相对立的反党反社会主义的黑线专了我们的政"，这时期的文艺是"资产阶级的文艺思想、现代修正主义

的文艺思想和所谓三十年代的文艺的结合"。于是，新中国摄制的650多部故事片被定义为"毒草丛生"，20世纪30年代以来的左翼电影也纷纷被打入冷宫。

在这种否定一切的大背景下，新的文艺样板的塑造便成为政治使命。"样板"一词最早出现在1965年3月6日的《解放日报》上。1966年1月，江青在一次首都文艺界大会上的长篇讲话中，搬用这一名词指称《红灯记》《沙家浜》等剧目。1967年，先后发表了《江青谈京剧革命》《欢呼京剧革命的伟大胜利》《革命文艺的优秀样板》等文章，称八个样板戏"宣告了反革命修正主义文艺路线的破产"。1967年5月，为纪念毛泽东《在延安文艺座谈会上的讲话》发表25周年，《人民日报》《解放军报》《红旗》杂志发表文章，称现代京剧《红灯记》《沙家浜》《智取威虎山》《奇袭白虎团》《海港》《龙江颂》、芭蕾舞剧《白毛女》《红色娘子军》八个剧目为无产阶级文艺的样板戏。至此，样板戏的说法便成为通行全国的概念。舞台京剧"样板戏"和后来的"样板戏"电影成为"文革"文化的唯一代表。新中国电影中本来就已经被强化的冲突模式被定义为"三突出"等范式，成为"文革"时期中国电影的共同特征。

江青提出艺术创作必须"领导出思想，群众出生活，作家出技巧"，这就是所谓"领导、群众、作者三结合"的创作方法，同时还提出著名的"三突出"创作理论。1968年5月23日，《文汇报》发表《让文艺舞台永远成为宣传毛泽东思想的阵地》的文章①，第

《红灯记》（成荫导演，1970）

一次公开提出所谓"三突出"原则：在所有人物中突出正面人物；在正面人物中突出英雄人物；在英雄人物中突出主要英雄人物。这个"发明"随后被鼓吹为"创作社会主义文艺的极其重要的经验"，而且被规定为"无产阶级文艺创作的重要原则"。1969年，姚文元将它上升为"无产阶级文艺创作必须遵循的一条原则"②。他们宣称，"共产党的哲学就是斗争哲学。建立在这一哲学基础上的无产阶级戏

① 于会泳：《让文艺舞台永远成为宣传毛泽东思想的阵地》，《文汇报》1968年5月23日。
② 转引自《智取威虎山》剧组：《努力塑造无产阶级英雄人物的光辉形象——对塑造杨子荣等英雄人物的一些体会》，《红旗》1969年第11期。

剧——革命样板戏,在它的革命实践和艺术实践过程中,也贯穿着坚持斗争哲学,反对'阶级斗争熄灭'论,反对"无冲突"论","一定的人物关系,从根本上说,都是一定的阶级关系,是处于不同阶级地位中的各种各样人物之间矛盾斗争的关系";"英雄人物与反面人物的关系,是革命与反革命的关系,是一个阶级消灭另一个阶级的生死搏斗的关系";"正面人物与英雄人物的关系,是阶级弟兄的关系,前者是后者存在的基础,后者是前者的代表和榜样"。中心人物集中了无产阶级的意志、理想和愿望,因此为政治服务的文艺必须突出中心人物。这是社会主义文艺的政治倾向和阶级立场所决定的,也体现了"社会主义文艺的根本任务"即"塑造无产阶级英雄典型"的时代要求。"三突出"是唯物辩证法对立统一规律指导文艺创作的典范①。正是根据"三突出"原则,文艺形成了一套形式规则,包括戏剧冲突、人物结构、舞台调度、镜头运用、歌舞乐的安排,等等。

第一,反映战争时期的样板戏,必须体现毛泽东以武装斗争为主的军事路线。《沙家浜》是根据沪剧《芦荡火种》改编的。原沪剧旨在歌颂中共地下工作者,阿庆嫂是第一主角,结尾采用"戏中戏"手法,阿庆嫂利用胡司令娶亲之际,引导着郭建光率领的战士们化装成的戏班子,进入沙家浜,将敌人一举全歼。但因有歌颂刘少奇白区工作路线之嫌,京剧便将郭建光上升为第一号人物,加大其戏份,并将结尾改为"飞兵奇袭沙家浜",恢复健康的新四军伤病员们长途跋涉后从正面打进去,以强调武装斗争的决定作用。《红灯记》在李玉和牺牲之后,也安排了一场柏山游击队痛歼顽敌、乘胜前进的光明尾巴,体现出地下斗争仅仅是对武装斗争的配合的理念。

第二,反映建设时期生活的样板戏,必须以阶级斗争为核心来组织戏剧冲突。根据同名话剧改编的京剧《龙江颂》和根据淮剧《海港的早晨》改编的京剧《海港》,为了体现"千万不要忘记阶级斗争"的思想,把原剧中属"人民内部矛盾"的烧窑师傅和调度员,改为隐藏多年的阶级敌人。由于他们梦想变天,伺机破坏,为这两个剧目增加了浓烈的火药味。《海港》中的装卸队书记方海珍心里时刻想的是毛主席的教导"阶级斗争要天天讲,月月讲,年年讲",她批评赵霞山"你近来阶级斗争的观念淡薄了"。同样,《龙江颂》中的支书江水英,遇到问题也是要大家"学习党的八届十中全会公报,统一思想"。

第三,要遵循审美上等级森严的人物构成谱系。样板戏中的人物主要有四种:英雄、敌手、群众、叛徒。样板戏设置了一个由低级到高级的政治性人物谱系,

① 小峦:《用对立统一规律指导文艺创作的典范》,《人民日报》1974年7月29日。

在这个谱系里反面人物只有陪衬的价值。同样是正面人物，配角也只能为主角服务。主角只能是像杨子荣、郭建光、洪常青、柯湘、方海珍那样的革命军人、党代表或党支部书记，基层党员或基层党组织的领导成为战无不胜、正义力量中的代表人物。主要英雄人物是样板戏的中心，他/她必须"出身本质好，对党感情深，路线觉悟高，斗争策略强，群众基础厚"，智勇兼备、品质全优，连相貌也得英俊魁梧，光彩夺人……从成为"无产阶级战士"之日起，无私心、无畏惧、无困惑、无迷惘，起点有多高，终点也有多高。《智取威虎山》为了塑造杨子荣这个高大完美的英雄形象，删除了原演出本中"茫茫林海形影单""白骨累累、血迹斑斑绝人烟"等所谓思想境界不高的段落，特意增加了"共产党员""胸有朝阳"两个核心唱段，表现主人公对党、对毛主席的赤胆忠心，"越是艰险越向前"的斗争意志和"愿红旗五洲四海齐招展"的博大胸襟。同样，李玉和在刑场上唱的也是"飞舞到关山，要使那几万同胞脱苦难"的解放全中国的伟大理想。在人物结构上，"一出戏、一部电影只能有一个中心人物，不能有两个或两个以上的中心人物，多中心就是无中心"[①]。在舞台调度上，主要英雄人物始终占据舞台中心；镜头运用上必须突出英雄人物的高大形象；歌舞乐的安排则必须器乐服从舞蹈，舞蹈服从歌唱。形式规则都要为塑造高大全的无产阶级英雄形象服务。所以，在样板戏中，就会常常出现《智取威虎山》中的舞台调度设计：人物"分成欲向不同目标出发的两组人员，杨子荣一组在前，参谋长一组在后。在前一组中，杨子荣昂然挺立于舞台之主要地位；他的侦察班战士，以较低的姿式簇拥在他身边。在后一组中，参谋长位于台侧，众战士以有坡度的队形，衬于参谋长之身旁。整个造型的画面是：众战士烘托了参谋长；参谋长一组又烘托了杨子荣一组；在杨子荣一组中，他的战友又烘托了杨子荣。于是形成以多层次的烘托突出主要英雄人物的局面"[②]。

第四，要遵循革命电影的修辞规则。戏剧冲突必须"多侧面""多层次""多回合""多浪头""多波浪"。色彩，在样板戏中是一种区分忠奸敌我的重要指标。革命的一方总与红色、白色等明亮的色彩连在一起，黑色、灰色、深青色等暗色调是反革命一方的专属。从《红灯记》中的红灯，杜鹃山上的红花到李铁梅身上的红花袄，江水英、红嫂、吴琼华的红上衣，拥戴柯湘的自卫军扎的红腰带，这时革命一方；座山雕、毒蛇胆、龟田、南霸天和白虎团的官兵们，一律穿黑色服装，

① 辛文彤:《让工农兵英雄人物牢固占领银幕》,《人民电影》1976 年第 3 期。
② 《智取威虎山》剧组:《源于生活，高于生活》,《红旗》1969 年第 11 期。

这是反革命一方。色彩甚至超越了人物语言、行为,成为阶级身份的第一标志。

京剧样板戏一开始只是在大江南北的舞台上演出,1970年开始,江青开始组织样板戏电影的拍摄。从1967年到1972年的5年间,共拍摄17部影片,除剪纸《万吨水压机战歌》、木偶《木偶小歌舞》、钢琴伴唱《红灯记》、钢琴协奏曲《黄河》、革命交响乐《沙家浜》的纪录片以外,其他都是样板戏。20世纪70年代成为中国电影历史上一个特殊的舞台剧电影霸占银幕的时代。

"三突出"原则在应用于样板戏电影的拍摄时,又发展出了一套电影的修辞经验:敌远我近、敌暗我明、敌小我大、敌俯我仰、敌侧我正,等等。在景别表现上,对敌人用远景,对英雄人物用近景;在光的运用上,对敌人用暗光,对英雄用亮光;在人物造型比例上,敌人要渺小,英雄要高大;在镜头角度上,对敌人要俯拍,对英雄人物要仰拍;在色彩冷暖对比上要"敌寒我暖",在彩色片中,对敌人一般打蓝光,对英雄人物打红光。摄影构图,要反对"正不压邪""平分秋色"等错误倾向,无论在画面的安排、角度的仰俯、位置的高低、形象的大小等方面,都要造成英雄人物压倒一切的气势。分镜头上也有数量上的比例和强制规则,要求在镜头数量上、景别上,所有人物要为主要英雄人物让路。

"文革"时期的电影,无论是样板戏还是重拍片,包括后期新创作的故事片,都是清一色的英雄电影。他们顶天立地、高大全,不但推动历史甚至直接创造历史,如救世主般拯救所有人,即使手持武器的反动敌人与他相遇,也会畏畏缩缩,英雄人物被五花大绑,依然昂首挺胸,威风凛凛,而那些手拿刺刀和长短枪的敌人却围在英雄人物的四周,卑躬屈膝,畏手畏脚,英雄人物前进一步,他们就哆哆嗦嗦地退后两三步,正面人物对反面人物实行了银幕专政。"高大全"的概念从此开始流行。

二、阶级斗争主题的故事片

"文化大革命"中后期,中国开始恢复拍摄故事影片。从1973年到1976年9月,3年左右的时间,共摄制76部故事片,但几乎都是反映所谓"阶级斗争""路线斗争"主题的政治影片。早期曾经根据"文化大革命"的政治观念重新拍摄了一批经典故事片,包括《南征北战》《渡江侦察记》《平原游击队》《万水千山》《年轻的一代》等,但由于其概念化和艺术想象力贫乏,没有真正能够超越原来的黑白版本的影响。在新创作的影片中,《艳阳天》(长春电影制片厂,1973)是典型代表。影片根据浩然同名小说改编,林农导演。《艳阳天》成书在"文革"前,但经过江青公开肯定,号称"文革第一小说"。它的主旨如书名所示,描写农业合作化的进程,

表达人民公社艳阳天的主题。《艳阳天》是对"左"倾路线的全面图解，甚至在狠抓阶级斗争上如何内挖外连、分类排队、访问谈心、发动群众、形成优势、孤立"敌人"等方面，都颇具一种"工作指南"的作用，这也成为17年艺术创作的"压卷"之作。

《火红的年代》（上海电影制片厂，1974）则是一部工业题材作品。电影根据话剧《钢铁洪流》改编，主要情节仍然围绕着"抓坏人"的逻辑进行。1962年某炼钢厂冶炼舰艇需要合金钢，炉长赵四海提出用国产原料，厂长主张从国外进口，党委王书记支持赵四海。在快要成功时，车间主任应家培在料斗里放进了有害元素，炉底被烧穿，四海受到处分。特务应家培在第二次放有害元素时，被工人当场抓住。厂长转变了思想，全厂一心炼出了合金钢。

由于主题先行，且必须按照"三突出"的原则和样板戏电影的所谓"经验"去拍摄，此类阶级斗争题材的电影都形成固定模式：某大队、公社或工厂存在两个阶级或两条路线的斗争，英雄、阶级敌人、觉悟不高的领导干部、人民群众构成基本关系。核心人物出身贫下中农，高大完美，对党忠诚，对人民怀着深厚的阶级感情，这种感情往往使他们在阶级斗争中，无往而不胜，能在很短的时间内完成各种任务，包括掌握科学知识和技术。在影片的结尾，他们往往能达到一举三得的效果：既揪出了阶级敌人，又帮助/拯救了人民群众，还教育了那些阶级觉悟不高的领导干部。

到"文革"后期，由于政治斗争复杂，出现了一批所谓与走资派（即当时所谓的"走资本主义道路的当权派"）作斗争的影片，也就是后来被定性为阴谋电影的影片——指四人帮利用手中的文艺工具，以批判走资派、攻击老干部为目的所拍摄的影片。这些影片大多拍摄于1976年3月以后，即所谓"反击右倾翻案风"时期，包括《反击》《春苗》《欢腾的小凉河》《盛大的节日》《千秋业》等。这些影片的共同点都是以与走资派斗争为题材，都是由四人帮及其亲信亲自参与或者指导的创作。

《春苗》由谢晋、颜碧丽、梁廷铎联合导演。原名《赤脚医生》，主题是表现赤脚医生攀登医学高峰、为人民服务的精神。江青提出要写"与走资派作斗争的电影"后，被改编成表现以田春苗为代表的贫下中农与修正主义路线的斗争，用以表明"文化大革命"是必要、及时的。

北影摄制、李文化导演的《决裂》曾轰动一时。1958年，在"大跃进"的热潮中，江西某地党委决定办一所"抗大"式的农业学校——共产主义劳动大学。影片表现共产主义劳动大学里以党委书记兼校长的龙国正为代表的一方，和以副校

长曹仲和、教务主任孙子清为代表的另一方两条路线的斗争。党委书记兼校长龙国正要进行教育革命,让没有多少文化的工农子弟入学,并由贫下中农来决定,号召师生同传统观念实行最彻底的决裂。影片中最大的闪光点应该数马尾巴的功能一段了。由葛存壮扮演的孙子清是一个大学教授,他拿着一本厚厚的讲义,摇头晃脑,拖着腔调:马的呼吸——系统,马的消化——系统,却被门外的牛叫声打断。学生徐牛崽很不满,打断了他的开场白,请他多讲点猪和牛,少讲点马。孙子清满脸怒气喊:"大家坐好,下面继续讲马尾巴的——功能"。这是"文革"电影中鲜有的富于喜剧色彩的镜头,影片公映后,每放到这一场景,观众就哄堂大笑。凡是从那个时代中走过来的观众,直到现在对此还记忆犹新,而其中所包含的对知识分子的讽刺,体现了当时对只专不红倾向的批判。

《决裂》(李文化导演,1975)

"文化大革命"时期的这些电影,尽管高度概念化、高度政治化,包含了对历史、社会和现实的明显的政治歪曲,但是在当时极度贫乏的文化生活中,却大多受到了广泛欢迎。在提供当时人们共同精神想象的同时,它们也成为理解那段历史和那段历史所包含的社会意识的一种宝贵文献。

三、重建"社会主义现实主义"电影

在"文化大革命"后期,随着政治形势的相对缓和,一些电影导演开始试图

延续新中国17年的电影传统，创作现实感、艺术感与政治性相结合的影片。

长春电影制片厂1974年摄制的《创业》（于彦夫导演），以石油工人王进喜为原型，表现了北方草原上进行的一场石油大会战。剧本由大庆油田和《创业》剧组集体创作，张天民执笔。影片塑造了周挺杉、华程等石油工人形象，前者从一个拉骆驼的孩子成长为无产阶级先进战士，后者是在新中国成立后从解放军转到石油战线的党的领导干部，周挺杉在党的干部华程的教育下决心为甩掉中国石油落后的帽子而斗争。他们艰苦创业，为国家拿下了大油田，实现了原油自给。这部影片是新中国成立以来工业题材中少有的具有人性力量、艺术风格完整的影片。

《创业》（于彦夫导演，1974）

影片在表现阶级斗争和知识分子等方面带有明显的时代特征，但在人物关系上，大胆突破了"三突出"的原则，华程与周挺杉，既是领导与被领导的关系，又是同志和战友。周挺杉是英雄，华程是他的引路人。影片完成于1975年，概括了中华人民共和国成立到"文化大革命"后期，中国工人阶级在那个特殊的历史年代的精神境界和奋斗历程，带有那个时代的鲜明烙印。《创业》的拍摄和放映本身后来也成为一场"斗争"。影片完成后由当时的国务院文化组审查通过，确定作为重点影片宣传，向国内外发行。影片公映后，被认为是"高唱了一曲中国工人阶级创社会主义大业的志气歌，是推动工业学大庆运动，推动革命和生产的生动教材"。但在1975年2月，江青调看影片之后，却认为这个电影在政治上、艺术上都有严重错误，并命令创作人员进行检查，且下令不准再洗印拷贝，不准发表评介文章，不准电台播放，不准向国外发行。接着，江青指使于会咏整理材

第五章 新中国电影：火红的年代

料，经过其与姚文元修改，列出《创业》十大罪状，要长春电影制片厂及《创业》摄制组公开检讨，还要揪出《创业》的"黑手"和"黑后台"。于是，影片的编剧张天民于1975年7月给毛泽东和邓小平写信，陈述《创业》的创作经过和观众的反映。毛泽东于7月25日对张天民的信做了重要批示，表示了对影片的肯定，《创业》才获得了政治生命。中共最高领导人来决定一部影片的命运，在新中国电影历史上有过多次的案例。这从一个方面也说明，中国电影与政治之间复杂而重要的联系。

1972年夏，著名导演谢铁骊刚刚完成样板戏《龙江颂》拍摄以后，获得了拍摄故事片的机会。他根据黎汝清小说《海岛女民兵》改编拍摄了电影《海霞》。故事以女民兵汪月霞的事迹为原型创作，表现海岛女民兵苦练本领保卫祖国的事迹。这种典型的工农兵题材，又有阶级斗争的内容，政治上应当是保险的。由于女主演吴海燕是京剧演员出身，舞台表演色彩十足，拍摄时较多拍她的背面、侧面，在和其他演员配戏时，镜头更多地落在其他人身上。从艺术效果上看，谢铁骊改编《海霞》时原本就想塑造一批女民兵英雄的群像，摄影机视点的散落，正好有助于充分展示女民兵群体形象，然而，这也最终成了后来"违反'三突出'原则"的重罪之一。

《闪闪的红星》是"文革"时期一部产生了广泛影响的儿童电影。1974年由李俊、李昂导演。影片表现第二次国内革命战争时期中央根据地人民如火如荼的斗争，塑造了小英雄潘冬子的形象。精彩段落是宋大爹送冬子乘竹筏顺江而下，去镇里米店当侦察员的那段。影片从各个角度拍摄了冬子蹲坐船头，宋大爹持长竿稳站在船尾的镜头，清澈的江水，时疾时缓的竹排，缓缓掠过的青山，翱翔高空的雄鹰，组成了一幅天人合一的立体画卷，再配以李双江演唱的《红星照我去战斗》，充满诗情画意。不仅是"文革"期间，在中国电影史上也是难得的优美段落。影片被树为"学习革命样板戏的成功典范"，各电影厂纷纷开展学习《闪闪的红星》成功经验的活动。

1976年，历时十年的"文化大革命"结束。中国电影与中国历史一样，进入一个新

《海霞》（钱江、陈怀恺、王好为导演，1975）

时期。"文化大革命"对新中国电影所产生的破坏性影响,为一个新时期的来临准备了历史条件。在中国的历史中,出现了又一个以"新"作为前缀的历史阶段:新时期。新中国电影从而也有了一个新指称:新时期电影。

第四节 小 结

从1949年新中国成立到1966年"文化大革命"开始,这期间的中国电影在史书上常常被称为"十七年电影",而从1966年"文化大革命"开始到1976年"文化大革命"结束,则被称为电影的"十年浩劫"时期。

在这27年间,中国电影艺术家凭借新生活所赋予的激情,积极投入社会主义文化和电影的建设,为新中国电影奉献了一批这一特定时期的经典作品。这些作品承担了代表中国共产党的政治立场重新书写中国历史、阐释中国社会走向、完成中国大众对自己的身份认同、建构主流意识形态权威性的使命。用当时政治家们常常使用的语言来说,电影是"教育人民、打击敌人的有力武器"。在这样的背景下,从1949年直到1976年,新中国社会主义电影创造了《桥》(王滨、于敏编导,1949)、《白毛女》(王滨、水华导演,1950)、《南征北战》(成荫、汤晓丹、萧朗导演,1952)、《董存瑞》(郭维导演,1955)、《祝福》(桑弧导演,1956)、《林则徐》(郑君里、岑范导演,1959)、《林家铺子》(水华导演,1959)、《青春之歌》(陈怀皑、崔嵬导演,1959)、《红旗谱》(凌子风导演,1960)、《红色娘子军》(谢晋导演,1961)、《甲午风云》(林农导演,1962)、《李双双》(鲁韧导演,1962)、《小兵张嘎》(崔嵬、欧阳红樱导演,1963)、《早春二月》(谢铁骊导演,1963)、《英雄儿女》(武兆堤导演,1964)、《舞台姐妹》(谢晋导演,1965)、《沙家浜》(莫宣、王岚导演,1970)、《红灯记》(成荫导演,1970)、《智取威虎山》(谢铁骊导演,1970)、《杜鹃山》(谢铁骊导演,1974)、《创业》(于彦夫导演,1974)、《春苗》(谢晋、颜碧丽、梁廷铎导演,1975)等一批经典作品,这些影片不仅记录了一个特殊时代的社会变化,而且反映了那个时代人们的心路历程。

新中国电影是国家建构的重要手段,既是对社会主义意义的生产与分配,又是国家政治、文化、经济抵抗外来威胁的策略。中国电影建立了一幅民族认同、党国一体的全家福影像。这些影片在中国电影史乃至世界电影史上都留下了一笔财富,无论是这些影片所讲述的故事或是对这些故事的讲述,都是时代最形象的铭记,它们不仅是一笔重要的电影遗产,而且至今仍然能够帮助我们理解历史和

第五章 新中国电影：火红的年代

现实的变动逻辑。当我们试图重新怀念、接近、反省、告别、祭奠这些年代的时候，都可以从这些新中国电影中获得启示。

讨论与练习

1. 新中国电影与1949年以前的中国电影相比，有什么新的特点？
2. 如何理解革命现实主义与革命浪漫主义相结合的创作方法？这种创作方法与现实主义、批判现实主义、革命现实主义创作方法有什么异同？
3. 通过对影片《青春之歌》的分析，看看当时电影如何叙述英雄的成长。
4. 通过对影片《红色娘子军》的分析，总结当时电影的影像修辞特点。
5. 通过对影片《战火中的青春》的分析，看看当时的影片如何表现男女情感。
6. 通过影片《祝福》，比较分析电影与原小说的关系，谈谈你对文学的电影改编规律的认识。

重点影片推荐

《白毛女》（王滨、水华导演，1950）

《南征北战》（成荫、汤晓丹、萧朗导演，1952）

《董存瑞》（郭维导演，1955）

《祝福》（桑弧导演，1956）

《林则徐》（郑君里、岑范导演，1959）

《青春之歌》（陈怀皑、崔嵬导演，1959）

《红旗谱》（凌子风导演，1960）

《红色娘子军》（谢晋导演，1961）

《李双双》（鲁韧导演，1962）

《小兵张嘎》（崔嵬、欧阳红樱导演，1963）

《英雄儿女》（武兆堤导演，1964）

《红灯记》（成荫导演，1970）

《春苗》（谢晋、颜碧丽、梁廷铎导演，1975）

第六章
中国港台电影：华语电影的别种风味

台湾新电影由李行、陈坤厚、侯孝贤、杨德昌、王童、张毅等导演，创造了一种特殊的艺术世界，阻塞、压抑、彷徨的感觉一直萦绕不去。先是对个人成长经历的描绘，以少年的视角观看成人世界的纷纭变化，到后来，这些导演把自己的成长和更宽广的社会历史变迁结合起来，显现出对乡愁和民族命运的关注，创作出具有"史诗"性的作品。台湾新电影成为台湾电影史上重要一笔。

从纯情清新的童年故事开始，到面对成人世界的寂寞和悲伤，再到以家庭变故折射时代沧桑，然后是在历史书写中关照个体的有限性，这是侯孝贤的电影历程，也是新电影发展的脉络和轨迹。侯孝贤的电影世界，始终是台湾新电影的缩影。

《卧虎藏龙》，将中国传统文化融入一个曲折动人的悲情武侠故事，将唯美的画面和飘逸的武打动作相结合，推出了一部新派武侠电影。竹林中的打斗，情侣间的脉脉不语，以柔克刚的动作，都使这部影片不同于肌肉主义、暴力至上的好莱坞主流动作影片。它为华语功夫片开启了进入国际主流电影市场的大门。

香港"新浪潮"电影沿着两条路线展开，其一是追求人文立场，在对历史和

第六章　中国港台电影：华语电影的别种风味

现实的关注中强调善意体谅和浓郁乡情；另外一条是对动作、暴力的重新描绘，开拓香港新类型电影的新局面。徐克的《蝶变》成为香港新浪潮电影的开山作之一。新浪潮运动虽然仅仅持续了五六年，却为香港电影的未来打下了基础。徐克、吴宇森、王家卫、王晶、陈可辛、陈果以及后来的杜琪峰等导演，都成为香港电影的中坚力量。香港回归之后，林超贤、刘伟强、李仁港等新一代导演逐渐北上，融入内地电影的大潮流中。

香港电影，是商业气息、娱乐精神最为彻底的华语地区电影。香港的功夫电影、黑帮电影、枪战电影、喜剧电影、情色电影，等等，类型成熟、自成体系，不仅长期成为华人地区最受欢迎的电影类型，而且至今仍然是中国商业类型电影的重要组成部分。

关键词

健康写实电影　琼瑶电影　台湾新电影　香港新浪潮　功夫片　警匪片

1949年，中华人民共和国成立，国民党政权逃往中国台湾地区。台湾这个3.6万平方公里的岛屿，此后走上与大陆不同的曲折道路。而香港，被英国殖民统治之后经历了种种变迁，直到1997年回归祖国，走了一条与内地密切结合的发展道路。因而，从1949年以后，中国的两个特殊地区台湾和香港，其电影作为中国电影的组成部分，一方面与中国内地的政治、经济、文化有着千丝万缕的复杂联系，另一方面又因为政治体制、社会环境、历史传承的差异而呈现出不同的文化面貌。

第一节　台湾的"健康写实"电影

台湾1949年以前，基本没有电影产业传统。蒋介石政权逃到台湾以后，20世纪六七十年代，才开启了台湾电影快速发展的时期。当时，由"中影公司"提出"健康写实"的制片整体思路。在这条路线引导下，陆续出现了《蚵女》《梨山春晓》《高山青》《养鸭人家》等一系列影片。"健康写实"电影后来走向了更加娱乐化的"健康综艺"，这一适合社会局势和民众心理的文化基调得到延续。这条制片路线，培养出李行、白景瑞等优秀导演以及唐宝云、柯俊雄等优秀演员，对台湾电影的发展产生了重大影响。

20世纪60年代的台湾，怀有"乡愁"的人们对大陆的感情非常复杂。健康写实电影适应了当时人们对国民党"反共影片"的不满情绪。在经济上，我国台湾地区1952年已经恢复到战前水平，在1953—1963年间，又接受了美国14亿美元的援助，贸易得到发展，人民生活水平得到提高。政府希望电影银幕反映台湾的城市市民和农民克服种种困难、转变生活环境的"正面过程"。此外，在"健康写实"路线下拍片的年轻人，大多留学海外，对先进的电影观念有所了解，意大利新现实主义、法国新浪潮等世界电影美学思潮都对中国台湾电影产生了重要影响。

曾经获得第三届"金马奖"最佳剧情、最佳导演、最佳男演员和最佳摄影奖的《养鸭人家》（1964）就是走"健康写实"路线的代表性作品，也是李行导演早期的代表性作品。影片叙述了一个失去父母的女孩小月与养父之间的人伦亲情。影片注重塑造真切自然的人物形象和美好的心灵世界，同时展示了具有浓郁台湾风情的乡村风光，把"健康"的人性和"写实"的现实人际糅合在一起，实践了中影公司的制片路线。

如果说李行早期作品是典型的"乡土"电影，在对农民生活的展示中探询美好的人性、人情，那么，同为"四大导演"（李翰祥、胡金铨、李行、白景瑞）的白景瑞则从另外一个角度贴近了台湾人对自身归属的独特思考。《家在台北》（1970）是一部留学生电影，通过一批不同身份的人的"去"和"留"广泛讨论了"根"的问题。出国留学是20世纪60年代台湾的热点问题，但是影片告诉人们：真正的家在台北，在曾经养育了自己的故土。"健康"要展示社会光明，"写实"却要塑造具有人性本色的人物形象，白景瑞的创作便把这两种要求融合在一起，从而使"健康写实"成为电影方向。

"健康写实"的制片路线一直有着内在矛盾：写实必须健康，这就可能脱离生活实际。在当时的台湾，官场黑暗、阶级压迫等问题随处可见，这些都不能在银幕上表现。这种内在矛盾后来反映到实际的创作中，为避开"电影检查"，大多数导演开始走向"健康综艺"道路，出现了一批影片，如《哑女情深》《我女若兰》《还我河山》《群星会》等，"健康写实"的写实被娱乐所取代。

第二节 台湾言情电影

浪漫言情片是台湾20世纪六七十年代的重要电影类型。1963年，李翰祥的黄梅调戏曲片《梁山伯与祝英台》在台湾空前轰动，台北首映创下72多万人次的最高纪录，远远超过同年最高卖座纪录的美国影片《十诫》。同时，台湾第一代

第六章 中国港台电影：华语电影的别种风味

导演李行首次将琼瑶小说搬上银幕，于 1965 年拍成《婉君表妹》及《哑女情深》，开启了琼瑶小说改编成电影的序幕。1968 年，台湾地区的电影制作量世界排名第二，其中国语片 116 部，台语片 113 部。这一年，台湾影片居香港票房三甲，台湾电影进入黄金时代。

浪漫言情片是从改编琼瑶的小说开始的，在 20 世纪 70 年代有 29 部琼瑶的小说被拍成了电影，到 1976 年，达到了 40 部。从《婉君表妹》开始到《昨夜之灯》结束，这个改编热潮持续了近 20 年。台湾很多明星拍的第一部电影都是琼瑶电影，秦汉、胡茵梦、张艾嘉、归亚蕾（《烟雨濛濛》）、林青霞（《窗外》）都是如此，而台湾早期三大导演李行、宋存寿、白景瑞也俨然琼瑶电影的代言人。20 世纪 70 年代，二林（林青霞、林凤娇）二秦（秦汉、秦祥林）银幕上下的爱情故事，也成了人们关注的焦点。

《彩云飞》（1973）是李行的作品，影片叙述一对孪生姐妹（甄珍饰演）与一个青年男子的爱情。涵泥和小眉两姐妹在不同家庭中长大，到台湾深造的学生孟云楼（邓光荣饰演）把她们联系在一起。在这里，已经看不到原先健康写实的方向，也没有探讨家庭伦理的踪影，风花雪月走到了前台，在多角纠缠的爱情中，痴男怨女演绎着爱情的缠绵悱恻。《雁儿在林梢》（1978）同样是一对姐妹的故事。从英国留学回来的梁丹枫（林青霞饰演）回到台湾，发现自己的姐姐已经离开人世，发誓为姐姐报仇。她认定了姐姐的情人江淮（秦汉饰演）是杀害姐姐的"凶手"，于是想尽办法接近他。在这个过程中，她坠入情网不能自拔。后来证明，姐姐是在为自己争取学费的过程中沦落风尘染病而终。以复仇始以爱情终，爱恨情仇的故事少了许多社会现实的质感。

《彩云飞》（李行导演，1973）

最明显地呈现出浪漫言情片特征的是张美君的《在水一方》(1975)。诗尧和诗卉是兄妹，他们共同居住在台北。诗尧（谷名伦饰演）是一个跛子，在电视台工作，自卑而又神经质；诗卉（恬妞饰演）则纯洁天真，深受祖母的宠爱。后来父亲从高雄带回了失去父母的陆小双（林青霞饰演），引起了一系列的故事。"蒹葭苍苍，白露为霜，所谓佳人，在水一方"，来自《诗经·秦风》的意境在影片中得到了较好的阐释，也使爱情迷离飘渺、若即若离。实际上，《在水一方》几乎聚集了"浪漫言情片"的一切特征。在影片中没有什么道德判断，爱情的纯洁和伟大超出世俗的羁绊。诗尧是个残疾人，却曾经得到小双的感情，最后也依然在痴痴等待；友文潦倒落魄，但是小双也在苦苦等待。多角恋爱中，美丽的女主角楚楚动人、多愁善感、身世坎坷，让人惋惜而又哀怜。

台湾言情片的其他作品还有《烟雨濛濛》(1965)、《白屋之恋》(1972)、《庭院深深》(1970)、《窗外》(1973)、《彩霞漫天》(1979)、《聚散两依依》(1981)、《梦的衣裳》(1981)、《心有千千结》(1973)、《燃烧吧，火鸟》(1982)、《却上心头》(1982)、《昨夜之灯》(1983)等。

20世纪60年代的台湾，正处于从农业社会向工业社会转化的时期，现代文明的发展，使人们遭受了新的生存挑战，传统的伦常观念也面临崩溃的危险。这些"梦幻罐头"的出现正好生逢其时。琼瑶电影用优美而感伤的影像抚慰了处于社会变动中的人们以及处于世界观、人生观形成时期的年轻人。在影片中，人物形象和性格都是超凡脱俗的，社会矛盾几乎都被隐匿了。无论出身多么卑微，经历多少风风雨雨，影片都要走向事件的或者情感的或者道德的"大团圆"，给在生存缝隙中的台湾人"一帘幽梦"。

20世纪80年代，台湾社会转型基本完成，琼瑶电影似乎也完成了自己的历史使命，逐渐在电影格局中衰落下去。1983年，当琼瑶的《昨夜之灯》上映时，海报上出现了这样的字眼："昨夜之灯就要熄灭了，我们希望它将永远在记忆里闪闪发亮。再见了，亲爱的观众。"这部影片就用这样的方式，宣告了琼瑶电影的言情时代的结束。

第三节　悲情的台湾新电影

20世纪80年代，一场新的电影运动应运而生。1982—1986年，一些中青年导演互相支持，拍摄了一批在内容和形式上与当时台湾主流电影不同的影片，形

第六章　中国港台电影：华语电影的别种风味

成了革新气象，并在影评人和部分观众中受到肯定，推动了台湾电影与旧的制作理念、旧的生产模式、旧的题材与类型、旧的电影语言分道扬镳，从而加快了台湾电影的现代化进程。

这批影片人们称之为台湾新电影，它是相对于20世纪六七十年代的台湾电影而言的。构成新电影出现背景的，不仅有言情片的衰落，还有"社会问题片"的兴起、老导演创作能力的减弱。20世纪70年代后期，一些在海外学电影的人回到中国台湾，如万仁、杨德昌、柯一正、曾壮祥等。本土新生代导演陈坤厚、侯孝贤等也日趋成熟。作家小野、吴念真和朱天文等人的加入也使得这一时期的台湾电影更具有文学性。

1982年8月，陶德辰、杨德昌、柯一正和张毅执导的剧情片《光阴的故事》在台湾联映，标志着台湾新电影的滥觞。《光阴的故事》采取了四段式结构，分为《小龙头》《指望》《跳蛙》《报上名来》四个部分。在《小龙头》中描写了一个在老师和父母的压力下沉湎于幻想世界的孩子，展示了童真，也反映了两代之间的隔阂。《指望》描述了少女小芬的迷茫和青春期的萌动，单恋、暗恋的心态刻画得精确而细致。《跳蛙》则反映了大学生寻找人生位置的艰难，风趣而真实。《光阴的故事》没有起用大明星，是一部低成本电影。该片的宣传计划"决定走极端，用很前卫的海报设计来吸引观众"，并标榜为"二十年来第一部公开上映之艺术电影"。结果，影片取得了不错的票房成绩，在评论界也受到赞扬。

在《光阴的故事》之后，中影公司、新艺城公司纷纷投拍新锐导演的影片。推出了《小毕的故事》（1983）和《海滩的一天》（1983）等片。《小毕的故事》由朱天文、侯孝贤等编剧，陈坤厚执导，是纯粹的个体成长记忆，延续了李行电影对于中国式的人伦情感的表现。公映后，在台北创造了久已未见的高票房，并获金马奖最佳剧情片和最佳导演奖、西班牙希洪国际影展最佳影片奖。

这是一个需要新电影也产生了新电影的时代。台湾新电影是对20世纪60年代"健康写实"电影的继承和发展，与几乎同时出现的香港"新浪潮"电影遥相呼应。新锐导演在电影观念上与前代不同，不把戏剧性作为影片的基本叙述方法，而是在对生活偶然性和突发性碎片式的描绘中展示生活本来的样子。电影常常运用开放的结尾和意识流的手法来刻画人物的内心活动，运用长镜头和深焦镜头来与非情节剧的结构相适应，呈现出纪实影片的风貌。

陈坤厚、侯孝贤、杨德昌、王童、张毅、虞戡平、陶德辰等先后拍摄或参与拍摄了《光阴的故事》《小毕的故事》《海滩的一天》《台上台下》《搭错车》《看海的日子》《儿子的大玩偶》《风柜来的人》《油麻菜籽》《冬冬的假期》《单车和我》

《玉卿嫂》《童年往事》等影片，台湾电影界掀起了新电影的热潮。

《玉卿嫂》（张毅导演，1984年）

台湾新电影的参与者们虽没有制订过统一的行动纲领，但与香港新浪潮相比，台湾地区电影人的确拥有更为一致的艺术追求和美学目标。新电影之"新"，首先是在题材上求新、求变。20世纪70年代，台湾影坛充斥着武打片和琼瑶的言情片。20世纪70年代末，渲染色情或暴力的影片也一度泛滥成灾。新电影却在武打、言情、色情和暴力片之外另辟蹊径。新电影的代表作都将个体对于成长的记忆作为影片的题材。"新电影剧作者成长的二三十年，正是台湾政治、社会、经济变化最巨的时期，自传式的成长回忆，不但展现台湾电影史上未曾有过的现实笔触，也代表着多种角度寻求台湾身份认定的努力。"① 这种共同性，使他们的电影具有了现实主义的意义。因而，新电影不满足于把电影功能局限为单纯的娱乐或局限为讲故事，正如有研究者所言，"新电影的创作者大多以中国知识分子自居，充满忧时伤国精神，企图借电影的写实性反映民间疾苦，故特别重视写实性的题材，而且喜欢作社会批评甚至政治批评，'历史感的有无'几乎成为衡量一部新电影是否'有分量'的一个先决条件。台湾新电影尽管不强调影片的'主题'，但其创作者却特别重视电影的'教化功能'，故'文以载道'的情况相当普遍……

① 焦雄屏：《寻找台湾的身份：台湾新电影的本土意识和侯孝贤〈悲情城市〉》，《北京电影学院学报》1990年第2期。

台湾新电影显然属于'为人生而艺术'的一派"①。

"健康写实主义"电影受到意大利新现实主义的影响,而新电影更注意借鉴西方现代思潮的影响。台湾新电影在一定程度上是对"健康写实主义"的回归、发展和升华。台湾的《剧场》杂志和《影响》杂志曾系统介绍过法国《电影手册》杂志和法国新浪潮电影,还介绍了《电影手册》派的"摄影机—自来水笔"的个人创作观。正因为有这样的背景,在美学观方面,台湾新电影与法国新浪潮有着明显联系。法国新浪潮反对被大众兴趣所左右的、按照陈规俗套制作出来的商业电影,力图以艺术趣味来替代商业趣味。台湾新电影也表现出了与此一致的艺术追求。新浪潮提倡作者电影,其代表人物特吕弗主张:电影应该如同"一本日记那样,是属于个人和自传性质的。年轻的电影创作者们将以第一人称来表现自己和向我们叙述他们所经历的事情"②。大多数台湾新电影则以自我或个体对于成长的记忆作为影片的题材,并在电影中大胆地尝试鲜明的、个人化的影像风格和反常规的叙事方式,从而使台湾电影首次具有了作者电影的美学特征。法国新浪潮电影的精神之父巴赞认为,唯有冷眼旁观的镜头能够还世界以纯真的面貌。而绝大多数台湾新电影恰恰采用静观和间离的镜头去表现生活;新电影对写实风格的追求,目的就是"还世界以纯真的面貌"。巴赞推崇"生活中的各个具体时刻无主次轻重之分的串联",主张电影与环环相扣的戏剧情节反其道而行之,与戏剧决裂。大多数新电影恰恰摒弃了环环相扣的戏剧情节,而采用了散文化的情节结构。巴赞主张用深焦距和长镜头来代替蒙太奇,侯孝贤、杨德昌等新电影的导演则用作品实践了巴赞的这一"场面调度"理论。

新电影所开创的另外一个全新题材领域则是对台湾历史的反思。侯孝贤执导的《儿子的大玩偶》通过男青年坤树为影院做活动广告人的故事,展现了台湾从农业社会向工业社会转型之际小人物艰难谋生的境遇。曾壮祥的《儿子的大玩偶·小琪的那顶帽子》,写日本高压锅推销员武雄遇见一位美丽的女孩小琪,她总戴着一顶帽子。后来,武雄摘去了她的帽子,发现她头上有一块很丑陋的疤痕。这则故事颇富象征意味,令人联想到台湾经济表面上繁荣,实际上却遭受着日本的侵略,在繁华的表象下面,隐藏着难以启齿的伤痕。《儿子的大玩偶·苹果的滋味》中,阿发的家人进入美国海军医院后,影片用阿发家人的主观视角去看富丽堂皇的美国海军医院,并采用高调布光,一些镜头还加了柔光镜,营造出一种"爱

① 梁良:《香港新浪潮与台湾新电影》,《北京电影学院学报》1989 年第 2 期。
② 转引自[德]乌利希·格雷戈尔:《世界电影史》,北京:中国电影出版社,1987 年,第 13 页。

丽丝漫游仙境"的效果。这些生动的细节,将阿发一家人的崇美心理表现得淋漓尽致,影片借此反思了台湾人的崇美心理。《光阴的故事·小龙头》中写到金阿姨一家将赴美国,涉及20世纪60年代台湾地区的移民潮。《搭错车》则反思了20世纪50年代末至70年代台湾地区经济高速发展时期台湾人复杂、迷惘的心态。

新电影对写实风格的追求还表现为根据剧情的需要,在对白中使用方言;少用甚至不用大明星,而起用非职业演员,且喜爱非职业式的表演技巧;大量采用实景、外景;偏爱自然光效。这一切都增强了影片的真实感,使新电影大多具有一种质朴的美感。新电影的"新"还在于影片结构上的创新。在《光阴的故事》中,除了《报上名来》基本上采用了传统的戏剧化的情节结构之外,其他三段影片都采用了散文化的情节结构。此后新电影大多数作品都偏爱散文化的情节结构,更接近于日常生活的本来面貌,更符合新电影所追求的写实主义美学风格。再者,新电影之前的武打片、琼瑶式的言情片、色情和暴力片大多采用煽情的和戏剧化的风格,而新电影大多追求朴素、清新、自然的写实风格。《儿子的大玩偶》中,侯孝贤执导的那个段落大量地使用定镜拍摄,叙事风格客观、冷静、含蓄、内敛、平实、不煽情,奠定了侯孝贤此后电影的基本风格,也影响了新电影后期及后新电影时代台湾大多数艺术电影,只有《搭错车》等少数影片仍然采用了比较戏剧化的风格。

新电影的导演群体中,很多人是1949年国民党政府迁台以后在台湾艺术学校或者国外读书的青年人,台湾的历史和现实带给他们的是本土生活的感受。人民生活的苦苦挣扎,官场的逢场作戏、尔虞我诈,大陆去台人员的思乡情结,凝结成为他们的人生感觉和电影感觉,并在他们的电影中呈现出来。这种情况和大陆第五代导演与"文革"的关系、新好莱坞导演与美国社会的关系有近似之处:时代决定了一代人的影像风格,电影成为一代人心灵的记录。

台湾新电影和新新电影的巨大魅力就在于这些导演的巨大差异,这种差异来自"根"和"生存空间"。紧接着《悲情城市》,1991年杨德昌开拍了自己的一个里程碑作品《牯岭街少年杀人事件》,以个人命运为线索,记录20世纪50年代台湾转型的历史。杨德昌的《一一》可以说是一个新高度,这种反讽被纳入真实细腻的人物描写中,一种对现实毫不逃避的接近使他的作品在对都市的关注上甚至超越了侯孝贤的作品。

蔡明亮的电影视角则有着很深的舞台剧的观念,隐喻性和寓言性深刻地呈现在其作品的各个层面。蔡明亮的戏剧性是根深蒂固的,而且来源于"现代主义"小剧场封闭空间的张力系统。这一点在蔡明亮1998年的《洞》中表现得极为显著。

第六章　中国港台电影：华语电影的别种风味

如果说杨德昌还只是在台北的实景中构筑"戏"，在蔡明亮那里台北本身就是影片，他是彻底的"现代主义"精神的拥趸。

长期以来由于港片压境、录像带泛滥以及滥制滥拍所造成的台湾电影窒闷与堕落的气氛，似乎被新电影的出现一扫而空了。新电影的风格正是民族化和西方化结合的产物。他们不注重明星的魅力（那大多是商业影片的基本要求），而是在对演员表演潜力的挖掘中力图还原生活的本来形态，也注意运用自然光、自然实景和原创音乐，把新电影的语言风格统一起来。

1983年是新电影的一个高潮，也是新电影在商业上最风光的一年。一方面，公营和民营电影公司都大量采用新导演来拍片；另一方面，《小毕的故事》《看海的日子》《搭错车》《海滩的一天》和《儿子的大玩偶》全部成为票房的优胜者。《搭错车》还获金马奖11项提名，创下金马奖提名的空前纪录。1984年，新电影的影响开始辐射到岛外。当年3月，香港艺术中心与香港《电影双周刊》主办了一个"台湾新电影选"的活动，展映了7部新电影作品，反响热烈。欧美影评人和国际影展也开始重视新电影，纷纷邀请台湾电影参加国际影展。在台湾岛内，新的独立制片公司纷纷成立，且仍热衷于请新人执导影片。受新电影的影响，一些资深导演也尝试着以比较写实的风格来拍片。这使新电影一度有望与主流电影合流。

《牯岭街少年杀人事件》（杨德昌导演，1991）

但是，进入1984年以后，新电影在商业上的危机就开始显现了。侯孝贤的《冬冬的假期》虽获法国南特三大洲电影节最佳影片奖，但在台湾票房惨败。柯一正的《我爱玛莉》也并不卖座。张毅的《玉卿嫂》拍摄过程一波三折，令片商对新导演望而却步。如果以一般公认的新电影核心作者为计，1982—1986年，新电影约生产了32部；若以较广义的方式，将一些模仿新电影风格的影片均纳入统计，那么新电影大约生产了58部，仅为新电影5年期间（1982—1986年）台湾本土电影总量（417部）的13.9%。5年期间之50部最卖座影片名单中，新电影仅占了5部。所以，新电影对台湾电影的影响，更多在于电影观念和电影艺术的

创新,"新电影坚韧不拔的美学精神及其在电影艺术发展和文化反省——即如何使电影从一种'最不道德的消费品'变成'文化中最可被尊敬的一项媒体'——方面的功绩却得到了世界的承认。"①但是,新电影并没有将台湾电影从产业危机中拯救出来。1985年,新电影仍有作品问世。但随着绝大多数新电影票房的惨败,舆论界对新电影支持的热情也逐渐冷却。

1985年8月29日,《民生报》发表《请不要'玩完'国片!》一文,说海外年轻观众认为《玉卿嫂》是"孤芳自赏""慢吞吞""闷煞人""叫好不叫座""要退票"。该文引发了关于新电影的一场"玉卿嫂事件"的论战,论题主要是"艺术与商业的矛盾"。到了1986年,新电影在数量上直线下降,只有《恐怖分子》和《恋恋风尘》等几部作品面市,而香港电影再次乘虚而入,称雄台湾市场。到1987年,新电影导演已遭到不少片商拒绝。1987年1月24日,《中国时报》发表了詹宏志起草、53位电影人签名的《1987年台湾电影宣言》,承认"电影在更多的时候是一种商业活动,它受生产与消费的各种定律所支配",但宣称"我们要争取商业电影以外'另一种电影'存在的空间",另一种电影即"那些有创作企图、有艺术倾向、有文化自觉的电影"。该《宣言》的出现,在一定程度上却标志着新电影运动的终结。

新电影在断断续续的10多年过程中,由陈坤厚、侯孝贤、杨德昌、王童、张毅等导演创造了一种特殊的艺术世界,阻塞、压抑、彷徨的感觉一直萦绕不去。最初是对个人成长经历的描绘,以少年的视角观看成人世界的纷纭变化,到后来,这些导演走出了个人的小圈子,把自己的成长和更为宽广的社会历史变迁结合起来,在电影中显现出对诸如乡愁、民族命运的关注,创作出了"史诗"性的作品。台湾新电影成为台湾电影史上重要的一笔。

第四节　陷入低谷的台湾本土电影

20世纪80年代末期,随着好莱坞电影的大举入台,新一代电影观众成为主力,台湾新电影的黄金时代结束了。台湾当局虽然设立了电影发展基金会,支持具有本土文化特色的电影创作,但是仍然无法改变台湾电影走向低谷的趋势。虽然21世纪以后,台湾电影也偶有佳作,如2000年与香港、内地合拍的《卧虎藏龙》,2002年的《双瞳》,2005年的《刺青》,但整体上,台湾的电影市场基本由

① 本刊编辑部:《台湾新电影研究》,《北京电影学院学报》1990年第2期,第2页。

好莱坞电影主导。从 1996 年起，台湾每年的新片产出量一直维持在 15~20 部，票房占有率仅仅在 1% ~ 2% 间，2003 年达到谷底，15 部台湾影片的总票房约新台币 1500 万元，不到台湾电影总票房的 1%。

2008 年的《海角七号》，给愁云密布的台湾电影注入了新的希望。该片由台湾导演魏德圣执导，这也是魏德圣的首部剧情长片。范逸臣、田中千绘、梁文音和中孝介等联袂出演。这是一部具有浓郁地方特色的青春爱情片，有生活质感也有浪漫故事，有青春激扬也有社会现象，视听语言生动活泼，不仅获得台湾电影金马奖的年度杰出电影、台湾年度最佳电影工作者、最佳男配角等六个奖项，同时也成为战后在台湾地区最卖座的华语片及台湾影史最卖座影片的前三名。《海角七号》大热之后，片商与观众开始对台湾电影重拾信心，《囧男孩》《九降风》《花吃了那女孩》等台湾电影都纷纷进入市场。也有越来越多的台湾电影人走出岛外，特别是与大陆电影界合作，取得了不错的成绩。

2010 年的《艋舺》、2011 年的《鸡排英雄》《那些年，我们一起追的女孩》《赛德克·巴莱》更被视为台湾电影票房的新高度，2012 年《阵头》《爱》《犀利人妻最终回：幸福男·不难》《痞子英雄首部曲：全面开战》，2013 年《大尾鲈鳗》都是台湾票房破亿（新台币）的影片，甚至纪录片也开始获得观众认可（如《翻滚吧！男孩》等）。台湾电影历经廿年不景气后，2008 年形成一股"小高潮"，电影总产量 36 部，总票房超过 6 亿新台币，市场票房占有率达到 12.09%，随后虽然票房占有率起伏不定，但整体上出现了本土电影复苏的景象。2017 年，黄信尧导演的《大佛普拉斯》用一种黑色幽默的方式叙述小人物的故事和对台湾社会的观察，关注社会底层，采用了黑白和彩色混杂的影像呈现方式，通过具有隐喻性质的对比，表现贫穷与富裕、悲悯与戏谑、骄奢淫逸与生存挣扎，而这也被看作台湾本土电影文化的新的走向。

第五节　台湾电影代表人物

一、侯孝贤：台湾新电影的旗帜

1947 年出生的侯孝贤，被称为"台湾新电影运动的旗帜"。

侯孝贤，1947 年 4 月 8 日出生于中国广东梅县，客家人。1948 年全家迁台，初高中时父母相继去世。侯孝贤服兵役期间，立志用 10 年时间进入电影业；后考入台湾艺专电影科，1973 年起担任李行的场记、助导，并从事编剧。1980 年

独立拍摄首部电影长片《就是溜溜的她》，1982年，编导剧情片《在那河畔青草青》，获第19届台湾电影金马奖最佳导演奖提名；1983年，执导《风柜来的人》；1984年，执导《冬冬的假期》，获第30届亚太影展最佳导演奖；1985年《童年往事》获第22届台湾电影金马奖最佳原著剧本奖；1987年执导《尼罗河的女儿》；1989年，执导《悲情城市》，该片获第46届威尼斯国际电影节金狮奖，奠定了其国际地位和国际影响；1993年《戏梦人生》获第46届戛纳国际电影节主竞赛单元评审团奖；1995年，《好男好女》获第32届台湾电影金马奖最佳导演奖；1998年，拍摄《海上花》；2003年《咖啡时光》获第9届釜山国际电影节亚洲年度电影人奖；2007年，获第60届洛迦诺国际电影节终身成就奖；2009年，被选举为台湾电影金马奖主席；2014年3月获第8届亚洲电影大奖终身成就奖；2015年，与大陆合作执导的古装武侠电影《刺客聂隐娘》获第68届戛纳国际电影节最佳导演奖。侯孝贤在柏林、戛纳和威尼斯国际电影节以及其他各种国际评奖中多次获奖，为台湾电影赢得了国际声誉，也成为世界上最著名的华语电影导演之一。

代表作之一《风柜来的人》（1983），展示了这样一幅图景，海滩边孤零零的小屋前，聚集着三个年轻人，暮色中天空默默，这群不谙世事的年轻人在叙说：叙说成长，叙说无法排遣的寂寞。他们是风柜来的人，来自台湾的海边小镇。当他们到了高雄，面对成人世界，看到了完全不同于风柜的风景，童年的自由已远去，而成人的苦恼挥之不去。像其他新电影一样，侯孝贤早期作品关注的是曾经迷茫的青春，有些唯美感伤意味。这种感伤一直持续到《冬冬的假期》（1984）、《童年往事》（1985）、《恋恋风尘》（1987）中。这个时期，侯孝贤根据自己和同代人的经历，表达了前景迷茫和去国离乡的情绪。一种面对成人世界的陌生和冷漠，一份对前代人思乡的不理解和不认同，再加上对异性莫名其妙的青春冲动，使这些影片显露出诚实的无奈和感伤。

而《悲情城市》（1989）则为我们展示了一片更加忧郁的现实世界。林阿禄有四个儿子，老大文雄开商行做运输，是家里的主心骨；老二是医生，到菲律宾服兵役，直到影片结束仍生死未卜；老三文良在战争期间被征募为通译，后回到台北，精神受刺激而住进医院；老四是聋子，在小镇上开了一个照相馆聊以度日。故事主要围绕这几个家庭成员的遭遇展开。悲哀沉重的氛围围绕在林家周围，老大在赌场被上海人杀害；老三被卷入走私毒品和盗印日钞活动中，成为身心俱废的疯子……影片结尾，林家只剩下垂暮的老人、未成年的孙子和一群女人，苦苦面对着未来的日子。

第六章 中国港台电影：华语电影的别种风味

《冬冬的假期》（侯孝贤导演，1984）

《悲情城市》以"悲情"为起点，在具有浓郁的台湾风情的影像世界里把时代的印痕深深地烙在人物命运之中。开始段落，当被轿子抬着的宽美在山麓上蜿蜒而行的时候，影片的音乐悄然而起。由日本作曲家喜多郎谱写的乐章，由大提琴和木铎还有电子声合成，音乐声中，山脚下的小镇渐渐显露，然后是青青的山岩，在山麓上奔走而不知所终的年轻生命。此后，在家庭遭受一次次灾难的时候，在宽美和文清逐渐相爱的时候，在家庭最后只剩下老弱残疾的时候，在文清和妻子孩子留下合影的时候，这音乐就会呜咽着响起，成为华语电影中最难忘的旋律之一。如果说，青春回忆在侯孝贤的影片系列中属于"个人记忆"，那么，到《悲情城市》中，他的视野已经跃入"社会记忆"。影片通过林阿禄一家在1945—1949年的悲欢聚散，书写了台湾人40年的沧桑，记录下台湾人的心路历程。家庭的变迁实际上是群体命运的遭际，沉重的心灵是历史阴影的浮现。

从1979年开始到1989年的10年间，侯孝贤的作品差不多有10部，在20世纪90年代中后期，侯孝贤拍摄的《好男好女》、根据张爱玲原著改编的《海上花》仍然被世界影坛所关注。《好男好女》和《南国，再见南国》对台湾都市生活的描述集中在边缘的、草根的、具有黑帮色彩的人物身上。在《千禧曼波》系列中，他开始记录被他称为夜空中充斥着让动物疯狂的不可见的"各种电子媒体交谈的声音"的台北。到了2015年的《刺客聂隐娘》，侯孝贤脱离了台湾题材，讲述大唐时代聂隐娘幼时被一道姑掳走，13年后成为技艺高超的传奇女侠的故事。据报道全剧耗资约4亿5千万元。但是人们看到的并不是一部刀光剑影的武侠片，仍然是缓慢的长镜头、沉默不语的角色、欲说还休的故事，甚至还是传统的窗框式的画幅，但是每一个镜头都是意境，每一个造型都是艺术，在精雕细刻、美轮美

负之中，还是侯孝贤一贯的那种人物的孤独、沉郁、无奈和泰然。无论是宫殿里的灯红酒绿，还是山水之间的落霞孤鹜，寄托的都是哀怨愁绪。舒淇扮演的聂隐娘，飘忽不定、情无所钟，最终消失在薄雾袅袅的远方，有一种洗尽铅华呈素姿的美感。这依然是一部开放的电影文本，观众看到的不是一个因果紧密的故事，而是一首含蓄隽永的叙事长诗。

《刺客聂隐娘》（侯孝贤导演，2015）

从纯情清新的童年故事开始，到面对成人世界少年的寂寞和悲伤，再到以家庭的变故折射时代民族的命运，最后是从历史中去寻找灵魂共鸣，这是侯孝贤的历程，也是新电影发展的脉络和轨迹。侯孝贤的世界，始终是台湾新电影的缩影。侯孝贤虽然没有能够拯救台湾本土电影市场和电影产业，但他为世界影坛贡献了中国电影的美学魅力。

二、"第二浪潮"代表人物

20世纪90年代前期，台湾当局提供的所谓"辅导金"帮助了李安、赖声川、蔡明亮等一批导演走向国际。1994年辅导金电影《喜宴》《爱情万岁》和《饮食男女》在国际上都获得好评。但是，辅导金政策下的台湾电影企业只能完全依赖政府资助。到了20世纪90年代，整个商业电影生产体系几乎崩溃。电影业的奄奄一息与各种电子媒体的兴起及娱乐多样化有关。此外，台湾电影制作环境恶化，本土市场萎缩，创作人员外流等都是台湾电影业衰落的重要原因。而少数几个台湾新锐导演的出现是台湾电影这一阶段的亮色，也被称为台湾的"第二浪潮"。

台湾电影目前最重要的导演似乎仍然是侯孝贤、杨德昌和蔡明亮。2001年,杨德昌电影《一一》成为《时代》杂志的年度十佳影片。侯孝贤推出《千禧曼波:蔷薇的故事》,他用晃动的镜头对着台北这个大都市,在这个视角上与杨德昌的电影形成十分有意味的对比。而蔡明亮这位台湾新电影的重要代表也在2001年推出最新作品《你那边几点》。三位导演已经是台湾电影的代表人物,在国际上不仅为中国台湾地区的电影赢得了声誉,也为华语电影赢得了尊敬。

《暗恋桃花园》(赖声川导演,1992)

而李安、余为彦、何平、陈国富、林正盛导演的《黑暗之光》《魔发阿妈》《征婚启事》等新电影,风格迥异,似乎逐渐从岛屿文化中走出,呈现了更多国际化倾向。而在这些导演中,李安无疑是最杰出的代表。

三、李安:东西方的影像桥梁

李安,1954年出生在台北,祖籍江西。1975年他毕业于台湾大学艺术学院,后前往美国留学。先在伊利诺伊大学学习戏剧导演,获戏剧学士学位。后前往纽约大学学习电影制作,并获得电影硕士学位。1984年以《分界线》(Fine Line)作为其毕业作品从纽约大学毕业。该片获纽约大学生电影节金奖作品奖及最佳导演奖。此后6年,他依靠家人的经济支持,一直在美国从事电影剧本创作,试图将中国文化和美国文化有机地结合起来。1990年完成剧本《推手》,获台湾当局颁发的优秀剧作奖,得到40万元奖金,从而使他第一次独立执导影片。1992年,37岁的李安执导完成了《推手》,这是一部反映在纽约的一家台湾人生活中的代

沟和文化差异的喜剧片。影片在台湾获得金马奖最佳导演等7个奖项的提名，并获最佳男主角、最佳女主角及评委会特别奖。该片还获得亚太影展最佳影片奖。从此以后，李安开始蜚声国际影坛，架起了东西方文化沟通的电影桥梁。他陆续拍摄了《喜宴》《饮食男女》及《卧虎藏龙》等华语片，还在好莱坞拍摄了令国际影坛共同关注的《冰风暴》《理智与情感》及《断背山》等英语片。

李安的第二部电影是1993年推出的《喜宴》。这是一部关于传统伦理观念的通俗剧。在这部影片中，他继续表达中西文化之间和两代人之间在生活方式、伦理观念和人际关系上的冲突、差异和交流、沟通，甚至引入了同性恋主题。外国人看的是主人公之间的调和与和解，中国人看的是中国传统价值观与敏感的同志问题的矛盾。电影上演后，美国人说是在讲美国的故事，中国人说是在讲中国的故事，显示了李安电影用文化的冲突和融合来创造差异性的特点。影片细腻、完整，生活细节丰富，人物形象鲜明，艺术风格含蓄活泼，视听语言成熟周到。该片在柏林电影节上获金熊奖，在西雅图电影节上获最佳导演奖，并获得了金球奖和奥斯卡奖最佳外语片提名。在台湾，这部电影获得了第30届台湾金马奖最佳影片、最佳导演、最佳原创剧本奖以及观众投票最优秀作品奖等。从此，李安跃入亚洲知名导演行列。

1994年，李安导演《饮食男女》，继续从新的视角诠释西方背景下的东方家庭所面临的文化差异和冲突。影片结构精巧，情节曲折，场面生动，制作精致。本片的主演是台湾地区著名演员郎雄。影片获得奥斯卡最佳外语影片提名，第39届亚太电影展最佳作品、最佳剪辑奖，第77届大卫格里菲斯奖最佳外语片奖，并获独立制作奖和第七届台北电影奖优秀作品奖，列1994年台湾十佳华语片第一名。

这些影片的成功，使李安跨进了好莱坞主流电影制作的大门。1995年，李安执导了改编自简·奥斯汀小说的第一部英语片《理智与情感》。影片编剧是本片的女主角艾玛·汤普森。该片获得了奥斯卡最佳影片提名、最佳剧本改编奖，在柏林电影节上获得金熊奖及多项英国学院奖。李安还被评选为全国影评协会和纽约电影评论家协会最佳导演。1997年，李安又开始改编里克·穆迪（Rick Moody）的小说《冰风暴》。本片讲述在"水门事件"年代，康涅狄格州的一个家庭内发生的种种家庭矛盾。该片的主要演员包括凯文·克莱恩、西戈尼·韦弗、琼·艾伦和克里斯蒂娜·里奇等。这部影片也赢得了许多项国际电影协会的奖项。凭借此片，李安确立了他在好莱坞A级导演行列中的地位。

2000年，曾经是武侠迷的李安接受了台湾前中影公司总经理徐功立的邀请，

第六章 中国港台电影：华语电影的别种风味

推出了演绎太极拳的中文武侠片《卧虎藏龙》。该片的编剧是与李安在《饮食男女》和《冰风暴》中合作过的犹太裔编剧詹姆斯·沙穆斯。在这影片中，他一改情感伦理片的风格，将中国传统文化融入一个曲折动人的悲情武侠故事，将唯美的画面和飘逸的武打相结合，推出了一部新派武侠电影。竹林中的柔搏，情侣间的脉脉不语，以柔克刚的动作，都使这部影片完全不同于肌肉主义、暴力至上的好莱坞主流动作影片。该片虽然一开始在华语地区并没有引起很大轰动，但被哥伦比亚公司在欧美一发行，即创造了惊人的票房成绩，不仅获得了影评界的高度赞赏，而且引起了一股华语电影的武侠热。影片在加拿大多伦多电影节中获最佳影片，在比利时佛兰德斯电影节上获得"全球最佳电影音乐奖"及第73届奥斯卡金像奖4项奖项和6项提名。李安本人获得了第58届美国电影金球奖最佳导演奖。在台湾，《卧虎藏龙》也是第37届台湾金马奖影展的大赢家，共捧走最佳剧情片、最佳音效、最佳原创电影音乐、最佳视觉特效、最佳动作指导及最佳剪辑6个奖项。2001年3月11日，李安还凭借此片获得美国"导演协会奖"。同时，欧美电影界也因为这部电影重新认识了一群最优秀的中国电影人的名字——谭盾、鲍德熹、叶锦添。也是从这个时候开始，一部又一部华语功夫片开始进入国际电影主流市场。

《卧虎藏龙》（李安导演，2000）

2005年9月，威尼斯电影节上，李安低调地为观众奉献出自己的又一部英语新片——《断背山》。李安为同性恋题材赋予了更有生命力的博大的真爱。很多影迷原本是出于对同性恋题材的好奇去观看的，但最后被影片中所表现的伟大的

人类情感所打动。希斯·莱杰和杰克·吉伦哈尔所扮演的两位美国牛仔，被众多美国影迷认可为"最感动人的银幕情侣"。这部影片当年夺得了金狮奖。2006年，又成了金球奖的最大赢家，还成功地成为奥斯卡提名最多的影片。最终，《断臂山》收获了最佳导演奖、最佳配乐奖、最佳改编剧本奖，李安击败斯皮尔伯格、乔治·克鲁尼等竞争者，成为第一位获奥斯卡最佳导演奖的华人导演。李安导演在宣传《断背山》的时候曾说过："我们每个人心中都有一座断背山，有的人一去不复返，有的人会再来。"这座山，其实也是李安心中的文化记忆和文化情感，正是这种记忆和情感，带给了李安电影一种东西合璧的美学差异和艺术成就。李安的电影，无论是美学风格、电视形式或是价值观念，都不走极端，不求刺激，而是大巧若拙、温柔敦厚，雅中有俗、俗中有雅，在细腻而丰富的冲突中，寻找东方与西方、老人与青年、男人与女人、侠骨与柔肠、常态与非常态之间的平衡，这种平衡是在动态中展开的，表面看来波澜不惊，实际上却是风云激荡，显示了导演难得的文化融合性和美学控制力。

李安，作为一位国际大导演，之后更多地活跃在美国电影、中国内地电影舞台。2007年9月24日，执导的《色·戒》获第64届威尼斯国际电影节金狮奖；2012年，执导的3D冒险电影《少年派的奇幻漂流》获第85届奥斯卡金像奖最佳导演奖。2016年，战争剧情片《比利·林恩的中场战事》，探索3D4K120帧高清影像。2018年获美国导演工会终身荣誉奖。2019年，执导科幻动作惊悚片《双子杀手》，再次探索新技术拍摄。李安的电影热情，从文化沟通更多地走向了技术创新。

第六节　东方好莱坞的香港电影

香港长期都是中国电影的重镇，也是亚洲电影的重镇。

在默片时代，1913年，首部香港电影《庄子试妻》制作，由黎民伟编剧及主演，这是中国第一部使用女演员的电影。1923年，黎民伟兄弟创办公司，出品香港首部新闻纪录片。1924年拍摄香港首部故事长片《胭脂》。1933年，香港首部完全有声影片《傻仔洞房》诞生。汤晓丹导演的《白金龙》（1933）是香港第一部粤语有声电影，由邵氏的前身"天一"电影公司出品，由著名的粤剧两位"伶王"之一的薛觉先演出（另一位是马师曾）。《白金龙》打破广东、东南亚、欧美唐人街所有的票房记录，产生了巨大的影响。邵仁枚、邵逸夫兄弟正是凭着《白金龙》，开创了邵氏在港台和东南亚地区的娱乐王国基业，也正是《白金龙》，开

创了粤语片的潮流。

20世纪40年代以后，胡鹏从1949年执导第一部《黄飞鸿传》开始，续拍了60多部，远远超过《007》系列，是世界上最长寿而且数量最多的电影系列。任剑辉、白雪仙主演的粤语戏曲片《帝女花》等也长盛不衰。1956年，新华公司以《桃花江》开启了以普通话歌唱喜剧片的风气。1957年，邵逸夫接掌邵氏父子公司并改组，制作了大量高品质、包装华丽的电影。邵氏出品的黄梅调歌唱片、新派武侠片、历史宫闱片与大型歌舞片，以彩色宽银幕、豪华制作为卖点，在与电懋公司的竞争中日渐占了上风。邵氏还力图建立新武侠世纪，发掘了王羽、姜大卫、狄龙等形象独特的男演员。

20世纪60年代是香港电影产量最高的年代，题材从反映社会民生的写实片转为新兴中产阶级背景的喜剧与爱情文艺片，陈宝珠、萧芳芳、谢贤等成为影坛偶像。20世纪五六十年代，香港制作了近3000部粤语片，形成了香港电影的第一个"黄金时期"。

1970年，邹文怀自组嘉禾电影公司，翌年聘请李小龙回港拍摄《唐山大兄》，开创了功夫片新高峰。1973年，楚原执导的《七十二家房客》使粤语片复苏。1976年，许冠文执导的喜剧《半斤八两》刷新了票房纪录。1978年，成龙因主演谐趣功夫片《醉拳》等一举成名。1986年，吴宇森执导的《英雄本色》成为票房冠军。此后，一批逃避现实的无厘头电影与赌片趁势兴起。到了20世纪90年代，《黄飞鸿》等动作片、《笑傲江湖2东方不败》等武侠片、《跛豪》等人物传记片兴起，到中期"古惑仔"系列卖座，弹丸之地的香港成为世界第三大电影生产地，每年出品约300部影片，当地年平均票房收入超过13亿港元。

在香港电影中，历史遭遇与现实的体验结合在一起，轻松娱乐的笑声和对传统观念、都市生活的思考结合在一起，现代的电影技法和深厚的人生情怀结合在一起，共同构成了香港电影的复杂性。虽然香港电影受娱乐文化的影响和商业要求的制约，影片形态以商业化的喜剧片和武打动作片为主，但在香港电影史上，反映现实、追求品位的现实主义电影和艺术电影潮流呈现出了丰富性和多样性，在历史的发展中形成了自己的脉络。

1982年，由长城、凤凰以及新联公司合并而来的"银都机构"制片公司在香港现实主义电影的发展方面起到了重要的作用。当《半边人》（方育平，1983）、《童党》（刘国昌，1988）、《人在纽约》（关锦鹏，1989）、《出嫁女》（王进，1990）、《秋菊打官司》（张艺谋，1992）出现以后，银都前身"长、凤、新"时期所倡导的"导人向上、向善"的制片方针显示出独特魅力。这些影片部分触及了香港的社

会问题，关注商业社会中儿童、妇女的命运以及社会变动对普通人命运的影响。虽然在商业片为主流的香港电影中这类影片数量很少，但往往引起比较大的社会反响，它们在香港电影金像奖、台湾金马奖、中国政府和内地的各种颁奖、亚太影展、上海国际电影节上都频频获奖。

《童党》描写20世纪80年代一群居住在廉价出租屋中的青少年的生活和心态。他们本身极其容易受到社会的影响，而社会偏偏提供了凶杀、黑色交易和暴力的环境，所以他们的叛逆和堕落就不可避免了。影片中出现由于堕落而引起的心理畸形对香港的青少年有极大的震撼作用，犹如一面镜子，照出了自己的面孔和前景、命运。在商业逻辑主宰一切的社会里，或许最先感受到的就是处于青春期的人们，在另外一个商业发达的社会——台湾，这种情形也同样有真实的反映，杨德昌的《牯岭街少年杀人事件》（1991）就是同样性质的作品。《童党》获得了1989年香港电影金像奖的"十大华语片"奖。

《飞越黄昏》（张之亮导演，1989）是香港现实主义电影的另外一种形态，它从家庭伦理的角度探讨发生在两代人之间的代沟问题。影片由冯宝宝、叶童主演，在轻快的影调中把中国的伦理传统和西方文化之间的冲突展现出来，成为"温馨趣致诚挚小品"。它获得第9届香港电影金像奖最佳影片、最佳编剧和最佳女配角三项大奖。

《甜蜜蜜》（1996），由陈可辛导演，黎明、张曼玉主演，嘉禾电影公司出品。影片的爱情故事跨越中国大陆、香港和美国，将香港回归前夕的身份认同忧虑与爱情命运结合在一起，细腻委婉，成为香港爱情题材电影中的经典作品。该片获得第16届香港电影金像奖最佳女主角、最佳男配角奖等9个奖项，第34届台湾金马奖最佳影片、最佳女主角奖，以及最佳男配角、最佳原著剧本、最佳摄影、最佳造型设计奖的提名，第42届亚太影展最佳女主角、最佳剧本奖。

尽管20世纪90年代后期以来，香港电影受到美国电影的冲击，渐渐陷入产业危机中，但是，香港电影人却逐渐为好莱坞所关注，吴宇森、袁和平、周润发、李连杰等先后被好莱坞"收罗"。王家卫、萧芳芳、张曼玉等导演和演员屡在海外影展获奖，香港电影与内地电影的联合开拓了新的空间，而《无间道》《2046》等影片也正在为香港电影重新正名，香港影片仍然拥有很高的国际地位。

香港的文化与过去几十年中国大陆的文化不同，这是另一种文化，我们可以称之为"市民娱乐文化"。流行歌曲、无厘头、黑社会、赌博、杀手、时装、同性恋……这些完全属于商业社会的文化样式构成了香港电影的独特景观。在当代的香港电影中，一直存在着双重影像：在《黄飞鸿》系列的打打杀杀背后，是清

第六章 中国港台电影：华语电影的别种风味

末民初香港的殖民经验；在剧情简单的古装戏《倩女幽魂》背后，是传统观念和现代社会的寓言；吴宇森的英雄从事着香港人熟悉的黑社会交易，但是在商业社会中同性感情的相依隐隐传达出来；成龙创造了"肉身神话"，以真正的功夫赢得了赞誉，但是更吸引人的或许是他活泼可爱、见义勇为的性格，他是平民英雄的主要代表；周星驰带来了笑声，而他更是平民，凝聚着小人物的欢乐和悲伤；在王家卫的艺术世界里，都市的繁华和人物的遭际背后，是无法抗拒的失去，是时间消逝带来的不可去除的空虚和寂寥。

香港电影，如同香港社会一样，是一个现代社会丰富繁杂的万花筒。

《黄飞鸿》（徐克导演）

第七节 香港电影新浪潮

经历了"充满生机与希望"的20世纪50年代、"欲火炎炎"的20世纪60年代、"最缺乏时代感"的20世纪70年代以后，20世纪80年代是香港电影从传统到现代的转化时期，香港电影从色情、暴力、中国功夫和喜剧片中已经得不到更大的推进力了，一种革新的要求开创了当代香港电影的新格局。

与台湾的"新电影"运动、中国大陆的"第五代"几乎同时，一场轰轰烈烈的"新浪潮"运动在香港电影界展开。徐克、许鞍华、方育平、严浩、谭家明是"新浪潮"的先驱，他们首先在电影语言和包装手法、艺术性和社会性上取得了突破，其后是关锦鹏、张婉亭、陈嘉上、程小东、刘国昌和王家卫，他们更注重商业化的背景，注意把个人情绪、个人视角与观众趣味、时尚风格结合在一起，情景更为具体、细腻，从而成为一种"雅俗共赏"的现代都市电影。

"新浪潮"运动大体沿着两条路线展开，其一是追求人文的立场，在对历史和现实的关注中强调善意体谅和浓郁的乡情；另外一条是对动作、暴力的重新描绘，开拓了香港新类型电影的新局面。徐克1979年导演的《蝶变》成为新浪潮电影的开山作之一，接着他在《第一类型危险》（1980）中，描绘了香港的混乱图景，

土制的"炸弹"和荒谬的情节使得影片充满了狂乱和非理性,这种风格在后来的《烈火青春》(谭家明导演,1982)、《省港旗兵》(麦当雄导演,1984)中得到了延续。

在许鞍华、方育平、严浩的艺术世界里则是另外一副图景:李纨未婚先孕,但是爱人移情别恋,为了给孩子寻求一个合法的父亲,终于发生了血腥的凶杀(《疯劫》);儿子始终生活在父亲的阴影下,接到电视台的通知却将其撕碎在风雨中,最终同意了接受资助出国的结局(《父子情》);年轻的香港少妇回到内地探亲,发现了两地在物质和精神上的差距,是友情弥和了这一切(《似水流年》)……父子情、男女情、女人情在这些电影中得到了极好的展示,使新电影呈现出别样的面貌,而这些年轻的导演,则从此开始了自己风格化的追求。新浪潮的影响,在许鞍华的《桃姐》(2012)等电影中,依然回音不断。

香港的新浪潮运动仅仅持续了五六年的时间,却为香港电影的未来打下了坚实的基础。在20世纪八九十年代,正是新浪潮运动中崛起的新一代导演,在香港电影的格局中占据了重要的位置。更重要的是,香港的电影形态,也从此从重复、单一的功夫片和喜剧片中得到了改变和升华,在中国文化传统和西方的文化传统之间寻找到了属于自己的道路。即使在电影语言上,对于旧的电影表现手法也形成了背叛,把约定俗成的武打和暴力放置在一种新的体系中展示,使新浪潮电影开启了现代电影的先河。

新电影以后,徐克、吴宇森、王家卫、王晶、陈可辛、陈果以及后来的杜琪峰等导演,则成为香港电影的中坚力量。

第八节　香港电影代表人物

一、徐克的江湖电影

提到香港电影,就不能不提到武侠电影,提到武侠电影就不能不提到徐克(1950—　)。当然,提到徐克就不能不提到张彻和胡金铨。

张彻导演的《独臂刀》(1969)是香港电影史上第一部票房过百万的影片,张彻凭此片成为"百万导演",王羽开始成为香港电影史上最成功的一位功夫小生,而邵氏电影公司的"武侠世纪"也从此片正式开始。《独臂刀》影响了香港电影的形态和历史。之前,香港的电影仍旧停留在老上海电影的文化形态下,多拍摄

以家庭妇女为观众的苦情剧，武侠片中的英雄也多半是女飞侠，男性则是需要保护的文弱书生。《独臂刀》之后，男性开始成为影片的主角，电影公司中最耀眼的明星不再是娇弱的女明星，而是健壮有力的男明星。

20世纪70年代胡金铨以《侠女》（1972）为标志，开始成为香港武侠电影的一面旗帜。《侠女》在戛纳电影节上夺得最佳技术奖，这是华语电影首次在国际五大A级电影节上获大奖。胡金铨是香港电影史上的第一个获得商业成功的作者导演。他一生致力于拍摄"侠"文化的武侠电影，并以《侠女》登上了中国武侠电影的最高峰。但是，胡金铨的英年早逝，使得中国电影这一次的文化突破无疾而终。

到了20世纪70年代末，徐克成为香港武侠电影的代表者。徐克，1950年2月15日生于越南西贡市，祖籍广东汕尾海丰。1978年，他拍摄了个人首部电视剧《金刀情侠》；1979年，执导电影处女作《蝶变》；1981年，以黑色喜剧片《鬼马智多星》获第18届台湾电影金马奖最佳导演奖；1983年，导演奇幻武侠电影《新蜀山剑侠》；1991年，完成动作电影《黄飞鸿之一壮志凌云》；1992年，担任武侠电影《新龙门客栈》《笑傲江湖Ⅱ：东方不败》监制并参与编剧；1994年，执导并监制古装爱情电影《梁祝》，获第14届香港电影金像奖最佳导演提名；1997年，执导好莱坞电影《反击王》；2001年，执导古装奇幻动作片《蜀山传》；2005年，拍摄武侠电影《七剑》；2007年，参与执导动作电影《铁三角》；2010年，拍摄古装悬疑电影《狄仁杰之通天帝国》，获第30届香港电影金像奖最佳导演奖；2011年，执导武侠电影《龙门飞甲》；2013年，执导《狄仁杰之神都龙王》；2014年，执导谍战动作电影《智取威虎山3D》，获第35届香港电影金像奖、第30届中国电影金鸡奖最佳导演奖；2017年，执导奇幻动作喜剧片《西游伏妖篇》；2018年，执导古装悬疑动作电影《狄仁杰之四大天王》。

徐克最早引起轰动的影片是《蝶变》（1979）。20世纪70年代末，邵氏大制片厂制度对香港电影界的影响逐渐开始弱化，电影的文化形态也开始以多元化的形态出现。在这段时期，香港电影界出现了所谓"香港电影新浪潮"，而徐克的《蝶变》正是这一运动的最重要的作品之一。《蝶变》直接导致了香港电影以后的两个发展方向：一是商业电影的艺术化；二是特技的迅猛发展。20世纪80年代以后香港电影特技的发展几乎都与徐克有关。"无风无浪不成江湖"，以《蝶变》诡秘的影像风格引起影坛注意的徐克，在自己类型繁复的创作中，一直试图寻找"江湖"恩怨的动因。在武打与特技的结合中，在人鬼交错、亦真亦幻的世界里，徐克痴迷于视觉的刺激，但也许最重要的，是在迷幻世界后透露出的乱世

情怀。

来自历史的英雄人物和来自传奇的人和鬼，是徐克影像世界的主角。前者的代表主要是《黄飞鸿》，把一个生活在19世纪末广东的传奇人物的生活演绎成集武侠、喜剧于一身的电影系列。早在20世纪60年代，胡鹏便把黄飞鸿的事迹搬上了银幕，但到了徐克的年代，《黄飞鸿》才真正成为能够传达殖民经历又具有独立影像风格的影片系列。

在《黄飞鸿》第一集中，黄飞鸿是一个隐忍的武士和医生，只有在遭到失妻的痛苦和尊严面临洋人挑战的时候，才施展自己的旷世奇功。围绕"宝芝林"药馆的命运，黄飞鸿和猪肉荣、梁宽（均为黄飞鸿的徒弟）等人一起遭遇了由武功带来的麻烦，而利落繁复的武打设计和精当的剪辑技巧，预示着一种全新的电影语言已经确立起来。在美国轮船上黄飞鸿与洋人和山东武师严镇东的打斗，于危难时刻突然转败为胜，在血腥中蕴涵了民族的自尊，已经成为《黄飞鸿》系列中的经典场面。

续集《男儿当自强》获得了比第一集《武状元》更多的喝彩，原因在于在原先的故事框架之内增添了新的内容，描绘出一个英气凛凛的侠义世界，节奏更加紧凑，由李连杰饰演的人物更加性格鲜明可爱。尤其是与刀枪不入的白莲教的一场打斗，没有任何光学效果，而特技迭现、动作迷人，在娱乐要求下形式更加完美。但是到《龙城歼霸》（1994），徐克便多少显出了江郎才尽的趋势：原先在第一集中竹梯上的打斗转移到米仓中，虽然"米花飞舞"，终究看不出多少新意；从第一集到第五集，《黄飞鸿》在视觉上创造的神话逐步走向了雷同，而古装武侠片的兴盛时期似乎也已经过去。

《倩女幽魂》（程晓东导演、徐克监制，1987）

《梁祝》《青蛇》《倩女幽魂》是徐克创作的另外一种类型，故事分别取自民间传说和名著《聊斋志异》。然而古典的悲剧到这里却完全翻转了：梁山伯和祝英台首先是以同性的身份出现在观众面前，然而当梁发现祝是女儿身时，故事便朝着爱情的路线走下去。山中避雨一场，两人不再忸怩，用一句"乱就乱吧"使爱情的悲剧转化为不羁的喜剧；青蛇本来是协助白蛇获得人间幸福的，但是在这里，却以自己的风情嘲弄了白蛇和人间

的虚伪；聂小倩本来是幽怨的女鬼，但是在《倩女幽魂》中却成为树精姥姥手下的工具，为姥姥吸取男子的精华……不过，在这些影片中，人鬼不分的世界却为徐克展示自己的特技提供了绝好的条件，《青蛇》中的水漫金山和鬼怪斗法、《倩女幽魂》中的人鬼之战，都动人心魄，使感官刺激走到了前台。

徐克的电影世界是复杂多变的，从《第一类型危险》对暴力的展示到《黄飞鸿》古装武打的复兴，从《鬼马智多星》的"豪华喜剧"到《新蜀山剑侠》对特技的应用，他一直在香港当代电影中领导潮流。善于在狭窄的空间中展开特技武打、在构思上的男女倒错、变化多端的剪辑技巧，使徐克的电影呈现出扑朔迷离的现代的特征。而2005年的《七剑》，完全为了市场而配置的明星、场面、道具、人物和台词，使商业美学更加凌驾于艺术美学之上，大制作模式几乎淹没了徐克的个性，商业性冲淡了影像的想象力。徐克和武侠电影一样，需要在一种商业模式中寻求文化的传承和创新。

20世纪以后，徐克的大部分电影都是与内地合拍的，制作成本、市场规模都更大，因此在技术上、场面上、想象力上都得到了解放，对于华语电影将武打动作与奇幻想象结合，做出了许多探索。当然，有时候场面、技术、奇观也掩盖了徐克电影的故事内涵。徐克电影对于中国电影的商业化、工业化的影响，具有更大的复杂性。

二、吴宇森演绎"暴力美学"

如果将冷兵器换成热兵器，张彻电影就变成了吴宇森电影。

吴宇森（1946—　），曾经是张彻的"文胆"，做过张彻的副导演，是典型的制片厂出身的学徒导演。他把张彻电影的特点传承下来，把刀剑片改变成了枪战片。

吴宇森把视死如归、飘逸潇洒的英雄的命运和令人心碎的美丽的毁灭结合起来，在影像世界里树立了自己独特的风格。吴宇森导演的主要作品有《英雄本色》（1986）、《喋血双雄》（1989）、《纵横四海》（1991）、《枪神》（1992）、《终极标靶》（1993）、《断箭》（1996）、《变脸面双雄》（1997）、《至尊黑杰克》（1998）等。人们都公认吴宇森开创了英雄与枪战、情义与义气融为一体的香港"英雄片"的先河，他的影片代表了英雄片的最高成就。他自己也被人们称作电影的动作美学大师。

《英雄本色》把枪战的方式发扬光大，代表了香港电影枪战片的最高成就，也是世界枪战片的典型代表之一。《英雄本色》（1986）奠定了吴宇森在香港时装武打片的地位，而到后来作品成为系列的时候，吴宇森的风格也卓然树立起来。徐

克也拍摄了《英雄本色》的续集《夕阳之歌》，但是没有吴宇森的潇洒和回肠荡气。当初上演时的海报也生动地说明了这一点。吴宇森作品的海报上是张国荣、狄龙、周润发的头像，整齐的布局表明了阳刚之气的勃发，而徐克作品的海报上则是三朵玫瑰之上戴着墨镜的美人，其风格上的区别显而易见。①

《英雄本色》中的三位主角都是男性，而且都是当时和后来鼎鼎有名的香港电影明星。影片描写的是兄弟朋友之间的感情故事，同时也是一个警察与黑帮打斗的故事。狄龙扮演的豪哥是黑社会老大，他与张国荣扮演的弟弟阿杰手足情深，与周润发扮演的同在黑道中的 Mark 更是生死之交。

《英雄本色》是当年度香港最卖座的影片，获得了第6届香港电影金像奖最佳影片奖、最佳男主角奖（狄龙）。同时还获得了第23届台湾电影金马奖的最佳导演奖、最佳男主角奖（狄龙）、最佳摄影奖、最佳录音奖四项大奖。这部影片后来还被评为香港20世纪80年代十大名片之一。这部影片之所以能够获得如此多的奖项，能够得到世界各地观众的喜爱，能够带动一股英雄片创作的狂潮，首先是因为它一反香港电影那种滑稽低俗的风格，给人们塑造了有情有义、肝胆照人的英雄形象。其中的主角之一是由周润发饰演的"小马哥"———一个放荡不羁、身着风衣、戴着墨镜而嘴衔牙签的形象。他最有名的话是："失去的一定要重新夺回来。"吴宇森和周润发、李子雄、狄龙、李修贤一起，在香港电影中创造了一个豪情天纵的英雄世界。

吴宇森的影片是浪漫的。《喋血双雄》中，在肃穆、神圣的教堂里，李修贤和周润发时而对峙，寂静中蕴涵了无限的杀机；之后便是枪声大作，血战不已。而无论寂静还是喧闹，节奏都紧紧扣住了观众的心弦。浪漫还体现在对于空间的运用上，象征和平的地方，却是血腥即将开始的地方。应该说，正是侠与义、阳刚与柔情、豪情天纵与生死不渝的完美结合，才真正显出了吴宇森影片的英雄本色，同时也为后来的英雄片奠定了基本的人物塑造模式。

吴宇森的影片在香港各种武侠片、功夫片、喜剧片、动作片中独树一帜、鹤立鸡群。除了塑造了一种侠义英雄以外，还在于它具有一种刚柔相济的视听节奏，整个影片给人的感觉起伏跌宕，如同行云流水。吴宇森酷爱音乐，他常常用音乐的感觉来构思电影画面、声音，在电影的节奏上追求一种变化起伏、对比鲜明的音乐感。《英雄本色》可以说是他第一次成功地将音乐节奏用于电影的尝试，有时他按照爵士乐的节奏来剪辑画面，有时按照乡村音乐的方式来进行组接，有时

① 参见卢子英主编：《香港电影海报选录》，三联书店（香港），1996年。

则用校园歌曲的旋律来创造效果。他后来的影片也常常采用紧张与舒缓、快节奏与慢节奏交替的手段，制造一种欲扬先抑、以静显动的艺术效果。这种刚柔相济的音乐节奏感，是吴宇森电影最突出的艺术个性。这种个性在他后来拍摄的影片中一再被继承和发展，特别是在他为好莱坞拍摄的影片《变脸》中得到了更加充分的发挥。

《喋血双雄》（吴宇森导演，1989）

《变脸》中一正一邪的两个男人，他们不仅要面对敌人，也要面对自己，他们在失去了自己的"面容"的同时，也在失去自己的内心。所以，他们拼死搏斗，不仅要成为胜利者，而且要成为真正的自己。影片中，两人面对镜子里的自己开枪对击的场面，最典型地将这种外部搏斗与内在危机巧妙地结合在一起。影片动静结合、刚柔相济，显示了导演一贯的艺术风格。

吴宇森此后也成为在好莱坞拍摄主流商业电影的最重要的华人导演，他先后导演了《碟中谍2》（2000）、《风语者》（2002）等影片，而《赤壁》（2008、2009）、《太平轮》（2013）则成为他试图将中国历史故事与商业大片模式结合的一次更大的探索。吴宇森后来的电影类型、题材更加丰富，但是其原有的电影风格反而逐渐被新的电影商业模式所淹没。

三、成龙的功夫电影

1973年，李小龙突然逝世，这似乎是香港武侠电影衰落的一个明证。自此之后，刘家良的"真功实打"，楚原—古龙模式，麦嘉、袁和平、成龙的谐趣功夫形成了新的"铁三角"，而其中成龙的方向更为切近大众的生活，表演也更具有

真实感，从而取得更大的成功。

不少人认为，香港近 20 年最伟大的电影演员是成龙。成龙（Jackie Chan），1954 年 4 月 7 日出生于中国香港，祖籍安徽省芜湖市。1971 年以武师身份进入电影圈。1978 年以电影《蛇形刁手》《醉拳》确立功夫喜剧的表演风格；1980 年自导自演动作片《师弟出马》，打破了当时的香港票房纪录；1986 年自导自演的动作片《警察故事》获第 5 届香港电影金像奖最佳影片奖；1992 年警匪片《警察故事 3 超级警察》获第 29 届台湾电影金马奖最佳男主角奖；1993 年凭借警匪片《重案组》蝉联台湾电影金马奖最佳男主角；1995 年《红番区》打破当时的北美外语片票房纪录；1998 年主演好莱坞电影《尖峰时刻》；2001 年《尖峰时刻 2》创下华人演员主演的好莱坞电影票房纪录；2005 年《新警察故事》获第 25 届中国电影金鸡奖最佳男主角奖；2012 年被《纽约时报》评为"史上 20 位最伟大的动作影星"之冠；2016 年获第 89 届奥斯卡终身成就奖。到 2020 年为止，其主演的 50 余部电影全球累计票房超 250 亿元，7 次获得香港地区年度票房冠军，17 次获得华语片全球票房冠军。

成龙以自己的功夫喜剧成为李小龙之后最具世界影响力的香港演员。早期京剧剧班的训练，使成龙娴熟地掌握了以模仿的方式塑造最具亮点的动作造型的方式。这种表演方式成为他的招牌，他的这种表演在世界影坛上也是独此一家。成龙是香港"明星中的明星"。这得益于他从武侠到现代警察的银幕形象塑造。从演员到导演，成龙的成功大部分要归功于他的形象：诙谐风趣，善良可靠，身怀绝技而正气凛然，当然也要归功于他对功夫的独特表现：道成肉身。

《A 计划》（1983）是早期成龙电影最具特色的一部，例如他从钟楼上坠落的镜头，一镜直落，不加任何剪辑手段。之后《A 计划》风格的电影每年必有一部，成龙电影也由此成为香港电影不可缺少的一部分。在《A 计划》及其续集中的小巷追逐、绳厂恶斗体现出了成龙的原创力，乐天纯真的角色，配合利落的拳脚，塑造出了平民英雄的形象。

从 1995 年开始，成龙的名字又与"贺岁片"联系在一起，先后出现了《红番区》（1995）、《白金龙》（1996）、《一个好人》（1997）、《我是谁》（1998）、《尖峰时刻》（1998）、《新警察故事》（2004）等影片。如果说《红番区》代表了成龙电影的"肉身神话"，那么到《双龙会》中，成龙的形象已经接近了香港电影一位更新的明星——周星驰。2004 年的《新警察故事》，成龙将警匪片、枪战片、黑帮片、武打片进行杂交，寻找新都市中动作电影的时尚和进化。2005 年的《神话》则在国际化制作模式的推动下，将喜剧、武打、寻宝的类型逻辑，与国际明星、异域

文化、自然奇观、暴力和性的所有商业元素融合在一个神话故事中，成龙虽然老了，但是还用爱情、滑稽、动作继续着商业神话。

在演艺事业外，成龙热心公益事业。1988 年被评为世界十大杰出青年之一；2003 年当选感动中国十大人物；2004 年担任联合国儿童基金会亲善大使；2006 年入选《福布斯》全球十大慈善之星。成龙不仅是一个杰出的电影演员、导演、制作人，在全世界都广受观众喜爱，成为中国功夫的一个人格符号，同时也是爱国的社会活动家，积极参与各种政治活动、文化活动、社会活动，试图借助电影人的力量来服务社会。

《神话》（唐季礼导演，2005）

四、王家卫的都市时空

"时间的灰烬"（Ashes of Time），是王家卫的影片《东邪西毒》的英文名字，它传达出王家卫影像世界中对于时间和空间的独特感受，把香港的世纪末苍凉和躁动的喧哗描绘得淋漓尽致。王家卫是电影作者，在他的记忆和逃避之间、情感的执着和错位之间，现代人的生活方式和情感态度跃然而出。

王家卫，1958 年出生于中国上海，籍贯浙江定海，毕业于香港理工大学平面设计系。1982 年，编写个人首部电影剧本《彩云曲》，正式进入了电影业；1988 年，执导个人首部电影《旺角卡门》，获第 8 届香港电影金像奖最佳导演奖提名；1990 年，执导《阿飞正传》，获第 10 届香港电影金像奖最佳导演奖、第 28 届台湾电影金马奖最佳导演奖；1994 年，执导《重庆森林》，获第 14 届香港电影金像奖最佳导演奖；1997 年，执导《春光乍泄》，获第 50 届戛纳国际电影节最佳导演奖，成为戛纳国际电影节首位获此奖项的华人导演；2000 年，执导《花样年华》，获第 26 届法国电影凯撒奖最佳外国电影奖；2004 年，执导《2046》，获第 57 届戛纳国际电影节金棕榈奖提名；2006 年，担任第 59 届戛纳国际电影节评委会主席，成为戛纳国际电影节史上首位华人主席；2013 年，执导《一代宗师》，获第 33 届

香港电影金像奖最佳导演奖、最佳编剧奖，影片在北美市场创造了骄人的外语片票房成绩。

从《旺角卡门》(1988)开始，王家卫一直关注着具象的生活和它下边浮现的末世情怀，他一直在自己的影像世界里徜徉。这是一份萦绕着美丽与哀愁的记忆，一份无法言传的残酷的感伤。《重庆森林》是王家卫最重要的作品之一。这部影片曾经获得第14届香港电影金像奖的最佳影片、最佳导演、最佳男主角、最佳剪辑四项大奖。影片一开始，由林青霞扮演的女毒枭穿行在城市之中。画面以蓝色为基调，人物面部和身影模模糊糊，空间环境含混散乱，画面中处处都是大块大块的冷色，观众首先就感受到一种阴暗、压抑的气氛。在镜头运动和剪辑节奏上，这一段落与常规电影也不同，它不是以再现环境的真实和事件情节为中心，而是以情绪为中心，通过各种方式来营造一种匆忙、紧张、人来人往的气氛，在场面的调度上，人物和摄影机几乎同时在快速运动，多选择拐角和地铁通道等具有纵深感的场景，与急促、鲜明的音乐同步快速剪辑，构图不断变化，使得画面的流动感被加强。拍摄基本使用广角镜头，使整个画面的构图一反常规，近景被夸张变形，画面景深被拉大，人物和空间环境都呈现出一种变异性。影片在摄影速度上也别出心裁，升格拍摄造成的慢速效果，抽格拍摄产生的运动的跳跃感，使画面的滞留与节奏的紧张形成了一种情绪的对立。虚焦距的摄影效果，使画面模糊流动、灯红酒绿。

在这种影像风格中，具体的空间、真实的时间和人物形象都被虚化了，观众甚至无法辨认出那个穿行于人群、街道中的人物就是林青霞。这种影像不是在表达一个常规电影的故事、场景、事件和人物，而是一种迷乱、紧张、匆匆忙忙、熙熙攘攘的情绪，一种体验，一种感受，从这种意义上来说，这的确是一种MTV似的影像风格，是音乐化的影像，影像化的音乐。

人物都是心灵的孤独者，他们渴望爱情、渴望交流、渴望恒久、渴望纯情，但是在喧嚣的城市中，感情却都像菠萝罐头一样，有一个失效的期限，爱情就像人们今天喜欢吃水果沙拉而明天却喜欢吃油炸薯条一样喜新厌旧，所以影片中的人都总是在一厢情愿地表达自己对感情的渴求。为了能表现人的这种孤独、这种与世隔绝和一厢情愿，影片经常用人物那种没有对象的自言自语的画外音来表现人物的心理状态，如影片中由梁朝伟扮演的警察663。他热恋的空姐终于在不断换着食品口味的同时也换了爱情对象，于是这位突然面对失恋打击的警察就常常与他家里的各种玩具、物品对话，这是一种内心的苦闷无法与人交流的自言自语，是一种孤独的自我排遣。

第六章 中国港台电影：华语电影的别种风味

影片中由金城武扮演的另一个警察223，在愚人节那天，他的女朋友离开了他，他一直希望这只不过是一个愚人节开的玩笑。影片中出现了一个细节，他给女朋友家打电话。与一般影片中打电话的处理方式不同，画面中没有切入接电话的另一方，甚至连对方的声音也没有出现，只有警察自己在那里与女朋友的父亲和母亲东拉西扯，而且不时还有各种各样的表情。然而，观众的感觉这不像是在与他人交流，更像是一种絮絮叨叨的自言自语。后来，警察223终于明白了女朋友在愚人节的离开并不是玩笑，于是他给自己过去熟悉和不熟悉的同学、朋友们打电话。尽管画面的构图不断发生变化，演员的表情、动作和音调也都各不相同，但是与前面一段的处理完全一样，他依然是在自言自语，没有回应，没有交流，只有他自己在一厢情愿。

从这些段落中，我们也许已经体会到，在这个忙忙碌碌的世界上，人们都已经失去了对往事的记忆，失去了倾听他人内心的热情，每一个人都没有听众、没有对象、没有交流，影片用这样精巧的细节和处理，将比较抽象和空洞的都市感受用非常直观和生动的方式传达了出来。

《重庆森林》在剧作结构上与常规电影也很不相同，它没有贯穿始终的人物，也没有贯穿始终的事件，更没有贯穿始终的情节，影片是由三个若断若联的故事组合起来的。一个是女贩毒者的故事，一个是警察223的故事，一个是警察663的故事。三个故事的组合并没有什么内在的密切联系，就像影片开始时警察223的一段自白所说的那样："每天你都有机会与人擦肩而过……"影片就将这些擦肩而过的人通过偶然的交叉组合在一起了。

在一个酒吧，当一个失恋的警察正在自我宣告要爱上一个这一分钟出现的女人时，一个正被黑社会逼迫得走投无路的女毒贩走了进来，一组交叉蒙太奇和一组正反打镜头，就将两个素不相识的人联结在一起了。这是一种巧合，但并不是一种戏剧性的巧合，而是一种故意暴露给观众的巧合，它的意义并不是构思一个离奇的情节，而只是提供一种人生无常的感觉。因而电影并没有按照观众的期望，将这个爱情故事发展下去，而是对观众的观赏习惯做了再一次潇洒的挑战。

影片后半部于是变成了另外一个故事。一句对话，一个从前景到后景的转换，故事就从223过渡到了王菲扮演的阿菲，又由阿菲过渡到了警察663，前面的人物在不知不觉中就悄然退场了。这种组合似的结构与其说是一种叙述技巧，不如说是一种表达意义的策略，它一反观众对传统叙事那种戏剧化情节的依赖，使电影中的世界不再是一个相对封闭的、自成体系的情节化的世界，而是一个开放的、联系松散的片断化的世界，你中有我，我中有你，相见不相识，相识不相见，用

影片中人物的偶然出现和偶然消失,表现当代都市人与人的相互交叉又相互隔离的状态。都市不再是故事,而是一种无休无止的生活的流动,每一个人都可以将自己的故事和与自己擦肩而过的人的故事连接到影片的故事中去。

《东邪西毒》是根据金庸小说《射雕英雄传》改编的,1994年上映,在当年香港电影金像奖的评选中获得了最佳摄影、最佳美术、最佳服装造型奖,还获得了最佳电影、最佳导演、最佳编剧、最佳剪辑、最佳音乐、最佳动作设计等多项提名。不过,它并不是一部一般意义上的武侠电影。影片用片段的组合描写了沙漠上的8位男女游侠过客。武侠故事只是一个背景,故事中的茫茫沙漠也只是一种隐喻。它其实是一种现代感受、一种当代情绪,它是当代都市体验的一种传达。

影片虽然明星云集,但明星在影片中完全是导演的一个符号、一个道具。张国荣一开始扮演东邪,但拍了一半以后,他被改成了西毒。人物很少有完整的情节段落、完整的细节刻画,这些人物被肢解得七零八落,有时这些人物的外貌人们可能都看不清楚,在影片中他们都是某种都市人的符号象征。被称为西毒的欧阳锋,似乎是当代人冷酷和孤独的符号象征。他在感情上受过伤,对生活充满敌视、怀疑,对他人非常冷漠。而且,他对未来、对明天已经完全丧失了热情和希望。洪七在影片中是唯一与潮流"逆风而动"的人,他还保持了对他人的热情和对自我的坚持。影片设计了一坛名叫醉生梦死的酒,成为当代人想要忘记历史而又无法忘记历史的一种隐喻。每一个人都渴望友情、爱情,但是他们都一厢情愿、自欺欺人。这些人物都在感情上受到过伤害同时也在伤害着别人,他们的追求总是在被拒绝,而同时他们也拒绝着别人的追求,所以他们用拒绝来维持自己的尊严。显然,这些人物那种孤独、冷漠、相互隔绝的生活状态,与其说是远古的武侠世界,不如说是后现代的商业世界的一种符号象征,"沙漠那边还是沙漠"。

《东邪西毒》(王家卫导演,1994)

第六章 中国港台电影：华语电影的别种风味

在王家卫的电影世界里，人和人总是很难沟通的。对话在影片中的重要性让给了独白。这些独白，其实就是对都市人那种彷徨、迷乱的状态的一种反映，是现代人常常迷恋的一种情感语录。一方面是人与人的隔离、疏远，另一方面是世界的喧嚣、迷乱，所以，在影片中，人物的那些自言自语更多地是传达一种人际关系，而那些令人眼花撩乱的影像则主要传达的是一种生存背景。影片刚开始故意假托佛典，写了一段话："旗未动，风也未吹，是人的心自己在动。"这正好是影片影像带给观众的印象。

情爱来自何处，是现实社会的激发，还是心灵先在具有的禀赋？无论如何，在王家卫的影片中，情爱往往是没有合适的对象来倾吐的。爱，真正奢侈到了错位的程度。在《东邪西毒》中，因为东邪的一句戏言，慕容燕痴痴等待以至发狂，而东邪爱上的却是西毒的爱人；西毒纵横江湖之后回到家中，发现自己的爱人却变成了自己的嫂子。这种单向度的爱恋在王家卫的影片中比比皆是。《重庆森林》中，梁朝伟饰演的警察在为自己的感情守候，而女朋友（空姐）却一直在天空飞翔，无法着陆；同时，快餐店的阿菲却闯入了他的私人生活。《旺角卡门》中，阿华（刘德华饰）因为对马绳（张学友饰）的男性友谊而失去了自己的两个女友，但是在雨天的长廊下，往日的恋人再次相逢。女友已经怀孕，但孩子的父亲并不是阿华，一片惘然跃入蒙蒙细雨之中，再次相逢成为怅然的回音……

终其一生，人们都在寻找，而擦肩而过的感觉一直伴随大家的成长。香港的电话亭、酒吧、车站、长廊、狭窄的通道标志出情感的独特方式，也存在着两者的对应关系：幽闭/保护、狭窄/拒绝、流动/安全感的缺乏、阴晦/隐藏……这是独特的空间，也是我们熟悉的空间。在这样的地方，张曼玉、黎明、张国荣、刘德华、梁朝伟、王菲、金城武以及后来的章子怡们都在演绎着绝望的爱情。警察、杀手、阿飞是王家卫影片中的主角，这些注定属于漂泊的人们，有自己的境遇，有自己的情感投射方式，而在王家卫对他们情感世界的所有揭示和同情中，现代社会的无根感、飘零感、面对失去的绝望感一再出现，它与人们的经历有关。

在后来的《花样年华》《2046》中，这种

《花样年华》（王家卫导演，2000）

错失、这种错位、这种时间和空间对人的错置都被一再重复，以至于我们都可以将《2046》看作王家卫电影的"个人辞典"，是王家卫电影的一个自我总结。时间的提示，旅馆、公共汽车、咖啡馆等公共空间，拒绝和被拒绝的游戏，骗人和被骗的故事，无家之人的孤独和漂泊，男人女人的情与欲的分裂，甚至那种迷恋颓废和堕落的画面、音乐和情调，这些过去王家卫电影中常见的元素都在这部电影中被集大成了。这是王家卫在向自己致敬。它意味的可能是一种自恋式的停滞，也可能是一种蜕变后的超越。

第九节 小 结

　　无论是台湾地区的电影还是香港地区的电影，作为中国电影的特殊组成部分，一方面它们有着自己独特的发展道路，但另一方面，它们又都是在中国大背景下，在对抗与统一、疏离与回归的时代主题中，形成自己的电影传统和风格的。因此，理解这一时期的台湾和香港地区的电影，就不可能脱离对中国、对中国大陆或中国内地的现代历史的理解。有了这样的历史语境，我们才能解释台湾和香港地区电影的走向。

　　当然，香港电影与台湾电影有很大不同。台湾长期是在一种与大陆隔离的背景下形成社会特点和文化特点的，因此体现了一种更加强烈的政治色彩。直到新电影出现，台湾电影才显示了与世界电影更多的同步，显示了更自觉的历史深度和艺术深度。只是台湾新电影的出现，并没有能够造就一个繁荣的台湾本土电影业。台湾电影精英似乎已经开始从孤岛上走出去，融合在更大的文化世界中了。

　　而香港电影，尽管在1997年前后，显现了一种特殊的政治气氛，但总体来讲是商业气息、娱乐精神较为充分的华语电影地区。香港的功夫电影、黑帮电影、枪战电影、喜剧电影、情色电影等，类型成熟，自成体系，不仅长期成为华人地区最受欢迎的电影类型，而且至今仍然是中国商业类型电影的重要组成。

　　进入2000年以后，随着全球化的加剧，中国内地、香港和台湾的电影资源正在走向新的融合，这种融合，对于创造华语电影文化、华语电影市场，具有重要意义。无论是前辈电影人，如台湾的李行、侯孝贤、朱延平，香港的徐克、成龙、周星驰、王家卫、陈可辛、许鞍华、唐季礼、王晶、刘伟强，还是中青年的电影人，如台湾的陈玉珊（《我的少女时代》导演）、蔡岳勋（《痞子英雄》导演），香港的林超贤、彭顺、梁乐民、陆剑青、曾国祥，都在以大陆为平台，参与电影创作。《中

国合伙人》《智取威虎山》《湄公河行动》《红海行动》《中国机长》《烈火英雄》《紧急救援》《少年的你》，这些屡次创造票房高峰的影片都是中国电影人共同创作的结果。中华文化也将通过这种资源的重新整合和改造，不仅影响华人地区，而且将对世界电影格局产生越来越重要的影响。事实上，这种影响已经出现了。无论是世界上哪一个A级国际电影节，华语电影的亮相都是一道亮丽的风景。中国内地、香港地区、台湾地区共同构成的华语电影，已经成为世界电影格局中的重要力量。

讨论与练习

1. 比较分析侯孝贤与杨德昌电影风格的异同。
2. 谈谈新电影运动为什么能够带来台湾电影工业的繁荣？
3. 试对香港商业电影进行分类，每一类型请列出两部代表作品，并分析其特点。
4. 李安的电影为什么能够被世界主流电影市场所接受？
5. 通过徐克武侠电影的变化，分析导致这种变化的社会客观原因和导演主观原因。

重点影片推荐

《蝶变》（徐克导演，1979）

《警察故事》（成龙导演，1986）

《英雄本色》（吴宇森导演，1986）

《悲情城市》（侯孝贤导演，1989）

《牯岭街少年杀人事件》（杨德昌导演，1991）

《新龙门客栈》（李惠民导演，1992）

《重庆森林》（王家卫导演，1994）

《喜剧之王》（周星驰导演，1999）

《卧虎藏龙》（李安导演，2000）

《一一》（杨德昌导演，2000）

《无间道》（刘伟强、麦兆辉导演，2002）

《海角七号》（魏德圣导演，2008）

第七章
通变之途：跨世纪的中国电影

第五代电影，在电影美学上对戏剧化的影像模式和在意识形态上对"以阶级斗争为纲"的叙事模式的挑战，确定了"新电影"在中国电影发展历史中的前卫性、先锋性和探索性，使它与当时中国文化中的现代主义思潮一起，成为思想解放运动重要的一环，也使中国电影走上了世界舞台。

张艺谋用艺术的极致化强化了电影美学的表意性，视听的电影化增强了中国电影跨国传播的能力，符号的中国化提供了电影故事的陌生感。他与陈凯歌一起，以《黄土地》等开启了中国电影的新时代；以《红高粱》等影片，在世界电影格局中创造了"中国电影派"；以《英雄》等影片，开启了中国电影通向全球主流娱乐市场的道路。

政治文化与文化工业的共生现实，可以说是20世纪90年代一幅巨大的天幕，中国电影在这幅天幕下编织历史，并寻求着自己的生存和发展，形成了主旋律、娱乐片、艺术片三足鼎立的格局。

贺岁片的商业成功提供了一种启示：喜剧电影可能是最本土的电影，不仅有鲜明的民族性而且有鲜明的时代性。这一规律，在欧洲国家对抗好莱坞的制片策

第七章　通变之途：跨世纪的中国电影

略中也得到了一再的证明。

在电影产业生死存亡之际，"市场就是政治"逐渐成为一种共识。中国电影在全球化、数字化、产业化的大背景下，努力在国际化与本土性、商业性与现实性、当代与传统的融合中，用自己的创造力和想象力，创造中国电影百年以后一个新的世纪。

市场化为中国电影带来了蓬勃生机和无限可能，但也给中国电影带来了急功近利和拜金主义。政治与市场的双重驱动，使中国电影面临改革过程中新的挑战。中国从一个电影大国向电影强国迈进的过程中，如何与现实对话、与世界对话、与历史对话、与未来对话、与人心人性对话，成为中国电影新的时代使命。

关键词

新时期　思想解放　伤痕电影　第五代　娱乐片　主旋律　电影产业　新主流电影

以1978年的改革开放为标志，中国进入了被称为"新时期"的历史阶段。借助政治上的拨乱反正、经济上的改革开放、理论上的思想解放、文化上的启蒙主义、艺术上的现实主义和现代主义融合的氛围，中国电影进入一个变革、发展的新时期。经过中国电影导演第四代的拨乱反正和第五代的革故鼎新，新时期电影改变了中国电影单一的政治意识形态传统和主题先行的闭合的影戏模式，形成了喧哗与骚动的多元电影格局，开始全方位融入曾经隔绝的世界电影潮流。而20世纪90年代以后，随着"中国特色社会主义市场经济"的转型，中国电影与新时期电影呈现出新的特点，在全球化、市场化、产业化的浪潮中，中国电影主流逐步从政教文化、启蒙文化转向娱乐性文化。而在进入21世纪之后，电影作为大众文化消费品的同时，也被赋予了传播主流价值、塑造国家形象的使命。

第一节　凤凰涅槃的新时期

1978年，中共十一届三中全会作为一个标志性事件，用"以经济建设为中心"替代了"以阶级斗争为纲"，为新时期奠定了以"现代化"为目标的"改革"和"开放"的时代特征。这就是人们通常所谓的"新时期"。新时期成为中国历史又一个转折点。而对于中国电影来说，"文艺服从政治、文艺从属政治"的禁锢被解开，

"百花齐放、百家争鸣"的方针重新被作为政策获得了现实性,"为社会主义服务、为人民服务"扩展了电影的功能和意义,思想解放运动为以人文主义为核心的启蒙思潮提供了舞台,西方从古希腊到现代主义、后现代主义各个时期的文化涌入,为新时期文化更新提供了丰富资源——这一切,都构成了新时期中国电影的发展背景。中国曾经经历过的那些灾难性历史成为电影取之不尽的原料,经历着悲哀和激情的人们可以真实或者准真实地表达自己的反省和梦想,人们可以通过电影表达对于历史和现实、艺术与人生的个性化、差异化理解。所以,形成了新时期变革与多元的电影格局,同时也迎来了中国电影真正的高潮,中国电影再次融入世界电影的潮流之中,从第三代直到第五代电影人共同建构了新时期前20年中国电影的现代化大厦,出现了《从奴隶到将军》《巴山夜雨》《牧马人》《老井》《野山》《沙鸥》《小花》《庐山恋》《南昌起义》《城南旧事》《邻居》《黄土地》《芙蓉镇》《黑炮事件》《一个和八个》《红高粱》《孙中山》《本命年》《四十不惑》《疯狂的代价》以及《开国大典》等一批载入电影发展史册的标志性作品。从1978到1990年这十余年,是新中国以后中国电影的"黄金时代"。

一、电影之春:从"伤痕"到"反思"

在20世纪80年代前后,在政治经济的改革开放、思想文化的多元背景下,人们喜欢用"春天"来形容新周期的开始。"科学的春天""文艺的春天""人民的春天"等频繁地出现在当时的各种媒介上,正是在这样的春天背景中,电影也迎来了"春天"。

先是一批叙述"正确"力量与"四人帮"政治势力斗争的政治电影,接着是一批在"文革"期间被政治批判和"封杀"的新中国十七年电影陆续解禁复映,随后,新时期电影进入了一个以现代化为目标的观念、技巧、风格的革新时期。

1976年,北京电影制片厂开始计划推出重点影片《大河奔流》(谢铁骊、陈怀恺导演)。当时北京电影制片厂以最强大的创作队伍来完成这部具有里程碑意义的史诗性作品。周恩来在影片中出场,是第一代中共领导人首次在影片中作为艺术形象露面,为以后的近现代历史题材电影开了先河。但这部影片仍旧采用"新旧社会两重天"的传统叙述方式,概念化和"三突出"的影响痕迹依然残存。1978年春节期间电影公映,即便在当时电影极度匮乏的情况下,观众的热情依然不高。新时期的电影观众已经开始期待中国电影新的风貌。

经过调整,1979年中国影坛掀起了一次新的创作高潮。这一年,以向建国30周年献礼为契机,出现了《从奴隶到将军》《苦恼人的笑》《曙光》《啊,摇篮》

等一批新故事片。这批影片的出现,标志着新时期电影终于结束徘徊、进入迅速发展的历史新时期。1979年也因而成为与1959年遥相呼应的中国电影"复兴年""献礼年"。

《从奴隶到将军》由资深导演王炎执导,影片采用纵贯人物一生的传记方法,通过主人公从彝族奴隶到革命将军的传奇经历,刻画了罗霄这个具有反抗性的奴隶走上革命道路的"必然性",同时也在个人命运中展示了动人心魄的中国历史。该片把战争作为手段,反映主宰战争命运的人,将个人情感、个性元素注入正面主人公形象之中,表明中国电影对人物塑造的理解已经走出了对"典型环境中的典型人物"的概念化理解。人和人性的复归、历史和历史环境的还原,正在改变中国电影的创作走向。

《从奴隶到将军》(王炎导演,1979)

在20世纪70年代末到80年代初,伤痕、反思文艺成为"揭批文革"和"拨乱反正"的国家话语的一部分。在当时,个人讲述的"文革"故事同时又是"人民记忆"和"历史叙事"。对"伤痕"的揭示同样也是抚平创伤,缓解和消除在人们的意识和无意识中留下的灾难、恐怖记忆。这时期的中国电影,大多集中在对"文化大革命"带给人们的政治伤害的"伤痕"故事中,形成了与"伤痕文学"相对应的"伤痕电影"。随后,在"文革""伤痕"基础上,一些电影人开始追溯到1957年的"反右"斗争,反省极"左"政治对人性的伤害,构成了后来所谓的"反思电影"。

"文化大革命"和极"左"路线给民众造成的伤害不仅仅是肉体上的,而更是精神上和情感上的。人们压抑了多年的情感和痛苦需要宣泄,而电影无疑是最有效的表现手段和宣泄渠道。"伤痕电影"和"寻根电影"的代表作品包

括《泪痕》《苦难的心》《神圣的使命》《枫》《苦恼人的笑》《生活的颤音》《巴山夜雨》《小街》《天云山传奇》《牧马人》《被爱情遗忘的角落》《没有航标的河流》《小巷名流》,直到20世纪90年代的《芙蓉镇》《霸王别姬》以及没有公映的《蓝风筝》等,进入21世纪之后,张艺谋的《归来》、冯小刚的《芳华》依然还在用更加个体化的方式,表现"文革"给人们带来的肉体和精神苦难。

《生活的颤音》(1979)以1976年天安门广场的"四五"事件为背景,表现以青年小提琴家郑长河为代表的人民的政治呼声和内心压抑,提出了真理与人的尊严不容污辱的人文主义主题。该片没有繁复的戏剧结构,矛盾冲突集中在几大段戏里,使主人公的行动和感情交流与音乐作品的呈示、变奏、发展密切相连,显示了音乐片中音乐的相对独立性,这也是新时期最早的具有音乐片特点的故事片。

《苦恼人的笑》(1979)则从一个普通记者的新闻生涯入手,写出了普通人在"文革"中的苦恼和良知。这部影片也是新时期电影中较早受到西方现代主义艺术影响,运用梦幻镜头来表现主人公内在的思想感情活动的例子。影片还运用升格、降格、停拍、多画面镜头、声画分离等手法,冲击着传统的电影形态。这些形式上的探索使这部影片成为新时期中国电影视听语言和叙事方式变革的一个标志性个案。

《巴山夜雨》(1980)更是在散文化的结构中讲述了一个寓言般的故事。在一个特定的时间(一天一夜),把一群普通人独具匠心地汇集在一个特定的空间(十几平方米的普通客舱)中,以他们平平凡凡的行为浓缩了一个巨大的社会横断面。影片采用象征的写法,把人物和事件安排在航行于长江中的一艘客轮中,以此比喻十年动乱只是历史长河中的一段航程。贯穿全片的长江、夜月、远山、薄雾、细雨、客轮,宛如一幅淡墨山水画、一首抒情诗。观众通过主人公诗人秋实,感悟到祖国和人民正经历着黎明前的阵痛,营造出一种令人压抑的窒息的氛围。老大娘江中祭奠儿子的场面,用旋涡加以烘托,构成了发人回味的情与景。这不仅是影片中出现的具体画面,而且还寄寓着时代旋涡的象征意义。贯穿全剧的细节——吴凡的套印水印木刻《蒲公英》,营构了清新而隽永的意境,使观众浮想联翩。蒲公英这一细节与那些精心营构的画面,不仅成为贯穿影片故事的叙事链,而且成为贯串全片的诗意造型。影片编导力图从那段风雨如晦的历史中寻找蕴藏于人们心底的信念和力量,以避实就虚的手法,追求诗情与哲理相交融的美学风格,使该片具有了清新的诗意,避免了同类伤痕影片的滥情弊端。由张瑜扮演的押解秋实的"红卫兵",受到秋实的人格和群众态度的影响,从而怀疑自己的政治信念,更是那个时代青年人政治觉醒的一种具体的心路历程。

第七章 通变之途：跨世纪的中国电影

《小街》(1981)则从人性的毁灭去描写"文化大革命"，它通过两个青年（张瑜、郭凯敏扮演）的一段经历，表现普通人对善良和真挚的渴望，表现对人的尊严和美好人性的歌颂。该片把电影从依赖舞台剧冲突的束缚中解放出来，它没有从头到尾连贯的故事情节，也没有贯穿始终、前后统一的舞台剧冲突（包括内心冲突），而是根据作者对生活的整体感觉，根据情绪的积累，提炼出内容。影片中的事件彼此不构成直接因果关系，情节是不连贯的，事件是偶然性的，但由人物内心愿望而产生的行动是必然的。影片在"结局"摆出了三个结尾的设想，这种开放式的结构发挥了电影的假定性和间离效果，激发观众的联想，调动了观众的参与感，唤起了更多的对历史的思考。

《小街》（杨延晋导演，1981）

这一时期，在伤痕和反思电影中，已经出现了革新中国电影的美学努力，但是真正取得了社会广泛认同的影片还是采用现实主义手法及情节剧传统创作的伤痕与反思电影，其最突出的代表就是谢晋导演。

二、谢晋：中国伦理情节剧传统的一个高峰

谢晋（1923—2008），出生于浙江省上虞县，毕业于南京国立戏剧专科学校导演系。1950年，在爱情电影《哑妻》中担任副导演。1954年，独立执导淮剧短片《蓝桥会》，开启导演生涯。1957年，执导彩色体育电影《女篮五号》，获第6届世界青年联欢节举办的国际电影节银质奖章、墨西哥国际电影节银帽奖。1960年，导演《红色娘子军》，获首届大众电影百花奖最佳导演奖，片中扮演吴

琼花的演员祝希娟获首届百花奖最佳女演员。1965年,执导的《舞台姐妹》获第24届伦敦国际电影节英国电影学会年度奖、第12届菲格拉达福兹国际电影节评委奖。1975年"文革"后期,与颜碧丽、梁廷铎联合执导以赤脚医生为题材的故事片《春苗》。1981年,执导《天云山传奇》,获首届中国电影金鸡奖最佳导演奖,成为首届百花奖、首届金鸡奖的导演双冠。1986年,执导的《芙蓉镇》获第7届中国电影金鸡奖最佳故事片奖、第10届大众百花奖最佳故事片奖。后来,还先后执导《最后的贵族》(1988)、《老人与狗》(1993)、《鸦片战争》(1997),后者获第17届中国电影金鸡奖最佳故事片奖、第3届中国电影优秀故事片奖华表奖等。1997年,谢晋获第2届釜山国际电影节荣誉奖。2005年,获第25届中国电影金鸡奖终身成就奖。

　　谢晋的创作生涯跨越了半个多世纪,在各个时代都产生了具有重要影响的代表性作品。从20世纪50年代的《女篮五号》(1957)到20世纪60年代的《红色娘子军》(1960),从20世纪80年代的《芙蓉镇》(1986)到20世纪90年代的《鸦片战争》(1997),甚至是20世纪70年代那个特殊时期拍摄的《春苗》(1975),谢晋电影都曾经成为一个特定时期的标志性作品和经典性文本而引起人们的广泛关注。其电影创造的观众人次记录在中国电影史上不仅前所未有,也可能后无来者。谢晋,既是中国所谓"第三代"导演的代表,又是1949年以后红色中国的第一代导演的代表。他的影片《天云山传奇》《牧马人》和《芙蓉镇》等不仅代表了伤痕和反思电影的高峰,同时也代表了中国伦理情节剧传统的高峰。

　　谢晋电影大多采用传统的时间顺叙方式来完成,是一个"平衡——失去平衡——非平衡——恢复平衡——平衡"的缝合结构。这一结构由两个基本段落构成,先是一个危机性的段落,然后是一个解决危机的段落。在他20世纪60年代的创作中,体现为"英雄(指代革命)救女性(指代人民)",而20世纪80年代的新时期则是"女性救英雄"。正如一位研究者所指出,第一次是"革命拯救了人民",第二次则是"人民拯救了革命"[①]。在《舞台姐妹》中是革命者林大哥拯救了春花得以新生;在《女篮五号》中,身穿"西南军区"字样背心的田振华使林洁获得了力量;在《红色娘子军》中是洪常青使琼花逃出了苦海并成为"革命战士"。男性在这里成为革命权威的象征,女性成为被拯救和命名的对象,最后面临危机的女性在革命的男性引导下都度过困境,从而使观影者获得了一种社会学意义上的集体认同。而《啊!摇篮》则是谢晋前后两个时期创作的一个转折点。在他新

① 李弈明:《谢晋电影在中国电影史上的地位》,《电影艺术》1990年第2期。

时期后来的影片中，女性从被拯救者转化为了拯救者，而先前那些男性英雄则反而在女性的爱抚下得到拯救。谢晋的这些影片，女性的"母性"功能被强化，接纳、包容并帮助处在危机中的男人繁衍生息。《牧马人》中的许灵均得到了李秀芝的拯救，《天云山传奇》中的罗群得到了冯晴岚的拯救，《芙蓉镇》中的秦书田得到了胡玉音的拯救，《高山下的花环》中也是梁玉秀给了梁三喜以力量。前期的故事将主人公从私人空间引向了公共空间，并使个体在公共空间（革命大家庭）中获得位置，而新时期的电影则将主人公从公共空间引回到私人空间，使个体在私人空间（社会小家庭）中得到补偿。因而，这时期谢晋电影的叙事高潮并不是个体与社会整体矛盾的解决，而是像罗群这样的"英雄"从与社会整体的对抗中逃回了冯晴岚们为他们准备的温暖而简陋的小屋中，男耕女织、夫唱妇随、生儿育女成为他们面对苦难的乌托邦。因而，这些影片最后政治矛盾和历史悲剧的解决往往都与影片的主人公没有直接的因果关系。在言情故事的框架中，政治和政治的历史被策略性地缺省了，无论是罗群的平反或是秦书田的出狱，都是叙事以外的政治力量所安排。女人给那些被剥夺了英雄桂冠的"英雄们"以生命、家庭，甚至后代，使他们"象征性"地回到了社会中，用"小家"解决了"大国"的政治危机，不仅完成了"家"的缝合，也悄悄地完成了"国"的缝合。

如果说谢晋的早期电影是关于个人如何进入社会整体的颂歌，那么新时期从《天云山传奇》开始，到《芙蓉镇》，以及他后一时期的《最后的贵族》《鸦片战争》，大多是个人如何被社会整体所抛弃的悲歌。谢晋采用了一种伦理情节剧的方式，使道德苦难在家庭的天堂中得到化解。谢晋电影并不是一般意义上的情节剧，而是像中国历史上许多通俗叙事文本一样，将个人的生死存亡、家庭的悲欢离合、"好人"与"坏人"的冲突放到了历史的政治背景中，一方面将几十年的政治风雨变成了缠绵悱恻的言情故事，另一方面又使个人的命运遭遇变成了时代风雨的一种症候，"政治情节剧"将公共空间与私人空间叠合在一起，然后又通过情节剧的缝合模式来完成了悲剧向正剧的置换。这一策略不仅使"好人"获得了一个女人、一个家，甚至一个后代，同时也使"坏人"失去或者不能得到一个家或者一个"温暖"的家。显然，"家"成为谢晋道德赏罚的法宝，也成为情节剧"善有善报、恶有恶报"的先验结局的最后审判，因此，"家"在谢晋电影中不仅是叙事的乌托邦，而且是一个政治的乌托邦、历史的乌托邦。

从这个意义上说，谢晋新时期电影的感伤性大大加强了，但谢晋模式同样是情节剧模式，是传达乐感文化的电影。这种乐感来自缝合，来自谢晋所采用的"家"的乌托邦策略，"家"在谢晋电影中就是安全、温暖的一种象征。在早期作品中，

"革命"被当作了"家",所以在《红色娘子军》中琼花说"我没有家",而洪常青就给他指出了一个"革命之家"。在《啊!摇篮》中李楠没有生育能力,却在"革命大家庭"中获得了一群革命的后代。而在新时期以后,"家"更是落难英雄们的诺亚方舟。《牧马人》中的许灵均说:"我死去过,不过,我又活过来了。我不但找到了人的价值,我还找到了人的温暖,我找到了父亲,还找到了母亲!"在《天云山传奇》中,冯晴岚那被太阳照得暖乎乎的小房间就是抗拒外面漫天风雪(政治风暴)的隐喻性空间。《芙蓉镇》中秦书田与胡玉音的结合演绎了现代的"才子佳人",而《天云山传奇》中的"坏人"吴遥面对的却是妻子宋薇的背叛。《芙蓉镇》中的"坏人"李国香遭遇的必然是秦书田"你还没有成家吧?"的揶揄。谢晋电影善于用道德来对抗个人与社会的疏离,然后又用家的温情来解决个人与社会的疏离,用"归家"的幸福向人们允诺,"正直、忠诚虽然可能会使一个人丧失政治权利,但他却可以用获得爱来得到补偿"[①]。

在形象塑造上,谢晋电影的人物大多是伦理化的人格类型。谢晋的电影很少表现人物内在心理冲突和心理空间,也很少表现人的心理分裂和心理变异,他的人物大多是定型化的,善与恶、软弱与坚强,等等,都在叙事中担负特定的正面、反面和助手角色。在结构方式上,谢晋电影基本都采用起承转合的戏剧性结构,故事都有完整的"开端(好人受难)——发展(道德坚守)——高潮(价值肯定)——解决(善恶有报)"的叙事组合。在叙事形态上,谢晋的电影大多是线型的顺叙式结构,视点固定、时空单纯、情节集中、目的性明确,外在现象似乎是山重水复,而内在逻辑则始终是柳暗花明。在美学效果上,谢晋的电影追求煽情性。谢晋电影的高潮点、情节点和西方的戏剧形态很不一样,常常并不在于矛盾冲突的最高点或者戏剧动作的最强点,而是在感情动荡和冲击的最高点。如同中国传统艺术一样,谢晋电影的高潮点就是影片的煽情点,如《天云山传奇》中冯晴岚雪地拉板车的段落,《芙蓉镇》秦书田与胡玉音私下举行结婚"典礼"的段落,等等。谢晋常常通过对感伤性和悲剧性环境的营造,在逆境中浓墨重彩地渲染师生情、乡土情、夫妻情、父子情、同志情、爱国情,以情来唤起观影者的同情、共鸣和涕泪沾襟,它们大多不以一个令人心旷神怡的华彩辉煌的胜利乐段,而是以一个让人柔肠寸断的如泣如诉的煽情场面,形成影片高潮。

在电影语言上,谢晋的电影强调画面、声音、蒙太奇信息传达的指向性、透

[①] 参见尹鸿:《世纪转折时期的中国影视文化》,北京:北京出版社,1998年,第20章"精神分析批评与《芙蓉镇》读解"。

明性和饱满性，一般不重视形式本身的"意味"，也排斥任何"陌生化"的形式主义追求，甚至尽量避免视听信息的模糊和多义。所以，他的影片大都以中、近景镜头为主，使用正反拍的好莱坞句法，基本采用顺叙性的线型蒙太奇剪辑，既保证了故事的流畅性，又使视听信息具有一种中心性。在声画造型上，谢晋电影则吸收了中国传统艺术的"比兴"手法，善于制造"情语"与"景语"交融的"意境"。但是在制造意境时，谢晋并不强调意象的新奇和突兀，而是善于利用历史性的和共同性的意象经验，来唤起观众对以往审美经验的回忆，如他影片中反复出现的用冬雪来渲染苦难、春色来象征希望、雷雨来烘托激情、狮子来隐喻中国等意象。

 谢晋在中国电影史上的意义也许并不在于他创造了一种传统，而在于他继承和发扬了一种传统，一种将伦理喻示、家道主义、戏剧传奇混合在一起所形成的"政治伦理情节剧"的电影传统。柯灵曾经指出："郑正秋逝世表示了电影史的一章，而蔡楚生的崛起象征另一章的开头。"[①] 两人划分出了中国的第一代导演和第二代导演，而谢晋在某种意义上可以看作这一传统链条上的第三代传承人。在这一传统中，从20世纪20年代郑正秋拍摄的"教化社会"的"家庭伦理片"《孤儿救祖记》，20世纪到30年代蔡楚生的《渔光曲》、袁牧之的《马路天使》，再到20世纪40年代汤晓丹的《天堂春梦》、蔡楚生的《一江春水向东流》、沈浮的《万家灯火》，这些影片都一脉相承，将家与国交织在一起，将政治与伦理交织在一起，将社会批评与道德抚慰交织在一起，将现实与言情交织在一起，采用中国老百姓所"喜闻乐见"的传奇化的叙事方式，通过一个个悲欢离合的故事，一方面关注中国现实，另一方面提供精神抚慰。其实，这一电影传统与中国古典叙事传统有着内在的联系，例如，谢晋所采用的那个"落难公子获得绝代佳人的爱情"的故事原型，在中国古代诗词、戏曲、小说中，就一直是不断被重复的童话。而谢晋电影中那些"好人"蒙冤的故事，也来自从屈原到岳飞再到林则徐的历史大叙事提供的"忠臣受难"的原型。他影片中所谓的"家道主义"在中国也具有悠久传统，"人有悲欢离合，月有阴晴圆缺"一直是中国叙事作品，尤其是戏剧、民间故事的一个久远母题。正是从这个意义上说，在中国电影史上，我们可以看到一条郑正秋——蔡楚生——谢晋的发展线索：以家庭为核心场景的政治—伦理情节剧是中国最有社会影响的电影传统。20世纪90年代以后，以《渴望》等为代表的家庭伦理电视剧继承了这一传统，并继续产生着广泛的社会影响。

[①] 柯灵：《中国电影的分水岭——郑正秋和蔡楚生的接力站》，见《蔡楚生选集》，北京：中国电影出版社，1988年。

《芙蓉镇》（谢晋导演，1986）

2019年，本书作者尹鸿在电影频道主持《鸿论》特别节目，与当年获多项中国电影金鸡奖、百花奖的刘晓庆回顾《芙蓉镇》等影片的创作过程

三、百花齐放的电影春天

新时期对电影的贡献并不仅仅在于催生了后来以第五代为代表的中国新电影，而且在于它为中国电影史几代电影艺术家共舞提供了空间。新时期电影的成就主要并不表现为其所达到的高度，而是其所实现的跨越程度，是其对电影艺术种种可能性的拓展，是其对艺术个性的充分宽容与尊重，并进而改变了中国电影的格局。

这一时期，营造电影发展多元格局的，有被称为"祖父一代"的中国第二代导演（他们于20世纪40年代开始电影创作，如吴永刚）、第三代导演（他们于20世纪50年代开始电影创作，如谢晋、谢铁骊、谢添等），"父一代"的第四代导演（他们从20世纪70年代开始电影创作，如吴贻弓、谢飞、郑洞天、滕文骥等），也有被称为"子一代"的第五代导演（他们20世纪80年代初从大学毕业开始电影创作，如张军钊、陈凯歌、张艺谋、黄建新等）。前几代电影人经历过多次政治运动，仍旧满怀理想地希望通过创作表达对现实的干预、对人性的赞美；第五代则在政治乌托邦中成长，又在上山下乡中汲取了民间文化养分，思想解放运动中接触了西方文化，他们以一种前无古人的态度要创造新的中国

电影。

　　李俊导演的《归心似箭》(1979)曾经受到广泛关注。影片叙述了这样一个故事：抗日战争时期，东北抗联某部连长魏得胜为掩护战友身负重伤，被敌人俘去。他打死敌班长，脱离险境，在山林和河谷中从严冬走到春天。影片通过主人公掉队后所经受的金钱、死亡和爱情的考验，表现了他刚毅坚定、百折不挠的献身精神。特别是魏得胜和救命恩人玉贞之间的爱情，表现得质朴自然、含蓄深沉、真切感人。创作者把握了英雄与爱情的关系，让爱情成为再现英雄本色的契机，并把对爱情的描写置于特定的环境之中，使之具有了独特的色彩。这位面临生死、金钱、爱情考验的英雄，虽然最终选择了重归集体，却使影片在其面临选择时得以充分表现一个英雄身上的人情与人性。长期以来，英雄与爱情无关的电影叙事被突破了。

　　王启明、孙羽导演的《人到中年》(1982)则表明中国电影以一种现实主义的态度关怀当代中国普通人，特别是知识分子的现实处境。影片通过中年女性陆文婷的命运，表现了当代知识分子的生活方式和价值观念受到挑战，在一定程度上也是对知识分子命运不公的控诉。影片中所引用的裴多菲那首《我愿意是急流》的情诗，更是传遍大江南北："我愿意是荒林，在河流的两岸，对一阵阵的狂风，勇敢地作战，只要我的爱人是一只小鸟，在我的稠密的树枝间做窠、鸣叫。我愿意是废墟，在峻峭的山岩上，这静默的毁灭并不使我懊丧，只要我的爱人是青青的常春藤，沿着我荒凉的额，亲密地攀援上升。"爱情，在那个刚刚从野蛮和蒙昧中走出来的年代，成为人性最早的觉醒和人情最美的舞台。

　　老导演黄祖模导演的《庐山恋》(1980)的出现，表明中国电影已经开始更加自觉地向时尚流行文化靠近。这是一部带有浪漫风格的风光偶像故事片。前国民党将领的女儿、侨居美国的周筠回到祖国大陆，与一位青年男性在山清水秀的庐山演绎了一段美好的爱情故事。虽然爱还要借助于"I Love my Motherland"来传达，但女主演张瑜在影片中换了四十多套衣服，画面上出现了接吻的场面，这在当时都成为跨越"资本主义"与"社会主义"分界的标志性事件。老百姓终于从"红五类""黑五类"等各种政治标签中走出来，迎接美好生活的到来。

　　这一时期，农村题材的电影则大多表现新时代对传统伦理的突破。《喜盈门》以家庭伦理辐射社会伦理，呼唤人际关系的和谐；《乡情》推崇无私奉献的传统美德。在叙事手法上，也沿用戏剧化的方式，人物和情节设计上采取二元对立的方式，在《喜盈门》中设置了强英与水莲的对比，在《乡情》中设置了田秋月与廖一萍的对比，最终的结局都是惩恶扬善，代表了某种被预定了的伦理道德。

这些影片的意义主要不在于审美，而在于弘扬一种被阶级斗争遮蔽良久的良俗美德。

四、承前启后的第四代电影人

20世纪80年代前半期，对电影新观念的探索与实践首先是由"第四代"中国导演开始的。

所谓第四代导演，主要是指在"文革"前接受教育、"文革"之后开始独立执导的电影人，其中包括张暖忻、郑洞天、谢飞、黄健中、吴贻弓、滕文骥、杨延晋、吴天明、胡炳榴、丁荫楠、董克娜、郭宝昌、颜学恕、翟俊杰、赵焕章、黄蜀芹、陆小雅、史蜀君、王君正等一大批当时正当壮年的电影人。1979年，可以看作第四代导演的集体亮相年，他们共导演了12部影片，占当年国产故事片总数的1/5。1982年，他们导演的影片数量达到50部，占当年故事片总数的44%。在新时期的前5年，他们是中国电影舞台上当之无愧的主角。《邻居》（郑洞天）、《沙鸥》（张暖忻）、《小街》（杨延晋）、《喜盈门》（赵焕章）、《我们的田野》（谢飞）、《城南旧事》（吴贻弓）、《夕照街》（王好为）、《都市里的村庄》（滕文骥）、《被爱情遗忘的角落》（李亚林）、《如意》（黄健中）、《乡情》（胡炳榴）等影片便成为第四代导演的标志性作品。

这批导演的电影艺术修养，主要来自苏联和欧美现实主义电影，苏联的《战舰波将金号》《夏伯阳》《母亲》，意大利新现实主义影片《罗马11点钟》《偷自行车的人》，美国电影《摩登时代》《公民凯恩》《翠堤春晓》等，都是他们电影学习的对象。而他们的创作实践经验则来自老一代导演，吴贻弓跟随孙瑜、沈浮、吴永刚学习，张暖忻跟随桑弧、谢晋学习，黄健中在崔嵬指导下学习，郑洞天也得到沈浮、岑范的指导。第四代导演接受过电影知识的全面训练，又以"副导演"身份在拍摄现场进行实地锻炼。与那些在实干中成长的电影界前辈相比，他们有系统的电影知识，有更为自觉的电影美学追求，他们中有的人甚至可以说是中国电影史上第一代学院派导演。

这些导演从外国优秀影片中学习借鉴了很多对于当时的中国电影来说还比较陌生的表现手法，例如变焦镜头的运用、时空交错式结构、画外音的时空对位、高速镜头、通俗唱法的主题歌、旋转镜头、长镜头，等等。20世纪80年代初中期，第四代导演们尝试用"诗化结构""散文结构""板块结构""意识流结构""复式结构"等打破单一的起、承、转、合戏剧叙事模式，破除长期以来中国电影独尊蒙太奇的局面，追求质朴自然的风格，注意开掘社会与人生的意蕴。

第七章 通变之途：跨世纪的中国电影

这些在充满理想的火红时代成长起来的导演，一方面经历了许多苦难，使他们富有一种强烈的社会责任感，他们用纪实手法表现了生活的酸甜苦辣、锅碗瓢盆；另一方面，他们对生活充满热情，执着于表现生活和人性中的美好的东西，表现在视觉上，时常带有诗意甚至唯美色彩，洋溢着生命的欢乐。

第四代导演黄健中的影片《小花》（1979），以其浓郁的人情、创新的电影语言和优美感人的音乐震动了中国影坛。这部影片根据小说《桐柏英雄》拍摄，叙述人民解放军一个连队开辟桐柏新区的战争故事。在影片中，导演选取赵永生三兄妹在战争中的命运为主题，从内容到形式都有着明显的探索性。在内容上，它将一部战争小说改编成人性抒情诗；在形式上，借鉴新浪潮、意识流等手法，将新的电影语言和民族化结合起来，寓情于景、以情动人。它通过兄妹、母女和父女生离死别、悲欢离合的故事重新叙述战争，主线"妹妹找哥"使战争成为展示悲欢离合的特殊舞台。全片共插入12处黑白片，表现梦境、幻觉、回忆等，用以渲染人物情绪，在长达11分钟的高潮部分，几乎没用一句台词，而是通过画面完成了情感和主题的渲染。《小花》中的时空交错甚至意识流，在当时成为推动中国电影突破长期形成的影戏传统，完成"电影化"改造的重要力量。有的评论甚至认为，《小花》成为新时期划开新旧电影的分水岭。

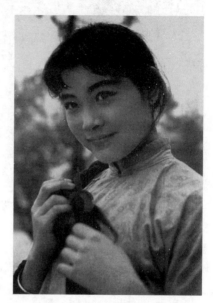

《小花》（黄健中导演，1979，唐国强、陈冲、刘晓庆饰演主要角色）

第四代，作为与新时期一起走过来的电影导演，在开始独立导演生涯时，大多已过了而立之年。特殊时期建构起来的宏大价值观，创作年龄上的成熟性，甚至那种特殊的理性思维方式，以及大时代背景下的个人命运，都决定了他们特殊的创作历程。从20世纪80年代到21世纪初，应该说他们一直都是中国电影的重要力量。其中的代表人物如下：

谢飞，湖南宁乡人，1942年出生于延安，1965年毕业于北京电影学院。1978年，执导个人首部电影《火娃》，正式开启导演生涯。1986年，执导《湘女萧萧》，获第36届圣塞巴斯蒂安国际电影节堂吉诃德奖；1990年，执导《本命年》，获第40

2018年，本书作者尹鸿与谢飞导演参与中央电视台的电影栏目合影

届柏林国际电影节银熊奖；1993年，执导《香魂女》，获第43届柏林国际电影节金熊奖；1995年，执导《黑骏马》，获第19届蒙特利尔国际电影节最佳导演奖；2000年，执导《益西卓玛》，获第20届中国电影金鸡奖最佳剧本特别奖。谢飞电影中浓郁的民族意味和东方气质、细腻而精准的人物刻画、富有诗意的视听呈现、对人性人情的深情传达，使他成为第四代导演中获得国际大奖最多的导演。20世纪90年代，谢飞导演的《本命年》，通过一位刑满释放人员泉子（姜文饰演）的命运，表现了市场经济、商品社会的人情淡薄和世风日下，电影一开始的长镜头，预示了泉子曲折的人生。影片对人性的刻画和对个体与社会的疏离的传达，表现出改革开放之后中国人进入了一个后新时期的价值观重建阶段。

吴贻弓（1938—2019），浙江杭州人，1960年毕业于北京电影学院导演系。1980年与第二代导演吴永刚联合执导《巴山夜雨》后开始独立执导。主要作品有《我们的小花猫》《姐姐》《少爷的磨难》《巴山夜雨》《城南旧事》《阙里人家》《海之魂》等。《城南旧事》为中国的散文风格电影提供了一个意境深远的范本，他的影片中那种淡淡的哀愁，为中国电影注入了诗学意味。

黄蜀芹，1939年出生，广东番禺人，1964年毕业于北京电影学院。代表作有《人·鬼·情》《画魂》《童年的朋友》《青春万岁》《嘿，弗兰克》《我也有爸爸》等。黄蜀芹不高产却力求完美。《人·鬼·情》以戏中戏的结构、虚实结合的形式描绘一位戏曲女演员坎坷的一生，奠定了她在中国电影史上的地位，这也是新时期最早的一部自觉的女性主义电影，借助大量的镜像隐喻，探讨了女性的社会认同与自我认同的复杂性。

吴天明（1939—2014），陕西三原人，

《城南旧事》（吴贻弓导演，1982）

在西安电影制片厂先后做场记、副导演、导演、厂长。1979年与滕文骥联合执导《生活的颤音》崛起影坛，独立执导《没有航标的河流》受到瞩目。《人生》《老井》成为他表现中国农村在改革大潮中沉重命运的代表作，也是中国农村题材电影中最优秀的作品，表现在传统文化制约下，中国农民的身心困境和努力挣扎。在主政西安电影制片厂期间，对包括张艺谋、黄建新等在内的许多第五代导演的成长起到了重要作用，在世界影坛频频获奖的中国"西部电影"与他的努力息息相关。21世纪以来，他创作的《变脸》《百鸟朝凤》等影片，表现中国传统文化与现代社会之间的冲突，也引起了很大反响。

翟俊杰，1941年出生，河南开封人。1963年考入解放军艺术学院表演系，1982年进北京电影学院编导进修班学习。1986年执导影片《血战台儿庄》，这是国内首次表现国民党军队正面抗击日本侵略者的影片，影片纪实的风格、雕塑般的战争场面，成为军事影片的重大突破。1988年，他编导并出演影片《共和国不会忘记》。1989年，担任《大决战》第五摄制组导演，以全知视点再现国共军事决战的历史画面。翟俊杰导演的战争题材影片还有《金沙水拍》《我的长征》等，为中国战争影片的创新做出了突出贡献。

郑洞天，1944年生于重庆，原籍河南罗山。1961年考进北京电影学院导演系。1981年，郑洞天与徐谷明合作导演《邻居》，该片有新现实主义电影的风貌，用纪实手法表现改革开放初期社会的变迁和人民的心路变迁，风格独特，细节饱满，获得第二届中国电影金鸡奖最佳故事片奖。1987年，郑洞天导演了一部反映城市大龄青年婚姻状况的影片《鸳鸯楼》，继续写实主义探索。两部影片在那个特殊的历史环节中，用"现实主义"艺术手法和"小人物"的题材选择，加上"以人为本"的价值取向，成为生逢其时的标志性作品。这些影片不仅推动了电影的纪实主义，也冲击了当时一直由"英雄"主导的政治电影的格局，对于当时中国电影回归"真实"起到了示范作用。郑洞天的创作，数量不多却都保持了政治主题与艺术审美、现实主义和戏剧性、传统与现代之间的平衡。正是这种平衡，使郑洞天的电影不断获得各种奖项。1992年的《人之初》、1998年的《故园秋色》、2000年的《刘天华》、2004年的《台湾往事》直到2004年的《郑培民》，郑洞天试图将主旋律意念潜伏在个人命运、生活细节、艺术符号之中，弥补政治观念与艺术表达之间的裂缝。

胡炳榴是第四代另一位执着于诗电影的导演。他在《乡音》中出色地运用视觉造型，尤其是音响造型构成的山区环境氛围及时代变革的脚步声，丰富了中国电影语言，推动了中国农村题材电影叙事方式的突破。丁荫楠执导的《孙中山》

《周恩来》则将个人与历史、悲剧命运与社会潮流、写意与写实结合在一起，成为中国传记影片优秀的史诗性作品。丁荫楠后来拍摄的《相伴永远》《邓小平》等影片继承了他自己的领袖人物的传记传统。此外，还有张暖忻的《沙鸥》、颜学恕的《野山》、滕文骥的《黄河谣》、黄健中的《小花》《如意》《过年》等都是第四代导演的重要代表作品，共同完成了中国电影从前新时期到新时期的过渡。

第二节　第五代的崛起与中国新电影

张艺谋曾经说，第四代经历的是成长中的创痛，而第五代则是在创痛后成长。经过思想解放运动、启蒙主义思想、现代主义思潮的洗礼，经历着中国社会政治经济文化的全方位的历史反思和现实改革，承继第四代对传统电影观念的置疑和现代电影美学的探索，一批在20世纪70年代末开始接受艺术教育、20世纪80年代中期开始电影创作的电影人得到了一个历史性契机。正是这一契机，创造了后来中国所谓的"第五代导演"，也在20世纪80年代中后期创造了《一个和八个》《黄土地》《黑炮事件》和《红高粱》等一批在文化理念和电影理念上都与传统电影迥然不同的新电影。第五代电影在电影美学上对戏剧化的影像模式和在意识形态上革命/反革命二元模式的超越，确定了"新电影"在中国电影发展历史中的先锋性、国际性和现代性，使它与当时中国文学、绘画、音乐等领域的现代主义文化一起，成为中国思想解放运动重要的一环。第五代创作群体，从年龄和创作经历看，包括陈凯歌、张艺谋、田壮壮、黄建新、张军钊、周晓文、张建亚、孙周、尹力、夏钢、何群、女导演李少红、胡玫、刘苗苗以及后来从摄影、美术、表演转行电影导演的冯小刚、霍建起、顾长卫，等等。这是中国电影史上罕见的一个群体，从20世纪80年代到21世纪20年代，跨越世纪，在中国影坛活跃了四十年，不仅创作了众多开创性的电影作品，而且为中国电影赢得了数百个国际奖项，让中国电影和电影人真正走向了世界。

一、《一个和八个》与第五代的横空出世

1983年冬，刚刚从电影学院毕业不到两年的张军钊、张艺谋携带他们的《一个和八个》从广西来到北京试映。

《一个和八个》是根据郭小川的同名长诗改编。影片叙述的故事是在抗日战争中，八路军指导员王金被叛徒诬告为奸细，和八个犯人关押在一起，他们有的是土匪，有的是逃兵，还有投毒犯和奸细，王金用自己的行动证明了对党的忠诚，

还影响了这些犯人。在转移过程中,他们遭遇了日军,王金英勇战斗,土匪和逃兵们也奋力杀敌,在女卫生员杨芹儿险遭敌人污辱时,土匪瘦烟鬼用最后一颗子弹保全了她的纯洁,而他自己也随即被杀害。

《一个和八个》(张军钊导演,1983)

影片最具震撼力之处是结尾:瘦烟鬼颤抖地将最后一颗子弹射向杨芹儿,杨芹儿无声地趴在地上,没流一滴血,瘦烟鬼泥塑般站在鬼子面前,一字一句地说:"老子——中国人!"说完扔掉枪,脱掉小褂扔向空中,转身向远处走去,走着走着,他佝偻起身子,慢慢咳嗽起来,一声干涩的枪声响起,他倒了下去。瘦烟鬼的这一枪被认为不仅是为了维护一个女性的纯洁,也是为了一个民族的尊严不被玷污。这一枪使人们突然意识到原来罪恶与善良是同在的,这一枪也同样惊醒了中国电影界的艺术家们。正如陈凯歌所描述:"能使这部影片远远超过其他许多影片的特征,首先在于它是多年来想见未见的言志之作。……要冷静地把它看作一部不同凡响的电影,还不如把它看作一段路。我们大家都在上头走过,影片里头的苍茫大地,是受过难的中国,银幕上面各形各色的人物,他们的怯弱、盲目乃至勇敢和献身,他们身上沉重的负担和一点点的向往,是包括了我们自己在内的一个民族。"①

影片就题材而言,像后来的《黄土地》《晚钟》等一样,都可以被看作所谓的

① 陈凯歌:《秦国人——记张艺谋》,《当代电影》1985 年第 4 期。

"革命历史题材",这使其在主导文化体系中具有合法性,然而,影片事实上已经很难读出确切的政治内容。在新中国电影中,"指导员",像"政委""书记""党代表"一样,一直是正确力量的化身,是故事中的拯救者、权威、引路人,但在这部影片中,他却成为囚徒,而且是成为自己所代表的政治力量的囚徒,他从拯救者变成了一个需要自我证明的人。新中国电影"权威拯救"的模式在这里受到了明确挑战,个体与整体之间出现了裂缝。

在这部电影的摄影阐述上,写着这样一句话:"在艺术上,儿子不必像老子,一代应有一代的想法。"摄影师张艺谋1998年在谈到他参与拍摄创作的这部影片时说:"(当时)在电影的表达形式和如何拍电影这种最简单的问题上,常常出现很教条、很固定的东西。我们认为很陈腐、很愚蠢,所以《一个和八个》是针对这种迂腐的背叛。……《一个和八个》可以简单地说是针对当时的那种娘娘腔的、那种粉饰的、那种矫揉造作的电影的反抗。《一个和八个》的思想内涵其实不深,它的故事叙述也不是多么独到,人物塑造也不是那么突出,就是以那么拍电影来造反。"这种"造反性"充分体现在电影的造型上,它采用对比度最强的黑白两色,有意制造出版画般的效果,整部影片刻意避免亮色和暖色,多次采用富于冲击力的静态画面,使人物造型如同雕塑般矗立在银幕上。影片避免那种非真实的唯美作法,人物面容粗糙且肮脏,嘴唇干裂,处处打破传统的"戏剧化"修饰,大胆运用不完整的构图,在画面上有意打破平衡,造成异样的视觉刺激[①]。粗糙、暴力、厚重的影像,不再像原来那种过度修饰的政治电影,而是以一种造型的力量、影像的力量,刻画出人性的力量。

影片在审查和放映时,曾经有许多人不适应,甚至影片被要求修改了结尾。但是,钟惦棐等当时电影行业的领导者们,意识到并最终肯定了这部电影对于中国电影现代化可能具有的推动性意义。它的公映,以独特的风格、叛逆性的观念,悄然宣告了一个由第五代所代表的电影时代的来临。

二、第五代的电影经典《黄土地》

陈凯歌是第五代的重要代表。他的名字首先是伴随着《黄土地》被人知晓的。该片1984年由广西电影制片厂摄制。陈凯歌任导演,张艺谋担任摄影,包括美术何群、作曲赵季平等一大批第五代电影创作中坚都参与了这部影片的拍摄。

影片描写抗战时期八路军的文艺工作者顾青,从延安到山区采风,寄宿在一

① 叶坦:《"电影是感性性的东西"——与张艺谋的谈话》,《电影艺术》1998年第3期。

个贫苦农民家中。这家的女儿翠巧为了葬母和给弟弟憨憨订亲,与一个比她大得多的男人订了亲。顾青带来的新生活的信息使她心中萌发了反抗的种子。碍于部队上的纪律,顾青没有答应翠巧的要求将她带走。顾青走后,她被迫出嫁,怀着对新生活的憧憬,她夜渡黄河,最终带着歌声,消失在黄河的浪涛中。

影片在表层结构上,表现旧中国落后、愚昧的历史条件下一个觉醒了的抗婚女子的悲剧命运,在深层结构上,努力使观众被潜藏在深沉、浑厚土地之中的民族苦难的生活、蓬勃的生机和深厚的力量所震撼。正如后来陈凯歌在谈到自己创作时所说:"在《黄土地》中,中国人内心深处极少会触动的东西出现了——当一个暮色苍茫的黄昏,站在黄帝陵前头,看见了石碑,仔细一想文武百官到此

《黄土地》(陈凯歌导演,1984)

下马,远方飘来柏树叶的香气。当时那里是缺柴的地方,而没有人破坏树林,这便是对祖先的敬仰与崇拜。到了黄河边,一片寂静,但是夜里能听到黄河奔流的声音。土地与人的关系,就让我们在想象中直达轩辕黄帝的那样一个时代,世世代代在这片黄土上生活。我说是又爱又恨,这个恨在哪里?就是把他们困住了。爱,是因为这片土地提供了他们的食物。这种原始和复杂的感情就构成了《黄土地》这样一部电影。这部电影也间接反映了1976年以后中国人的内心活动,《黄土地》表达了极深的爱和必定要变革的决心。"①

在第五代电影中,那个万能的代表"新的政治力量"的所谓救星、所谓拯救者已经历史性地退场了,像《白毛女》《红色娘子军》等新中国电影所建构的意识形态模式已经失去了原来的权威性。代表"进步"力量的顾青,其力量是有限的,而代表被拯救民众的翠巧,其命运是难以救赎的。如同《一个和八个》一样,新中国电影那种"权威拯救"的模式再一次被颠覆,剩下的只是小憨憨在逆流而动中所隐约可见的那只渴望被救赎的小手。

影片有意识地突破戏剧式的故事讲述方式,同时也摆脱对前一段电影纪实风

① 参见陈凯歌、尹鸿:《尝试不同的电影可能性:对谈陈凯歌》,《当代电影》2019年第12期。

格的单一追求，以造型和情绪来建构影片，陈凯歌曾作过这样的表述："电影可以拍小桥流水，江南秀色，也可以反其道而行之，搞点有力度的东西，表现一点粗犷的阳刚之美。……影片的主旨不是一般性地讲述一个有头有尾的故事，而是想在更深的层次上，对我们民族性进行探索，要完成这一命题，一般意义上的纯写实手段，已经显得不够用了……从影片的整体来看，是大块写意和大块写实的结合。"①所以，《黄土地》的叙事风格是相当诗化的，影片的情节线已经压缩到最单一，而翠巧被迫结婚、逃离夫家等情节高潮都被淡化或省略。腰鼓和求雨两段虽然在叙事以外，但又恰恰在情绪逻辑之中。循环的叙事结构在表达这层意义上起了很大作用，影片以一个婚嫁仪式开始，又以同样的婚嫁仪式决定了翠巧的命运；顾青来了，走了，又回来了；翠巧一家日出而作日落而息，周而复始地在土地上耕种。

张艺谋在《黄土地》的摄影阐述中写道："我们想表现天之广漠，想表现地之深厚；想表现黄河之水一泻千里，想表现民族精神自强不息；想表现人们从原始的蒙昧中焕发出的呐喊和力量，想表现从贫瘠的黄土地上生发出的荡气回肠的歌声；想表现人的命运，想表现人的感情——爱、恨、强悍、脆弱、愚昧和善良中对光明的渴望和追求……"；我们追求的风格"是拔地而起的高亢悠扬的信天游，是刀砍斧刹般的沟沟壑壑，是踏蹬而来的春雷般的腰鼓，是静静流淌的叹息的黄河"；我们所追求的色彩"黄、黑、白、红——黄是土地，黑是衣裳，白是纯洁，红是向往"；"构图不求奇特大胆，而求朴实完整"；"充满画面的红色！强化的视觉冲击力，造成情绪上的跌宕起伏，形成节奏"。②

《黄土地》确实实现了这种宣言式的阐述，充分利用了画面的造型力量，把生活在黄土高原上人们的渴望和追求表达出来了。影片中的祈雨、腰鼓场景，高亢而振奋，仿佛要唤醒沉睡的黄土地、滞重的中国。在影片中，造型的追求和对人的关注、对民族历史命运的关注紧密结合起来，创造了"用镜头说话"的崭新境界。

1985年，《黄土地》先后在瑞士洛迦诺国际电影节获银豹奖，在英国伦敦电影节获萨特兰杯奖，在法国获三大洲电影节摄影奖。第五代也因此成为一个国际性的电影现象，第五代后来所采用的国际影展路线也因此开端。

三、作为电影"思想者"的陈凯歌

陈凯歌（1952— ）4岁那年，被自己的父亲、著名导演陈怀皑领进了电

① 中国电影出版社编：《话说〈黄土地〉》，北京：中国电影出版社，1986年，第227页。
② 张艺谋：《我拍〈黄土地〉——张艺谋谈〈黄土地〉摄影体会》，见中国电影出版社编：《话说〈黄土地〉》，北京：中国电影出版社，1986年，第285页。

影《祝福》的摄影棚,从此开始和电影结缘。他导演了有张艺谋等后来许多著名第五代电影人共同参与的标志性影片《黄土地》。此后,陆续导演了《大阅兵》(1986)、《孩子王》(1987,获第8届中国电影金鸡奖导演特别奖)、《边走边唱》(1991)、《霸王别姬》(1993,首部获戛纳国际电影节金棕榈奖的中国电影)、《风月》(1996年)、《荆轲刺秦王》(1998)、《和你在一起》(2002年,获第22届中国电影金鸡奖最佳导演奖)、《无极》(2005,获第63届美国电影电视金球奖最佳外语片奖提名)、《梅兰芳》(2008,入围第59届柏林国际电影节主竞赛单元,获第27届中国电影金鸡奖最佳故事片奖、第28届香港电影金像奖最佳亚洲电影奖提名)、《赵氏孤儿》(2010)、《搜索》(2012)、《道士下山》(2015)、《妖猫传》(2016)和《我和我的祖国》(2019,担任总导演)。应该说,20世纪80年代他所导演的影片都是第五代电影的标志性作品,而20世纪90年代以后则代表了第五代在全球化和市场化大背景下的转型探索,也见证了中国电影三十年的发展历程。

陈凯歌的追求有鲜明的个人特征,在早期影片中,极端的电影构图、深刻的哲理探讨、近乎呆滞的节奏都分明叙说着一个"电影哲人"的严肃和执着,这在第五代中是无人可以比肩的。

《黄土地》之后,陈凯歌拍了自认为"失败",其实却颇有突破性的《大阅兵》。影片描写了几个出身、性格、教育、思想有差异的年轻战士在参加阅兵训练中的不同情绪和表现,以及领导对他们的不同反应。对于影片创作初衷,陈凯歌说道:"这部影片涉及个体和群体、个性与共性的关系,但很多人并没有看出我真实的倾向性,我实际上是不赞成笼统地提倡大群体的所谓集体主义精神的,就广义的生活而言,世界上每个人都处在阅兵的序列中,阅兵的训练要求消灭个性,这在每个国家都一样,可是中国目前恰恰是要求个性发展的时代,在这部影片里,我希望我们每一个战士都是有个性的,他们为祖国、为民族而战,同时也是为自身的信念而战。"[②]然而,由于影片主题进入了主流意识形态弘扬军魂国魂军威国威的轨道,并且采取了带有较强戏剧冲突的叙事方式,使导演的表达空间受到了限制。不过,影片中那种个体性利益与群体性要求的冲突,依然传达了人性与政治整体性之间的冲突力。正是这种张力和强烈的影像造型感使影片于1987年在意大利获都灵国际青年电影节大奖。

① 参见陈凯歌、尹鸿:《尝试不同的电影可能性:对谈陈凯歌》,《当代电影》2019年第12期。
② 参见陈凯歌:《背负民族的十字架——陈凯歌访谈录》,见罗雪莹:《敞开你的心扉——影坛名人访谈录》,北京:知识出版社,1993年。

2018年，本书作者尹鸿教授与陈凯歌对话时合影，陈凯歌认为自己"对电影的所有可能性都充满少年般的好奇心"[①]

1987年，《孩子王》问世。这部改编自阿城小说的影片是陈凯歌寄予厚望的作品。影片讲述一位知青被抽调到农场中学教书，最后因他没有按教学大纲和课本内容教学而被解职的故事。影片原著《孩子王》的作者阿城是陈凯歌最欣赏的小说家，而《孩子王》所表现的北京知青在云南的生活又恰好是陈凯歌的一段经历，影片故事所包含的文化反思主题又正好是陈凯歌的兴趣所在。这部影片中多次反复出现的字典是传统文化的象征。"夜读字典"的段落集中地表达了对传统文化的批判。陈凯歌在阐明他的创作意图时说："孩子王翻阅字典时，由八个人、五个声部以古典唱诗的形式，反复诵唱'百家姓'、'千字文'、'孟子见梁惠王'上篇中的两句话以及乘法口诀等音响交织，充分体现了传统文化重复僵死的东西。"[①]影片对生命和文化意义的深刻反思赋予整部影片浓厚的文化哲学的意味。生命与文化在影片中构成了一种对立关系。山上的野火、流动的云彩、放牛的孩子和走动的牛群，一切富有生命力的东西都是无声的，生命的世界是一个沉默的世界。而文化则是一个有声的世界：写字声、读书声、唱歌声。可以这样理解，文字符号是先人为了更好生活而创造的，但而今学了这样一部文字，就限制了生命的存在。它超越了一般的社会问题，提出了文化是人的生命创造，但文化又制约了人的问题。一种充满道家哲学的关于天与人的主题，使《孩子王》具有一种浓厚的文化哲学意蕴。

从《黄土地》《大阅兵》到《孩子王》，已经能够看出陈凯歌在20世纪80年代这个电影艺术的黄金时代的追求，深刻的文化内涵和真切的人文关怀是陈凯歌电影的最大特点。陈凯歌从同时代的文化寻根热中受到启示，以其一贯的对于人的关注，带着一种相当冷峻和焦灼的目光去寻找人在民族文化中的根。无论他电影的主题是人与土地（《黄土地》）、个人与群体（《大阅兵》），还是人与文化（《孩子王》），归根结底，陈凯歌一直在寻找人、人性与环境的关系，表现对自然环境、

① 参见陈凯歌：《背负民族的十字架——陈凯歌访谈录》，见罗雪莹：《敞开你的心扉——影坛名人访谈录》，北京：知识出版社，1993年。

社会环境、文化环境对人、人性、人的生存的制约和束缚，以及人为了克服这种制约和束缚的努力。

但是，到了20世纪80年代后期，陈凯歌这种对人的热切关怀和思考似乎并没有得到相应的回报，他影片中强烈的表意色彩不仅使其丧失了观众的回应，也开始在国际影展上失去支持。1987年，《孩子王》参加柏林电影节，结果代表第五代终结的《红高粱》捧回了金熊，而《孩子王》获得记者们调侃式的"金闹钟"（冗长乏味影片）奖。文化哲学将陈凯歌的"思想电影"送上了曲高和寡之路。

从《霸王别姬》开始，陈凯歌的影片开始出现新的转折。电影采用了经典的套层结构，其中有两个舞台：一个是京剧舞台，段小楼和程蝶衣从民初经历北伐到抗战，再到解放军进城直到"文化大革命"以后，都在表演中国京剧名篇《霸王别姬》，在不同的时代讲述相同的生离死别的古老故事；另一个舞台则是广阔的社会生活，变动的政权和生生死死的人群构成历史轰轰烈烈的场景。在前一个舞台上，纠合着戏剧中的两性（霸王和虞姬）和现实中的两性（小楼与菊仙、小楼与蝶衣）的矛盾，至情至性的蝶衣把舞台上的戏剧搬演到生活中来了；在后一个舞台上则是历史的变迁，它构成了人们真实经历的历史。两个舞台对照，人性与历史、历史与人性叠合在一起，不再是一部深奥的哲理电影，而是一部具有史诗品格的情节剧。《霸王别姬》是陈凯歌创作成熟的高峰。他对历史、人性、艺术的理性思考，借助于套层结构、借助于京剧经典的一曲悲歌、借助于两个男人和一个女人的命运、借助于亦真亦假的同性恋故事，也借助于香港制作人的商业改造和包装，得到了丝丝入扣同时又酣畅淋漓的表达。

《霸王别姬》（陈凯歌导演，1993）

陈凯歌将电影当作他的生命，或者当作他生命的价值，所以，他拍电影，用心用力用自己的血脉。从《黄土地》开始，他就追求不同凡响，他用电影来思想。没有思想的电影是陈凯歌所不能容忍的，即便在后来因为种种外部力量引导他导演了一些商业元素浓烈的电影，如《无极》《妖猫传》等等，他也仍然不愿意完全放弃在电影中对"思想"的追求，他仍然会用一些甚至有些格格不入的方式来"偷渡"他自己的思想。

所以，陈凯歌的电影有一种"知识分子"的理性，不像张艺谋电影那样感性。陈凯歌的电影更加复杂、平静、深思熟虑、意味深长，即便在《霸王别姬》这种戏剧影片中，他也善于将精巧的结构、复杂的叙事与宏大的主题结合起来，显示出中国电影中少有的理性智慧。当然，陈凯歌式的理性，似乎在一定程度上也限制了陈凯歌电影的自由和想象，以至于后来他的一些影片往往理性与感性难以融合，甚至在一些商业电影中也因为加入难以被观众消化的陈式"内核"而受到质疑。有时，"陈凯歌一思考，观众就发笑"成为一种玩笑和症候。

2005年，陈凯歌推出了大制作、面向国际主流商业电影市场的《无极》。影片风格诡异、态度张扬、色彩斑驳、场景奇特，显然受到"唯美"和"奇观"商业风格的影响，但是，命运的神秘感、歌剧的假定性、神话剧的风格，使这种"唯美"被"深度化"和复杂化了。一方面，观众从感性上不得不带着一种惊异，甚至抵触的态度去接近和接受这部风格怪异的电影；另一方面，影片中那些象征爱恨情仇的人物符号、那些关于人生人性的哲理台词、那些宿命的情节，则让《无极》在庞杂结构中，仍然保留了陈凯歌挥之不去的理性态度。尽管影片中那种商业性所强加的类型剧模式，由国际明星、奇观文化、东方景观、暴力、情色配置在一起的高概念电影拼盘，影响到影片美学的完整性和单纯性，但《无极》还是用大胆的想象在商业美学的枷锁中创造了另类的电影体验。而这种体验，一方面创造了巨大的电影票房，一方面遭受了中国电影史上前所未有的观众讨伐，形成一个叫座不叫好的极端案例。

随着时代的变化，第五代在转变着，陈凯歌也在转变。在全球化道路上，从来都有一种中心和主流情结，陈凯歌努力寻找着自己在大众消费文化中的中心位置，于是有了后来毁誉参半的《风月》《荆轲刺秦王》《和你在一起》《无极》《道士下山》《妖猫传》等越来越商业化但同时常常又不能摆脱"思想者"惯性的混合电影。陈凯歌电影的题材、类型都很丰富，《无极》应该是最早的大制作神幻题材作品，《妖猫传》是历史奇幻片中的大制作，而《赵氏孤儿》《梅兰芳》则都是对中国传统文化题材的一种现代书写，《和你在一起》《搜索》等则是现实题材

的一种开掘。陈凯歌与张艺谋同执第五代大旗，他们是第五代电影导演的两面旗帜，也是获得国际大奖最多、国际声誉最高的两位中国电影人。他们一路走来，相互角逐又相互模仿，成为牵引了中国电影30多年的双驾马车，为中国电影发展做出了卓越贡献。

四、千姿百态的张艺谋

在第五代导演中，张艺谋无疑是个传奇式的人物，在多年的创作中，他的影片一直是第五代的标志，并且他自身的转变过程中也具有代表性。张艺谋，1950年出生于陕西省西安市，1978年进入北京电影学院摄影系学习，1982年毕业分配到广西电影制片厂。1984年在张军钊导演的《一个和八个》中首次担任摄影师，这也是第五代导演的第一部公映电影。同时，还担任了陈凯歌导演的《黄土地》的摄影师。这两部电影的摄影风格，惊世骇俗，显示出张艺谋非同凡响的视觉呈现能力。1986年主演第一部电影《老井》，获得中国电影金鸡奖等最佳男演员奖，成为演戏最好的摄影师。1987年独立执导第一部电影《红高粱》，获第38届柏林国际电影节金熊奖，这是中国在世界三大国际电影节上首次获得最高奖项，开启了世界影坛的中国风。1987年至1999年执导的《代号美洲豹》（1988）、《菊豆》（1990）、《大红灯笼高高挂》（1991）、《秋菊打官司》（1992）、《活着》（1994，未在内地公映）、《摇啊摇，摇到外婆桥》（1995）、《有话好好说》（1996）、《一个都不能少》（1998）、《我的父亲母亲》（1999）等，在国内外荣获众多电影奖项，包括柏林国际电影节金熊奖、威尼斯国际电影节金狮奖、世界三大国际电影节评审团大奖、三次提名奥斯卡金像奖最佳外语片、五次提名美国电影电视金球奖等。

2002年在中国电影产业化改革之后，转型执导中国第一部商业大片《英雄》，开启了中国电影票房的亿元时代，该片在北美市场上映之后长期占据北美外语票房排行榜前三位。随后，又拍摄《十面埋伏》《满城尽带黄金甲》《金陵十三钗》《三枪拍案惊奇》，以及与迪士尼合拍《长城》等，两次刷新中国电影票房纪录、四次夺得年度华语片票房冠军。2005年导演《千里走单骑》，2013年执导电影《归来》，2018年导演《影》（获第55届台湾电影金马奖最佳导演奖），2021年公映《悬崖之上》，这些影片则显示出张艺谋在商业大片之外试图扩展自己的题材空间和探索作者化艺术表达的方向。但是，张艺谋已经在商业电影、主流大制作的道路上越走越远，虽然依旧在影像表达上保留了一种极致化的冲击力，但是形式主义、唯美主义的痕迹已经越来越明显。

与此同时，张艺谋作为文化名人，在新世纪以来的重大国际文化活动中占有

重要地位。他多次导演意大利歌剧《图兰朵》；导演大型实景剧《印象·刘三姐》，开启了遍布中国的"印象系列"实景演出品牌；2008年，担任北京奥运会开幕式和闭幕式总导演，获得2008影响世界华人大奖和央视感动中国十大人物，并提名美国《时代周刊》年度人物；2016年，担任中国杭州G20峰会文艺演出总导演；2019年，担任庆祝新中国成立70周年联欢活动总导演。张艺谋最终从一个电影人，成为国家文化的一面旗帜、一个名片。

张艺谋的电影生涯是从《一个和八个》《黄土地》的摄影师开始的。由张艺谋担任摄影的《黄土地》带给国内电影界的冲击首先是视觉和影像上的。影片一改中国影片以人物表演为核心的视觉形象，而将大量似乎与塑造人物和表现情节没有太大必然联系的造型作为主角：广阔绵延的黄土高原，气势雄浑、波涛汹涌的黄河，准确传达出创作者对古老民族的思索。影片以大量造型元素作为银幕形象，同时用大量长镜头和凝固的画面来引起人们的思考和想象，戏剧的高潮被色彩鲜明、气势浩大、力度刚劲的仪式性场面所代替。影片的标志性画面是渺无人迹的黄土高原、浑浊苍凉的黄河、如蝼蚁般在黄土高坡上行走的人、一张张龟裂的面孔。影片中那些手揣在黑棉袄袖筒里、咧着嘴憨笑的庄稼汉形象尤其令许多观众感动，很难说这些形象与罗中立的油画《父亲》之间有直接的因果联系，但这种富于原生态的真实形象的确代表了20世纪80年代中期共同的艺术追求。除了腰鼓队的祈雨仪式之外，影片几乎弃绝运动镜头，将摄影机固定不动，用凝固的画面和镜头来引起人们对古老民族漫长而沉重历史的思考。影片大量运用长镜头，造成压缩感，强调人与土地之间复杂的依存关系，同时采用高地平线的构图法，使大块黄土地占据画面主面积，使在这片土地上缓缓移动的人的力量越发显得渺小。

当张艺谋从摄影转为导演以后，他拍摄的《红高粱》则充分表达了另外一种更为热烈、奔放、激越的艺术个性，这种个性与《黄土地》那种深沉、冷峻、厚重形成了鲜明对比。影片中拍得痛快淋漓的"颠轿""野合""祭酒神"以及最后的战斗场景，表现出主人公对爱和死都抱着一种为所欲为的自由狂放态度。影片一改中国电影的含蓄美，洋溢着酒神精神，影片中狂放不羁的野性通过随风舞动的红高粱、粗犷狂放的歌声传达出来，表现了创作者对人的生命冲动的刻意显扬。张艺谋表示，他之所以要把《红高粱》拍得轰轰烈烈、张张扬扬，就是要展示一种痛快淋漓的人生态度，要表达"人活一口气，树活一张皮"这样一个拙直浅显的道理。颠轿一场在影片中占九分之一的篇幅，在其中喧嚣、欢腾的热烈气氛中，透出人的原始的野性的生命力。颠轿、野合等仪式性场景不仅成为当代中国电影

中的经典镜头,更以前所未有的力度验证了电影形式的魅力和意象的魅力。张艺谋在此片中,超越第五代的反故事、反情节叙事,将传奇故事放到苦心营建的背景中展开。因此有人说张艺谋的功绩在于从破坏传统向回归传统的摸索中,完成了中国剧情电影由反故事到重新叙事的过程①。

《大红灯笼高高挂》中规整、森严、封闭的宅院空间环境,《秋菊打官司》中那弯弯曲曲、周而复始的山道设计,甚至在总体上有诸多败笔的《摇啊摇,摇到外婆桥》最后水生倒看世界的画面构图等富于表现力的造型设计,也都显示了导演天才的电影时空意识。他将纪实主义、现实主义、浪漫主义、古典主义,甚至后现代主义电影语言、风格和形态运用自如,都显示了他那种驾驭艺术形式的杰出能力。像狂野的"我爷爷"和奔放的"我奶奶"、挺着大肚子执拗地要讨个"说法"的秋菊、从劝人要有话好好说到自己提刀怒目而起的张秋生,甚至《大红灯笼高高挂》那个从来没有正面面对过观众的陈老爷、《菊豆》中那个留着一撮头发提刀穷追名兄实父的天白等"次要"角色,都刀刻斧凿、形神兼具,有着一种呼之欲出的强烈。特别是在一片泣血的红日中"我奶奶"倒在鲜血之中,天白为他父母点燃地狱之火,颂莲被再次以疯人的名义关进神秘的小楼,在一片警铃声中恩将仇报的秋菊那一脸的无奈和困惑,张秋生在赵小帅的威胁下举刀而不得不砍的定格——激情与毁灭、叛逆与宿命、人性与秩序、自由与专制的生死较量——使张艺谋将人的生存,将女人和小人物的生存与权威、权力、秩序、处境之间的对抗推向了"高潮",用罪的狂欢铺垫了罚的悲歌,从而使他的电影在中国文化的背景下获得了某种对人性、对生命的悲天悯人的叙述。

《秋菊打官司》(张艺谋导演,1992)

① 倪震:《中国新时期电影的生力军》,《北京电影学院学报》1993 年第 1 期。

在张艺谋的电影中,最光彩照人的段落、最有感性魅力的部分无疑是那些大逆不道的段落,是那些弱小/匮乏的个体向权威、向传统、向规则、向秩序挑战的段落——如《红高粱》中"我爷爷"和"我奶奶"高粱地的"野合","我爷爷"在酒缸里洒尿酿出美酒;《菊豆》中菊豆与天青当着杨金山偷情;《大红灯笼高高挂》中颂莲以"欺骗"而获得了"至高"的女人地位,四奶奶的以戏抒情;《秋菊打官司》中秋菊将村长的赔偿费随手一扔,执拗地继续要去找个说法;《摇啊摇,摇到外婆桥》中四小姐站在水天之间歌之舞之;以及《有话好好说》中赵小帅和张秋生提刀追杀的场面等。尽管这未必是"历史"的或者"现实"的叙述,我们很难从中体会到一种现实主义的共鸣,但这是一种浪漫主义,一种对个体欲望和个体想象力的解放,潇潇洒洒、风风火火。所有这些越轨行为,张艺谋不仅从道德上进行了铺垫,更重要的是从视听效果上作出了美化,从而使不道德的行为审美化。像《红高粱》中"野合"的一段,随着那具有生命力度的音乐,红红的太阳、红红的高粱地,天地一片,共同构筑了一座自然的婚庆礼堂。俯拍之下,爱变成了一种仪式,一次次高速摄影拍摄的徐徐倒下的画面似乎是一个向礼仪、向道德挑战的宣言。于是从这些段落和场面中,在言传身教中受惯了忍辱负重、随遇而安、克己复礼的道德理性传统教育的人们似乎从中得到了一次感性的解放,而遭遇着各种创伤和阉割恐惧的人们也在电影影像中获得了短暂的松弛。这种精神分析似的弑父行为,可以说是为张艺谋电影创造了一种全球性的审美快感。

《菊豆》(张艺谋导演,1990)

进入 2000 年以后,张艺谋先后推出了《英雄》《十面埋伏》《满城尽带黄金甲》《长城》《影》等商业大片,继李安的《卧虎藏龙》之后,再次冲击国际主流商业电

第七章　通变之途：跨世纪的中国电影

影市场，开创了华语电影前所未有的票房奇迹。这些影片，感性冲击强于理性穿透，视听魅力强于故事意义，造型意味强于人物深度，商业成功强于艺术创新。应该说，张艺谋已经不再是一个电影的"革命者"，而是一个电影帝国的王者。他在全球化的大背景下，成为中国电影工业的一个代表，也成为世界电影工业的一个代表。创造新世界、新感性、新影像的使命必然应该由更加年轻的一代来实现。

　　总体来看，强烈的视听风格、主动的人物动作、简单的线性情节、丰满的意境和造型是张艺谋电影才华最集中的体现。张艺谋一直以变求新、以新求变，以极至化求风格，以奇观化求强度，以场面化求意境。张艺谋用艺术的极至化，强化了美学的差异性；用表达的电影化，减少了文化阅读障碍；用符号的中国化，提供了艺术的陌生感。张艺谋、陈凯歌、黄建新是第五代的旗帜，他们有许多相似之处，同时也"各有各的不同"。张艺谋几乎所有的代表性影片采用的都是一种单层的直线性结构，缺乏一种复调的美、一种和声的参照，而当在《摇啊摇，摇到外婆桥》中试图用一种更复杂的叙事结构来叙述故事时，往往顾此失彼、弄巧成拙。张艺谋的电影和陈凯歌的电影相比显然更加感性，所以他影片中最具有魅力的是那些场面、场景、细节、画面、调度，是那些色彩和音乐，激情飞扬、回肠荡气，而那种理性的智慧显然不如陈凯歌具有意味的深度。

《英雄》（张艺谋导演，2002）

　　张艺谋与第五代同人一起，以《黄土地》等开启了中国电影的新时代；以《红高粱》等影片，在世界电影艺术格局中创造了"中国电影派"；以《英雄》等影片，开启了中国电影通向全球主流娱乐市场的道路。这三大贡献，推动了中国电影的

现代化和国际化。

尽管张艺谋常常因为"虚构"一些"大红灯笼高高挂"的"伪"民俗受到一些评论者的"后殖民"文化指责，尽管他2000年以后的大制作电影因为受投资和市场左右而不得不更加屈从于商业配置，尽管他的创作后期因为过于宏大、过于恢弘、过于形式化的风格带来创作上的空洞、浮夸、艳丽，但张艺谋依然是当代中国乃至世界的杰出电影人。从20世纪80年代中期到21世纪20年代，在长达近40年的时间中，张艺谋尝试过各种不同的电影形态、电影题材、电影风格、电影的生产方式，而且他的尝试无论引起多么大的争议，都往往会成为现象级的电影事件，对中国电影的美学发展、产业发展都能够带来巨大的影响。张艺谋作为一代风云人物，他从世界几乎所有的重要电影节上都捧回过大大小小的奖杯，已经成为世界公认的大导演，而且他影片中所传达的中国文化、东方民俗、民族性格、历史寓言、华夏美学，通过颠轿野合、婚丧嫁娶、爱恨情仇、刀光剑影的充满想象力和生命感的视觉形象呈现给观众，有时候如泣如诉，有时候精美绝伦。张艺谋电影中的许多段落，不仅成为记忆，而且也成为中国电影艺术不可多得的经典。尽管张艺谋像整个中国电影一样，被历史语境所制约，常常起起伏伏，但在30多年中国电影发展过程中，始终代表了中国电影的最高制作水平和最大社会影响力。甚至可以说，如果没有张艺谋，这30年的中国电影将是难以想象的。

五、黄建新与中国式黑色幽默

黄建新虽然不是电影学院1978级的学生，但是从年龄和从影的经历来看，他也是第五代导演的重要一员。他的作品在整体风格上与张艺谋、陈凯歌迥然不同，他走的是一条更加现实主义、更加民族化、更加本土性的创作道路。这似乎可以说明一个事实：第五代是以反叛旧的电影语言和模式而集结在一起的，被命名的原因大部分是因为在同一时期拍片，对电影界和社会形成了强烈冲击。但对他们自己而言，个人的机遇、禀赋、对社会的认识以及表达的能力使他们的艺术追求大异其趣。

黄建新，1954年出生于陕西西安，毕业于西北大学。1979年，进入西安电影制片厂担任编辑、场记；1985年，首次独立执导剧情片《黑炮事件》便一鸣惊人，成为第五代电影的代表作之一；执导根据王朔小说改编的《错位》(1986)、《轮回》(1988)；导演西部风格的历史片《五魁》(1993)；1992年，执导《站直啰别趴下》，获第50届威尼斯电影节参议院特别奖；1994年，执导《背靠背，脸对脸》，获第15届中国电影金鸡奖最佳导演奖等奖项，这是黄建新导演最成熟的电影作

品；1996年导演《红灯停，绿灯行》，完成了他的"城市三部曲"；1997年，执导《埋伏》，获第17届中国电影金鸡奖评委会特别奖；1999年，执导《说出你的秘密》，获第7届北京大学生电影节最佳影片奖；2001年，执导《谁说我不在乎》，获第21届中国电影金鸡奖最佳导演提名；2005年，执导《求求你，表扬我》，获第8届上海国际电影节金爵奖评委会特别奖……除了《五魁》之外，黄建新这十多年的创作都是以当代城市生活的变迁和人们所面临的人性考验、情感变异、价值观冲突为题材，这与第五代向"乡土"和"宅院"索求文化的根底迥然不同，黄建新把现实主义与荒诞喜剧、黑色幽默结合在一起，成为这一时期最具现实关怀的第五代导演。

进入21世纪之后，黄建新的创作与整个电影形势一样发生了转变：2010年，与韩三平联合执导《建国大业》，获第14届中国电影华表奖最佳导演奖；2011年，联合执导《建党伟业》；2019年，联合执导《决胜时刻》；2021年，执导《1921》。这些都是重大革命历史题材作品，正如张艺谋成为包括北京奥运会在内的各种代表国家形象的大型晚会总导演一样，黄建新也成为主流政治和主流文化的建构者，第五代导演中的大部分人都从年轻时代的逆反者成长为新秩序的维护者。黄建新还担任了众多商业大制作的监制和制片人：2008年，监制《投名状》；2013年，监制3D魔幻片《白发魔女传之明月天国》；2016年，担任《湄公河行动》的制片人；2019年，担任《我和我的祖国》监制和制片人。黄建新为中国电影产业的发展、商业类型片的成熟、电影工业化水平的提高做出了重要贡献。

黄建新早期代表作是20世纪80年代的《黑炮事件》。影片根据张贤亮小说《浪漫的黑炮》改编，由西安电影制片厂出品。该片获得1986年政府奖、金鸡奖最佳男主角奖，香港电影节十大华语片奖，被《亚洲周刊》评选为20世纪100强华语电影之一。影片开启了黄建新用黑色幽默的方式探索富于哲理的人生命题和社会命题的独特思路。工程师赵书信在外出差时丢失一枚中国象棋——"黑炮"。为寻回黑炮，他给旅馆发了一封电报，电报引起公安部门的警惕，他随后受到秘密审查。影片结构是对侦破片样式的"戏拟"，影片开头是一个行踪诡秘的男子在漆黑雨夜发出一封神秘电报："黑炮丢失，300寻找。"这种结构和具有高度警惕性的周玉珍形象构成了对"以阶级斗争为纲"这一政治背景的反讽。影片深刻表现了知识分子在那个时代被蔑视、被敌视、被政治玩弄的哭笑不得的尴尬地位，从而成为那个时代的缩影。"赵书信性格"——一种残缺的知识分子人格，实际上也是这样一个社会的产物。影片尾声中多米诺骨牌的场景，不仅暗示着受害者赵书信正是黑炮事件"这一连锁反应中有机的一环，而且以一个清晰的视觉线段

将赵书信与一个胖嘟嘟的小男孩连接在一起——在现代社会与文化意义上,赵书信无疑还不是一个成年人"[1]。

在影像上,正如有学者所分析,《黑炮事件》挣脱了纪实主义的缰绳,灵气逼人地处理了当今中国社会极为严肃的政治主题,它采用超常的角度、变形的技法,试图在忠实于外部世界整体真实的基础上,创造富有表现力的寓言效果,使观众获取某种引申性的意象[2]。与第五代导演的其他作品一样,本片体现了对现代电影语言的自觉探索。影片摄影没有采用通常的景深透视,而是故意创造一种平面化的、压抑的构图,拍摄室内时正面拍摄一堵墙,拍外景时用巨大的机械设备把画面堵住,不让人看到远景延伸。在电影的色彩与光线方面有意不采用富有层次的表现方式,而是采用富于视觉刺激效果的大色块和正面光,以此象征和渲染影片的意味,刻画那个时代的荒谬、僵化和冷酷。

《黑炮事件》(黄建新导演,1985)

当时,《黑炮事件》在国内所获得的专业反响和社会承认度远远超过当时任何一部第五代的探索影片,虽然故事荒诞,但极具现实性。在一个传统的功能性故事中,导演用许多加强文化标志性的表现单元,如用白色的会议室和大钟表现一种冷漠的官僚主义和个人判断力的丧失,用红色的反复作为一种危险的预示和一种焦躁不安感觉的传达,而结尾的多米诺骨牌,又试图将整个事件抽象化,以

[1] 参见戴锦华:《雾中风景——中国电影文化 1978—1998》,北京:北京大学出版社,2000 年,第 197 页。

[2] 徐庄等:《〈黑炮事件〉纵横谈》,《当代电影》1986 年第 3 期。

第七章 通变之途：跨世纪的中国电影

使故事跳出就事论事的问题剧范畴，来表达作者对社会机制、文化特征的一种不很明确的感觉[①]。

1988年，黄建新拍摄了《轮回》。影片以情节剧与心理剧结合的形式表现人们物质生活富裕后产生的精神危机现象。在导演阐述中，黄建新认为：《轮回》是一部这样的作品，悲观又乐观，在严峻现实中又蕴藏着理想，用现实手法夹杂着心理现实手法拍摄的一部让人哭笑不得的电影[②]。影片根据王朔的作品《浮出海面》改编，试图站在人文知识分子的立场去改造王朔及其小说，其结果被认为是拍得最不像王朔小说的电影。主人公石岜虽然在身份上是市民，却被视为更像知识分子。石岜代表着启蒙主义的个性解放和个人主义，而当黄建新对个人主义和个性解放流露出赞美之情的同时，又对它最现实的价值观——追求财富发出了禁令。《轮回》是一部在结构和思想观念乃至制作观念上都充满裂痕与自我矛盾的影片，它恰好反映了20世纪80年代末开始的文化转型所特有的精神现象。就其表现的城市生活和透露的文化冲突，《轮回》在黄建新的作品序列中也带有转折性的特点。在《轮回》中，我们看到一个背着沉重的理想主义、道德主义十字架向市场经济迈进的城市人。

应该说，从《黑炮事件》开始，黄建新的创作就表现出浓厚的黑色幽默风格。《黑炮事件》以一个看似荒诞的故事表达政治体制对人的迫害；《错位》则把这种人的异化直接呈现为"机器人"与人的对立和对人的权利的剥夺；《轮回》拍摄于商品大潮来临的时候，把社会进步所付出的代价和现代人的精神漂移联系起来。这些前期作品看起来是与当时的社会现状相适应的，黄建新擅长探索民族文化心理以及政治模式对人的禁锢所造成的异化，侧重的不是对现实的直接模仿，排除对现实直接再现的迷恋，注重人物在特定环境下的心理变化。黄建新的影片在叙事方式、结构方法和电影形态等方面和传统的影片有很大不同，是一种漫画式的对当代中国城市人心态的记录。

进入20世纪90年代以后，黄建新的电影像所有第五代的电影一样，在保留了大量的探索经验之后，回到了常规电影美学路线，但是他那种黑色幽默的风格依然保持在后来的作品中，只是前期的那种具有现代主义品质的热嘲到《埋伏》《谁说我不在乎》《求求你表扬我》等影片中变成了颇有后现代意味的冷讽。

《站直啰别趴下》奠定了黄建新在20世纪90年代以后创作的基调。影片把

① 马军骧、沈嵩生：《从谢晋到新潮电影——两种叙事结构和两种文化构型》，《北京电影学院学报》1988年第2期，第88页。

② 柴效锋等编著：《第五代导演丛书——黄建新》，长沙：湖南文艺出版社，1996年，第404页。

镜头对准"小人物",展示他们在中国从一个政治社会向经济社会过渡中的换位、尴尬、失落和身份认同。在《背靠背,脸对脸》中,为了争得一个郊区县文化馆"正科级"的馆长职务,剧中人物王双立机关算尽,但最后还是人算不如"天"算,落了个赔了夫人又折兵的下场:在市委组织的民意测验中,他投了自己一票,遭到上级领导的批评;把土里土气的老马挤走,自己瞩目已久的馆长位置却被领导秘书占有;把秘书的名声在群众中搞坏以后,出差回来,人家又官复原职……政治是一个旋涡,而王双立的水性却迟迟得不到证明,是水性确实不好,还是旋涡太危险,王双立始终没有搞懂。小人物在政治游戏中的悲剧命运被刻画得入木三分。这部影片也成为20世纪90年代最有文化深度、社会深度、人性深度和人物塑造最丰满的一部现实主义力作。

《埋伏》通过一个工厂保卫科小干部被遗弃,然后又莫名其妙成为英雄的荒诞故事,将小人物在大社会中的渺小以及英雄命名的"偶然",表现得让人浮想联翩。直到《谁说我不在乎》,几乎所有的"当代人"都需要从历史中去寻找自己的生存位置和这种位置的合法性,就像故事中的女主人公拼命地寻找那个结婚证一样,充分呈现了社会转型时代人们身份认同的恐慌和迷乱。

《站直啰别趴下》(黄建新导演,1992)

黄建新一直在通过各种看似"荒诞"和极端的生活事件来表现处在历史和现实、期待和命运的夹缝中的小人物们生活的无奈和执着。在他的影片中,现实世界是一个舞台,而每个个体只是这个舞台上不知道脚本的配角演员,不管如何表

演，成败都并不取决于自己，也像木偶，虽然在尽心尽力地表演，但线头却不知道牵在谁的手上——这就是黄建新不动声色地，有时甚至还故意恶作剧地微笑着讲述的当前中国人的故事。这种"中国式的黑色幽默"，传达了一种悲悯和关切的现实感，也传达了一种无可奈何的对现实的宽容和忍耐。

2009年，本书作者尹鸿与黄建新导演探讨《建国大业》的创作经验

张艺谋的电影很强烈，无论是色彩、音乐或是那些大悲大喜的段落，都酣畅淋漓、浓墨重彩，但他没有黄建新电影的那种平静、从容和因而带来的幽默感。黄建新在《黑炮事件》中也展示了一个个体被体制秩序所控制的困境，但他没有采用悲剧的方式，而是用一种荒诞性来传达了一种无可奈何的情绪。而在《背靠背，脸对脸》中，他更是以一种悲天悯人的方式来叙述了一个个体被体制玩弄于股掌之中的那种宿命。因为平静，所以黄建新电影中的世界更接近于我们日常的生活世界，黄建新电影中的人物也更加接近于我们这些芸芸众生，而黄建新那种对生活的态度似乎也更加带有一种现实智慧。相比而言，张艺谋电影中的人物似乎更加舞台化，故事也更加戏剧性，而人物也更为类型化，因而可能单调、可能缺乏层次、缺乏某种开放性和宽容度。

进入21世纪之后的黄建新，为中国的商业类型电影、内地香港合拍片、重大革命历史题材电影、主旋律献礼片都做了许多建设性的工作。特别是《建国大业》，开创了用众多明星演员、丰富的历史细节、高强度的场景段落来建构重大历史题材电影的新类型，使这类献礼作品有了更多的商业性、开放性，对后来的许多创作都产生了重要影响。

六、市场经济背景下的电影转型

"文化大革命"结束后,中国电影在 1979 年曾经创造过奇迹般的 293 亿观众人次,平均每个中国人每年观看电影达到 28 次之多。但是,20 世纪 80 年代以后,随着电视的普及、多种文化娱乐方式的兴起,电影的黄金时代结束,计划经济模式下的中国电影开始逐渐从中国大众的文化生活中心退出,电影甚至出现了垂死挣扎的局面。

1987 年之后,处在计划经济模式下,国家对影视生产的投资逐渐减少,制片厂相继陷于经济困境,电影观众从 1979 年的 293 亿人次下降到 1989 年的 168.5 亿人次,下滑态势还在加速。电影界开始发出改革电影体制的呼吁。1988 年初,当时的国家广电部正式成立电影体制改革领导小组;同年 6 月,在北京召开电影发展战略研讨会。中国电影开始产业化转型。20 世纪 80 年代末期的娱乐片讨论和创作思潮就是这种转型的第一次大规模反映。

电影的娱乐功能自"左翼电影"以来,就因为中国社会面临的尖锐的阶级矛盾和民族矛盾而受到批评。新中国成立后的"十七年"及"文革时代"更是走向"娱乐有罪"的极端。改革开放初期,娱乐片作为"题材样式多样化"的一类片种出现,例如《少林寺》《神秘的大佛》等,以其数量上的不可觊觎和质量的差强人意引起电影界的争议。20 世纪 80 年代中期,随着电影逐步转向市场化,武打片、刑侦片、枪战片、警匪悬疑等娱乐片比重迅速增加,开始占据中国电影制作的主要地位。

20 世纪 80 年代,娱乐电影继 1978—1984 年之后,于 1987—1989 年出现了第二次热潮。早在 20 世纪 70 年代末,娱乐性影片就开始在电影市场上崭露头角。《暗礁》(1977)、《神圣的使命》(1979)、《第十个弹孔》(1980)、《405 谋杀案》(1980) 等刑侦题材影片首先给观众提供了惊险样式类型片娱乐快感。这些影片虽然带有很强的"主旋律"色彩,但紧张刺激的外部动作和剧作悬念,使它们占据了相当的市场份额。同期占影片年产量 20% 的反特片也掀起观影热潮,《黑三角》(1977)、《蓝天防线》(1977)、《风云岛》(1977)、《熊迹》(1977) 都是其中的代表。1980 年当时人们所谓的"红(《红牡丹》)黄(《黄英姑》)蓝(《蓝色档案》)白(《白莲花》)黑(《黑面人》)"以及《神秘的大佛》等娱乐片出现,则更体现出当时电影制作的市场化趋势。而真正掀起类型电影浪潮的是《少林寺》(张鑫炎导演,1982)。影片以逼真的武打场面与善恶有报的因果剧情,充分满足了观众的观影快感。香港中原公司起用李连杰等大陆武术运动员拍摄影片,李

连杰后来成为国际武打明星。影片上映后引起轰动,使武侠电影争论双方的力量对比发生变化。从 1983 年开始,连续五年,国内影院上座率前四名都是武侠电影。

1987 年前后,中国社会商品经济取得长足发展,也使得中国电影从重视启蒙和教化、重视个性和自我而走向重视消费和娱乐。从 1987 年第 1 期开始,《当代电影》组织一批电影理论家、评论家、电影导演集中就娱乐片问题展开讨论。以娱乐片为中心,大家就类型特点、社会功能、观众需求、电影市场等问题进行深入探讨和争鸣。1988 年 12 月,中国电影艺术研究中心和《当代电影》杂志召开"中国当代娱乐片研讨会",体现出全行业对娱乐片的高度重视,当时的电影主管官员也肯定在电影三大功能中,"娱乐功能是本原,是基础,而艺术(审美)功能和教育(认识)功能是延伸,是发展",应该"恢复电影艺术本原,即尊重它作为大众娱乐的基础的特性","把娱乐功能放在主体的位置上","要确立娱乐片的主体的地位",并且"提倡艺术家树立一种'娱乐人生'的观念"①。正是在这样"开放"的氛围下,1987 年北京电影制片厂拍摄了《金镖黄天霸》《翡翠麻将》,西安电影制片厂拍摄了《最后的疯狂》《黄河大侠》《东陵大盗》,上海电影制片厂拍摄了《少爷的磨难》,峨眉电影制片厂拍摄了《京都球侠》等。1988 年,加入娱乐片热潮的著名导演越来越多,甚至一致热衷于艺术片创作的第五代导演也加入娱乐片创作队伍,拍摄了《代号美洲豹》(张艺谋导演)、《银蛇谋杀案》(李少红导演)、《疯狂的代价》(周晓文导演)、《杀手情》(颜学恕导演)、《摇滚青年》(田壮壮导演)等。也恰恰是因为一批优秀电影人加入娱乐片创作,这一时期的娱乐片应该说加入了许多文化的深度,例如《疯狂的代价》受到精神分析学的影响,《摇滚青年》中体现了青年亚文化的叛逆性。

在这种新的社会语境和文化语境下,文化反思思潮及其启蒙意识和启蒙精神也就逐渐从中心走向边缘,声音渐稀乃至成为"反讽"对象。

《少林寺》(张鑫炎导演,李连杰主演,1982)

① 章为:《中国当代娱乐片研讨会述评》,《当代电影》1989 年第 1 期。

特别是王朔小说及其改编的影片，将启蒙文化推向了历史边缘，而《顽主》《轮回》等电影的出现，则是用喜剧的方式向过去告别，新的文化形态渐渐出现。

第三节　跨世纪的中国电影

在20世纪80年代，中国电影试图通过"娱乐性"的强化来挽救国产电影的危机，但是电影体制的僵化、电视发展的迅速，特别是20世纪80年代末社会政治思潮和文化思潮的转向，都使得中国电影的市场化努力没有取得突破性的成果。中国电影跌跌撞撞地进入了20世纪90年代。面对一个旧世纪的终结和一个新世纪的降临，中国经历着一种社会形态的渐隐和另一种社会机制的渐显，从而形成鲜明的时代性特点：一方面是转型的冲突、分化、无序，另一方面则是通向共享、整合、有序的努力。这一社会冲突直接形成了这一时期中国电影的品格和面貌。20世纪90年代的中国电影文化正如整个社会文化一样，不可能再像20世纪80年代那样充满异类、喧哗和叛逆，个人主义、标新立异、天马行空的现代主义美学被后现代工业所整合，电影中的先锋性、前卫性、实验性因素被降到最低点。同时，由于制作和融资方式的多元化，一些非主流，甚至非常规的电影仍然以一种边缘姿态出现。传统与现代、东方与西方、革命与保守、开放与封闭、主流与边缘、恋父与弑父、结构与解构、资本逻辑与艺术精神，都在这种格局中相互冲突、相互利用和相互融合。在计划经济与市场经济、政治事业与文化产业的夹缝中，出现了以国家政治意识形态为主导的多种文化、多种价值观念、多种社会立场、多种意识形态体系共生并存的电影格局。政治文化与文化工业的共生现实，可以说是20世纪90年代中国电影的大舞台，电影人在这个舞台上实现着自己的生存和发展。

一、"主旋律"电影的兴起

"主旋律"电影是20世纪90年代以来中国电影的特殊现象。《中共中央关于加强社会主义精神文明建设若干重要问题的决议》中强调，"在全民族牢固树立建设有中国特色社会主义的共同理想，牢固树立坚持党的基本路线不动摇的坚定信念"，要求加强"以为人民服务为核心，以集体主义为原则，以爱祖国、爱人民、爱劳动、爱科学、爱社会主义为基本要求"的思想道德建设，提出文学艺术要"以高尚的精神塑造人，以优秀的作品鼓舞人，培育有理想、有道德、有文化、有纪

第七章 通变之途：跨世纪的中国电影

律的社会主义公民"。这些表述，实际上可以被读解为对电影"主旋律"的核心阐释，其基本价值观就是集体主义、英雄主义、爱国主义。

这种主旋律首先体现为以 21 世纪以来中国共产党政治人物和历史事件为素材的革命历史题材，特别是重大革命历史题材影片在数量和规模上的迅速发展。1991 年纪念中国共产党建党 70 周年、1995 年纪念世界反法西斯战争胜利 50 周年、1999 年纪念中华人民共和国成立 50 周年、2001 年纪念中共成立 80 周年，形成了四个高潮，八一电影制片厂先后推出《大决战》《大转折》《大进军》（8 部 16 集），李前宽、肖桂云执导《开国大典》，李前宽等执导《重庆谈判》，丁荫楠导演《周恩来》，吴子牛导演《国歌》，陈国星导演《横空出世》，以及 2000 年以后拍摄的《太行山上》，等等，都是这类作品的代表。它们"将视野投向今天正直接承传着的那段创世纪的辉煌历史和今天还记忆着的那些创世纪的伟人。历史在这里成为一种现实的意识形态话语，它以其权威性确证着现实秩序的必然和合理，加强人们对曾经创造过历史奇迹的政治集团和信仰的信任和信心。……主流政治期待着这些影片以其想象的在场性发挥历史教科书和政治教科书无法比拟的意识形态功能"[①]。

《开国大典》（李前宽、肖桂云导演，1989）

这些文献故事片与前一时期那种戏剧化的叙事结构、单一的叙事视点、平面化的视听造型不同，它们采用了全知、全局式的非限制性客观视点，隐蔽了那种包含明显政治评价和道德评价的主观虚构立场。历史仿佛"客观"地呈现在观影

① 尹鸿：《世纪转折时期的中国影视文化》，北京：北京出版社，1998 年，第 8 页。

者面前，观影者于是将自我体验为历史的"见证人"，将影像化的历史解读为实在的历史，使这些作品具有了一种历史文献感。这些影片对文献性与故事性、纪实性与戏剧性、历史观与生命观、历史事件与人物个性、史与诗的特殊理解和处理，形成了一种具有中国特色的特殊电影类型。

以爱国主义为主题的古典和近代历史题材电影的增加也是"主旋律"文化的重要组成部分。无论是历史人物题材，如《孙中山》《一代天骄成吉思汗》《刘天华》，还是历史事件题材，如《鸦片战争》《我的1919》，都以弘扬中国传统文化、表达爱国主义精神为基本视角，用中国文化的历时性辉煌来对抗西方文化的共时性威胁，用以秩序、团体为本位的东方伦理精神的忍辱负重来对抗以个性、个体为本位的西方个性观念的自我扩张，用帝国主义对近代中国的侵略行径来暗示西方国家对现代中国的虎视眈眈，用爱国主义的历史虚构来加强国家主义的现实意识，历史的书写被巧妙地转化为对现实政治意识形态建构的支撑和承传。

"主旋律"化的另一个重要现象是拍摄了大量的"好人好事""英模电影"，这些影片都是以共产党干部和社会公益人物为题材，大多以各种被评选和报道的"英雄""模范"人物为原型，如《焦裕禄》《孔繁森》《离开雷锋的日子》《中国月亮》《军嫂》《一棵树》《少年雷锋》《夫唱妻和》《故园秋色》《张思德》《郑培民》《生死牛玉儒》《蒋筑英》等。由于英雄神话的解体和权威话语的弱化，那种作为先驱者、布道者或万能助手出现的超现实的人物形象已经很难具有"在场"效果，所以，这些影片大多延续了1990年《焦裕禄》将政治伦理化的策略，不再把主人公塑造为一个全知全能的英雄，也没有赋予他超凡脱俗的智勇，过去那种顶天立地、叱咤风云的形象被平凡化、平民化了。这些人物自身的主动性和力量都受到超越于他们个人之上的力量的支配，主人公不得不用自我牺牲、殉道来影响叙事结构中对立力量的对比，通过感化来争取叙事中矛盾各方和叙事外处在各种不同视点上的观众的支持和理解。这些影片用低调方式为影片的意识形态高潮进行铺垫，意识形态主题被注入了伦理感情。共产党干部、劳动模范、拥军模范的性格、动作、命运和行动的环境，及其所得到的社会评价以及影片叙事的情节、节奏和高潮都以伦理感情为中心而被感情化。这些影片并不直接宣传政府的政策、方针，也尽量避免政治倾向直接"出场"，而是通过对克己、奉献、集体本位和鞠躬尽瘁的伦理精神的强调来为观众进行爱国主义和集体主义的"社会化"询唤，从而强化国家意识形态的凝聚力和合法性。

中国具有悠久的国／家、政治／伦理一体化的传统，国家政治通过社会家庭伦理进入现实人生，伦理的规范性和道德的自律性通过这种一体化而转化为对政

治秩序的稳定性的维护和说明，政治意识形态的一元化借助于对伦理道德规范和典范的肯定而与人们的日常生活产生联系。这种伦理化倾向，也导致了作为对政治主流意识形态的补充的家庭/社会伦理电影大量增加，如黄蜀芹的《我也有爸爸》，胡炳榴的《安居》，以及《男婚女嫁》《这女人这辈子》《紧急救助》《九香》《军嫂》等。它们都以家庭、社会的人际伦理关系为叙事中心，大都自觉地用传统的道德逻辑，突出了利他与利己、爱与恨、义与利、团体认同与个人叛逆之间的矛盾，张扬克己、爱人、谦让、服从的伦理观念。在有的影片中，爱成为一种救世的诺亚方舟，电影中的世界更像是一个含情脉脉的童话世界。更多的影片则自觉不自觉地继承了中国民间叙事艺术如话本、戏曲、说书中的"苦戏"传统，故事最终被演化成为一个个善恶有报、赏罚分明的道德寓言。它们用道德批判代替现实批判，用对道德秩序的重建来代替社会秩序的重建，用伦理冲突来结构戏剧冲突，用煽情场面来设计叙事高潮，用道德典范来完成人格塑造，许多忍辱负重、重义轻利的痴男怨女、清官良民都以他们的苦难和坚贞来换取观众的涕泪沾襟。这种对道德主义的呼唤，使20世纪90年代的这批电影文本在价值尺度上与20世纪80年代，甚至"五四"时期以个性解放为核心的人道主义传统形成了明显的区别。一方面，这可以被理解为是对当今社会缺乏能够被共享的道德准则和能够维护人们心理平衡的物质条件的一种策略性补救，但另一方面人们也许会提出怀疑，如果我们将被"五四"新文化所否定的价值观念全盘继承下来，我们的电影文化是否真的能在现代化进程中起到精神文明建设的作用，提高社会文明程度和强化民族凝聚力？

当然，在这些影片中，伦理与政治、情与理、道德英雄与政治英雄之间的裂缝实际上并没有也不可能得到完全的缝合。对这一裂缝的弥补，也许并不仅仅是或者主要不是电影文本自身的叙事能力所能承担的。从美学的角度上来说，一些主旋律影片，由于先验的道德化主题，生存现实很难不是一种被道德净化的自我封闭的符号世界，社会的现实矛盾和权力较量、人们实际的生存境遇和体验都被淡化，社会或历史经验通常都被简化为"冲突—解决"的模式化格局，相当一部分影片不仅叙事方式、视听语言相对单调和陈旧，而且人物形象由于被道德定位，其内在的人性困惑以及必然要面对的外在环境对人格的压力在影片中往往被有意无意地忽略了。人物被先验地假定为既不受来自本性的个人利益驱动，又不受自外界的利益分割的诱惑的"天生好人"，往往缺乏立体性而成为一个平面化的伦理符号。因而，20世纪90年代的"主旋律"电影数量虽然很多，但政治/道德理想与大众文化心理、宣传教育意图与艺术虚构规律、叙述故事与故事叙述之

间的矛盾并没有达成真正意义的统一,"主旋律"的大众化道路还远远没有开通。尽管政府启动了各种运作机制来推动主旋律影片的生产和发行,但除了《焦裕禄》《周恩来》《大决战》等少数影片以外,多数主旋律影片基本不能进入主流电影流通市场。

《横空出世》(陈国星导演,1999)

到了20世纪90年代末期,正当政治伦理化策略已经成为一种叙事惯例和模式越来越被观众所疏离的时候,中国国际环境的某些变化为"主旋律"策略转换提供了契机。于是,与"中国可以说不"的民族主义情绪相对应,民族/国家主义的重叠成为1999年国庆献礼片不约而同的选择。无论是《我的1919》最后那个大写的"不"字,还是《横空出世》中李雪健所说的斩钉截铁的"No",都会使人产生对《中国可以说不》以及《妖魔化中国的背后》等畅销书的互文本联想,也会产生对北约轰炸中国驻南联盟大使馆的事件以及随后出现的全国范围内的反美情绪的指涉性联系。《国歌》《共和国之旗》等叙述国歌、国旗等国家标志符号的诞生的影片,《横空出世》、《东方巨响》(纪录片)、《冲天飞豹》等以原子弹、导弹、火箭、战斗机等国防武器的研制、试验为题材的影片,《我的1919》《东京审判》等以描叙西方列强欺辱中国的历史事件为背景的影片,《黄河绝恋》等叙述抗击外来侵略的影片……几乎都以民族/国家为故事主题,以承载这一民族精神道义、勇气、智慧的群体化的英雄为叙事主体,以中国与西方(美/日)国家的二元对立为叙事格局,将西方国家特别是美国的直接或间接的国家威胁作为叙事中的危机驱动元素,以红色意象/中国革命与黄色意象/中华文化的重叠作为国家主义置换民族主义的视觉策略。在这些影片中,往往

提供了一个直接出场或者不直接出场的西方/帝国主义"他者"来界定中华民族这一"想象社群"①，以民族成员的"同"来抵御外来力量的"异"，以民族的同仇敌忾来对抗他族的侵略威胁。在历史叙境中的妖魔西方成为现实叙境中的霸权西方的形象指代的同时，影片中的民族主义情绪既是对科技（教育）兴国、科技建军的国家政策的形象注解，同时又是对国家中心化和社会凝聚力的一种意识形态再生产。

主旋律意识受到国家在政治、经济、法规导向方面的支持，在很大程度上支配着20世纪90年代以后的中国电影。题材的选择、价值观念的表达、叙事方式以及对人性和世界的表现深度，甚至电影语言本身

《我的1919》（黄健中导演，1999）

都受到直接而巨大的影响，不少影片作为主流意识形态的载体，与"舆论导向"、与"安定团结"、与"精神文明建设"、与党和国家的政治任务、与重大政治节点等密切联系。主旋律电影，从此成为中国最重要的一种创作类型长期存在，特别是在国家大庆、中共生日大庆、解放军生日大庆，以及抗日战争胜利大庆、改革开放周年大庆、香港澳门回归大庆、包括全面建设小康和精准扶贫的大庆、全国党代会大庆等时候，主旋律电影都会作为"献礼片"批量出现。后来的"大业三部曲"（《建国大业》《建党大业》《建军大业》）、《我和我的祖国》这种多名导演联合拍摄的集锦电影形态，都是主旋律献礼片的重要成果。

主旋律电影更加重视教育性、正面性，美学上也相对更加单纯化、共性化、戏剧化，在人文观念和美学观念上会更多地走向秩序感、认同性、乐观、简明、通俗成为共同的艺术风格。当然，对于中国电影来说，如何处理电影道德化的文本世界与人们现实的日常经验之间的差异将是不可回避的创作考验，如何缝合先验的政治道德理念与生活中人性人生状态之间的裂缝也是不能回避的创作难题，而如何解决引导性生产与消费性市场的脱节则是不可回避的传播难题。从20世

① B. 安德森：《想象的共同体：民族主义的起源与散布》（*Imagined Communities*: *Reflections on the Origin and Spread of Nationalism*），London：Verso，1983.

纪90年代开始，主旋律电影的创作一直在这样的探索中不断变化发展。

二、电影娱乐与娱乐电影

与整个中国社会的经济体制改革相联系，市场经济逻辑伴随着电影的产业化转型对中国电影文化产生着深刻影响。从20世纪80年代中期开始，中国电影业开始戴着各种现实"镣铐"走上了市场化之路。电影从过去计划体制下的国家意识形态事业转化为国营产业；各种社会电影企业、私营企业和中外合资企业相继介入电影行业；一直由中国电影发行放映公司统购统销、垄断经营的电影发行体制解体；电影是否获得市场利润成为电影业能否生存的重要参数；生产者与消费者之间建立了直接的经济关系——这些背景的变化加速了中国电影的工业化进程，促使电影创作/制作者必须满足尽可能多的观众的需要从而换取利润。大众对娱乐、轻松的要求，因为受经济规律的支撑而成为引导电影文化发展的动力之一。

20世纪90年代以后，娱乐文化中那种享乐主义、个人主义、消费主义的价值观念与社会主义文化英雄主义、集体主义、国家主义的价值观念似乎一直有着深刻冲突。20世纪90年代初期，这种冲突随着政治环境的变化带来了对20世纪80年代兴起的娱乐片的否决，因而在20世纪90年代后期中国电影中，真正具有娱乐消费价值的影片不多。冯小刚导演的喜剧贺岁片和情节剧则是1990—2000年初期为数不多的具有市场消费特性的国产电影。

冯小刚，1958年生于北京，自幼喜爱美术、文学。高中毕业后进入北京军区文工团，担任舞美设计。转业后到北京城市建设开发总公司做工会文体干事。1984年担任剧情片《生死树》的美术助理，从而进入电影圈。1985年，调入北京电视艺术中心成为美工师，先后在《大林莽》《凯旋在子夜》《便衣警察》《好男好女》等几部当时很有影响的电视剧中任美术设计。《遭遇激情》是他与郑晓龙联合编剧的第一部作品，后被夏钢拍成电影，影片获中国电影金鸡奖最佳编剧等四项提名；他与王朔联合编剧的电视系列剧《编辑部的故事》使他成名；1992年，他再次与郑晓龙合作电影剧本《大撒把》，获第13届中国电影金鸡奖最佳故事片、最佳编剧等五项提名；1994年首次独立执导电视剧《北京人在纽约》，获第12届中国电视金鹰奖最佳长篇连续剧奖；1994年，他导演电影处女作《永失我爱》，这是一部城市题材的爱情影片。他执导的电视剧《一地鸡毛》《月亮背面》等，虽然只是在部分地区播映，但艺术品质和现实主义精神得到专家们的很高评价。

1997年，冯小刚推出他第一部贺岁电影《甲方乙方》(1997)，该片奠定了冯小刚贺岁片带有黑色幽默的讽刺喜剧基调。此后，《不见不散》(1998)、《没完没

了》(1999)、《一声叹息》(2000)、《大腕》(2001,获第25届大众电影百花奖最佳影片奖)、《手机》(2003)、《天下无贼》(2004,获第42届台湾电影金马奖最佳改编剧本奖)、《非诚勿扰》(2008)、《非诚勿扰2》(2010)、《私人订制》(2013)等影片,大都不仅成为贺岁档期票房成绩最高的影片,而且往往也是年度最受关注和欢迎的国产电影,甚至在国内市场上票房成绩多次超越好莱坞影片,排行第一。

2000年以后,《英雄》《十面埋伏》《无极》等国际化大制作电影的出现,也吸引冯小刚向大制作、国际化转变,电影的题材、风格、样式也更加丰富。2006年拍摄了毁誉参半的《夜宴》,获第79届奥斯卡奖最佳外语片提名、第63届威尼斯电影节未来电影数字奖;2007年,导演《集结号》,影片对战争场面和战争中的人物性格的塑造,使中国的战争片从艺术深度到制作品质,都达到了一个新的高度,成为中国战争电影最优秀的作品之一,先后获第29届大众电影百花奖最佳故事片奖和最佳导演奖、第27届中国电影金鸡奖最佳导演奖、第13届中国电影华表奖优秀故事片奖和优秀导演奖、第28届香港电影金像奖最佳亚洲影片等,这也是冯小刚电影获得国内大奖最多的影片;2010年,导演《唐山大地震》,影片打破中国电影零点点映票房、中国电影首日票房、中国电影单日票房等9项记录,当年获金鸡奖九项提名,两项获奖;2012年,执导的《一九四二》获第32届香港电影金像奖最佳两岸华语电影、第3届北京国际电影节最佳影片等奖项;2016年执导的剧情片《我不是潘金莲》获第64届圣塞巴斯蒂安国际电影节最佳影片金贝壳奖、第53届台湾电影金马奖最佳导演奖、第31届中国电影金鸡奖最佳导演奖;2017年导演《芳华》,影片对改革开放前后的一群青年人的爱情、生活命运给予了感伤而抒情的回顾,艺术表达更加成熟;2019年,陷入舆论危机的冯小刚推出言情电影《只有芸知道》,但无论是制作规模还是艺术深度,都没有引起更大的关注。

冯小刚电影的票房奇迹是从1997年的《甲方乙方》开始的。当年该片以一千多万元人民币的票房在北京创造了单片收入最高记录。从此,贺岁片成为当年中国电影的热门概念。该年度国产电影产量急剧下滑,特别是具有市场运作机制和市场感召力的影片严重匮乏,市场期待着具有消费潜力的影片出现。正是在这样的市场需求与产品供给发生严重错位的时候,冯小刚电影第一次借助"贺岁"这一商业档期概念推出,获得了应运而生的机遇。冯小刚通过葛优等演员的明星定位、现代都市喜剧的风格定位、具有时尚感的电影文化定位、雅俗共赏的节庆消费定位,准确地把握了贺岁片的基本品质,同时影片中又恰如其分地融入了对社

《甲方乙方》（冯小刚导演，1997）

会荒诞性的讽刺和对人性弱点的善意嘲笑，从而有了一种现实性的共鸣。正是这些天时地利人和，使《甲方乙方》在当年中国电影市场上独占鳌头、独领风骚。

冯小刚相当敏感地将《甲方乙方》这种多少带有"偶然性"的成功，转变成为一个具有"必然性"的产品系列，相继推出了《不见不散》《没完没了》《大腕》《手机》等贺岁片，以及作为一次节奏调剂和变异的插曲《一声叹息》，这些影片"其基本的电影风格都是喜剧性的，而其喜剧的基本核心都是小人物在转型时代中的夸张而滑稽的挣扎、错位以及不期而遇的一点温情……"① 正是这一特点，使冯小刚电影在中国电影市场几乎每况愈下的大趋势下，继续成为中国国产电影市场的"中流砥柱"。

在《夜宴》以前，应该说，冯小刚电影自成系列，具有被电影观众所识别和认可的共同标志（如冯小刚导演、葛优主演、喜剧类型、时尚风格）以及这种标志所代表的共同的娱乐内容（如幽默、滑稽、调侃带来的娱乐性，小人物＋美女的"灰小伙"故事带来的情节剧快感等）。冯小刚影片的商业策略是本土化的，这不仅体现为其针对中国农历年而定位为贺岁片，而且也包括它所采用的幽默、滑稽、戏闹的喜剧形态。他的影片常用小品似的故事编造、小悲大喜的通俗样式，将当下中国普通人的梦想和尴尬都作了喜剧改造，最终将中国百姓在现实境遇中所感受到的种种无奈、困惑、期盼和愤怒都化作了相逢一笑。贺岁片的商业成功似乎提供了一种启示：喜剧电影可能是最本土的电影，笑不仅有鲜明的民族性而且有鲜明的时代性。这一规律，在欧洲国家对抗好莱坞的制片策略中也得到了一再的证明。尽管冯小刚电影中的某些媚俗倾向和商业诉求以及八面玲珑的风格，受到不少精英批评者的排斥，但应该承认，这些影片几乎是唯一能够抗衡进口电影的中国品牌，为处在特殊国情中的民族电影的商业化探索了一条出路。

2006年，渴望走国际大片路线的冯小刚，也拍摄了一部豪华制作的具有武打元素的历史传奇大片《夜宴》。影片以被阴谋包围、用阴谋求生的女人婉后为中心，

① 尹鸿：《跨国制作、商业电影与消费文化——〈大腕〉的文化分析》，《当代电影》2002年2期，第21页。

第七章 通变之途：跨世纪的中国电影

一个是"爱"她的厉帝，一个是她"爱"的无鸾，还有一个夹在她与无鸾之间的无辜青女，以复仇与反复仇为动力线索，展开了一个连环故事。虽然有些场景和段落，为了场景奇观的需要，为了戏剧性场面的需要，似乎有些勉强，但整个故事逻辑清晰、细节绵密。特别是厉帝和两个女性，还能呈现出某些深度的悲剧性性格冲突。影片的制作精美轻艳，画面、调度、剪辑，包括稍嫌泛滥的音乐，都达到一流水平。越地飘逸灵秀的练习场，青女家里封闭而凄美的空间环境，皇宫那硕大的花瓣泳池，都让人难以忘记。开场凶客与白衣艺伎们的搏斗，将打斗的刚柔融为一体；无鸾导演的那出谋杀现场的"真实再现"，更是巧妙化用京剧名段《三岔口》的创意；而最后青女那曲"越人歌"，伴随白衣伎人的幽怨之舞，也有"天鹅之歌"的感伤……

但如同这一时期张艺谋的《十面埋伏》和陈凯歌的《无极》一样，《夜宴》仅仅是一部不平庸但平凡的商业大制作电影。影片过多的商业配置（场景、动作、奇观）带来了情绪的拖沓和元素的繁杂，更重要的是，它用一种悲剧形态讲述了一个不悲剧的故事。影片号称叙述了一个"哈姆雷特"故事。但是，它只有一个哈姆雷特故事的形式，却没有故事的内核。哈姆雷特的悲剧来源于他本来承担不了的责任、使命，但他又不可避免地要成为这种责任的承担者，他不仅必须战胜敌人而且必须战胜自己。这个故事所包含的文艺复兴的人文精神在《夜宴》中当然没有。被观看的女人成为视觉中心，欲望和复仇成为主题，是商业娱乐的需要，也是当今社会主流情感和价值匮乏的时代症候。影片中除青儿的爱情还散发人性的光辉之外，其余人都是被自身欲望驱使的行尸走肉。鲁迅说，悲剧是将人生有价值的东西撕破给人看。《夜宴》的这些人却仅仅是为着没有公共价值的个人欲望而相互杀戮。因此，最后他们的同归于尽对于观众来说，并没有真正的悲剧感。除青儿无助的爱能够引起我们的怜悯以外，其余所有人的死亡，对观众来说都没有真正的悲剧价值。制作上的豪华和视觉上的唯美，没有使这部电影在大制作商业电影上有新的突破。

除冯小刚商业影片以外，在1990—2000年初期，中国缺乏真正成熟的商业类型片。2006年，继2005年冯小刚的盗匪类型片《天下无贼》之后，青年导演宁浩的低成本电影《疯狂的石头》更多地受西方黑色幽默犯罪类型片影响，结合中国本土的社会资源，用精巧的故事和丰富的细节创造了一种新的商业类型电影的模型，受到了电影界和观众的好评。

动作/悬念片，本来一直是商业电影的主打类型，但是中国既具有悠久的伦理本位传统，又是一个社会主义制度的国家，娱乐性商业电影以被掩饰的性和暴

力为主题，显然与中国特殊的历史和现实国情相抵牾，因而不可避免地要受到意识形态的排斥。尽管如此，好莱坞和香港商业电影对中国为数不多的动作/悬念片还是产生了重要影响，而这一影响的核心就是对奇观效果的重视。像塞夫、麦丽丝导演的《东归英雄传》《悲情布鲁克》，何平的《双旗镇刀客》《炮打双灯》，何群的《烈火金钢》，张建亚导演或监制的《绝境逢生》《再生勇士》《紧急迫降》等影片，都一方面提供了壮观的影像、奇异的场面、惊险的动作和超常的人物，另一方面则都对电影类型作了中国式改造，使无意识的情感宣泄与有意识的爱国主义和集体主义主题相结合，创造出一种在东方伦理精神支配下的奇观效果。然而，由于受到电影工业规模、技术条件和制作水平、创作观念和意识的局限，也因为政治/道德意识形态对叛逆、暴力、性倾向的抑制，除了一些与港台合拍的影片如《新龙门客栈》《狮王争霸》以外，20世纪90年代中国的动作/悬念片作为类型电影几乎难以与进口的美国同类电影处在同一竞争平面上。直到2000年以后，《无间道》等所谓警匪片，以及《英雄》《十面埋伏》等武侠片才借助中国电影的产业转型获得了新的天地。

 20世纪90年代消费电影特别值得关注的现象之一是，包括《红色恋人》在内的几乎所有的商业/类型电影都为政治准入进行了主旋律改造，政治娱乐化、娱乐政治化共同呈现出商业电影主旋律化的趋势。最初是《龙年警官》（1990）试图完成侦破类型片与警察颂歌的统一；接着是《烈火金刚》（1991）试图完成革命英雄传奇与枪战类型片的统一；《东归英雄传》（1993）、《悲情布鲁克》（1995）等试图完成民族团结寓言与马上动作类型片的统一；《红河谷》试图完成西部类型片与爱国主义理念的统一；《红色恋人》（1998）试图完成革命回忆与言情类型片的统一；而在1999年，《黄河绝恋》则试图完成战争类型片与民族英雄主义精神的统一；《紧急迫降》（2000）试图完成灾难类型片与社会主义集体主义主题的统一；《冲天飞豹》（1999）试图完成空中奇观军事类型片与国家国防主题的统一。这些影片都相当明显地借鉴了好莱坞电影的叙事方式、视听结构、场面造型、细节设计方面的经验，有的影片还自觉地适应国际电影潮流，用电脑合成、三维动画等高科技手段提高电影的奇观性。这些商业化的努力同时又始终与主旋律定位密切联系，娱乐性与政治性之间经过相互较量和相互协商，都在逐渐寻找结合部和协作点——一方面电影工业借助政治的力量扩展市场空间，另一方面"主旋律"也借助大众文化逻辑扩大主流意识形态的社会影响。

 在20世纪90年代的国际化背景下，中国电影还出现了一批以国际电影节为突破口的"新民俗"片。张艺谋先后导演了《菊豆》《大红灯笼高高挂》《秋菊打

第七章 通变之途:跨世纪的中国电影

官司》《摇啊摇,摇到外婆桥》,陈凯歌导演了《霸王别姬》《风月》《荆轲刺秦王》,此外还有滕文骥的《黄河谣》、黄建新的《五魁》、何平的《炮打双灯》、周晓文的《二嫫》、王新生的《桃花满天红》、刘冰鉴的《砚床》等。这些作品展现的是远离现代文明的中国乡民的婚姻、家庭民俗故事,但它们并不是民俗的记录,而是一种经过浪漫改造的民俗奇观。民俗在这里不是真实而是策略,是一种寄托了各种复杂欲望的民俗传奇。

这种类型为中国的电影导演提供了一个填平电影的艺术性与商业性、民族性与世界性之间的鸿沟的有效手段,同时也为他们寻求到了获得国际舆论、跨国资本支撑并承受意识形态压力的可能性。黄土地、大宅院、小桥流水、亭台楼阁的造型,京剧、皮影、婚殇嫁娶、红卫兵造反的场面,与乱伦、偷情、窥视等相联系的罪与罚的故事,由执拗不驯的女性、忍辱负重的男人以及专横残酷的长者构成的人物群像,由注重空间性、强调人与环境的共存状态的影像构成所创造的风格,使这些电影具有了一种能够被辨认的能指系统。那些森严、稳定、坚硬的封闭的深宅大院,那些严酷、冷漠、专横的家长,那些循环、单调、曲折的生命轨迹,所意指和象喻的大多是一个没有特定时间感的专制的"铁屋子"寓言。作为一种文化策略,在这些电影中,故事发生的环境是东方的,但故事却为西方观影者所熟悉。民俗奇观中演绎的往往是对于西方人来说并不陌生的主题、情节,甚至细节,从而唤起西方人的认同,一种从东方故事中得到满足的关于对自己的文化优越感的认同。尽管当这些电影按照一种西方"他者"的期待视野来制作时,"伪民族性"在所难免,中华民族的历史与现实、文化与人生隐隐约约地被推向了远处,但作为一种电影类型,这些作品融合了视听艺术的修辞经验,表达了某种人道主义的价值观,能够有效地吸引投资并参与国际国内电影市场的竞争,这对于中国电影文化的积累,提高中国常规电影制作和创作水平,尤其是对于中国电影扩展国际文化空间,显然都具有一定的政治经济学意义。

《红色恋人》(叶大鹰导演,1998)

《炮打双灯》（何平导演，1994）

三、现实主义电影关怀

在20世纪90年代以后，英雄时代的创世回忆、清官良民的盛世故事、善男信女的劝世寓言构成了主旋律电影的主体，喜说戏说的滑稽演义、腥风血雨的暴力奇观构成中国商业电影的基础。多数国产电影实际上不同程度地回避，甚至有意无意地虚构着我们所实际遭遇的现实，忽视我们遭遇现实时所产生的人文体验，不少影片在美化现实的同时也在美化人性，在简化故事的同时也在简化人生，人文精神在20世纪90年代的中国电影中似乎成为一种难以言说的潜台词。

当然，由于中国社会现实所潜伏着的巨大召唤力，现实主义精神依然在20世纪90年代以后的中国电影中生存和发展着。张艺谋的《秋菊打官司》《活着》《有话好好说》《一个也不能少》，陈凯歌的《霸王别姬》，黄建新的《背靠背，脸对脸》《站直啰别趴下》《埋伏》《说出你的秘密》，杨亚洲的《没事偷着乐》，李少红的《四十不惑》《红西服》，宁瀛的《找乐》《民警故事》，刘苗苗的《杂嘴子》，姜文的《阳光灿烂的日子》，特别是20世纪90年代后期出现的一些新生代青年导演拍摄的影片，如《巫山云雨》《长大成人》《非常夏日》《过年回家》《扁担·姑娘》《城市爱情》《美丽新世界》《那人那山那狗》《天字码头》《爱情麻辣烫》《卡拉是条狗》《看车人的七月》《天狗》等影片，都显示了一种对于人性、对于艺术、对于电影的真诚。这些影片不是去演绎先验的道德政治寓言或政治道德传奇，也不是去构造一个超现实的欲望奇观或梦想成真的集体幻觉，而是试图通过对风云变幻的社会图景的再现和对离合悲欢的普通平民命运的展示，不仅表达对转型期现实的体验，而且也表达人们的生存渴望、意志、智慧和希冀。这些影片虽然不是电影市场运作和电影政治活动的中心，却是20世纪90年代中国电影不可被遗忘的

收获。

这一时期，黄建新的电影对当下中国城市的精神状态和生存状态的表述是最深刻和最执着的。从20世纪90年代中期开始，他陆续导演了《背靠背，脸对脸》等多部影片，对当今状态下人们所面对的现实处境的揭示，对处在这种处境中的人的欲望和劣根的直面，以及所采用的诞生于这一特定时代人们那种媚俗而自嘲的调侃性对白，都穿过了被高度净化的文化大气层，进入了这个时代的真实的生存空间。特别是影片中那些对于人的命运和社会变化的偶然性和荒诞性的描写，使黄建新影片中通常的幽默成为一种更睿智的后现代黑色调侃，而他所吸收的"第五代"造型修辞经验，精心营造的充满意味的故事空间，则使他的影片充满怜悯和恢谐。这些影片用人生，特别是小人物的无奈、命运的无序和无可把握，表达了对意识形态所提供的家园感觉和人生意义的悲天悯人的质疑。所以，尽管黄建新的电影一直没有能够进入这一时期电影最中心的位置，但它们无论是对人性的理解和关怀，还是对现实的观察和体验，甚至包括对电影艺术美学潜力的发掘，都显示了中国电影的艺术良心和社会良心。

女导演李少红的《四十不惑》和《红西服》也是20世纪90年代人文电影的重要文本。这两部影片都以转型期为背景，用一种怜悯和理解的方式述说了人与命运的错失、人与社会的隔膜和最终人与人的沟通，用一种诗意的风格叙述了普普通通的人间温情、平平凡凡的人生执着，为观众带来一种"无情世界的感情"。这些影片的题材、人物、故事似乎都决定了其朴素和纪实的风格，但这已经不是意大利新现实主义意义上的纪实，而是在电影语言和视听造型上都具有时尚感、现代感和诗意感的纪实。尽管影片没有强烈的情节和情感冲击力，似乎还缺少一些对普通观众的吸引力，但是它所体现的对当代人的生存状态和生存困境的关怀，体现了电影的人文本质，也体现了电影的艺术品质。

尽管随着城市化、市场化的发展，中国改革开放的起源点——农村——越来越失去了被表述的中心地位，但张艺谋的《秋菊打官司》《一个也不能少》，范元的《被告山杠爷》，孙沙的《喜莲》《红月亮》等，仍然还对20世纪90年代中国农村的生命故事和社会冲突作了程度不同的述说。宗法伦理与市场经济的冲突、现代体制与传统社会的冲突、城市文明与农村生活的冲突多少能够在这些影片中被传达出来。20世纪80年代，中国电影是靠农村题材获得突破的，像《老井》《野山》《人生》这样的电影都曾经是新时期中国电影的经典。而20世纪90年代以后，由于人物的意念化、单线叙事的简单化和环境的封闭化使得这些影片不可能具有更强烈的现实主义深度和广度，但在20世纪90年代中国电影中，它们为中国农

村毕竟留下了一份影像言说。

城市作为20世纪90年代中国社会演进的中心舞台，在中国电影中得到了更多的映射。除了《安居》(1997)等坚持传统写实主义态度的影片以外，一些青年导演坚持要用自己的眼睛来观察世界。王小帅的《扁担·姑娘》(1999)、张杨的《爱情麻辣烫》(1997)、施润玖的《美丽新世界》(1999)、张元的《过年回家》(1999)等影片都从不同的观察视角透视了当代中国都市的社会分野和普通小人物的生存境遇。在这些影片中，铺天盖地的豪华汽车、别墅、化妆品、名牌服装的广告，琳琅满目的各种宾馆饭店，灯红酒绿的商场，似乎都在承诺"美丽新世界"近在咫尺，然而这些幸福生活又几乎总是与许许多多的普通百姓擦肩而过，人们遭遇的是一个充满诱惑而又无法摆脱匮乏、充满欲望而又充满绝望的世界。这些影片体验了转型的迷乱和分裂。

记录主义作为一种极端的现实主义影像风格，出现了《找乐》(1993)、《民警故事》(1995)、《巫山云雨》(1996)、《小武》(1997)、《站台》(2000)这样的作品，它们采用高度的纪实手段和丰富的纪实技巧，如长镜头、实景拍摄、非职业化表演、同期录音、散文结构等，"记录"了当下中国边缘人的边缘生活。这些影片借鉴和发展了世界电影史上的纪实传统，如意大利新现实主义、中国大陆第四代导演在20世纪80年代巴赞美学影响下的纪实性探索、侯孝贤的电影风格等，以开放性替代了封闭性的叙事，用日常性替代了戏剧性，追求"最常态的人物，最简单的生活，最朴素的语言，最基本的情感，甚至最老套的故事，但它却要表现主人公有他们的非凡与动人之处；同样，最节约的用光，最老实的布景，最平板的画面，最枯燥的调度，最低调的表演，最原始的剪接方式，最廉价的服装和最容忍的导演态度，却要搞出最新鲜的影像表现……"[①] 这些影片对于中国纪实风格电影的创作积累了艺术经验，也为20世纪90年代的中国提供了民俗民心的感性描绘。

进入2000年以后，随着电影环境的变化，尽管电影的商业化带来了电影文化主流的娱乐化潮流，但是仍然出现了《卡拉是条狗》(2003)、《看车人的七月》(2004)、《孔雀》(2005)、《青红》(2005)、《三峡好人》(2006)等具有一定现实主义力量的影片。

① 章明：《致友人的一封信》，《当代电影》1996年第4期。

第七章　通变之途：跨世纪的中国电影

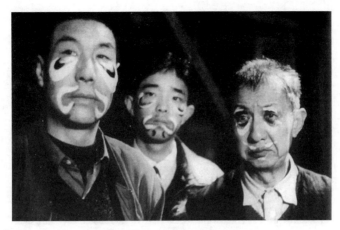

《找乐》（宁瀛导演，1993）

特别值得提到的是 2006 年由戚健导演的《天狗》。影片表现一个退伍残疾军人狗子在农村做护林员。当地的农村官员、地方恶势力、几乎所有的农民，都为了从这片森林中获得利益而试图收买既而威胁狗子，最终狗子在被村民殴打成重伤之际，开枪击毙了当地的恶霸三兄弟。在 20 世纪 90 年代以后，就像这部电影里当了 12 年植物人的狗子一样，中国农村在电影里也已经像植物人一样生存了 10 多年。农村在中国电影里是缺席的，即便偶尔有农村电影，也都是田园牧歌化的太平盛世，或者将农民变成喜剧小丑逗人滑稽一笑。中国农村被边缘化了，农民、农村的残酷现实被隐匿了。《天狗》所反映的当代中国农村现实，具有一种残酷的真实性和深刻性。它第一次在中国电影中塑造了当代农村的新"恶霸"，他们是观众曾经在《白毛女》、在《暴风骤雨》里才见到过的形象，而今天，他们成为欺负中国农民的一种社会恶势力。同时，这部电影还深刻揭示了在农村现实中，国家利益、个体利益和地方恶势力这三种矛盾的尖锐冲突。这种冲突，与过去的二元对立的阶级斗争关系完全不同，呈现了当代农村的新的严酷现实。狗子，作为护林员，他所承担的责任，他守护的那个林子，是国家社会整体利益的一种象征。那片林子与其说是一片森林，不如说是国家社会整体利益的代表。在形态上，影片在努力追求现实主义风格的同时，在形式上又力图体现一种现代的电影语言，采用了三条线索交叉推进的结构重新诠释事件。造型感和原生态形成一种张力，形成了一种超越传统现实主义的艺术魅力。

《天狗》（戚健导演，2006）

任何过渡的时代都是艺术的黄金时代。中国正在发生急剧的社会变迁，社会关系、人际关系、家庭关系都处在不断的变动和调整中，人的命运以及人们的价值观念、心理状态都在转型中动荡、变化，几乎所有人都在这个翻云覆雨的社会动荡中丢失和寻找自己的人生位置。现实生活本身提供了比任何戏剧都更加富于戏剧性的素材，也提供了比任何故事都更加具有故事性的传奇，因而，这个时代出现现实主义电影是一种必然趋势。

四、新生代与青年电影

从20世纪90年代初期开始，一个年轻的电影创作群体就一直蠢蠢欲动，将结束中国电影一个时代的使命放到了自己肩上，试图在"第五代"电影主导的王国里寻出一条生路。然而，这年轻的一代却一直在母腹中痛苦地躁动，当他们最初试图通过非主流机制的方式获得跨国认同受阻以后，人们甚至以为这个还没有得到命名的年轻的电影群体已经走到了流产边缘。但经过反省和挣扎，这些大多在20世纪60年代出生，20世纪80年代以后在电影学院、戏剧学院、广播学院等接受正规影视教育的年轻人，从20世纪90年代中期开始逐渐形成了一个引人注目的创作群体，即所谓的中国电影新生代。

新生代是特殊的一代，正如其中一位音乐制作人兼电影人黄燎原所说："六十年代出生的人，其历史观和世界观的形成大异于当前电子时代出生的'后辈'，又不同于五十年代红色中国的'前辈'，他们几乎是在一种挤压似的锻造车间中成长起来的。生而迷惘，生而无奈，又生而勇敢，生而团结，在那幅波澜壮阔的

历史画卷中，他们无知无畏地成了人……六十年代的人赶上了七十年代的样板戏，却没有赶上文艺繁荣的八十年代，于是在世纪末的九十年代他们自打锣鼓勉力歌唱。"①正因为在时代的夹缝中成长，所以新生代是分化的一代，一些人呈现了一种少年老成的早熟：胡雪杨的《留守女士》《湮没的青春》、黄军的《悲烈排帮》《与你同住》、阿年的《感光时代》《中国月亮》、朱枫的《乐魂》以一种常规的观念和形态，甚至"主旋律"的选材，顺利地走进了主流电影圈。而另一批年轻人的作品，如管虎的《头发乱了》、娄烨的《周末情人》、章明的《巫山云雨》、李欣的《谈情说爱》以及阿年的《城市爱情》等影片，则以其在电影观念和影像形态上的独特性形成了一个前卫性的边缘，从而构成了新生电影群体的基本面貌。

这一群体是在几十年来中国文化最为开放和多元的背景下接受教育的，同时也是在中国电影面对最复杂的诱惑和压力的境遇中拍摄电影的，他们不可避免地更加分化、更加不成体系，远没有第四代和第五代那样特征相对统一。然而，从那些个性独特的影片中我们仍然可以发现某些共同的"代"的意识：这还不仅仅体现为与第五代那种民俗化、乡土化、历史距离化的策略不同，它们大多是对当代城市生活的叙述，也不仅体现为这些影片大多对常规电影精心结构一个善恶二元对立、从冲突走向解决的叙事模式不感兴趣，而更主要的是体现为它们大都表现出对 20 世纪以来经久不衰的政治热情的疏离，体现了一种青年人面对自我、面对世界的诚实、热情和对真实的还原冲动。多年以后，贾樟柯在谈到所谓第六代这一批人的作品时说道："语言和味道都能感受到与前面的电影有区别，不用分析电影语言，就'闻'那个味道，也是跟前面的代际是有区别的，包括王小帅导演的《冬春的日子》《极度寒冷》、张元导演的《妈妈》……从电影史的角度回顾 90 年代的这些电影，最重要的一个现象就是，这是作为艺术的作者化、个人化的开始。我们那种自觉的、个人化的创作倾向、拍摄倾向就是那个时期明确下来的。"②这种个人化的创作倾向，就是我们所谓的青春还原。

新生代的青春还原冲动走向了两个层面：一是对生命状态的还原，如章明的《巫山云雨》、王小帅的《扁担·姑娘》，以及独立制作的《冬春的日子》《小武》《站台》等。它们以开放性替代了封闭性叙事，用日常性替代了戏剧性，纪实风格、平民倾向造就了一种朴实自然的形态、平平淡淡的节奏，叙述普通人特别是社会边缘状态的人日常的人生、日常的喜怒哀乐、日常的生老病死，表达对苦涩生命

① 黄燎原：《重归伊甸园》，转引自《黄燎原演绎六十年代历史观》，《北京青年报》1997 年 2 月 20 日。
② 贾樟柯、尹鸿：《为大时代的小人物写传：对话贾樟柯（上、下）》，《当代电影》2020 年第 1 期。

原生态的模仿,突出人生的无序、无奈和无可把握。定点摄影、实景拍摄、长镜头等,似乎想在一种生存环境的窘迫和压抑状态下,写出人性的光明和阴暗、生命的艰辛和愉快。

2018年,本书作者尹鸿与贾樟柯导演对话,谈第六代导演的电影创作

还原冲动的第二个层面是对生命体验的还原——它们不热衷于设计换取观众廉价眼泪的煽情高潮,而是用迷离的色彩、摇滚的节奏、传记化的题材、情绪化的人物、装饰性的影像、螺旋似的结构、MTV 的剪辑,用一种都市的浮华感来还原他们自己在喧哗与骚动中所感受到的那种相当个人化的希翼、惶惑、无所归依的生存体验。从一开始的"非法"影片张元的《北京杂种》到后来管虎的《头发乱了》、娄烨的《周末情人》,直到后来李欣的《谈情说爱》、阿年的《城市爱情》,以及 2000 年代初期的《花眼》《像羽毛一样飞》等,新生代导演似乎与音乐(特别是具有青春反叛意味的摇滚)有一种"血缘"联系,故事往往难以传达他们动荡不羁、迷离驳杂的生存体验,于是他们都借助于音乐的节奏和情绪来表达自我。但这些作品并不是传统意义上的以音乐为叙事载体的音乐片,而是一种表达音乐情绪的影片。影片的特征并不在于那些并不新鲜的故事,而在于它讲述故事的方法,它们提供的不是都市状态而是一种青年人的都市体验。

这批被称为新生代的青年导演在 20 世纪 90 年代前期,坚持用各种常规和反常规方式在国际国内舞台上试图完成对第五代的弑父超越,同时他们也在自己的影片中一再地用自叙传的方式表达长大成人的渴望、焦灼和想象。许多影片无论是在电影的制作方式或是电影的叙事方式上都表现了一种鲜明的非主流、非常规,甚至反主流、反常规的自觉取向,正如他们自己所表述的:"我们对世界的感觉

是'碎片',所以我们是'碎片之中的天才的一代',所以我们集体转向个人体验,等待着一个伟大契机的到来。"① 夹缝中的坚守和等待突围的契机便成为新生代一直面对的挑战。② 然而,由于他们过分迷恋于自己对电影的理解,过分执着于传达自己对生命和生存的理解和体验,因而影片往往视野狭窄,自叙色彩浓重,有时可能近乎喃喃自语,其电影的造型、结构和整个风格充满陌生感。像《巫山云雨》的呆照和跳切,《谈情说爱》的三段式重叠结构,《城市爱情》在叙事和电影语言上逆向对比的双重时空等,都使普通观众难以达成交流和共鸣,甚至对于电影专家都具有阐释的困难。因而,一方面是新生代过分的青春自恋限制了他们走向普通观众,一方面也因为中国缺乏真正的艺术电影院线和主流电影发行的补充机制,使这些电影尽管在国内国外广受关注,但大多很难与观众见面。

到 2000 年前后,在中国特殊电影意识形态化背景中,这批青年导演的电影观念发生了明显变化。在整合的大趋势下,新生代导演开始通过自我调整回归主流:张元导演了《回家过年》,路学长导演了《非常夏日》,王小帅导演了《梦幻田园》,阿年导演了《呼我》,等等。与此同时,一批更年轻的导演也纷纷登上了中国电影喧闹的舞台:李虹导演了《伴你高飞》,金琛导演了《网络时代的爱情》,施润久导演了《美丽新世界》,张杨导演了《洗澡》,王瑞导演了《冲天飞豹》,田曦导演了《天边的骆驼》,王全安导演了《月蚀》,吴天戈导演了《女人的天空》,毛小睿导演了《真假英雄》,胡安导演了《西洋镜》……这批青年导演大多接受过良好的现代艺术和现代电影教育,影片的形态和风格更加具有现代感和修辞感。例如,他们有意识地用立体交叉的叙事方式替代传统的平面单线的叙事方式,用跳跃递进的视觉思维方式替代传统的线形因果的文字思维方式,用扩展声画张力关系的复调结构替代传统的声画同一的画面本位结构,用超日常化的视听造型替代传统的日常性的视听再现,特别是在声画效果的营造以及科技手段的使用上都表明了这一代电影人职业素质和专业意识的提高,也使得他们在电影的形式本体上与世界电影的发展更加同步,在电影语言、电影修辞、电影形式方面与中国其他导演之间划出了一条界线。

张元在谈到他的新片《回家过年》时曾经谈道,"我觉得我们这一代是最不应该狂妄的","我是一个边缘状态的艺术家,所以对边缘人有很深的思考。在今

① 许晖:《疏离》,转引自李皖:《这么早就回忆了》,《读书》1997 年 10 期。
② 参见尹鸿:《青春自恋与长大成人》,《镜像阅读——90 年代电影文化随想》,深圳:海天出版社,1998 年。

天的社会中，博爱的思想，人道主义思想，包括现在做的这部《回家过年》中极度状态下的人道主义，应该在人们尤其是艺术家的心里存活，应该让它冉冉升起。现在许多社会问题越来越严重，在这种状态下，更应该有这种精神存在。"① 这不仅显示出这一代青年导演减少了许多少年的轻狂，更重要的是显示了他们的人文意识和人道责任感的强化。而世纪末才刚刚登上中国影坛的一批更年轻的导演如张杨、施润玖等，则与多数当年的新生代中坚那种固执地申述自我迷惑、表达青春冲动、坚持"作者化"立场、走非主流制作道路的趋向不一样，似乎更容易与现有电影体制达成默契，大多不仅在生产模式上自觉进入主流机制，而且在人文理念和艺术理念上也在无意间甚至有意地与主流文化达成一致。这一变化特别突出地表现在他们对"成长"故事的叙述中。

成长焦虑一直伴随着年轻导演为自己命名的焦虑。20世纪90年代初期新生代以叛逆开始的主题，在20世纪90年代末出现了以皈依结束的阐释。新生代曾经一次又一次地表现了一群没有父亲庇护也没有父亲管制的现代青年的那种飘荡和游离的迷惘和狂乱，一种没有家园和没有憩居的青春骄傲的流浪。但到20世纪90年代末，新生代导演对于成长有了新的书写。在主流话语努力塑造新时代父亲的社会语境下，虽然《伴你高飞》继续在更加含蓄、感伤地述说成长的烦恼和苦痛，但最终和另外一部名为《成长》的影片一样，青年主人公还是回到了主流社会为他们早就预备好的轨道和位置上。而一部更加具有"时代"的文化意义的文本，则是曾经导演过《爱情麻辣烫》的青年导演张杨的新片《洗澡》：它尖锐地将传统人伦与现代经济对立起来（老北京的"洗澡"与新深圳的经商），并且它在鲜明地美化传统（明亮而暖融融的澡堂空间和上善若水的象征）的同时，还明确地表达了现代文化对传统文化的认同和继承（儿子对父亲的重新理解）。显然，《洗澡》在自觉地试图将新时期以来的文化反省转化为文化回归（整合第五代电影主题和消融西方文化的外来性），影片在叙事上的从容、视听造型上的精致以及影像、声画表意上的营造，都显示了一种远离弑父渴望、恐惧和焦虑的恋父认同。

新生代的前期影片大多视野比较狭窄，人物比较平面，情感表达也时常有"为赋新诗强说愁"的造作，缺乏思想深度、情感深度和艺术深度。相对单一的社会/历史经历，相对单调的人生/生命体验作为一种局限，不可避免地体现在新生代的影片中，这批导演的电影素质明显强于他们的人文素质，艺术感觉强于他们的

① 《张元自白》，《北京青年报》1999年12月9日。

生活感觉，形式力度强于他们的精神力度。但是，对于 21 世纪来说，新生代导演的全面登场具有划时代的意义。新生代毕竟是在 20 世纪 90 年代这一特殊的年代、这一"给定"的特殊的历史条件下制作电影的，当他们在写作所谓的"命题作文"时并不能充分反映出他们这一代人的精神优势和弱势[①]。

《洗澡》（张杨导演，1999）

相对年轻的贾樟柯是新生代导演中最优秀的代表。2006 年贾樟柯导演的《三峡好人》，获第 63 届威尼斯国际电影节最佳影片金狮奖，也是第六代导演获得的第一个三大 A 级国际电影节的最高奖。混浊的长江，潮湿的空气，零落的废墟，顽强的绿色，简单的欲望，冷漠的心灵，呈现在重庆地区那种特殊的山水环境中。两个山西人分别来到三峡库区的奉节，一个寻找 16 年前离散的老婆孩子，一个寻找多年未回的丈夫，两个不相干的人物为影片的展开提供了一个动力线。山西人那种北方的执着坚韧和西南地区山民那种乐观粗犷形成了张力。每个场景、每种声响、每个人物、每段对话，似乎都能够感觉到一种生活的态度和方式。他们生活着，从事着最简单最原始的劳动，对无可奈何的"末日"威胁几乎表现了一种冷漠的接受。而那十元钱上的夔门和五十元钱上的壶口瀑布，似乎正是一种社会象征，他们的故乡被印在人民币上，而那印在钱上的故乡正是他们回不去的地方。影片虽然采用的是一种"现实主义"的态度，放弃了大多情节剧的形式和技巧，但是由于人物、场景的那种质感，将整个银幕空间和叙事空间填补得非常充

① 参见解玺璋：《他们能否承担中国电影的未来》，《北京晚报》1999 年 12 月 3 日。

实，几乎没有感觉到缓慢和迟缓。贾樟柯这部影片的从容，特别是从容中所包含的透视和细腻，的确显示了他非凡的观察和用影像表现生活和人的能力，他有信心用生活的质感而不依赖故事来征服观众。导演在那些长长的镜头中，竟然让所有的业余演员如同专业演员一样，无视镜头的存在而表现得如此像他们自己。《三峡好人》的现实主义已经不是传统意义上的现实主义，而是充满了一种体验性和穿透性的现实主义，影片中甚至包含了大量的现实宏大指涉和象喻，像幻觉中的UFO，像火箭一样拔地而起的骷髅一样的废墟，特别是那个模仿周润发的"小马哥"，还有那个唱着"两只蝴蝶"的小家伙，甚至大桥边的跳舞者，其实都包含了大量的社会隐喻。1994年，章明导演的《巫山云雨》也是以三峡库区为背景的，在电影风格上也是现实主义与表现主义手法的一种结合，而这种表现现实主义风格在贾樟柯的《三峡好人》中显得更加完整和自如，形成一种"超"现实主义的风格。

《三峡好人》（贾樟柯导演，2006）

而在中国电影产业化改革的潮流中，一批出生在20世纪70年代的更加年轻的电影人，他们已经没有太多戈达尔、特吕弗这类导演的直接影子了。他们是在昆汀·塔伦蒂诺后成长起来的一代，更多地受到了欧美国家独立电影制作观念的影响，从《低俗小说》《天使爱美丽》《罗拉快跑》《猜火车》《两杆大烟枪》《偷拐抢骗》《老妇杀手》这些影片中寻找营养，开始拍摄一些更加具有青年特点的新类型片，他们自然地把艺术片当作商业片来拍摄，把商业片当作艺术片来拍摄。其中，引起了广泛关注的影片之一就是2006年宁浩的《疯狂的石头》。这是一部1977年出生的年轻导演的作品。一个翡翠石，两帮一土一洋的匪徒，一个业余警卫，加上一个幕后老板，配上社会问题背景，构成了一个现代的、中国的，同时

还有点香港味的精致巧妙的商业类型电影。中国商业电影制作经验从整体上来说，停留在20世纪70年代以前的水平。简单的线型叙事结构、机械的类型人物、对立的善恶冲突，让观众早已经厌弃。而这部影片，如同《天下无贼》一样，代表了中国商业类型电影的新状态。喜剧类型人物的设置、社会荒诞性的借用、交叉线索的交织、一个事件不同视点的组织、不同文化价值的融合，特别是各种小细节的丰富，的确显示了中国类型电影的成熟。尿不出来的科长，爬不出来的下水道，盗匪与"好人"的一墙之隔，人算不如天算的过程和结果……可以说，处处充满了叙事的智慧，不仅作为人物、娱乐、故事、元素而存在，而且也包含了众多的可以解读的文化潜意义。

应该说，新生代影片已经显示了相当的艺术潜力，21世纪中国电影舞台上，这批青年人无疑将成为主角，他们的全面出场，将或早或迟地带来中国电影艺术观念的或多或少的更新。

第四节　新世纪的中国电影

1999年11月15日，中美双方就中国加入世界贸易组织（WTO）问题达成双边协议。在刚刚跨入新世纪之际，中国在全球化压力下加入世界贸易组织成为现实。"入世"，这一历史性事件，作为一种标志，表明中国跨入全球化进程。正是这种全球化的背景，使产业化重新成为中国电影的关键词。进入21世纪以后，一方面是全球化的外部威胁，另一方面是民众娱乐的内在需求，加上文化实力逐渐作为一种软实力成为国家力量的重要组成部分，客观上推动了中国的文化管理者对电影的重新认识。这种认识的最直接的结果，就是确认了电影的文化产业定位，确立了电影以市场为导向的产业化发展的道路。"市场就是政治"，或者说"市场份额就是政治"逐渐成为一种共识，中国电影必须以一种产业的形态进入全球的政治、经济、文化的循环交流之中，重新建构自己的品格和品质。[①]

一、市场化改革创造电影生机

进入21世纪以来，政治层面的意识形态宣导任务，逐步被从20世纪末大量出现的"主旋律"电影所承担；电影的艺术功能，特别是娱乐功能得到了肯定和

① 参见尹鸿：《通变之途：新世纪以来的中国电影产业》，北京：中国社会科学出版社，2019年，第1–9页。

强化；电影的经济属性被放大，并成为评估影片得失成败的重要指标之一。这种产品定位的多元化，既减少了主管部门和创作制片部门之间关切点的错位，又减少了政治、文化与经济等各方力量在产品内部的折冲抵消，一定程度上增加了产品的市场适应能力，使部分市场导向的影片逐步获得观众（消费者）的认可，带来了电影消费的连续增长。与其说中国电影处于一个上升期，不如说处于一个重要的战略转型期，毕竟在这种强劲上升的势头背后，是战略转型时渗透于电影产业各个环节的无所不在的经济策动力。正是这种转型，带来了中国电影票房的大幅增长，国产电影总票房连续超过进口电影票房。在各种媒介合力推波助澜下，中国电影也成为媒介空间里和大众社会中最热闹的议题。中国观众看电影的人数、频率和热情似乎都在增长，被冷落多年的电影走上了复兴之路，成为大众生活的一个重要组成部分。

　　在全球文化流动中，中国电影或者适应市场竞争，在保持市场份额的同时保持中国电影的文化主权，或者退出市场竞争，在失去市场的同时失去文化的主体性。所以，中国电影的产业转型的迫切性并不是一个理论问题，而是一个现实问题。经过新时期电影多元化的艺术思潮的滋养，向新世纪的产业模式转型，成为具有大众文化品质的中国新电影，是一种历史的选择。这种选择，将决定着中国电影如何选择自己新的历史。在中国提出全面建设小康社会的政治目标的时候，中国电影将为大众提供满足精神愉悦需求的文化产品，从而成为这一目标的组成部分，不仅为这一目标提供文化想象，而且也提供新的经济生长点。

　　2003—2004年，中国电影在行业准入、电影准入方面出现了前所未有的开放局面，中国电影以一种产业的形态进入全球的政治、经济、文化的循环交流之中，重新建构自己的品格和品质。在这种电影产业化的过程中，电影必然会产品化，电影主体逐渐成为娱乐产品。这种变化带来了中国电影产业的大繁荣和市场的大繁荣。中国电影产量迅速增加，中国电影市场高速回升，中国电影产品开始进入国际主流市场。以张艺谋的《英雄》（2002）、《十面埋伏》（2004）、《满城尽带黄金甲》（2006），陈凯歌的《无极》（2006）、《梅兰芳》（2008），冯小刚的《集结号》（2007）、《非诚勿扰》（2008）等大片为代表，加上一批港产类型影片和内地年轻导演的新商业影片，形成了中国主流电影集群。尽管这一阶段，很难出现思想深度和艺术创新高度融合的电影，但是壮大了电影行业的力量，扩大了中国电影在国际国内的影响，为中国电影面对全球化挑战、面对多种媒体的竞争积聚了力量。中国电影重新开始回到中国文化生活的中心，奠定了中国电影发展的产业基础。

第七章 通变之途：跨世纪的中国电影

2003年以后，中国电影产业连连高速增长，与政策环境的改善有很大的关系。大量外围资本的涌入，让电影人比以往任何时候都拥有更多的创作机会；这些资本本身对利润的渴望，又使得电影人在生产电影的过程之中，也比以往任何时候都注重对市场的观察和考量。从某种意义上讲，正是电影外围经济环境的改变，正是资本的力量，在促成了中国电影产业格局变化的同时，也推动了电影生产和营销方式的改变。与此同时，技术环境的改善则为电影的制作和放映提供了新的契机。数字技术、网络技术等的升级换代，也给中国电影带来了新的生产方式、传播方式和产品增值点。数字技术的使用一定程度上降低了电影的制作、发行和放映成本，而音像版权、网络播放权、手机电影播映权、数字节目版权、网络游戏改编权等高科技形式的新载体不断涌现，为电影带来了更多的资金回收渠道。一方面使得电影比以往任何时候都容易到达观众，另一方面也使得电影业建立新的盈利模式成为可能。

到2019年，中国电影从全面市场化改革前的产量不到100部扩大到1000多部，居世界前列；全年票房从9亿元增长到642亿元，从全球票房市场的十名以外发展到稳居全球第二位；银幕数量突破7万块，排全球第一；观众人次超过17亿，超过世界第一大市场北美的总规模……中国电影产业的蓬勃发展，为中国电影的繁荣和电影文化的多元奠定了基础。

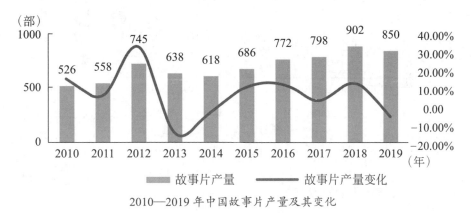

2010—2019年中国故事片产量及其变化

2002年中国电影产业化改革第一年，国产片产量100部；2019年，故事片产量850部，加上纪录片和其他片种，达到1037部

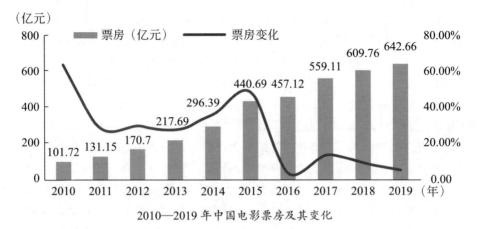

2010—2019 年中国电影票房及其变化

2002 年中国电影产业化改革第一年，中国内地全年票房收入 9 亿元人民币；2010 年突破百亿，增长 10 倍以上；2019 年达到 643 亿元，比改革前增长约 70 倍。

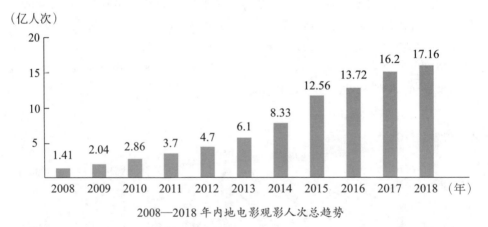

2008—2018 年内地电影观影人次总趋势

2002 年中国电影产业化改革第一年，年观影 1000 多万人次，2008 年首次突破 1 亿人次，2019 年接近 18 亿人次。

二、电影美学观念的转变

进入 21 世纪以来，电影创作观念越来越面临全球化、市场化和多媒介化环境的严峻挑战。在市场繁荣的大背景下，电影创作在商业化方面呈现出一种前所未有的自觉：更奇特的题材，更壮观的场面，更奇异的细节，更娱乐的桥段，更类型化的叙述，更多的明星组合，更具视听冲击力和控制力的视听语言，更饱和的信息和紧张的节奏，更明显的营销高概念植入……长期以来，不那么商业或者不

第七章 通变之途：跨世纪的中国电影

怎么会商业的中国电影突然变得越来越商业。许多电影或者说那些能够进入影院发行的主流电影的创作者都深刻地意识到：处在电视剧竞争环境中的影院特殊消费方式，以青少年为主体的影院特殊的观众群体，高消费成本带来的对电影娱乐的核心要求，是电影创作必须重视甚至高度重视的三大规定性情景。应该说，正是这种电影的商业美学观念——艺术美学服务于商业需求，商业需求依赖于艺术美学，使国产电影能够快速地回到文化消费的中心。

中国电影，由于受传统的宣教美学观和后来的影像本体的精英美学观的影响，加上整个电影工业的市场化程度不高，长期没有意识到全球化、市场化和多媒介化对电影美学观的根本性影响，以至于中国电影曾经一直在低谷中徘徊，被电视高度边缘化。与其他媒介不同的"强度性"、适应电影主体观众的"年轻化"、突出和放大的"娱乐性"（娱乐性当中同样包含意识形态表达、社会化教育、社会心理净化），已经构成了当代电影美学的主流趋势。经过几年的市场化磨砺，中国电影出现了一批不仅能够进入市场而且能够吸引观众的主流国产电影。这些主流影片，故事的强度和故事叙述的电影化程度都明显提高，商业美学观念更加自觉，主流价值的表达更加鲜明，从而提升了中国电影的市场竞争力。

第一，电影叙述的"故事强度"明显提高。故事不"万能"，但不适合电影的故事往往"万万不能"。电影故事与电视故事以及其他媒介形态所叙述的故事的最大差别就是其强度性。强度往往与事件的重大性、奇特性，人物性格、命运的非常性，场面、场景的奇观性，风格、样式的极致性等密切相关。从2002年的《英雄》开始，大制作《赤壁》（吴宇森导演），场面宏大、人物轮廓鲜明、题材具有广泛影响力，充分体现了所谓"高概念"电影的内容和形式强度；《梅兰芳》（陈凯歌导演），以一位男扮女装的传奇性戏曲大师为题材，人物传奇性强，而京剧文化对于当代观众和国外观众也具有重大的"差异强度"，能够创造一种"陌生化"效果；《李米的猜想》（曹保平导演），黑帮与爱情、悬疑与浪漫被奇异地组接在一起，故事奇特，人物怪异，过程诡异，其情节同样具备"奇特强度"。国产电影出现了一批不同于电视剧和其他艺术形态的电影故事。再到后来，《战狼1-2》《湄公河行动》《红海行动》《流浪地球》《中国机长》《烈火英雄》，这些故事都具备鲜明的适合于在影院的封闭状态中，在群体观看过程中，在高品质的视听环境中，在大屏幕上呈现出来的强度要求。一般的生活现象、社会问题，甚至哪怕是感人的情感故事，由于电视等"免费媒介"的普及，往往难以构成现代电影的强度，难以吸引观众花钱进入电影院消费。因此，传统意义上的现实主义题材、好人好事题材，如果不具备超常的"强度性"，可能更适合于电视题材，却很难成

为具有市场适应性的电影题材。为数不少的具有写实风格的现代题材电影，尽管部分影片的创作质量并不低，但大多难以被影院观众认同。造成这种结果的主要原因并不是电影本身"不好"，而是缺乏影院所需要的"强度"。影院市场选择电影，首先就是选择电影在100来分钟的有限时间里，不同于电视和其他媒介的题材强度和故事强度。

《流浪地球》（郭帆导演，2019）

第二，电影故事的"叙述"更电影化。电影故事需要"电影呈现"。现代电影观众由于长期接触媒介，其叙事经验越来越丰富。特别是青年观众，往往还具备相当充分的叙事知识和基本的叙事能力。因此，当代电影的叙述水平必须超越观众的叙事智慧和叙事经验，必须比日常的电视剧更精巧、复杂和综合，必须充分体现电影空间的时间化、电影时间的空间化，以及电影视觉的听觉化、电影听觉的视觉化特征。尽管真正达到"电影化"叙述的国产影片总量并不多，但获得观众认可的主流国产电影，往往叙事结构更立体化、空间化，电影场景、段落跳跃性更强，蒙太奇形式更复合，视点、镜头、剪辑对观众的控制能力更明显。镜头越来越短，镜头数量越来越多，运动镜头越来越普遍，时空变化越来越频繁，叙事线索也越来越复杂，电影叙事已经越来越不同于电视剧叙事。更短的镜头、更饱满的画面、更具有张力的场面、更快速的节奏、更控制的信息、更复杂的结构、更动态的时空，往往能更强制性地推动观众去主动完成故事的因果组合。而观众在从微观到宏观的"完形"过程中，也被逐渐透露的信息所制约，难以预知故事的进程和结果……这一切都体现了国产主流电影的电影化努力。电影化的结果，不是用脱离戏剧性的方式去突出视听的抽象性，而是用电影特殊的视听具体性去展开戏剧性。长期以来，许多人将电影性与戏剧性对立起来，或者过度追求脱离戏剧性的视听造型的独立，或者用视听时空去简单还原线性的戏剧性。国产主流影片则体现了"电影化的戏剧性"与"戏剧化的电影性"的结合。这在一定程度上，

第七章　通变之途：跨世纪的中国电影

也是经历了与戏剧"离婚"以后，在更高层面上完成的电影与戏剧的"复婚"。

第三，电影"类型意识"更加自觉。一批类型电影的出现，表明中国电影的类型意识逐渐强化。类型电影，通常指按照市场已形成的消费惯性，采用既有的制作和创作规律和程式，选取相应的题材、明星资源和相似的创作手法和风格有意识打造的可相互参照的类似影片。类型片，作为大众品牌，往往是市场中的主流产品。长期以来，中国电影由于缺乏产业基础和市场意识，类型观念比较淡薄，即便有的影片试图进行类型化努力，也或者是对类型的假定性、封闭性认识不充分，或者是其类型观念没有伴随电影技术和电影观众的变化而发展。好莱坞主要电影类型大致有10多种，而长期以来，中国已有的类型片种类却相对比较少，多数类型也没有出现代表性的作品。但近年来，国产类型片的创作品质有了明显提高。相比而言，港产片在警匪、黑帮、功夫、浪漫喜剧等类型方面比较成熟，而内地则是喜剧类型片成就突出。如延续了一贯的贺岁片风格的冯小刚导演的"浪漫喜剧"《非诚勿扰》；与《泰囧》一脉相承的"搞笑喜剧"《西虹市首富》；与《疯狂的石头》接近的"黑色喜剧"《疯狂的赛车》《无名之辈》；等等。此外，单纯、直接、硬朗的功夫片《叶问》（叶伟信导演），对主旋律题材进行动作片、灾难片、科幻片改造的《战狼》《中国机长》《流浪地球》，紧凑、封闭、结构完整的悬念动作片《毒战》，明星中心、丑小鸭变白天鹅、喜剧夸张的青春偶像片《大灌篮》《小时代》，将明星偶像、神话传奇、功夫动作、浪漫喜剧、鬼怪故事嫁接在一起的神怪浪漫爱情片《画皮》《寻龙诀》，等等，都显示了国产类型片的成就。国产类型片，由于缺乏成熟的电影工业体系和创作生产流水线的细致加工，往往在创作细节和技术细节上还有种种疏漏，但由于假定性鲜明、诉求简单，观众的接受预期和接受效果容易重合，所以往往能够产生比较满意的市场效果。这一方面说明，类型片作为一种商业电影的创作和生产方式，具有良好的市场接受基础；另一方面，也表明中国电影工业需要尽快建立一套类型片的策划、创作、加工、生产和推广体系，这样才能不断提高中国内地和香港类型电影的品质，保持与世界主流电影的同步。

第四，电影"商业美学"观更加成型。在市场化背景下，"电影是一门生意"已经成为难以改变的事实。在相当长一段时间，国产电影创作往往都在艺术与商业之间两极分化：追求商业就放弃艺术，用拳头＋枕头＋噱头来迎合低级趣味；追求艺术就无视商业，天马行空、阳春白雪、自说自话、自娱自乐。而近年来国产片创作在艺术与商业的结合方面，体现了更普遍的融合倾向。大制作的《赤壁》，将文学经典、人性刻画、反战情怀、历史景观等艺术追求，与暴力动作、女性窥视、明星元素、奇观视听等商业元素配置在一起。其"商业拼盘"的创作方式显

示了中国式大片在商业至上的道路上试图向主流价值的回归,既提供了经验又提供了警示。《非诚勿扰》将小人物在物质主义时代中的情感危机和情感失落,与当下各种流行现象、社会趣闻、生活怪事结合在一起,加上无孔不入的广告植入,也成为艺术与商业共谋的样本。应该说,目前中国电影的商业意识已经觉醒。但商业性的过度膨胀,也带来了对电影美学越来越明显的强暴。有商业无美学的电影现象逐渐突出,这不仅会带来电影的美学合法性危机,而且可能会导致电影艺术品位的下降。没有商业支撑的美学和没有美学奠基的商业,都可能使国产电影陷入创作危机。从这个意义上来说,《英雄》《集结号》《梅兰芳》《十月围城》《让子弹飞》《李米的猜想》《叶问》《无问西东》以及后来的《战狼》《红海行动》《我不是药神》等,在商业与美学的结合以及通过结合而创新的探索方面,似乎更值得重视。

《让子弹飞》(姜文导演,2010)

第五,电影创作更加追求主流性和共享性。一方面是外部舆论环境对电影价值趋向越来越尖锐的批评,一方面也是电影在市场化过程中文化自觉性的逐渐提高,即便是市场化的国产电影,也开始重视对主流文化价值的建构。大制作电影更加强调主流文化意识的传达。前几年,大片以"宫廷阴谋""畸形恋情"为题材的局面得到明显改变。《赤壁》用刘备治军表达"民为上"的政治观,用瑜亮关系表达美好的合作和友情,用两个女人的视角表达反战、非战的和平主题。《梅兰芳》用"梅兰芳的时代来了""谁毁了梅兰芳的孤独,谁就毁了梅兰芳的艺术""不能征服梅兰芳就不能征服中国人"的三段故事,表达梅兰芳的艺术创新追求、美好爱情追求和爱国主义人格等。尽管这些大制作影片在主流价值传达方面似乎多少有些概念化烙印,但体现了对正面主流文化价值的自觉诉求。此外,无论是与

第七章 通变之途：跨世纪的中国电影

奥运相关的体育影片还是与改革开放三十年相关的纪念影片，无论是与抗震救灾相关的应时影片还是以好人好事为原型的主旋律影片，也都在表达爱国主义、英雄主义、集体主义等主题的同时，更注重了对真善美普遍性正面价值的发掘，注意表达励志、尊严、责任、爱等更具广泛亲和力的主题，使主旋律价值更具有全民普及性和共同性。商业类型影片，也往往更加自觉地表现"扬善惩恶"的主流价值观。《画皮》中的美好爱情在悲剧性的结局中得到了情感补偿，《李米的猜想》则在美好爱情和社会正义之间寻求平衡，《我叫刘跃进》中的社会正义最终获得了尊重和恢复，《叶问》则通过一位武术师的命运阐释了爱国正义的传统主题……这些影片，在商业诉求的同时充分表达了对真善美的维护和坚持，表达了对社会公正的信念，弘扬了尊重、同情、正义、自强不息、爱这样一些"普遍"美德。而2019年的《我和我的祖国》，更是将个人命运与体验放到历史大背景下去迎头相撞，表现历史瞬间的"共同记忆"，更是努力追求政治诉求、大众情感、历史经验的最大化重叠，30亿的票房纪录也证明了这种最大化的成功。当然，在主流价值的表达中，一方面要避免价值虚无主义，另一方面也要避免教条主义，特别是要避免美学上的概念主义。电影中的主流价值的传达只有融合在人物命运故事中，融合在对社会环境的"逼真"表现中，融合在情节和场面的生动性中才具备意义。当然，也有一些国产影片，过度渲染暴力或者渲染情色，过度偏向于颠覆、宣泄而缺乏情感升华，过度渲染消费奢华而缺乏伦理节制，仍然是值得警惕的创作偏向。电影作为一种文化产品，尽管它的娱乐宣泄功能确越来越明显，但适当的伦理节制和情感平衡，特别是对社会正面主流价值的维护和传达，仍然是电影健康发展的前提。

这五种创作倾向，应该说证明了中国电影在面向市场的同时，正在形成自己主流的电影美学观。大制作电影作为国产电影的标杆，在21世纪的创作水平整体上有所提升，体现了从简单的商业元素的叠加走向商业美学的融合过程。当然，在这一过程中，大多数影片仍然还有明显的超出艺术整体性之外的商业元素的硬性强加，包括暴力、情色因素的过度滥用，各种类型技巧的简单拼凑，也包括引起观众诟病的过多过突兀的广告植入，等等，都使这一时期的国产电影缺乏穿透历史、对话当代、透视人性、风格完整、制作精致、气魄宏大的标志性作品。如何真正调整好商业与美学的关系，更准确地说，处理好商业吸引力、社会穿透力、艺术感染力与观众共鸣性、作者独创性之间的平衡，还将是一个动态的探索过程。对于一般的中小制作影片来说，也许并不需要达成全面平衡，而对于大制作电影来说，这种平衡正是其制作规模、观众诉求规模所提出的美学要求。

市场化意识、国际化视野、艺术创新精神，对时代气质和社会心理的敏锐把

握，对艺术与商业、个人性与大众性的理性平衡，对电影生产规律与电影创作规律的相互尊重，将推动中国电影整体创作水平的提高。探索中国主流电影的价值体系和艺术体系，丰富和更新电影类型和电影技巧，充分发挥电影影像与其他媒介相区别的时空优势和视听特点，提高电影故事和电影叙述的硬度、强度和差异性，应对和抚慰共同的人性创伤和社会焦虑，为观众提供更丰富的幸福体验和快乐体验，是中国电影艺术美学所面临的新的时代挑战。

三、中国特色的类型片探索

各种电影类型纷纷出现，构成了产业浪潮下的光影乌托邦。武打动作、警匪犯罪、奇幻神幻、青春爱情、城市喜剧成为五个主要电影类型。其中，前三者用架空的方式和极致的对抗"远离现实"，可以看作超现实的"硬类型"；后两者则植根当下，用现实生活经纬编织小人物的梦想，成为一种仿现实的"软类型"。

武打动作片是市场化改革之后最先突破的电影类型，从2002年《英雄》开始，以"大投资、大明星、大场面、大市场"为主要特点。这一时期的基本模式是一种开放的拼盘式的商业电影——古装题材、义侠主题、异恋故事、武打桥段、宏大场面、奇观景致、东方特色（音乐、美术、服装、舞蹈、民俗、人物造型，等等），加上以章子怡、巩俐为代表的众多一线明星，特别是国际明星的演员组合，共同构成典型的商业配方电影。这些影片还多少因袭了《卧虎藏龙》的成功经验，期待通过东方文化的陌生性以达到进入国际电影市场的目标。不过，到2010年前后，国产大片几乎走到尽头，《鸿门宴》《关云长》《赤壁》《战国》等将史诗故事进行"商业拼盘式"改造，耗尽了观众对这些题材最后的信任，不仅多数影片观众口碑不好，而且票房效果与投资规模相比也很不匹配。

在商业大片触底后，武打动作片在回到类型规则的基础上重新调整了定位，呈现出三种不同的发展方向。其一是以徐克为代表的技术美学路线。他接连创作了《七剑》《龙门飞甲》和《狄仁杰》系列，将器械设计、动作展现和视觉奇观不断推向新的高度。其二是以《叶问》系列和《精武风云：陈真》等为代表的武打动作片。这些设定于近现代背景的功夫故事以复仇（民族仇）内核、侠义英雄、类型人物、硬派功夫、线性叙事、朴素风格，加上一些父子、夫妻、朋友、兄弟的柔情点缀，达到了爱憎分明、线索单一、诉求清晰的效果，适应和满足了观众的类型预期。而《一代宗师》《倭寇的踪迹》《绣春刀》等带有一定个人风格的影片，或是在动作设计，或是在人物塑造，或是在主题陈述上，都对传统的武侠和动作类型进行了改写，让这一传统类型有了艺术创新的气息。

第七章 通变之途：跨世纪的中国电影

《一代宗师》（王家卫导演，2013）

警匪（犯罪）片是新世纪以来最重要的电影类型之一。香港电影在动作片、警匪片、黑帮片、喜剧片方面积累了丰富的经验，形成了创作和制作上的类型惯例。以《无间道》系列、《窃听风云》系列、《杀破狼》系列和《寒战》系列为代表的警匪片开始从动作向人性展示与悬念设置相结合的方向发展，有意识地增强故事的复杂性和情感性，以保障更大限度地强化对观众的粘合力，同时也规避中国内地对警匪片题材、空间、人物、场景等方面的政治限制。

香港警匪片还在社会生活和大众心态中引入了新的道德困境和怀旧式的身份认同。很多作品将长期以来围绕香港社会的身份认同问题植入其中，结合港片中对于小人物的独特关注，发展出了独特的黑帮警匪片。同时，这些影片还从现实生活，尤其是经济危机和金融事务的全球化中，吸收和创立了新的叙事程式，将中立无害的经济资本发展出丰富道德意涵。以《窃听风云》三部曲为代表的诸多影片不仅直面了人性面对巨额财富的贪婪本性，这种贪婪还通过当代金融市场的规则得到了放大，并且被赋予了更强的破坏性力量，成为叙事进程的巨大动力和复杂性来源。最后，无论是旺角、油麻地的街头风情，还是香港20世纪80年代前后的流行音乐，都不时流露出某些怀旧情调，唤起的既是内地观众对当年港片的记忆，又是对回归之前的香港味道的重现，多少体现了某些香港人的"恋恋旧情"的审美趣味。

相比香港的警匪动作电影，内地电影人创作的警匪片，似乎是更偏向于揭示人性的艺术电影和表现社会现象的现实主义电影，前者如曹保平的《李米的猜想》《烈日灼心》等，后者如高群书的《西风烈》《千钧·一发》。这既与内地电影人的创作观念相关，也与内地电影审查相关。内地警匪电影在动作性、场面性、社会危机表达以及危机性的呈现方面，远远不如香港自由和开放。这在客观上使得警匪动作片创作成了香港导演的"特区"，也成为内地导演的"禁区"。

产业改革后的很长时间内,国产电影除武打动作电影之外,都只能用青春、爱情、喜剧或者青春+喜剧、爱情+喜剧、小妞片等所谓轻类型电影来与好莱坞抗衡。科幻、魔幻、奇幻、太空、灾难、神话、超级英雄等场面宏大、造型独特、科技含量高、想象力丰富的重类型电影,一直是国产电影的软肋。21世纪以来,中国开始批量出现幻想类电影类型。一方面是传统文学、传统文化的幻想性资源的影响,如《西游记》《聊斋》《山海经》等,另一方面是大量网络IP的影响,如盗墓文学、架空文学、漫画、游戏等,这两个原因使得幻想类型电影在这一时期成规模爆发。

以《画皮》为起点,包括《捉妖记》《寻龙诀》《西游记之大圣归来》《九层妖塔》《钟馗伏魔》《妖猫传》等一系列架空历史的超现实的幻想类电影,体现了数字技术时代电影工业"再造"世界的能力,用充满想象力的方式,表达人们的现实期望、恐惧、梦想,用更加自由的范式,叙述了青年人心中的爱恨情仇。这些作品,借助于想象力、逻辑性和对历史和未来的重新建构,形成了一个"假定"的世界,不仅为观众提供了一个陌生的影像世界,同时也让电影主题和题材在一种极致性状态中得到呈现和强化。《捉妖记》用当时国产电影的最高票房成绩,证明了幻想类电影已经开始成为中国主流类型。借用一句经典概括来说,电影不仅能够想象一个真实的世界,而且能够真实地去想象一个世界。

《画皮》(陈嘉上导演,2008)

完整的假定世界、神奇的空间想象、自由的人物设计和奇特的命运冲突,不仅使这类电影成为青少年观众沉浸其中的独特天地,而且承载了丰富的文化价值。从这个意义上说,中国需要原创的幻想类电影,这既是中国电影产业持续发展、提升市场竞争力的需要,同时又是向青少年观众传播东方世界观、提升艺术想象力的

需要。遗憾的是，当幻想类电影的魅力刚刚显现，急功近利的电影创作和生产者，却用IP概念的滥用、创作上的粗制滥造、流量明星的炒作、"小鲜肉"的僵硬表演，将这一类型带入了泥坑。幻想类电影迫切需要真正的创作和制作上的精益求精。

青春爱情片是内地导演最擅长的类型领域。暑期档的成型、电影市场的持续增长，以及由此带来的网生代、电影创作新力量、小镇青年成为主流观影群体及互联网文学的IP转化，均促进了青春爱情片的出现和流行。从《失恋33天》到《那些年，我们一起追的女孩》，从《爱情呼叫转移》到《前任攻略》，从《北京遇上西雅图》到《后来的我们》，虽然一直有人诟病这些电影缺乏叙事强度和视听强度，将电影美学"倒退"回了电视剧，但恰恰是这些"电视剧化"的电影，成为最成功的中小成本电影类型。

城市的社会冲突、文化变迁和家庭命运等"直接"社会话题退居为背景，这一时期的爱情片主要致力于呈现都市中青年男女的情感失落和坚守，从而为置身于高速城市化的青年人提供情感的"心灵鸡汤"。《非常完美》《爱情呼叫转移》《全城热恋》《北京遇上西雅图》等有影响的作品，充分利用了城市中产阶级和青年人的心理需求，以感情问题为主题，以都市时尚为背景，以青春偶像为载体，形成了亲和而浪漫的美学风格。相对于欧美日本青春片通过对"青春残酷"的强化，展现青年人成长的烦恼、躁动和喜悦，国产青春片似乎更多地是用"成年视角"去追忆青春岁月的美好或者失落，从而成为当下灰暗现实的水中月、镜中花。这种今昔对比的视角，为中国式青春片带来了特殊的叙事方式和意义传达，也成为对青春片类型的本土化改写。

城市喜剧也是这一阶段比较突出的电影类型。与新时期的农村轻喜剧相比，这些作品的调子更灰暗更底层；比起冯小刚、王朔式的喜剧，这些喜剧没有那种精英的优越感和讽喻的幽默感；比起宁浩的犯罪喜剧，没有那么暗黑和血腥；相比于青春爱情，这类以社会底层青年为主角的屌丝喜剧更能够体现出互联网文化对于电影的影响。《老男孩》《分手大师》《心花路放》《煎饼侠》《夏洛特烦恼》《羞羞的铁拳》等在文本特征方面都显示出互联网的明显影响，叙事的碎片化、台词的网络化、场景的戏谑性、审美的简陋性、价值观的"草根性"等混为一体。喜剧段子更加密集，夸张、漫画、丑化、戏谑、重口味，使之更平民、更草根、更放肆，不需要特别高的制作要求，却更容易与互联网培养起来的观众达成共鸣，但也引发了人们对这一类型中伦理虚无主义和美学粗鄙化倾向的质疑。

城市喜剧集中反映了中国社会文化浓厚的"草根化"倾向。这一方面是因为互联网的普及在很大程度上给予了更多普通人表达文化权力的机会，而这些机会

又因为市场的力量而夺取了过去文化精英手中的话语掌控权；另一方面也因为电影市场最近几年向中小城市普及，带来整体观众收入水平、受教育程度、年龄层次、性别结构、社会地位等各方面相比过去集中在大城市白领阶层的不同变化，更多的非大城市观众具有更大的市场决定权。在如今社会转型、经济调整、城镇一体化过程中，电影文化出现了向下沉淀、向草根靠近的趋势，以充满所谓"屌丝"气息的城市喜剧为代表的商业类型从而更加自觉地成为小城青年某种生活情绪的宣泄和调整渠道。美学的粗鄙化和伦理的虚无主义，都迎合了青年人叛逆、逆袭、释放、宣泄、颠覆的需求。随着电影观众的成熟、随着电影宣泄性功能逐渐失去新鲜感，这种"粗糙娱乐"必然也会遭遇社会舆论的压力和观众审美疲劳的抵制。

类型电影的发展，既反映了中国电影体制机制的改革和产业化进程在很大程度上使类型电影作为一种"电影产品"的属性逐渐得到认可，同时又表现了中国电影通过一种"范式"整合了大众对现实、变化、身份的认知、焦虑、期许和想象性的危机解决。类型电影，由于其大众性，可能更能体现各种利益、力量、价值观的争夺和较量。人道主义与政教本位、传统礼教与现代文明、等级文化与平等意识、文明与野蛮、真善美与假恶丑，都以各种形式呈现在电影的不同类型之中。在某些影片、某些时候，甚至某些与现代文明背道而驰的价值观，也会通过类型电影得以呈现。尽管如此，尊重人、尊重个体、尊重事实、尊重公平正义、尊重情感天性，都一直是类型电影的主流。

中国类型电影的发展，走了一条与好莱坞那种成熟的工业体系、相对稳定的社会状态和中产阶级主导的大众结构不完全相同的道路。中国类型电影更加具有现实感、具有中国性、相对弱化尖锐的现实关联，很少有如美国电影那种与总统、与中情局、与联邦调查局、与大资本家直接对抗的叛逆感强的戏剧冲突，也很少有超越现实性的大型灾难片、科幻片。中国的类型电影，无论是题材范围、类型种类还是处理危机的尖锐性，都受到了整体语境的制约。在价值观传达上，也不像好莱坞电影那样去过度张扬个体正义的合理性、张扬个体英雄对世界的救赎。在中国类型电影中，人物或者从现实社会冲突中抽身出来，或者仅仅是普遍正义的执行者、代理人，有一种超越个体的力量永远凌驾于个体英雄之上：武侠片中是忠孝节义，当前的新主流军事动作片中，则是国家民族。中国类型片，走着一条中国道路。今天的中国正处在一个复杂的社会转型阶段，社会矛盾错综复杂，社会利益群体差异巨大，历史和现实纠缠不清，在许多方面甚至成为"过敏期"。中国类型电影如何应对这种文化过敏期，对于中国电影是否能够完成价值整合、步入正常发展阶段，具有显著的风向标意义。

四、多元化、多样性的电影文化

中国电影在走向市场的同时,产业规模的扩大,为小众化的、多样化的、个人化的艺术电影留出了越来越多的空间。那些不拘泥于传统戏剧和类型风格的具有探索性的艺术电影创作,显示了特殊的意义,它们既能够培养电影导演的艺术创新能力,又能为主流电影的发展提供更加多元的参照。多样性的艺术电影,为主流电影提供美学启迪和文化支撑,部分艺术电影,由于借助了市场力量,还获得了远远超出以往的票房规模和观众认可。

第四代导演吴天明的《百鸟朝凤》,通过一位唢呐艺人的命运,表现传统文化和艺术的现代命运,经过市场的成功营销,获得了数千万的电影票房;张杨的《冈仁波齐》,用纪录片风格拍摄藏族百姓虔诚的朝圣之路,用一种信仰的影像力量,打动观众,创造了意想不到的近亿票房;贾樟柯的《江湖儿女》,表现二十年普通中国人的沧桑命运,亦庄亦谐、以小见大,其票房规模是他以前所有电影票房的总和;李芳芳的《无问西东》,用四个故事串联起中国青年人一个世纪的青春,用情感的真挚和人性尊严换来了七亿多的票房;曾国祥继《七月与安生》之后的《少年的你》,悲悯而克制地表现了校园霸凌事件,同时表现了青春友谊的美好,影片进入了年度国产电影的前十;王小帅的《地久天长》,用平静的电影手法,浓缩了两个家庭悲剧性的命运,用岁月对人性的磨难,表现了大时代中小人物的步步惊心。此外,还有张艺谋的《归来》,冯小刚的《芳华》,曹保平的《狗十三》《烈日灼心》《追凶者也》,管虎的《斗牛》,周申、刘露的《驴得水》,侯孝贤的《刺客聂隐娘》,毕赣的《路边野餐》,吕乐的《找到你》,许鞍华的《桃姐》《黄金时代》,刁亦男的《白日焰火》《南方车站的聚会》,纪录片《喜马拉雅天梯》《二十二》,等等,也都成为21世纪中国电影的重要收获,它们用不同的风格、不同的视角,表达了对转型期中国的认知和特定时代人们对历史命运的体验。

《无问西东》(李芳芳导演,2017)

多数文艺片在题材上缺乏明显的视听奇观性、元素上缺乏明显的市场号召力、制作上缺乏明显的工艺感、风格上缺乏类型模式性，而更主要地是传达创作者对人性、社会、历史的关怀、呈现和阐释。文艺片并非没有商业性，只是通常不以商业性为最高最终创作目标，其商业性更多地体现为小众性或者体现为对观众高层次精神需求的满足。文艺片通常有四种模式：现实主义模式，采用纪录式手法，用还原生活的方式呈现故事；形式主义模式，采用复杂的叙事结构和方式，通过对故事的重组来呈现故事；风格化模式，采用一种故意强调的具有陌生感的美学性来呈现故事；作者性模式，采用"作者"独特的视听体系和象征符号叙述故事。而无论何种模式，艺术片都主要是在表达创作者对社会的批判、人性的拷问和历史的反思，其基本功能是或者都是表达政治、社会、文化哲学和思想，或者是通过对人性的发掘来沟通差异性人群、差异性个体。在中国，由于特殊的国情背景，宏观的社会批判性思想，往往会面临题材和主题表达的实际屏障，所以艺术片通常都更倾向于对人性人情的微观表现，倾向于人性沟通和情感疏导。中国艺术片共同体现了一种"上善若水"的"柔性"特征。

时间为艺术创造着一种发酵过的情感，这成为艺术片的自觉追求。但是，如何用准确的艺术表达和精细的视听制作来还原年代质感，如何在诗化过去的同时保存人生的坚硬感，如何在缅怀往事、故人的时候避免过度的矫情和修饰，同时，具备现代电影的叙事强度和爆发力，是目前多数艺术片没有完全解决的问题。所以，这类影片虽然具有一定的人性紧张和情感张力，也创造了一种人生怀旧的氛围，但它们大多在国际艺术片市场上缺乏竞争力，在国际电影节上没有产生重大影响，在国内市场也缺乏足够的竞争力。电影，无论是面向大众或是面向小众，其实面对的都是观"众"。因此，电影终究是一种传播的媒介而不是自说自话的影像日记。艺术电影在保持作者观察生活、阐释意义、呈现艺术独特性的时候，坚持与观众沟通应该是一种创作取向。艺术电影要显示出创新能力，或者需要更深刻地穿透现实，或者需要更深刻地穿透人性，或者需要更深刻地穿透艺术的既定范式。从这个意义上说，真正有思想力量和美学力量的艺术电影，在中国是凤毛麟角。

所以，成功的文艺片，与商业影片不一样，但也并不是孤芳自赏的所谓作者电影，更多地体现了来自生活、关怀心灵、对话观众的诚意。这些影片在市场上得到了相当部分观众的认可，从而证明中国电影观众正在逐渐分化和成熟。中国电影艺术的成熟其实是与观众的审美成熟息息相关的。

五、新主流电影：大众文化范式的建构

长期以来，主旋律电影与主流市场之间存在着一定的冲突。商业电影价值观表达不主流，主旋律电影不能进入市场。新主流电影试图在主旋律与主流市场之间找到新的融合。

主旋律以及配合重大时间节点和政治事件的献礼片，一直是新中国电影的政治传统。自从20世纪90年代以来，主旋律和献礼片大致有四种类型：一是重大革命历史事件，如《开国大典》《大决战》《建国大业》《决胜时刻》《古田军号》；二是表现革命领袖和先烈，如《毛泽东的故事》《周恩来》《邓小平》《红星照耀中国》《周恩来回延安》；三是表现重大国家工程，如《横空出世》《飞天》《珠港澳大桥》；四是表现英雄模范人物，如《焦裕禄》《杨善洲》《黄大年》等。这四种类型的作品，在主题表达的丰富性、人物塑造的深度、戏剧性结构的设计、艺术风格和类型的创新等方面虽然各有不同，但在越来越市场化的形势下都面临着创作上的挑战，许多影片很难找到与市场、与观众良好的交互界面。

主旋律电影通常有三个共同特点：一是主要人物——或者是高大全的高层政治人物，或者是道德上高起点的英雄模范——几乎都缺乏成长和升华的叙事过程，与普通观众之间有较大的起点落差；二是故事框架往往将个体利益、家庭利益与国家利益、整体利益"人为"对立，有大家无小家，为整体必须牺牲个人和家庭，追求苦情效果的同时也造成了好人受难的审美情绪；三是压抑性叙事，大多好人好事影片都突出英模苦难，甚至电影的高潮多数都是英模伤病、癌症、事故等灾难性结局，悲悲戚戚的情绪，难以让观众在电影中获得情感的释放和激扬。虽然"大业"三部曲通过"明星拼盘"试图从商业上助推主旋律电影，还有其他一些主旋律电影采用煽情化、动作化、场面化等手段试图提升电影的"观赏性"，但由于其人物塑造难以突破概念化的限制，戏剧结构也缺乏人物的内在动机推动，效果大多一般，或者难以为继，或者喧宾夺主。这些传统的题材和类型，大多数票房成绩都不理想，甚至很难进入电影院传播，主旋律的热情与主旋律的效果之间并不完全匹配。

21世纪电影市场的潜力和主旋律创作的得失，都迫使整个电影行业对于主旋律及其陈述方式进行思考。正是在这样的过程中，出现了以《中国合伙人》《智取威虎山》、《战狼》系列、"行动"系列、《流浪地球》《我和我的祖国》《我不是药神》《中国机长》《烈火英雄》《攀登者》等为代表的影片，被认为是体现了主旋律与主流市场统一的"新主流电影"的"标杆"。这些影片票房都在5亿以上，

《战狼2》甚至创造了57亿元的惊人票房纪录,证明了它们是真正市场上的主流电影,但同时它们又体现了鲜明的爱国主义、集体主义、英雄主义、理想主义等主流精神。主流媒体、电影观众、新媒体的舆论走向达成了最大程度上的一致。这些影片不再是用主旋律去包装商业性,也不是用商业性去改装主旋律,而是鲜明地体现了个性主义与民族主义的结合。电影将目光从聚焦"重大"转向呈现"重大"背景下的普通人,从真人真事的临摹转向电影化的重构,从宏大主题的表达转向人性情感的刻画,以"小人物"写"大时代",以"共同记忆"写"历史瞬间"①,让个体命运和情感与国家历史和事件"迎头相撞",通过叙事所完成的个体价值与整体价值的想象性融合,将无数"孤立"的观众缝合到了个体和国家水乳交融的意识形态共同体中。新主流电影为大众搭建了遮风避雨的"集体想象"。"每个中国人的身后都有一个强大的祖国""中国海军接你回家"这些流行台词的背后,隐含的都是新的国家意识,"国家爱人人"的逻辑有说服力地引向了"人人爱国家"的目标,取得了超出预期的传播效果,体现了新主流电影的政治意义、美学意义和市场意义。

本书作者尹鸿与《战狼》系列片导演、演员吴京探讨动作电影的发展

这些影片的特点主要表现在:首先,主要人物都是普通人。主旋律的主体从英雄伟人转向了普通民众,让普通个体成为故事真正的主体。普通的知识分子、出租车司机、军人、飞行员、消防员,等等,他们都不再是道德完人,都有七情六欲,都有个人和家庭危机和选择,但是当他们面对危机和灾难时,都能挺身而出、勇于担当,最后成就了英雄行为。其次,都放弃了过去那种"好人受难"的

① 参见尹鸿、黄建新:《历史瞬间的全民记忆与情感碰撞——与黄建新谈〈我和我的祖国〉和〈决胜时刻〉》,《电影艺术》2019年第6期。

苦情策略，而是突出了英雄人物的勇气、智慧、担当，并且最终英雄都完成了最艰难的使命，克服危机、超越自我，从而为观众带来一种回肠荡气的英雄感染和目标实现的叙事快感。再次，这些影片都采用了强戏剧性的故事和类型化的模式，在情节展开、视听节奏、情绪渲染、高潮设置、细节挖掘、趣味表达等方面，与国际主流电影相一致，符合了大众电影的观赏习惯。

《我和我的祖国》（陈凯歌总导演，2019）

正是这三个根本原因，加上这些影片采用了商业大电影的资源配置，保证了这些影片在主流价值观传达的同时，达到了头部电影的制作品质、创作品质和市

场吸引力。布莱希特在论述"教育剧"时曾经说过:"如果没有给人带来愉悦的学习,那么戏剧从其整个结构来说,就不能给人以教育。"[①]艺术创作首先应该给观众带来愉悦。对于主旋律电影来说,也同样如此。正像《我和我的祖国》这部影片的名字一样,从"我"出发,抵达"祖国",使得主旋律电影具有了"以人为本"的审美基础。它首先解决了人物的完整的、有强烈可识别的鲜明感和生动性,解决了"我"和"祖国"之间的辩证互融、共同律动的关系,最终将一个抽象的"祖国"变成可感的"我的祖国"。

著名剧作理论家麦基曾经说过:"人物真相只能通过两难选择来表现。这个人在压力之下选择的行动,会表明他到底是一个什么样的人——压力愈大,其选择愈能深刻而真实地揭示其性格真相。"[②]在"两难选择"的压力下彰显英雄本色,这正是新主流电影所体现的共同特点。《中国机长》是一部灾难类型片,根据真实事件改编,在大银幕商业类型电影的框架下充分设计和运用了戏剧性冲突。当然,影片在完成度方面还存在种种不足,这种具有行业特点的灾难类型电影创作,对于中国来说,其成熟还需要一个更长的积累过程。但是,影片已通过类型化模式,让观众真切体验到劫后余生的过程,这也表明中国灾难片创作和制作已经具备可以引导观众情绪的能力,正是这种能力让观众与英雄机长和乘务员一起感受到九死一生的释放感和成就感。《烈火英雄》是一部以真实事件为素材,反映消防官兵事迹的影片。影片在情节设置与影像创作方面大量吸收了国外同类题材作品的经验和做法,讲述了一个具有中国特点的灾难故事。从叙事模式上看,影片既有传统主旋律电影的影子,又在一定程度上吸取了类型片的手法;影片对于场景刻画尤其是火场的特效和气氛的塑造都较为成功,为观众提供了平日难以一见又是来自真实世界的视觉奇观。不过,人物内部世界得到的揭示还不够充分,没有能够在叙事层次上完成从普通人到英雄人物的变化;一些情节和细节的合情、合理、合专业性也还存在明显问题。即便这样,英雄行为、灾难氛围、戏剧化节奏,加上剪辑、音乐的强度引导,依然使得影片得到了许多观众的认可,英雄壮举使得不少观众涕泪沾襟。

从《战狼》到《红海行动》,从《中国机长》到《救火英雄》,这些所谓新主流影片都强化了戏剧性和动作性,而在叙事上都采取了正剧模式,英雄人物在危险局面中努力克服困境,从而具有强烈的崇高感,让观众心理得到了释放。对于

① 【德】布莱希特:《论教育剧》,载《西方文艺理论名著选编(下卷)》,北京:北京大学出版社,1987年,第319页。

② 【美】罗伯特·麦基著,周铁东译:《故事》,北京:中国电影出版社,2001年,第441页。

试图最大限度地覆盖观众规模的主流电影来说,简单、流畅、紧张、缝合的情节剧,辅以追求场面、动作、视听渲染的动作类型,被证明是最为有效的视听呈现方式。这种方式不仅情节推进快速、直接,对观众心理和情绪的控制力明显,而且往往会采用善有善报、恶有恶报,有情人终成眷属,正义得到恢复,善的秩序得到维护的高潮—结局模式,带给观众一种可以预期的情感满足和认知满足。这种正剧解决的叙事进程,往往能给大多数观众带来压力释放、道德升华、正义从不缺席的愉悦感,而塑造的英雄形象,也正是在这种危机中的胜利故事里矗立在银幕上和观众记忆中。

新主流影片之所以获得市场成功,也在很大程度上得益于中国电影行业整体工业化水平的提升。这些影片在票房和口碑上的表现同样是专业化和专业性的胜利,体现了电影的专业化水平的新阶段。虽然形态不同,但新主流影片几乎大量进行各种不同速度、不同角度、不同焦距的拍摄;镜头数量的增加加快了电影的视听节奏和叙事能力,顺利地牵引了观众的注意力与情绪,完成了叙事的带入功能。此外,绿幕拍摄、后期合成、CG 成像几乎已经成为这些电影的制作常态。参与《流浪地球》制作的各种工种的人员多达六七千人;《中国机长》80% 左右的镜头使用了电脑特技;《攀登者》的大部分登山镜头都在棚内拍摄,漫天风雪大多来自后期合成;《烈火英雄》中的熊熊大火镜头也大多来自后期特效。电影制作水平的跃升式发展为人物和故事的展开提供了波澜壮阔的大舞台。特别值得一提的是,与这种视觉呈现的工业化发展水平相匹配,这些电影中声音、音乐的制作和创作可以说也上了新台阶,不仅音乐量提升,而且音乐旋律更加复杂,情绪表达更加饱满,成功地起到推波助澜、锦上添花的作用——许多让人潸然泪下的场景背后,其实都是音乐引导的必然结果。

与此同时,新主流电影在明星配置、概念选择、题材确定、营销模式方面体现了更加成熟的商业思维。这尤其体现在对于明星的使用策略上。"大业"系列通过明星参演的方式极大地提升了传统主旋律电影的市场表现,成为一个时期的标志。但演员必须首先与角色匹配,明星的市场化配置不能影响影片的品质。所以,新主流电影既用成熟的"戏骨"来支撑影片的艺术品质,如徐峥、张涵予、吴京、黄渤、宋佳、张译,等等,也大胆起用青年演员饰演其可以承担的角色,选择一些流行明星担当配角演员,增加观众的亲和度,如刘昊然、朱一龙,等等。整合演员资源,其实就是整合观众市场。而像《我和我的祖国》利用王菲的演唱,《攀登者》利用"登山"概念,等等,也都体现了商业营销上的更加成熟,不是追求低俗的噱头,而是直指观众的情感。可以说,没有商业模式的成熟,就不会有真

正的工业规模的电影；没有工业规模的电影，就不会有真正批量的主流大电影。工业化、商业性是主流电影的市场基础，脱离了这个基础，电影的大众化、大市场规模就很难实现。

不仅动作类的、历史类的电影成为新主流电影，"现实主义"电影也有了主流化的样本。以《我不是药神》和《无名之辈》为代表，既表达了主流价值观又获得了主流市场认可，构成了一种主流的现实主义电影集群。① 现实主义创作的难度虽然在某种程度上有增无减，但是关注现实变迁，关注现实中个体命运，关注青少年、女性、少数群体的身心健康和人格尊严，用电影"肩住黑暗的闸门"，让更多的人幸福地度日、合理地做人，已经成为许多电影人自觉的追求。中国面对国际国内的大变局，每个人都在经历里里外外的现实冲击，而过去几十年、几百年中国人所遭遇的沧桑演变，更是为现实主义提供了肥沃的土壤。如何能够在被规定的宏观框架下，既反映出时代的典型性，又具备艺术的审美感，既有现实主义的深度，又有积极入世的情怀，既有批判性的视野，又有建设性的态度，既有对普通人悲天悯人的人道主义关怀，又有对大时代肃然起敬的期望，既有生活的逼真感，又有电影的强度性，对于现实主义电影来说，过去、现在和未来相当长一段时间，都将是不可回避的挑战和考验。

第五节 小　结

21世纪以来，新主流电影的题材、类型、创作方法都得到了丰富，用普通人写大时代，通过戏剧性转化，创造与当下观众的情感共鸣，通过个体的成长和选择使凡夫俗子成为新英雄形象，唤起大众的英雄豪气和正义快感，可以说为新主流电影创作打开了更加广阔的创作空间。而以《流浪地球》为代表的科幻电影、《哪吒之魔童降世》《西游记之大圣归来》等为代表的动画电影、《中国机长》《烈火英雄》等为代表的灾难片所取得的成就，既证明了电影与行业的工业水平和创作的叙事能力息息相关，又表明电影类型的逻辑与当下观众的价值观选择需要最大限度的重合。《我不是药神》《少年的你》《无名之辈》《江湖儿女》《天长地久》等现实主义电影的种种表现，则说明电影在提供集体梦想的同时，也会为那些睿智、平和的观众打开一扇生活的窗口，即便在娱乐至上的环境中，认知现实永远是电影不可推卸的责任。而更多风格化电影的出现并且进入市场，显示出电影已

① 尹鸿、梁君健：《现实主义电影之年——2018年国产电影创作备忘》，《当代电影》2019年第3期。

经从唯市场、唯娱乐、唯商业的风潮中走出来,尊重生活、尊重艺术、尊重自我,会让更多的电影具备绰约风姿。

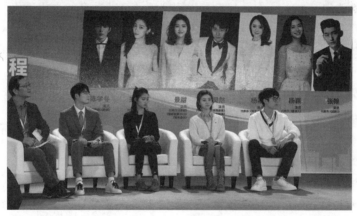

从2016年开始,国家电影局连续主办中国电影新力量论坛,集结中国青年电影人,从电影大国向电影强国迈进(上图为2017,长春;下图为2018,杭州)

当然,中国电影创作和制作水准的两极分化依然严峻。近千部的电影数量,真正能够策划准确、叙事完整、工艺严谨、制作精致的作品还是凤毛麟角,这在一定程度上反映出大多数电影与影院和观众的要求相去甚远。即便是那些集中了最优质资源的头部电影,也存在过度依赖技术、场面、节奏、煽情、营销的现象,创作和工艺上依然可以发现许多故事漏洞和细节缝隙。特别是在喜剧、动作、青春、犯罪、歌舞等类型电影创作上,数量和质量都达不到观众需求,也使得中国整体电影的作品体系显得不够完整和坚实。

中国电影在产业化改革基础上所取得的整体进步是显而易见的。对于未来中

国电影来说，既要提升中国电影的整体艺术水准、工艺水准、工业水准，更重要的是提升中国电影的整体思想水准和文化水准，创作出更多的建设性的现实主义主流电影，凝聚和表达具备当代性的主流价值，形成能够被世界广泛接纳的中国制造的世界电影。建构既能满足国内观众需求，又能适应全球观众共享的"通用文化体系"，这是中国从电影大国走向电影强国的重要路径。人们期待更多主流的电影创作能够积极地参与到新时代的变革中来，成为这个时代走向文明进步的文化推动力，从而形成适应当今观众审美习惯和精神需求的新主流电影、类型电影、艺术电影的体系，满足人们越来越丰富、越来越多样的电影娱乐需要、认知需要、伦理需要和审美需要。当然，这个过程必然是复杂而艰难的，在与中华民族伟大复兴的整体历史进程相匹配的同时，既要突破许多习惯性的文化、艺术和美学观念，又要变革和创新限制中国电影视野、活力和动力的体制机制，从而在人类命运共同体的认识基础上，建立起具有中国特色的全球共享的文化价值体系，创作出更多既具有文化感召力又具有市场占有力的优秀电影。只有这样，中国电影才不仅仅是"中国电影"，同时也是真正意义上能够影响全球更多观众的"世界电影"。

讨论与练习

1. 谈谈第四代导演在20世纪80年代对中国电影发展所起的承前启后的作用。
2. 分析第五代导演的作品为什么会开启中国电影走向世界的大门。
3. 谈谈中国类型电影的"中国特色"。
4. 以具体作品为例，分析中国新主流电影的主要特点。
5. 从《芙蓉镇》到《我不是药神》，谈谈现实主义电影在新时期的发展变化。

重点影片推荐

《小花》（张铮、黄健中导演，1979）

《巴山夜雨》（吴永刚、吴贻弓导演，1980）

《庐山恋》（黄祖模导演，1980）

《黄土地》（陈凯歌导演，1984）

《红高粱》（张艺谋导演，1987）

《芙蓉镇》（谢晋导演，1987）

《本命年》（谢飞导演，1990）

《霸王别姬》（陈凯歌导演，1993）
《背靠背，脸对脸》（黄建新导演，1994）
《大腕》（冯小刚导演，2001）
《英雄》（张艺谋导演，2002）
《疯狂的石头》（宁浩导演，2006）
《三峡好人》（贾樟柯导演，2006）
《集结号》（冯小刚导演，2007）
《让子弹飞》（姜文导演，2010）
《红海行动》（林超贤导演，2018）
《无问西东》（李芳芳导演，2018）
《我和我的祖国》（陈凯歌总导演，2019）

附录一
220部世界电影推荐片目

（按汉语拼音字母顺序排列）

1. 《1917》，萨姆·门德斯（Sam Mendes）导演，2020
2. 《2001太空漫游》（2001: A Space Odyssey），斯坦利·库布里克（Stanley Kubrick）导演，1968
3. 《阿凡达》（Avatar），詹姆斯·卡梅隆（James Cameron）导演，2009
4. 《阿甘正传》（Forrest Gump），罗伯特·泽米基斯（Robert Zemeckis）导演，1994
5. 《埃及艳后》（Cleopatra），约瑟夫·L.曼凯维奇（Joseph Leo Mankiewicz）导演，1963
6. 《八部半》（8½），费德里科·费里尼（Federico Fellini）导演，1963
7. 《巴顿将军》（PATTON），弗兰克林·斯凡那（Franklin James Schaffnar）等导演，1970
8. 《巴黎圣母院》（The Hunchback of Notre Dame），让·德拉努瓦（Jean Delannoy）导演，1956
9. 《巴黎最后的探戈》（Ultimo Tango a Parigi），贝纳多·贝托鲁奇（Bernardo Bertolucci）导演，1972
10. 《霸王别姬》，陈凯歌导演，1993

11. 《百万英镑》(The Million Pound Note), 罗纳德·尼姆导演 (Ronald Neame), 1953
12. 《邦尼和克莱德》(Bonnie and Clyde), 阿瑟·佩恩 (Arthur Penn) 导演, 1967
13. 《暴雨将至》(Before the Rain), 米尔科·曼彻夫斯基 (Milcho Manchevski) 导演, 1994
14. 《悲歌一曲》(Seopyeonje), 林权泽 (Kwon-taek Im) 导演, 1993
15. 《背靠背, 脸对脸》, 黄建新导演, 1994
16. 《悲情城市》, 侯孝贤导演, 1989
17. 《本命年》, 谢飞导演, 1990
18. 《崩溃边缘的女人》(Women on the Verge of a Nervous Breakdown), 佩德罗·阿莫多瓦 (Pedro Almodovar) 导演, 1988
19. 《毕业生》(The Graduate), 迈克·尼科尔斯 (Mike Nichols) 导演, 1967
20. 《变脸》(Face off), 吴宇森导演, 1997
21. 《宾虚》(Ben-Hur: A tale of the Christ), 威廉·惠勒 (William Wyler), 1959
22. 《冰血暴》(Fargo), 科恩兄弟 (Coen brothers) 导演, 1996
23. 《柏林上空》(Wings of Desire), 维姆·文德斯 (Wim Wenders) 导演, 1987
24. 《波西米亚狂想曲》(Bohemian Rhapsody), 布莱恩·辛格 (Bryan Singer) 导演, 2018
25. 《超人》(Superman), 理查德·唐纳 (Richard Donner) 导演, 1978
26. 《沉默的羔羊》(The Silence of the Lambs), 乔纳森·戴米 (Jonathan Demme) 导演, 1991
27. 《城南旧事》, 吴贻弓导演, 1982
28. 《城市之光》(City Lights), 查里·卓别林 (Charles Chaplin) 导演, 1931
29. 《重庆森林》, 王家卫导演, 1994
30. 《丑八怪》(The Scarecrow), 罗兰·以科夫 (Rolan Bykov) 导演, 1983
31. 《出租汽车司机》(Taxi Driver), 马丁·斯科塞斯 (Martin Scorsese) 导演, 1976
32. 《春夏秋冬又一春》(Spring, Summer, Fall, Winter ... and Spring), 金基德 (Kim Ki-duk) 导演, 2003
33. 《楚门的世界》(The Truman Show), 彼得威尔 (Peter Weir) 导演, 1998
34. 《纯真年代》(Age of Innocence), 马丁·斯科塞斯 (Martin Scorsese) 导演, 1993

35. 《刺客聂隐娘》，侯孝贤导演，2015
36. 《大白鲨》（Jaws），史蒂文·斯皮尔伯格（Steven Spielberg）导演，1975
37. 《大闹天宫》，万籁鸣导演、唐澄副导演，上、下集，1961，1964
38. 《大篷车》（Caravan），纳西尔·胡赛图导演，1971
39. 《大象》（Elephant），格斯·范·桑特（Gus Van Sant）导演，2003
40. 《党同伐异》（Intoleranc：Love's Struggle Throughant the Ages），D. W. 格里菲思（D.W. Griffith）导演，1916
41. 《盗梦空间》（Inception），克里斯托弗·诺兰（Christopher Nolan）导演，2010
42. 《得克萨斯州的巴黎》（Paris, Texas），维姆·文德斯（Wim Wenders）导演，1984
43. 《第三类接触》（Close Encounters of the Third Kind），史蒂文·斯皮尔伯格（Steaven Allan Spielberg）导演，1977
44. 《低俗小说》（Pulp Fiction），昆汀·塔伦蒂诺（Quentin Tarantino）导演，1994
45. 《敦刻尔克》（Dunkirk），克里斯托弗·诺兰导演，2017
46. 《多瑙河之波》（Valurile Dunării），利维乌·丘列伊（Liviu Ciulei）导演，1959
47. 《俄罗斯方舟》（Russian Ark），亚历山大·索科洛夫（Alexander Sokurov）导演，2002
48. 《鳄鱼邓迪》（Crocodile Dundee），彼特·费曼（Peter Faiman）导演，1986
49. 《法国中尉的女人》（The French Lieutenant's Woman），卡雷尔·赖兹（Karel Reisz）导演，1981
50. 《发条橙》（A Clockwork Orange），斯坦利·库布里克（Stanley Kubrick）导演，1971
51. 《放大》（Blow-Up），米开朗琪罗·安东尼奥尼（Michelangelo Antonioni）导演，1966
52. 《飞屋环游记》（Up），彼特·道格特（Pete Docter）等导演，2009
53. 《飞越疯人院》（One Flew Over the Cuckoo's Nest），米洛斯·福曼（Milos Forman）导演，1975
54. 《非常公寓》（L'Appartement），吉尔·米姆尼（Gilles Mimouni）导演，1996
55. 《愤怒的公牛》（Raging Bull），马丁·斯科塞斯（Martin Scorsese）导演，1980
56. 《复仇者联盟》（The Avengers），乔斯·韦登（Joss Whedon）导演，2012

57. 《芙蓉镇》，谢晋导演，1986
58. 《甘地传》（Gandhi），理查德·阿滕伯勒（Richard Attenborough）导演，1982
59. 《感官世界》（The Realm of the Senses），大岛渚（Nagisa Oshima）导演，1976
60. 《橄榄树下的情人》（Under the Olive Trees），阿巴斯·基亚罗斯塔米（Abbas Kiarostami）导演，1994
61. 《钢琴课》（The Piano），皮恩（Jane Campion）导演，1993
62. 《情迷高跟鞋》（High Heels），佩德罗·阿莫多瓦（Pedro Almodovar）导演，1991
63. 《公民凯恩》（Citizen Kane），奥逊·威尔斯（Orson Welles）导演，1941
64. 《牯岭街少年谋杀案》，杨德昌导演，1991
65. 《关于我的母亲》（All About My Mother），佩德罗·阿莫多瓦导演，1999
66. 《广岛之恋》（Hiroshima, My Love），阿仑·雷乃（Alain Resnais）导演，1959
67. 《桂河大桥》（The Bridge on the River Kwai），大卫·里恩（David Lean）导演，1957
68. "哈利·波特系列"：《哈利·波特与魔法石》（Harry Potter and the Sorcerer's Stone），克里斯·哥伦布（Chris Columbus）导演，2001；《哈利·波特与密室》（Harry Potter and the Chamber of Secrets），克里斯·哥伦布导演，2002；《哈利·波特与阿兹卡班的囚徒》（Harry Potter and the Prisoner of Azkaban），阿方索·卡隆（Alfonso Cuarón）导演，2004；《哈利·波特与火焰杯》（Harry Potter and the Goblet of Fire），迈克尔·纽维尔（Mike Newell）导演，2005
69. 《哈姆雷特》（Hamlet），劳伦斯·奥利弗（Laurence Olivier）导演，1948
70. 《黑暗中的舞者》（Dancer in the Dark），拉斯·冯·提尔（Lars von Trier）导演，2000
71. 《红高粱》，张艺谋导演，1987
72. 《红菱艳》（The Red Shoes），迈克尔·鲍威尔（Michael Powell）/艾默力·皮斯伯格（Emeric Pressburger）导演，1948
73. 《后窗》（Rear Window），阿尔弗雷德·希区柯克（Alfred Hitchcock）导演，1954
74. 《蝴蝶梦》（Rebecca），阿尔弗雷德·希区柯克导演，1940
75. 《呼喊与细语》（Cries and Whispers），英格玛·伯格曼（Ingmar Bergman）导演，1972
76. 《花火》（Fireworks），北野武（Kitano Takeshi）导演，1997

77. 《华丽家族》(karei-naru ichizoku)，山本萨夫（Satsuo Yamamoto）导演，1974
78. 《黄土地》，陈凯歌导演，1984
79. 《火之战》(Quest for Fire)，让-雅克·阿诺（Jean Jacques Annaud）导演，1981
80. 《集结号》，冯小刚导演，2007
81. 《寄生虫》(Giasengchong)，奉俊昊（Bong Joom ho）导演，2019
82. 《甲方乙方》，冯小刚导演，1997
83. 《家在台北》，白景瑞导演，1970
84. 《教父1-3》(The Godfather)，弗朗西斯·福特·科波拉（Francis Ford Coppola）导演，1972、1974、1990
85. 《教室别恋》(All Things Fair)，波·维德伯格（Bo Widerberg）导演，1995
86. 《筋疲力尽》(Breathless)，让-吕克·戈达尔（Jean-Luc Godard）导演，1960
87. 《警察故事》，成龙导演，1985
88. 《精神病患者》(Psycho)，阿尔弗雷德·希区柯克导演，1960
89. 《卡里加里博士》(The Cabinet of Dr. Caligari)，罗伯特·威恩（Robert Wiene）导演，1920
90. 《卡门》(Carmen)，卡洛斯·绍拉（Carlos Saura）导演，1983
91. 《卡萨布兰卡》(Casablanca)，迈克尔·柯蒂斯（Michael Curtiz）导演，1942
92. 《开国大典》，李前宽、肖桂云导演，1989
93. 《看得见风景的房间》(A Room with a View)，詹姆斯·伊沃里（James Ivory）导演，1985
94. 《克雷默夫妇》(Kramer vs. Kramer)，罗伯特·本顿（Robert Benton）导演，1979
95. 《苦月亮》(Bitter Moon)，罗曼·波兰斯基（Roman Polanski）导演，1992
96. 《蓝白红三部曲》(Three Colours: Blue; Three Colors: Red; Three Colors: White)，克日什托夫·基耶斯洛夫斯基（Krzysztof Kieslowski）导演，1993、1994、1994
97. 《两杆大烟枪》(Lock, Stock and Two Smoking Barrels)，盖·里奇（Guy Ritchie）导演，1998
98. 《两个人的车站》(A Railway Station for Two)，艾利达尔·梁赞诺夫（Eldar Ryazanov）导演，1983
99. 《猎鹿人》(The Deer Hunter)，迈克尔·西米诺（Michael Cimino）导演，

1979

100. 《烈日灼人》（Burnt by the Sun），尼基塔·米哈尔科夫（Nikita Mikhalkov）导演，1994

101. 《林家铺子》，水华导演，1959

102. 《流浪地球》，郭帆导演，2019

103. 《流浪者》（The Tramp），拉兹·卡布尔（Raj Kapoor）导演，1951

104. 《乱》（Ran），黑泽明（Akira Kurosawa）导演，1985

105. 《乱世佳人》（Gone with the Wind），维克多·弗莱明（Victor Fleming）导演，1939

106. 《罗拉快跑》（Run Lola Run），汤姆·蒂克威（Tom Tykwer）导演，1998

107. 《罗马，不设防的城市》（Rome, Open City），罗伯托·罗西里尼（Roberto Rossellini）导演，1945

108. 《罗马11点钟》（Rome 11：00），朱塞佩·德·桑蒂斯（Giuseppe de Santis）导演，1952

109. 《罗生门》（In the Woods），黑泽明导演，1950

110. 《洛奇》（Rocky），约翰·G. 艾维尔森（John G. Avildsen）导演，1976

111. 《玛丽亚·布劳恩的婚姻》（The Marriage of Maria Braun），赖纳·维尔纳·法斯宾德（Rainer Werner Fassbinder）导演，1979

112. 《码头风云》（One the Waterfront），伊利亚·卡赞（Elia Kazan）导演，1954

113. 《鳗鱼》（The Eel），今村昌平（Imamura Shohei）导演，1997

114. 《美国丽人》（American Beauty），萨姆·门德斯（Sam Mendes）导演，1999

115. 《美国往事》（Once Upon a Time in America），赛尔乔·莱昂内（Sergio Leone）导演，1984

116. 《美丽人生》（Life Is Beautiful），罗伯托·贝尼尼（Roberto Benigni）导演，1997

117. 《末代皇帝》（The Last Emperor），贝纳尔多·贝托鲁奇（Bernardo Bertolucci）导演，1987

118. 《摩登时代》（Modern Times），查理·卓别林（Charlie Chaplin）导演，1936

119. 《莫扎特》（Amadeus），米洛斯·福曼（Milos Forman）导演，1984

120. 《母亲》（Mother），伊瑟沃洛德·普多夫金（Vsevolod Pudovkin）导演，1926

121. 《骗中骗》（The Sting），乔治·罗伊·希尔（George Roy Hill）导演，1973

122. 《普通法西斯》（Ordinary Fascism），米哈伊尔·罗姆（Mikhail Romm）导演，

1965

123. 《枪火》，杜琪峰导演，1999

124. 《青春之歌》，崔嵬、陈怀皑导演，1959

125. 《青青校树》（The Elementary School），扬·斯维拉克（Jan Sverák）导演，1991

126. 《青山翠谷》（How Green Was My Valley），约翰·福特（John Ford）导演，1941

127. 《情人》（The Lover），让-雅克·阿诺（Jean Jacques Annaud）导演，1992

128. 《情书》（Love Letter），岩井俊二（Shunji Iwai）导演，1995

129. 《秋刀鱼之味》（An Autumn Afternoon），小津安二郎（Yasujiro Ozu）导演，1962

130. 《秋菊打官司》，张艺谋导演，1992

131. 《楢山节考》（The Ballad of Narayama），今村昌平导演，1983

132. 《去年在马里昂巴德》（Last Year at Marienbad），阿仑·雷乃（Alain Resnais）导演，1961

133. 《人人为自己，上帝反大家》（Every Man for Himself and God Against All），沃纳·赫尔措格（Werner Herzog）导演，1974

134. 《日瓦戈医生》（Doctor Zhivago），大卫·里恩（David Lean）导演，1965

135. 《阮玲玉》，关锦鹏导演，1992

136. 《三毛从军记》，张建亚导演，1992

137. 《三峡好人》，贾樟柯导演，2006

138. 《杀死一只知更鸟》（To Kill a Mockingbird），罗伯特·马利根（Robert Mulligan）导演，1962

139. 《莎翁情史》（Shakespeare in Love），约翰·麦登（John Madden）导演，1998

140. 《闪灵》（The Shining），斯坦利·库布里克（Stanley Kubrick）导演，1980

141. 《神女》，吴永刚导演，1934

142. 《狮子王》（The Lion King），罗杰·阿勒斯（Roger Allers）／罗伯·明可夫（Rob Minkoff）导演，1994

143. 《死亡诗社》（Dead Poets Society），彼得·威尔（Peter Weir）导演，1989

144. 《四百击》（The Four Hundred Blows），弗朗索瓦·特吕弗（Francois Truffaut）导演，1959

145. 《太极旗飘扬》（Brotherhood of war），姜帝圭（Je-gyu Kang）导演，2004

146. 《泰坦尼克号》(Titanic)，詹姆斯·卡梅隆（James Cameron）导演，1997
147. 《淘金记》(The Gold Rush)，查尔斯·卓别林导演，1925
148. 《天国车站》(Station to Heaven)，出目昌伸（Masanobu Deme）导演，1984
149. 《甜蜜的生活》(The Sweet Life)，费德里科·费里尼（Federico Fellini）导演，1960
150. 《甜蜜蜜》，陈可辛导演，1996
151. 《天使爱美丽》(Le Fabuleux destin d'Amélie Poulain)，让-皮埃尔·热内（Jean-Pierre Jeunet）导演，2001
152. 《天堂影院》(Cinema Paradiso)，朱塞佩·多纳托雷（Giuseppe Tornatore）导演，1988
153. 《铁皮鼓》(The Tin Drum)，沃尔克·施隆多夫（Volker Schlondorff）导演，1979
154. 《偷自行车的人》(The Bicycle Thief)，维托里奥·德·西卡（Vittorio De Sica）导演，1948
155. 《汪洋中的一条船》，李行导演，1979
156. 《维罗尼卡的双重生活》(The Double Life of Veronique)，克日什托夫·基耶斯洛夫斯基（Krzysztof Kieslowski）导演，1991
157. 《我和我的祖国》，陈凯歌总导演，2019
158. 《卧虎藏龙》(Crouching Tiger, Hidden Dragon)，李安导演，2000
159. 《无间道》，刘伟强、麦兆辉导演，2002；《无间道Ⅱ》，刘伟强、麦兆辉导演，2003；《无间道Ⅲ：终极无间》，刘伟强、麦兆辉导演，2003
160. 《午夜牛郎》(Midnight Cowboy)，约翰·施莱辛格（John Schlesinger）导演，1969
161. 《午夜守门人》(The Night Porter)，莉莉安娜·卡瓦尼（Liliana Cavani）导演，1974
162. 《西北偏北》(North by Northwest)，阿尔弗雷德·希区柯克导演，1959
163. 《西区故事》(West Side Story)，罗伯特·怀斯（Robert Wise）导演，1961
164. 《西线无战事》(All Quiet on the Western Front)，路易斯·迈尔斯通（Lewis Milestone）导演，1930
165. 《喜宴》(The Wedding Banquet)，李安导演，1993
166. 《现代启示录》(Apocalypse Now)，弗朗西斯·福特·科波拉（Francis Ford Coppola）导演，1979

167. 《乡村女教师》(A Village Schoolteacher)，马克·顿斯可依（Mark Donskoy）导演，1947

168. 《香港制造》，陈果导演，1997

169. 《肖申克的救赎》(The Shawshank Redemption)，弗兰克·达拉邦特（Frank Darabont）导演，1994

170. 《小城之春》，费穆导演，1948

171. 《小丑》(Joker)，托德·菲利普斯（Todd Phillips）导演，2019

172. 《小鬼当家》(Home Alone)，克里斯·哥伦布（Chris Columbus）导演，1990

173. 《小偷家族》(Shoplifters)，是枝裕和（Hirkaza Koroeda）导演，2018

174. 《小薇娜》(Little Vera)，瓦西里·皮楚拉（Vasili Pichul）导演，1988

175. 《小鞋子》(Children of Heaven)，马基德·马基迪（Majid Majidi）导演，1997

176. 《辛德勒名单》(Schindler's List)，斯蒂文·斯皮尔伯格（Steven Spielberg）导演，1993

177. 《新龙门客栈》，李惠民导演，1992

178. 《心香》，孙周导演，1992

179. 《幸福的黄手帕》(The Yellow Handkerchief of Happiness)，山田洋次（Yamada Yoji）导演，1977

180. 《星球大战系列：星球大战》(Star Wars)，乔治·卢卡斯（George Lucas）导演，1977

181. 《雁南飞》(The Cranes Are Flying)，米哈依尔·卡拉托佐夫（Mikheil Kalatozov）导演，1957

182. 《胭脂扣》，关锦鹏导演，1987

183. 《阳光灿烂的日子》，姜文导演，1994

184. 《窈窕淑女》(My Fair Lady)，乔治·丘克（George Cukor）导演，1964

185. 《野草莓》(Wild Strawberries)，英格玛·伯格曼（Ernst Ingmar Bergman）导演，1957

186. 《野战排》(Platoon)，奥利弗·斯通（Oliver Stone）导演，1986

187. 《一次别离》(A Separation)，阿斯哈·法哈蒂（Asghar Farhadi）导演，2011

188. 《一个国家的诞生》(The Birth of A Nation)，格里菲斯（Griffith）导演，1915

189. 《一个和八个》，张军钊导演，1984

190. 《一江春水向东流》，郑君里、蔡楚生导演，1947

191. 《一条安达鲁狗》(An Andalusian Dog)，路易斯·布努埃尔（Luis Bunuel）导演，

1929

192. 《一夜风流》（It Happened One Night），弗兰克·卡普拉（Frank Capra）导演，1934

193. 《一一》，杨德昌导演，2000

194. 《音乐之声》（The Sound of Music），罗伯特·怀斯（Robert Wise）导演，1965

195. 《英国病人》（The English Patient），安东尼·明格拉（Anthony Minghella）导演，1996

196. 《英雄》，张艺谋导演，2002

197. 《英雄本色》，吴宇森导演，1986；《英雄本色2》，吴宇森导演，1987；《英雄本色3：夕阳之歌》，徐克导演，1989

198. 《勇敢的心》（Brave Heart），梅尔·吉布森（Mel Gibson）导演，1995

199. 《游戏规则》（The Rules of the Game），让·雷诺阿（Jean Renoir）导演，1939

200. 《渔光曲》，蔡楚生导演，1934

201. 《雨果》（Hugo），马丁·斯科塞斯导演，2011

202. 《与狼共舞》（Dances with Wolves），凯文·科斯特纳（Kevin Costner）导演，1990

203. 《雨人》（Rain Man），巴瑞·莱文森（Barry Levinson）导演，1988

204. 《雨中曲》（Singin'in the Rain），斯坦利·多南（Stanley Donen）等导演，1952

205. 《早春二月》，谢铁骊导演，1963

206. 《战舰波将金号》（The Battleship Potemkin），谢尔盖·爱森斯坦（Sergei Eisenstein）导演，1925

207. 《战狼2》，吴京导演，2017

208. 《这个杀手不太冷》（Léon），吕克·贝松（Luc Besson）导演，1994

209. 《这里的黎明静悄悄》（The Dawns Here Are Quiet），斯坦尼斯拉夫·罗斯托茨基（Stanislav Rostotsky）导演，1972

210. 《正午》（High Noon），弗雷德·金尼曼（Fred Zinnemann）导演，1952

211. 《指环王：护戒使者》（The Lord of the Rings: The Fellowship of the Ring），彼得·杰克逊（Peter Jackson）导演，2001；《指环王：双塔奇兵》（The Lord of the Rings: The Two Towers），彼得·杰克逊导演，2002；《指环王：王者归来》（The Lord of the Rings: The Return of the King），彼得·杰克逊导演，2003

212. 《蜘蛛女之吻》（Kiss of the Spider Woman），海科特·巴班克（Hector Babenco）导演，1985

213. 《中央车站》（Central Station），沃尔特·塞勒斯（Walter Salles）导演，1998

214.《侏罗纪公园》(Jurassic Park),斯蒂文·斯皮尔伯格导演,1993
215.《姿三四郎》(Judo Story),黑泽明导演,1943
216.《走出非洲》(Out of Africa),西德尼·波拉克(Sydney Pollack)导演,1985
217.《醉画仙》(Strokes of Fire),林权泽(Kwon-taek Im)导演,2002
218.《最后一班地铁》(The Last Metro),弗朗索瓦·特吕弗导演,1980
219.《最终幻想》(Final Fantasy: The Spirits Within),坂口博信(Hironobu Sakaguchi)/莫托·萨克巴拉(Moto Sakakibara)导演,2001
220.《左拉传》(The Life of Emile Zola),威廉·迪亚特尔(William Dieterle)导演,1937

(本目录由苏楠帮助整理)

附录二
百年电影大事记

1825 年
英国人费东和派里斯发明"幻盘"(Thaumatrope),使图像连续成为可能。

1832 年
比利时人约瑟夫·普拉多利用视觉暂留原理制作出"诡盘"(phenakistiscope)。

1834 年
英国人霍尔纳发明走马盘(Zoetrope)。

1877 年
英国人梅布里奇尝试用多相机连续拍摄马的运动。

1882 年
法国人马莱发明摄影枪(photographic gun),即连续摄影机。

1891 年
爱迪生和其助手发明活动摄影机(kinetograph)以及电影视镜(kinetoscope)。

1895 年

卢米埃尔兄弟发明活动电影机（cinematographe）并获专利。

12 月 28 日，他们在巴黎一家咖啡馆放映了《水浇园丁》等 12 部一分钟的短片，这一天被当作电影诞生的日子。

1896 年

8 月 11 日，一名法国游客在上海徐园"又一村"放映了一部电影短片，这一天被认为是电影传入中国的日子。

1897 年

9 月 5 日，上海《游戏报》第 74 号发表《观美国影戏记》，本文是目前发现的中国最早的影评。

1902 年

法国的梅里爱拍出《月球旅行记》。他创造性地运用各种电影特技效果，结合自己的想象，拍摄出大量幻想式电影，在卢米埃尔之外开创了电影的戏剧主义或表现主义传统。

1903 年

美国的埃德温·鲍特完成《火车大劫案》，开创西部片传统。在同年拍摄的《一个美国消防队员的生活》中，他第一次尝试从两个不同的视点来表现同一动作。

1905 年

北京丰泰照相馆拍摄出中国第一部电影《定军山》，导演为照相馆老板任庆泰（字景丰），主演为京剧名伶谭鑫培。然而 1909 年丰泰照相馆被一场大火付之一炬，本片以及一批最早的电影均未能幸免。

1908 年

电影专利公司成立。在 1908 年至 1911 年期间，专利公司主宰着整个美国电影工业。

1909 年

以第一位女演员弗罗伦萨·劳伦斯（《传记女郎》）在银幕上使用真实姓名为标志，明星制开始在美国出现。

1910 年

为逃避专利公司的控制，大批电影人纷纷西进。最终洛杉矶地区开始成为美

国最重要的电影生产中心,这便是后来的好莱坞。

1911年

意大利人卡努多发表《第七艺术宣言》,第一次宣称电影是一种独立的艺术,是三种空间艺术(绘画、建筑、雕塑)和三种时间艺术(诗歌、音乐、舞蹈)的综合,亦即所谓的"第七艺术"。从此"第七艺术"成为电影艺术的代名词。

1912年

电影专利公司败诉。其后,华尔街大财团开始插手电影业,经过竞争和兼并,到20世纪20年代只剩下环球、米高梅、20世纪福克斯、华纳、雷电华、派拉蒙、联美、哥伦比亚等八家大电影公司。

塞纳特建立启斯东制片厂,这是后来制片厂制度的雏形。

1913年

张石川、郑正秋完成《难夫难妻》,这是中国人拍摄的第一部正式的电影故事片。从此,中国人开始用自己的影像语言讲述发生在中国大地上的故事。"家庭与伦理"成为中国电影的核心主题,这一牢固的艺术传统一直延续至今。

黎明伟拍摄完成香港电影史上第一部中国人编导制作的电影《庄子试妻》。其妻严姗姗在片中饰演丫鬟,成为香港电影史,也是中国电影史上第一位女演员。

意大利史诗性电影《暴君焚城录》(又译《你往何处去》)在国际市场引起观看热潮。本片及次年的《卡比利亚》对格里菲斯后来的创作产生了重要影响。

1915年

格里菲斯拍摄完成电影史上具有里程碑意义的影片《一个国家的诞生》。本片取得空前成功,其后的《党同伐异》(1916)开创了史诗性巨片的先河,然而遭到票房惨败。

1916年

弗拉哈迪拍摄《北方的纳努克》,开创电影纪录片的伟大传统。

张石川导演《黑籍冤魂》,片中运用了中国电影史上最早的运动镜头。

1919年

卓别林在好莱坞自行建立电影厂,成为第一个独立制片的艺术家。此后他陆续拍摄出《淘金记》(1925)、《城市之光》(1931)、《摩登时代》(1936)、《大独裁者》(1940)等杰作。

1920 年

德国导演罗伯特·维恩的表现主义影片《卡里加里博士》公映。其他的表现主义导演还有弗里茨·朗格、茂瑙等。

苏联导演库里肖夫成立电影工作室,在以后几年的实验中发现了一种电影剪辑的特殊效果,即"库里肖夫效应",为后来的蒙太奇理论奠定了基础。

1922 年

罗伯特·弗拉哈迪《北方的纳努克》开始放映,引起轰动。此后他还拍摄了《亚兰岛人》《路易斯安娜州的故事》等纪录片。

张石川、郑正秋等成立明星影片股份有限公司。这是20世纪二三十年代中国经营时间最长、影响最大的电影公司之一。此后拍出的《掷果缘》是现存最早的中国电影。

沟口健二完成处女作《爱情复苏之日》。后来他成为日本最著名的导演之一,一生中拍摄了一百部电影,代表作有《西鹤一代女》(1952)、《雨月物语》(1953),等等。

1923 年

谢尔曼·杜拉克完成印象派电影《微笑的布德夫人》。法国印象派电影是20世纪20年代欧洲持续时间最长的电影运动(1918—1929)。其他主要的法国印象派导演还有阿贝尔·冈斯、路易·德吕克、让·爱浦斯坦等。

德国著名导演刘别谦来到好莱坞,在他之后,更多欧洲电影人才来到美国。

明星电影公司拍出《孤儿救祖记》,中国默片电影的黄金时代由此开始。片中女主角王汉伦成为中国电影史上第一位职业女演员,同时她也是中国最早的电影明星。

1924 年

费尔南德·莱热完成《机械芭蕾》,这部先锋派短片把机械运动的物体与现实生活的片断并列在一起。

1925 年

爱森斯坦拍摄完成《战舰波将金号》。这部震惊世界的作品后来被公认为电影史上最伟大的影片之一。爱森斯坦的主要作品还有《罢工》《十月》,等等。他与普多夫金等导演是苏联蒙太奇学派的代表。

1926 年

普多夫金完成《母亲》的拍摄。本片进一步推动了蒙太奇学派的发展。

天一公司拍摄的《梁祝痛史》（胡蝶主演）掀起稗史片热潮。这是中国影史上的第一次商业电影浪潮。次年，武侠片以及武侠神怪片（代表作为《火烧红莲寺》）热潮兴起，成为后来的武侠片或神怪片的雏形。

1927 年

10 月 6 日，第一部有声电影《爵士歌王》在美国首映。

美国电影艺术与科学学院（The Academy of Motion Picture Arts and Sciences）成立并开始颁发年度奖项，即后来的奥斯卡奖。

小津安二郎完成处女作《忏悔之刃》。此后他成为日本最著名的导演之一，代表作品主要有《晚春》(1949)、《东京物语》(1953)、《秋日和》(1960)、《秋刀鱼之味》(1962)，等等。

1928 年

西班牙导演路易斯·布努埃尔完成超现实主义作品《一条安达鲁狗》。此后他的《黄金时代》(1930)、《白日美人》(1967)、《资产阶级审慎的魅力》(1972)等影片成为电影史上超现实主义的杰作。

1929 年

电影放映的速度标准被规定为每秒 24 格。

长达十年的英国纪录片运动在格里尔逊的带动下展开。

1930 年

刘易斯·迈尔斯通的《西线无战事》坚定地宣扬和平主义，成为最著名的战争影片之一。

罗明佑创立联华影业公司。联华与明星公司一道成为新中国成立前最著名最有影响的电影公司。联华成立后，开始了"复兴国片运动"，这可以看作是后来"新兴电影运动"的先声。

电影《野草闲花》（孙瑜导演）的插曲《寻兄词》成为中国电影中的第一支歌曲。

1931 年

明星公司出品中国第一部有声电影《歌女红牡丹》（张石川导演，胡蝶主演）。

1932 年

威尼斯电影节创办。这是世界上第一个国际电影节，被称作"国际电影节

之父"。

1933年

让·维果完成超现实主义作品《操行零分》。

恐怖片《金钢》轰动美国。

郑正秋、孙瑜、洪深、田汉、夏衍等成立中国电影文化协会，标志着"新兴电影运动"全面展开。同年出现《狂流》（夏衍编剧，程步高导演）、《三个摩登女性》（田汉编剧，卜万苍导演）、《城市之夜》（费穆导演）、《都会的早晨》（蔡楚生编导）、《小玩意》（孙瑜编导）等进步影片。

在《明星日报》发起的电影影后选举活动中，胡蝶得票最高，成为"中国电影影后"。

1934年

美国共和党人威廉·海斯负责主持制定了民间检查法《海斯法典》，禁拍、禁演一切不道德的影片（暴力或色情）。这一法典直到60年代才被废除。

蔡楚生编导的《渔光曲》上映，此后创下连映84天的新纪录。次年影片参加莫斯科电影节获得荣誉奖，这是中国电影第一次在国际电影节获奖。

吴永刚导演的《神女》上映。本片被公认为中国无声片中的完美杰作，主演阮玲玉在此片中的表演亦达到了她的演艺生涯的最高峰。次年，阮玲玉自杀，年仅25岁。

小林一郎创建东宝电影公司。东宝与日活、松竹三家公司成为日本最大的三家电影公司。

1935年

世界上第一部彩色影片《浮华世界》在美国公映。

里芬斯塔尔完成纪录片《意志的胜利》。此后她还拍摄了《奥林匹亚》（1936）。这两部影片与德国纳粹的关系使里芬斯塔尔成为电影纪录片历史上最具争议的人物之一。

《风云儿女》（田汉、夏衍编剧，许幸之导演）完成并上映。影片主题歌《义勇军进行曲》（田汉作词，聂耳作曲）后来成为中华人民共和国国歌。

1936年

袁牧之完成影片《马路天使》（赵丹、周璇主演）。片中由田汉作词，贺绿汀作曲，周璇演唱的插曲《四季歌》成为百年中国电影史上最著名的电影歌曲之一。

1937 年

第一部达到正片长度的动画片《白雪公主和七个小矮人》完成。

美国导演帕尔·劳伦斯完成著名的纪录电影《河》。

1938 年

1 月 29 日，中华全国电影界抗敌协会成立。此后中国电影人完成了《保卫我们的土地》《八百壮士》《塞上风云》等影片，鼓舞前方战士的士气和后方人民抗战的信心和勇气，以电影的方式参与抗战。

八路军总政治部成立"延安电影团"。在其存在的 7 年期间摄制的《延安和八路军》《南泥湾》等纪录片成为弥足珍贵的历史资料。

法国诗意现实主义代表导演让·雷诺阿完成《大幻影》。次年完成《游戏规则》。

1939 年

福特完成《关山飞渡》，本片被看作是西部片的成熟之作。不仅是西部片，喜剧片、歌舞片、强盗片、战争片、科幻片、爱情片、恐怖片等类型片也开始走向定型。好莱坞开始凭借这些类型片称霸世界。

《乱世佳人》获得 8 项奥斯卡金像奖，克拉克·盖博和费雯·丽成为国际巨星。

希区柯克来到好莱坞。到美国后的第一部影片《蝴蝶梦》（1940）即获奥斯卡最佳影片奖，之后终其一生留在美国发展，成为最为著名的悬念片大师。

1941 年

奥逊·威尔斯完成《公民凯恩》（美国）。这是百年电影史上最为著名，也是影响最为深远的电影之一。

约翰·休斯顿完成《马耳他之鹰》（美国）。本片通常被认为是黑色电影（Film Noir）的起源。

1942 年

美国导演卡普拉开始创作《我们为何而战》系列电影。

1945 年

罗西里尼拍出《罗马，不设防的城市》，拉开意大利新现实主义运动的序幕。此后，德·西卡的《偷自行车的人》（1948）、《温别尔托·D》（1952），德·桑蒂斯的《罗马 11 点钟》（1952），维斯康蒂的《大地在波动》（1948）等新现实主义运动经典作品先后问世，成为电影纪实美学的光辉典范。新现实主义运动一直持续到 20 世纪 50 年代初。

1946 年

戛纳电影节、洛迦诺电影节、卡洛维发利电影节创办。同年威尼斯电影节恢复举办。此后陆续有爱丁堡（1947）、柏林（1951）、墨尔本（1952）、悉尼（1954）、旧金山与伦敦（1957）、莫斯科与巴塞罗那（1959）等电影节创办。

大卫·里恩完成《相见恨晚》（英国）。此后他凭借《桂河桥》《阿拉伯的劳伦斯》《日瓦戈医生》等影片成为世界著名导演。

美国电影票房达到创纪录的 17 亿美元。

1947 年

好莱坞发生震惊世界的非美活动调查和黑名单运动，好莱坞电影受到沉重打击，世界电影发展重心渐渐从美国向欧洲转移。

伊利亚·卡赞创办美国演员养成所，以斯坦尼斯拉夫斯基体系对演员进行表演训练。这些训练在马龙·白兰度主演的《码头风云》以及《欲望号街车》等影片中得到了体现。

《八千里路云和月》（史东山编导，白杨、陶金主演）成为中国在抗战胜利后第一部引起巨大社会影响的电影。

《一江春水向东流》（蔡楚生、郑君里编导）连映三个多月，观众达 70 多万人次，创造国产电影前所未有的纪录。本片以上、下集的鸿篇巨制，以史诗的气魄，通过一个普通家庭的离乱遭际，折射出亿万中国人在抗战期间的历史命运。"家"与"国"在影片中的象征性对应关系显然延续了中国文化中的"家国"一体的传统。本片直到 20 世纪 80 年代仍在影院中上映，是百年中国电影史上生命力最长的电影之一。

1948 年

美国最高法院在"派拉蒙诉讼案"的审理中裁定，电影制片厂对院线的拥有违反了反垄断法，并要求制片厂必须与其院线脱钩。此举对好莱坞制片厂构成重大打击。

法国导演阿斯·特吕克提出"摄影机即自来水笔"的著名观点，首开"作者电影论"之先河。

费穆完成《小城之春》。这部文人电影或知识分子电影在当时湮没无闻，直到 20 世纪八九十年代以来才开始得到越来越高的评价，被认为是百年中国电影最优秀的作品之一。

费穆导演、梅兰芳主演的《生死恨》成为中国第一部彩色电影。

1949 年

新中国第一部电影故事片《桥》（王滨导演）由东北电影制片厂完成。

《阿里山风云》（张彻编导）在台湾开拍，这是第一部台湾（国语）电影。

第一部黄飞鸿电影《黄飞鸿传》（胡鹏导演，关德兴主演）完成并在香港上映，从此"黄飞鸿电影"以其系列电影数量之多成为世界影史上的一个奇迹。

1950 年

《乌鸦与麻雀》上映，事实上这部影片从 1949 年 4 月就已开拍。本片获 1949—1955 年优秀电影奖一等奖。

1951 年

黑泽明导演的《罗生门》获威尼斯电影节金狮奖以及奥斯卡最佳外语片奖。黑泽明由此成为世界著名导演，日本电影亦受到世界影坛关注。黑泽明的主要代表作品还有《七武士》（1954）、《蜘蛛巢城》（1957）、《影武者》（1980）、《乱》（1985）、《八月狂想曲》（1991），等等。

法国导演布莱松完成《乡村牧师日记》。本片与后来的《死囚越狱》（1956）、《扒手》（1959）等影片成为布莱松的代表作品。

安德烈·巴赞创办《电影手册》。这本世界上最具影响力的电影杂志后来成为新浪潮运动的大本营，巴赞则被称为法国"新浪潮之父"。

5 月 20 日，《人民日报》发表毛泽东亲自撰写的社论《应当重视电影〈武训传〉的讨论》，全国开展批判《武训传》（孙瑜编导）的运动，首开以政治批判代替学术批评的先河。

1952 年

齐纳曼拍摄了《正午》（美国）。这是一部以西部片之名讽喻现实的寓言式的影片。

1953 年

美国出现影史上第一部立体声宽银幕电影《礼服》（又译《长袍》）。此后，一系列巨片相继问世，如《战争与和平》（1956）、《宾虚》（1959）、《斯巴达克斯》（1960）、《埃及艳后》（1963）等。

1956 年

意大利导演费里尼的《大路》获奥斯卡金像奖，赢得国际影坛的关注。其后他的《甜蜜的生活》（1960）、《八部半》（1963）分别获得戛纳电影节金棕榈奖和

奥斯卡奖。

中国电影评论家钟惦棐发表《电影的锣鼓》，抨击了电影界存在的种种流弊。在次年开始的"反右"运动中，《电影的锣鼓》被当作电影界的"右派纲领"遭到批判。

1957 年

苏联导演米哈依尔·卡拉托佐夫的《雁南飞》获戛纳电影节金棕榈奖。

瑞典导演英格玛·伯格曼的《第七封印》获得戛纳电影节金棕榈奖（并列）。此后伯格曼的《野草莓》（1957）、《犹在镜中》（1961）、《处女泉》（1960）、《冬日之光》（1963）、《芬妮和亚历山大》（1982）等影片不断获奖，伯格曼成为"作者电影"理论最具代表性的导演之一。

八一电影制片厂拍摄的《柳堡的故事》在新中国电影创作中首次打破了描写现役军人爱情题材的禁区。影片歌曲《九九艳阳天》传唱至今。

1958 年

巴赞去世。他的《电影是什么？》成为影响深远的里程碑式的电影美学巨著。

中国电影界掀起"大跃进"，全国电影产量达到创纪录的105部，其中大部分是粗制滥造之作。

1959 年

法国"新浪潮"在本年戛纳电影节上异军突起，戈达尔（《筋疲力尽》）、特吕弗（《四百击》）、阿仑·雷乃（《广岛之恋》）开始成为闻名世界的大导演。1959到1961年为新浪潮的黄金时代，三年间共涌现出67名新导演，拍出100部影片。法国新浪潮运动的影响极为深远，20世纪60年代许多国家和地区都开始出现自己的电影新浪潮运动。

中国电影迎来一次高峰。《林家铺子》《林则徐》《聂耳》《青春之歌》《今天我休息》《五朵金花》《万水千山》《战火中的青春》等优秀影片问世。

1960 年

意大利导演米开朗基罗·安东尼奥尼完成具有现代主义风格的代表作《奇遇》。他的主要作品还有《夜》（1961）、《蚀》（1962）、《红色沙漠》（1964）、《放大》（1966）等等。

大岛渚完成《青春残酷物语》，标志着日本新浪潮电影运动的开始。除了大岛渚，其他新浪潮导演还有吉田喜重（《秋津温泉》）、今村昌平（《猪与军舰》《鳗鱼》）、新藤兼人（《裸岛》）等等。

克拉考尔出版《电影的本性》。这是继巴赞《电影是什么？》之后最为著名的写实主义电影美学巨著。

1962 年

2 月，德国年轻电影工作者发表《奥伯豪森宣言》，掀开德国新电影运动序幕。这一运动的主要导演包括法斯宾德（《玛丽娅·布劳恩的婚姻》）、施隆多夫（《铁皮鼓》）、赫尔措格（《人人为自己，上帝反对大家》）、文德斯（《德克萨斯的巴黎》）等等。

《伊万的童年》获威尼斯金狮奖，塔可夫斯基成为苏联新电影的代表。他的代表作还有《潜行者》《镜子》《乡愁》《飞向太空》《牺牲》等。

《大众电影》杂志创办"百花奖"，这是中国电影史上第一次全国性的观众评奖活动。三个月内收到近 12 万张选票，选出"最佳故事片"（《红色娘子军》）、"最佳导演"（谢晋）、"最佳男演员"（崔嵬《红旗谱》）、"最佳女演员"（祝希娟《红色娘子军》）、"最佳配角奖"（陈强《红色娘子军》）等奖项。

台湾电影金马奖创办。该奖由台湾电影事业发展基金会赞助，是台湾影响最大的电影文化活动。每年举办一届，主要评选对象为台湾电影，后扩展了香港电影，20 世纪九十年代后将大陆电影也纳入评选范围。现在是一个世界华语电影年度评选的奖项。

佩德·迪·安德拉德等人导演完成《贫民窟故事五则》，揭开了巴西"新兴电影"运动的序幕。此运动将电影看作一种社会变革的工具和政治解放的武器，主要的导演还有鲁伊·格拉、纳尔逊·佩雷拉·多斯·桑托斯、格劳贝尔·罗沙等。

1963 年

米洛斯·福尔曼完成处女作《黑彼得》。捷克新浪潮电影运动在 1963 到 1967 年间达到顶峰。后来福尔曼在好莱坞拍摄的《飞越疯人院》（1975）、《莫扎特》（1984）都获得了巨大成功。

香港导演李翰祥导演的黄梅戏电影《梁山伯与祝英台》风靡港台，此后几年港台银幕充斥着黄梅调。

台湾导演李行拍摄《蚵女》，开始"健康写实"的电影潮流。

谢铁骊导演的知识分子电影《早春二月》被认为宣扬了资产阶级的人道主义、人性论，遭到全国范围的批判。

1964 年

罗曼·波兰斯基凭借《水中刀》获得威尼斯电影节费比西奖（国际影评人联盟

奖）最佳影片，将波兰新电影运动推向一个高潮。同时期的著名导演还有斯科立莫夫斯基（《没有特殊的标记》）。

法国电影理论家克里斯蒂安·麦茨出版《电影：语言还是言语》，标志着第一电影符号学的问世。其他相关著作还有帕索里尼的《诗的电影》、温别尔托·艾柯的《电影符码的分节》等。

1966 年

2月，江青《部队文艺工作座谈会纪要》出笼。认为文艺界存在一条"反党反社会主义的黑线"，《抓壮丁》《兵临城下》等10多部电影被点名批评，事实上，几乎所有的"十七年"电影都遭到否定和批判。此后，"文革"开始。

1967 年

阿瑟·佩恩导演的《邦尼和克莱德》标志着新好莱坞的崛起。新好莱坞在各方面呈现出与旧好莱坞的区别。世界电影开始进入一个多元与综合的新阶段。

张彻《独臂刀》引发香港武侠电影狂潮，张彻成为最卖座的武侠片导演，"阳刚美学"成为其标志性风格。

1968 年

法国巴黎发生"五月风暴"。这一政治事件深刻地影响了西方电影及电影理论的发展。次年，阿尔都塞发表著名的论文《意识形态与意识形态国家机器》，对电影批评产生重大影响。

美国电影联合会以影片分级制度取代了《海斯法典》，此举对美国电影的发展产生了深刻影响。

索南纳斯与赫蒂诺完成长达四小时的《燃火的时刻》，将阿根廷自20世纪60年代以来的"第三电影"运动推向高潮。

1970 年

希腊导演安哲罗普洛斯完成自己的第一部长片《重建》。后来他凭借《雾中风景》（1988）、《尤里西斯的生命之旅》（1995）、《永恒和一日》（1998）等影片成为世界闻名的大导演。

法国《电影手册》编辑部发表《约翰·福特的〈少年林肯〉》一文，标志着当代电影理论中意识形态批评的确立。

在江青授意下"样板戏"开始陆续被拍成电影，共有《智取威虎山》（1970）、《红灯记》（1971）、《沙家浜》（1971）、《红色娘子军》（1971）、《奇袭白虎团》

(1972)、《龙江颂》(1972)、《白毛女》(1972)、《海港》(1973)、《杜鹃山》(1974)、《平原作战》(1974)等。"高大全""三突出"成为这些影片基本的创作原则。

1971 年

李小龙《唐山大兄》轰动香港及东南亚，此后他的《精武门》(1972)、《猛龙过江》(1972)、《龙争虎斗》(1973)、《死亡游戏》(1978)连创香港电影票房纪录，并成功打入美国商业院线。李小龙成为中国影史上第一位世界知名的超级功夫电影明星，或者说，第一位世界知名的中国电影明星。1973 年，李小龙神秘死亡。如流星划过夜空的李小龙，为香港电影留下一段传奇。

1972 年

曾担任《巴顿将军》编剧的科波拉执导《教父》，影片获得奥斯卡三项大奖，标志着 20 世纪 60 年代末以来异军突起的新一代"电影小子"及新导演开始成为美国电影的中坚力量。科波拉后来继续编导《教父》续集，他的《对话》(1974)、《现代启示录》(1979)先后获戛纳电影节金棕榈奖。

胡金铨历时五年完成《侠女》。本片于 1975 年获第 28 届戛纳电影节最高综合技术大奖。这是第一部在国际电影节上获大奖的华语片。

1973 年

美国导演斯坦利·库布里克拍摄的《发条橙》因暴力及色情内容被禁映，直到 2000 年本片才被解禁。但这并不影响库布里克作为一名世界级电影大师的地位，他的主要作品还有《光荣之路》《奇爱博士》《2001 太空漫游》《巴里·林登》《闪灵》《全金属外壳》《大开眼戒》等。

许冠文主演《大军阀》(李翰祥导演)一炮而红，此后许氏三兄弟自组公司，《半斤八两》等片开创香港喜剧片变革传统的先河，更为香港粤语电影注入强劲生命力。

1975 年

史蒂文·斯皮尔伯格导演的《大白鲨》获得票房成功。此后他先后拍摄出《第三类接触》《外星人 E.T.》《夺宝奇兵 3：圣战骑兵》《侏罗纪公园》《辛德勒的名单》《拯救大兵瑞恩》等著名影片，成为好莱坞最有影响力的导演之一。

克利斯蒂安·麦茨出版《想象的能指：精神分析与电影》，开创第二电影符号学，又称精神分析电影符号学。

劳拉·穆尔维的《视觉快感与叙事性电影》发表于美国《银幕》杂志，成为女权主义电影批评理论的重要文献。

1976 年

马丁·斯科塞斯导演的《出租汽车司机》在戛纳电影节上获金棕榈大奖。此后他拍摄出《纽约，纽约》《愤怒的公牛》《喜剧之王》《纯真年代》《纽约黑帮》《飞行家》等影片，成为从未获得过奥斯卡最佳导演奖的"无冕之王"。

1977 年

美国导演卢卡斯的《星球大战：新希望》轰动全世界，著名的"星战系列电影"就此拉开序幕。

1978 年

迈克尔·西米诺导演的《猎鹿人》开创以反思为主的"越战片"潮流。其后著名的反思性越战影片还包括《现代启示录》《野战排》《全金属外壳》《生于七月四日》等。

成龙主演的《蛇形刁手》《醉拳》等喜剧功夫片问世，开创香港功夫电影新时代。成龙成为李小龙之后的又一国际功夫巨星。

1979 年

中国电影真正进入新时期的一年。一年内生产电影 65 部，电影观众总计达 2931000 万人次，创下中国电影史上的最高纪录。《从奴隶到将军》《吉鸿昌》《归心似箭》《小花》《海外赤子》《瞧这一家子》《甜蜜的事业》《小字辈》《他俩和她俩》《二泉映月》《苦恼人的笑》《生活的颤音》《保密局的枪声》等不同风格、不同题材、不同样式的影片真正做到了"百花齐放"。

香港出现电影"新浪潮"运动。徐克的《蝶变》、许鞍华的《疯劫》、章国明的《点指兵兵》成为新浪潮出现的重要标志。其后，严浩、方育平、谭家明、张坚庭、黄志强等青年导演相继崛起，在香港影坛刮起新浪潮旋风。

中国电影理论开始有了重大突破。白景晟发表《丢掉戏剧的拐杖》，张暖忻、李陀夫妇发表《谈电影语言现代化》。后者被称为"第四代的艺术宣言"。

1980 年

大卫·林奇完成《象人》。作为一个好莱坞另类导演，大卫·林奇的大多数电影如《橡皮头》《蓝丝绒》《我心狂野》《穆赫兰道》往往都会引发争议。

《莫斯科不相信眼泪》成为第一部获得奥斯卡奖的苏联电影。

中国文化部在北京举办 1979 年优秀影片奖和青年优秀创作奖授奖大会，这是后来"华表奖"的前身。

5月22日"百花奖"颁奖。中断了16年之久的《大众电影》"百花奖"自此恢复评奖。

谢晋导演《天云山传奇》。此后他又拍出《牧马人》（1982）、《秋瑾》（1982）、《高山下的花环》（1984）、《芙蓉镇》（1986）、《最后的贵族》（1988）、《清凉寺的钟声》（1991）、《老人与狗》（1993）、《鸦片战争》（1997）等作品。其中那些拍摄于20世纪80年代的电影常常成为当代中国社会的文化热点。

1981年

5月23日，首届中国电影"金鸡奖"和第四届《大众电影》"百花奖"联合颁奖大会举行。作为中国电影专家奖的金鸡奖自此创办。

1982年

艾伦·帕克拍摄了《平克·弗洛德的墙》（英国）。这是一部将现代主义、摇滚乐和MTV相结合的震撼人心的杰作。

香港电影金像奖由《电影双周刊》创办。香港金像奖是香港电影人心中的"奥斯卡"，是香港最具权威性的电影活动。

吴贻弓导演《城南旧事》，开创新时期"散文化"电影的先河，此后又有凌子风《边城》等影片问世。

张鑫炎导演的《少林寺》风靡华语文化圈。掀起又一波"少林寺电影"的热潮，同时也再次振兴了香港功夫电影。此后大陆也开始出现自己的功夫电影如《武林志》《武当》，等等。

陶德辰、杨德昌、柯一正与张毅合拍《光阴的故事》一举成功，拉开台湾新电影运动的序幕。此后《小毕的故事》（陈坤厚导演）、《海滩的一天》（杨德昌导演）、《搭错车》（虞戡平导演）、《嫁妆一牛车》（张美君编导）、《儿子的大玩偶》（侯孝贤等导演）、《玉卿嫂》（张毅导演）等影片纷纷亮相。

1983年

张军钊、张艺谋、何群、萧风创作的《一个和八个》打响了第五代导演登上中国影坛的"第一枪"。其后，在1983到1986年间，陈凯歌的《黄土地》《大阅兵》、田壮壮的《猎场札撒》《盗马贼》、吴子牛的《喋血黑谷》、黄建新的《黑炮事件》、张泽鸣的《绝响》等影片构成了中国电影"第五代"的实绩。

1984年

赛尔乔·莱昂内导演的《美国往事》完成。这是莱翁内"美国三部曲"中的最后一部。

陈凯歌完成《黄土地》。本片集大成地展示出了"第五代"的美学追求及宏大叙事的思想特质，成为"第五代"最具代表性的作品。

吴天明导演《人生》。随着其后的《老井》等影片问世，西安电影制片厂成为20世纪80年代中国最有成就的制片厂之一。

1985 年

圣丹斯电影节（又名日舞电影节）在美国创办，成为美国独立电影的"奥斯卡奖"。其宗旨是对抗好莱坞大制作商业电影，扶植电影的独立精神。

1986 年

7月18日，《文汇报》发表朱大可《论谢晋电影模式的缺陷》一文，引起人们对"谢晋电影模式"的深入反思。

吴宇森导演的《英雄本色》轰动香港，此片奠定了吴宇森作为英雄片最出色导演的地位。1993年吴宇森进入好莱坞，陆续拍摄完成《终极标靶》《断箭》《变脸》《碟中谍2》《风语者》等影片，成为世界知名的动作片导演。

1987 年

伊朗导演阿巴斯·基阿鲁斯达米的《何处是我朋友的家》在瑞士洛迦诺国际电影节获得大奖。其后他的许多作品如《生活在继续》（1994）、《樱桃的滋味》（1997）、《随风而逝》（1998）先后在戛纳、威尼斯等电影节上获得大奖。阿巴斯成为伊朗新浪潮电影运动的代表人物。除阿巴斯外，伊朗重要的导演还有马基德·马吉迪、贾法·帕纳西、萨米拉·马克马巴夫等等。

张艺谋的《红高粱》获得第38届柏林电影节金熊奖，这是中国电影（也是亚洲电影）第一次获得该奖项。此后，他拍摄的《菊豆》（1990）、《大红灯笼高高挂》（1991）、《秋菊打官司》（1992）、《活着》（1994）、《摇啊摇，摇到外婆桥》（1995）、《有话好好说》（1997）、《一个都不能少》（1998）、《我的父亲母亲》（1999）等影片多次在国际上获奖，同时影片也常常成为社会热点。

1988 年

阿尔莫多瓦凭借《崩溃边缘的女人》获得国际声誉，这也使他成为西班牙电影的代表人物。他的代表作品还有《情迷高跟鞋》（1991）、《对她说》（2002），等等。

本年度中国影坛共有4部王朔电影问世（《顽主》《轮回》《大喘气》《一半是海水，一半是火焰》），被称为"王朔年"。

12月1日，在《当代电影》杂志召开的"中国当代娱乐片研讨会"上，广电部主管电影的副部长兼《当代电影》杂志主编陈昊苏明确提出：艺术家要树立一种娱乐人生的观念，要确立娱乐片的"主体地位"。这一观点将20世纪80年代以来的娱乐片大潮推到顶点。其后，"娱乐片主体论"被认为是一种政治错误而受到高层批判，陈昊苏被调离中国电影的领导地位。"娱乐片主体论"很快被"弘扬社会主义主旋律"的口号取代，揭开了20世纪九十年代"主旋律"影片的序幕。

1989年

9月21日至27日，北京举办首届"中国电影节"，会展了《开国大典》《百色起义》《共和国不会忘记》等影片。此后几年，主旋律影片高潮迭起：《焦裕禄》《大决战》《周恩来》《开天辟地》《重庆谈判》等相继问世。这些影片大多享受国家特殊政策补贴，及在各个环节享受"红头文件"支持。有的影片创下发行拷贝的纪录（如《焦裕禄》），也有的门可罗雀。"主旋律"电影与中国电影的市场化，与电影自身的创作规律之间的相互关系成为耐人寻味的课题。

台湾导演侯孝贤的《悲情城市》获得威尼斯电影节金狮奖。他的其他主要作品还有《冬冬的假期》《童年往事》《风柜来的人》《戏梦人生》《好男好女》《南国再见，南国》《海上花》等影片。

1990年

周星驰主演的《赌圣》排名当年票房榜首，本年他主演的11部电影总票房超过1亿港元，周星驰"无厘头喜剧"红遍香江。周氏喜剧一直因其"无厘头"的"粗俗"而为内地学界所不齿，然而20世纪90年代中期之后，凭借着《大话西游》一片，周星驰在内地首先受到青年人（尤其是大学生）的普遍青睐，其影响最终辐射到整个流行文化。周星驰成为内地20世纪90年代后期的"后现代文化英雄"。周星驰在内地的命运遭际充分折射出内地文化的变迁。

1991年

凯文·科斯特纳导演的《与狼共舞》获得包括最佳影片在内的7项奥斯卡大奖。次年，克林特·伊斯特伍德的《不可饶恕》获得包括最佳影片、最佳导演两项大奖在内的四项奥斯卡奖。"西部片"重现辉煌。

《终结者Ⅱ》中的CGI电脑动画创造出惊人的视觉奇观。从此电影与高科技的结合日益紧密。《侏罗纪公园》（1993）里恐龙横行，汤姆·汉克斯在《阿甘正传》（1994）中与已故总统肯尼迪握手。

台湾导演杨德昌的《牯岭街少年杀人事件》获得东京国际电影节评审团特别

大奖。他的其他主要作品还有《青梅竹马》《恐怖分子》《一一》等片。

1992年

陈凯歌的《霸王别姬》获戛纳电影节金棕榈奖。许多评论家将本片看作"作者电影"向商业电影的一次妥协,此前陈凯歌的《孩子王》《边走边唱》等片都没有获得成功。此后,陈凯歌开始接拍《温柔地杀我》《无极》等商业片。

香港影星张曼玉凭借在电影《阮玲玉》(关锦鹏导演)中的出色演技获得柏林电影节影后桂冠,成为第一个在该项电影节上荣获演员大奖的中国人。其后她又凭借在法国影片《清洁》(2004)中的精彩表演成为戛纳电影节影后。

1993年

大陆导演谢飞的《香魂女》和台湾导演李安的《喜宴》同获柏林电影节金熊奖,将20世纪90年代前后国际影坛的"中国旋风"进一步推向高潮。

1994年

电影"多媒体时代"开始到来。不需拷贝,直接通过光缆向影院传输影像的新型电影放映技术开始在美国投入使用。

罗伯特·泽米基斯讲述"美国神话"的《阿甘正传》共获得6项奥斯卡大奖,并成为本年度美国票房冠军。

基耶斯洛夫斯基的《蓝白红三部曲之蓝》获得威尼斯电影节金狮奖。其后他的《蓝白红三部曲之白》获得柏林电影节金熊奖,《蓝白红三部曲之红》获得戛纳电影节金棕榈奖,创造出一个电影奇迹。此前,作为"作者电影"的代表人物,这位波兰导演的《十诫》《薇洛尼卡的双重生活》等片已经为他赢得了极高声誉。

昆汀·塔伦蒂诺的《低俗小说》获得戛纳电影节金棕榈奖,开创另类黑帮片之先河。深受香港武侠及功夫片影响的他后来拍摄出《杀死比尔》等影片。

俄罗斯导演米哈尔科夫的《烈日灼人》(《毒太阳》)获得奥斯卡最佳外语片奖和戛纳电影节评审团大奖,将他自苏联时期以来的创作生涯推向一个高峰。

王家卫的《重庆森林》《东邪西毒》在香港电影金像奖评选中大获全胜。王家卫影片独特的影像语言,对现代城市人的孤独与异化状态的传神把握,使他成为最具风格化的电影导演。他的系列影片(《旺角卡门》《阿飞正传》《春光乍泄》《堕落天使》《花样年华》)不仅为电影专家激赏,更成为城市"小资"的流行文化时尚。

葛优凭借在影片《活着》(张艺谋导演)中的精彩表演获得戛纳电影节影帝,这是中国演员第一次获此殊荣。其后《阳光灿烂的日子》的主演夏雨在威尼斯电影节上获最佳男演员奖,《背靠背,脸对脸》主演牛振华则在东京电影节上获得最

佳男演员奖。

1995 年

南斯拉夫导演埃米尔·库斯图里卡导演的《地下》一片再次获得金棕榈奖。此前他的作品《爸爸出差时》(1985)、《流浪者之歌》(1989) 已经两次获得戛纳电影节大奖。

岩井俊二完成《情书》。其后他继续创作出《关于莉莉周的一切》等优秀作品，成为日本国际影响最大的新导演之一。

中国电影公司被批准开始引进国外分账发行的进口影片。好莱坞影片《亡命天涯》在中国上映。这是当年引进十部"大片"的第一部。此后好莱坞影片在中国电影市场上开始占据重要位置，主要指好莱坞影片的名词"大片"在中国流行。

中国香港影星萧芳芳凭借在影片《女人，四十》中的表演获得柏林电影节影后。

1997 年

日本恐怖片《午夜凶铃》公映后创下 10 亿日元的票房纪录，本片及其续集迅速影响整个亚洲，其后影片被好莱坞重拍后仍然获得极高票房。

1998 年

《泰坦尼克号》风靡全世界。本片共获奥斯卡最佳影片、最佳导演、最佳音效、最佳摄影等 11 项大奖，全球票房收入达 18 亿美元，位居全球及北美地区历史最卖座片的第一名。本片在中国也引起观看狂潮，据推测票房共计 5 至 6 亿人民币。

冯小刚《甲方乙方》获得票房成功，带动大陆"贺岁片"之风。其后他的《不见不散》《没完没了》《大腕》《手机》《天下无贼》等片皆获得高票房，成为大陆电影抗衡好莱坞大片的重要"武器"。

1999 年

韩国电影人发起"光头运动"，抗议政府决定取消保护国产电影的银幕配额制度。同年底姜帝圭导演的《生死谍变》以 360 亿韩元（约 3000 万美元）的国内高票房打败《泰坦尼克号》，这成为一个重要转折点，此后随着韩国电影产业政策的调整，韩国电影迎来了一个戏剧性的高速发展时期。

张元凭借《回家过年》获威尼斯电影节最佳导演奖，作为第六代"地下电影"旗帜的张元首次浮出地表。第六代其他导演（王小帅、娄烨、章明、路学长、管虎、贾樟柯等）开始获得更多关注，更年轻的一些新生代导演（李虹、金琛、张杨、王全安、吴天戈、胡安、王端等）开始登上影坛，为中国影坛注入新鲜血液。

2000年

李安的《卧虎藏龙》获得奥斯卡最佳外语片奖,在全世界再度掀起了中国武侠片热。香港"武指"成为好莱坞的抢手人才,在《黑客帝国》《X战警》《杀死比尔》等片的动作场景中大出风头。张艺谋跟风拍摄的《英雄》《十面埋伏》等影片不仅在国内获得高票房,在美国同样大受欢迎。

2002年

韩国电影《醉画仙》(林权泽导演)获得戛纳电影节最佳导演奖。《我的野蛮女友》风靡东亚及东南亚。

周星驰电影《少林足球》在香港电影金像奖上大获全胜,共获得最佳影片、最佳导演、最佳男主角等七项大奖,与周星驰获得"全面的肯定"形成鲜明对比的是香港电影自20世纪世纪末以来的逐渐衰落。

在政府行政力量推动下,中国电影院线制改革启动,全国共35条院线正式挂牌营业。

2003年

张艺谋导演的《英雄》获得2.5亿票房,成为中国电影的票房冠军。20世纪末以来张艺谋渐渐向主流和商业靠拢,尽管受到学术层面的严厉批评或指责,但他的《英雄》和《十面埋伏》仍不断创造中国影史票房新高。张艺谋及其电影成为一个极具争议性的"现象"。

2004年

1月1日CEPA(即《内地与香港关于建立更紧密经贸关系的安排》)开始实施。此举为香港电影的振兴提供了新的契机,但其前景仍不容乐观。

韩国电影《老男孩》(朴赞旭导演)再获2004年戛纳电影节最佳导演奖,同时《太极旗飘扬》等影片不断刷新韩国电影纪录,并在亚洲甚至西方电影市场受到欢迎。韩国电影已经呈现出取代中国香港成为"东方好莱坞"的趋势。

好莱坞电影海外票房达到149亿美元,本土票房亦达到95.4亿美元,打破2002年93.2亿美元的纪录。包括好莱坞电影在内的全球票房收入达到252.4亿美元。

在一系列旨在促进电影产业发展的政策的刺激下,中国电影全年共拍摄出212部影片,票房达15亿元,创造历史新高。

2005年

中国电影迎来百年华诞。

2006 年

《三峡好人》（贾樟柯导演）获威尼斯电影节金狮奖。

2007 年

《图雅的婚事》（王全安导演）获柏林电影节金熊奖。

《色·戒》（李安导演）获威尼斯电影节金狮奖。

2010 年

中国电影票房首次突破 100 亿元人民币。

《阿凡达》（卡梅隆导演）全球票房达到创纪录的 28.5 亿美元，同时也成为中国市场上第一部票房超过 10 亿元人民币的电影。该片开启了全球主流商业电影的 3D 潮流。

中华人民共和国国务院办公厅发布《关于促进电影产业繁荣发展的指导意见》（国办发【2010】9 号）。

2012 年

中国内地市场票房收入超过 170 亿元人民币，超过日本市场，成为全球仅次于北美的第二大电影市场。

2016 年

11 月 7 日，中华人民共和国全国人民代表大会常务委员会通过并发布《中华人民共和国电影产业促进法》。这是中国文化领域第一部行业法。

2017 年

《战狼 2》（吴京导演），以 57 亿元人民币的总票房，成为中国历年来票房之冠，并进入有史以来全球票房排行榜前 100 位之列。

2019 年

迪士尼收购好莱坞公司二十一世纪福克斯。美国电影协会第一次吸纳流媒体企业奈飞（Netflix），好莱坞由迪士尼、奈飞、派拉蒙、索尼、环球和华纳兄弟等六大企业构成。

2020 年

全球电影业受到新冠肺炎疫情影响，全球票房仅有 120 亿美元，同比下降 72%。中国电影市场以 30 亿美元的票房规模，成为全球最大电影市场。

韩国电影《寄生虫》（奉俊昊导演）获第 92 届奥斯卡奖最佳影片、最佳导演、最佳国际影片、最佳原创剧本等四项大奖，创造韩国影史纪录。

2021 年

《无依之地》（赵婷导演），获第 93 届奥斯卡奖最佳影片、最佳导演奖。这是第一位华人女导演及其作品获得该两项大奖。

在全球电影业继续受到新冠肺炎疫情影响的背景下，2021 年春节，中国电影市场创造了同档期最高票房纪录，为世界电影疫情后复苏带来了新的希望。

（本大事记由詹庆生提供相关协助）